추사코드

추사코드

ⓒ 이성현 2016

초판 1쇄 2016년 4월 11일
초판 4쇄 2021년 9월 17일

지은이 이성현

출판책임 박성규 펴낸이 이정원
편집주간 선우미정 펴낸곳 도서출판 들녘
편집 이동하·이수연·김혜민 등록일자 1987년 12월 12일
디자인 김정호 등록번호 10-156
마케팅 전병우
경영지원 김은주·나수정 주소 경기도 파주시 회동길 198
제작관리 구법모 전화 031-955-7374 (대표)
물류관리 엄철용 031-955-7376 (편집)
 팩스 031-955-7393
 이메일 dulnyouk@dulnyouk.co.kr
 홈페이지 www.dulnyouk.co.kr

ISBN 979-11-5925-141-2 03600 CIP 2016008063

추사코드

서화에 숨겨둔 조선 정치인의 속마음

이성현 지음

들녘

차례

3부 추사의 가면극

글을 시작하며

우리는 추사秋史를 고증학考證學의 대가라 부른다. 생전의 추사는 조선말기 학풍에 죽비竹篦를 내리쳤는데, 정작 오늘의 추사 연구자들은 그의 예술에 찬사를 보내는 데 한마디씩 거들며 우쭐댈 뿐 고증학자다운 눈빛을 잃은 지 오래다.

부끄러운 일이다.

잘 알지 못한 채 고개를 끄덕이는 짓도 부끄러운 일이나, 수긍하지 못한 채 경배를 올리려니 더욱 부끄럽고, 근엄한 표정으로 경배 올릴 것을 종용하는 노학자의 헛기침 소리에 엉거주춤 고개부터 숙여야 하는 현실도 부끄럽다. 사정이 이러한데 제상祭床이 아무리 성대한들 엉뚱한 제사에 불려 나온 혼령의 마음인들 어찌 편하겠는가?

어떤 연구자는 "누구나 추사를 알지만 누구도 추사를 알지 못한다."고 한다. 그리 말하기로 하면 함께 사는 가족이나 자기 자신은 아는지 반문하고 싶다. 연구자의 입에서 그런 말이 나오는 것은 "추사를 도무지 가늠할 수 없다."는 고백과 다름없는바, 차라리 입을 다물고 무엇을 놓치고 있었던 것인지 다시 한 번 살펴보는 것이 학자의 태도이고 양심일 것이다.

역사적 인물을 이해하고 평가하는 일이 어찌 녹록한 일이랴마는, 후학들이 추사를 모시기 위해 마련한 의자가 유독 삐걱거리는 이유를 이제 다른 각도에서 살펴봐야 할 때가 된 것 같다.

모든 사학史學은 나름의 사료를 근거로 논리를 펼치고, 정설로 자리매김 된 학설의 무게는 제시된 사료의 신뢰성의 무게에 비례하여 권위를 얻게 된다. 그러나 사료는 사료일 뿐, 사료가 역사적 진실을 밝혀주는 충분조건은 아니다.

사료는 진실에 접근하는 매개체일 따름일 뿐, 진실은 사료의 해석에 따라 전혀 다른 모습으로 그려질 수 있기 때문이다. 잘못 해석된 사료는 역사를 도둑질하는 도구로 쓰이기에, 학자라면 사료의 바른 해석을 위해 신중해야 한다. 실력 없는 예술가 시류 따라 한평생 방황하며 보내고, 깊이 없는 학자는 서재 자랑만 하는 법이다. 손에 쥔 것도 무엇인지 알아보지 못하는데 새것을 찾아낸들 무엇을 밝힐 수 있겠는가? 손에 쥔 것이든 새로 찾아낸 것이든 중요한 것은 해석이며, 해석의 정확성을 높이기 위해 새것도 찾는 것 아닌가?

풍부한 자료와 비교적 시간적 거리가 짧은 추사의 문예작품을 이해하고 평가하는 일에 유독 잡음이 많은 이유가 무엇이겠는가? 오늘의 학자들이 그에 대한 평가의 기준을 잘못 세운 탓이다. 그간 우리는 추사를 고증학의 대가라 부르면서도 성리학의 잣대로 그를 이해해왔고, 그 결과 어긋나는 부분이 생긴 것이다. 성리학의 잣대로 추사를 평가하면 "괴팍한 비운의 천재"가 그려지고, 그의 작품은 소위 인품론人品論* 에 의해 어그러지는 까닭에 추사의 작품을 아끼는 마음들은 목청껏 개성만 외쳐댄다. 그러나 꽃노래도 하루 이틀이고, 노루 때린 작대기 삼년 우려먹는 짓도 이제 그만둘 때가 되었다. 쉰 목소리로 외쳐봤자 잘못 집어든 잣대로 평가하여 생긴 문제를 엉뚱한 잣대로 변명하는 형국

* 사람이 하는 일은 그것이 무엇이든 그 사람의 인품과 학식이 반영되게 마련이고 이는 예술도 마찬가지라는 것으로, 예술이 재주에 그치지 않으려면 작가는 학식과 인품부터 닦아야 한다는 예술론. 작품의 예술성과 가치를 작가의 인품이나 학식과는 별개로 취급하는 서양의 천재론과 대비되는 것이라 하겠다.

일 뿐이기 때문이다.

　고증학의 대가였던 추사의 생애와 작품을 올바르게 이해하고 평가하려면 그가 이룬 고증학적 성과를 통해 해석해야 하는 것이 정도正道이겠으나, 문제는 우리가 그것에 접근하기 어렵다는 것이다. 그러나 연구된 적이 없는 방법인 만큼 많은 시행착오도 생기겠지만, 추사를 제대로 알고자 하면 인내심을 가지고 추적할 수밖에 달리 다른 방법이 없으니 어쩌겠는가?

　원래 고증학은 그렇게 시작된 것이고, 추사 또한 그렇게 고증학을 익혔으니, 우리도 그가 남긴 사소해 보이는 흔적이라도 세심히 살펴가며 어떤 규칙성을 찾아낼 수밖에 없지 않은가?

　'획린獲麟'이란 말이 있다.

　공자께서 역사서 『춘추春秋』를 비판 수정할 때 노魯 애공哀公 14년에 애공이 순행하다가 상상 속 동물인 기린을 잡았다는 '획린'의 기사記事에 이르러 책을 덮고 글을 마감했다는 고사에서 유래된 말이다.

　"사물의 종말"이란 뜻으로 쓰이는 이 말은 공자께서 『춘추』에 쓰인 내용을 문자 그대로 믿을 수 없음을 선언한 것이다.* 이 말인즉 사학을 연구하는 자는 기록을 이성과 상식으로 재검토해야 함을 일깨워준다. 당대 최고 수준의 학자였던 추사의 학문이라면 당연히 이성적이고 체계적인 논리구조를 지녔을 것이고, 그의 고증학도 치밀한 구조 속에 담겨 있을 것이다. 결국 추사의 예술작품에 어떤 형태로든 그의 고증학적 연구 성과가 담겨 있다면, 그것을 확인하는 길 또한 끊임없이 상식을 통해 문제를 제기하고, 우리의 이성을 통해 설득력 있는 답을 찾아가며 그의 논리구조와 대입시켜 볼 수밖에 달리 방법이 없다고 하겠다. 준비가 되셨으면 첫 질문을 시작해보자.

* 공자는 역사서인 『춘추』보다 『시경』을 통해 선대의 일을 이해하고자 했다. 역사서는 현장의 기록이 아니라 승자의 미화된 기록인 데 반해 『시경』은 당시 사람들의 비교적 솔직한 속마음을 담아 놓았기에 『시경』의 비유적 표현을 간취하는 것이야말로 선대 사람들, 나아가 인간의 본성을 이해하는 길이라 믿었기 때문이다.

추사는 왜 고증학에 심취해 있었을까?

다소 엉뚱한 질문처럼 들리시겠지만, 추사가 살던 시대에 조선에서 고증학을 공부하는 사람은 "현실감각이 없는 자"이거나 "위험한 자"이기 때문이다.

고증학

길을 만들며 진실에 다가서야 하는 까닭에 누구보다 강한 집념과 영민함 그리고 많은 돈이 필요한 학문이고, 어렵사리 진실을 만난다 하여도 신중함과 용기가 없으면 아궁이 속에 던져지기 십상인 학문이다. 주자성리학朱子性理學을 국가이념으로 삼은 조선에서 선비로 행세하려면 성리학의 가르침을 부지런히 익혀 과거시험에 급제해야 하건만, 추사는 왜 과거시험과 무관한 고증학에 몰두하고 있었던 것일까?

혹자는 고증학이 당시 청나라에서 유행하던 신학문이기 때문이라 주장할지도 모르겠다. 물론 당시 청나라에 고증학 바람이 불었던 건 사실이다. 그러나 추사가 살았던 조선의 사정은 전혀 달랐다. 1800년 6월 28일, 개혁정치를 이끌던 정조께서 갑자기 승하하시고 새로 등극한 순조 치세 초기에 조선의 실학은 뿌리째 뽑혀버렸기 때문이다. 자신의 아버지 세대에서 조선 실학의 꽃망울이 꺾이는 과정을 두 눈으로 지켜보며 성장한 추사가 실학도 아니고 엉뚱하게 실학의 씨앗 격인 고증학을 연구하고 있는 것을 어떻게 이해해야 할까?

그는 대체 무슨 생각을 하고 있었던 것일까?

학문 자체를 즐기는 타고난 천성 탓일까? 그럴 리 없다. 서른도 넘긴 추사가 세상물정 몰라도 그리 모를 만큼 둔하지 않았을 테고, 지적 욕구가 강한 만큼 과시욕도 강한 성격이니 학문 자체를 즐기며 한평생 보

낼 만큼 유유자적한 사람은 못 된다. 과시욕이 강한 사람은 남의 이목을 집중시킬 짓을 찾아 즐기는 법이고, 그 끝에 세인의 부러움까지 걸려 있으면 어깨가 더욱 으쓱해지게 마련이다. 그런 추사에게 자신의 지적 능력을 과시하며 세인의 부러움이 담긴 시선을 한 몸에 받을 수 있는 무대로 과거시험만 한 것이 어디 있었겠는가? 배움의 최종 목표를 '치국평천하治國平天下'에 두고 있는 유자儒者라면 마땅히 자신의 배움을 세상의 밝은 도리를 위해 사용해야 한다고 배우고 그렇게 길러진 사람들이 조선의 선비들이다. 그들에게 입신양명立身揚名은 배운 자의 의무이며, 현실 정치에 참여하게 하는 명분이었다. 그러나 한양 도성에서 추사의 높은 학식 모르는 이 없건만, 정작 본인은 북한산 비봉의 고비古碑가 신라시대 진흥왕 순수비라는 것을 밝혀내는 등 화제를 몰고 다닐 뿐, 도무지 과거시험은 안중에도 없는 듯하였다.

조선에서 손꼽히는 명문가 출신의 귀공자라 굳이 과거시험에 매달릴 만큼 절박함이 없었기 때문일까? 추사 가문이 명문가였던 건 틀림없지만, 속내를 들여다보면 그의 가문만큼 번듯한 과거 급제자가 필요했던 집안도 없었다. 과거시험이라는 일종의 공인된 절차를 통해 관리로 임용된 사림士林들이 조정의 주축을 이루고 있는 조선 사회에서 단지 왕실과의 척분戚分을 맺어 얻은 명문가의 지위는 어딘지 주눅이 들게 마련이니, 당당한 급제자를 배출하여 위신을 세우고 싶지 않았겠는가? 아무리 왕조 시대라 해도 왕실의 비호만으로 모든 것을 얻을 수는 없는 법이고, 어느 사회나 직품職品은 모두가 인정하는 자격을 통해 주어질 때 명예롭고 잡음이 없기 때문이다.

조선시대 어느 가문인들 과거 급제자를 반기지 않았겠냐만 추사 가문의 절박함은 가문의 위신을 세우는 일 이상의 의미를 지닌 숙원 사업이었다. 오죽하면 홍천현감洪川縣監 직을 수행하고 있던 현직 지방 수령 김노경(金魯敬, 1766-1837. 추사의 생부)이 나이 마흔에 과거시험에 응시했

겠는가? 현직 현감이 과거시험을 치르는 것도 모양새가 어색한데 왕실은 한술 더 떠 어렵사리 과거에 급제한 김노경에게 승지(承旨: 왕명 출납을 맡아보던 당상관)까지 보내 축하해주고 화순옹주和順翁主의 사당에 제祭를 올려 고하게 한다. 이것이 의미하는 바가 무엇이었겠는가? 표면적 이유는 왕실 가족의 일원이니 왕실이 축하하는 것이지만, 국왕의 속내는 추사 가문을 중히 쓰고자 하여도 자격 시비가 불거질까 염려되어 한직閑職이나 제수할 수밖에 없었는데, 이제 그 족쇄가 풀려 안도하고 있었던 것은 아닐까? 조상 잘 둔 덕에 강원도 홍천현감 자리를 제수 받고 감읍하던 김노경은 대과大科에 급제한 지 불과 4년 만에 호조참판戶曹參判이 되고 동지겸사은부사冬至兼謝恩副使가 되어 연행燕行 길에 나서게 된다. 힘없는 지방 수령에서 조정의 한 축을 맡게 되고, 연이어 국제 무대에 진출할 발판까지 마련한 셈인데……. 단기간에 이런 변신을 가능하게 할 수 있는 것이 과거시험이었고, 기다리고 있던 국왕의 부담을 덜어드렸기에 주어진 열매였다. 김노경이 그토록 원하던 과거시험에 합격해 기뻐할 때 추사 나이 스물이었고, 어린 시절부터 동경하던 연행 길에 자제군관子弟軍官 자격으로 부친과 함께하던 그해는 스물넷이었다. 요즘 나이로 치면 대학을 졸업하고 사회를 알아갈 나이에 과거시험의 위력을 곁에서 지켜본 그가 그 후 10년간이나 과거시험과 하등의 관련이 없는 고증학에 매달리고 있는 모습이 쉽게 이해되시는지?

추사가 대과를 치르기 위한 자격시험 격인 생원시生員試에 일등으로 합격한 것은 24세 때이다. 그의 학문적 성취도가 어느 정도였을지 가히 짐작할 수 있을 것이다.

그러나 추사가 대과에 합격한 것은 34세로 교유하던 친구들에 비해 조금 늦은 편이다. 만일 추사가 과거시험에 전념했다면 몇 살쯤 대과에 합격할 수 있었을까? 속단할 수 없지만, 서른 이전에도 끝낼 수 있었을 텐데……. 그는 친구들 축하연에서 술잔만 채워주었다. 뒤따르던 차가

추월만 해도 기분 상하는 것이 젊은 날의 혈기인데, 성능 좋은 스포츠카를 타고도 서행하며 길을 양보하는 운전자라면 필시 운전의 목적이 다른 데 있게 마련이다. 목적이 다르면 부딪치지 않고, 부딪치지 않으면 경쟁심이 생기지 않으니, 값싼 자존심을 내보일 필요도 없지 않은가? 어쩌면 추사는 대과시험은 언제라도 자신이 원하면 합격할 수 있다는 자신감에 미뤄두고, 대과 합격보다 더 중요하고 시급하다고 생각하는 어떤 일에 매진하고 있었던 것은 아닐까?

그러나 아무리 찾아봐도 그 기간 추사가 과거시험을 등한시하고 몰두한 것은 친구 사귀기와 고증학뿐이다.

우리는 송·명대 성리학이 유학 본연의 모습을 훼손하는 공리공론空理空論과 독단적 해석임을 경사經史의 고증을 통해 입증하려는 학풍을 고증학이라 부른다. 쉽게 말해 성리학의 아성을 부수기 위한 도끼를 마련하기 위해 생겨난 학문이 고증학이다. 이민족異民族에게 정복당한 원조元朝와 청조淸朝 아래서 치욕과 설움의 피눈물을 삼키던 의식 있는 한족漢族 학자들의 자기반성이자, 한족부흥운동을 위해 마련한 씨앗이 바로 고증학인 셈이다.

고증학 연구에 몰두하고 있는 젊은 추사의 시선이 어디를 향하고 있었을지 짐작되지 않는가? 아무리 자신감 넘치던 추사라 해도 반드시 해결해야 할 목표까지 미루며 단지 지적 호기심을 충족시키기 위해 10년 세월을 보냈겠는가? 평생을 바쳐 매진하여도 끝이 없는 것이 학문의 길인데, 시한을 두고 급히 공부하고 있다는 것 자체가 오히려 수단을 위한 공부였다는 의미 아닐까? 그 십 년 사이에 친형제처럼 가까이 지내던 재종再從형제들이 조정의 실권을 쥐고 있던 안동김씨들에 의해 몰락당하는 참상을 지켜보면서도 힘이 되어주지 못하는 자신을 자책하는 마음이 생기지 않을 만큼 추사는 주변 상황에 무심할 수 있는 사람이었을까? 이 무렵 추사의 속내를 가늠할 수 있는 찬문이 남아 있다.

'覈實在書 窮理在心 攷古證今 山海崇深 핵실재서 궁리재심 고고증금 산재숭심'

"책에 쓰여 있는 것의 실상을 조사하여 마음속 답답함에 이치를 세우고자 하나 옛 것을 상고하여 오늘의 증거로 삼고자 하여도, 산같이 높은 위업을 바다같이 깊은 물이 막아서네."*

* 이 찬문에 대해 최완수 선생은 "사실을 밝히는 것은 책에 있고, 이치를 따지는 것은 마음에 있는데 옛날을 살펴 지금을 증명하니 산과 바다처럼 높고 깊다."라고 해석하였다.

추사 나이 서른 되던 해 여든셋의 옹방강翁方綱이 보내온 편지『담계적독覃溪赤牘』전면에 쓴 찬문이다. 여기서 서書는 당연히 옛 경서經書이니 '핵실재서覈實在書 궁리재심窮理在心'은 "옛 경서의 뜻을 헤아려 밝은 이치를 얻고자 한다."는 뜻이고, 그 과정을 통해 하고자 하는 일은 '고고증금(攷古證今: 오늘의 문제를 증명하기 위해 옛 선인의 생각을 상고해보기 위함)'이나 "경서에 담긴 본뜻[本意]"을 입증하는 일이 쉽지 않은 것은, 경서를 산과 같이 높게 받들고자 해도 성인의 말씀과 자신 사이엔 바다같이 깊은 물(시간상의 간극)이 있어 접근하기 어렵다며 고증학의 어려움을 토로하고 있다.

이 찬문을 통해 추사가 고증학에 몰두했던 이유가 드러난다. 옛 경서의 뜻을 헤아려 마음속 답답함을 풀어내고 오늘의 문제에 증거로 쓰기 위함이란다. 일견 당연한 듯 보이는 문장이나, 조금만 깊이 생각해보면 이는 성리학에 대한 도전장과 다름없다. 성리학은 공자의 가르침을 주자가 해설한 것을 정설로 삼으며 생겨난 것이니, 공자의 말씀은 주희朱熹의 해석에 의해 그 뜻이 전해진다는 전제하에 존립하기 때문이다. 또한 조선이 주자성리학을 정치이념으로 삼았다는 것은 주희를 공자의 공식적인 대변인으로 인정한다는 뜻이나 다름없는 것이다. 그런데 이미 주희가 공자의 가르침을 알기 쉽게 다 설명해주었는데 무엇이 답답하다는 것이고 무엇을 증명하고자 한다는 말인가? 추사는 조

선의 성리학자에게 "공자께서는 그리 말씀하신 적이 없다."는 것을 증명하고자 고증학을 연구하고 있었단 의미다. 지난 일을 오늘에 되살려 오늘의 문제를 언급하는 모든 행위는 일정 부분 지난 일을 통해 오늘의 문제에 정당성을 부여하기 위한 목적과 연결되어 있게 마련이다. 결국 추사가 조선에 공자를 모셔 오려 함은 조선 성리학의 폐해와 허구성을 바로잡기 위함 아니었겠는가?

이것이 젊은 추사가 품었던 큰 뜻이고, 그것을 시도하고자 하였다면, 그는 주자가 해석한 『논어』를 다른 각도에서 해석하고 있었을 수도 있다는 의미가 된다. 그의 학문적 성취가 어느 정도 성과를 얻었는지 많은 연구가 필요하겠지만, 추사의 노력이 헛된 것이 아니라면 분명 어딘가 그 흔적이 남아 있을 것이다. 이는 역으로 추사 연구자에게 성리학적 사고의 틀과 경서 해석을 모두 백지상태로 돌리고 직접 공자의 말씀을 들어보라는 요구와 다름없으니, 난감할 따름이다. 추사를 만나고 싶으면 이제 『논어』의 첫 구절 '學而時習之不亦說乎'부터 재해석해야 할지도 모른다. 어디서부터 시작하고 어떻게 해야 할지 모르지만, 우선은 추사를 믿고 그의 자취를 추적해볼 수밖에 없지 않은가?

오늘을 걱정하는 많은 이들이 유행처럼 인문학의 위기에 대해 언급하고 있다. 그러나 돌이켜보면 인문학의 위기가 오늘만의 문제였던가? 역사적으로 인문학의 위기는 항상 인문학을 '완성된 학문'으로 여기고 가르치던 순간부터 시작되었고, 인문학의 부흥은 새로운 생각이 설득력을 얻으면 촉발되었다. 역사가 증거하는바, 오늘의 인문학의 위기는 기존 학설에 둥지 튼 앵무새들에 의해 초래된 것인데……. 부끄러움도 못 느낄 만큼 무감각해진 앵무새들은 세상을 내려다보길 즐기며 세태 탓만 해대니 답답할 뿐이다.

유능한 장사꾼이 되려면 물건부터 잘 살 줄 알아야 하는 법이다.

좋은 물건을 잘 사 오면 고객에게 고맙다는 소리까지 들어가며 물건을 팔 수 있지만 변변치 못한 물건을 가지고 이문利文만 생각하면 손님이 외면하게 마련이다. 지잣거리의 이치도 이러할진대 오늘의 인문학자들은 무엇을 팔고자 하시는 것인지?

공자께서는 역사책에 나오는 선대의 좋은 제도가 자신의 시대에 단절된 것을 안타깝게 여기면서도, 세태 탓을 하기에 앞서 자신의 부족함을 탓했건만……. 오늘의 앵무새들은 어찌 이리 오만하고 안일한 것인지……

> '子曰: 吾猶及史之 闕文也 자왈: 오유급사지 궐문야
> 有馬者借人乘之 今亡矣夫 유마자 차인승지 금망의부'

> "공자 왈: 역사책에 쓰여 있길 (옛날에는) 말을 소유하고 있는 자가 다른 사람에게 말을 빌려주며 타도록 하는 (국왕이 자신보다 더 유능한 인재에게 대리통치를 맡기며 나라를 잘 이끌도록 부탁하는) '궐문'(널리 인재를 구함이라 대궐에 써 붙인 글) 제도가 있었건만, 오늘날 '궐문' 제도는 찾아볼 수 없으니……. 내가 부족한 탓이로다."*
>
> 『논어』「위령공衛靈公」

내가 아무리 좋은 것을 주창하여도 타인이 무관심하거나 믿지 않는 것은 내가 믿음을 얻을 만큼 노력하지 않았거나 무능하기 때문이다. 어떤 일을 하고자 하는 자가 실패를 남의 탓 혹은 세태 탓으로 돌리면 남는 것은 하늘을 원망하는 일과 세상을 포기하는 일뿐이지만, 억지로라도 원인을 자신에게서 찾고 자신의 부족함을 탓하며 보완해나간다면 스스로 재도전의 기회를 만들 수 있는 법이다.

* 현재 거의 모든 『논어』 해설서는 이 문장을 "나는 아직도 사서에 의문으로 남겨둔 곳을 볼 수 있다. 말을 가진 사람이 (자기가 훈련시킬 줄 모르면) 먼저 타인에게 주어 타도록 하였는데, 지금은 그런 정신이 없어졌구나." 라고 해석하고 있다. 사지궐문史之闕文을 "사서에 의심스러운 곳이 남아 있는 것"으로 해석하고 유마자차인승지有馬者借人乘之를 "말을 가진 사람이 먼저 타인에게 말을 타도록 하는 것"으로 해석하면 두 문장의 문맥이 연결되지 않는다. 과거부터 학자들 사이에 의견이 분분하였던 이 문장은 '궐문'을 어떻게 해석하는가에 달려 있다고 본다. 오늘날 '궐문'은 "글귀가 빠뜨려져 있는 글"이란 의미에서 "뜻을 헤아리기 어렵다."는 뜻으로 전환되어 쓰이고 있지만, 필자의 생각에는 "대궐에 공시해놓은 글"이란 뜻으로 여겨진다. 이렇게 읽으면 史之闕文은 "역사책에 따르면 옛날에는 대궐에 ~라는 글을 붙여두었다."라는 뜻이 되며 有馬者借人乘之는 '궐문'의 내용이 된다. 또한 말이란 동물은 병권·권력(전쟁을 상징하니 有馬者는 권력을 가진 자 즉 통치자(군주)가 되며 有馬者借人乘之란 '대리통치를 맡길 인재를 구함'이란 의미로 해석된다. 조심스럽지만 경학을 연구하시는 분들의 재고를 부탁드린다.

16 추사코드

오늘의 인문학의 위기는 곰팡내 나는 책 더미를 깔고 앉아 세태 탓만 하는 완고함도 문제지만, 광대 노릇하며 세인世人을 불러놓고 어설픈 물건을 내보이는 짓이 더 큰 문제다. 손님을 부르려면 좋은 물건을 갖춰놓아야 하건만, 깊이 있는 연구 성과 없이 손님 부르는 일에만 몰두하면 실망한 손님이 두 번 걸음하지 않기 때문이다. 이런 관점에서 추사 연구를 위해 성리학식 경서 해석법을 버리는 것이 얼마나 험난한 길인지 감히 상상도 할 수 없으나, 뜻도 가늠하지 못한 채 건성으로 절을 올리는 것보다는 훨씬 의미 있는 시도라 생각한다.

　단지 이 지점에서 바람이 있다면 쌓아놓은 돌무더기에 올라서서 흐릿한 강 건너 풍경을 떠듬떠듬 읊어주길 즐길 뿐, 징검다리 만들 생각도 해본 적 없었던 신선 같은 학자님들에게 깔고 앉은 돌덩이를 빌려줄 수 있는 인덕과 지혜가 아직 남아 있었으면 좋겠다는 마음뿐이다.

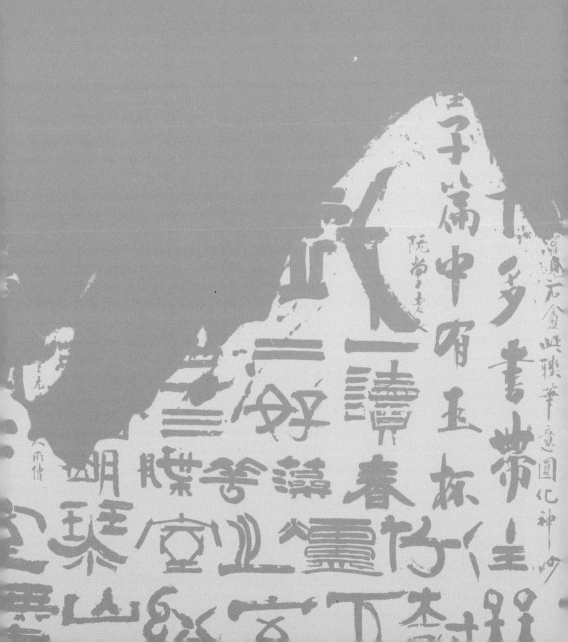

1부

천재가 설계한 미로

모질도

耄耋圖

천 마디 말보다 찰나의 눈빛이 진실에 가까운 법이다. 사람의 말이란
뇌가 걸러낸 것이지만 눈빛은 반응인 까닭에 꾸밀 틈이 없기 때문이다.
그러나 인간의 눈빛은 친절하지 않으니, 미세한 떨림을 포착하지 못하
면 아무런 의미도 읽어낼 수 없기에 집중력을 필요로 한다. 예술작품
을 감상하는 일도 이와 비슷하다. 빼어난 예술작품은 많은 것을 암시
할 뿐 친절히 설명해주지 않는다. 설명할 수 없을 만큼 큰 것을 담고 있
거나 설명할 수 없는 요인이 있기 때문이다. 이러한 경우 예술가는 작
품에 입김을 불어넣은 후 작품 곁을 떠나버린다. 작가의 품을 떠난 작
품이 스스로 가치를 입증하며 세상의 일원이 될 것을 믿기 때문이다.
이것이 예술작품을 살아 있는 생명체라고 부르게 된 이유다. 이런 관점
에서 예술작품을 감상하는 일은 독립된 인격체와 대화를 나누는 일이
라 하겠다.

 상대의 깊은 이야기를 듣고자 하면 먼저 나의 가슴을 열고 상대에 다
가서야 한다. 그러나 언제부터인지 그림을 감상하기 위해 나의 눈과 가

슴을 기울이는 수고로움 대신 타인의 입을 먼저 바라보는 이상한 풍조가 상식처럼 여겨지고 있다. 소위 "아는 만큼 보인다."며 무례한 짓에 무신경해진 사람들이다. 물론 많이 알수록 더 깊이 이해할 수 있으나, 중요한 것은 언제 무엇을 어떻게 알게 되었는가이다.

누군가의 소개로 만남의 장소에 불려 나온 예술작품과 마주해보면 소개를 주선한 사람의 떠드는 소리만 요란할 뿐, 정작 주인공은 의례적인 표정으로 입을 다물고 있다. 격식을 갖춘 만남이 매끄럽긴 하지만, 문제는 "감동이 없다."는 것이다. 빼어난 걸작을 감상하며 왜 감동을 느낄 수 없을까? 작품이 입을 다물고 있기 때문이며, 당신이 직접 말을 건네지도 눈을 마주치지도 않은 탓이다. 예술작품을 감상하기 위해 누군가가 알려준 지식에 전적으로 의존해야 한다면, 나의 감각과 느낌은 어느 구석에 버려둬야 좋을까?

예술이 아직도 감성의 영역에서 거론되고 있는 것은 예술작품 감상에서 '앎'이란 것이 감흥에 우선할 수 없으며, 감흥의 부산물일 뿐이란 반증이다. 이런 관점에서 내가 느낄 감흥의 기회를 타인이 정리한 '앎'으로 대신한 채 예술작품에 대한 올바른 이해와 감동을 기대하는 것만큼 허망한 바람도 없을 것이다. 위대한 예술작품은 당신의 눈길에 반응하고, 당신의 무뎌진 감각을 다듬어주며, 끝내 당신의 가슴을 벅차게 채워줄 수 있는 능력을 지니고 있기에 명작이라 불리게 된 것이다. 그러니 당신은 그저 당신의 눈과 가슴을 믿고 작품과 마주하면 된다. 만약 당신의 예의와 성의에도 불구하고 아무런 대답 없는 작품이라면, 차라리 당신과 공명점共鳴点이 없거나 졸작이라 생각하는 것도 좋겠다. 다만 지금 당장은 끌림이 없다가도 어느 순간 가슴이 먹먹할 만큼 큰 울림과 함께 다가오는 것이 명작이므로, 함부로 당신 몫의 감동을 타인의 지식과 바꾸는 짓만은 피하시길 바란다. 이것이 추사에 대

해 연구하며 깨달은 제일 큰 소득이며, 저명한 추사 연구자들의 수많은 책에도 불구하고 다시 책을 엮게 된 이유다.

　본격적으로 추사의 작품을 소개하기에 앞서 다시 한 번 당부 드리니, 잠시 책을 덮고 당신은 추사의 작품을 감상하며 무슨 느낌을 받았었는지 되짚어보시길 바란다. 만일 특별한 감흥이 없었다면 책 읽기를 유보하시고, 먼저 추사의 작품과 만나보시길 권해드리고 싶다. 본의 아니게 당신 몫의 감흥을 빼앗게 될까 두렵기 때문이다.

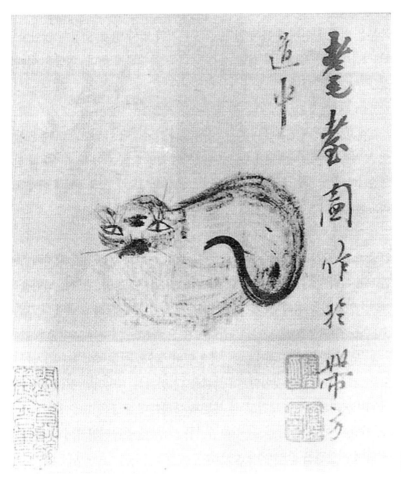

〈耄耋圖〉
秋史 金正喜, 규격미상, 유실

온종일 먼지 구덩이를 헤집고 다닌 듯한 고양이 한 마리가 엉거주춤한 자세로 앉아 있다. 언뜻 보면 배를 깔고 쉬고 있는 모습이나, 포대자루 같은 몸통에 가려진 네 다리를 그려보면 분명 웅크린 자세다. 방금 쥐라도 한 마리 잡아먹었는지 주둥이엔 얼룩이 남아 있고, 천천히 흔들고 있는 꼬리 끝에선 절제된 힘이 느껴지는 것이 만만히 볼 녀석이 아니다. 특히 정면을 응시하고 있는 흔들림 없는 녀석의 두 눈을 보고 있노라면, 어느 순간 오히려 내가 관찰당하는 것 같은 느낌에 묘한 긴장감이 엄습해 오는 작품이다.

궁금한 마음에 화제畵題를 읽어보니 〈모질도耄耋圖〉*란다. 〈모질도〉라면 장수를 축원하는 그림인데 작품 속에는 팔랑거리는 나비도 없고, 무엇보다 늙은 고양이의 행색에서 안락한 노년의 모습을 찾을 수 없는 것이 이상하다. 궁금한 마음에 화제를 마저 읽어보니,

* '모질도'의 모耄와 질耋은 노인을 뜻하는 것으로, 보통 나비와 고양이를 그려 장수를 축원한다. 이는 중국인이 '고양이 묘猫'와 '나비 접蝶'을 읽는 발음이 모질耄耋과 흡사한 것에서 착안된 화목畵目이라 하겠다.

'耄耋圖作於帶方道中 모질도작어대방도중'

이라 쓰여 있다. 이에 대해 저명한 미술사가 유홍준 선생은 추사가 제주도로 유배를 가는 도중 남원 고을에서 그린 작품**이라 한다. 화제에 쓰인 대방帶方을 남원 고을의 옛 이름으로 해석한 결과다.

** 유홍준 선생은 이 작품을 귀양길에 친구 권돈인에게 그려 보냈다고 하는데, 무슨 구체적 증거가 있는 것인지 묻고 싶다.

그렇다면 추사의 늙은 고양이는 귀양살이를 무사히 마치고 천수를 누리고 싶은 바람을 담은 것이라 할 수 있는데, 그는 왜 추레한 행색의 볼품없는 늙은 고양이를 그린 것일까?

개똥밭에서 굴러도 이승이 저승보다 좋다고 누구나 오래 살길 바라지만, 개똥밭을 구르며 노년을 보내고 싶은 사람은 없을 것이다. 특히 온갖 부귀영화와 세인의 관심을 몰고 다니던 사람이 늘그막에 개똥밭을 구르는 신세로 전락하면 살아 있는 것이 죽음보다 가혹한 형벌일 수도 있다.

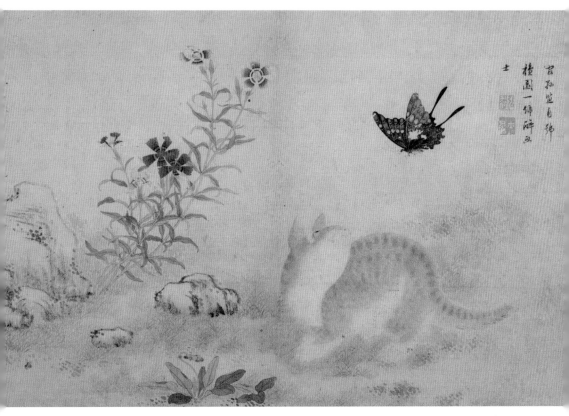

　따뜻한 봄볕을 연상시키는 포근한 노란 털가죽을 입은 고양이 한 마리가 어디선가 팔랑거리며 날아든 호랑나비를 향해 장난을 걸고 있는 정경을 그린 김홍도(金弘道, 1760~?)의 〈모질도〉와 추사의 〈모질도〉를 비교해보면 두 작품의 차이를 분명히 느낄 수 있을 것이다.

　장수를 기원하는 〈모질도〉는 당연히 유복한 노년에 대한 축원과 함께하게 마련이며, 유복한 노년의 모습이란 젊은 시절엔 알지 못했던 소소한 일상의 아름다움을 음미할 수 있도록 신께서 준비해둔 시간일 것이다. 그러나 추사의 늙은 고양이는 아직도 무언가를 계획하며 생각을

정리하고 있는 듯한 모습이다. 아직 해야 할 일이 남아 있고 그 일이 쉽지 않은 일이기에 깊은 생각에 빠져 있는 것이다. 결국 추사의 〈모질도〉는 안락한 노년에 대한 축원 이상의 의미를 담고 있다 하겠다. 뭐랄까, 반드시 해결해야 할 어떤 일을 위해 오래 살고지 하는 그의 의지가 읽힌다. 힘겨운 노년의 삶은 보통 삶의 의지를 퇴색시키지만, 죽기 전에 반드시 하고자 하는 일이 남아 있는 인간이라면 마지막 삶의 끈을 부여잡고 끝까지 버티고자 하게 마련 아닌가? 추사가 죽기 전에 반드시 이루고야 말리라 다짐한 것이 대체 무엇일까? 달리 알아낼 방법은 없고 궁금증만 커져가던 중 추사의 〈모질도〉에 쓰인 화제가 어딘지 이상하다는 생각이 들었다.

생각해보라. 대방帶方을 남원으로 해석하게 된 근거는 『동국여지승람』에 있으나, 대방이 특정 지명을 지칭하는 것이라면 남원보다는 후한 시대 낙랑군의 남쪽 7현을 지칭하던 대방군帶方郡으로 읽는 것이 상식 아닌가? 다시 말해 대방을 지명으로 읽으면 남원이라 할 수도 있지만, 한강 이북 자비령 이남의 경기 북부와 황해 남부지역이라 해석하는 것이 보다 일반적이며, 무엇보다 남원의 정확한 옛 이름은 대방이 아니라 남대방南帶方이다. 과연 대방을 지명으로 읽는 것이 옳은 해석일까? 생각해보자. 귀양길의 추사가 늙은 고양이를 그린 후 자신의 심회를 적기 위해 화제를 쓰고자 했다면 무슨 말을 적고자 했겠는가? 추사가 얼마나 담대한 사람인지 알 수 없으나, 절해고도로 귀양 가는 사람의 심회가 팔도유람에 나선 사람과 같을 수는 없었을 것이다. 그런데 귀양길의 심회 대신 그림을 그린 장소를 적어 넣은 추사의 모습이 어울린다고 생각되는가? 추사의 〈모질도〉는 남원 고을의 풍광을 그린 것도 아니고, 기행문의 일부도 아니며, 무엇보다 한 시대를 대표하는 문예인이 무슨 행정서류 작성하듯 무미건조한 화제를 남겼겠는가?

이 지점에서 추사의 〈모질도〉에 쓰인 화제를 다시 읽어보자.

'耄耋圖作於帶方道中 모질도작어대방도중'

"(제주 귀양길에) 남원에서 (장수를 기원하는) 모질도를 그리다."라고 해석해보면 9자의 글자 중 삭제해도 무방한 글자가 하나 있다. '어조사 어於'이다. 학식 높은 문사文士의 문장은 군더더기가 없는 법인데, 추사는 '於'가 거슬리지 않았을까? 추사의 학식을 고려해보면 그가 굳이 '於'를 쓰게 된 연유가 있을 것이라 생각하는 것이 차라리 상식적일 것이다. 다시 말해 문장 중에 '於'자가 반드시 필요했기 때문에 써넣은 것이라 간주하고, 우리는 그 이유를 알아내야 한다는 의미다.

'於'는 '구독句讀'이란 뜻으로, 앞에 쓰인 글의 내용을 대신하는 대명사가 되는 까닭에 문장 구조상 앞에 쓰인 구句인 '모질도작耄耋圖作'은 목석격이 된다. 결국 〈모질도〉를 그린 이유는 '대방도중帶方道中'하기 위한 것이란 의미로 읽을 수 있는데, 대방이 지명이 아니라면 무슨 의미가 될 수 있을까?

'대방'의 '대帶'는 원래 '허리띠'를 뜻하며, 동사로 사용되면 "허리에 차다", "~을 몸에 지니다."라는 의미로 쓰인다. 한편 '모 방方'은 "각진 모서리" 다시 말해 "전체의 일부분"이란 의미이며, 여기에서 "특별한 조건 하에서 통용되는 법칙"이란 의미가 파생된다. 이런 까닭에 '방법[術]', '떳떳함[常]', '방서[醫書]'등의 수단 혹은 처방을 뜻하는 용어에 널리 쓰이는 글자다. 그렇다면 '대방'이란 "허리에 두른 방책" 혹은 "몸에 지닌 약방문"이란 뜻이 아닐까? 가능성은 있는데 문제는 〈모질도〉가 무슨 방책 혹은 처방이 될 수 있다는 것일까, 이다.

여기서 잠시 늦더위 속에 힘겨운 귀양길에 오른 추사의 입장이 되어 생각해보자.

조선의 내로라하는 명문가에서 태어나, 어려서부터 온갖 부귀영화

와 국왕의 총애까지 받던 자부심 강한 지식인이 쉰다섯 초로의 나이에 모든 것을 빼앗기고 목숨조차 장담할 수 없는 귀양길에 올랐다.

쉰다섯.

보통 사람도 세상풍파를 몸으로 받아낼 나이기 아니건만 힘줄만 남은 장딴지가 이 나이가 되어서 이렇게 요긴하게 쓰일 줄 상상이나 했겠는가? 그래도 몸이 고달픈 건 조금씩 적응이 되어가는데 한양에서 멀어질수록 예상치 못한 고통이 스며들기 시작하니, 낯선 고을 풀벌레 소리에 뜬눈으로 밤을 밝히는 일이 빈번해지는 것이다. 처지를 생각하면 기가 막히고, 경위를 따져볼수록 억울하며, 앞날을 가늠해보니 막막하다. 스스로 위안도 해보고 억지로 허세도 부려봤지만, 눈이 알고 가슴이 먼저 느끼는데 어찌 현실을 부정할 수 있으랴. 이쯤 되면 누구라도 기가 꺾일 수밖에 없다. 이런 상황에서 추사에게 가장 필요한 것이 무엇이겠는가?

추사에겐 어떤 방법으로든 마음을 추스를 수 있는 무언가가 필요했을 것이다. 이때 그려진 것이 〈모질도〉이다. 울화와 불안감이 번갈아 찾아드는 귀양길에서 가장 무서운 적은 평정심을 잃는 순간 찾아온다. 마음에 병이 스며들기 때문이다. 그러니 어쩌랴. 나약해진 마음을 치유할 약방문을 마련하고, 엄습하는 불안감을 막아줄 부적이라도 그려 지닐 수밖에……. 결국 〈모질도〉는 귀양길에 추사가 자신을 지키기 위해 스스로 마련한 약방문이자 부적인 셈이다.

예상치 못한 결론에 황당해하시는 분도 계실 것이다. 그러나 낯선 산길을 걷다 보면 가느다란 막대라도 손에 쥐어야 덜 불안한 것이 인간이다. 험난한 귀양길에 추사가 마음을 의지할 지물持物 하나 마련한 것이 무슨 부끄러운 일이고 비난받을 짓이라도 되는가? 고매한 추사 또한 나약한 인간일 뿐이고, 나약한 인간이 나약함을 극복하려 노력하

는 것이 오히려 인간다운 모습 아닌가?

혹자는 '대방도중帶方道中'이라 쓰여 있는데, 그럼 '도중道中'은 무엇이냐 반문할지도 모르겠다. 답변에 앞서 당신은 '도중'을 글자 그대로 "길 가운데" 다시 말해 "노상에서"라고 읽는지 되묻고 싶다. '대방도중'을 "(제주 유배 길에) 남원에서"라고 읽는 것처럼 이때 '도중'이란 유배길을 떠난 시점에서부터 유배생활을 마치고 원래 살던 한양 집으로 돌아올 때까지의 전 여정을 일컫는 것으로 봐야 한다. 이제 '대방도중'의 의미가 가늠되시는지?

이 지점에서 추사의 〈모질도〉를 다시 한 번 살펴보자. 추사가 그린 늙은 고양이가 무슨 의미를 가지고 있기에 그의 마음이 흔들리고 병드는 것을 막아주는 처방이 될 수 있다는 것일까?

복수심이다.

억울한 누명을 쓰고 가혹한 시련을 겪게 된 인간에게 복수에 대한 의지만큼 강한 투쟁심을 불러일으키는 것도 없기 때문이다. 어떡하든 살아남아 나에게 위해를 가한 놈들에게 이수모와 고통을 되돌려주고 말

리라. 복수라는 말이 조금 과격하게 들릴지도 모르겠다. 그러나 복수의 모습은 다양한 양태로 표출될 수 있으며, 복수의 방식 또한 각기 선택할 수 있는 것이니, 복수심이란 말 자체에 거부감을 갖지 않기 바란다.

이미 십 년이나 지난 윤상도옥尹尙道獄을 다시 들춰내 억울한 누명을 씌우고, 목숨까지 노리는 정적들의 손아귀에서 겨우 벗어나 귀양길에 오른 추사가 공공연히 복수심을 표할 수는 없었을 것이다.* 이것이

* 1830년 추사의 생부 김노경이 윤상도의 옥사에 연루되어 고금도에 유배되었다가 순조의 배려로 풀려난 일이 있는데, 헌종 6년인 1840년 김정희 자신도 윤상도의 옥사에 다시 연루되어 9년간 제주도로 유배당하게 된다.

추사의 늙은 고양이가 두 눈을 크게 뜨고 있으나, 네 다리가 보이지 않는 이유다. 눈앞에서 벌어지는 상황에 반응할 처지는 아니지만, 훗날을 위해 확실히 기억해두겠다는 것이다. "반드시 살아남아 쥐새끼 같은 너희들을 모두 잡아먹을 때까지 죽지 않고 천수를 누리고 말겠다."고 다짐하는 추사의 모습이 바로 늙은 고양이인 셈이다. 그러니 〈모질도〉는 추사의 자화상이라 해도 좋겠다.

고양이는 쥐를 잡기 위해 기른다.

그런데 추사의 〈모질도〉 속 늙은 고양이를 자세히 살펴보면, 이마와 주둥이에 핏자국이 선명하고, 털가죽은 온통 먼지를 뒤집어쓰고 있는 모습이다. 먼지 구덩이 헛간 구석구석을 헤집고 다니며 쥐를 잡았기 때문이다. 핏자국이 남아 있는 주둥이를 보면 쥐 사냥에 성공했고, 포대자루 같은 몸통을 보면 이미 두어 마리를 잡아먹은 것 같은데…… 늙은 고양이는 아직도 사냥을 끝낼 생각이 없는 듯하다. 보통 쥐를 잡아먹은 고양이는 양지바른 곳에 자리 잡고 털을 핥으며 몸단장을 하게 마련이건만 추사의 늙은 고양이는 핏자국을 핥아내는 것도 잊고 도망간 쥐를 떠올리며 묘책을 생각하는 모습이다. '요 녀석을 어떻게 잡아야 하나……' 그만큼 헛간에 영악한 쥐들이 많이 살고 있다는 의미이리라.

이 지점에서 추사의 복수심에 대해 생각해보게 된다. 추사를 고양이라 가정하면 제거 대상은 쥐떼가 되고, 먼지투성이 헛간은 부패한 조정이라 할 수 있을 것이다. 『사기史記』에

'此特群盜 鼠竊拘偸 차특군도 서절구투'

라는 표현이 나온다. 쥐나 개처럼 슬금슬금 물건을 훔치는 떼 도둑놈

들이란 뜻으로, 부패한 관료를 지칭하는 표현이다. 부패한 관료는 당연히 처벌해야 마땅하겠으나, 함부로 손댈 수 없을 만큼 막강한 권력을 지닌 무리도 있다. 이를 일컬어 '사서社鼠'라고 한다. 『안자춘추晏子春秋』에 나오는 '사서'는 '사전社殿에 사는 쥐'라는 뜻으로, 국왕의 측근으로 권세를 지닌 간신을 지칭하는 말이다. 또한 『한시외전韓詩外傳』에는

'稷蜂不攻而社鼠不薰 직봉불공이사서불훈'

이란 의미심장한 내용이 나온다. 곡물의 신을 모신 사당에 살고 있는 벌이 곡식을 훔치는 쥐를 왜 공격하지 않는 것일까? 쥐의 권세를 잘 알고 있기 때문이다. 벌이 공격하지 않으니, 쥐는 벌을 쫓기 위해 매운 연기조차 피울 필요가 없단다. 국왕의 총애를 받고 있는 권신이 도둑질을 하고 있는데, 창고지기가 무슨 힘으로 막을 수 있겠는가? 부패한 관리를 쥐에 비유하는 표현은 일반적인 것으로 새삼 특별할 것도 없다. 그렇다면 쥐가 작물을 갉아 먹는 모습을 표현한 그림들이 부패한 관리를 고발하는 것과 무관하다 할 수 있을까?

조선시대 회화에 작물을 갉아 먹고 있는 쥐를 그린 그림이 의외로 많이 전해지고 있는데, 말이 나온 김에 그중 두 점의 작품을 비교하며 그 의미를 읽어보자.

하나는 신사임당(申師任堂, 1504~1551)의 작품이고 다른 하나는 겸제謙齊 정선(鄭敾, 1676~1759)의 작품이다. 커다란 수박을 파먹고 있는 쥐를 그린 두 작품이 너무 많이 닮았다는 생각이 들지 않는가? 원로 미술사학자 안휘준 선생은 신사임당의 위 작품을 초충도草蟲圖로 분류하였다. 그러나 신사임당이 단순히 수박과 들쥐 그리고 패랭이꽃과 나비를 적절히 배치하여 예쁘게 꾸민 장식용 그림을 그렸다고 이해하는 것

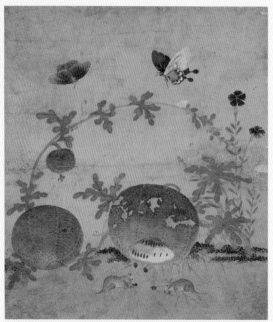

〈草蟲圖〉
申師任堂, 34×28.25cm, 國立中央博物館 藏

〈西瓜偸鼠〉
鄭敾, 20.8×30.5cm, 澗松美術館 藏

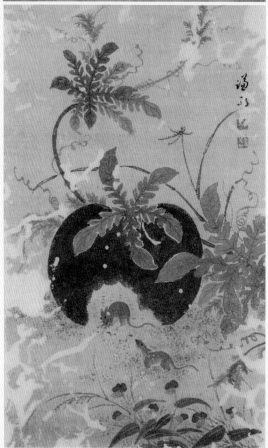

이 옳은 것일까? 여러분은 신사임당의 위 작품을 감상하며 어느 부분에 시선이 머물게 되시는지? 작품의 주제는 단순히 소재의 크기에 따라 정해지는 것이 아니다. 한편 간송 미술관의 최완수 선생이 〈서과투서西瓜偸鼠〉라 명명한 겸제 정선의 작품에 대하여,

> "잘 익은 수박을 들쥐 한 쌍이 훔쳐 먹는 장면의 묘사이다. 외모가 징그럽고 행동이 가증스러워 쥐를 회화의 소재로 다룬 예는 그리 흔치 않다. 그런데 겸제는 수박을 훔치는 이 도둑 쥐들의 가증스러운 도둑질을 쥐도 모르게 관찰하고 그 현장을 실감나게 묘사해 고발하고 있다."[*]

* 최완수 外, 「간송문화」 제82호, 한국민족미술연구소, 2012, 155쪽.

라고 설명하며 관찰과 사생의 결과임을 강조하고 있다. 신사임당과 겸제 정선 사이에는 대략 200년의 간극이 있다. 이 작품들이 사생의 결과라면 두 사람이 각기 우연한 기회에 수박을 훔쳐 먹는 두 마리의 쥐를 관찰하게 되었고, 인상 깊은 이 장면을 소재로 작품화한 것일 뿐, 두 작품 간에는 아무런 연관성이 없다는 것인데 과연 그럴까?

연관성을 부정하기엔 소재와 구도가 너무 흡사하지 않은가? 그렇다면 다음 작품은 어떻게 이해해야 할까? 최완수 선생이 〈서설홍청鼠齧紅菁〉이라 명명한 조선후기 화가 최북(崔北, 1720-?)의 작품이다.

이 작품도 순무를 열심히 갉아 먹는 들쥐의 모습을 사생하여 그린 것일까? 주목해야 할 것이 있으니 최북의 〈서설홍청〉과 소재, 구도, 기법이 거의 동일한 심사정(沈師正, 1707-1769)의 또 다른 〈서설홍청〉이 전해지고 있는 점이다.

최완수 선생 또한 최북과 심사정이 하나의 화보를 참고했을 가능성을 지적하였다. 그렇다면 신사임당과 정선의 그림 또한 특정 비유체계를 통해 이미 언어화된 도상圖像에 바탕 한 것은 아닐까?

수박을 훔쳐 먹는 쥐의 모습이든 순무를 갉아 먹는 쥐의 모습이든 결국 쥐가 하고 있는 짓은 농작물을 훔쳐 먹고 있는 것이다. 그런 쥐의 모습이 귀엽거나 예뻐서 그렸을 리 만무하건만, 오랜 세월 동안 다수의 작가에 의해 그려졌다는 것이 이상하지 않은가?

이 대목에서 앞서 거론한 『한시외전』의 '직봉불공이사서불훈(稷蜂不攻而社鼠不薰: 농사의 신을 모신 사직을 지키는 벌이 공격하지 않으니 권세 높은 쥐가 벌을 쫓기 위해 연기도 피우지 않고 도둑질을 한다)'이란 표현과 조선시대 쥐 그림을 비교해보시길 권한다. '직봉稷蜂'은 사직社稷에 사는 벌[蜂]이고 사직은 농작물의 신을 모시는 사당이다. 수박과 순무도 사직에 모신 신이 관할하는 농작물이다. 그 사직에 쥐가 침입해 곡물을 훔치는 모습과 수박이나 순무를 갉아 먹는 쥐의 모습이 얼마나 다른 것일까? 『한시외전』의 내용과 조선시대 쥐 그림에 담긴 메시지는 같은 것이라 생각할 수밖에 없을 것이다. 농작물(수박, 순무)은 나라의 재물을 쌓아둔 창고이고, 쥐는 국고를 훔치는 부패한 관리이며, 이런 종류의 작품이 그려진 이유는 부패한 관리를 고발하기 위함이 아니겠는가?

도둑질이라고 모두 같은 것이 아니다.

수박 아랫부분을 파먹고 있는 신사임당과 정선의 그림 속 두 마리 쥐의 모습을 비교해보면 부패한 관리들의 도둑질하는 작태가 조금 다르다는 것을 알 수 있다. 신사임당이 그린 들쥐는 두 마리 모두 수박을 정신없이 훔쳐 먹고 있는 모습이나, 정선이 그린 들쥐는 한 마리가 훔치는 동안 다른 한 마리는 고개를 쳐들고 주위를 경계하고 있다.

조직적인 도둑질이라는 의미다.

그래도 신사임당과 겸재가 그린 들쥐는 수박 아랫부분을 갉아 먹으며 숨어서 도둑질을 하고 있으나, 최북이 그린 들쥐는 아예 순무에 올라 앉아 갉아 먹고 있다. 애써 숨길 필요도 없을 만큼 부패한 관리들의

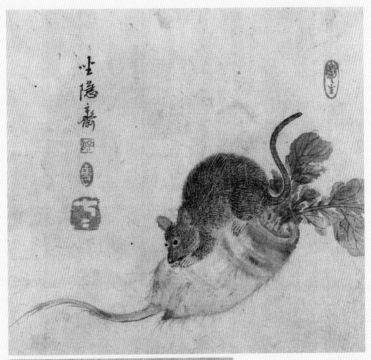

〈鼠嚙紅菁〉
崔北, 20×19.0cm, 澗松美術館 藏

〈鼠嚙紅菁〉
沈師正, 21×12.8cm, 澗松美術館 藏

도둑질이 거리낌 없이 행해지고 있다는 뜻 아니겠는가? 이는 도둑질을 막을 수도 처벌하지도 않기 때문이다. 그러나 아무리 권세 있는 '사서社鼠'라 해도 국법이 있는데 공공연히 도둑질을 할 수 있는 것은 창고를 지켜야 할 관리가 직무를 유기한 탓 아닌가? 그래서 '식봉椶蜂'이 간신을 지칭하는 말로 쓰이게 된 것이다. 일찍이 공자께서는 관직을 맡은 자가 물건을 훔치는 것만 도둑질이 아니고, 맡은 소임에 충실하지 않거나 자격이 없는 자가 높은 지위를 탐하는 것도 도둑질과 진배없다 하신 까닭이 무엇이었겠는가?

예술이 비유체계를 사용하는 한 비유의 수준은 예술작품의 수준을 결정하는 주된 요인이 된다. 쥐의 행태를 통해 부패한 관리를 고발하는 신사임당과 겸재 정선의 비유법도 훌륭하지만, 수박은커녕 쥐 한 마리 그리지 않고도 부패한 관리를 몰아내겠다는 의중을 담아낸 추사의 〈모질도〉를 보고 있노라면, 그의 작품이 얼마나 고도로 정제된 비유체계 속에 완성된 것인지 실감하게 된다. 동서고금을 막론하고 많은 예술가들이 부조리한 현실을 풍자하고 고발해왔다. 그들이 비유체계를 이용할 수밖에 없었던 현실적인 이유는 풍자와 비난의 대상이 부도덕하지만 권력을 지닌 존재였기 때문이다. 추사의 〈모질도〉 또한 이러한 처지에서 그려진 것이다. 한 시대를 이끌던 대표적 수재가 목숨을 담보로 자신의 속내를 전할 때 얼마나 정교한 안전장치를 했겠는가? 이것이 추사의 예술작품을 쉽게 읽을 수 없었던 이유다.

늦더위 속 저려 오는 장딴지를 달래가며 겨우겨우 도착한 남원 고을. 내일은 지리산을 넘어야 하건만 쉰다섯 사내의 콧잔등엔 기름기가 사라진 지 이미 오래다. 힘이 부치니 말수부터 적어지고 분노가 있던 자리엔 체념이 스며든다.

밤새 뒤척이다 시린 눈으로 맞이한 아침. 툇마루 위에 앉아 있는 늙은 고양이와 우연히 시선이 마주쳤다. 흔들림 없는 눈빛과 신중한 자세로 세상과 마주하고 있을 뿐 미동도 없이 조용히 제자리를 지키고 있는 모습이 예사롭지 않다. 깔끄러운 조반을 들며 몇 차례 돌아봐도 녀석은 그 모습 그대로 미동도 하지 않고 무언가를 응시하고 있다. '그래……한갓 미물도 저리 흔들림이 없거늘……' 아침상을 물린 추사는 마음병을 다스릴 보약 한 재 준비하는 심정으로 늙은 고양이 한 마리를 그려 품 안에 간직했다. 남원 고을의 옛 이름 대방帶方 속에 눅눅한 마음을 치유해줄 보약과 비수를 숨기고 추사는 지리산 자락을 올려보며 호기롭게 외쳐본다.

　"거참, 명산일세!"

추사 읽기

———

누구나 어린 시절 친구를 그리워하지만, 어린 시절 친구와 평생을 함께 하는 경우는 매우 드물다 정으로 맺어진 친구도 뜻[志]에 따라 모이고 흩어지는 것이 세상 이치이기 때문이다. 어린 시절 추사의 절친은 안동 김씨 가문의 적자 김유근金逌根(1785-1840)이었다. 추사의 높은 학예學 藝에 매료된 김유근은 22세가 되는 1860년까지 한 살 어린 추사와 함 께 어울리길 즐겼다. 그러나 두 사람이 스물하나, 스물둘 되던 해 안동 김씨 가문의 김이양金履陽, 김이교金履喬의 탄핵으로 추사의 재종형제 가문이 멸문에 가까운 화를 당하는 사건이 발생한다.* 충격적 사건의 소용돌이 속에서 두 사람의 마음도 편할 수 없었겠지만, 두 사람의 의 지와 관계없이 벌어진 일이라 여기까지는 서로의 우정으로 극복할 수 있었을지도 모른다. 그러나 귀양길에 오른 재종형제들이 단 한 명도 돌 아오지 못한 채 귀양지에서 불귀의 객이 된 냉엄한 정치판을 목도하며, 추사는 세도정치의 역학구도상 두 가문이 처한 문제를 우정으로 풀어 낼 수 있는 것이 아님을 절감하게 되었다. 정으로 맺어진 친구는 정으

———

* 영조의 계비 순정왕후貞 純王后(1745-1805)가 순조 초기 섭정할 때 6촌 오라버 니인 김관주金觀柱(1743- 1806)와 척족 세도정치를 한 죄를 물어 김관주를 사사하 고 김일주金日柱를 비롯한 10여 명의 정순왕후 친정 일 가들이 귀양에 처해진다.

로 지켜주는 것이 도리이건만, 현실 뒤에 숨어 모르는 척 딴청을 피울 수밖에 없는 각자의 처지를 생각하며, 우정이 사치처럼 느껴졌을 것이다. 그렇게 두 사람의 관계는 소원해지고 정이 있던 자리엔 예禮가 채워지며 이내 두 사람의 우정은 추억이 되어버렸다.

뜻을 함께할 동지를 물색하던 추사가 제일 먼저 관심을 보인 사람은 두 살 어린 김경연金敬淵(1778-1820)이란 인물로, 27세에 대과에 급제한 수재였다. 서른한 살의 추사는 그동안 눈여겨봐온 김경연에게 북한산 비봉에 있는 고비古碑 답사를 제안하였다. 밀어주고 당겨주며 산을 오르던 두 사람은 콧잔등에 맺힌 땀과 함께 마음이 열렸고, 추사는 고증학의 매력에 대해 이야기하며 그의 지적 호기심을 자극했을 것이다. 추사가 고증학을 함께 연구할 동료를 얻고자 했다면 북한산 비봉碑峯 꼭대기보다 더 좋은 장소가 어디 있겠는가?

북한산 진흥왕 순수비 앞에서, 당대 최고 수재의 마음을 빼앗은 추사는 이듬해 초여름 조인영趙寅永(1782-1850)과 함께 다시 한 번 북한산 비봉에 오른다.

조인영.

추사보다 네 살 연상으로 향후 풍양조씨豊陽趙氏 가문을 이끌어갈 적자다. 추사와 조인영은 한양 도성을 내려다보며 무슨 이야기를 했을까? 안동김씨 가문의 전횡에 불만을 표시하며 공감대를 확인한 두 사람은 올바른 왕도정치에 대해 의견을 나누었을 것이고, 추사는 조선 성리학의 허구성에 대해 고증학적 증거를 들어가며 조목조목 비판하였을 것이다. 정치적 명분을 쥐어야 안동김씨 그늘에서 벗어날 수 있는 길이 생긴다는 것을 누구보다 잘 알고 있던 조인영은 산을 내려오는 내내 추사의 속내와 학식을 가늠해보았을 것이다. 정치는 명분 싸움이라지만, 명분만으로 현실 정치의 벽을 넘을 수는 없는데 험난한 현실에 맞설 강단과 배짱 그리고 의지는 있는 자일까? 고심하던 조인영은

권돈인權敦仁(1783-1859)을 불러 추사를 한번 만나보라고 한다. 소문은 익히 들어 알고 있었지만, 처음 권돈인은 추사를 몇 해 전 대과에 함께 급제한 김교희金敎喜의 사촌동생 정도로 생각하며 마주 앉았다. 그러나 거침없고 해박한 논지와 강한 흡입력을 지닌 추사의 밀투에 점점 빠져든 권돈인은 석양에 붉게 물든 추사의 곱상한 얼굴과 조인영의 모습을 겹쳐 보기 시작하였고, 급기야 작은 부채에 서로의 마음을 담아 화답和答하며 역사가 되었다.*

〈芝蘭竝芬〉54×17.4cm, 澗松美術館 藏

며칠 후 조인영을 다시 찾은 권돈인은 조용히 부채를 꺼내 펼쳐 보였다.

'芝蘭竝芬爐餘墨 지란병분희훼묵'
"지초와 난초가 함께 (나란히 하며) 향기를 발하여, 더러운 냄새를 풍기는 묵적을 태워 없앨 것을 맹세하오니 (천지신명께선 바른 뜻을 세울 수 있도록 도우소서.)"**

권돈인의 의견을 듣던 조인영은 '지란지교芝蘭之交'를 '지란병분芝蘭竝芬'이라 바꿔 쓴 추사의 기개를 확인한 후 그와 함께하기로 마음을 굳히게 되며, 2년 후 조인영과 추사는 함께 대과를 치르고 나란히 합격하여 관복으로 갈아입은 세 사람이 조정에 모이게 되었다.

세 사람 모두 상대의 품성과 가치관 그리고 역량을 가늠할 수 있는 나이인 서른 이후에 친구가 되었으니, 정보다는 뜻을 공유하며 뭉친 동지로 이해해야 할 것이다. 이때부터 추사는 안동김씨와 풍양조씨가 일으키는 치맛바람에 따라 순풍과 역풍을 만나게 되지만, 바람 없이 항해할 수 없으니 배를 띄우고 싶으면 멀미를 감수할 수밖에 도리 없지 않은가?

그러나 누구든 자신의 관점에서 세상을 판단하고 변명하는 법인데, 외척의 전횡을 또 다른 외척의 힘을 빌려 치려는 것이 바른 선택이라 할 수 있을까? 풍양조씨 가문과 합세하여 안동김씨들을 몰아낸들 풍양조씨 가문 또한 세도정치의 유혹에 빠지면 약속을 지키라 외칠 참이었던가? 추사가 꿈꾸던 정치의 모습은 무엇이며 그것을 어떻게 구현하고 유지시킬 수 있다고 생각했던 것일까?

이에 대한 답을 찾을 수 없다면 추사가 성리학의 독단과 폐해를 고증학을 통해 반박하려 연구하고, 뜻을 함께할 동지의 규합을 위해 노력한 일련의 행위가 사실은 자신의 정치적 입지를 넓히려는 일종의 '판 키우기'에 불과한 것일 수도 있기에 뒷맛이 개운치 않다.

이 지점에서 추사가 풍양조씨 가문과 정치적 동맹을 맺기 2년 전 초의의순(草衣意恂, 17861-1866)과 '금란지교'를 맺은 일을 주목하게 된다. 그의 교우관이 소위 '힘 있는 자'를 얻기 위한 수단만은 아니라 여겨지기 때문이다.

추사와 초의가 어떤 인연으로 친구가 되었는지 자세히 알 수 없지만,

** 추사가 남긴 '지란병분芝蘭竝芬' 다음 글귀를 일반적으로 '희이여묵戱以餘墨' "남은 먹으로 재미삼아 그리다."로 읽고 있으나 이 작품이 추사와 권돈인의 '지란지교芝蘭之交'를 맺는 증표라는 점을 감안하면 "남은 먹으로 재미삼아 그린다."는 것은 무례하기 짝이 없는 짓이며, 권돈인이 남긴 글의 내용과 비교해볼 때 균형이 맞지 않는다. 필자가 서체 연구에 전문 지식이 없는 관계로 '戱以餘墨'이 아니라 '희훼묵燨餘墨'이라 고집할 수 없으나 희이戱以 부분을 '태울 희燨'로 '남을 여餘'는 '더러운 냄새 穢餯'로 읽어야 하는 것 아닌지……. 전문가의 고견을 듣고 싶다.

두 사람이 평생 동안 함께한 친구였다는 사실 하나만으로도 추사의 권력욕에 대한 많은 편견들은 재고되어야 할 것이다. 추사에 대해 가장 일반적인 편견은 그의 '오만한 성격'이다. 많은 추사 연구서들이 험난했던 그의 생애가 마치 그의 교만한 성격이 자초한 결과인 양 지적하며 그를 '오만한 천재'로 묘사해왔다. 그러나 '오만함'이란 말 속에는 "상대를 무시하는 듯한"이라는 다소 모호하고 주관적 감정과 평가가 내재되어 있게 마련이다. 또한 상대의 오만함을 탓하는 자는 자신의 주관적 판단을 객관화시키기 위해 사회적 통념으로 동의를 구하려 시도하게 된다. 다시 말해 오만함이란 사회적 관점 혹은 가치관을 기준 삼아 거론되는 까닭에 풍습이나 예법처럼 시대에 따라 그 기준도 변화해야 한다는 의미다. 만일 당신 주변에 탁월한 재능과 남다른 열정으로 빛나는 성과를 이루고 있는 어떤 이가 소위 '잘난 체'하며 뻣뻣하게 굴면 당신도 그를 배척하고 제거해야 할 대상으로 여기시는지?

오늘의 우리가 추사를 '오만한 천재'라 부르며 그의 험난했던 생애와 연계시켜 이해하는 것은 오늘의 우리 또한 성리학적 가치관의 틀에 갇혀 추사를 판단하고 옭아매고 있으면서도 "아쉽다."라는 말로 얼버무리고 있는 건 아닌지 생각해볼 일이다.

일찍이 공자께선

* '君子和而不同 小人同而不和', 『논어』 「자로子路」

"군자는 조화를 통해 다양성을 이끌고자 하고 소인은 균질성을 고집하며 조화를 해친다."*

라고 일깨워주셨다. 사회적 통념을 내세우며 누군가를 "오만하다."고 매도하는 행위 속에 무심코라도 소위 '잘난 놈' '튀는 놈'의 발목 잡는 덫을 묻어둔 건 아닌지 자문해보지 않는 사회야말로 군자가 사라진 사회 아닌가? 손쉽게 타인의 가치관을 '오만함'으로 매도하는 사회에는

조화라는 단어가 깃들 곳이 없기 때문이다.

　친구를 보면 그 사람을 알 수 있다고 한다.

　초의와 평생 친구로 지낸 추사가 정말 오만한 사람이었을까?

　초의가 비록 높은 식견을 지닌 선승이었다 하나, 엄격한 신분계급이 존재하던 조선 사회에서 추사와 초의가 친구 사이였다는 것은 예삿일이 아니다. 새파랗게 날이 선 서른 살의 유학자가 선승을 친구로 삼은 것도 파격이지만, 동갑내기 초의가 당시 불교계에서 차지하는 위상을 생각해보면 더욱 그러하다. 지금이야 초의선사, 초의선사 하지만, 서른 무렵의 초의는 전라남도 해남 대흥사 말사末寺의 이름 없는 스님에 불과했으나, 추사는 조선에서 손꼽히는 명문가 출신의 국제적 명사였다. 신분계급이 사라진 오늘날에도 그 정도 사회적 위상 차가 나면 친구는 고사하고 서로 인사 나누며 지내기도 어려운데, 승려를 천인賤人 취급하던 대다수 조선 사대부와 달리 '오만한' 추사는 가슴을 열고 친구라 불렀단다.

　이는 추사의 '오만함'이 그의 성격적 문제에서 비롯된 것이 아니라 그의 가치관에서 비롯된 것일 수 있다는 추론을 하게 한다.

　추사는 조인영이나 권돈인처럼 유자儒子도 아니고, 사회적 지위가 높은 것도 아닌 이름 없는 선승을 왜 친구로 사귀었을까?

　신분이나 권세의 유무보다 뜻을 공유할 수 있었기 때문이다.

　그러나 유가와 불가는 다른 세계관을 지녔는데, 두 사람이 무슨 뜻을 공유할 수 있었을까?

　백성을 위한 길이다.

　추사는 동류同類라 할 수 있는 힘 있는 사대부들에게는 "오만하다." 고 배척당했지만, 동류도 아닌 선승에게 마음을 열었던 것은 "서로의 방식은 달라도 사대부나 승려나 모두 백성을 위해 존재하는 것"이란

뜻을 공유하고 있었던 것은 아닐까? 이는 역으로 추사가 동류였던 사대부들을 무시하는 태도를 보인 것은 사대부답지 않은 행태를 경멸하였기 때문은 아니었을까? 이처럼 신분의 차이 따위 개의치 않을 만큼 열린 생각을 지닌 추사에게 어줍지 않은 성리학 지식과 가치관을 들먹이며, 시시비비를 걸어 오는 사람이 있었다면 추사가 어찌 대했겠는가?

거침없이 쏟아내는 논리 정연한 추사의 언변에 대꾸 한 번 제대로 못 하고 당했을 테니 자존심 상했을 것이고, 되돌아 생각하니 봉변이라……. 그러나 봉변을 당했어도 속수무책이니 어찌하겠는가? 할 수 있는 짓이라곤, "젊은 놈이 집안 권세 믿고 요설을 펼치며 겁박하네."라고 매도하며 앙심을 쌓아두는 일밖에 달리 할 짓이 없지 않았겠는가?

공자께서는 일찍이

> "한 나라의 군대를 (힘으로)굴복시킬 수는 있지만 (그 힘으로도) 평범한 사내가 가슴에 품은 뜻을 빼앗을 수 없다."*

라고 하셨건만, 누가 진정한 유자란 말인가?

열등감의 반대말이 오만은 아니며, 자신과 다른 생각을 가진 사람을 헐뜯기 위해 오만이란 단어가 있는 것도 아니다.

오늘날 대다수의 사람들은 추사를 예술가로 기억하고 있다. 이는 역으로 추사 연구자들이 추사를 예술가로 소개해왔기 때문이다. 그러나 생전의 추사는 자신이 무슨 일을 하는 사람이라 여겼을까?

단언컨대 정치가이다.

정치가로 키워졌고, 정치가로 살았으며, 눈을 감을 때까지 그는 단 한순간도 정치가의 길을 포기한 적이 없었다. 조금만 생각해보면 사실은 여러분도 이미 추사를 정치가라 말해왔던 것과 진배없다.

* '三軍可奪帥也 匹夫不可奪志也 삼군가탈수야 필부불가탈지야', 『논어』「자한子罕」. 이 구절에 대해 많은 『논어』 해설서는 "한 나라의 군대에서 그 장수를 빼앗을 수는 있으나 한 사내가 숨은 뜻을 빼앗을 수 없다."고 해석하고 있으나, '수帥'의 원뜻은 '장수'가 아니라 '대장군의 깃발'이다. 그러므로 '三軍可奪帥也'는 한 나라의 군대 전체를 굴복시켜 그 군기를 빼앗는다는 뜻으로, 삼군을 운용하는 큰 나라를 패망시킬 만큼 강력한 힘을 동원해도 '匹夫不可奪志也', 즉 평범한 사내가 품은 뜻을 빼앗을 수 없으니, 자발적으로 따르도록 해야 한다는 문맥을 통해 해석해야 옳을 것이다.

그간 추사를 "오만한 천재"라 부르지 않았던가?

추사의 험난한 인생 역정과 오랜 유배생활이 그의 예술 때문에 겪게 된 일이었던가? 추사가 '오만함' 때문에 재능을 낭비하고 졸작만 남겼다고 비난해왔던 건 아니지 않은가?

추사는 예술가이기 전에 정치가였고, 정치가의 예술에 정치적 메시지가 담겨 있는 것이 오히려 당연한 것 아닌가? 그러나 그간 추사 연구자들은 그의 작품 속에 담긴 정치적 메시지를 읽어내는 일을 등한시했으며, 그 결과 감상자의 발길을 멈추게 하는 그의 작품은 강한 흡입력에도 불구하고 호소력이 반감되는 불균형 속에 놓여 있었던 것 아닐까?

> "이 세상에 난초 향기보다 좋은 향기는 없다네. 세상 모든 향기의 할애비 격이지. 오죽하면 대국 명나라의 동기창董其昌 선생이 자기 집에 향조암香祖庵이라 써 붙여두었겠는가?〔蘭爲衆香之祖 董香光 題其所居室 曰 香祖庵〕"
> "대나무 향로는 귀인의 방에 어울리지 않으니 들여놓지 말게.〔竹爐 止室〕"

과장된 몸짓과 함께 컥컥대며 토해내는 말을 어렵사리 들어보면 아무 짝에도 쓸모없는 허접한 내용뿐이다. 똑똑하고 공부도 많이 했다더니……. 돌아서려던 필자는 추사의 시선이 다른 곳을 향하고 있다는 것을 우연히 발견하게 되었다. 추사의 눈동자가 가리킨 것이 무엇인지 말하기 전에 우선 그의 목소리가 변하게 된 연유부터 들어보자.

순조 27년(1827). 세상을 밝힐 만큼 커다란 장작더미를 쌓아놓고 신중히 하늘의 뜻을 살피던 마흔두 살의 추사는 오랜 기다림 끝에 부싯돌을 집어 들고 일어섰다.

『조선왕조실록』이 전하는바, 그해 2월 28일 순조께선 열아홉 젊은 왕세자에게 대리청정을 맡기셨고, 4월 1일 홍문관弘文館 부교리(종5품) 추사는 우의정 심상규沈象奎(1766-1838)와 전라감사 조봉진曹鳳振(1777~?)을 탄핵한다. 젊은 왕세자가 대리청정을 맡게 되자, 조정의 요직을 장악하고 있던 외가(안동김씨 가문)의 그늘에서 벗어나기 위해 처가인 풍양조씨 가문에 힘을 실어주고, 그동안 눈여겨봐둔 김로金鏴(1783~?)와 추사를 불러들인다. 세자시강원에서 추사에게 경사經史와 도의道義를 배운 바 있는 왕세자는 옛 스승의 정치철학을 기억해내고 홍문관 부교리였던 그에게 불과 반년 만에 예조참의(정3품 당상)까지 품계를 올려주며 뜻을 펼칠 수 있는 발판을 마련해준 것이다. 결국 왕세자의 대리청정과 함께 조정의 권력 판도가 급격히 바뀐 셈인데……. 한쪽을 들어 올리면 다른 한쪽은 내려가게 마련이다.

추사가 안동김씨 가문의 손발 역할을 하던 조봉진과 심상규를 탄핵하여 조정이 술렁거리자 왕세자는 재빨리 김유근에게 평안감사 직을 제수한다. 이는 안동김씨 가문의 지휘관을 외직外職으로 돌려 그들이 조직적으로 움직이지 못하게 하려는 준비된 행보였다. 4월 27일, 급격히 돌아가는 정세 변화에 당황해하고 있던 안동김씨 가문에 더욱 충격적인 사건이 전해진다.

평안감사로 부임해 가던 김유근의 행렬이 피습당해 다수의 사상자가 생기는 변고가 발생한 것이다.

김유근金逌根.

그가 누구인가? 순조 비 순원왕후純元王后의 친오라버니이자 대리청정을 맡은 왕세자의 외숙이다. 안동김씨들이 경악한 것은 말할 나위 없고, 더 큰 문제는 왕실의 권위까지 함께 실추되는 미묘한 사건이 발생한 것이다. 이토록 중대한 사건이 벌어졌는데, 범인은 일개 아전이고 범행 동기는 개인적 원한 때문이란다. 사건의 전모야 어찌되었든 그것

을 안동김씨들이 믿고 싶었겠는가? 누가 벌집을 건드렸든 벌집에 구멍이 생겼으니, 독이 오른 벌들이 일제히 날아올라 공격 대상을 찾아 나섰을 테고, 그들 눈에 포착된 것이 추사였다.

추사가 심상규와 조봉진을 탄핵한 것이 4월 1일이고, 김유근의 부임 행렬이 피습된 것은 4월 27일이며, 김유근이 자상刺傷을 치료하며 고열에 시달리고 있을 때 추사는 종5품에서 정3품 당상관까지 고속 승진하였으니, 흥분한 벌들이 추사를 의심할 만하지 않았겠는가? 그러나 노련한 정치가 김유근은 흥분한 벌들을 불러들이고 평안감사 부임을 미뤄달라 체직소청을 올린 후 한양 자택에 칩거한 채 입은 다물고 귀를 열어두었다.

세상일이란 묘해서 반전의 실마리를 찾지 못하고 우왕좌왕하던 안동김씨들이 김유근의 병문안을 핑계로 하나둘 그의 사랑채에 모여들게 되었고, 귀동냥으로 들은 정보를 교환하며 대책을 숙의하니, 오히려 김유근 피습사건은 안동김씨 세력의 피해를 최소화시킨 결과를 낳았다. 그해 여름 김유근은 쏟아지는 장맛비를 바라보며 서까래가 떨어지고 대들보가 부러지는 소리에도 대궐을 등진 채 눅눅해진 대청마루를 지키고 앉아 통증을 참아내며 보낸다.*

3년 후 김유근의 사랑채 술맛이 시큼해질 무렵인 1830년 5월 6일, 증축 중이던 추사의 사랑채가 갑자기 무너지는 변고가 일어났다. 대리청정하던 왕세자가 22세의 젊은 나이에 각혈을 하다가 갑자기 세상을 떠난 것이다. 추사가 세상을 밝히고자 피워 올린 장작더미 위로 불꽃이 삐죽삐죽 솟구쳐 오르기 시작할 때쯤 갑자기 소나기가 쏟아진 격이다. 이제 추사에겐 낮게 깔리는 흰 연기에 기침할 일만 남은 셈이다.

대궐 소식을 전해 들은 김유근은 눅눅한 대청에서 일어나 안방으로 건너가다가 몇 해 전 사랑채를 찾아 넋두리와 함께 술잔깨나 비우던 늙수그레한 먼 일가붙이를 떠올린다. 김유근이 찾는다는 뜻밖의 소식

* 이 시기 김유근의 답답한 심회를 엿볼 수 있는 병중시 病中詩 3편이 전해지고 있다.

을 듣고 서둘러 찾아온 김우명金遇明(1768-1846)에게 김유근은 친히 술잔을 건네며 근황을 묻고 몇 차례 고개를 끄덕이더니 작은 벼슬자리라도 마련해보겠다는 위로와 함께 몸소 대문까지 배웅해주었다.

김우명.

마흔여덟 늦은 나이에 대과에 급제하여 어렵게 벼슬길에 오른 그는 4년 전 충청우도 암행어사 직을 수행하던 추사에게 비인현감에서 봉고파직된 이력이 있는 인물이다.

김유근 댁을 나선 지 며칠 후, 김우명은 지방 수령에게 내려지는 최악의 불명예인 봉고파직을 당한 경력에도 불구하고 부사과副司果의 직을 제수 받고 어안이 벙벙해졌다. 감사인사차 서둘러 다시 찾은 김유근의 사랑채에서 그는 추사 집안을 도륙내야 한다고 성토 중인 문중 사람들이 건넨 축하주를 받으며 비로소 김유근의 의중을 읽을 수 있었다.

8월 27일, 추사의 아비 김노경金魯敬(1766-1837)과 사촌매형 이학수李鶴秀(1780-1859) 그리고 추사를 탄핵하는 김우명의 상소문이 조정에 올라온다. 김우명의 상소가 추사 가문을 조정에서 축출하려는 안동김씨 가문의 기획된 반격인지 그의 개인적 한풀이인지는 차치하고, 흥미로운 것은 그가 올린 상소문의 내용이었다.

왕세자 대리청정 시 권신 김로에게 "수십 년 동안 생사를 가볍게 여길 수 없어 치욕을 참아가며 벼슬살이하였다."며 안동김씨 가문을 비방하고, 아부와 뇌물로 권세를 탐한 김노경의 죄상과 함께 "그(김노경)의 요사스러운 자식은 항상 교활한 반론을 펼치고 인륜을 해치면서도 오히려 뜻이 높은 선비인 척하며 제 혼자 세상 걱정을 하는 체하니, 세상 사람들이 모두 비웃고 있습니다."라고 언급한 대목이다. 지엄한 국왕에게 올린 탄핵상소문에 구체적 죄목이나 증거 하나 적시하지 않은 채 지극히 사적인 감정을 담아 인륜을 거론하였던 것이다.

인륜人倫.

도덕적 양심을 법적 책임보다 가볍게 여기는 뻔뻔한 얼굴들이 많아진 오늘날과 달리 조선시대에 반인륜 행위는 적용 여부에 따라선 대역죄에 버금가는 중대 사안으로 비화될 수 있는 문제였다.

　　많은 추사 연구자들은 김우명의 상소에 대해 추사가 자신보다 18살이나 많은 김우명을 봉고파직시킬 때 필요 이상으로 인간적 모멸감을 주었던 것이 화근이 되어 돌아온 것이라 하며 넌지시 추사의 젊은 혈기와 오만 탓으로 돌리고 있다. 그러나 과연 김우명이 품게 된 추사에 대한 반감이 단지 "나이도 어린놈이⋯⋯"에서 시작된 것일까? 세상물정 알고도 남을 나이인 환갑도 훌쩍 넘긴 김우명이 상소문에서 "인륜이 허물어지는⋯⋯" 운운하였다는 것은 그도 이 일에 목을 걸었다는 의미다.

　　또한 추사가 김우명보다 18살이나 어리다고 하나, 그 당시 추사 나이 마흔하나이니, '어린놈' 취급받을 나이도 아니었다. 김우명의 반감은 단순히 그가 느낀 인간적 모멸감 때문이라기보다는 자신을 봉고파직시킨 추사의 논지에 수긍할 수 없었거나, 적어도 지나친 처사라고 생각할 만한 보다 근원적 문제가 있었을 것이다.

　　암행어사가 현직 현감을 봉고파직시키려면 당연히 봉고파직을 결정하게 된 이유를 설명해주어야 할 것이다. 그런데 김우명은 상소문에서 추사를 "교활한 반론을 펼쳐⋯⋯"라고 하였다. 반론이 의미하는 바가 "나와 생각이 다른⋯⋯"이란 의미는 아닐지니, "사회적 통념이나 상식을 거스르는⋯⋯"이란 의미로 쓰였다고 보는 것이 합당할 것이다. 그렇다면 김우명이 판단컨대 추사의 논리는 성리학의 가르침을 벗어난 해괴한 것으로, 쉽게 반박할 방도를 찾기 어려운 교언巧言이었으며, 백성을 위한다는 미명 아래 현실과 관례를 무시한 채 지나치게 엄격한 기준을 적용하여 자신을 위세로 눌렀다고 억울해했을 것이란 추론이 가능해진다.

이는 김우명의 반감은 가치관의 차이에서 비롯된 것일 수 있으며, 역으로 추사가 당시 사회의 통념과 다른 가치관을 지니고 있었을 수도 있다는 의미이기도 하다. 인륜을 거론하며 추사 일가의 죄상을 고한 상소문을 읽은 순조께서는 오히려 김우명이 인륜을 해치는 짓을 했다고 질타하며 즉시 삭탈관직 시켜버린다.

그러나 김우명의 상소문은 안동김씨 가문의 뜻을 국왕과 조정신료들에게 보여주는 과시용이었을 뿐, 추사 부자를 잡을 진짜 덫은 윤상도尹尙度를 사주하여 설치해두었다.

8월 28일, 부사과副司果 윤상도를 겁박하여 호조판서 박종훈朴宗薰과 어영대장 유상량柳相亮 그리고 신위申緯가 왕세자 대리청정 시 권신 김로에게 아부한 죄를 고하는 상소문을 올리게 한 후 추사의 아비 김노경을 배후로 몰아가는 정교한 덫이다. 부사과 김우명이 추사 부자를 탄핵한 바로 다음 날, 또 다른 부사과 윤상도가 소위 윤상도옥尹尙度獄을 일으킨 점을 감안해볼 때 김우명의 상소는 망설이는 윤상도를 부추기는 도구가 아니었을까 의심되지 않는가?

덫을 설치했으니 몰이꾼이 나설 차례다.

대사헌과 대사간이 탄핵을 올리고 정승까지 가세시켜 안동김씨들은 40여 일 몰이 끝에 김노경을 고금도에 몰아넣는 데 성공하였다.

일 년 후.

김우명은 특지를 받고 홍문관 부수찬이 되어 조정에 돌아오니, 안동김씨 가문에 협조하면 어떤 보상이 주어지는지 조정의 대소 신료들이 모두 보았을 것이다.*

이런 상황에서 추사는 고금도에서 부친을 구해내기 위해 백방으로 뛰며 도움을 청하고 억울함을 항변해보았지만, 두 번의 겨울이 지나도록 조정에선 김노경의 해배를 논의하는 기미조차 없자 추사는 고심 끝에 격쟁擊錚이란 초강수를 꺼내든다.

* 김우명은 이후 추사의 제주 유배가 결정되기 바로 전해인 1839년과 75세가 되는 1842년에 대사간이 되니 추사와의 악연은 오히려 뒤늦게 그의 관운을 터준 셈이 되었다.

격쟁.

한양 도성에 추사 모르는 이 없을 만큼 화제를 몰고 다니던 전직 고위관리가 국왕의 행차를 보러 나온 만백성들 앞에서 요란하게 꽹과리를 치며 일인 시위를 벌인 셈이다. 추사의 정적은 물론 추사의 동지와 군왕까지 모두가 당황할 수밖에 없었을 것이다. 추사의 정적들은 "어허…… 이런 망측한 일이 있나. 나라의 녹을 먹은 자가 저런 짓을 하다니 상종 못 할 사람이로군……" 했을 것이고, 추사의 동료들은 "아무리 그래도…… 저 양반. 누가 어서 가서 말리시게……" 했을 것이며, 국왕께선 얼굴이 벌게졌을 것이다. 조정의 군신 모두가 백성들 앞에서 창피를 당한 것이다. 웅성거리는 백성들 속에서 추사는 무슨 생각을 하고 있었을까? 정적의 간담을 서늘하게 만드는 치밀한 지략을 지닌 그가 이 모든 사태를 예상치 못했을 리는 만무하고, 소나기는 남의 집 처마 밑에서라도 그치길 기다리는 것이 상책임을 몰랐을 리도 없다. 그렇다면 그의 격쟁은 효성 때문이었을까? 그도 아니라면 참을성이 부족한 성격 탓이었을까?

추사의 격쟁은 정치의 본질에 대한 견해차이고, 정치 구조를 면밀히 분석한 후 내린 승부수였다. 헌법에 나라의 주권이 국민에 있다고 명시해두고 있고, 수많은 언론매체가 매 시간 숨 가쁘게 뉴스를 내보내고 있는 오늘날에도 정치를 정치가의 전유물로 여기며 다른 세상일처럼 여기는 사람이 많은데, 조선시대 정치적 사건이 어떻게 다뤄졌겠는가? 추사의 격쟁은 조정의 전유물로 간주되어왔던 정치적 사건을 공론의 장으로 이끌어내어 정적들을 압박한 것이다.

1832년 2월 26일, 추사의 첫 격쟁이 일어나자 홍문관 수찬 김우명은 밥값하려는 듯 추사 부자를 앞장서 탄핵하고, 이어 대사간까지 상소를 올리며 조정에 또다시 긴장감이 고조될 때쯤 김유근이 부친상을 당해 상복을 입게 되고, 왕실에선 16세의 공주께서 갑자기 세상을 떠나

* 최완수 선생은 『추사집』
에서 '원정물시原情勿施'를
"탄원하지 못하게 하고……"
라고 해석하였으나 '원정물
시'는 "(추사가 격쟁한 것은)
자식이 아비를 위하는 마음
이니 법으로 다스릴 수 없어
죄를 물을 수 없다."는 뜻이
다. 만일 '원정물시'가 "탄원
하지 못하게 하고……"라는
뜻이라면, 추사의 3차 격쟁
은 고의로 왕명을 어긴 것이
된다. 왕명으로 이미 금한 것
을 무시하며 되풀이하는 행
위는 국왕을 능멸하는 것과
진배없는데, 이런 짓을 어느
왕조가 용인하겠는가? '원
정原情'이란 사람이면 누구
나 지닌 감정이란 뜻으로, 하
늘이 주신 '사람을 사람이라
부르게 되는 기본적 감성'이
고 '시施'는 왕의 처분[王命]
으로 해석해야 한다.

** '葉公語 孔子曰: 吾黨有直
躬者 其父攘羊而子證之, 孔
子曰: 吾黨之直者異於是 父
爲子隱 子爲父隱 直在其中
矣', 『논어』 「자로子路」

는 흉사가 일어나 자중하는 분위기로 바뀌었다. 그러나 안동김씨들은
조정의 잡음을 없애기 위해 왕세자 대리청정 시 권력남용 죄를 물어 귀
양 보낸 김로까지 방송放送시키는 유화책을 펼치면서도 추사의 부친
김노경에 대해선 일언반구도 없었다.

안동김씨들의 논리를 따르더라도 주범 격인 김로는 석방되었는데 종
범 격인 김노경의 죄는 계속 묻는 것이 말이 되는가? 발끈한 추사는 9
월 7일 재차 격쟁을 하였고, 급기야 의금부로 이송당하는 일이 벌어졌
으나, 3일후 국왕은 "죄를 물을 수 없으니 정희를 석방하라.[原情勿施 正
喜放送]."고 명을 내린다.*

소동에 비하면 판결은 신속하고 명료했다. 추사가 꺼내든 방패가 정
적들이 즐겨 사용하던 무기인 인륜이었기 때문이다. 추사가 인륜과 예
禮란 창을 즐겨 사용하는 성리학자에게 자신의 방패를 보여주고 또다
시 일 년여를 기다려도 부친의 해배 논의가 없자, 그는 1833년 9월 1일
다시 격쟁하였고 정적들은 그의 입을 틀어막으며 서둘러 의금부로 압
송하였다. 그러나 이번에는 2차 격쟁 때보다 하루 빠른 이틀 만에 석방
명령이 내려왔으며, 이때도 공식적인 왕명은 추사의 청원에 대한 언급
없이 "죄를 물을 수 없으니 즉시 석방하라."였다. 그제야 추사가 꺼내든
칼과 방패를 자세히 살펴본 정적들은 10일 후 고금도에 유배된 김노경
의 해배 결정에도 먼 산만 바라만 볼 뿐 입을 다물고 있었다. 추사가 공
자를 모셔 왔으니 유학을 국시로 하는 조선에서 누가 토를 달 수 있겠
는가?**

한번 겨뤄본 상대는 서로의 장·단점을 경험해보게 마련이다. 부친
을 구하기 위해 격쟁까지 불사하는 추사를 겪어본 정적들이 그를 어찌
생각했겠는가? 상대는 예민한 정치적 문제를 조정 밖으로 이끌어내는
데 주저함이 없는 여론정치가인 까닭에 추사를 잡으려면 조정에서 끼
리끼리 다투는 일과 다른 차원의 싸움도 각오해야 한다는 것을 배웠

을 것이다. 정쟁이 백성의 이목 아래 놓이면 명분은 민심의 심판을 받게 마련인데, 상대는 명분론에 강한 당대 최고의 경학자經學者이자 인지도까지 높은 유명인사니 섣불리 건드릴 일이 아니다. 그러나 가만히 두자니 배후의 풍양조씨와 합세하면 권력의 축을 바꿀 수도 있는 위험한 자이니 어찌해야 하겠는가? 결국 정적들의 입장에서 추사를 다루는 최선의 방법은 결정적 기회가 올 때까지 추사를 고립시키는 것이다. 그러나 추사도 정치를 하려면 동지들과 정보를 교환할 수밖에 없는데, 정적들이 그의 주변 인물들을 철저히 감시하고 있는 눈을 따돌릴 방법을 강구해야 하지 않았겠는가?

이쯤에서 추사가 처했던 조선말기 조정의 정치적 역학관계를 살펴보자.

우선 정적인 안동김씨 세력은 순원왕후의 비호를 받는 강력한 외척으로 조선 성리학의 적통임을 자임하며 정치이념까지 선점하고 있었고, 풍양조씨 가문은 새롭게 등장한 차순위 외척 세력이었다. 한마디로 추사가 풍양조씨 가문에게 새로운 정치이념과 지략 그리고 경주김씨 가문의 힘을 보태주면 안동김씨 세력과 맞설 수 있는 구도였다. 이러한 역학관계는 풍양조씨와 안동김씨뿐만 아니라 조정에서 안동김씨 가문의 그늘을 걷어내고 싶어 하는 국왕도 잘 알고 있었다. 상황이 이러하니 안동김씨 세력이 추사를 감시하고 견제하는 것은 당연하지 않은가?

추사의 정적들이 유독 그를 잔인하고 집요하게 몰아붙이던 이유가 무엇 때문이라 생각하는가? 추사에 대한 미움이나 원한이 원인이었다면 그의 정적들도 얼마든지 화해하고 풀 수 있는 사소한 문제로, 그토록 무리수를 두어가며 목숨까지 노렸겠는가? 두려움은 화해의 술잔으로 풀 수 있는 성질의 것이 아니기 때문이다.

정적의 입장에서 볼 때 추사는 위험한 선동가이자 자신들의 급소를 노리는 책사였기에 겨우 잡아챈 범의 꼬리를 스스로는 결코 놓을 수

없었던 것이다. 오죽하면 억지로 움켜쥔 꼬리를 끌어당겨 바다 건너 절해고도에 묶어두고도 불안감을 떨칠 수 없던 안동김씨들은 사약을 보내기 위해 조정을 9년이나 흔들었겠는가?

아무리 상대가 싫고 자신의 힘이 막강하여도 실익 없는 싸움을 길게 끄는 정치가는 바보거나 애송이에 불과하다. 노련한 추사의 정적들이 불편해하는 국왕의 심기와 세상의 이목을 몰랐겠는가? 아량은 아니더라도 대인배인 척 허세라도 부리며 적당한 기회에 잡고 있던 꼬리를 놓아주는 것이 오히려 위신 서는 일임을 그들인들 몰랐겠는가?

그러나 그들은 손아귀가 저려 와도 한번 잡은 꼬리를 놓을 수가 없었다. 쉽게 꼬리를 잡을 수 있는 상대가 아니기 때문이다.

정적들이 눈에 불을 켜고 추사의 꼬리를 잡고자 했으나, 사실 그들은 추사의 꼬리를 제대로 본 적도 없었다. 추사의 꼬리는 암호체계 속에 감춰져 있었기 때문이다. 소위 추사체라 불리는 독특한 그의 예술작품들은 알고 보면 대부분 암호문을 담기 위해 고안된 것이었다. 거침없이 때론 무심한 듯 써내려간 그의 작품들은 사실은 철저히 설계된 것이었다.

위대한 화가가 현실보다 더 실감나는 눈속임과 감흥을 이끌어낼 수 있는 것은 인간의 심리와 감정 그리고 사유방식을 잘 알고 활용하기 때문이듯, 추사는 정적들을 꿰뚫어보고 그들의 사유체계를 역이용하여 정교하게 암호체계를 다듬었다. 우리가 지금까지 추사의 작품을 제대로 이해하지 못했던 것은 우리들도 추사의 정적과 같은 방식으로 그의 작품을 보아왔기 때문이다. 누구나 추사의 작품을 보면 시선이 멈추지만, 정작 내용을 읽고 나면 맹숭맹숭해지는 이유가 무엇이겠는가?

일반적으로 예술작품은 작가와 감상자를 연결시켜주는 수단인 까닭에 작가는 작품을 통해 감상자와 적극적으로 소통을 시도하고, 효과적인 소통방식을 연구하게 마련이다. 그러나 작가가 작품 속 메시지

를 특정인에게만 전하고 싶다면 당연히 소통방식을 제한하려 할 것이다. 추사가 전시회를 열기 위해 문예활동을 했다고 생각하는가?

추사가 자신의 작품에 코드를 걸어둔 것은 원하지 않는 상대가 자신의 작품을 보게 될 경우에 대비한 것이다. 추사가 그의 작품에 설치한 코드는 자물쇠가 아니라 미로로 유도하는 유도등이었다. 계속 복도를 걷게 하지만 결국엔 바깥으로 내몰리는 구조다.

추사의 작품은 말년의 작품일수록 쉽게 해석되지만, 정작 해석하고 보면 어딘지 밍밍하게 느껴지는 이유는 무엇이겠는가? 자물쇠는 부수면 되지만 미로는 미로에 갇힌 것을 자각하는 데도 오랜 시간이 걸리는 법이니, 혹시 추사의 미로에 갇힌 것은 아닌지 세심히 살펴보길 바란다. 추사를 읽으려면 그가 사용한 다양한 코드부터 풀어야 한다. 이제 가장 쉽게 풀리는 코드부터 읽어보자.

계산무진·조화첩 ·산숭해심 유천희해

谿山無盡·藻花牒·山崇海深　遊天戲海

많은 연구자들이 추사의 서예작품을 일컬어 '그림 같은 글씨'라고 한다. 그러나 원래 한자는 상형문자인 까닭에, 한자로 쓰인 서예작품은 기본적으로 '그림 같은 글씨'일 수밖에 없다. 그럼에도 우리가 추사의 글씨를 '그림 같은 글씨'라 하는 것은 그의 글씨가 지닌 파격성이 한자의 상형성을 벗어난 것이란 동의 아닐까? 그런데 한자의 상형성의 범주를 벗어난 글씨는 철자법을 무시한 것과 같아서, 문자의 판독성에 문제가 야기된다. 어쨌거나 우리는 그간 그의 서예작품을 용케도 읽어냈다. 아니 엄밀히 말하면 읽어낸 것이 아니라 읽을 수 없는 낱글자를 문맥을 통해 유추해낸 것이라 하는 것이 정확하겠다.

　추사의 '그림 같은 글씨'는 그의 글씨를 '괴이한 글씨'로 여기게 되는 주된 원인이 된다. 한자의 상형성을 통해 설명할 수 있는 범주를 벗어난 그의 '그림 같은 글씨'는 문맥을 통해 특정 글자임을 유추해내고 있을 뿐, 아직도 그가 파격적인 글자꼴을 사용하게 된 합당한 이유나 규칙성을 밝히지 못하고 있다. 이 지점에서 필자는 추사의 '그림 같은 글

씨'를 개성의 산물이라 여길 것인지 아니면 추사만의 어법語法으로 이해하며 접근해야 할 문제인지 자문하게 된다. 개성으로 이해하면 그의 '그림 같은 글씨'는 영원히 '괴이한 글씨'가 되고, 어법이라 주장하려면 '그림 같은 글씨' 속에서 독창적 의미체계를 찾아내야 할 것이다.

여기서 잠시 다음에 제시된 글씨가 무슨 글자인지 읽어보시기 바란다.

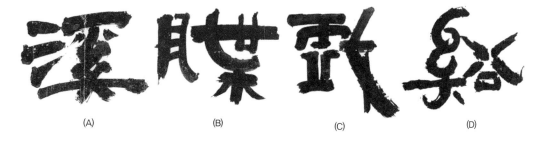

(A) (B) (C) (D)

무슨 글자인지 알아 볼 수 있으신지?

대다수 추사 연구자들은 (A)를 '시내 계溪' (B)는 '작은 배 접艓' (C)는 '놀 희戱' 그리고 (D)는 '시내 계谿'로 읽는다. 추사의 '그림 같은 글씨'가 해당 글자의 글자꼴과 얼마나 큰 간극을 지니고 있는지 실감하셨을 것이다. 그런데 추사 연구자들은 해당 글자를 바르게 읽고 있는 것일까? 여러분은 추사의 파격적인 글자꼴과 특정 글자를 연결시킬 명백한 근거 혹은 상형성의 공통분모를 발견하셨는지? 비슷하다 생각하고 대조해보면 닮아 보이는 정도일 뿐, 특정 글자라고 단정 지을 수 있는 명백한 근거가 없다.

그렇다면 추사 연구자들은 무엇을 근거로 '그림 같은 글씨'를 특정 글자로 읽게 된 것일까? 파격적인 글자의 주변에 있는 온전한 글자와 비교하며 문맥을 잡고, 해당 글씨와 한자의 상형성을 비교하여 추론한 결과일 뿐 아닌가? 한자의 상형성의 범주를 벗어난 '그림 같은 글씨'를 판독하는 근거가 많은 부분 문장 혹은 문맥을 통해 제공되고 있다면, 당연히 문장을 정확하게 읽고 있다는 전제가 필요하다.

그러나 안타깝게도 추사의 서예작품에 쓰인 글의 내용을 해석하는 일이 쉽지 않은 것이 또 다른 문제다.*

결국 우리는 아직까지 추사의 '그림 같은 글씨'를 판독할 수 있는 명확한 기준점을 세우지 못한 채 눈만 껌벅이고 있는 셈이라 하겠다.

추사의 서예작품을 감상하다 보면 마치 매혹적인 이성의 모습에 이끌려 어렵게 말을 건넸다가 실망하게 되는 경우와 비슷한 경험을 하게 된다. 강렬한 인상으로 다가오는 서체의 느낌과 달리 작품에 담긴 내용은 지극히 상투적이고, 말투 또한 흐릿한 것이 첫인상의 감흥을 반감시키기 때문이다. 높은 학식을 기반으로 탁월한 식견을 자랑했던 그의 여타 행적을 감안해볼 때 도무지 이해할 수 없는 부분이다.

우리는 그의 서예작품을 제대로 읽고 있는 것일까? 만일 우리가 추사의 작품을 제대로 읽어내지 못하고 있는 것이라면, 우리는 그동안 무엇을 간과하고 있었기 때문일까?

추사의 '그림 같은 글씨'는 한자의 상형성의 범주를 벗어난 것인데, 기존 한자의 의미를 그의 '그림 같은 글씨'에 직접 대입시켜가며 읽고 해석하는 방식으로 그의 서예작품에 담긴 본의를 알아내려 시도하는 것이 적합한 방법이고 가능한 일이라 할 수 있을까?

그간 추사 연구자들은 그의 글씨를 "그림 같다."고 감탄하면서도 파격적인 글자꼴을 판독하는 것에만 신경 썼을 뿐, 정작 파격적인 글자꼴에 숨겨진 의미를 알고자 노력하지 않았다. 이런 까닭에 추사의 '그림 같은 글씨'는 그것이 무슨 글자인지 판독이 끝나면 더 이상 특별할 것 없는 평범한 글씨가 되어버린다. 이것이 추사의 서예작품을 연구하는 정도正道라면 추사의 '그림 같은 글씨'는 쓸데없이 판독을 어렵게 하는 거추장스러운 장애물과 다름없다 하겠다. 그간 많은 추사 연구자들에 의해 개성으로 간주되어온 그의 '그림 같은 글씨'는 튀는 행동을

즐기는 철부지의 치기稚氣와 얼마나 다른 것이라 할 수 있을까?

한자는 상형문자이자 표의문자表意文字이다.

이는 각각의 글자가 독립된 의미를 지니고 있으며, 기본적으로 각각의 글자의 상형성과 의미체계를 연결시키는 구조 혹은 형식을 지니고 있다는 의미다. 그렇다면 추사의 '그림 같은 글씨'가 한자의 상형성의 범주를 벗어나고 있다는 것은 혹시 그의 '그림 같은 글씨'가 기존 한자에 담긴 의미 이외에 무언가 다른 의미를 첨가하기 위한 방법에서 비롯된 것은 아닐까? 다시 말해 추사의 '그림 같은 글씨'는 기존 한자의 자형字形과 의미를 골간 삼아 기본적인 의미체계를 세우고, 여기에 그림의 형상성을 첨가하여 기존 한자의 의미를 심화, 확장, 변용시키는 방식으로 정교하게 설계된 것은 아닐까? 이는 그간 우리가 '그림 같은 글씨'라고 부르면서도 추사가 그림과 글씨를 결합시킨 새로운 문예형식을 창안해낸 것을 간과하고 있었을 수 있다는 의미다. 이쯤에서 추사의 서예작품을 읽는 새로운 방식을 시도해보자.

계산무진

"계산이 끝없이 펼쳐짐". 계산무진谿山無盡.

이 작품에 대하여 최완수 선생은 추사체의 완성된 모습을 보여주는 대표작이라 소개하며 적지 않은 지면을 할애하여 상세히 설명하고 있다. 그러나 이는 눈에 보이는 서체의 특성에 관한 설명일 뿐, 정작 추사가 무엇 때문에 이런 방식으로 글씨를 쓰고 있는지 설명해주지 않는다. 그런데 이러한 작품 해설은 추사체에 대한 조형적 접근일 뿐, 추사체에 담긴 서의書意를 파악하는 데 별다른 도움이 되지 못한다는 것이 문제다. 그러나 전통적으로 동양문예의 참된 가치는 형사(形似: 외형적

165.5×62.5cm, 澗松美術館 藏

모습을 표현하는 일)에 있는 것이 아니라, 작품에 담긴 뜻을 통해 전해지는 까닭에, 조형적 특성을 언급하는 것으로 작품 설명을 대신할 수는 없다 할 것이다. 결국 한자의 상형성을 벗어난 파격적인 모습의 '시내 계谿'자가 저런 모습으로 쓰이게 된 연유와 그 의미를 밝히는 것이 추사의 〈계산무진〉을 읽어내는 열쇠라 하겠다.

『좌전左傳』에 '간계소지澗谿沼止'라는 말이 나온다. "산골짜기를 흐르던 물이 소(沼: 웅덩이)에 이르러 멈춘다."는 뜻으로, 스스로를 낮출 줄 아는 아량을 지닌 자에게 백성이 모여든다는 의미다. 한편 조선말기 문인화가들이 즐겨 그린 소재 중에 〈계산포무도谿山苞茂圖〉라는 그림이 있다.

부패한 조정에 출사하지 않고 숨어 지내는 덕망 높은 학자의 풍모가 담긴 그림이다. 이처럼 '시내 계谿'자는 동양문예에서 세속을 떠난 은자隱者의 거처 혹은 전란이나 학정을 피해 숨어 지낼 수 있는 피난처를 비유하곤 한다. 그렇다면 추사가 쓴 '谿'는 초야에 묻혀 사는 고사高士의 모습 혹은 조정의 학정을 피해 숨어든 백성들의 모습과 관계된 것은 아닐까? 이를 확인하기 위해 추사의 '谿'자를 파자坡字해보자.

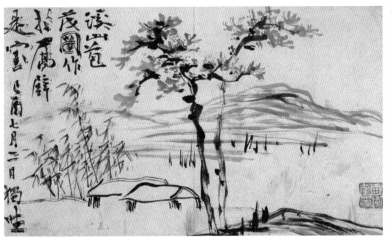

'谿'를 파자하면 '어찌 해奚'와 '골 곡谷'으로 나눌 수 있다. '奚'자는 원래 허드렛일을 하는 하위 공직자란 뜻으로 "~에 배속되어 더부살이 하는"이란 의미가 내포돼 있는 글자다.* 그런데 추사가 쓴 '谿'자의 '奚' 부분을 자세히 살펴보면 어떤 장면이 연상된다. '시내 谿'를 지리산과 같이 커다란 산속 어느 골짜기라고 상상하고 '奚' 부분이 어떤 장면을 그린 것이라 가정해보자. 어떤 장면이 떠오르시는지?

'"시내 谿'는 '어찌 해奚'와 '골 곡谷'을 합친 이체자異体字를 택해 '발톱 조爪'를 생략하고 전서법으로 '작을 요幺'를 둥글게 일으키어 팔분예서법의 '큰 대大'가 받게 했는데……'**

최완수 선생이 전서법篆書法으로 둥글게 일으켜 쓴 '작을 요幺'라고 설명한 부분이 마치 산골짜기에서 피어오르는 연기처럼 보이지 않는지? 산이 깊어 어디에 무엇이 있는지 눈으로 직접 확인할 수 없지만, 수풀에 가려진 계곡에서 밥 짓는 연기가 피어오르고 있다면 당연히 그곳에 사람이 있을 것이고, 그 연기의 양을 가늠해보면 그곳의 규모를

* 『주례周禮』, '凡奚隸聚而 出入者'

** 崔完洙, 『澗松文華』書畵 9 秋史精華, 100쪽

짐작할 수 있을 것이다.

옛 중국에서 화사畵師를 뽑는 과거시험 문제에 "만리 꽃길을 걸어 온 늙은 말을 표현하라."는 문제가 출제된 적이 있었다 한다. 거의 모든 응시자들이 온갖 꽃이 피어 있는 들판과 말을 그렸지만, 정작 장원한 사람의 그림 속엔 꽃이 한 송이도 없었다고 한다. 장원으로 뽑힌 그림은 피곤한 늙은 말이 터벅터벅 걷는 발굽 주변을 따라서 날고 있는 나비 한 쌍을 그려줌으로써 만리 꽃길의 여정을 대신하였기 때문이다.* 밥 짓는 연기가 피어오르는 모습에서 산속 은거지의 생활상을 그려낸 추사의 솜씨 또한 장원 감이 아닌가?

아직 동의하길 주저하시는 분들을 위해 '큰 대大'자를 자세히 살펴보시길 권한다. '大'자의 '한 일一' 부분이 두 번의 획으로 그어진 것을 확인하실 수 있을 것이다.

이것이 무슨 뜻이겠는가? 작은 것이 모여 한 덩어리를 만들면 큰 것이 되게 마련 아닌가? '大'의 '一' 부분을 두 번의 획으로 그은 이유는 "점점 더……"를 시각적으로 표현하기 위한 것이다. 은신처를 찾아드는 사람이 계속 늘어나고 있다는 의미로, 이는 완료형이 아니라 진행형이다. 정지된 장면에 시간을 그려놓은 것과 진배없는 표현이 그저 놀라울 따름이다.

추사가 그려낸 '계곡 계谿'는 '골 곡谷' 부분의 독특한 모습을 통해 그 의미가 한층 더 명확해진다. '谷'은 산간 계곡을 흐르는 물길이란 의미이니, 계곡의 물은 하류를 향해 흘러 내려가는 것이 자연스러운 현상일 것이다. 그러나 추사가 그려낸 '谷'자는 사방에서 계곡을 향해 물이 모여드는 형국으로 그려져 있다.

『노자老子』에 '곡왕谷王'의 비유가 나온다.

'江海所以能爲 百谷之王者以其無不受 강해소이능위 백곡지왕자이기
무불수'

　강과 바다는 수많은 계곡의 물을 차별 없이 받아들일 능력이 있기에
강과 바다를 곡왕谷王이라 부른다는 뜻이다. 백곡百谷의 다양성은 강
과 바다에 의해 통합되기에, 작은 것의 다양성은 큰 것으로 통합되게
마련이다. 그러나 이는 큰 것이 작은 것을 굴복시킨 결과가 아니라 큰
것이 낮은 곳에 있기 때문으로, 작은 것들이 스스로 모여든 결과란다.
『노자』의 비유는 만백성을 거느릴 군왕의 포용력도 이와 같아야 한다
고 한 것이다. 그러나 추사는 각처의 백성들이 깊은 산속 좁은 계곡으
로 모여드는 현상은 백성들이 나라를 믿지 못하고 몸을 숨기고자 하기
때문이란다.

　'시내 계谿' 단 한 글자를 이용하여, 깊은 산속으로 숨어든 은사隱師
를 따르는 백성들이 시간이 갈수록 점점 늘어나는 모습을 그려낸 추사
의 놀라운 표현력은 여기서 그치지 않고 이어 백성들이 무엇에 이끌리
고 있는지 설명하고 있다.

　각처의 백성들이 깊은 산속으로 찾아드는 이유가 '입 구口' 때문이
란다. 그렇다면 추가가 그려낸 '口'의 의미는 먹거리[食] 때문일까 아니
면 말[言]에 이끌린 것일까?

　깊은 산속에 풍족한 먹거리를 생산해낼 넓은 경작지가 있을 리 만무
하니, 필시 먹거리를 찾아 모여든 것은 아닐 것이다. 이쯤에서 추사가
쓴 '골 곡谷'자의 모습을 다시 한 번 자세히 살펴보신 후 다음 글자를
읽어보시길 바란다.

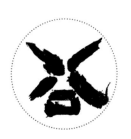

摄
　'당길 섭攝'자의 약자다.

추사가 '골 곡谷'자를 한 지점을 향해 사방에서 모여드는 모습으로 그린 이유는 '당길 섭攝'자의 약자를 쓰는 방식에서 착안한 것이라 추측하게 하는 부분이다. 군왕의 나이가 어리거나 병 또는 그 밖의 사정이 있을 때 군왕을 대신하여 통치권을 행사하는 사람을 일컬어 섭정攝政이라 한다. 섭정은 통치권을 위임받았을 뿐 통치권의 주인은 아니기에, 독단을 경계하며 많은 사람의 의견을 듣고 신중히 다스려야 한다. 이것이 '攝'자의 약자 '摂'이 사방의 소리[耳]를 듣는 형상으로 쓰이게 된 이유다. 그렇다면 추사가 쓴 '谷'자를 말[口]을 듣고 사방에서 백성들이 모여드는 모습으로 이해하는 것은 무리일까? 백성을 이끄는 말[言]의 힘이 곧 권력이고 정치의 근간이니 추사가 그려낸 '谿'자에 담긴 의미가 결코 가볍지 않다. 말 그대로 난세亂世라 하겠다.

『시경』을 비롯한 수많은 동양의 문예작품에서 '뫼 산山'은 국가 혹은 조정을 상징하는 표현으로 쓰인다. 추사는 여기에서 한 걸음 더 나아가 독특한 모습의 '山'자를 사용해 위기에 처한 조정의 현실을 그려 넣었다. 추사의 '山'자를 주의 깊게 살펴보면 "작은 조각배를 타고 있는 사람"의 모습을 상형화한 것임을 짐작할 수 있다. 그런데 좌우 뱃머리에 해당하는 부분의 필획을 살펴보면 가필加筆의 흔적이 역력하고, 상대적으로 더 무거운 좌측 뱃머리 쪽으로 조각배가 기울어져 있음을 확인할 수 있을 것이다. 또한 조각배를 타고 있는 '사람 인人'자의 모습은 마치 좌측으로 기울어진 조각배의 균형을 잡기 위해 좌측 다리를 길게 뻗고 미끄러지지 않으려 애써 버티고 있는 모습처럼 보이지 않는가? 이것이 무슨 뜻이겠는가?

조정의 권신들이 좌우로 패가 나뉘어 조각배[조정]에 힘을 가하며 배 주인[국왕]이 자기 쪽으로 미끄러지도록 배를 기울이는 위험한 짓을 하고 있단다. 배가 흔들리니 배 주인은 뱃멀미에 시달리고, 배를 띄우고 있는 호수에 물결이 생길 수밖에 없지 않은가? 물은 배를 띄울 수

도 가라앉힐 수도 있건만, 아우성치는 백성은 안중에도 없고 권력을 다투며 조각배를 흔들어대니 나라가 어찌 되겠는가?

가혹한 정치는 호랑이보다 무섭다고 했다. 깊은 산골짜기에 감자 굽는 연기 자욱해지고 움막 세울 곳조차 마땅치 않게 되면, 목소리 큰 사람이 나오게 마련이다.

'계간영익鷄澗盈益'이라 한다.

계곡의 소沼에 물이 가득차면 넘치게 마련이고, 사람이 살 곳은 깊은 산속이 아니고 너른 들판인 까닭에 언젠가 백성들은 산을 내려갈 것이다. 문제는 산속에 숨어든 백성들이 산을 내려오는 방법이다. 허기가 두려움을 삼키면 백성들은 산사태로 변해 휩쓸 것이고, 덕에 이끌리면 오랫동안 찾지 못한 조상 묘소 잡초부터 뽑아내며 조용히 묵은 논밭을 적실 것이다. 베를 짜 옷 입히고, 나무와 풀을 모아 비바람을 가리도록 가르치고, 땅을 일궈 먹인 연후에 사람이 사람인 것을 일깨워주는 것이 정치의 요체라고 옛 성현께서 가르쳤건만 무엇을 어찌해야 할지 몰라서 난세를 부르고 있단 말인가?

성인의 덕치德治는 끝이 없건만, 어찌하여 길도 없는 깊은 산속에 감자 굽는 연기가 끝없이 피어오르도록 한단 말인가?

권력 다툼에 혈안이 되어 백성을 돌보지 않는 조정에 대한 추사의 질타가 담긴 것이 '계산鷄山'이라면 '다할 진盡'자는 해법을 담고 있다 하겠다. 그가 〈계산무진〉 네 글자로 무슨 말을 하고자 했는지 마저 읽어보도록 하자. 추사는 '다할 진盡'자를 속자로 쓰고 있는데, 이는 '盡'자의 '불 화(灬=火)' 부분을 생략하기 위한 방편으로 여겨진다. 추사가 그려낸 '盡'은 세도정치 때문에 피폐해진 나라를 되살리기 위해 시급히 덕치가 필요함을 역설하고 있다.

추사가 그려낸 '盡'자에서 '그릇 명皿'자는 마치 '붓 율聿'을 향해 달려가듯 강한 동세와 함께하고 있다.* 『서경』에 '율구원성聿求元聖'이란

* 필획의 동세를 이용해 "~을 급히 따라가는 모습"을 표현하는 방식은 〈설백지성雪白之性〉의 '눈 설雪'자에서도 찾을 수 있다.

말이 있다. "오직 구하고자 하는 것은 성인의 가르침을 근원으로 삼는 일"이란 의미다. 또한 『시경』에서 노래하길 '율수궐덕聿修厥德'이라 하고 있으니, "붓을 다듬어(연마하여) 덕을 따른다."고 한다. 추사가 '붓 율聿'을 무슨 의미로 쓰고 있는지 짐작이 되지 않는지?

'붓 율聿'이 덕치의 근본인 성인의 가르침을 가리키는 것이라면 '그릇 명皿'은 귀중한 성인의 말씀을 온전히 담아낼 그릇이다. 그런데 왜 그릇이 필요할까?

조선의 수많은 선비들이 성인의 말씀을 배웠고, 그 배움을 검증받아 조정에 출사하였으니, 성인의 말씀이 새삼스러울 것도 없지 않은가? 그렇다면 알고도 실천하지 않음인가 아니면 잘못 알려진 탓인가? 알고도 실천하지 않은 탓이면 강직한 관료를 급히 부르면 되겠지만, 잘못 알려진 탓이라면 새로운 정치철학을 지닌 인재가 필요한 일인지라 간단치 않다.

『논어』의 「위정爲政」과 「안연顏淵」편에 이르길 "정직한 사람을 뽑아 사악한 사람 위에 두면 백성이 복종할 것"이라고 공자께서 말씀하시는 대목이 나온다.* 추사가 제시한 난세의 해법이 강직한 인재를 등용하는 일이었을까? 그러나 조선말기 세도정치의 구조를 감안해보면 강직한 인재 몇 명으로 해결될 정도도 아니었고, 무엇보다 강직한 인재를 등용하는 일은 국왕의 몫인데 〈계산무진谿山無盡〉이 국왕에게 헌상하기 위해 쓰인 것이라 보이지도 않기 때문이다.

그렇다면 〈계산무진〉은 누굴 위해 쓴 것일까?

조정이 아무리 안동김씨 가문의 세도정치에 의해 썩어 문드러졌다 해도 선비가 벼슬을 버리고 산속에 은거하는 것만이 능사라 할 수는 없을 것이다. 벼슬에 연연하지 않는 것은 소신을 지키기 위함이나, 벼슬을 가볍게 버리는 일은 어찌 보면 책임감 없는 이기심에 불과하기 때문이다. 『논어』 「미자微子」편에 난세를 살아낸 다양한 양태의 지식인

* 『논어』 「위정」, '哀公問曰 何爲則民服 孔子對曰 擧直錯諸枉 則民服 擧枉錯諸直 則民不服.' "곧은 것을 들어 올려 굽은 것을 갈아내면 백성이 복종할 것이고……."

모습이 기록되어 있다. 추사의 〈계산무진〉을 펼쳐보면 정치를 버리고 깊은 산속에 은거한 지식인들을 향해 숨어 있지만 말고 안동김씨들의 세도정치와 맞서 싸우라고 질책하는 목소리가 들리는 듯하다.

대은大隱은 깊은 산속이 아니라 저잣거리의 시끄러움을 피하지 않은 법이다. 일찍이 소동파蘇東坡는

溪聲便是廣長舌 계성편시광장설
山色寧非淸淨身 산색녕비청정신

이라 읊었다. 시끄러운 계곡물 소리 제 주장이 옳다 떠들지만, 산의 모습과 다른 소리를 내면서도(현실에 맞지 않은 주장) 혼자 고고한 줄 알고 있단다. 계곡물은 산의 모습에 따라 물길을 찾아야 하건만, 산의 모습을 무시하며 흐르는 계곡물의 흐름을 순리라 할 수는 없을 것이다. 그럼에도 현실성 없는 소리만 늘어놓으며 세상 탓만 하는 어리석은 은자를 빗댄 시이다.

물이 탁하면 발을 씻고 물이 맑으면 갓끈을 씻는다 한다. 그러나 조정의 썩은 정치에 발 담그기 싫어 지식인이 길도 없는 깊은 산중에 은거하면, 백성들은 어쩌란 말인가? 높은 인덕 그리워하는 백성들이 함께하고자 사방에서 찾아드니, 깊은 산골에 때 아닌 감자 굽는 연기가 안개처럼 자욱하다. 깊은 산골 산나물도 좋다지만, 산속에서도 가을비 추적추적 내리면, 버리고 온 전답을 떠올리며 추수 걱정하는 것이 백성의 마음인 것은 어찌 모르는지……. 권신의 전횡을 힘겹게 막아내는 국왕의 애타는 마음을 나 몰라라 하는 것이 한때나마 국록을 먹은 자의 도리란 말인가? 백이伯夷·숙제叔齊의 충절만 흉내 내길 즐길 뿐 관중管仲과 류하혜柳下惠의 고충을 어찌 모르는가?

아직도 필자가 추사의 서예작품을 해석하는 방식이 낯설고, 어딘지

역사적 사실보다는 흥미로운 이야기처럼 느껴지는 분들이 계실 것이다. 그러나 추사가 직접 작품 설명을 해주지 않는 한 아무리 역사적 사료를 동원해도 선생의 작품을 완벽히 해석할 수 없으며, 바람직한 접근법도 아니다. 예술작품을 해석하는 데 사료란 작품을 이해하기 위한 참고자료일 뿐, 그것이 예술작품 자체는 아니기 때문이다. 결국 예술작품에 대한 보다 정확한 해석을 위해선 작품을 이루고 있는 구조 혹은 규칙 속에서 특유의 어법을 읽어내는 것이 최선이라 할 수 있으며, 이를 위해선 지금 우리가 연구하고 있는 대상이 비유체계로 이루어진 예술작품임을 간과해선 안 된다. 예술작품을 해석하고자 하면서 예술작품 자체에 집중하기보다 사료적 증거에 매달리면 작품에 담긴 본의를 밝히기는커녕 어이없는 실수를 범하게 되므로 경계할 일이다.

권위 있는 추사 연구가 최완수 선생은 〈계산무진〉에 대하여 계산谿山 김수근(金洙根, 1789?-1854)에게 써준 작품이라 한다.* 김수근의 호 계산초로谿山樵老와 〈계산무진〉의 '계산谿山'을 공통분모로 속단한 탓이다. 그러나 선생의 주장에 수긍하면 〈계산무진〉은 안동김씨 세도정치가 끝없이 계속되라는 축원과 다름없는데, 이것이 있을 법한 일인가?

계산谿山이 누구인가? 조선팔도를 안동김씨 가문이 쥐락펴락하는 세상에서 노론 핵심 가문 출신임에도 불구하고 과거에 급제하지 못해 음서蔭敍로 말단 관직을 전전하다가 늘그막에 철종의 장인이 되어 벼락출세한 김문근(金汶根, 1801-1863)의 친형이다. 한마디로 계산 김수근 형제는 안동김씨들 중에서도 누구보다 가문 덕을 많이 본 사람들이다.**

추사를 사지에 몰아넣고 집요하게 정치적 탄압을 가하던 세력이 안동김씨 가문이라는 것은 누구나 아는 상식인데, 늘그막에 추사가 안동김씨 비위라도 맞추며 목숨을 구걸하고 있다는 것인가? 김수근의 호가 '계산'인 것이 〈계산무진〉을 해석하는 사료가 될 수도 없지만, 옛 사람의 예술작품을 해석하는 데 사료에만 의지하면 말을 더듬을 수밖에

없게 된다. 예술이 예술이라 부르는 이유가 무엇이겠는가? 예술만의 독특한 어법이 있기 때문이다. 결국 추사의 서예작품을 해석하려면 작품을 매개체로 추사와 눈을 마주치는 수밖에 달리 방법이 없다.

조화첩

조화藻花, 접첩?, 첩첩?

　단 세 글자를 읽기가 만만치 않다.*

〈藻花牒〉, 33×127cm, 個人 藏

　'마름 조藻' '꽃 화花'. 마지막 글자를 정확히 읽으면 '잘게 썬 고기[細切肉]'를 뜻하는 '접牒'으로 읽는 것이 옳은데, 문제는 문맥상 '牒'을 쓴 이유를 가늠할 수 없다는 것이다. 고심 끝에 문맥상 '편지 첩牒'으로 읽기로 했지만, 부수가 다르니 영 개운치가 않다. 일단 마지막 글자를 '편지 첩牒'이라 간주하고 조화藻花의 뜻부터 가늠해보자.

　'마름 조藻'는 수련처럼 물에 떠서 자라는 물풀의 이름이다. 그런데 흥미로운 점은 특별할 것 없는 작은 물풀인 마름풀이 『시경』을 비롯한 수많은 문예작품에서 자주 언급되고 있다는 점이다. 『예기禮記』에 '藻梲畵侏 儒柱爲藻文也 조절화주 유주위조문야'라는 대목이 나온다. 들보 위를 받치고 있는 짧은 기둥에 마름풀 무늬를 그려 장식했다는 뜻으로, 이 때문에 '조문藻文'이라 쓰면 당초唐草무늬와 같은 의미가 된다. 그런데 화

* 『문심조룡文心彫龍』 '辨
雕萬物謂藻飾', 『황여량黃
汝良』 '文人學士 藻雅芬芳',
『양원제梁元帝』 '義若聯環
文同藻繪')

려한 당초무늬를 뜻하는 '조문'에서 파생된 '조식藻飾', '조아藻雅', '조
회藻繪'라는 표현이 모두 "아름다운 수식어로 문장을 꾸밈"이란 의미
로 쓰이고 있으니, 보잘것없는 수초의 변신치곤 가볍게 볼일이 아니다.*
결국 추사가 쓴 〈조화첩〉은 "화려하고 아름다운 문장으로 수식된 편지"
라는 뜻으로 읽을 수 있는데, 문제는 일찍이 공자께선 '교언영색(巧言令色
: 교묘한 말솜씨와 아첨하는 얼굴빛)'을 싫어하셨고, '문질빈빈(文質彬彬: 글의
내용과 수식이 조화를 이룬 모습)'을 주창하신 점을 감안해볼 때 "화려한
문장의 편지"라는 말이 긍정적으로 들리지 않는다는 것이다.**

** (『논어』 「옹야雍也」, '子
曰 質勝文則野 文勝質則史 文
質彬彬 然後君子')

마름풀(사진 출처: 365힐링존농
촌관광. http://blog.daum.net/
jun64314/13728270)

〈조화첩〉을 다른 의미로 해석할 수 없을까?

'조화'를 직역하여 당초무늬로 읽으면 "화려한 편지봉투에 담긴 편
지"가 된다. 귀인에게서 온 편지라는 뜻일까? '조화첩藻花牒' 세 글자만
으론 알 수 없다. 협서의 내용부터 확인해보자.

處山亦具江沽之想 表揭于笛房之壁 처산역구강고지상 표게우적방지벽'
"강에서 돈을 주고 산 생각을 모방하여 조정에 나아가라.

날라리 연주를 해주는 상점에서 (돈을 주고) 연주자를 초빙해 함께 벽 앞에 나아가 (우리의 주장을) 높이 표방하라."*

알 듯 모를 듯 무언가 은밀하게 뜻을 전하고 있는 모습이다.

생각해보라. 돈을 주고 고용한 악사를 대동하고 벽 앞에 서서 날라리 연주자의 연주에 맞춰 뜻을 피력하라는 것인데……. 날라리 연주자가 필요한 이유는 바람잡이가 필요하다는 의미 아닐까? 여기에서 '적방笛房'은 "날라리 연주를 해주는 상점"이란 뜻도 되지만, 추사의 정치적 동지 권돈인의 제호齊號임을 감안하면 추사가 권돈인에게 조정에서 어떤 정치적 사안을 관철시키기 위해 화려한 조력자를 대동하고 함께 가서 뜻을 피력하라 조언하고 있는 모습이 그려지지 않는가? 그런데 추사는 '조화첩'이라 하였다. 그렇다면 '조화첩藻花牒'은 "돈을 주고 사 온 날라리 연주자의 연주"와 같은 의미가 되는데……. '첩牒'은 편지라는 뜻이므로 '조화첩'이란 돈을 주고 사 온 조력자가 쓴 화려한 수사법의 편지를 지니고 조정에 나아가 뜻을 피력하라는 의미가 된다. 이는 '조화첩'을 써준 사람은 조정 내 사람이 아니라, 조정 밖에 있는 유력인사라는 뜻이 된다. 그가 편지를 보내 조정에 공론을 야기시키는 데 도움을 줄 수 있는 방법이 대체 무엇일까? 조정 밖 유력인사에게 상소문을 올리도록 청탁하라는 것일까? 〈조화첩藻花牒〉이 언제 무슨 일과 관련된 것인지 확신할 수 없지만, 분명한 것은 추사와 권돈인이 반드시 관철시켜야 할 어떤 정치적 사안과 관계되어 있으며, 오랫동안 기다리던 절호의 기회를 놓치지 말아야 한다는 절박함이 느껴진다.

추사는 협서에서 '구강고지상具江沽之想'이라 했다.

"필요한 물품을 시장에서 구매하여 생각과 함께 전하라."는 의미인데 '사고팔 고沽'자에 자꾸 눈길이 간다. '사고팔 고沽'자는 "성의가 없는"이란 의미와 연결되어 있기 때문이다. 『논어』 「향당鄕黨」편에 '고주

* 유홍준 선생은 "산에 살고 있지만 또한 강호의 뜻을 갖추고 있으니 표구하여 옥적산방 벽에 거십시오."라고 해석하며 산에는 없고 강호에만 있는 마름풀[藻], 꽃[花], 배[牒] 세 글자를 쓴 것이라 한다. 그러나 꽃[花]이 강호에만 있는 것도 아니고, 강호라는 말이 '강가'라는 뜻은 아니니, 산속에 사는 사람은 강호인(정치에 관여하지 않고 초야에 묻혀 사는 사람)의 자격이 없다는 뜻인가? 또한 "산에 살고 있으나 또한 강호의 뜻을 갖추고 있으니"라고 해석하면 '사고팔 고沽'자는 어찌 해석해야 하는지 묻고 싶다.

시포沽酒市脯'라는 말이 있다. 시장에서 사 온 술과 포에 정성이 있을 리 만무하니 정성스럽게 모셔야 할 제사에 '고주시포'를 사용하는 것은 예가 아니라 한다. 그럼에도 추사는 동조자를 일컬어 '구강고지상具江沽之想'이라 표현하였다. 화려한 수사법을 사용하여 설득하는 동조자의 편지 혹은 상소문이 추사와 권돈인이 오랫동안 추진해온 어떤 정치적 사안과 뜻을 함께한 결과물이 아니라 돈 받은 대가라는 것이며, 추사 또한 그것이 일을 성사시킬 수 있는 주된 추진력이 아니라 윤활제로 여기고 있었다는 의미다.

마름풀[藻]은 흉년에 요긴하게 쓰이는 구황식물이다. 주식主食이 될 수는 없지만, 흉년의 허기를 덜어줄 보조 식품이란 의미와 '조식藻飾(문장을 화려하게 꾸며주는 것)'이란 표현 사이에 공통분모를 찾으면 "~을 보완해주는 화려한 문구"란 의미가 잡힌다. 진실성이 없이 말재주만 화려하면 사기꾼이고, 진실성은 있으나 투박한 문장은 설득력이 떨어지는 법이니, 결국 문장 속 수식어는 문장의 뜻을 원활히 전하기 위함 아닌가?

극심한 흉년에 노란 작은 별처럼 마름꽃[藻花]이 연못에 내려앉으면 굶주린 백성의 생기 잃은 눈동자에 희망이 싹튼다. 마름꽃이 피었으니 조금만 더 버티면 마름에 녹말이 들 것이고, 마름풀에 녹말이 들면 곡식이 여물 때까지 굶어 죽는 일을 모면할 수 있기 때문이다. 작은 물풀에 녹말이 들면 얼마나 들겠냐만, 인생을 살다 보면 마름풀이 만들어낸 미미한 녹말 성분에 목숨을 의탁할 만큼 절박한 순간과 마주치는 경우도 있다. 혹시 추사의 〈조화첩〉이 극심한 흉년을 만나 굶어 죽을 위기에 처한 백성의 절박함을 통해 자신의 처지를 빗댄 것은 아닐까? 만약 그렇다면 추사의 전 생애에 걸쳐 그가 가장 힘겹게 느꼈던 시기는 언제일까? 그의 나이 쉰다섯이 되던 1840년 이후의 삶은 순탄한 적 없지만, 아무래도 제주 유배 기간을 빼놓을 수 없을 것이다. 그렇다면 한 가지 장면이 그려지지 않는가?

〈조화첩〉은 제주도에 유배된 추사가 권돈인에게 자신의 구명운동을 지원해줄 조정 밖 유력인사를 돈을 주고라도 구해 와 유배생활을 끝낼 수 있도록 조정에 탄원서를 보내도록 부탁하고 있는 것은 아닐까?

돈을 주고 사 온 조력자의 탄원서가 힘을 보탠 덕에 추사가 그토록 원하던 해배(유배에서 풀려나는 일) 소식을 듣게 되었다는 전제하에 그의 발목을 잡고 있던 족쇄가 풀린 1848년 12월 6일을 전후한 추사의 행적을 살펴보면 돈을 주고 사 온 조력자의 실체가 가시권에 들어오지 않는가?

1844년 추사는 〈세한도歲寒圖〉를 마련하였고, 1845년 역관 이상적李尚迪은 〈세한도〉를 가지고 청나라에 가서, 그곳의 명사 16인의 제사題辭를 받아 온다. 바로 그 청나라 명사들에게 받아 온 〈세한도〉의 제사가 바로 조화첩이 아닐까?

〈조화첩〉을 〈세한도〉와 연결시킨 필자의 주장에 당혹감과 거부감을 느끼는 분이 많을 것이다. 논리의 비약이 너무 심하다고 비난하거나 심지어 적의를 보이시는 분도 있으리라 생각한다. 그러나 필자도 당황스럽긴 마찬가지다. 탈고를 하기 직전까지 〈세한도〉와 〈조화첩〉을 연결시키는 일만큼은 어떡하든 피하고 싶었다. 그러나 〈조화첩〉의 마지막 글자……

편의상 '편지 첩牒'으로 읽었던 바로 그 글자에 담긴 비밀을 엿본 순간 마음을 굳힐 수밖에 없었다. 추사의 '그림 같은 글씨'가 어떤 방식으로 설계되었으며, 그것이 무슨 일을 해낼 수 있는지 밝히는 것만큼 그의 '그림 같은 글씨'를 확실히 이해시킬 방법은 없다고 생각하기 때문이다.

이 지점에서 추사가 보낸 〈조화첩〉을 받아 든 권돈인의 입장이 되어 생각해보자. 제주에 유배 중인 추사가 어렵게 인편으로 전해 온 편지를 받아 든 한양의 권돈인은 반가운 마음에 급히 편지를 펼쳐 들었을 것이다. 큼지막하게 쓰인 세 글자를 살피던 권돈인도 조화藻花까지 읽

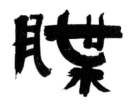

고 마지막 글자에 이르러 '이게 무슨 글자지?' 했을 것이다.

다시 말해 추사가 쓴 〈조화첩〉을 마주하면 누구나 마지막 글자의 문맥을 잡는 데 어려울 수밖에 없으며 판독하기 위해 시선이 머물게 된다. 알고 있는 비슷한 글자를 모두 동원하여 뜻을 읽고자 하지만, 만만치 않다.

아직 이해가 되지 않으신 분들은 당신이 〈조화첩〉을 읽기 위해 지금까지 어떤 행동을 했는지 되돌아보시길 바란다. 당신은 〈조화첩〉의 마지막 글자를 문맥 속에 넣기 위해 한동안 시선이 묶여 있었으며, 그 특정 글자를 중심으로 여러 가지 방식으로 해석해보았을 것이다. 그런데 이 모든 과정이 이미 잘 짜인 각본에 의해 당신이 반응한 결과라는 것이다. 다시 말해 당신이 미처 의식하지 못한 상태에서 추사가 설계한 방식에 따라 특정 글자에 시선을 고정시켰고, 여러 가지 방식으로 해석하는 일련의 과정을 통해 추사가 유도하는 방식에 따라 여러 가지 문장을 읽었던 셈이다. 이는 특정 글자에 주목하게 하는 방식을 통해 핵심어를 설정하고, 그 핵심어를 다양하게 읽도록 유도하여 읽는 사람이 스스로 복수의 문장을 만들어가며 읽고 의미를 가늠하게 하는 것이다. 한마디로 여러분이 읽어낸 해석은 추사가 유도한 방식을 따른 결과이며, 해석이 다양할수록 추사가 감춰둔 깊은 의미에 접근할 수 있는 열쇠를 얻는 셈이라 하겠다.

이제 〈조화첩〉의 마지막 글자의 비밀을 풀기 위해 추사가 남겨둔 힌트를 찾아 그가 무슨 말을 하고 있는지 들어보자

우선 열쇠를 얻기 위해 추사가 쓴 〈조화첩〉의 마지막 글자와 비슷한 글자를 열거해보자. 여러 가지 글자가 있겠으나 문맥상 '편지 첩牒'은 "화려한 수식어로 쓰인 편지"를 뜻하고 '작은 배 접艓'은 "제주도를 벗어날 수 있는 배"가 필요하다는 의미가 되며 '나막신 섭屧'은 "진창길을 걷기 위한 신발"을 가리키는데, 세 가지를 겹쳐주면 "어려운 처지를

벗어나기 위해 필요한……"이란 의미가 만들어진다. 그러나 아직도 필자의 해석이 결론을 상정해두고 꿰맞춘 느낌이 든다고 생각하시는 분도 계실 것이다.

그런 분들을 위해 수고스럽지만 〈조화첩〉의 마지막 글자를 추사의 방식을 따라 붓으로 모사해보시길 권한다. 이해할 수 없는 부분을 발견하셨는지? 초등학생 때 몇 번 붓을 잡아본 경험만 있어도 직접 써볼 필요도 없으니, 그냥 눈으로 추사의 글씨를 따라 써봐도 찾을 수 있을 것이다. 이제 보이시는지? 아직 못 찾으신 분은 '모진나무 엽枼'에 해당하는 부분의 '나무 목木'을 자세히 살펴보시길 바란다. 이상한 점이 발견되지 않으시는지?

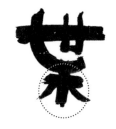

추사가 쓴 '木'자 부분의 필획의 흔적을 자세히 살펴보면, '나무 목木'과 '물 수水'가 교묘히 포개져 있는 모습을 볼 수 있을 것이다. 이는 추사가 '木'자 속에 '나무 목木'과 '물 수水' 두 자를 포개두고 있는 셈이고, 그렇다면 분명히 어떤 이유가 있을 터인데 추사의 생각을 읽을 수 없으니 답답할 따름이다.

일주일쯤 지난 어느 날 '모진나무 엽枼'자의 '인간 세世' 부분이 배[舟]의 선체를 그린 것이고, '달 월月'처럼 쓰인 것은 배의 돛을 그린 것이 아닌가 하는 생각이 들었다. 여러분도 〈조화첩〉의 마지막 글자를 세 부분으로 파자坡字하여 그 모습이 무엇을 그린 것인지 가늠해보시길 바란다.

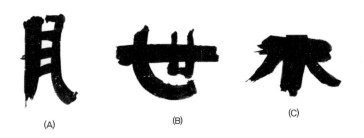

(A) (B) (C)

필자의 눈에는 (A)의 모습은 "바람을 머금고 있는 황포돛대"처럼 보이고 (B)는 "배[舟]의 선체", (C)는 "물에서 자라는 나무"를 표현한 것이라 여겨지는데, 억측일까? 그러나 '모진나무 엽枼'이 "사각형으로 가공한 나무"를 의미하는 것이므로 배를 만드는 판재版材라는 뜻이고, 여기에 한자가 상형문자라는 점을 감안할 때 '世' 부분이 배의 선체를 연상시키지 않는지?

이제 (A) (B) (C)의 모습을 하나로 모아보자.

바람이 불어와 돛대가 부풀어 오르고 있는데 배(A)가 물에서 자라는 나무(B) 위에 얹혀 있는 모습(C)이다.

무슨 의미겠는가?

바람은 항시 부는 것이 아니다. 항해를 계획하고 있는 사람은 항해 준비를 한 채 바람의 추이를 살피며 기다려야 한다. 그런데 기다리던 바람이 살랑살랑 돛을 부풀리고 있으나, 여전히 배가 좌초되어 있으니 어찌해야 하겠는가? 좌초된 배를 끌어내 강물에 띄워야 할 것이다. 한시 읽기를 즐기시는 분이라면 이 지점에서 연상되는 시가 있을 것이다.

주희의 「관서유감觀書有感」의 두 번째 시다.

昨夜江邊春水生 작야강변춘수생
蒙衝巨艦一毛輕 몽충거함일모경
向來枉費推移力 향래왕비추이력
此日中流自在行 차일중류자재행

지난밤 강변에 봄물이 불어
거대한 전함이 깃털처럼 가볍네
지금까지 힘들여 옮기려 애썼는데

오늘은 강 가운데 저절로 떠간다.

추사는 〈조화첩〉의 마지막 글자를 통해 「관서유감」의 시구를 차용
하였다.

추사가 쓴 〈조화첩〉의 마지막 글자를 파자하여 "바람에 부풀어 오
른 황포돛대"와 "물가의 나무에 좌초되어 있는 배[舟]의 모습"을 「관서
유감」의 시구와 비교해보면 많은 공통점이 발견된다.

"바람에 부풀어 오른 황포돛대"는 '昨夜江邊春水生 蒙衝巨艦一毛輕 작
야강변춘수생 몽충거함일모경'에 해당하고, "물가에 좌초되어 있는 배
의 모습"은 '向來枉費推移力 향래왕비추이력'했던 이유를 설명해주고 있
지 않은가? 주희는 기다리던 때가 도래했음을 "지난밤 강변에 봄물이
불어"라고 읊었는데, 추사는 이 구절을 "항해에 필요한 기다리던 바람
이 불어와 돛이 부풀어 오르고 있는 모습"으로 대신했고, 주희가 배를
물에 띄우기 위해 애써 밀었던 이유를 추사는 물가 나무 위에 올라앉
은 배의 모습을 그려 표현했던 것이다.

주희가 애써 배를 밀었던 이유는 항해를 하고자 함이었으나 배가 물
이 아니라 모래톱 위에 있었기 때문이듯, 추사의 배가 항해할 수 없는
것은 물가 나무 위에 좌초되어 움직일 수 없기 때문이니 어찌해야 하
겠는가?

항해를 하고자 하면 배를 물 위에 띄워야 한다. 그런데 주희의 배와
추사의 배는 처한 상황이 조금 다르다. 주희의 배는 때가 되면 저절로
물 위로 떠오를 수 있지만, 추사의 배는 나뭇가지를 제거하고 배를 끌
어내는 노력이 필요한 상황이다. 다시 말해 주희의 「관서유감」 두 번째
시의 시의詩意는 "아무리 애를 쓰며 노력해도 때가 무르익지 않으면 원
하는 바를 이룰 수 없으니 억지로 일을 도모하지 말고, 진인사대천명盡
人事待天命의 자세로 때를 기다리며 초조해하지 말라."로 해석되지만,*

* 「관서유감」 두 번째 시의
시의를 대부분 "아무리 노력
해도 때가 무르익기 전엔 이
룰 수 없으니 순리대로 때를
기다리라."로 해석하는데, 이
는 유가보다 도가적 세계관
에 가까운 해석이다. 성리학
의 실질적 시조 격인 주자의
세계관치곤 어딘지 어색하다
생각되지 않는지? 또한 시의
제목이 '관서유감觀書有感'
인 이유가 무엇이겠는가? '관
서유감'에 담긴 주희의 본의
는 시대의 흐름은 누구도 막
을 수 없으니 새로운 시대엔
새로운 사상이 필요하다는
것으로, 새 시대를 위해 성리
학을 세우게 된 심회를 시로
표현한 것이다. 관서유감의
첫 번째 시의 내용을 참조해
보길 바란다. '半畝方塘一鑑
開 天光雲影共徘徊 問渠那得
清如許 爲有源頭活水來 반
무방당일감개 천광운영공배
회 문거나득청여허 위유원두
활수래'

추사가 그린 〈조화첩〉의 마지막 글자는 기다리고 있던 때가 도래하고 있으나 아직도 좌초된 배를 끌어내지 못한 상태니 초조해질 수밖에 없는 상황이다. 이 바람이 그치기 전에 배를 끌어내지 못하면 언제 다시 불어올지 모르는 바람을 기다리며 항해를 미룰 수밖에 없음을 잘 알고 있기 때문이다.

좌초된 배를 끌어내 다시 항해를 시작하는 것은 추사가 제주도 유배에서 벗어나 조정에 복귀하는 일을 비유하고 있다. 그렇다면 추사는 하늘이 주신 기회를 무산시키지 않기 위해 모든 수단을 동원해 좌초된 배를 끌어내야 하는데 혼자 힘으로는 부족하니 함께 배를 밀어줄 사람이 필요할 것이다. 이것이 추사가 권돈인에게 〈조화첩〉을 보낸 이유다.

〈조화첩〉의 협서 격인 '處山亦具江沽之想 表揭于笛房之壁 처산역구강고지상 표게우적방지벽'을 반복해서 읽어보면 칠언시의 리듬감이 느껴진다. 다시 말해 무질서하고 의미를 가늠하기 어려운 15자의 글자를 칠언시 형식으로 쉽게 재편할 수 있다는 것이다. 문제는 쓰여 있는 글자가 15자라는 것이 걸림돌인데 문맥을 따져보면 '강江'자가 거치적거린다. 다시 말해 15자의 글자 중 '江'자를 제외시키면 저절로 칠언시 형식이 만들어지는 것이다. 추사는 무엇 때문에 '江'을 첨가하여 문장구조를 어그러트린 것일까?

〈조화첩〉이 비밀편지이고, 비밀 편지의 내용을 풀어낼 열쇠가 '강江'이기 때문이다. 〈조화첩〉을 받아 든 권돈인의 학식이면 이것이 추사의 비밀편지임을 이내 알아챌 수 있었을 것이고, 15자의 무질서한 글자들이 '조藻', '화花', '접牒' 세 글자의 의미를 보완하는 것임을 한눈에 알아봤을 것이다. 15자의 글자로 이루어진 문장을 평문으로 읽으면 질서가 없고 의미가 모호하지만, 칠언시 형식으로 재편성하면 시어詩語의 의미를 교차시켜 명확한 뜻을 얻을 수 있는데, 무질서한 15자의 글자를 칠언시 형식으로 재조립하는 것쯤은 권돈인의 학식이라면 어렵지

않은 일이었을 것이다. 15자의 글자는

具沽之想亦處山 구고지상역처산
笛房之壁于表揭 적방지벽우표게

와 '江'자로 나뉘게 된다. 이는 '구고지상具沽之想'의 의미를 '강'을 통해 읽으라는 것으로, '강'자가 '구고지상'을 보충설명하기 위해 첨가된 글자라는 의미다. 그렇다면 '구고지상'을 해석하는 데 '강'자가 무엇 때문에 필요한 것일까?

"시장에서 필요한 생각을 사서 구비하라."라는 의미로 해석되는 '구고지상'을 '구강고지상具江沽之想'으로 썼던 점을 상기해보면 '江'이 필요했던 이유는 구입할 물품을 파는 특정 시장, 다시 말해 필요한 것이 있는 장소가 '강'이란 의미가 된다. 〈조화첩〉의 마지막 글자의 독특한 모습과 칠언시의 내용 그리고 '江'자를 하나로 모으면 〈조화첩〉의 내용을 「관서유감」의 두 번째 시의 시의를 통해 추사의 의중을 알아챌 수 있도록 설계된 것이다.

"지금까지 힘들여 옮기려고 애썼는데"로 해석되는 '향래왕비추이력向來枉費推移力'의 '왕비枉費'는 "돈을 주고 일꾼을 사서"*라는 의미로, 추사의 '구고具沽'는 "시장에서 돈을 주고 필요한 것을 구비하여"와 같은 뜻이 된다. 이제 칠언시를 문맥에 따라 순서를 바꿔 읽어보자.

笛房之壁/于/表揭 적방지벽/우/표게
具(江)沽之想/亦/處山 구(강)고지상/역/처산

적방(권돈인의 제호)은 권돈인을 의미하니

* 마지막 글자 '접牒'이 잘게 토막낸 고기임을 감안해보라. 고기를 잘게 토막낸 이유는 여러 사람에게 나누어 주기 위함 아닌가?

"자네 생각(추사를 석방시키려는 시도)은 벽에 막혔으니

시장에서 사 온 생각(「관서유감」에서 배를 밀도록 돈을 주고 일꾼을

고용하였던 일을 모방하여)과 함께

또다시 조정에 나가 석방운동을 해주게"

　추사의 '그림 같은 글씨'를 단순히 특정 글자의 단편적 의미를 대입시켜 읽어내는 방식은 구두 신고 발등 긁는 격으로, 결코 그의 본의에 다가설 수 없다.

　아직도 추사의 '그림 같은 글씨'를 읽어내는 필자의 방식에 동의하길 주저하시는 분은 이제까지의 필자 이야기는 잊어버리고, 머리도 식힐 겸 차라도 한잔하시며 추사의 그림 솜씨를 감상해보시길 바란다.

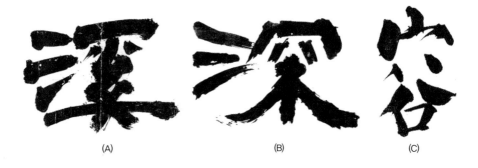

(A)　　　　　　　　　　(B)　　　　　　　　　　(C)

　위에서 예시한 추사의 '그림 같은 글씨'를 글씨가 아니라 그림이라 가정하고 무슨 모습을 그린 것인지 상상해보시길 바란다. 연상되는 것이 없는지?

　아직 발견하지 못하신 분들을 위해 잠시 기다릴 겸, 그림 이야기가 나온 김에 문인화에 대해 생각해보자.

　담백하고 격조 높은 선비의 정신세계가 묻어나는 먹그림을 일컬어 우리는 보통 문인화라 한다. 문인화는 선비의 문예인 까닭에 점차 하나의 작품 속에 그림과 시가 함께 깃들게 되었다. 그런데 그림이 시를

초빙하면 시는 서書를 대동하게 마련이라, 자연스럽게 시서화삼절詩書畵三絶이 문인화의 꽃으로 불리게 된다. 그러나 한 사람의 문예인이 시와 글씨 그리고 그림까지 능통한 경지에 이르기 위해 노력하는 것이 동양문예 발전에 무슨 도움이 되는 것인지 깊이 생각해볼 일이다. 시서화삼절이 단지 한 사람의 문예인이 지닌 다양한 능력에 대한 찬사라면, 그것은 개인의 능력을 과시하는 수단으로 전락할 수 있으며, 결과적으로 개별 예술의 심화 발전을 저해하는 요인이 될 수도 있기 때문이다.

아무리 뛰어난 능력을 지닌 인간도 그가 인간인 이상 한계가 있게 마련이다.

이런 까닭에 유한한 존재인 인간이 무언가 위대한 업적을 이루고자 하면 선택과 집중이 필요한 법인데, 한 사람의 문예인이 여러 방면을 기웃거리도록 조장하는 풍토를 바람직한 것이라 할 수 있을까? 결국 시서화삼절의 진정한 가치는 다양한 재주를 지닌 개인의 능력에 대한 찬사가 아니라, 시·서·화를 한 덩어리로 묶어 표현할 때 생기는 어떤 예술적 효과에 초점을 맞춰야 할 것이다. 다시 말해 시서화삼절의 가치는 시·서·화를 하나로 모았을 때 발생하는 효과에 따라 결정된다 하겠다. 이런 관점에서 시서화삼절은 시·서·화를 하나의 초점으로 모으기 위해 필요한 형식적 유용성을 위해 추구되어왔다고 할 수도 있겠다. 그렇다면 문인화의 형식이 시서화삼절을 지향하게 된 연유 혹은 당위성은 무엇일까?

나무가 아니라 숲을 볼 수 있는 능력이 필요했기 때문이다. 한 사람이 다방면에 조예가 깊으면 어쩔 수 없이 전문성은 떨어지게 되지만, 종합적 판단을 할 수 있는 안목이 트이게 마련이다. 선비는 사회를 이끌 지식인으로 키워진 잠재적 지도자라 할 때, 지도자에게 가장 필요한 능력은 종합적 판단력일 것이다. 그런 선비의 문예가 어떤 모습이어야 하겠는가? 결국 선비의 사회적 역할을 고려해보면 선비 문예의 꽃

이 시서화삼절로 귀착된 것도 선택과 집중의 결과라 하겠다.

'畫中有詩 詩中有畫 화중유시 시중유화'라 한다.

북송시대 문예인 소동파가 왕유王維와 오도자吳道子의 그림을 감상한 후 남긴 유명한 말이다. 소동파에 의하면 왕유와 오도자의 그림을 함께 감상해본바, 두 작품이 모두 과연 명불허전이었으나 왕유의 그림엔 오도자의 그림과 다른 면모가 있었다고 한다. 소위 "그림 속에 시가 있고 시 속에 그림이 있다."는 것으로, 소동파가 언급한 왕유 그림의 특성은 이후 남종문인화론의 씨앗이 된다. 왕유의 그림에서 시의 정취가 느껴진다 함은 그의 그림이 단순히 표현 대상의 재현再現을 목표로 삼고 있지 않았다는 의미다. 이는 그림 그리는 목적이 표현 대상을 실감나게 그려내는 눈속임에 있는 것이 아니라, 그림을 통해 작가의 생각을 전하는 것에 있어야 한다는 선언과 같다 하겠다. 이때부터 동양화는 시각적 현상에 충실하기보다 소위 "뜻을 그리는 사의적寫意的 표현"에 관심을 두게 되었고, 사의성을 중시하는 풍토는 그림뿐만 아니라 동양 문예 전반에 널리 퍼지게 된다.

한 사람의 문예인이 시·서·화에 능통하려면 예술적 소양을 아우를 수 있는 높은 학식을 필요로 한다. 그렇다면 역으로 높은 학식을 지닌 선비는 무엇 때문에 문예를 통해 자신의 뜻을 전하게 된 것일까? 여러 가지 이유가 있겠지만 간과하지 말아야 할 것이 있으니, 예술의 표현방식이 비유체계를 사용하고 있다는 점이다. 다시 말해 학식 높은 선비가 문예를 통해 뜻을 전하게 된 주된 이유는 자신의 견해를 직설적으로 표출할 수 없었던 정치 사회적 환경 때문이라 하겠다.

문인화는 "뜻을 그린다."고 한다.

그렇다면 선비가 문인화에 담아둔 '뜻'이란 대체 무엇이겠는가? 선비는 경학經學을 배우고 익혀 실천하고자 하는 사람이다. 또한 선비의 높

은 학식이란 어떤 방법으로든 현실 정치에 의해 검증받게 마련이며, 학식이 높을수록 그가 어디에 있든 정치와 무관할 수 없는 구조 속에 존재한다. 결국 문인화의 사의성寫意性이란 선비가 정치적 견해를 간접적으로 전할 수 있는 유용한 수단을 찾은 결과라고 이해하는 것이 옳지 않을까? 그렇다면 문예를 통해 간접적으로 자신의 정치적 견해를 피력할 수밖에 없었던 선비는 어떤 정치인이었겠는가?

권력에서 소외된 정치인이다. 왕조 사회에서 권력에서 소외된 선비가 함부로 현실 정치를 비난하는 것은 목숨이 걸린 위험한 일인 까닭에 선비의 문예에 담긴 본의를 읽어내려면 복잡하게 얽혀 있는 비유체계를 풀어내야 한다. 이는 학문 수준이 높은 선비일수록 정교한 안전장치를 설계하게 마련이라, 쉽게 접근할 수 없다는 뜻이기도 하다.

그러나 문예를 통한 간접적 소통 방식은 작가의 뜻을 정확히 전하기 어려운 까닭에 종종 의미가 왜곡되는 문제가 발생하게 된다. 이 문제의 보완책이 시서화삼절이다. 하나의 작품에 시·서·화를 존치시켜 시의詩意는 그림을 통해 명확해지고, 화의畵意는 시를 통해 읽혀지는 상호보완적 구조를 통해 시와 그림이 각기 다른 문예형식의 모호한 부분을 상호 교차 검증할 수 있는 근거를 제공하기 위함이며, 이를 위해 시·서·화에 능통한 작가가 필요했던 것이다. 그러나 선비의 문예가 사의성을 중시하고, 간접적 방식으로 뜻을 전할 수밖에 없었던 선비들의 고육책에서 탄생한 것이 문인화라 하여도, 이는 문인화의 발전을 가로막는 가장 큰 저해 요소가 되고 있다.

작품의 수준을 높이려면 기법과 형식의 정비를 통해 작품의 완성도를 높여야 하는데, 문인화는 각기 다른 문예형식의 특성에 의존하여 이 문제를 피하고 있기 때문이다. 이는 특정 목적을 위한 유용한 수단은 될 수 있으나, 바람직한 예술의 모습이라 할 수는 없을 것이다. 이 지점에서 시서화삼절로 대표되는 전통적인 문인화 형식이 문인화의 종

착점일 수밖에 없는 것인지 묻게 된다.

소동파는 왕유의 그림을 거론하며 각기 다른 문예형식인 시와 그림이 융합된 형식에 대해 언급했다고 알려져왔다. 그러나 소동파의 '화중유시畫中有詩 시중유화詩中有畫'가 "한 작품 속에 시와 그림이 병치되어 있는 상태"를 언급하고 있는 것은 아니고, 왕유의 그림에 시가 병기되어 있지도 않으며, 왕유의 시의를 가늠하기 위해 반드시 그림의 도움이 필요한 것도 아니다. 소동파의 말인즉 "왕유의 시는 언어로 된 그림과 같고, 그의 그림은 또 다른 형식의 시"라고 한 것이다.*

* "시 속에 그림이 있고 그림 속에 시가 있다."로 해석되는 왕유의 '時中有畫 畫中有時'는 "시를 그림의 소재로 삼고 그림을 시의 소재로 삼는다."는 의미로 왕유의 시와 그림에 담긴 내용이 같은 주제를 다루고 있다는 뜻이다.

이는 하나의 작품 속에 시·서·화를 병치시키는 전통적 문인화의 형식이 시서화삼절을 위한 최적화된 문예형식 혹은 전형典型으로 여길 필요가 없다는 의미다.

시서화삼절이란 말은 각기 다른 문예형식인 시·서·화의 등가성等價性을 전제로 하고 있으나, 전통적 문인화의 형식은 시·서·화의 등가성을 훼손할 수밖에 없는 구조적 문제를 안고 있게 된다. 하나의 작품 속에서 시·서·화가 작가의 뜻에 따라 공명共鳴하도록 하려면, 구조적으로 글씨의 성격이 시와 화에 의해 결정될 수밖에 없기 때문이다. 시와 그림에 담긴 작가의 사의성을 극대화시키기 위해 개별 작품에 따라 다양한 양태로 서체를 바꿔 사용하는 작가도 찾기 어렵지만, 설사 그런 작가가 있다 해도 그것을 개인의 서체라 부를 수 있는 것인지 생각해볼 일이다. 서가 시를 표기하는 수단[文字]일 수밖에 없는 전통 문인화의 형식 아래선 시와 서는 한 몸뚱이로 묶여 있으니, 시서화삼절의 문예형식이란 따지고 보면 시화詩畫와 다름없지 않은가?

생명체가 환경에 적응하며 진화하듯 위대한 예술가들 또한 시대의 요구에 부합할 수 있는 형식을 창안해내고 끊임없이 구조적 결함을 다듬어왔다. 이런 관점에서 시서화삼절의 예술형식도 새로운 구조적 변환을 모색해야 할 것이다.

과거 시서화삼절로 칭송받던 작가들은 하나같이 높은 학식을 기반으로 하는 문예인이었다. 높은 학식을 기반으로 하고 있기에 익숙한 시와 서에 비해 상대적으로 화는 생소한 것일 수밖에 없었을 것이다. 이는 시서화삼절이란 높은 학식을 지닌 선비가 그림에도 일가견이 있다는 말과 진배없으며, 실질적으로 시서화삼절을 완성시키는 결정적 요소는 그림 실력에 달렸다 하겠다. 결국 일반적 문예인과 시서화삼절을 구별하는 경계에 화畵가 버티고 있으니, 시서화삼절의 문예형식이 서화書畵의 병렬구조에서 벗어날 수 없었던 것이다. 이 지점에서 추사의 '그림 같은 글씨'를 다시 보게 된다. 추사의 독특한 서예작품은 '그림 같은 글씨'인가? 아니면 '그림과 글씨의 결합체'로 봐야 할까?

그동안 '그림 같은 글씨'로 불러왔던 추사의 글씨가 사실은 '그림과 글씨의 결합체'였음이 규명된다면, 우리는 이미 시서화삼절의 새로운 문예형식을 곁에 두고 있었다고 할 수 있을 것이다. 앞서 필자는 추사의 그림 솜씨를 감상해보시라고 권하며, 그의 '그림 같은 글씨'가 무엇을 그린 것인지 질문하였다.

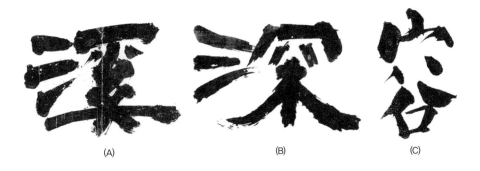

(A)　　　　　　　　　(B)　　　　　　　　　(C)

아직도 연상되는 것이 없는 분들을 위해 힌트를 드리면 (A), (B), (C)는 모두 사람의 얼굴 표정을 그려낸 것이다.

(A)와 (B)는 '시내 溪'와 '깊을 深'의 부수인 '삼 수氵'를 제거하면 조금 더 쉽게 알아볼 수 있을 것이다. 이제 보이시는지? (A)는 "비밀을

발설하지 않기 위해 굳게 입을 다물고 있는 얼굴"을 그린 것이고 (B)는 "긴 수염의 노인이 말을 하고 있는 모습"이며 (C)는 "활짝 웃고 있는 초로의 사내 얼굴"처럼 보이시지 않는지?

근 30년 나름 열심히 화업畵業을 닦아왔다고 자부해온 필자의 안목으로 보아도 (A), (B), (C)의 표현력은 절로 탄성이 나올 정도다. 더욱이 (A), (B), (C)가 특정 글자의 자형字形을 뼈대로 사용해야 하는 제한조건을 충족시키며 구상해낸 것임을 상기하면 탄성은 이내 잦아들고 고개가 숙여진다.

그간 '그림 같은 글씨'로 소개된 추사의 글씨는 단순히 글씨를 그림같이 쓴 것이 아니라 '글씨와 그림의 결합체'이며, 이때 그림과 글씨는 각기 독립적인 의미를 지니고 있는 등가의 관계를 유지하고 있다. 다시 말해 추사의 '그림 같은 글씨'는 서와 화를 하나로 묶어 시를 쓰는 방식으로, 이를 통해 시서화삼절의 새로운 문예형식을 완성한 것이다. 이러한 방식은 전통 문인화 형식의 구조적 약점인 그림과 글씨의 병렬구조를 극복할 수 있는 좋은 예로, 추사야말로 진정한 의미의 시서화삼절이라 해야 할 것이다.

산숭해심 유천희해

이제 추사가 창안해낸 시서화삼절의 새로운 문예형식의 유용성을 앞서 언급한 "긴 수염 노인의 걱정스런 얼굴 모습[深]"을 통해 검증해보자.

작고한 서지학자 임창순 선생에 의해 〈산숭해심〉과 〈유천희해〉로 소개된 위 작품에 대해 유홍준 선생은 두 작품이 하나의 작품으로 〈산숭해심 유천희해〉로 읽어야 한다고 주장한 바 있다. 옳은 지적이다. 그러나 〈산숭해심山崇海深〉을 "산은 높고 바다는 깊네."라 해석하고, 〈유천희해

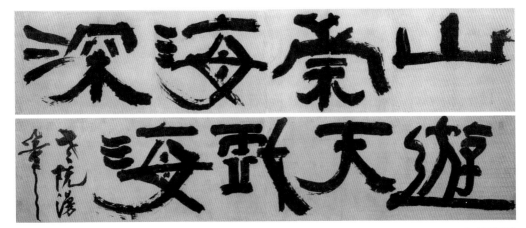

上. 〈山崇海深〉
42×207cm, 湖岩美術館 藏
下. 〈遊天戲海〉
42×207cm, 湖岩美術館 藏

遊天戲海〉를 "하늘에서 놀고 바다에서 노닌다."라고 해석하면, 〈산숭해심〉과 〈유천희해〉를 〈산숭해심 유천희해〉로 묶어주는 의미가 없지 않은가? 다시 말해 '산숭해심'과 '유천희해'가 하나의 문맥 속에 읽혀져야 할 것이다. 그러나 유홍준 선생은 '산숭해심山崇海深'을 '산고해심山高海深(산은 높고 바다는 깊다)'과 같은 의미로 해석하고 있는데, 그런 의미라면 추사가 왜 '산숭해심'이라 했겠는가?

'산숭해심'에 비하면 '유천희해遊天戲海'는 "하늘을 노닐고 바다를 희롱한다." 정도로 비교적 쉽게 읽힌다. 그런데 '산숭해심'을 "산은 받들고 바다는 깊다."로 읽고 '유천희해'는 "하늘을 노닐고 바다를 희롱한다." 정도로 해석한 후 추사의 웅휘장엄雄輝莊嚴한 필체를 보고 있자면 어딘지 맥 빠지는 느낌이 들지 않는지? 특별할 것 없는 상투적 글귀를 담기엔 작품이 너무 크고 글씨 또한 범상치 않은 것이 쓸데없이 헛심 쓰다 방귀 새는 형국이다.

이 작품들이 예서체로 쓰인 추사의 역작이라 가정하면 '산숭해심山崇海深'의 '받들 숭崇'자도 이상하지만 어찌 보면 도학적道學的 느낌이 묻어나는 '유천희해遊天戲海'가 더 이질적이라 할 수 있다. 추사는 무슨 말을 하고 있는 것일까?

* 유홍준, 『완당평전 2』, 학고재, 2002, 715쪽 재인용

"추사는 북청 귀양살이에서 돌아오는 길에 함흥 지락정에 걸려 있는 〈산숭해심〉이란 편액을 본 적이 있었나 보다. '함흥을 지나다가 지락정에 올라 〈산숭해심〉 액을 쳐다보니 글자가 심히 기걸하고 웅장하더군요. 예전에 연지蓮池 박정승이 구태여 해海자를 지적하여 말을 했으나 이는 전혀 예법隸法을 깨치지 못한 것이니 아연히 크게 웃을 수밖에 또 있겠소.'"(완당전집 권5)"*

이는 '산숭해심山崇海深'이란 글귀가 '산고해심山高海深'과 별개의 의미를 지니고 쓰였다는 반증으로, '산숭해심'을 "산은 높고 바다는 깊다."라고 해석하면 안 된다는 뜻이기도 하다.

추사는 연지 박정승이 '바다 해海'자에 대해 지적한 것은 예법을 모르는 탓이라며 웃었다. 연지 박정승이 지락정에 쓰여 있는 편액 글씨를 보고 글씨가 잘못 쓰였다고 지적한 것일까?

아니다.

그가 지적한 것은 '海'자가 쓰인 것에 대한 시비로, 이는 문맥상 '海'자를 쓰는 것이 적합하지 않다고 지적하였던 것이며, 추사가 언급한 예법이란 글씨체가 아니라 '선비들의 어법'이란 의미다. 이런 까닭에 추사는 선비 문예의 비유와 상징체계를 이해하지 못한 연지 박정승의 논지가 우습다고 하였던 것이다.

추사의 〈산숭해심 유천희해〉는 단순히 글자를 읽어내는 방식으론 작품에 내재된 의미에 접근할 출입구조차 찾을 수 없는 추사체의 비밀을 경험할 수 있는 좋은 기회를 제공해준다. 이제 추사의 '그림 같은 글씨'가 시서화삼절의 새로운 문예형식이라 주장한 필자의 견해도 확인할 겸 작품 속으로 걸어 들어가보자.

〈산숭해심 유천희해〉를 읽으려면, 우선 각각의 글씨들이 글자[文字]이자 그림[畵]이라는 점을 잊지 말아야 한다. 특히 세심히 살펴봐야 할

글씨가 있으니 '높일 숭崇', '깊을 심深', '놀 유遊', '바다 해海'이다. 먼저 추사가 쓴 '崇'자를 자세히 살펴보기 바란다. '뫼 산山' 부분이 심하게 기울어져 있는 모습을 확인할 수 있을 것이다. 다시 한 번 '崇'자를 자세히 보고 '山'자가 어떤 장면을 그린 것일지 생각해보시길 바란다. 필자는 마치 배가 침몰하고 있는 모습이 연상되는데 여러분 의견은 어떠하신지?

『예기』에 이르길 '崇事宗廟社稷 則子孫順孝 숭사종묘사직 즉자손순효'라 하고, 『의례儀禮』의 '主人再拜崇酒 주인재배숭주'라는 표현에서 알 수 있듯 '숭崇'은 "술잔에 술을 가득 채워 제사상에 올리는 일"을 의미한다. 종묘에 나아가 열성조列聖祖께 제주祭酒를 올리는 일은 국가가 잘 보전되고 있다는 의미인데 그 '崇'자의 '山'이 기울며 침몰하고 있으니 이 무슨 해괴한 일인가? 한마디로 종묘사직이 위태롭다는 것이다. 종묘사직이 위태롭다고 말했으면 종묘사직이 위태롭게 된 원인도 언급하고 있을 것이다. 그 원인을 추측할 수 있는 단초 또한 '崇'자의 '山'부분에 그려져 있다. '崇'의 '山' 부분에 그려진 십자가 표식이 무슨 의미겠는가? 근래 조선의 연안에 자주 출몰하는 서양 이양선의 모습이다.

추사는 서양의 이양선을 십자가로 표현하고 그 배가 침몰하는 모습과 종묘사직을 보전하는 일을 겹쳐주었다. 무슨 의미겠는가? 종묘사직을 지켜내려면 파란 눈의 신부가 조선 백성을 현혹시키지 못하게 막아야 한다는 의미 아니겠는가? 다음 글자 '바다 해海'는 "어떤 범주의 경계"라는 의미로 좁은 의미로 읽으면 국경선이란 뜻이 된다.*

앞서 필자는 추사가 그려낸 '깊을 심深'자를 "긴 수염의 노인이 말을 하고 있는 모습"이라고 언급한 바 있다. 긴 수염의 노인이 무슨 말을 하고 있는지 알 수 없으나 그 노인이 누구인지 알아내면 노인이 전하는 말이 무엇일지 대략 추측은 할 수 있을 것이다. 추사가 그린 긴 수염의 노인이 누구겠는가? '崇'자의 '山' 부분에 그려진 십자가 표식을 상기하

* 『맹자』「양혜왕梁惠王」의 '海內之地 方千里者九 해내지리 방천리자구' "사방 천리의 영토를 가진 나라가 아홉이니……', 『서경』의 '帝光天之下 至于海隅蒼生 제광천지하 지우해우창생' "천자의 통치권은 바다와 만나는 곳(땅끝)까지 미치니……', 『논어』「안연」의 '四海之內 皆兄弟也 사해지내개형제야' "사해의 안에 사는 사람은 모두가 형제와 같다." 등에서 '바다 해海'는 범주를 규정하는 경계, 즉 국경의 의미로 쓰인다.

면 파란 눈의 천주교 신부 혹은 여호와 하나님을 그린 것이라 여겨진다. 그렇다면 추사가 그린 '깊을 심深'자는 천주교에서 전하는 복음이 되는데, 추사는 그 복음이 종묘사직을 위태롭게 하는 서구 열강의 계략이란다.

'심모원려深謀遠慮'라는 말이 있다.

「고의·과진론 賈誼·過秦論」에서 유래된 것으로, 깊이 생각하고 먼 훗날까지 고려해서 세운 계획이란 뜻이다. 『시경』에서 노래하길 '如臨深淵 如履薄氷 여임심연 여리박빙'이라 하였다. 깊은 연못가에 서 있는 것처럼, 얇은 얼음을 밟고 있는 것처럼 위태로운 상황이니 낭패를 당하지 않으려면 조심 또 조심해야 한다는 것이다. 이제 추사가 쓴 '산山', '숭崇', '해海', '심深' 네 글자를 하나로 모아보자.

> "나라의[山] 종묘사직을 위태롭게 하는 서양 이양선의 접근을 막아라[崇]. 우리와 다른 세상[海]의 믿음을 전하는 성경 말씀[深]에 백성들이 현혹되는 위태로운 상황을 경계하고 또 경계하라."

라는 이야기가 엮어진다.*

어린 시절 실학자 박제가로부터 누차 들어왔고, 24세 때엔 연경에서 두 눈으로 직접 확인한 서양 문물과 천주교에 추사가 무관심했을 리 없다. 추사의 성격이라면 비판을 하기 위해서라도 깊이 알고자 했을 터, 그는 성경을 읽고 또 읽었을 것이며, 누구보다 깊이 연구하고 나름의 판단 기준을 세웠을 것이다. 그런 그가 종묘사직을 위태롭게 하는 서양 이양선의 접근을 막으라고 하고 있다.

왜일까?

제주도에 유배되어 있던 추사는 하늘 한 귀퉁이가 무너지는 소리를 듣는다. 훗날 아편전쟁(1839-1842)으로 명명된 사건으로 대국 청淸이

* '산숭해심山崇海深'을 편의상 '산고해심山高海深'으로 해석하는 연구자들이 많은데, '숭崇'과 '고高'가 같은 의미는 아니니 함부로 전용할 일이 아니다. 추사가 쓴 '산숭해심'이 무슨 의미로 쓰인 것인지 가늠할 수 있는 글귀가 있다. 추사가 서른 살이 되던 해 청나라 옹방강이 보내온 편지 「담계적독覃溪赤牘」(37×67.4cm, 선문대박물관소장) 첩牒 전면에 예서로 써놓은 추사의 글귀이다. '覈實在書 窮理在心 攷古證今 山海崇深 핵실재서 궁리재심 고고증금 산해숭심' "사실을 밝히는 것은 책에 있고, 이치를 따지는 것은 마음에 있으니 옛 것을 살펴 오늘의 증거로 삼으니 산과 바다처럼 높고 깊다."로 해석되어온 위 글귀의 마지막 부분 '산해숭심山海崇深'이다. 이 글귀에서 '산해숭심'이란 "산을 높이 받들고자 하여도 깊은 바다에 막혀 있어 접근하기 어렵다."란 의미다.

무기력하게 패한 것이다. 추사의 눈에 비친 서구 열강의 힘도 두렵지만, 그들의 군대보다 더 위험하고 경계해야 할 것이 있으니, 파란 눈의 신부가 전하는 복음에 백성들의 마음이 잠식되는 일이다. 성리학의 공리공론을 비판하며 유학의 근본을 세우고자 노력한 추사에게 세상의 모든 도道는 그것이 무엇이든 현세의 삶에 보탬이 되는 것이어야 했다. 성리학이 누구도 입증할 수 없는 형이상학에 빠진 탓에 유학이 현실 문제에 대응할 수 없게 된 것인데, 추사의 입장에서 볼 때 서양의 천주학과 성리학의 공리공론은 다를 바 없었을 것이다

추사의 이성과 학문에 종교를 위한 자리는 없었으며, 종교란 신을 받들기 위해 있는 것이 아니라 인간을 돕기 위한 것이어야 했다. 서구 제국주의의 탐욕과 파란 눈 신부의 미소를 함께 싣고 온 이양선 속에서 현실과 종교를 분리해내기도 쉽지 않은 일이었고, 역사적으로 볼 때 가톨릭의 포교가 제국주의로부터 자유롭지 못했던 부분도 있었으니, 추사만 탓할 일도 아니다.

추사는 분명 가톨릭 신앙에 대해 알고 있었으며, 어쩌면 나름의 방식으로 탐독하며 연구했을지도 모른다. 그렇다면 추사는 성경의 가르침이 인간을 선행으로 이끌고 있는 것도 알았을 법한데 그는 왜 종묘사직을 위협하는 혹세무민으로 간주했던 것일까?

단지 서구 열강의 야욕과 가톨릭을 하나로 묶어 보았기 때문일까? 추사는 정치가이지만, 정치가 이전에 뛰어난 학자였으며, 뛰어난 학자들의 공통점은 호기심이 많고 조그마한 가능성도 쉽게 흘려버리지 않는다는 데 있다.

결국 추사는 나름의 안목으로 가톨릭 교리를 판단하고 비판하였던 것이다. 이성적 학자였던 추사에게 인간 예수의 부활과 승천이 얼마나 터무니없는 이야기였겠는가? 예수의 부활과 승천에 대한 믿음 없이 가톨릭이 성립될 수 없듯, 역으로 예수의 부활과 승천에 대해 믿지 못하

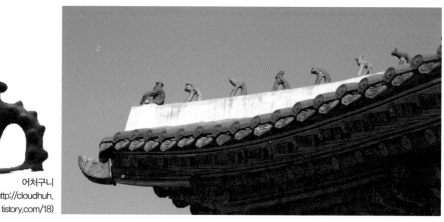

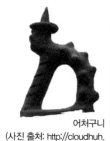

어처구니
(사진 출처: http://cloudhuh.
tistory.com/18)

는 추사에게 성경 말씀은 혹세무민에 불과한 것이었다.

추사는 예수의 부활과 승천을 터무니없는 이야기라 비판하며, '유천 遊天' 두 글자를 그려 넣었다. 추사가 그린 '놀 유遊'자가 무엇을 그린 것인지 확인하고자 하면 가까운 고궁에 가서 전각의 추녀마루를 올려다보시기 바란다.

추녀마루 위에 열 지어 앉아 있는 동물 형상, '어처구니'가 보일 것이다. 송나라 시절부터 악귀를 쫓는 주술적 의미로 세우기 시작한 어처구니(잡상)는 서유기의 주인공 삼장법사, 손오공, 저팔계, 사오정 순으로 배열되며, 궁궐 건축물에만 설치할 수 있는 왕궁의 상징물이다. 이제 추사가 그린 '유遊'자와 예시한 사진 속 어처구니의 모습을 비교해보시기 바란다. 어딘가 닮아 보이지 않으시는지?

아직 모르시겠으면 대궐 처마 위 어처구니 중 두 번째 위치에 있는 손오공의 모습과 추사가 그린 '遊'자의 '모 방方' 부분을 비교해보시기 바란다. 이제 닮아 보이시는지? '놀 유遊'자의 부수 '뛸 착辶' 부분을 처마 라인이라 가정하고 보면 영락없이 대궐 처마 위에 놓인 어처구니의 모습이다. 아직도 고개를 갸웃거리시는 분을 위해 추사가 그린 '遊'자의 모습을 조금 변형시켜보자. 이제 닮아 보이시는지?

추사는 '遊'자를 아들을 업고 있는 손오공이 구름을 타고 종횡무진 날아다니는 모습으로 그렸다. 이것이 무슨 의미이겠는가? 말로 설명하기 민망하지만, 성모마리아께서 구름을 뚫고 승천하는 모습을 그린 성화 속 장면을 손오공이 권두운을 타고 하늘을 나는 모습에 빗댄 것으로, 등에 업고 있는 모자 쓴 아들[子]이 바로 면류관을 쓴 예수인 셈이다.

앞서 필자는 추사의 '그림 같은 글씨'를 '그림과 글자의 결합체'로 이해해야 한다고 주장하였다. 그렇다면 추사가 그려낸 '遊'자에 잠긴 그림의 의미는 그렇다손 쳐도 글자의 뜻이 '놀다', '노닐다'이니 성모가 아기를 업고 유람이라도 한다는 것이냐고 반문하시는 분이 계실 것이다.

그러나 오늘날 '유람하다'의 의미로 널리 쓰이는 '유遊'자의 원 의미는 "자신의 주장에 동조해줄 사람을 찾아 주유천하함"이란 의미로, 지금도 선거를 앞둔 정치인들이 청중을 찾아 지지를 호소하는 행위를 일컬어 '유세遊說'라고 하게 된 연유이다.* 이제 추사가 그린 '遊'자의 그림과 글자에 내포된 의미를 합해보자.

"아기 업은 손오공이 구름을 타고 하늘을 종횡무진 날아다니며 포교를 하고 있다." 아기 업은 손오공이 구름을 타고 날아가는 모습과 천주교의 상징 격인 성모자상을 연결해 보면 무슨 말을 하고 있는지 짐작하고 남음이 있을 것이다.

'유遊'자가 천주교의 포교 활동을 의미한다면 '하늘 천天'은 포교의 내용이니 하늘로 승천한 사내의 이야기다. 추사가 그려낸 '천天'자를 자세히 보면 강한 상승력으로 표현된 '대大'자가 '한 일一'을 밀어 올리며 하늘 벽을 뚫고 올라가고 있다.

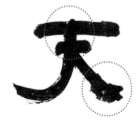

'하늘 천天'자가 인간[大]과 인간의 머리 위를 덮고 있는 지붕[一]을 상형화한 글자임을 생각해보면, 인간이 하늘 벽을 뚫고 올라가는 모습이 무슨 의미이겠는가? 또한 추사가 그린 '天'자의 '大' 부분을 자세히 살펴보면 우측 하단에 가로획이 겹쳐 있는 모습이 보일 것이다. 가필의

흔적으로 여기며 가볍게 넘길 수도 있지만, 가필의 흔적이 아니라면 이것은 특정 글자 옆에 점을 찍어 동일한 글자를 반복하라는 표식과 같은데 '大'를 나란히 쓰면[大大] '비교할 비比'와 같은 뜻이 된다.

이제 추사가 그린 '유천遊天'의 의미를 하나로 엮어보자. 유천을 글자 그대로 해석하면 "하늘을 노님"이 되니, 자유롭게 거침없이 하늘을 휘젓고 다니는 존재를 연상시킨다. 자유로움은 얽매임이 없는 상태인데 우주를 통틀어 아무것에도 얽매이지 않을 수 있는 존재가 무엇일까? 얽매임이란 나 이외의 다른 존재가 있다는 전제를 필요로 하는 까닭에 역으로 나 이외의 존재가 없는 존재란 조물주뿐이다.

결국 조물주가 아닌 우주 속 존재는 원하든 원치 않든 간에 나 이외의 것과 어떤 형태로든 관계를 맺게 되고 얽매일 수밖에 없으니, 얽매임이 없다 함은 자신을 구속하는 우주와의 관계성을 애써 부정하는 것과 다름없다.

우주 속 존재가 우주와의 관계성을 부정하는 것을 가리켜 오만이라 하고, 오만은 절제력을 잃은 탓이다. 인간의 자유란 자신이 자신을 통제할 수 있는 범주 내에서 허용되는 것으로 이를 자율이라 하며, 자율적 통제력을 잃은 존재는 외물外物의 저항을 피할 수 없게 되는 고로 타율에 의한 구속이 가해진다.

이를 일컬어 보통 "하늘의 질서를 어지럽힌다."고 한다. 추사는 성경 속 예수님의 이야기가 서유기 속 손오공이 하늘의 질서를 어지럽힌 일에 비견할 만한 터무니없는 이야기로 간주하였다. 문제는 서유기 속 손오공은 누구나 재미있는 이야기로 읽지만, 성경 속 예수님의 행적은 신앙을 통해 현실 속 이야기로 둔갑된다는 것이다. 하늘의 질서를 어지럽힌 손오공은 불법佛法으로 제압하여 삼장법사를 돕게 했지만, 서구 열강의 위세를 꺾을 수 없으니 파란 눈 신부의 입을 막으려면 어찌해야 하겠는가? 현실적 방안은 쇄국鎖國뿐이다.

이 지점에서 그동안 추사 연구자들이 '농탕칠 희戲'로 읽어온 글씨를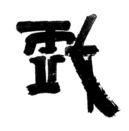
정확히 읽은 것인지 묻게 된다. '농탕칠 희戲'자라면 부수가 '창 과戈'인
데 글자꼴을 살펴보면 '戈'가 아니라 '두드릴 복攴'에 가깝다. 한자에서
부수는 글자의 족보와 같으므로, 부수가 다르면 성씨를 바꿔 부르는
것과 진배없는 일이 된다. 필자의 견해로는 '농탕칠 희戲'가 아니라 '칠
령戲'으로 읽거나 추사의 기이한 글씨가 대부분 합성자임을 감안할 때
'농탕칠 희戲'와 '칠 령戲'의 의미가 합해진 것으로 해석하는 것이 옳다
고 생각하며, 부수를 '비 우雨'라고 간주하면 '싸락눈 산霰'으로 읽을
수 있으니 '농탕칠 희戲', '칠 복攴', '싸락눈 산霰'을 번갈아 읽으며 추
사의 외침을 들어보자.

'희해戲海'로 읽으면 "바다를 희롱하다."라는 의미가 된다. 그러면 바
다를 놀이터 삼을 만큼 바다에 익숙한 존재 즉 용이나 신선이 연상되
는데, 이는 도가적 색채가 강하고 무엇보다 문맥상 접점을 찾을 수 없
는 것이 문제다 그렇다면 '농탕칠 희戲'의 어원격인 "대장군의 깃발"이
란 의미로 읽어야 할 것이다.*

* 『사기』 '戲下諸侯各就國
희하제후각취국(대장군의 깃
발 아래 제후들이 모여들었
다)'라 하여, 오늘날에도 휘
하戲下란 "명령 아래 있는
~"이란 의미로 쓰인다.

대장군의 깃발이 실제 전장을 누비는 깃발이 아니라 군대의 권위를
상징하는 의장용 깃발인 점을 감안하면 '희해戲海'란 조선의 연안에서
무력시위를 벌이는 서양 군함의 출현을 언급하는 것이 된다. 이로써 추
사가 '희戲'와 '령戲' 그리고 '산霰'으로 읽을 수 있는 애매모호한 합성자
를 쓰게 된 이유가 짐작된다. 서양 군함이 무력시위[戲]를 하는 이유는
개항을 요구하기 위함으로, 결국 문을 두드리는 것[攴]과 같다 하겠고,
문호를 개방하면 천주교의 유입으로 백성들이 분열되고 조선의 통치이
념인 유학이 흔들리게 되니 종묘사직을 보전할 수 없다[霰] 한다. 『시경』
에 이르길 '如彼雨雪先集維霰 여피우설선집유산'이라 했다. 무심히 내리
는 것처럼 보이는 저 비와 눈조차 그냥 내리는 것이 아니니 명분이 축적
되어야 뿌릴 수 있는 법이란다. 이것이 '대장 깃발 휘戲'와 연결된 '바다

해海'자의 '물 수氵' 부분이 3획이 아니라 6획으로 쓰이게 된 이유다.

추사는 개항을 요구하는 서양 군함의 무력시위가 단발성으로 그치지 않고 향후에도 계속될 것이며, 이것은 서구 열강들이 조선에 대한 정보 수집과 명분 쌓기란다. 무력시위가 계속되면 언젠가 시위가 시위로 끝날 수 없는 상황과 만나게 될 것이고, 결국 전쟁을 피할 수 없는 상황이 초래될 텐데 추사는 더 이상 개항을 미룰 수 없는 상황까지 몰리면 전쟁을 불사하는 것이 종묘사직을 지키는 길이라 생각한 듯하다. 종묘사직의 보전을 뜻하는 '높일 숭崇'자의 '뫼 산山' 부분이 십자가 표식의 배가 침몰하는 모습으로 그려져 있고, 3획으로 쓸 '휘해戱海'의 '해海'자 부수가 6획인 것이 그 증거다.

〈산숭해심山崇海深〉과 〈유천휘해遊天戱海〉*에 쓰인 '바다 해海'자의 부수 '물 수氵' 부분을 비교해보면 그 모양과 획수가 다른 것을 확인할 수 있을 것이다.*

* 전체적인 문맥을 고려해볼 때 '유천휘해遊天戱海'로 읽는 것이 합당하다 생각한다.

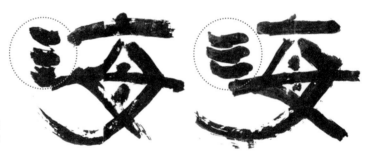

左. 〈산숭해심〉의 海
右. 〈유천휘해〉의 海

3획을 6획으로 늘려가며 물결이 일렁이는 모습을 그려낸 이유가 무엇이라 생각하는가?

종묘사직을 보전하기 위해 서양의 이양선을 침몰시켜도 마치 조수처럼 계속 밀려올 것이니, 어찌해야겠는가? 예견된 국난에 대비하여 힘을 비축하고 백성을 결집시켜야 하는데 조선 팔도는 탐욕스런 권세가의 갈퀴질에 신음하고, 만백성의 아비인 국왕은 안동김씨들에게 휘둘

리고 있으니 나라에 힘이 붙을 틈이 없고 백성들은 귀가 얇아져 큰일이다. 이 상황에서 백성들이 천주교에 현혹되어 국론이 분열되면, 싸움한 번 치르지 못하고 종묘사직이 허물어질 판이니, 서둘러 백성을 다독이고 왕권을 강화해야 하건만 하늘은 조선을 위해 언제까지 기다려주시려는지?

조신潮信이란 말이 있다. 정해진 시간에 어김없이 반복되는 밀물과 썰물 같은 약속이란 뜻이다. 불을 보듯 뻔한 조선의 미래를 보면서도 정치에서 배제된 추사의 탄식 소리는 어디까지 들렸을까? 무심한 파도 소리가 안타까울 따름이다.

'유천희해遊天戱海'.
"예수의 부활과 승천이란 터무니없는 이야기로 백성을 현혹시키는 천주교의 포교를 허락하라고 조선 연안에 나타나 무력시위를 벌이는 서양 군함의 출현은 계속될 것이다."(침략의 명분을 축적하기 위한 서구 열강들의 도발 행위에 종묘사직을 지키기 위해서 서양 배를 침몰시켜도 끝없이 밀려올 그들과 결국엔 전쟁을 치를 수밖에 없는데 어찌 대처해야 할꼬?)

이제 추사의 서예작품을 읽어내는 새로운 방식이 조금씩 눈에 들어오시는지? 오늘날 우리가 추사의 '그림 같은 글씨'를 읽기 어려운 것은 우리만이 겪는 어려움이 아니었다. 추사와 같은 시대를 살던 사람들도 그의 작품을 읽어내기 어려워하며 괴이하다 하였고, 추사 또한 그 사실을 잘 알고 있었다. 그럼에도 불구하고 추사가 무엇 때문에 괴이한 글씨를 계속 썼다고 생각하는가? 추사의 '괴이한 글씨'에 내포된 새로운 어법의 유용함 때문이며, 그 어법의 사용처가 제한적 대상을 위한 것이란 의미다. 우리는 이를 일컬어 보통 '암호' 혹은 '코드'라고 한다.

사서루·잔서완석루 ·죽로지실·일로향실

賜書樓·殘書頑石樓·竹爐之室·一爐香室

더위를 식힐 요량으로 밤 마실 삼아 찾은 공원.

요란한 매미 소리에 빈 벤치를 찾을 수 없다. 어린 시절 낮잠을 부르던 매미 소리는 방학만큼이나 넉넉했건만 요즘 매미는 밤낮없이 쟁쟁대며 열대야만 더욱 끈적이게 만든다. 그래도 어쩌랴. 7년을 굼벵이로 어두운 땅속에서 견디고 얻은 7일이니 오죽 할 말이 많겠는가……. 참고 들어줄 수밖에. 그런데 땅속의 7년과 하늘의 7일……. 어느 쪽을 매미의 삶이라 해야 할까?

과정과 결과를 등가等價로 다룰 수는 없다.

성불成佛하신 석가는 더 이상 인간이 아니듯 새로운 차원에 도달한 예술가의 눈에 비친 세상 또한 어제의 그것과 같을 수는 없다. 각고의 노력 끝에 새로운 법을 세운 예술가는 그 법을 통해 세상을 새롭게 만나게 마련이다. 예술가가 법을 세웠다 함은 그 자신이 법이 되었다 함과 같은 말이다. 그러나 간혹 한 손엔 과거의 거죽을 들고 다른 손엔 새 거죽을 들고서 필요에 따라 거죽을 바꿔 입는 작가들도 있는데, 이

는 법이 아니라 수단일 뿐이다. 옷은 바꿔 입을 수 있지만 표범의 아름다운 거죽은 표범을 죽이지 않고 벗겨낼 수 없다. 예술가가 자신만의 법을 세운다 함은 바로 이와 같다 하겠다.

그간 많은 추사연구자들이 이구동성으로 다양한 서체에 능통했던 추사를 침이 튀도록 치켜세워왔다. 그러나 생각해보면 다양한 서체에 능통한 것이 학자 추사에겐 자랑이 될 수 있으나, 예술가 추사에겐 자랑이 아니라 부끄러움이라 할 수도 있다. 이십대의 안진경체, 삼십대의 옹방강체, 사십대의 구양순체, 여기까지는 자신의 서체를 세우기 위한 과정이라 할 수 있지만 소위 추사체라 불리는 자신만의 서체가 완성된 말년에도 다양한 서체를 사용한 그의 서법을 법이라 해야 할까 아니면 수단으로 이해해야 할까?

소나기처럼 쏟아지는 매미 소리에 한동안 갇혀 있다 보니 문득 녀석들이 이토록 아우성치는 이유가 궁금해진다. 어서 짝을 만나 굼벵이로 돌아가기 위함이란다. 그렇다면 매미가 되기 위해 굼벵이로 7년을 땅 속에서 버틴 것이 아니라 굼벵이의 삶을 이어가기 위해 매미는 조바심 속에 한여름을 달구고 있는 것 아닐까? 다시 말해 굼벵이가 매미로 변한 것은 매미의 삶을 꿈꿔왔기 때문이 아니라 굼벵이의 삶의 터전을 확장시킬 효과적인 수단(날개)이 필요했던 것은 아닐까? 그렇다면 예술가에게 자기만의 법이란 효과적 수단을 위한 것일까, 아니면 궁극의 목표일까? 불가에선 성불의 수단을 찾는 일체의 헛된 행위는 오히려 성불의 길에서 멀어지는 또 다른 집착일 뿐이라 한다. 이 지점에서 추사에게 추사체는 매미와 같은 것이 아니었을까 하는 엉뚱한 생각을 하게 된다.

삼십 년 만에 열린 고교 동창회. 머리숱 빠지고 주름살이 파였어도 용케들 알아보며 반긴다. 그 시절 그 모습이 어느 구석엔가 남아 있기 때문이다. 예술작품도 마찬가지다. 변화란 없던 것이 생긴 것이 아니라 원래의 것이 바뀐 것이니, 변화의 과정을 유추할 수 있게 마련이다. 이

를 일컬어 변화의 당위성이라 한다. 그러나 소위 추사체는 말년에도 다양한 형식으로 나타나고 있으며, 그 다양성을 하나로 묶어주는 어떤 형식 틀이 분명치 않다. 이런 까닭에 우리는 쉽게 추사체라 부르지만, 사실 어떤 것을 추사체라 해야 할지 아직 명확한 기준조차 세우지 못하고 있다. 추사가 쓴 독특한 글씨는 모두 추사체라 불러야 할까? 이 지점에서 어쩌면 추사는 자신의 생각[書意]을 효과적으로 전할 수단이 필요했고, 기실 그의 다양한 서체란 특정 목적에 따라 선택한 적절한 수단은 아니었을까 묻게 된다.

비행기를 이동수단으로 이용하는 것과 사람이 새가 되고 싶어 하는 마음이 같을 수는 없을 것이다. 예술가가 새를 꿈꾸는 것은 이동수단의 효율성 때문이라기보다는 중력의 한계를 벗어난 존재가 느끼는 자유를 희구하기 때문이다. 이 지점에서 추사의 문예를 순수한 예술의 범주에서 감상하고 이해하려는 시도는 갈림길 앞에 놓이게 된다.

인기척에 놀란 매미가 갑자기 조용해지더니, 황급히 건너편 숲을 향해 돌맹이처럼 몸을 던진다. 목표를 향해 몸을 내던진 녀석의 비행은 이동의 방식일 뿐, 어떤 멋스러움도 느껴지지 않는다. 수단이 멋스러워 보인들 목적을 위한 요구에 부응하는 것에 불과하겠지만, 수단적 기능이 충족되면 멋도 찾게 되니 어떤 형태로든 멋을 통해 다듬어지지 않은 것이 예술이 되는 경우는 없기 때문이다. 이런 까닭에 뜻을 중시하는 문인의 예술은 일반적으로 예술의 형식 문제에서 어려움을 겪게 되는데, 추사의 경우에는 역으로 형식의 완성도에 비해 오히려 내용이 허술해 보이는 기현상이 일어나고 있다. 여러분은 소위 추사체로 쓰인 그의 작품에서 심오한 철학이나 가슴을 얼얼하게 만드는 문학적 감흥을 느껴본 적 있으신지? 자타 공히 조선 최고 수준의 석학이었던 그의 문예작품에서 발견되는 예기치 못한 약점을 어찌 설명해야 할까?

모든 예술작품이 그러하듯 서예작품 또한 내용[書意]과 형식[書法]이

조화를 이루지 못한 작품을 걸작이라 부르긴 어려울 것이다. 그러나 우리는 누구도 추사의 서예작품을 걸작의 반열에 올리는 데 주저한 적도, 시비를 건 적도 없다. 조선 서예사에서 추사의 작품만큼 시각적 감흥이 강하게 전해지는 작품이 없는 까닭에 누구도 쉽게 외면할 수 없었기 때문이다. 이는 추사의 작품이 명작의 반열에 오르게 된 것은 작품의 내용이 아니라 형식을 통해서라는 반증이다. 그런데 문제는 추사의 서예작품에 나타나는 시각적 감흥이 파격에서 비롯되고 있으며, 그 파격 때문에 가독성이 훼손되고 있다는 것이다. 서예는 문자의 가독성을 기초로 하는 까닭에 작품에 담긴 내용과 별개로 시각적 아름다움만으로도 예술적 가치를 인정받을 수 있는 여타 순수 추상예술의 범주에서 거론될 수 없다는 것이 문제다.

추사의 서예작품에서 발견되는 내용의 빈약함과 파격적 서체의 문제를 피해가기 위해 그동안 많은 추사 연구자들은 추사의 학문적 업적을 부각시키는 편법을 사용해왔다. 그가 얼마나 대단한 학자였는지 부각시키는 것으로 그의 작품에 나타나는 이해할 수 없는 약점에 대해 감히 언급할 수 없는 분위기를 조성한 셈이다. 그렇게 서둘러 사당에 모셔진 추사는 향불에 그을려졌고, 그 결과 누구나 그의 존재를 알지만 그의 목소리는 아무도 듣지 못하게 된 것이다. 그러나 추사가 아무리 한 시대를 대표하는 석학이었다 하여도 그의 작품에 그의 학식과 사상을 담아내는 일은 별개의 문제다. 결국 추사의 서예작품을 조선 서예사의 진정한 보물로 추승하고자 한다면 눈길을 사로잡는 빼어난 형식에 걸맞은 내용을 그의 이력이 아니라 작품 속에서 찾아주어야 할 것이다.

형식과 내용의 불협화음 속에서 추사의 서예작품은 급기야 괴이한 것이 되었다. 괴怪란 무엇인가? 말 그대로 불가사의한 것이다. 추사의 글씨를 괴이하다 표현하는 말 속에 우리는 이미 추사체를 도저히 이해

하지 못하겠다고 토로하고 있었던 것은 아닌지 자문해볼 일이다. 괴이함이란 규칙 혹은 질서를 찾지 못할 때 생기는 심리 상태에서 야기된다. 다시 말해 추사체를 이해할 수 있는 어떤 규칙이나 질서를 추사체 자체에서도, 여타 다른 서체와 비교를 통해서도 찾지 못한 탓에 추사체는 '괴怪'라고 불리게 된 것이다. 그런데 흥미로운 사실은 생전의 추사 또한 당시 사람들이 자신의 글씨를 '괴'로 부른다는 것을 알고 있었다는 것이다. 추사는 봉래蓬萊 두 글자를 김병학金炳學에게 써 보내며 곁들인 편지에

> "근래 내 글씨를 세상 사람들이 매우 해괴하게 보고 있다는 말을 들었는데, 이 글씨도 또 말썽의 대상이 되지 않을는지……."

라고 언급한 대목이 나온다. 이는 추사 생전에도 그의 글씨가 세간에서 괴이한 것으로 여겨졌다는 의미인데, 글씨에 대하여 적지 않은 견해를 남긴 그가 정작 자신의 서법에 대해 타인들을 이해시키기 위해 적극적으로 노력하지 않았다는 것이 이상하지 않은가?

오늘날 많은 추사 연구자들은 추사체의 괴이함을 그의 개성 혹은 독특함으로 간주해버린다. 그러나 괴이함과 독특함은 같은 차원에서 거론될 수 있는 성질이 아니다. 어떤 사람의 코가 유난히 뾰족한 것은 독특한 것이나, 코가 두 개라면 괴이한 것이 된다. 추사체의 괴이함이란 단순히 서체나 필법의 문제가 아니라 문자가 지니는 사회적 약속을 벗어난 것이라는 의미는 아닐까?

사실 우리는 추사의 작품에 쓰인 많은 글씨들을 문맥상 무슨 글자인지 짐작하며 읽고 있을 뿐 이 글씨가 그 글자라고 규정할 만한 명확한 근거가 부족하며, 무엇보다 그런 방식으로 추사가 글씨를 쓰게 된 합당한 이유를 찾을 수 없는 경우와 자주 만나게 된다. 물론 예술작품

을 고정된 형식 틀에 가둘 수 없고, 위대한 작가는 스스로의 형식을 창안해내는 능력이 있음을 모르는 바 아니다. 그러나 서예는 가독성을 전제로 성립될 수밖에 없는데 가독성을 해칠 만큼 괴이함을 필요로 했었다면 그 괴이함은 개성 이상의 무언가를 담기 위한 방편이 되어야 하지 않을까? 그러나 그간 추사 연구자들은 추사가 어렵사리 설계해낸 괴이한 글자꼴을 읽어내는 데 급급해 정작 그가 특정 글자를 변환시켜 쓰게 된 이유에 관심을 두지 않았던 탓에 추사가 남긴 본의本意를 놓친 것은 아닌지 깊이 생각해볼 일이다.

다시 말해 추사체의 괴이함을 개성의 범주에서 이해하면 괴이함은 가독성을 통해 일반화되고 괴이함이란 형식상 특성일 뿐인 까닭에 작품의 내용에 아무런 영향을 미치지 못하는 구조 속에 놓여 있었던 것이라 하겠다. 그러나 추사의 작품을 면밀히 비교해보면 그가 다양한 방식으로 글자꼴을 변형시켜 사용하고 있으며, 그 변형된 각각의 글자꼴은 작품의 내용에 따라 특정한 의미를 담아내기 위해 정교하게 설계된 결과물임을 깨닫게 된다. 이러한 추사체의 특성 때문에 형식[서체, 글자꼴]을 통해 공통분모를 찾을 수 없었던 것이다. 이쯤에서 추사의 글씨가 어떤 방법을 통해 각기 다른 의미로 변환되는지 몇 가지 예를 통해 추사체의 묘미를 경험해보자.

추사가 남긴 서예작품 속에서 예서체로 쓴 '글 서書'자를 몇 자 추려보았다.

(A)　　　　　(B)　　　　　(C)

(A)는 흔히 보는 일반적인 표기방식이고 (B)와 (C)는 '글 서書'자를 고자古字로 쓴 것이다. 그런데 (C)를 자세히 살펴보면 (B)와 달리 '붓 율 聿' 부분의 가로획이 하나 덜 그어져 있는 것을 확인할 수 있을 것이다. 엄격히 말하면 (C)는 잘못 쓴 글씨라 할 수 있는데 문제는 이것이 실수인가이다.

사서루

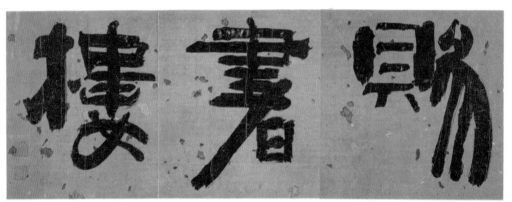

〈賜書樓〉, 27×73.5cm, 個人 所藏

문제의 '글 서書' (c)가 쓰여 있는 현액이다.

27.0×73.5cm 크기의 현액에 단 세 글자를 쓰면서 추사가 실수했을까? 실수라고 하기에는 너무 흔한 글자이고, 실수라고 하기에는 글자수가 너무 적고, 실수라고 하기에는 글씨가 너무 크다. 실수가 아니라면 의도적으로 그리 쓴 것이라 할 수 있는데 추사의 의중은 무엇일까? 그간 추사의 〈사서루〉에 대하여 대다수 연구자들은 "서책을 하사받는 누각"이라 해석해왔다. 그러나 이는 단순히 글자의 의미를 직역하여 조합한 것에 불과한 것으로, 작품의 본의는 파악하지 못한 것이다. 추사는 〈사서루〉 단 세 글자를 통해 매관매직을 일삼는 척족들의 전횡을 고발

하고 있으니, 추사체의 묘미란 이런 것이다.

추사가 남긴 〈사서루〉의 의미를 제대로 읽으려면 약간의 상식과 눈썰미가 필요하다. 잠시 각각의 글자에 내포된 의미부터 헤아려보자. 우선 '줄 사賜'자는 "하늘이나 윗사람처럼 존귀한 존재가 아랫사람에게 은혜를 베푼다(내린다)."는 의미를 내포하고 있는 글자로, 위에서 아래로 전해지는 일종의 방향성이 정해져 있다. 그런데 추사가 그려낸 '줄 사賜'자를 살펴보면 삐쩍 마른 사람이 들어 올리기도 힘들만큼 커다란 재물[貝]을 받쳐 들고 서 있는 모습을 '賜'자의 글자꼴을 이용해 그려 넣고 있다는 것을 알게 된다.*

* '조개 패貝'는 재물이란 의미와 연결되어 있다.

그는 왜 자신이 감당할 수도 없을 만큼 커다란 재물을 들고 후들거리는 앙상한 다리를 앙버티고 위태롭게 서 있는 것일까?

벼슬을 청탁하기 위함이다.

벼슬을 하고자 하면 과거시험에 합격하면 되지 않는가? 시험에 합격할 능력이 모자라도 뇌물만 바치면 없던 길도 생기는 세상이기 때문이다. 다리에 살 붙을 틈 없이 반평생을 앉은뱅이책상 앞에 앉아 있었지만 마지막 하나가 부족해 번번이 뜻을 이루지 못하니, 학식이 부족한 탓일까, 세상물정 모르는 탓이었을까? 이유야 무엇이든 돈이면 귀신도 부릴 수 있는 세상이니, 공부보다는 뇌물의 힘을 빌릴 수밖에……

추사가 그려낸 '줄 사賜'자의 모습이 흥미롭기는 하나, 논리 비약이 지나침을 지적하며 동의하기를 거부하는 분이 계실 것이다. 그러나 '賜'가 "존귀한 존재가 아랫사람에게 내리는 은혜"라는 의미를 내포하고 있다는 점을 상기하고, 윗사람이 내리는 은혜를 서서 받드는 것이 왕조 시대의 예법인지 생각해보시길 바란다. 아직도 망설이시는 분은 무엇 때문에 추사가 '글 서書'자를 고자古字로 쓰게 되었다고 생각하시는지? '붓 율聿'과 '날 일日'로 이루어진 글자꼴이 아니라 '붓 율聿'과 '놈 자者'가 합해진 '글 서書'자의 고자가 그의 의중을 전하는 데 효과

적인 글자꼴이었기 때문이다.

'붓 율聿'은 '마침내[遂]', '오직[惟]', '~에 대해 서술함[述]' 등의 의미로 쓰이며, "열심히 노력하여 원하는 대상이나 경지에 도달함"이란 뜻을 내포하고 있다. 여기에 '놈 자者'는 대명사로 '이것[此]'이란 의미가 되니, 추사가 '書'자의 고자를 쓰게 된 이유는 "원하던 관직을 제수하는 문서"라는 의미를 담기 위해서다. 그런데 앞서 언급했듯이 추사는 '書'자의 '聿' 부분의 마지막 가로획 하나를 생략한 채 '者'와 연결시켜 결과적으로 틀린 글씨를 쓰고 말았다. 이것이 실수가 아니라 의도적인 것이라면 추사는 무슨 말을 하고자 했던 것일까?

『시경』에 '율수궐덕聿修厥德'이란 말이 나온다. "선조先祖의 덕을 사모하여 서술함"이란 뜻이다. 생각해보라. 과거시험은 기본적으로 경서經書에 대한 시험이고, 경서는 선조의 지혜와 덕을 기리는 내용을 담고 있다. 따라서 '율수궐덕'하는 일이란 과거시험 준비를 하는 것과 같은 뜻이라 할 수 있는데 '붓 율聿'의 획이 하나 모자란다. 이것이 무슨 의미겠는가? 합격할 수준에 도달하지 못했다는 뜻이 아니겠는가? 그러니 모자라는 부분을 뇌물로 채우고자 들어올리기도 힘들 만큼 커다란 재물[貝]을 들고 힘겹게 서 있는 것이다. 그런데 문제는 관직을 사고자 해도 어디서 파는지 알아야 하고, 무엇보다 뇌물을 바치면 관직을 얻을 수 있다는 확신이 있어야 뇌물을 바쳐도 바칠 것 아닌가? 그래서 추사가 그려낸 '書'자의 '者' 부분을 가로지르는 대각선 획이 '누각 루樓'를 향해 길게 뻗어 있는 것 아닐까? 관직을 파는 곳이 '樓'이고 그곳에서 승낙하면 관직을 얻을 수 있다는 의미다.

추사가 그려낸 '書'자의 '者' 부분의 대각선 획을 주의 깊이 관찰해보면 비정상적으로 긴 획의 중간이 살짝 꺾여 있는 것을 확인할 수 있는데, 이 부분을 조금 더 면밀히 살펴보면 그 꺾인 자국이 획을 이어 그은 흔적임을 알게 된다. 다시 말해 처음 그은 획에 가필을 가하여 획의

길이를 길게 늘린 셈인데, 이것이 글씨의 균형미를 위한 것일까 아니면 또 다른 의도가 있었던 것일까?*

글씨의 균형을 잡기 위해 뒤늦게 획을 이어 붙인 것이라면 미숙함을 보완하며 생긴 흔적이라 간주해야 하겠으나, 추사의 감각이 그런 실수를 할 만큼 둔하지도 않고, 무엇보다 그의 작품이 치밀한 설계하에 이루어진 것임을 감안하면 이 또한 의도된 흔적으로 이해하는 것이 옳을 것이다. '者'자의 비정상적으로 긴 대각선 획과 그 획에 남아 있는 이어 붙인 흔적을 통해 추사는 무슨 말을 하고 있는 것일까?

이어 붙인 흔적은 '자자者者[승낙의 표시]'를 쓰기 위함이고, 비정상적으로 긴 획은 승낙을 구하는 곳이 '누각 루樓'임을 시각적으로 지시하기 위함은 아닐까? 이를 확인하려면 추사가 그려낸 '樓' 속에서 "벼슬을 사고파는 곳"이란 의미를 읽을 수 있어야 하는데, 추사는 어떤 힌트를 남겨두었을까?

오늘날 '누각 루樓'를 "주변 경관을 내려다보며 연회를 즐기는 전망 좋은 정자" 정도로 이해하는 사람이 많지만, 원래 '루樓'는 다층집이란 의미로 "적진을 살피는 감시탑 혹은 감시초소"의 기능을 담당하는 건축물을 지칭하는 글자다. 그런데 추사는 벼슬자리를 승인하는 곳이 궁宮이 아니라 루樓라고 하고 있으니 어찌된 일일까?

추사가 그려낸 '樓'자의 '계집 녀女' 부분을 자세히 보면 그 이유를 가늠할 수 있다. 추사는 3획으로 쓰일 '女'를 가필까지 해가며 2획으로 이어 붙였다. 서예에서 필획을 간략히 하기 위해 획을 연결해 쓰는 것이야 특별할 것이 없지만, 문제는 추사가 '女'를 쓰면서 남긴 붓 자국이 결과적으로 4획이란 것이다. 추사는 3획으로 '女'자를 쓴 이후에 가필을 하여 획을 이어 붙였으니, 결과적으로 4획을 사용한 셈이다. 추사가 남긴 붓 자국에서 추론할 수 있는바, 그가 그려낸 '계집 녀女'자의 모습은 처음부터 계획된 것이거나 일상적인 서법에서 나온 것이 아니었

* 〈사서루賜書樓〉와 여러모로 공통점이 나타나는 추사의 또 다른 작품 〈잔서완석루殘暑頑石樓〉의 '書'자를 살펴보면 추사의 의중이 조금 더 구체적으로 드러나니 〈殘暑頑石樓〉를 참고하시길 권한다.

다는 의미다. 다시 말해 추사는 작품을 완성한 후 뒤늦게 떠오른 어떤 효과적인 방법을 반영하기 위하여 가필을 가해 작품을 수정한 것으로 여겨진다. 이는 추사가 3획으로 쓰는 '女'를 어렵게 2획으로 바꿔낸 '女'자의 모양 속에 그가 떠올린 어떤 생각을 숨기고 있다 하겠는데 어떤 차이가 생긴 것일까?

"치마를 휘젓고 있는 계집"이란 뜻을 그려내기 위함이다.

추사가 살았던 조선말기는 세도정치가 성행하던 시기였다. 국왕을 허수아비로 만들고 친정식구들에게 권세를 몰아주던 대비의 치맛바람을 '누각 루樓'자 속에 그려 넣기 위해 추사는 특별한 모양의 '계집 녀女'자가 필요했던 것이다. 고명 없이 승하하신 선왕先王을 대신하여 왕위계승권자를 지명하고 나이 어린 국왕 뒤에서 수렴청정하던 대비의 치맛바람이 한두 번 불었던가? 바람을 타려는 자 바람이 불어오는 방향을 향하게 마련이니, 벼슬을 사려는 자가 어디에 청탁을 하였겠는가?

〈사서루賜書樓〉
"뇌물로 벼슬을 사고파는 척족들의 현장 지휘소"

인간은 누구나 사실보다는 보고 싶은 것을 골라보고 사실로 믿는 경향이 있으니, 이는 학문하는 자가 가장 경계해야 할 부분임을 항상 염두에 두고 있어야 한다. 그러나 엄밀한 의미에서 학문이란 가장 타당한 가설에 불과한 것이라 하겠다. 결국 인간이 세운 어떤 학문도 단편적인 증거로 꿰어 맞춘 논리일진대 감성의 공명共鳴을 통해 전해지는 예술작품의 본의를 어느 누가 논리와 증거로 모두 메울 수 있겠는가? 그저 공명점을 늘려가는 수밖에 없지 않은가?

추사가 남긴 서예작품들을 비교 분석해보면 변화무쌍한 그의 표현법에도 몇 가지 패턴이 있음을 알게 된다. 앞서 해석한 〈사서루〉에 대

하여 쉽게 공감하기 어려운 분은 추사가 남긴 〈잔서완석루〉를 감상하며 다시 생각을 정리해보시기 바란다.*

잔서완석루

〈잔서완석루殘書頑石樓〉에 대하여 그간 많은 추사 연구자들은 "희미하게 남아 있는 글씨가 완악(둔탁하고 고집스러움)하게 새겨져 있는 돌이 있는 누각" 혹은 "고비古碑 파편을 모아둔 서재" 정도로 해석해왔다.**

* 〈사서루賜書樓〉와 〈잔서완석루殘書頑石樓〉에 사용된 '누각 루樓'의 '계집 녀女' 부분을 비교해보면 〈사서루〉의 경우에는 3획의 '女'를 2획으로 만들기 위해 획을 이어 붙인 흔적이 역력하나 〈잔서완석루〉는 2획으로 거침없이 휘저은 것을 알 수 있다. '樓'로 "대비의 치맛바람"을 표현하는 방식을 〈사서루〉에서 처음 착안한 후 〈잔서완석루〉에서는 이미 일반적 방법으로 사용하고 있다는 의미다.

〈殘書頑石樓〉
31.9×137.8cm, 個人 所藏

그러나 이는 글자의 뜻을 나열한 해석일 뿐 추사가 설계한 작품의 특성을 작품 해석에 조금도 반영하지 못하고 있으니 안타까운 일이다. 이 지점에서 우리는 예술작품을 감상하고자 하는 것인지 아니면 기계적으로 글자를 읽어내고자 한 것인지 자문해봐야 할 것이다.

** 유홍준 선생은 "낡은 책, 무뚝뚝한 돌이 있는 집"이라 해석하였다.

　더욱 심각한 문제는 그 기계적인 글자 읽기조차도 어법에 맞지 않는 것으로 억지로 꿰어 맞춘 문맥 속에서 읽어낸다는 것이고, 더욱 가관인 것은 그 억지 해석을 기초로 작품의 예술성에 대하여 언급하다 보니 아무리 문학적으로 다듬어도 울림이 없다는 것이다. 예술작품을 감상하며 느끼는 감동은 수사법修辭法이 아니라 공감을 통해 증폭되는 법이다.

　　"한비漢碑가 오랜 세월을 견디면서 비바람에 마모된 그 형상까지

를 글씨에 도입한 것이다…… (중략) ……추사는 잔서완석을 그대로 자신의 서체에 옮겨 앉힌다. 무서운 창의력이라고 나는 생각한다…… (중략) ……많은 사람들이 너무 못생긴 글씨라고 말하거나, 괴상하고 추하다고 표현하는 글씨는, 고색을 내기 위한 추사의 아이디어를 읽지 못한 탓이라고 나는 생각한다."*

* 이상국,『추사에 미치다』, 도서출판 푸른역사, 2008, 275-276쪽.

실체를 바르게 이해하지 못하면 엉뚱한 감흥에 젖게 되고, 실체가 감흥에 가려지면 이야기꾼의 과장된 목소리만 남게 마련이다.

〈잔서완석루〉를 해석하려면 우선 '잔서殘暑'가 무슨 뜻일지 따져봐야 한다. 대부분의 추사 연구자들은 잔서를 "고비古碑에 새겨져 있는 마모된 글씨"로 규정하고 있다. 물론 억지로 뜻을 맞추면 그리 해석할 수도 있겠다. 그러나 상대가 추사임을 잊지 말자. 추사 정도의 학식을 지닌 분이 "비문에 새겨진 글자"라는 뜻을 '글 서書'라고 썼겠는가? 엄밀히 따지면 '글 서書'는 글자[문자]가 아니라 "글자로 쓰인 글의 내용"을 의미하기 때문이다. 추사가 쓴 잔서의 정확한 의미를 가늠해볼 수 있는 문구가『송사宋史』에 나온다.

'金石遺文 斷編殘簡 금석유문 단편잔간'

"옛 정鼎과 석고문에 남아 있는 글자와 제본이 떨어져 일부가 없어진 책"이란 뜻이다. 추사가 서書와 문文도 구별하지 못하는 사람이라고 억지 부리고자 함인가? 백번 양보하여 추사가 〈잔서완석루〉를 "고비의 파편을 모아둔 서재"라는 의미를 담고자 했다면, 적어도 〈잔석완서루殘石頑書樓〉 혹은 〈잔비완문루殘碑頑文樓〉라고 했을 것이다. 말과 글은 그 사람의 인격과 학식을 담게 마련이니, 같은 내용도 누가 쓴 것인가에 따라 이해의 깊이를 달리해야 한다.

〈잔서완석루〉의 '잔서殘暑'란 "온전하지 않은 글" 다시 말해 "글의 내용을 여기저기서 짜깁기하여 작성한 글"이란 뜻이다. 아직 이해가 되지

않는 분께선 당신이 어떤 주장을 펼치기 위해 보고서나 기안서를 작성하고 있다고 상상해보시길 바란다. 무작정 당신 생각을 기술할 수는 없을 것이다. 당신의 주장을 객관화하기 위해 다양한 참고자료를 동원해 설득하려 들지 않겠는가? 추사가 쓴 '잔서'란 "상대를 설득하기 위하여 옛 자료를 모아 작성한 글[주장]"이란 뜻이다. 그렇다면 이어지는 '완석頑石'은 "잔서를 작성하게 된 이유" 속에서 읽어져야 하는데 '완석'이 도대체 무슨 의미가 될까?

'완악할 완頑'은 '둔하다[鈍]', '어리석다[愚]'라는 의미로 보통 의지를 발하는 존재, 다시 말해 사람을 비롯한 생물의 속성을 일컫는 것이지 무생물의 물성物性을 표현하는 글자가 아니다.* 그런데 추사는 '완頑'을 무생물인 '돌 석石'과 연결시켜 사용하였다. 이는 '석石'의 의미를 의인화를 통해 파악해야 한다는 의미다. 그렇다면 '석'은 무슨 의미가 될 수 있을까? 수많은 옛 글에서 돌[石]은 "흔들리지 않는 절의節義"의 상징으로 쓰여왔다. 그런데 추사는 '완석頑石'이라 했으니 석石이 절의라면 완석은 "아둔한 절의"에 불과하다. 다시 말해 쓸데없이 고집을 부리는 셈이다. 그렇다면 '잔서완석殘暑頑石'이란 "쓸데없는 고집을 관철시키기 위해 파편화된 옛 사례를 모아 어떤 주장을 펼치는 글"이란 문맥이 읽혀진다. 대략의 문맥은 알겠는데 조금 더 구체적인 내용을 읽을 수는 없을까?

『시경』을 읽어보면 자연현상을 빗대어 정치를 언급하는 대목을 어렵지 않게 찾을 수 있는데, 이때 바위[岩]나 돌[石]은 천자의 종친이란 의미로 자주 쓰이는 것을 확인할 수 있다. 추사가 고증학에 능통했음을 감안하면 그가 쓴 '완석頑石' 속에서 "아둔하고 고집 센 종친"이란 의미를 읽어내는 것이 무리일까? 만약 추사가 쓴 '석石'이 종친을 비유하는 것이라면, 〈잔서완석루〉는 왕위계승 문제와 결부된 일련의 역사적 사건과 관련된 작품일 수 있다. 이제 '석石'이 종친을 의미하는 것이란

* 완강頑强, 완고頑固, 완둔頑鈍, 완우頑愚 등에서 알 수 있듯이 '완악할 완頑'은 "어리석고 고집 센"이란 부정적 의미로 주로 쓰인다. 『서경』에 '惑殷頑民遷於洛邑 혹은완민천어낙읍'이란 대목이 나온다. 혹시 멸망한 은殷나라를 고집하며 조정의 명령이나 덕화에 순종하지 않는 아둔한 백성이 있다면 그들의 주거지를 낙양으로 옮기란다. 새 나라가 얼마나 번성하고 있는지 자신의 두 눈으로 확인시켜주면 스스로 깨닫는 것이 있지 않겠느냐는 말이다.

전제하에 추사가 그려낸 〈잔서완석루〉를 처음부터 되짚어보자.

첫 글자 '쇠잔할 잔殘'은 "뼈가 앙상해질 정도로 치열하게 다툼"이란

의미를 내포하고 있는 글자이니 왕위계승권자를 정하는 일로 목숨 걸
고 싸우고 있는 조정의 세력 다툼을 의미하며, '글 서書'는 왕위계승의
당위성을 입증하는 글이란 의미로 읽을 수 있다. 그런데 그 당위성을
주장하는 글이 완석頑石[아둔한 종친]을 왕위에 올리려 고집하고 있으
니, 어찌 된 일일까? 다루기 쉬운 허수아비 국왕을 옹립해 척족들이 마
음 놓고 나라를 주무르기 위해서란다. 추사가 그려낸 '石'자를 자세히
보면 '입 구口'가 지나치게 작고, 대각선 획은 지나치게 길게 그어진 것
을 확인할 수 있을 것이다. '구口'를 지나치게 작게 그린 것은 "목소리가
작다."는 의미이며, 길게 뻗은 대각선 획이 '누각 루樓'를 향하고 있는
것은 대비의 치맛바람에 의탁하고 있는 모습을 표현하기 위함이다. 결
국 추사가 그려낸 '석石'은 대비의 치맛바람에 의지해 국왕으로 옹립된
입이 작은 종친의 모습을 그린 셈인데, 입이 작은 종친이 국왕이 되면
어찌 되겠는가? 자신의 목소리를 내지 못하는 국왕을 어찌 한 나라의
주인이자 만백성의 어버이라 부를 수 있겠는가? 그렇다면 국왕의 목소
리가 왜 작아지는가? 국정을 판단하고 이끌 능력이 없는 까닭에 신하
들을 국왕의 뜻에 따라 부릴 수 없기 때문이다. 결국 추사가 그려낸 '완
석頑石'이란 "아둔하여 자기주장을 펼칠 능력이 없는 종친"이란 의미다.
이제 이 상황을 추사가 살았던 시대에 대입시켜보자. 논두렁에 걸터앉
아 막걸리 한 사발에 지게 다리 두들기며 멋들어지게 타령 한가락 뽑아
내던 더벅머리 총각에서 하루아침에 나라님이 된 사건이 떠오른다.

철종哲宗이다.

안동김씨들의 전횡을 견제하기 위해 풍양조씨 가문과 추사에게 힘
을 실어주던 헌종憲宗께서 23세 젊은 나이에 병사하시자 안동김씨들
과 순원왕후純元王后는 강화도령에게 곤룡포를 입히고 수렴청정에 돌

입하였다. 1849년, 새로운 나라님이 된 강화도령 나이 19살 때 일이다. 열아홉이면 사리 분별할 수 있는 나이로 수렴청정이 아니라 철렴(수렴청정을 거둠)할 나이건만 왜 수렴청정을 했었는가? 새 국왕이 스스로 국정을 이끌 능력이 없음을 누구나 인정할 수밖에 없었기 때문이다. 그러니 추사가 '완석頑石'이라 표현할 만하지 않은가?

종친은 종친이로되 제왕 수업은커녕 글공부도 제대로 하지 못한 평민과 다를 바 없는 종친을 국왕으로 옹립하려니, 아무리 안동김씨들의 위세가 높다 해도 조정 대신들의 저항이 없었겠는가? 그래서 웅성거리는 조정의 반대 세력을 잠재우기 위해 안동김씨들은 '잔서殘書'를 만든 것이다. 강화도령을 국왕으로 옹립하는 데 필요한 요건을 갖춰주기 위함이다.

이 지점에서 추사가 그려낸 '서書'자를 주의 깊게 살펴볼 필요성이 제기된다. 고자古字를 사용하여 그려낸 '서書'의 '자者' 부분의 대각선 획이 세 번에 걸쳐 완성된 것을 확인할 수 있을 것이다. 이것이 의미하는 바, 세 번 만에 왕위 계승권자로 결정되었다는 의미는 아닐까? 아직 이해가 되지 않는 분은 '석石'자의 비정상적으로 길게 뻗은 대각선 획이 2획으로 이어 붙인 것임을 확인해보시길 바란다. 안동김씨들이 입이 작은 종친을 국왕으로 옹립하기 위해 두 차례 실패 끝에 대비의 치맛바람을 빌려 세 번 만에 성사시켰다는 뜻 아니겠는가? 입이 작은 종친을 의미하는 '석石'자의 비정상적으로 긴 대각선 획이 대비의 치맛바람을 뜻하는 '누각 루樓'의 '계집 녀女' 부분에 닿을 듯 뻗어 있는 모습이 시사하는 바가 무엇이겠는가?

〈잔서완석루殘書頑石樓〉

"왕가의 족보를 꿰어 맞춰[殘書] 아둔한 종친[頑石]을 국왕으로 옹립하려는 시도가 대왕대비의 치맛바람[樓]으로 세 번 만에 성사되었다."

지금까지 추사가 그려낸 '글 서書'자를 중심으로 같은 글자도 미묘한 글자꼴의 변화를 통해 다양한 의미로 사용하고 있음을 경험하였다. 그러나 아직 필자의 새로운 해석법이 흥미롭기는 하나 동의하기는 쉽지 않을 것이다. 이 지점에서 우리가 추사체를 언급하며 입버릇처럼 '그림 같은 글씨'라 부르게 된 연유를 자문해보시길 바란다. 추사체가 "그림 같다." 함이 "그림같이 아름답다."는 뜻인가 아니면 "그림으로 그린 것처럼 어떤 형태가 연상된다."는 의미인가? 전자라면 추사체는 개성적 필체에 국한된 것이니 취향에 따른 선호도에 불과하고, 후자라면 우리는 이미 추사가 글씨에 그림의 특성을 접목하여 글자의 의미를 보완하고 있다는 사실을 느끼고 있었다는 의미 아닌가? 다시 말해 추사의 '그림 같은 글씨'란 유용한 수단으로 고안된 것이며, 역으로 추사체를 읽으려면 그림을 통해 글자의 의미를 재조정하여야 한다는 뜻이다. 생각해보라. 글자꼴의 특성을 통해 추사체를 규정하려면 당연히 글자꼴 속에서 어떤 규칙이 발견되어야 하는데, 추사체의 특성은 같은 글자꼴을 반복하여 사용하지 않는다는 것에 있다. 이는 글의 내용에 따라 글자꼴이 그때그때 결정되었기 때문이다.

이제 다시 추사의 서예작품에 나타나는 다양한 형태의 '집 실室'자를 비교하며 글의 내용에 따라 글자꼴이 어떻게 바뀌는지 살펴보자.

각기 다른 방식으로 그려낸 (A), (B), (C), (D)는 추사가 글의 내용에 따라 각기 다르게 설계한 '집 실室' 자의 예例이다. 그런데 흥미로운 것

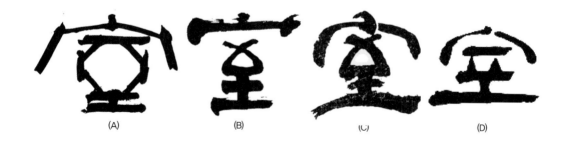

(A)　　　　　(B)　　　　　(C)　　　　　(D)

은 (A), (B), (C), (D) 어느 것도 '움집 면宀'과 '이를 지至'가 합해진 '실室'자의 기본 구조를 통해 글자꼴이 정해지지 않고 있다는 사실이다. 다시 말해 (A), (B), (C), (D)는 '집 실室'이라 추측할 뿐 '실室'이라 단언할 수 있는 분명한 근거가 없는 셈이다. 그럼에도 우리가 (A), (B), (C), (D)를 '집 실室'로 읽을 수 있었던 것은 작품 속에 함께 쓰인 다른 글자들을 참고로 문맥을 잡고 자형字形 속에서 그림의 형태적 특성을 찾아내 종합적으로 판단한 결과이다. 이는 추사의 '그림 같은 글씨'가 문자가 지닌 본래의 의미를 벗어난 별도의 의미를 통해 읽을 수밖에 없다는 반증 아닌가?

추사가 그려낸 '집 실室'자 중에 가장 화려하고 예쁜 것을 고르라면 단연 〈죽로지실竹爐之室〉에 쓰인 '실室'자일 것이다.

죽로지실

〈竹爐止室〉
30×133.7cm, 湖巖美術館藏

"대나무 화로(혹은 향로)가 놓여 있는 방" 정도로 해석되어온 추사의 〈죽로지실竹爐之室〉을 감상하다 보면 어딘지 글의 내용과 글자꼴이 어울리지 않는다는 느낌이 든다. 추사가 그려낸 '집 실室'자를 보면 누구라도 팔각 창의 화려하고 예쁜 집의 모습이 연상될 것이다. 이렇게 화려한 집에 대나무 화로가 어울려 보이지도 않고, 무엇보다 벌건 숯불을 담아야 하는 화로를 가연성 재료인 대나무로 만들었다는 것이 이상하지 않

은가? 결국 추사가 언급한 '죽로竹爐'란 비유적 표현이라 생각할 수밖에 없는데, '죽로'가 무슨 의미일까?

오래전부터 대나무는 절조의 상징이자 사림士林을 지칭하는 표현으로 널리 쓰여왔으니 대나무를 사림으로 읽는 것은 어렵지 않은데, 문제는 이어지는 글자가 '화로 로爐'라는 것이다. 이 지점에서 잠시 생각해보자. 선비란 어떤 사람인가? 말로 밥값을 하는 사람이다. 그러면 큰 선비는 어떤 사람인가? 세상의 질서를 세우려는 사람으로 결국 정치철학가라 할 수 있을 것이다. 그런데 '죽로竹爐'란다. 무슨 뜻이겠는가? 사림의 정치이념이 이치에 맞지도 않고 위험하기까지 하다는 의미 아니겠는가? 대나무 화로에 벌건 숯불을 담으려면 모래나 재를 깔고 그 위에 숯불을 올려 화로에 불이 옮겨 붙지 않도록 해야 할 것이다. 한마디로 난방 효율은 떨어지고 화재의 위험성이 높은 죽로는 질그릇으로 만든 화로만도 못한 물건이다.* 그런데 화려한 집 안에 대나무 화로가 놓여 있다. 이 지점에서 추사가 그려낸 '실室'이 구체적으로 어떤 집을 일컫는 것인지 궁금해진다. 저토록 화려한 집을 선비의 거처라 할 수는 없을 것이다.

팔각 창과 화려한 장식을 고려해볼 때 아무래도 궁궐 건축물, 그중에서도 중전이나 대비가 머물던 여인네들의 처소를 본뜬 것처럼 보인다.** 혹시 〈죽로지실〉이란 "유용하지도 않고 위험하기까지 한 사림의 정치철학을 지니고 있는 내명부內命婦 여인의 처소"를 일컫는 말은 아닐까? 그렇다면 내명부 여인이 왜 사림의 정치철학을 지니고 있는 것일까? 친정의 권세를 지켜주기 위함이다. 조선말기 세도정치는 궁중 여인네들의 치맛바람으로 시작되었고 그 치맛바람에 조정에 분란이 끊이지 않았으니, 궁궐을 태울 수 있는 불씨가 무엇이겠는가? 결국 추사가 그려낸 〈죽로지실〉은 궁중 여인네들이 세도정치의 온상이라고 고발하고 있는 셈이다. 그런데 추사는 그 당시 사람이라면 누구나 알고 있던 사실을 무엇 때문에 새삼 재론하고 있는 것일까?

* 추사가 설계한 '화로 로爐' 자를 살펴보면 화로의 몸체격인 '검을 로爐'에 비해 지나치게 작은 '불 화火'자가 그려져 있다. 무슨 뜻이겠는가? 큰 몸체[형식]에 비해 난방 효과가 떨어지는 비효율적 정치이념이란 의미 아니겠는가? 추사의 '죽로竹爐'의 의미를 조금 더 깊게 이해하고자 하시는 분은 『논어』 「미자微子」에서 자로子路가 밭일을 하고 있는 은자隱者를 만나 대화하는 장면을 해석해보시기를 권한다. 추사는 이 대목을 성리학식 해석법이 아닌 다른 각도에서 해석하고 있다고 여겨지는데 …… 추사의 민낯을 볼 수 있는 흔치 않은 기회가 될 것이다.

** 『한서漢書』의 '宮室有制 宮女不過九人 궁실유제 궁녀 불과구인'이란 표현에서 확인할 수 있듯이 궁실이란 궁궐에 딸린 내명부 여인네의 독립된 처소를 지칭한다.

이 지점에서 추사가 그려낸 〈죽로지실〉을 세심히 살펴보길 바란다.

추사는 〈죽로지실竹爐之室〉이라 쓴 것이 아니라 〈죽로지실竹爐止室〉이라 하였으니, "대나무 화로를 중궁전中宮殿의 주인으로 들이지 못하게 막아라."라는 의미다. 많은 추사 연구서에서 '갈 지之'자로 읽어온 글씨를 면밀히 살펴보면 '갈 지之'가 아니라 분명 '그칠 지止'라 쓰여 있는 것을 확인할 수 있을 것이다.

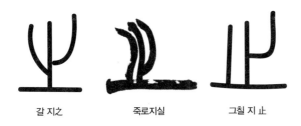

갈 지之 죽로지실 그칠 지 止

〈죽로지실竹爐止室〉

"난방에 별 도움을 주지 못하면서 궁전에 화재를 일으키기 십상인 대나무 화로 같은 새 중전이 간택되는 것을 막아 외척이 발호할 여지를 원천 봉쇄하라."

이때 주목할 것은 문장 형식이 완료형이 아니라는 것이다. 다시 말해 조선말기 외척들의 세도정치를 비난하는 글이 아니라 앞날을 위해 누군가에게 지시 혹은 충고하는 내용이다. 그렇다면 이 작품이 쓰인 시기는 1844년 헌종憲宗의 새 중전을 간택하던 역사적 사건과 접점이 만들어진다.*

지금까지 〈죽로지실竹爐止室〉을 통해 추사가 특정 글자의 보편적 의미를 어떤 방법을 통해 특정 의미로 변환시키고 있으며, 이를 위해 글의 내용에 따라 글자꼴을 다르게 설계하는 것을 확인하였다. 추사가 그려낸 '집 실室'자는 "중전의 처소"라는 의미 이외에도 "조정朝廷이 처

* 1843년, 안동김씨 가문 출신의 헌종비가 16세에 세상을 떠나자 이듬해(1844년) 남양홍씨 가문의 홍재룡의 따님이 새 왕비가 되었고, 이때 추사는 제주 유배 중이었다.

한 상황"을 암시하는 다양한 글자꼴로 나타나기도 한다.

예를 들어 추사의 〈삼십만매수하실三十萬梅樹下室〉에 쓰인 '실室'자는 "급변하는 국제정세를 애써 외면한 채 허둥대는 조정"의 모습을 그려 넣었고, 〈숭정금실崇禎琴室〉 속 '실室'은 "명明에 대한 의리와 청淸이라는 현실 사이에서 분란이 끊이지 않는 조정의 소모적 작태"를 지적하기 위해 설계된 것이다. 추사체의 묘미는 글씨체에 따라 특정 글자의 사전적 의미 이상의 내용을 찾아내는 것에 있는데, 추사체를 사전적 의미 속에서 읽고자 하니 괴이한 글씨라 여기에 된 것이다.

추사가 그려낸 다양한 '집 실室'자를 살펴보면, 그가 집의 지붕격인 '움집 면宀' 부분을 통해 많은 이야기를 하고 있는 것을 알게 된다. 비바람을 막기 위해 세운 건축물을 집이라 할 때 집은 곧 지붕과 다를 바 없으니, 지붕의 모양을 통해 집의 성격을 표현하는 것이 가장 효과적인 방법이기 때문이다. 그렇다면 지붕의 모양을 결정하는 것은 무엇인가? 대들보의 위치다. 이 말인즉 추사가 그려낸 '집 실室' 자의 '움집 면宀' 중 대들보 격인 '표할 주丶'의 모습에 주목해야 한다는 의미다. 이런 관점에서 볼 때 추사의 〈일로향실一爐香室〉에 그려진 '집 실室' 자의 모습이 흥미롭다.

일로향실

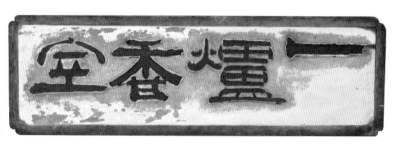

〈一爐香室〉
해남 대둔사 일지암

〈일로향실—爐香室〉단 네 글자 속에 추사는 친구 초의선사가 추구하던 승려의 길에 대해 언급하고 있으며, 이는 역으로 추사의 불교관을 엿볼 수 있는 단초이기도 하다. 〈일로향실〉에 그려진 '집 실室'자를 자세히 보면 지붕격인 '움집 면宀'이 3획이 아니라 2획으로 이루어져 있음을 알게 된다. 이는 용마루를 높이 올린 기와집이 아니라 이엉을 엮어 지붕을 덮은 초가집의 모습을 그리기 위함으로, 초의선사가 장엄한 사찰에 기거하기보다는 백성 곁에 머물며 불법을 전하는 승려였다는 뜻이다. 용마루를 따로 두지 않고(검소한 삶을 영위하며) 부처의 지혜와 자비로 중생의 고통을 구제하러 백성을 찾아가는 초의선사와 불법의 권위를 내세우며 백성 위에 군림하던 여타 승려들의 태도를 대비시키고 있는 것이다. 이처럼 글자 한 자에 참 많은 의미를 담고 있는 것이 추사의 글씨이니, 그가 글자 한 자를 쓰기 위해 얼마나 깊이 생각하며 글자꼴을 다듬었겠는가?

작은 차이와 변화에 둔감하면 눈앞에서 벌어지고 있는 일도 제대로 볼 수 없는 법이다. 눈앞에 두고도 보지 못하니 전할 말이 궁해지고 전할 말이 궁하니 역사와 문화는 초라해지게 마련이다.

'낭중지추囊中之錐'라 한다.

그러나 주머니 속 송곳을 누구나 쉽게 알아챌 수 있다면 '낭중지추'라는 말이 회자되었겠는가? 두 눈이 있어도 초점을 맞추지 못하면 선명한 상이 맺히지 않고, 초점을 맞춰도 엉뚱한 곳을 주목하면 문제를 발견하지 못하며, 문제를 발견해도 자루 속 송곳을 유추할 수 없으면 그저 "자루 모양이 이상하네……." 할 뿐이다. 세상에 존재하는 것은 어떤 방식으로든 존재를 드러내거늘 어찌 천재의 자취가 그리 쉽게 묻히랴? 자루 속 송곳을 유추해낼 수 있는 세심함과 통찰력을 기다리고 있을 뿐이다.

한문에 익숙하지 않은 탓에 아직도 필자의 해석법을 실감하지 못하

거나 동의하기를 주저하시는 분들을 위해 머리도 식힐 겸 경북 영주에 있는 부석사浮石寺로 초대하고자 하니 풍경 소리 벗 삼아 호젓한 경내를 거닐어보시기를 권한다.

천년 고찰답게 많은 전설과 문화새를 지닌 부석사는 상당히 규모가 큰 사찰이나, 여느 사찰과 달리 대웅전大雄殿이 보이질 않는다. 본전本殿 역할을 무량수전無量壽殿이 대신하고 있으니, 무량수전이 곧 대웅전인 셈이다. 유명한 무량수전 배흘림기둥을 감상하며 문득 떠오른 궁금증 하나……. '무량수전無量壽殿'과 '무량수각無量壽閣'은 어떻게 다른 것일까?

전殿이 각閣보다 높은 품계에 속하므로, 무량수전은 아미타불을 본존불로 모신 사찰의 본전本殿이란 의미지만, 무량수각은 대웅전에 딸린 부속기구라는 의미가 된다. 다시 말해 무량수각은 대웅전에 모신 본존불을 보좌하며 중생들의 극락왕생을 돕는 실무적 역할을 맡은 곳이 되는 셈이다. 불교에 귀의함은 성불을 위한 것이라 하지만, 우리네 같은 일반 중생들은 무병장수와 극락왕생을 부처님께 기원하기 위해 절을 찾기에, 어찌 보면 중생들이 절을 찾는 가장 큰 이유는 무량수각에 있다 할 것이다. 또한 극락왕생이야 죽은 뒤 일이니 산 사람이 눈으로 확인할 수 없지만, 무병장수는 산 사람의 복이니 결국 무량수각은 생명줄에 대한 중생들의 염원이 엮어낸 건축물이라 하겠다.

이런 관점에서 불교와 인연이 깊었던 추사가 남긴 각기 다른 모습의 〈무량수각無量壽閣〉 편액 글씨를 통해 추사체의 묘미를 느껴보는 것도 재미있겠다.

글자 한 자의 의미를 결코 소홀히 다루지 않았던 그의 면모를 감안할 때 각기 다른 글자꼴로 그려진 그의 〈무량수각〉이 어떤 차이가 있는 것인지 궁금해지는 대목이다.

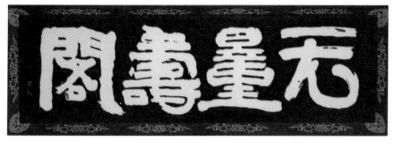

전라남도 해남 대둔사 무량수각 현판이다.

묵직하고 두툼한 필획을 구사한 탓에 상대적으로 필획의 간극이 머리카락처럼 가느다란 선으로 나뉘어 있는 모습이다. 현판을 제작하기 위해 청한 글씨임을 몰랐을 리 없었을 텐데⋯⋯. 각자刻字를 위한 배려는커녕 일부러 각자 자체가 불가능한 글씨를 써준 것이 아닌가 하는 생각이 들 정도다. 혹시 추사는 불력佛力이란 것을 시험해보고 싶었던 것은 아닐까? 각자를 맡았던 분의 불심도 놀랍고, 나무판에 새긴 글씨의 획이 문드러지지 않은 채 오늘날까지 전해지는 것도 부처님의 공덕이자 자비라 여겨질 정도다. 이에 비해 충청남도 예산 화암사 무량수각의 현판 글씨는 단아하고 간결한 필획 속에 명료함이 느껴진다.

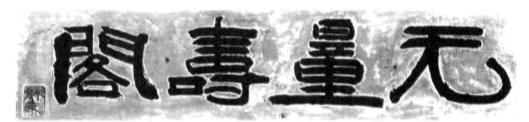

같은 사람이 같은 내용을 같은 목적을 위해 썼건만, 이토록 서로 다른 느낌으로 표현된 것을 어찌 해석해야 할까? 두 작품에 반영된 추사의 처지와 심리 상태가 달랐던 탓이다. 인간은 같은 것도 처한 환경과 심리 상태에 따라 다르게 인식하고 반응하게 마련이니, 두 작품의 차이

는 각각의 작품이 제작된 시기와 연관성이 있을 것이다. 이런 관점에서 두 작품에 담긴 의미의 차이를 헤아려보자.

사내 나이 오십 중반쯤 들어서면 누구나 지나온 길을 되돌아보고 남은 시간을 헤아려보게 된다. 오십……. 무언가를 새로 시작하기엔 남은 시간이 모자라 보이고, 노인네 흉내 내며 뒷짐 지고 물러서기엔 너무 이른 나이다. 추사는 쉰다섯 되는 해 절해고도 제주에 던져지는 신세가 되었었다. 얼마나 암담했겠는가? 처음에는 한여름 소나기처럼 금방 지나갈 줄 알았던 것이 한 해가 지나고 두 해 지나더니 환갑이 내일모레다. 이쯤 되면 누구나 자신의 팔자를 생각하게 되고 하늘의 뜻을 묻고 싶어진다. 말 못 하는 미물도 세상에 나온 이유가 있다는데, 나는 무엇을 위해 이 세상에 태어난 것일까? 추측컨대 이 무렵 추사는 인연 깊은 불제자로부터 대둔사 무량수각 현판 글씨를 부탁 받은 듯하다.[*]

'무량수각이라…….'

한량없는 수명을 영위한다는 불국토佛國土의 주인 아미타불阿彌陀佛의 보살핌을 희구하는 중생들의 염원이 담긴 무량수無量壽라는 말을 되뇌며 그는 무슨 상념에 젖었을까?

'개똥밭에서 굴러도 저승보다 이승이 좋다지만 굳이 목숨을 구걸할 만큼 애착을 보일 만한 삶으로 보이지도 않건만, 그날이 그날 같은 고달픈 삶에 무슨 애착이 그리 많기에 사람들은 부처의 자비를 저리도 구하는 것일까?'

석가모니를 '천축국고선생天竺國古先生'이라 불렀던 추사에게 무량수라는 말이 얼마나 어이없는 말처럼 들렸겠는가?[**]

'허…… 무량수라…….'

정성이 지극하면 하늘도 감응한다 하니, 정말, 불력佛力이 존재한다면 신력神力을 보여봐라 하는 마음으로 추사는 각자刻字가 불가능해 보이는 글씨를 써준 것은 아닐까? 해남 대둔사 무량수각 현판을 보고

있자면 그가 고의적으로 필획의 간격을 줄이는 방식을 선택했다는 느낌을 지울 수 없기 때문이다. 대둔사 무량수각의 현판을 자세히 살펴보면 중첩되는 가로획이 부담스러울 수밖에 없는 '많을 량量'자를 살집이 두툼한 필획으로 운용한 것도 모자라 가로획을 하나 더 첨가한 것을 확인할 수 있을 것이다. 이런 까닭에 필획이 머리카락처럼 가느다란 선에 의지해 나눠질 수밖에 없게 되었다.* 추사의 글씨를 받아 든 각자 공刻字工이 누구인지 모르지만, 그는 목욕재개하고 불공깨나 드렸을 것이다. 이와 대조적으로 추사 집안의 원찰願刹 격인 예산 화암사 무량수각 현판은 필획의 살집이 두툼하지도 않은데 오히려 가로획의 중첩도를 낮출 수 있도록 획수를 조절한 흔적이 역력하다.

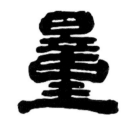

* '많은 량量'은 실제로 가로획이 하나 더 첨가되었고 '목숨 수壽'는 '선비 사士' 부분의 획을 구부려주는 방식으로 표기하여 결과적으로 가로획이 하나 더 그어진 것과 같은 난제를 피할 수 없게 되는 구조다.

이는 해남 대둔사 무량수각 현판은 인간의 한계를 초월한 절묘한 공력이 구현된 현액을 통해 불력의 증거를 보여주기 위함이라면, 예산 화암사 무량수각 현판은 부처님의 자비심을 분명한 어조로 요구하기 위함이 아닐까? 신 앞에 나아가 당당히 명줄을 늘려달라 요구할 수 있는 인간은 대체 어떤 인간일까? 신께서 소임을 맡기셨으니 그 소임을 마무리할 수 있도록 시간을 더 달라고 주장하고 있는 것이다. 이런 관점에서 해남 대둔사 무량수각 현판에 쓰인 '층집 각閣'과 예산 화암사 무량수각의 '층집 각閣'자의 글자꼴을 비교해보자.

예산 화암사 무량수각 현액은 추사가 제주도에 유배된 지 7년 되던 해 그의 나이 61세 때 작품으로, 이 무렵은 추사의 해배(귀양에서 풀려남)를 위해 그의 지인들이 분주히 움직이던 시기였다.** 차가운 이성과 날카로운 논리로 뭉쳐진 당대 최고 수준의 유학자였지만, 그도 인간인 이상 억지로라도 신의 자비를 구하고 싶은 시기였다. 추사의 그런 절박한 심정이 예산 화암사 무량수전 현액 속에 담겨 있다.

** 1846년은 역관 이상적李尙迪(1804-1865)이 청淸의 문예인 17명에게 〈세한도歲寒圖〉의 제찬을 받은 다음 해이다.

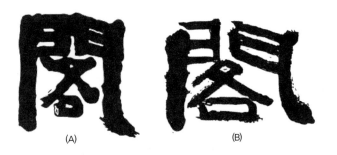

(A) (B)

　(A)는 해남 대둔사 무량수각 현판에 쓰인 '층집 각閣'이고 (B)는 예산 화암사 무량수각의 '閣'이다. 어떤 차이점이 느껴지시는지?

　인간은 누구나 자신의 운명을 알고 싶어 하고, 살아온 날이 살아갈 날보다 많아지는 나이가 되면 신이 허락하신 수명에 대해 한 번쯤 궁금해지게 마련이다. 그러나 누구도 때가 되기 전까진 신의 뜻을 알 수 없는 까닭에 명줄을 길게 타고났길 바랄 뿐이지만, 그렇다고 궁금증을 쉽게 접을 수 없는 것이 인간인지라 손금이라도 믿고 싶어 하는 것이리라. '각閣'(A)은 바로 이런 인간의 심리를 그려내고 있다.

　(A)와 (B)의 '閣'에서 '문 문門'자 부분을 주의 깊게 살펴보자. (A)는 굳게 닫혀 있는 무거운 문의 모습으로, 내부를 들여다보려면 문틈 사이로 엿볼 수밖에 없는 상태다. 그러나 이와 대조적으로 (B)는 우측 문짝이 안쪽으로 밀어 젖혀진 상태로 열려 있는 모습이다. 무한한 생명을 뜻하는 무량수無量壽를 관장하는 기관인 불국토의 무량수각에 들어갈 수 있다면 당신은 제일 먼저 무엇을 보고 싶은가?

　아마 당신의 수명일 것이다.

　그렇다면 불국토의 무량수각에서는 수많은 중생의 수명을 어떤 방법으로 관리할 것이라 생각하는가? 명부名簿에 기록해두고 관리할 수밖에 없을 것이다. 해남 대둔사 무량수각의 '閣'자의 '각 각各'자 부분이 명부를 올려놓은 책상처럼 보이지 않는지? 자신의 수명이 적혀 있는 책상 위 명부를 문틈으로 엿보고 있는 인간의 불안한 심리가 반영

된 〈무량수각〉은 범접할 수 없는 신의 영역으로, 중생은 그저 문밖에서 부처님의 자비를 희구하는 구조 속에 놓여 있다. 반면에 예산 화암사 무량수각은 문이 열려져 있으며, 자세히 보면 '각閣'자 부분이 우측에서 좌측으로 움직이는 동세 속에 쓰여 있다.

무슨 뜻인가? 문을 밀치고 무량수각 내부로 들어서고 있는 모습이다. 부처님의 처분을 따르며 그저 자비를 구할 수밖에 없는 인간이 부처님의 관청에 찾아가 무슨 할 말이 있기에 저리도 당당할 수 있을까? 유배지에 갇혀 생물학적 수명을 다하도록 하는 것이 부처님의 자비라면 그것은 자비가 아니라 형벌일 뿐이다. 추사는 부처님께서 자신을 통해 여래如來의 뜻을 실현하고자 하신다면 기회를 주시고, 뜻이 없으시다면 자비를 베풀어 그만 목숨을 거두어달라고 청원하고 있는 것은 아닐까?

당·송 팔대가의 한 사람 한유韓愈(768-824)의 시에 '蛙黽鳴無謂 閣閣祇亂人 와맹명무위 각각지난인'이란 구절이 있다. 성실하고 근면한 백성들이 고충을 토로하며 아우성치는 것은 아직도 백성들이 나라를 믿고 민란民亂을 자제하고 있는 것인데 나라가 아무런 조치를 취하지 않으면 어찌 되겠는가? 라는 뜻이다. 이때 한유의 시구에 나오는 '각각閣閣'은 "개구리가 우는 소리" 혹은 "문을 두드리는 소리"로 해석된다. 추사가 예산 화암사 무량수각 현판에 남긴 '각閣'의 글자꼴을 감상하며 한유의 시구가 겹쳐지는 것이 지나친 상상일까? 부처의 가르침이 바른 세상을 위한 것이라 믿기에 부처의 자비를 당당히 요구할 수 있었던 것이고, 부처가 계신다면 절대 외면하지 않으시리라 확신할 수 있기에 당당히 외치고 있었던 것은 아닐까? 신의 자비를 구하는 추사의 방식을 지켜보며 그가 어떤 성격을 지닌 사람이었을지 짐작하고 남음이 있을 것이다. 이런 추사의 '그림 같은 글씨'를 단순히 글자를 표기하는 방식으로 이해하고 접근하면 추사의 목소리는 혀 짧은 어린애의 더듬거리는 말소리처럼 들릴 수밖에 없지 않겠는가?

2부

대밭에 묻힌 추사

신안구가

新安舊家

앞서 필자는 추사가 과거시험까지 미루며 고증학에 매진했던 이유가 조선 성리학의 폐해를 바로잡기 위한 잣대와 도끼를 마련하기 위해서라고 주장한 바 있다. 그가 집어든 잣대와 도끼가 무엇이고, 그것으로 어떤 일을 하였는지 살펴보기에 앞서 우선 그가 조선말기 성리학을 어떻게 생각하고 있었기에 그리 하고자 하게 되었는지 알아보는 것이 순서에 맞겠다. 추사는 왜 주희朱熹의 사당을 부수고자 하였던 것일까?

신안구가

〈新安舊家〉
39.3×164.2cm, 澗松美術館 藏

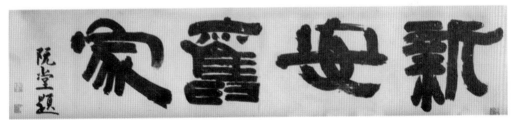

간송미술관에 소장되어 있는 이 작품에 대한 일반적인 해석은 주자성리학의 비조鼻祖 격인 주희의 관향貫鄕이 신안新安임에 착안하여, 〈신안구가新安舊家〉를 "주자성리학을 신봉하는 유서 깊은 가문" 정도로 소개하고 있다.

글자 그대로 읽고 뜻을 해석하면 무난한 해석인데, 문제는 이것이 서예작품이란 점이다. 필자가 무슨 말을 하려는지 궁금하신 분은 다시 한 번 추사의 〈신안구가〉를 찬찬히 살펴보시길 바란다. 이상한 부분이 없는지?

'전한고예경명前漢古隸鏡銘'법에 '장천비張遷碑' 풍의 팔분예서법을 융합하여 대담한 조형을 단행한 추사체라고 설명한 최완수 선생의 학식과 안목이 없는 탓에 이상한 부분이 안 보이시는지?

그러나 조선 팔도에 '전한고예경명'이나 '장천비'의 팔분예서법을 본 사람이 몇이나 되고, 그 서체의 특성이 융합된 서체를 설명할 수 있는 사람은 또 몇이나 되겠는가? 그냥 여러분의 눈을 믿고 상식적인 선에서 다시 한 번 꼼꼼히 살펴보시길 바란다.

이제 보이시는지?

추사가 그려낸 '새 신新'자의 모습이 이상하다.

'신新'자는 '설 립立', '나무 목木', '도끼 근斤'이 합해진 글자인데, 추사는 분명 '나무 목木' 대신 '아닐 미未'를 그려 넣은 것을 확인할 수 있을 것이다. '전한고예경명'법에 '장천비' 풍의 팔분예서법을 융합한 서체가 어떤 것인지 몰라도, '新'을 이렇게 쓰는 경우는 본 적도 들은 적도 없다. 파격적인 글씨체는 논외로 하더라도 이상한 글자는 또 있다.

추사가 그려낸 '옛 구舊'자를 살펴보면 '풀 초艹'로 쓰여야 할 부분이 아무리 봐도 '초艹'는 아니다. 추사는 '초艹' 대신 대체 무슨 글자를 그려 넣은 것이고, 왜 그리 한 것일까?

필자 생각에는 추사가 그려낸 '구舊' 자는 "시대의 변화에 뒤처져 쓸 모없는……"이란 의미를 담아내기 위해 창안된 글자가 아닌가 한다. 추사가 설계해낸 '舊'자의 '艹' 부분은 자형字形과 획수를 고려해 판단컨대 '또 역亦'을 쓴 것이라 여겨지고, '꽁지 짧은 새 추隹'는 엉금엉금 기어가는 거북의 모습으로 바뀌었으며, '절구 구臼'는 밑창이 깨져 쓸모없는 절구의 모습을 그린 것으로 보이기 때문이다.

여러분이 보시기에는 어떠신지?

필자의 지적에 동의하시거나, 적어도 흥미롭다 여기시는 분은 이제 〈신안구가〉의 신안新安에서 읽어낸 주자성리학이란 의미와 추사가 그려낸 '옛 구舊'자에 담긴 의미를 겹쳐 보시기를 바란다. 추사가 그려낸 〈신안구가〉를 통해 무슨 의미가 읽혀지시는지?

추사가 그려낸 '옛 구舊'자엔 시대의 변화를 따라 잡지 못하는(거북) 쓸모없는 학문(밑 빠진 절구)이란 의미가 감춰져 있었던 것이다. 밑창이 깨진 절구의 모습을 보고 있노라면 추사가 왜 주자성리학을 쓸모없는 학문이라 여기게 되었는지 그 이유를 짐작할 수 있을 것이다. 절구는 곡식을 도정하거나 분쇄할 때 쓰는 도구인데, 밑창 깨진 절구를 고집하면 어찌 되겠는가? 백성들의 먹거리를 풍족하게 하고 부강한 나라를 만들기 위한 학문이 아니라, 공리공론을 일삼으며 정치적 명분을 세우는 도구로 사용될 뿐이란다.[*]

이제 추사가 그려낸 '옛 구舊'자의 '풀 초艹' 부분이 '또 역亦'으로 바뀌게 된 이유를 알아보자. '亦'자는 원래 "어린아이가 부모의 행동을 따라 하며 배우는" 모방의 의미를 내포하고 있는 글자다. 그렇다면 추사가 '艹' 부분을 '亦'으로 바꿔 넣은 것은 무언가 모방한 결과 주자성리학의 폐해가 발생하게 되었다는 문맥이 만들어지는데……. 도대체 무엇을 모방하고 있다는 것일까? 이것이 '옛 구舊'자의 앞에 쓰인 '편안할 안安'을 주의 깊게 살펴야 하는 이유다.

[*] 이 지점에서 추사의 고증학이 유가의 범주 내에서 거론된 것인지 묻게 되며, 만일 그러하다면 그가 만난 공자의 모습은 어떤 것인지 궁금해진다. 추사가 유자의 범주에 머물러 있었다는 전제하에 그가 주자성리학을 배척한 것이라면, 공자와 주자의 말이 다르다는 것을 어떤 형태로든 입증하려 했을 것이기 때문이다.

'안安'은 '움집 면宀'과 '계집 녀女'가 합해진 글자로, 여자가 집에 있으면서 집안일을 돌보니 집안이 편안하다는 의미를 담고 있다. 그런데 추사가 그려낸 '安'자의 모습을 보고 있노라면 집안을 돌봐야 할 여자가 마치 집의 지붕[宀]을 세게 걷어차고 있는 것처럼 보인다.

신안新安이 주자성리학을 의미하고 있음을 감안할 때, 아녀자 웃음소리가 담장을 넘는 것도 흉으로 여겼던 조선시대 풍습 혹은 예법과 달라도 너무 다른 모습이 아닌가?

대체 어떤 집안이기에 여자가 저리도 대가 세고, 거침없이 행동할 수 있단 말인가? 추사가 살았던 조선말기 사회에서 저리 행동할 수 있는 여자가 있다면, 그것은 실성한 미친 여자거나 위세 등등한 대비뿐인데 미친 여자의 짓거리를 보고 배웠을 리는 없을 테니, 남은 것은 대비의 행실뿐이다. 이것이 무슨 말인가?

조선말기 세도정치의 폐해와 주자성리학이 하나로 묶여 있다는 의미다. 공리공론을 일삼는 주자성리학은 백성의 삶을 풍족하게 이끄는 정치적 역할 대신 정치적 명분을 세우는 도구로 사용되고 있을 뿐이며, 권력을 옹호하는 시녀가 되었다는 것이다. 세치 혀로는 보리쌀 한 톨 만들 수 없지만, 세치 혀로 밥과 떡과 술까지 빼앗을 방법이 있으니 그것이 무엇이겠는가?

권력을 비호하는 논리를 만드는 일이다.

이쯤 읽으면 추사의 〈신안구가〉를 중간부터 읽게 된 이유가 궁금해질 것이다. 결론부터 말하면 추사가 〈신안구가〉를 쓰게 된 이유가 단지 조선말기 세도정치와 주자성리학을 비난하기 위해 쓰인 작품이 아니었기 때문이다. 앞서 필자는 '새 신新'의 '나무 목木' 부분이 '아닐 미未'로 바뀐 것을 지적한 바 있다. 추사는 왜 '木' 대신 '未'를 그려 넣은 것일까?

추사가 그려 넣은 '아닐 미未'는 '아니다(not)'가 아니라 '아직(yet, still now)'이란 의미로, "아직은 새로움을 추구할 때가 아니다."라는 경고와 함께 "경거망동하지 말고 때를 기다리라."고 당부하기 위함이다. 추사가 그려낸 '신新'자에 담긴 의미를 읽어내려면 『주역周易』 '대축괘大畜卦'의 '일신기덕日新其德'이란 말에 주목할 필요가 있다. 이때 일신日新은 태양과 같이 크고 명료한 대덕大德을 일컫는 것으로, 바로 "천도天道를 새롭게 함"이란 의미가 된다.*

천도를 이해하여야 천명을 바로 알 수 있고, 천명을 어찌 생각하는가에 따라 성性이 정해지며, 그 성性에 따라 백성을 이끄는 것이 바른 정치다. 그런데 왜 추사는 '아직'이라 했을까?

한마디로 말해 대비를 등에 업고 권세를 휘두르는 자의 힘이 너무 성해 경거망동하면 개죽음 당하기 십상이니, 때를 기다리며 힘을 키우고 치밀한 계획하에 철저히 준비해야 하기 때문이다.

일찍이 공자께선 사나운 범을 타고 황하를 건너다 죽어도 후회하지 않는 사람과는 함께하지 않겠노라고 논술하시며, 소임을 맡은 자는 반드시 뜻을 함께하는 동지들의 생각만 취합하는 것은 아닌지 두려워해야(염려해야) 성공할 수 있다고 하셨다.** 목숨 걸고 어떤 일을 도모하기 위해 모인 사람들은 모두 부당한 현실을 타개하고자 모인 까닭에 목표에 대한 이견은 없지만, 결속력이 강한 집단일수록 무모한 결정을 내리기 쉬운 것이 문제다.

성공에 대한 갈망과 확신 때문에 실패의 가능성을 간과하기 쉽기 때문이다. 이런 까닭에 지도자는 때를 판단할 줄 알아야 하고, 따르는 자들의 열정을 조절할 수 있어야 하는 법이다.

필자가 해석한 『논어』에 동의하기 어렵거나, 익숙하지 않은 『주역』을 거론하며 설명한 탓에 아직도 추사가 그려낸 '새 신新'자의 의미를 반

* 『논어』의 "日新又日新 일신우일신"의 의미도 『주역』 '대축괘'를 통해 읽으면 단순히 "나날이 새롭게……"라는 작은 의미로 이해할 일이 아니라고 생각한다. 공자께서 『주역』을 어찌 생각하셨는지 생각해보면 『논어』의 구절이 『주역』과 무관하다 할 수 있을까?

** 『논어』 「술이述而」, '子路曰: 子行三軍則誰與 子曰 暴虎憑河 死而無悔者 吾不與也 必也 臨事而懼 好謨而成者也.'

신반의하시는 분이 계실지도 모르겠다. 그렇다면 이렇게 설명하면 어떠신지? 추사가 그려낸 '新'자의 '나무 목木' 부분이 '아닐 미未'로 바뀐 것을 발견하고 그 이유를 묻는 순간, 우리는 이미 '新'자를 파자破字(한자의 자획을 분합하여 맞추는 수수께끼)하며 읽기 시작하였다. 이는 필자의 주장이 '설 립立', '아닐 미未', '도끼 근斤'으로 파자된 '新'자를 하나의 문맥으로 연결할 수 있는가에 따라 해석의 타당성이 입증된다 하겠는데, 동의하시는지? 동의하신다면 추사가 그려낸 '新'자의 '斤' 부분이 무슨 뜻이 되는지 알아보자.

* 같은 내용을 『예기』「왕제王制」에서는 '草木零落 然後入山林 초목영락 연후입산림'이라 하였고, 『맹자』「양혜왕梁惠王 상上」에서는 '斧斤以時入山林 부근이시입산림'이라 표현하였으며, "도끼를 들고 벌목할 때"에 관한 비유는 이 밖에도 『주례周禮』에서도 발견될 만큼 일반화된 표현이었다.

　『회남자淮南子』에 '草木未落 斤斧不得入山林 초목미락 근부부득입산림'이란 말이 나온다. "나무 이파리가 무성할 때 도끼를 들고 벌목하러 입산해봤자 소기의 목표를 달성할 수 없으니, 매사 때가 있다."는 뜻이다.* 혹시라도 '도끼[斤]'를 통해 "적합한 시기(벌목할 때)"라는 의미를 유추할 수 있다손 쳐도, "벌목에 적합한 시기"가 "정치적 거사를 행할 적기"와 무슨 관계가 있냐고 반문하시는 분이 계신다면, 도끼가 천자天子의 힘을 상징하는 것임을 상기하시기 바란다.

　이제 '설 립立', '아닐 미未', '도끼 근斤'을 하나의 문맥으로 엮어 추사가 그려낸 '새 신新'자에 담긴 의미를 읽어보자. '립立'은 『논어』「위정」편의 '이립而立'을 빌려 읽으면, "신新의 뜻을 세우고(천도를 바르게 세우려고)"라는 의미가 되며, '근斤'은 "벌목하는 도구(정치 개혁의 수단)"가 되는데, 아직 때가 무르익지 않았다[未]라는 의미가 읽힌다. 추사가 그린 도끼의 도끼 자루가 구부러지고 짤막한 이유가 무엇이겠는가?

　당나라의 유명한 시인 이상은李商隱(812-858)의 시구에 '舊著思玄賦 新編雜擬詩 구저사현부 신편잡의시'라는 표현이 나온다. 옛 고전의 심오한 내용을 읽어내기 위해 새롭게 편찬된 다채로운 의문의 시들이 왜 쓰였겠는가? 옛 사람의 사상을 오도하여 권세를 유지하고 있는 무리

가 그때도 있었으며, 힘없는 지식인들은 비유를 통해 옛 사람의 생각은 그것이 아니라고 은밀히 전하고자 하였기 때문이다. 이것이 문예작품을 문예작품으로 읽고 감상해야 하는 이유이며, 동양문예가 사의성寫意性을 중시하게 된 까닭이다.

이제 남은 것은 추사가 누구를 위해 이 작품을 쓰게 되었고, 그는 이 작품이 쓰일 당시를 어떤 때라 판단했기에 경거망동하지 말고 기다리라 하였으며, 언제까지 기다리라 한 것인지 알아볼 차례다. 추사 연구가 최완수 선생은 이 작품이 1854년 가을, 이재彝齋 권돈인의 택호宅號로 써준 현판인 듯하다며, 그리 판단하게 된 이유로 권돈인이 우암尤庵 송시열宋時烈(1607-1689)의 수제자 권상하權尙夏(1641-1721)의 5대손임을 거론하였다.

그러나 추사와 권돈인은 평생 동안 정치적 동반자 관계였음을 감안할 때 이 작품이 권돈인의 택호로 쓰인 것이라면 누워서 침 뱉는 격이며, 무엇보다 1854년 무렵 두 사람이 처한 정치적 입지를 생각해보면 두 사람이 택호나 나누며 한가하게 우정을 나눌 처지도 아니었다.* 추측컨대 추사를 따르던 젊은 세대, 그중에서도 정권을 교체시킬 수 있을 만큼 강력한 잠재력을 지닌 누군가였을 것이다.

이 작품을 통해서는 그가 누구인지 단정할 수 없지만, 추사가 남긴 힌트 '이립而立'과 『맹자』「양혜왕 상」의 '부근이시斧斤以時 입산림入山林'이 누구를 향해 논論한 것인지 되새겨보면 혹시 안동김씨 가문의 세도정치에 강한 거부감을 가지고 있던 삼십대의 종친을 주목하게 된다.

이 작품에 담긴 마지막 메시지는 '명입지중明入地中'(밝음[천도天道]이 땅속에 묻혀 보이지 않는)의 암흑기에 필요한 지혜와 '풍자화출風自火出'(바람이 불길을 일으킴)의 원리를 일깨우며, 기다리는 바람은(때는) 왕

* 1849년, 철종이 즉위하며 안동김씨 가문출신 순원왕후의 수렴청정이 시작되었다. 그러나 추사의 정치적 동지 조인영이 1850년에 죽고 추사와 권돈인은 귀양살이 (1851-1852)에서 돌아온 지 불과 2년 후이다. 그들의 모습이 어떠했겠는가? 한마디로 추사 일파의 몰락과 안동김씨 세도정치의 정점이 교차되던 시점이다.

실 내부에서 만들어질 것이니 경거망동하지 말라는 조언을 담고 있다. 이에 대해 설명하려면 적지 않은 『주역』 강의가 필요한 탓에 아쉽지만 다음 기회로 미루고자 하니 이해해주시기를 바라며, 추사가 손수 옮겨 쓰며 엮어낸 『전문주역篆文周易』을 함께 감상하는 것으로 대신하고자 한다.

『篆文周易』
上經, 24.3×14.9cm, 個人 藏

설백지성

—

雪白之性

밤새 눈이 내려 온 세상이 희게 변하면 식전부터 아이들과 강아지는
신이 나지만, 출근길 바쁜 아비는 빗자루부터 찾아든다. 쌓인 눈을 바
라보며 차 한 잔의 여유를 즐길 수 있다면 분명 행복한 시절이고, 찻잔
을 내려놓고 산책길 나설 채비를 챙긴다면 분명 성공한 인생이라 하겠
다. 세상사 모든 일이 누구에게나 같은 의미로 다가오는 것은 아니다.
이것이 필자가 추사의 〈설백지성雪白之性〉을 마주하고 "눈과 같은 하얀
마음"으로 가볍게 읽을 수 없었던 이유다.

〈雪白之性〉

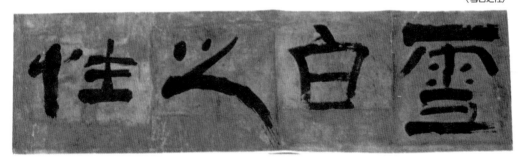

* 추사의 《雪白之性》을 소장
하고 있는 모암문고의 이영
재李英宰 선생은 2008년 『秋
史精魂』이란 책을 펴내 수많
은 추사 작품을 위작이라 주
장하며 세상을 시끄럽게 하
였는데, 본인의 소장품부터
깊이 연구하시기를 바란다.

온 천지가 흰 눈에 덮여 있는 모습을 보며 '하얀 마음'이 떠오르는
사람이라면 현실의 고단함에서 한 발자국 비켜 서 있는 사람이다. 추
사의 치열한 삶의 흔적을 살펴본 사람이라면 〈설백지성〉을 "눈과 같은
하얀 마음"으로 읽는 것이 얼마나 큰 무례였는지 깨닫고 사죄해야 할
것이다.* 적어도 45세 이후의 추사는 세상을 관조적 시각으로 대할 만
큼 여유로운 삶과는 거리가 멀었던 개혁 정치가의 삶을 살아내며 살얼
음판을 걸었기 때문이다.

〈설백지성〉을 "눈과 같은 하얀 마음"으로 해석하는 것은 추사가 '백
설지심白雪之心'을 '설백지성雪白之性'으로 쓰고 있다는 의미와 마찬가지
인데, 이는 당대 최고 수준의 경학자經學者였던 선생의 학문 수준을 모
욕하는 일과 다름없는 짓이다.

'설백雪白'과 '백설白雪'은 같은 의미로 쓰이지 않는다.**

백설白雪은 눈[雪]의 물성인 '희다[白]'와 '눈[雪]'을 합해 하나의 명사
로 읽지만, 설백雪白은 설雪과 백白을 나눠 각기 독립된 의미체계를 통
해 읽는 것이 바른 해석이다.

또한 〈설백지성〉의 '성품 성性'을 함부로 '마음 심心'으로 해석하는
것은 폭력에 가까운 무지이다. 학문의 수준은 정확한 단어의 구사에서
부터 시작되는 법이다. 추사가 '마음 심心'을 '성품 성性'으로 바꿔 쓴
것이라면 반드시 이유가 있을 것이니 선생의 의중을 자문自問해 보는
것이 후학의 도리이고, 끝내 선생의 뜻을 헤아릴 수 없다면 '성性'을 '성
性'으로 읽는 것이 학문하는 자가 지녀야 할 자세이자 예의일 것이다.

모르는 것을 안다고 생각하면 영원히 알 수 없는 법이니, 스스로 생
각에 모르는 것이 없는 사람은 궁금한 것이 없기 때문이다.

『중용中庸』에 이르길 '天命之謂性 천명지위성'이라 한다. "천명을 따
르는 것을 일컬어 성性이라 한다."는 것으로, 소위 '천성론天性論' 혹은

'천품론天品論'과 연결되는 해석이다. 성리학의 태두 격인 주희가 주장한 "성性은 이理와 같으며, 기氣를 받는 차이에 따라 악惡으로 나타난다."는 학설을 확대재생산해낸 것이다.

물론 주희는 맹자의 사단四端을 무시할 수 없어 인간은 지극히 선한 존재라는 전제를 달았지만, 각각의 인간마다 천성에 차이가 있다 하였으니 그의 학설을 계승한 성리학자들이 천품론을 기웃거리는 빌미를 제공한 것도 부인할 수 없다. 그러나 필자의 짧은 소견으로도 천명과 천성을 연결시키는 것은 무리가 있어 보인다. 하늘에 의하여 만물의 본성이 이미 정해진 상태로 태어난다면, 만물은 애당초 제각기 하늘에 의해 부여받은 본성을 바꾸려는 시도 자체가 천명에 위배되는 행위가 되기 때문이다. 한마디로 천명이 천성과 같은 것이라면 보다 나은 삶을 향한 모든 노력과 교육이 설 땅이 없게 된다.

그러나 오늘날에도 소위 "씨종자부터 다르다."는 식의 주장을 펼치는 이들의 논리 기반을 살펴보면 대부분 '천성론'과 연결되어 있으니, '천명지위성' 참 쉽지 않은 말이다.

주희가 옹알이하기 대략 천백 년 전쯤 유학을 관학官學으로 융성케 하고 국교國教로 삼게 한 인물이 있었다. 전한前漢시대 유학자 동중서董仲舒다. 비유하자면 공자의 유학사상이 동중서에 의해 최초로 국정 교과서로 채택되었고, 이후 유학에 의해 세상의 질서가 정해지게 되었다 하겠다. 유학사儒學史의 기둥 격인 동중서는 천명을 어찌 생각했었을까?

'人欲之謂情 天命之謂性 인욕지위정 천명지위성.'

무슨 뜻인가?

사람이 하고자 하는 욕구[본능]에 따라 행하는 것을 정情이라 하고, 본능을 억제하고 하늘의 명을 따르고자 하는 것을 일컬어 성性이라 한

것이다. 추사의 작품 〈설백지성〉을 필자가 "눈과 같은 하얀 마음"으로
읽을 수 없게 된 두 번째 이유다.

『중용』의 '천명지위성天命之謂性'은 '솔성지위도率性之謂道 수도지위
교修道之謂教'로 일단락된다.

『중용』의 첫 장이 왜 천명天命과 성性에 대해 언급하는 것으로 시작
하여 도道를 거쳐 교教로 마무리되는 구조로 쓰였겠는가? 결국 교教에
대해 말하기 위함이며, 이는 무엇이 진리 혹은 정의인가라는 질문과 연
결되어 있기 때문이다. 이런 관점에서 『중용』 첫 장을 마저 읽어보자.

　　　'天命之謂性 率性之謂道 修道之謂教 천명지위성 솔성지위도 수도지
　　　위교'

많은 『중용』 해설서들이 『중용』 1장에 대하여 해석하기를, "천명에
따르는 것을 성性이라 하고, 본성을 따름을 도道라 하며, 도를 마름질
하는 것을 교教라 한다."고 해석하는데 필자 생각에는

　　　"천명天命을 무엇이라 믿고 따르는가에 따라 성性에 대한 정의가
　　　정해지고, 성性을 무엇이라 생각하고 따르는가에 따라 도道에 대
　　　한 정의가 결정되며, 도道에 대한 믿음을 마름질한 것을 따르게 하
　　　는 것이 교教이다."

라고 이해하는 것이 『중용』의 본의에 가까운 것이 아닌가 한다.

생각해보라.

인간은 아무도 세상이 생겨나는 장면을 목격한 바 없고 하늘의 명
을 직접 들은 사람도 없지만, 인간이 살고 있는 이 우주는 나름의 질서
속에 존재한다. 그러나 인간이 우주의 질서를 꿰뚫어볼 만큼 우주가

작지도 단순하지도 않으니, 어떤 인간도 천명을 완벽히 알 수 없다. 결국 인간은 우주의 질서 혹은 천명을 각기 생각하는 방식과 경험에 따라 이해하게 마련인데, 생각과 경험이 다르니 당연히 각기 다른 판단과 결론에 도달할 수밖에 없지 않은가? 그러니 어쩌랴. 각기 자신이 옳다고 믿는 것으로 타인을 설득하려면 도道를 나름의 방식으로 마름질(가공)할 수밖에 없지 않은가?

결국『중용』첫 장은 천명天命, 성性, 도道에 대해 정의를 내리기 위한 것이 아니라, 인간의 학문은 우주의 진리를 향하지만 진리의 편린片鱗을 접할 수밖에 없으니, 어떤 학문도 완전한 것일 수 없다는 점을 명시하고 있다 하겠다. 무슨 의미인가? 천명은 끊임없이 인간에 의해 새롭게 정의되게 마련이며, 그것이 학문하는 이유라는 뜻이다. 이것이 추사의 〈설백지성〉을 "눈과 같이 하얀 마음"으로 읽으며 감상에 젖을 수 없는 세 번째 이유다.

'성'을 '마음'으로 읽을 수도 없고, 추사가 '성'을 '천성' 혹은 '본성'과 결부시켰을 리도 없는데 추사는 〈설백지성〉을 왜 쓰게 된 것일까?『중용』첫 장에 의하면 '성'에 대한 정의에 따라 '교'가 정해진다 했으니, 혹시 추사의 〈설백지성〉의 '성性'을 '학學'으로 해석할 수는 없을까? 만일 추사의 〈설백지성〉의 '성'이 '학'과 연결된 것이라면, 설백雪白은 '학學'을 밝히는 수단으로 '명明' 혹은 '광光'의 의미로 설명할 수도 있겠다.

잠시 눈을 감고 상상해보자.

이 세상은 나와 나를 둘러싼 외물外物로 나뉘며, 이는 나의 삶이 외물에 대한 정확한 판단과 적절한 대응을 통해 결정되는 구조 속에 놓여 있다는 의미다. 다시 말해 나의 삶은 내가 처한 환경에 대한 정보의 질에 따라 달라질 수 있다는 것이다. 그런데 인간이 외물을 인식하려면 일차적으로 감각기관에 의지하게 되고, 인간이 감각기관을 통해 얻

는 정보의 대부분이 시각에 의존하고 있음에도, 인간의 눈은 빛이 모자라면 제 기능을 발휘할 수 없는 치명적 약점을 지니고 있다. 이런 까닭에 인간은 본능적으로 어둠을 두려워하며, 수많은 한시漢詩들에서 어둠은 "도道가 사라진 혼란기"로 묘사되는 것 아니겠는가?

이런 관점에서 추사의 〈설백지성〉을 읽으면, 설백은 어둠 속의 작은 광원光源, 다시 말해 "어둠을 밝히는 설광雪光"이란 뜻으로 해석할 수도 있겠다. 도道가 성盛한 세상은 해[日]가 온 세상을 환히 비추는 세상이지만, 어두운 세상이 찾아오면 달빛[月光]에 의지해 길을 찾게 되며, 그 달빛조차 적어지는 시기에는 월광을 반사시켜주는 흰 눈의 설광雪光도 요긴하게 쓰이니 '형설지공螢雪之功'이란 말도 생겨난 것 아닌가?

이제 추사의 〈설백지성〉에 담긴 의미를 가늠해보자. "달빛조차 희미한 어두운 밤(한치 앞도 예측할 수 없는 혼탁하고 어두운 세상) 달빛을 반사시키는 설광雪光에 의지해(온갖 지혜를 모아 현명히 판단하며) 밤길을 걷는 나그네의 발걸음처럼 신중하라."는 경구警句로 쓴 것일까?

그러나 이 대목에서 또 다른 의문이 생긴다. 추사의 〈설백지성〉이 평생 동안 목숨을 담보로 정쟁 속에서 살아온 추사의 말년 작이기 때문이다. 말년의 추사가 정적들의 수법을 몰라 힘든 처지에 놓였던가? 갖다 붙이면 이유고, 죽이려 들면 피할 길도 없는데, 경구를 써놓고 조심한들 무슨 소용이 있었겠는가? 어찌 어찌 뜻을 꿰어놓았는데 『중용』까지 들먹이며 빼어 든 칼로 애꿎은 호박만 쑤신 격이 되었다.

개운치 않지만 더 이상 달리 설명할 방도도 없어 쓰던 원고를 집어던져버리고 뻣뻣해진 뒷목을 주무르고 있는데 책장 한구석에서 잠자고 있던 『맹자』와 눈이 마주쳤다. 의자를 뒤로 젖히고 몸을 반쯤 눕힌 자세 탓에 『맹자』와 나는 한동안 시선을 마주할 수밖에 없었는데, 그때 갑자기 『맹자』에 나오는 고자告子와 맹자의 논쟁이 떠올랐다.

그래! 그때 흰 깃이 어쩌고저쩌고 하는 비유에서 백설白雪과 백옥白玉에 대한 비유도 있었던 것 같은데…….

『맹자』를 뽑아 들었다.

세상에!

'白羽之白也 猶白雪之白 백우지백야 유백설지백

白雪之白猶 白玉之白與 백설지백유 백옥지백여'

맹자와 고자가 인간이 본디 지니고 태어나는 본성에 대해 논쟁하며 예를 든 비유 중에 '백설지성白雪之性'이 고개를 빳빳이 세우고 있다.*

맹자와 고자의 논쟁이야 어찌 되었든, 중요한 것은 맹자가 이 논쟁 끝에 그 유명한 '사단'이란 개념을 이끌어냈다는 것이다.

사단四端.**

맹자를 맹자이게 하고 맹자와 고자가 왜 다른지 일깨워주는 부분이다. 천명이 무엇이든 또 사람이 하늘로부터 천성을 부여받고 태어나든 아니든 그것을 입증할 방도는 없다. 그런데도 인간은 왜 천명이 궁금하고, 인간의 천성을 알고자 할까? 우주에 대한 이해와 인간에 대한 이해를 통해 보다 나은 세상을 향해 나아가기 위함이 아닌가? 그렇다면 "종자가 다르다."는 것을 입증하려는 것보다는 인간이면 누구나 가지고 태어나는 인간의 특성 속에서 인간 사회의 희망을 찾는 것이 현명한 일 아닌가? 같은 문제도 차이를 보고자 하는 사람과 공통점을 찾고자 하는 사람이 세상을 대하는 태도는 같을 수 없으니, 이것이 맹자가 맹자가 된 이유이다.

추사의 〈설백지성〉이 『맹자』에 나오는 '백설지성'의 비유에서 비롯된 것은 틀림없어 보이는데……. '백설'과 '설백'의 차이를 모를 리 없는

* 『맹자』「고자장구告子章句 상上」

** '단端'은 '끝, 근본, 실마리'라는 뜻으로, 유가에서 말하는 사람의 본성에서 우러나오는 네 가지 마음씨 측은지심惻隱之心, 수오지심羞惡之心, 공경지심恭敬之心, 시비지심是非之心을 통해 인仁, 의義, 예禮, 지智를 설명하였다.

추사가 왜 '백설지성白雪之性'을 '설백지성雪白之性'이라 쓴 것일까?

'백설지성'은 "흰 눈의 본성 혹은 물성物性"에 방점이 찍혀 있으나 '설백지성'은 "흰 눈을 통해 성性에 대한 견해를 밝힘[白]"이란 의미이고, 추사의 〈설백지성〉은 『맹자』에 나오는 '백설지성'의 비유에 국한된 것이 아니라 맹자와 고자의 논쟁 과정 전체를 아우르는 것이기 때문이다. 다시 말해 추사의 〈설백지성〉은 맹자가 고자와의 논쟁을 통해 도달한 결과물[사단]까지 포함하고 있다 하겠다.

이 지점까지 도달하고 보니 왠지 추사가 맹자의 학설을 옮겨 쓰는 것에 만족하진 않았을 것이란 생각이 든다. 추사 자신이 생각하는 천명, 혹은 천성에 대해 피력할 법도 한데 단서가 될 만한 것이 어디 없을까?

추사 선생께 직접 물어볼 수도 없고, '설雪', '백白', '지之', '성性' 단 네 자로 달리 해석할 능력도 없으니 답답증만 도진다.

분명 뭔가 있을 텐데……. 무엇을 놓치고 있는 것일까?

이때 불현듯 미술대학 재학 시절 선대先代의 명작들을 모사할 때의 경험이 떠올랐다. 나를 내려놓고 대가大家의 방식을 따라 작품의 필치 하나까지 집중하여 모사하다 보면, 선인들이 작업하며 부딪혔던 문제와 해법, 심지어 어디서 숨을 들이쉬고 어디서 숨을 내쉬었는지까지 생생하게 전해지는 경우가 있다. 그때 배운 것이 작품은 작가론보다 진실하고 많은 이야기를 전해준다는 것이었다.

"그래 추사의 호흡에 맞춰 몸을 움직여보자."

할 수 있는 한 최선을 다하여 추사의 방식으로 그의 〈설백지성〉을 모사해보니, 우선 '눈 설雪'자의 부수에 해당하는 부분 '비 우雨' 부분을 8획이 아니라 9획으로 쓸 수밖에 없었다.

내가 아니라 추사가 그리 썼기 때문이다.

처음엔 추사가 '雨' 부분을 8획이 아니라 9획으로 쓰고 있는 것이 이상하다는 생각보다는 짧게 그어진 세로획을 보완하기 위하여 세로획

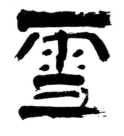

하나를 잇대어 덧붙이면서도 자연스러움을 잃지 않는 선생의 감각에 "괜히 추사 추사 하는 것이 아니군……"하며 감탄까지 했었다. 그런데 몇 차례 그의 〈설백지성〉을 모사하다 보니 이상한 부분, 아니 도저히 이해할 수 없는 부분에서 잡고 있던 추사의 손을 놓을 수밖에 없었다.

추사가 '쓴', 아니 '그려낸' 것이 옳은 표현이겠다.

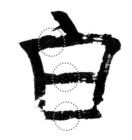

'흰 백白'자를 면밀히 살펴보면, 그가 '白' 자를 5획이 아닌 8획으로 쓰고 있는 것을 확인할 수 있을 것이다. '白'자의 '날 일日' 부분은 통상 4획으로 쓰는데 추사는 4획으로 쓸 수 있는 것을 3획이나 더 사용하여 7획으로 쓰고 있지 않은가? 여기까지는 그래도 그럴 수 있다 쳐도 더욱 이해할 수 없는 것은 그가 붓을 운용한 방식이다. 화선지에 남아 있는 붓 자국을 살펴보면 3개의 가로획을 6획으로 쓰면서 셋은 좌에서 우, 나머지 셋은 우에서 좌로 긋는 방식으로 쓰고 있으며, 이러한 일련의 과정을 감추려는 듯 쉽게 알아볼 수 없을 정도로 세심히 봉합해놓았다. 추사가 왜 이렇게 번거롭고 수고스러운 짓을 했는지 알 수 없지만, 몇 번을 재차 확인해보아도 화선지에 화석처럼 박혀 있는 붓 자국은 그의 손이 움직인 방식을 분명하게 기록해두었다.

하나를 의심하기 시작하면 모든 것을 다시 검토하게 마련이라, 처음에 간과하고 지나쳤던 '눈 설雪'자를 다시 보게 만든다. 가만히 생각해보니 추사의 〈설백지성〉에 담긴 주제가 인간의 본성에 대한 성찰 혹은 천명과 관계된 것인데, 이렇게 묵직한 주제를 다루고 있는 작품을 쓰면서 감흥에 취해 실수를 하고, 그 실수를 자연스런 멋으로 승화시켰다는 것이 상식적으로 말이 되는가? 부끄러웠다.

추사의 호흡에 맞춰 춤을 추겠다고 해놓고 선생의 발을 밟은 꼴이다. 정신을 가다듬고 추사가 그려낸 '흰 백白'자에 집중하며, 선생이 사

용한 불편한 필획법筆劃法으로 계속 써보았다. 그러나 나도 모르는 사이에 반복되는 행동은 저절로 조금 더 손쉬운 방식을 찾아가고 있었나 보다. '白' 자의 '日' 부분을 '절구 구臼'를 쓰는 방식으로 쓰는 대신 좌우에 벽을 세우고 세 개의 가로획을 채워 넣고 있었던 것이다. "마음 다잡은 지 얼마나 됐다고 그새 요령이라니……."

그런데…….

세상이치란 원래 그런 것이고, 어쩌면 그것이 오히려 자연스러운 것인가 보다.

강물은 가르쳐주지 않아도 바다로 찾아들고, 짐승도 자주 왕래하면 길이 생긴다더니, 법에 없는 법으로 '흰 백白'자를 그리는 과정에서 순간 스치는 추사의 그림자를 보고 말았다.

"진괘震卦(☳)?"

"그래 진괘! 진괘였구나!"

* 진괘震卦는 우레[雷]를 상징하며 움직임[動]을 뜻한다.

추사가 '흰 백白' 자의 '날 일日' 부분을 4획이 아니라 7획을 사용하였고, 이해할 수 없는 불편한 운필 방식으로 그려낸 것은 '白'자에 진괘*를 감춰두기 위한 고육책이었던 것이다. 그렇다면 어딘가에 진괘와 짝을 이룰 또 다른 괘卦가 있을 텐데……. 어디 숨어 있을까? '눈 설雪' 자의 '쓸 혜ㅋ' 부분이다. 추사가 '雪'의 'ㅋ' 부분을 어떤 방식으로 그렸는지 자세히 살펴보라.

'ㅡㅋㅋ'의 순서로 3획이 사용되는 'ㅋ'를 'ㅡㅡㅌㅋ'의 방식으로 4획을 이용해 쓰고 있다. 그 이유가 무엇일까?

** 건괘乾卦는 하늘[天]을 상징하며 굳셈[健]을 의미한다.

하늘을 상징하는 건괘乾卦(☰)**를 훼손시키지 않기 위해 가로획 3개를 연이어 긋고 이것들을 묶는 획 하나를 더 사용해 '쓸 혜ㅋ' 자의 모습을 만든 것이다. 이제 '雪'자에 숨어 있던 건괘(☰)를 상괘上卦로 삼

고, '白' 속에 있는 진괘震卦를 하괘下卦로 삼아 하나로 연결해보자.

『주역』64괘 가운데서 「천뢰무망天雷无妄」이 두텁게 쌓인 눈을 털어내며 걸어 나온다.

'천뢰무망天雷无妄(☰)'

혼란스러운 격변기에 마주치는 위험과 기회에 대한 교훈을 담고 있는 괘卦이다.

'설백雪白'이 무망괘(☰)를 담기 위해 설계된 것이라면, 역으로 〈설백지성〉에 감춰둔 추사의 속마음은 무망괘(☰)를 통해 엿볼 수 있을 것이다. 추사가 『주역』에 통달했다는 것은 잘 알려진 사실이지만, 선생의 작품을 『주역』을 통해 해석하는 것은 전례가 없는 일이니 난감할 따름이다. 그러나 길[路]에서 내려서지 않고 신천지를 발견한 탐험가는 없으니 어쩌겠는가? 어렵게 용기를 내어 도전해보았으나, 생소한 상징체계와 문체에 가로막혀 『주역』을 읽는 일 자체가 고역이다. 그러나 『주역』의 원전 격인 『역경易經』이 『시경』, 『서경』과 함께 '삼경三經'으로 불리고 있는 데는 그만한 이유가 있겠지 하는 믿음으로 한 자 한 자 읽어보았다. 그러자 『주역』이 왜 『주역』인지 실감하는 깊이만큼 〈설백지성〉에 담긴 추사의 속내가 점점 또렷해진다. 심지어 추사가 그려낸 '설백지성雪白之性'의 단 두 글자만큼 정확하게 『주역』 '무망괘无妄卦'를 정확히 해석한 해설서도 드물다고 생각될 정도였다. 이제 필자와 함께 추사의 〈설백지성〉을 『주역』을 통해 읽으실 각오가 되신 분은 『주역』에서 비[雨]가 어떤 의미체계 속에서 상징화되고 있는지 가늠해보는 것으로 가벼운 몸 풀기부터 시작해보자.

하늘은 구름 속에 비[雨]를 머금고 있다가 땅으로 내려준다. 땅은 하늘이 내려준 비를 머금고 사용할 뿐, 비가 내리는 것은 하늘의 소관이

다. 하늘이 비를 내려주면 땅은 풀[草]을 키우고, 풀은 동물을 먹이며, 인간은 그 풀과 동물에 의지하여 문명을 일구니 이것이 땅의 번성이라. 그러나 비는 햇볕과 달리 땅에 고르게 내리지 않고, 장소와 시기 그리고 그 양을 종잡을 수 없는 것이 문제다. 더욱이 무슨 연유에서인지 몰라도 하늘이 갑자기 비구름을 거둬들이면 풀은 말라 죽고, 그 풀을 먹는 동물은 떠나가며, 인간 사회에는 굶주림이 찾아온다. 인간 사회에 허기진 백성이 늘어나면 사회질서의 근간을 갉아먹는 무리가 생겨나고, 우리는 이를 난세라 부른다. 이런 연유로 『주역』에서 비[雨]는 "하늘이 보내준 은총"을 상징하고, 비가 내리는 패턴의 변화는 '천역天易의 변화' 혹은 '천명天命의 변화'와 연결시켜 설명하며, 역易의 변화는 국가의 흥망성쇠에서부터 개인의 운명까지 하늘 아래 존재하는 모든 것에 영향을 미치게 되니, 이를 일컬어 '시운時運'이라 한다.

역의 변화란 결국 환경의 변화라 하겠다.

이제 본격적으로 추사의 〈설백지성〉을 『주역』의 무망괘(䷘)를 통해 읽어보자.

필자는 앞서 추사가 남긴 첫 표식은 '눈 설雪'의 '비 우雨' 부분을 8획이 아니라 9획으로 쓰고 있는 것이라 지적한 바 있다. 추사가 '雪'자의 '雨' 부분을 어떻게 그려냈는지 다시 한 번 세심히 살펴보시기를 바란다. 세로획이 2획으로 이루어진 것이 실수였을까?

* 『주역』「천뢰무망天雷无妄」, '象曰: 天下雷行 物與无妄'

"하늘 아래 우뢰가 움직여 나아가니 만물은 무망과 함께하게 된다."*

무슨 의미일까?

"우뢰가 옮겨감[雷行]"이란 '운행우시運行雨施(구름이 옮겨가며 비를 뿌림)'을 위함이니, 뇌행雷行과 운행雲行은 같은 의미라 하겠다. 이제 추사가 그려낸 '雪'자의 '雨' 부분을 자세히 살펴보시기 바란다. 연이어 그

은 두 개의 세로획이 비[雨]를 좌에서 우로 이동시키는 모습을 형상화하고 있으며, 결국 "우뢰가 옮겨가는 모습[雷行]" 같은 의미 아닌가?

추사는 "하늘 아래 우레가 움직여 나아가니 만물은 무망과 함께한다."고 쓰여 있는 『주역』의 구절을 '雪'자의 '雨' 부분에 세로획 하나를 더 긋는 것으로 대신한 것이다. 천재의 진면목을 보신 소감이 어떠신지? 난해한 상징체계와 시적 표현으로 삼경三經 중에서도 가장 어렵다는 『주역』에서조차 8자로 묘사하고 있는 내용을 그는 단 한 획을 더하는 것으로 해결하고 있으니, 그의 눈빛을 읽으려면 어찌해야 하겠는가?

『주역』「천뢰무망天雷无妄(䷘)」은 계속하여 "선대의 왕에 의해 무茂함으로(번성함으로) 시時를 대하면 만물을 볼 수 없다."*는 문장으로 이어진다. 무슨 의미인가?

* 『주역』「천뢰무망」, '先王以茂對時盲萬物'

선대의 왕들이 크게 성공한 결과를 통해 오늘을 판단하는 기준으로 삼으면 만물을 정확히 볼 수 없다는 것이다. 큰 성공은 큰 실패의 원인이 될 수 있으니, 성공에 대한 경험에 사로잡혀 변화를 읽지 못하고, 엉뚱한 결정을 하기 때문이다.

이 문장의 요지를 추사는 '눈 설雪'자의 '쓸 혜彐' 부분에 그려 넣었다. 추사가 그려낸 '彐' 부분을 살펴보면 맨 아래 가로획이 강한 속도감과 함께 좌측으로 급히 이동하는 모습으로 그려져 있다. 무슨 의미인가? '雪'자의 '雨' 부분을 통해 '천하뇌행天下雷行(하늘 아래 우레가 움직여가니)'를 그려낼 때 이미 추사는 우뢰가 우에서 좌로 움직이는 상황을 설정해두고, '혜彐'가 급히 비를 따라가는 모습으로 그려낸 것이다.

무망괘(䷘)에서 무망의 시기가 도래하면 제일 먼저 무엇을 경계하라 하였는가?

과거 선대왕들이 큰 성공을 거둔 방법으로 변화하는 시대를 대하면 만물의 변화를 볼 수 없다 하지 않던가? 이는 역으로 변화에 신속히

대처해야 한다는 말과 같으니, 추사의 빗자루[彗]가 옮겨가고 있는 우뢰를 좇아 급히 우에서 좌로 이동하고 있는 것이다. 물론 이때 '혜ㅋ'는 건괘乾卦(☰)이자, 하늘에서 내려주는 은혜를 쓸어 담는 빗자루[彗]로, 추사는 하늘의 은혜를 받고자 하면 하늘의 변화에 순응하는 것이 도리이자 이치라고 말하고 있는 것이다.

추사가 그려낸 '눈 설雪'자 단 한 글자에 얼마나 많은 이야기가 숨겨져 있었는지 조금 실감이 되시는지? 혹시 천재는 천재인데 하며 감탄사의 뒷맛이 개운치 않은 분도 계실지 모르겠다. 그런 분이 계신다면 성리학의 잣대를 만지작거리고 계신 것은 아닌지 확인해보시길 바란다.

> '五經久遠 聖意難明 오경구원 성의난명'
> "오경五經이 쓰인 것은 아득히 먼 과거이니, 성인의 뜻을 분명히 밝히는(이해하는) 일이 어렵구나."

『후한서後漢書』에 쓰여 있는 내용이다.

성리학이 태동도 하기 전 사람들도 세월이 너무 오래 흘러 성인의 말씀을 이해하기 어렵다고 탄식하고 있는데, 성리학자들은 무슨 수로 성인의 말씀을 곁에서 들을 수 있었겠는가? 그만 성리학의 잣대를 내려놓고 추사의 이야기를 계속 들어보자.

추사는 〈설백지성〉의 '눈 설雪'자로 무망无妄의 시대를 이끌어야 할 지도자의 유연한 사고에 대해 언급하고 있다면, 이어지는 '흰 백白'자로 무망의 시대의 지도자가 지녀야 할 가치 기준을 제시하고 있다. 추사의 이야기를 듣기 전에 우선 '백白'자가 어떤 의미로 쓰일 수 있는지부터 살펴보는 것이 좋겠다.

'흰 백白'자는 태양빛[日光]의 특성을 통해 의미가 파생된다.

태양은 말 그대로 지극히 큰 양陽이니, '천양지음天陽地陰(하늘을 양

이라 하고 땅을 음이라 함)'과 연결하면 태양[日]은 곧 하늘[天]이 되며, 태양빛[白]은 "세상을 밝혀주는~"이란 의미에서 "~을 분별하는 수단 혹은 기준"이라는 뜻이 되어 명명의 개념까지 이어진다. 또한 인간 사회에 '밝음'이 필요한 이유는 바르게 보고 판단하기 위함이니, 정치가 '밝음'을 추구하는 것은 하늘의 뜻에 부합하는 올바른 길을 찾기 위함이라 하겠다. 그러나 태양은 세상을 밝힐 뿐 그 밝음으로 무엇을 보는가는 인간의 몫이다. 예로부터 천자의 깃발에 해와 달을 그려 넣은 일월기日月旗가 사용된 연유가 무엇이겠는가? 하늘의 뜻을 대신하여 땅을 통치하는 '땅의 태양'이 곧 천자라고 주장하기 위함이다. 그러나 천자는 "하늘이 되고자 하는 자"일 뿐 하늘이 아닌 까닭에, 통치자가 하늘의 뜻을 대행하는 역할을 자임하고자 하면 통치자는 하늘의 뜻을 정확히 읽으려는 노력부터 해야 할 것이다. 일찍이 순자荀子는 '王者之功名 不可勝日志也 왕자지공명 불가승일지야'라고 하였다. 국왕조차도 하늘의 뜻을 거스르고 공명을 얻을 수 없다 한다. 무슨 소리인가? 하늘의 뜻을 잘못 판단하였기 때문이다. 이것이 추사가 '흰 백白'자를 절구[臼]와 벼락[丿]으로 그려낸 이유다. 땅의 태양[日]에 벼락[丿]이 내려쳐 절구[臼]가 만들어지는 모습이다.

추사가 그려낸 '백白' 자는 『주역』 「천뢰무망」의 "무망에는(혼란한 격변기에는) 외부로부터 강剛이 도래하여 주인이 되고자 하니 내부가 요동친다."*를 통해 그 의미가 드러난다.

땅의 절대권력[日]에 하늘이 벼락을 내리치게 된 이유는 땅이 하늘의 뜻을 잘못 읽은 탓으로, 통치자가 올바름에 대한 분별심을 잃으면, 백白은 더 이상 백白이 아니기 때문이다. 그러나 어떤 정치권력이 일부러 실정을 자초하려 하겠는가? 실정은 오판의 결과이고, 오판은 완고한 정치이념에 가려 현실을 보지 못한 탓이다. 그러니 어쩌랴……. 스

* 『주역』 「천뢰무망」, '象曰: 无妄 剛自外來而爲主於內動而……'

스로 고치지 못하면 남의 손을 타는 법이고, 새 절구가 필요하면 바위
에 정釘을 들이댈 수밖에 없지 않은가?

'순천자흥順天者興 역천자망逆天者亡'이라 하지만, 문제는 무엇이 순
천順天이고, 무엇이 역천逆天이라 할 것인가이다. '하늘의 역易'이 변하
는 것이 '하늘의 도道'이건만, '하늘의 역'이 변해도 '땅의 도'는 '하늘
의 역'이 변한 것을 애써 외면하려 한다. '하늘의 도'를 빌려 '땅의 도'
를 세운 자가 '하늘의 도'를 궁전의 초석礎石으로 삼았기 때문이다.

그러나 하늘을 일컬어 아홉[九]이라 하고, 땅을 열[十]이라 함은 '땅
의 도'를 세움에 '하늘의 도'에 없는 다른 하나가 더 필요하다는 뜻으
로, '땅의 도'는 생명을 지닌 존재들을 위해 세운 질서이니, '땅의 도'를
세움에 먹거리를 잊어선 안 된다. 이것이 추사가 〈설백지성〉의 '흰 백
白'자의 몸통을 '절구 구臼'로 그려낸 이유다.

『주역』「천뢰무망」은 "무망의 시대에 외부로부터의 도전 혹은 압력에
천명이 함께하고 있다." 한다.

* 『주역』「천뢰무망」, '……健
剛中而應大亨以正天之命也'

> "하늘의 뜻은 (외부로부터 도래한) 강剛 속에 있으니, (강剛과 함께)
> 응당 큰 제사로 바른 하늘과 함께 명을 받들라."*

『주역』의 위 문장을 추사가 남긴 독특한 모습의 '흰 백白'자에 대입
시켜보자.

> "하늘의 역이 변해 무망의 시대가 도래하니 바뀐 환경에 따라 땅의
> 도[정치이념]를 바꾸라는 거센 압박이 외부로부터(백성으로부터)
> 조정에 가해진다. 하늘의 뜻은 외부(백성)에 있으니, 조정은 기존
> 정치이념[日]을 현실적이고 유용한 정책[臼]으로 바꿔 난세에 대처
> 하는 것이 천명을 따르는 길이다."

큰 가뭄에 기우제 지내는 것으로 국왕의 도리를 다했다 여기고, 하늘이 하는 일을 사람이 어찌할 수 있는가 변명하라고 정치가 있는 것도 아니다. 지도자는 하늘을 탓하기에 앞서 미리 대비했어야 했고, 미처 대비하지 못했으면 피해를 줄일 방도라도 찾아내야 백성을 이끌 자격이 있다고 할 수 있다.

이 지점에서 추사가 '흰 백白'자에 새겨 넣은 '절 구臼'를 다시 보게 된다. 절구는 먹거리가 아니라 먹거리를 가공하는 도구이기 때문이다. 무슨 말인가? 추사는 무망의 시대에 조정이 해야 할 최우선 과제로 먹거리를 가공하는 도구[정책]를 정비해야 한다고 하고 있는 것이다. 그렇다면 추사가 생각한 절구는 어떤 모습일까?

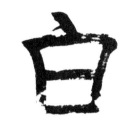

추사의 바로 앞 세대는 조선에 실학의 바람이 불던 시대였다. 그러나 조선의 실학은 실용학문의 중요성을 환기시키는 바람[風]이었을 뿐, 조선 팔도에 비다운 비를 뿌려주지 못한 채 잦아들어버렸다. 정조라는 걸출한 국왕이 부채질하여 일으킨 장작더미에는 잔가지만 있을 뿐, 굵은 통나무가 없었기 때문이었다. 소규모 전투의 승패가 전쟁의 향방을 바꿀 수 없듯, 정책의 변화로 개혁이 완성되는 것은 아니다. 정치를 근본적으로 바꾸려면 정치이념의 변화가 필요하기 때문이다. 우리는 추사를 실학자라 부르지 않는다. 이는 추사의 절구가 실학자의 절구와 다른 모습이었기 때문이다.

생각해보라.

조선의 실학이 왜 조선 팔도에 비다운 비를 뿌릴 수 없었겠는가? 비를 뿌릴 수 있는 수단이 없었기 때문이다. 무슨 말인가? 조선의 조정은 성리학의 통치이념으로 꽉 채워져 있었으니 실학은 대궐 밖의 절구였을 뿐이다. 실학자 중에 정승 판서가 한 사람이라도 있었던가?

없다.

그렇다면 추사와 추사의 동료들의 면모는 어떠했는가? 조정의 주도권을 다툴 만큼 거물들이었다. 추사가 거금을 들여가며 고문서 나부랭이나 비석 쪼가리를 사들이며 한세상 보내는 고루한 늙은이로 늙어가고 싶어 했다고 생각하는가? 추사가 고증학에 심취하여 고문서를 뒤적이고 비석 쪼가리를 맞춰보며 무슨 짓을 하려고 했겠는가? 옛 성인과 공자의 말씀을 빌려 주희를 꾸짖기 위함은 아니었을지 생각해볼 일이다. 이런 관점에서 추사의 절구가 입을 다물고 있는 모습으로 그려져 있는 것에 주목할 필요가 있다. 절구를 품고 있지만 절구가 아니라 태양[日]의 모습이고, 빛[白]의 모습이다. 정치는 정책이 아니라 이념 싸움에서 이겨야 완성되기 때문이다.

추사의 〈설백지성〉의 '설백雪白'이 무망의 시대를 위한 새로운 정치이념의 필요성을 역설한 것이라면, 이어지는 '갈 지之'자는 "백성은 어떤 지도자를 따르는가?"에 대해 언급하고 있다. 원래 '지之'자는 "어떤 목적이나 목표를 향해 함께 무리지어 가는 긴 행렬" 혹은 "작은 지류支流가 큰 강으로 흘러들며 바다를 향하는 모습"을 상형화한 글자로, "뜻을 함께하며 동참함"이란 의미가 내포되어 있다. 다시 말해 '갈 지之'는 'go'가 아니라 'go with'에 가깝다는 점을 유념하며 추사가 그려낸 '지之'자를 살펴보자.

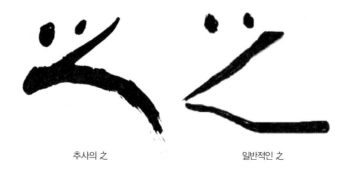

추사의 之 일반적인 之

'갈 지之'자에 담겨 있는 추사의 의중이 간취看取되시는지?

추사의 의중은 차치하고 서예를 배워본 사람이라면, 금방 글씨를 쓰는 법이 이상하다고 느낄 것이다. 일반적으로 '之'자를 행서行書로 쓰는 방식은 두 개의 점을 찍은 후 우측에서 좌측으로 긋다가 붓을 살짝 들어 올리는 느낌으로 붓의 운필 방향을 바꿔 좌측에서 우측으로 그어 마무리해준다. 이런 까닭에 행서로 '之'자를 쓰게 되면 붓의 운필 방향이 바뀌는 지점은 저절로 가느다란 선이 되고 상대적으로 시작점과 끝점은 두껍고 묵직한 붓 자국이 남게 마련이다. 그런데 추사가 그려낸 '之'자는 행서체임에도 불구하고 붓 자국이 정반대의 모습이다. 이러한 현상을 어찌 이해해야 할까?

추사가 필요했던 것은 '갈 지之'자를 행서로 쓸 때 얻을 수 있는 자형字形, 다시 말해 행서로 쓰는 행위가 아니라 행서체行書体로 쓸 때 얻게 되는 글자꼴이 필요했던 것은 아닐까? 이는 추사가 '갈 지之'자를 행서체로 써야만 했던 어떤 이유와 연관성이 있다는 의미다. 생각해보라. 애초에 행서체가 왜 만들어졌고 쓰이게 되었는가?

빠른 속도로 쓰기 위함이 아닌가? 그런데 추사는 행서가 지닌 상식적인 장점이 아니라, 행서체(글자꼴)가 필요했다면 자신이 하고자 하는 말을 담아내는 데 그 글자꼴이 적합했기 때문이라고 봐야 하지 않을까? 이런 관점에서 추사가 그려낸 '지之'를 살펴보자.

추사는 크기가 다른 두 개의 점을 병치시키고 이해할 수 없는 방식으로 필선을 운용하였다.

왜일까?

추사가 그려낸 '갈 지之'자는 "백성들이 원하는 지도자를 향해 모여드는 모습", 다시 말해 "백성들은 어떤 지도자를 따르게 되는가?"라는 문제와 답을 담아내기 위해 설계된 것이기 때문이다. 추사가 그려낸 '之'자를 자세히 살펴보시기 바란다. 크기가 다른 두 개의 점을 두 사람의 지

도자 혹은 그 지도자가 내건 정책이라 하고, 길게 그어진 두 가닥의 선을 지도자 곁으로 모여드는 백성들이라 가정해보라. 무엇이 보이는가?

큰 점을 향해 백성들이 모여들고 있는 모습이다.

무슨 말인가?

누가 큰 인물이고, 누구의 정책이 좋은 것인지 백성들이 알고 있다는 뜻이다. 그런데 추사가 이것이 백성들의 생리이고 정치라고 생각하고 있었다면, 이는 결코 가볍게 볼 수 있는 성질의 것이 아니다. 왜냐하면 이는 백성들이 지도자를 선택할 수도 있다는 의미가 되기 때문이다.

무망无妄의 시대(난세)가 도래하면 위정자는 기존의 통치체제에 반발하는 백성들의 모습에 당황하게 되고, 당황한 통치자는 기존의 질서와 체제를 지키기 위해 강력한 통제의 수단을 빼어들지만, 이는 백성들의 아우성을 살피려 하지 않는 나태함과 무능함을 자인하는 꼴이다. 백성들의 아우성은 기존의 정치체제가 무망의 시대에 적합하지 않다고 외치고 있는데, 권위적 통치자는 "무엄하다" 화를 내며 예禮를 들먹이니, 아우성이 원성으로 바뀌는 것은 시간문제라 급기야 통치자는 백성들이 두려워지기 시작한다. 그러나 무망의 시대가 걷잡을 수 없게 변하는 시점은 통치자가 백성을 두려워하기 시작하는 바로 그 시점이다. 두려움은 상대에 대한 믿음을 빼앗아가고, 믿음이 사라지면 정치가 있어야 할 자리에 완력이 깃들기 때문이다.

이런 상황에 대해 『주역』「천뢰무망」에서는 "무망이 극심해져 병이 나면 약이 없어야 좋은 결과를 얻을 수 있다."*고 한다. 병이 나면 약이 필요한데 왜 약을 금하라 하는 것일까?**

무슨 의미인가?

약을 잘못 쓰면 부작용만 커지고, 격변기엔 약의 효능을 시험해볼 시간도 없다 한다.

* 『주역』「천뢰무망」, 无孟之病 勿藥有喜

** 『주역』「천뢰무망」, "无妄之藥 不可試

무망의 시대를 책임진 지도자는 마치 소나기에 갑자기 불어난 시냇물을 건너는 사람과 같은 처지에 놓이게 된다.

흙탕물로 변해 흰 이빨을 드러내며 흐르는 개울은 더 이상 바지를 걷어붙이고 쉽게 건너다니던 예전의 그 맑고 잔잔한 개울이 아니며, 아무리 신중히 행동해도 예상치 못한 돌발수를 만나 낭패를 보기 십상이기에 무망无妄이라 한다. 그러나 한 번 더 생각해보면, 돌발변수란 이미 흙탕물로 변해버린 개울을 평소의 익숙함에 의지하여 건너다 만난 흙탕물 속 돌부리이다. 불어난 흙탕물이 돌덩이도 옮겨 오고 예전에 없던 웅덩이도 파냈는데, 평소 하던 대로 행동하면 어찌 되겠는가?

경험은 판단을 위한 요긴한 정보를 제공하지만, 세상사 모든 것을 경험할 수도 없으니 낭패를 당할 수도 있다. 그러나 낭패도 낭패 나름이니 실수에 대처하는 방식에 따라 낭패의 정도가 달라진다. 흙탕물에서 넘어진 사람이 당황하여 급히 몸을 일으키려 들면 물까지 먹기 십상이다.

무망이 깊어져 흙먼지가 해를 가리면 미숙하고 참을성까지 없는 통치자는 이 모든 문제를 일거에 해결할 수 있는 묘책에 현혹되기 쉽다. 이를 일컬어 "약을 쓴다."고 한다. 그러나 모든 약은 쓰는 대상과 시기 그리고 사용법에 따라 약이 될 수도 있고, 독이 될 수도 있는 까닭에 약을 쓰기 전에 먼저 적합한 약인지 확인해야 하지만, 무망의 시대에는 약의 효능을 시험할 수 없다 한다. 그래서 『주역』 「천뢰무망」에서 이르길 "무망이 극심해져 병이 나면 통치자는 함부로 약을 사용하지 말라."는 조언을 '구오九五' 단계에 두고 있는 것이다.

『주역』에서 '구오'란 최고 통치자인 국왕이란 뜻으로, 국왕은 임기응변으로 세상을 통치할 수도, 해서도 안 되는 까닭에 약을 쓰려면 국왕이 나서야 할 만큼 심각한 사태가 되기 전에 써야 한단다. 한 국가의 정치이념과 정책이 같은 수준에서 거론될 성질의 것도 아니고, 난세에도

국왕이 할 일과 신하가 할 일이 따로 있기 때문이다. 무망의 시대에 국왕은 두 줄기 급류를 읽어야 하니, 하나는 이미 흙탕물이 된 시류이고, 다른 하나는 민심이다. 시류야 이미 벌어진 일이니 어찌해볼 도리가 없다손 쳐도 민심이 시류와 합해지면 하늘도 도울 수 없기 때문이다. 위기의식에 사로잡힌 군중은 실재하는 위험 그 자체보다 훨씬 위험한 법이다. 성난 백성들의 모습 속에서 국왕은 백성들의 두려움을 읽을 수 있어야 한다. 백성들이 표출하는 분노란 알고 보면 믿고 의지하고 따르고 싶은 통치자에 대한 절박함의 크기에 비례하기 때문이다.

무망의 시대에 도리와 인내만을 강조하는 지도자는 자신의 무능함을 모르거나 숨기려는 것이고, 먹거리를 장담하는 허풍쟁이는 위험한 선동가인데, 국왕이 이와 같을 수는 없으니 약을 쓸 수 없는 것이다. 국왕은 만백성의 어버이이거늘 아비가 자식을 믿지 못하면 자식이 어찌 행동하겠는가? 무망의 혹독함이 백성들의 손과 발에 굳은살을 박아놓은 만큼 백성들의 눈과 귀도 단련되어 있게 마련이다. 백성들의 두려운 마음은 군왕이 정도正道를 지키는 모습을 보일 때 진정되고, 군왕이 만백성의 어버이라면 당연히 자기 자식들의 안위부터 챙겨야 사람의 도리도 가르치든지 말든지 할 것 아닌가? 이런 까닭에 일찍이 공자께서도 군왕은 백성들의 먹거리를 풍족하게 한 연후에 가르침을 펼쳐야 한다고 하신 것 아니겠는가?*

이것이 추사가 〈설백지성〉을 쓰게 된 첫 번째 이유이자, 그가 생각하는 "천명을 따르는 정치"이다.

천명을 읽고 바른길을 찾아 백성을 이끄는 것이 정치이고, 지도자와 군왕의 책무라 할 때, 추사가 〈설백지성〉을 통해 전하고 싶은 이야기는 결국 '성군聖君의 길'이라 하겠다.

무슨 말인가?

* 『논어』 「자로」, '子曰: 庶矣哉. 冉有曰: 旣庶矣又何加焉, 曰: 富之. 曰: 旣富矣又何加焉, 曰敎之.'

군왕은 신하를 선택하여 백성들을 보살피는 소임을 부여할 뿐 군왕이 모든 백성을 보살필 수도, 그래서도 안 된다. 결국 성군의 길이란 유능한 신하를 적재적소에 배치하는 것과 다름없으며, 이것이 군왕과 신하가 다르고 정치관과 정책을 혼돈해선 안 되는 이유다.

『논어』「위정」에 군왕의 역할이 무엇인지 생각하게 하는 대목이 나온다. 노나라 애공이 "어떻게 하여야 백성들이 복종하도록 할 수 있습니까?" 하고 묻자 공자께선 "곧은 것을 들어 올려 굽은 것을 갈아내면 백성들이 따르고, 굽은 것을 들어 올려 곧은 것을 갈아내면 백성들이 복종하지 않게 될 것입니다."*라고 답하신다.

무슨 소리인가?

군왕의 역할은 바른 기준을 선택해 그릇된 것을 바로잡게 해야 한다는 것이다. 이 지점에서 추사가 그려낸 '갈 지之'자의 의미가 분명해진다. 군왕은 어떤 신하의 정책이 백성들의 지지를 받는지 직접 확인하고 소임을 맡길 자를 선택해야 한다는 의미다. 이것이 추사가 그려낸 '之'자가 크기가 다른 두 개의 점과 큰 점을 향해 모여드는 백성들의 모습으로 그려져 있는 이유며, 이때 크기가 다른 두 개의 점은 군왕이 아니라 소임을 맡길 신하이자 정책이라 하겠다.

결국 무망의 시대에 국왕의 역할은 백성들을 위해 좋은 정책과 사명감으로 봉사할 수 있는 적임자를 적재적소에 배치하는 일이다. 나눌 것이 부족해지는 무망의 시대에는 모두가 굶주릴 수밖에 없다는 것을 백성들도 잘 알고 있고, 흙먼지가 가라앉을 때까지 버텨낼 각오도 되어 있다. 그러나 "함께 견뎌낸다."는 동질감이 생겨야 서로를 보살필 수 있는 법이고, '함께'를 외치려면 신뢰부터 얻어야 한다. 이런 까닭에 일찍이 공자께선 "정치가 위기에 처하면 군대를 포기하고 경제까지 무너져도 백성들의 신뢰를 잃을 짓을 해선 안 된다." 하신 것 아니겠는가?**

* 『논어』「위정」, '哀公問曰: 何爲則民服 孔子對曰: 擧直錯諸枉則民服 與枉錯諸則民不服. 이 대목에 대한 일반적인 해석은 "정직한 사람을 뽑아 그릇된 사람 위에 두면 백성들이 곧 복종하고 그릇된 사람을 정직한 사람 위에 두면 백성들이 불복할 것입니다."라고 해석하고 있다. 이는 直을 '정직' 錯錯을 '시행하다'로 읽은 결과인데, 필자는 '直'은 곧다로 읽고 '錯'은 '맷돌 착錯으로 바꿔 읽어보았다. 『논어』「안연」에 같은 표현이 나오는바, 공자의 비유가 무엇 때문에 시작된 것인지 생각해보면 '直'은 '왕枉'을 변화시키는 도구(용도)라고 해석하는 것이 합당하지 않을까?

** 논어』「안연」, '子貢 問政 子曰: 足食足兵 民信之矣. 子貢曰: 必不得已而去, 於斯三者先. 曰: 去兵 子貢曰: 必不得已而去, 於斯二者何先. 曰:去食 自古皆有死 民無信不立'

군왕은 만백성의 어버이라 한다.

어버이가 자식을 보호할 의무를 다하고자 하면 자식을 사랑하는 마음뿐만 아니라 부양할 능력이 필요하다. 낳고 길러준 어버이도 이러할진대, 피 한 방울 섞이지 않은 국왕을 어버이라 부르는 이유가 무엇이겠는가? 자식처럼 돌보겠다고 약속했기 때문이다. 국왕이 백성의 신뢰를 잃지 않으려면 그 약속을 지켜야 하며, 그 약속을 지키는 것이 바로 제왕의 정치다.

어떤 인간도 하늘의 뜻[천명]을 가볍게 여길 수는 없다. 이런 까닭에 무리를 이끌고자 하는 자는 천명에 대해 언급하게 마련이고, 천명을 무엇이라 정의하는가에 따라 정치의 근간인 도덕과 정의正義 그리고 가치판단의 기준이 정해진다. 이는 역으로 정치의 양태는 천명에 대한 정의에 따라 달라지게 되고, 천명에 대한 믿음의 차이는 정치이념의 차이와 같다 하겠다. 추사가 그려낸 〈설백지성〉에 감춰진 천명에 대한 정의와 왕도정치의 모습을 성리학의 그것과 비교해보시기를 바란다. 천명에 대한 믿음과 정치의 지향점이 각기 다른 노자를 일컬어 공자께선 "류類가 다르다." 하시면서도 "용龍을 보았다."고 하셨다.

무슨 뜻인가?

천명에 대한 생각은 각기 다를 수 있고, 나와 생각이 다른 사람의 주장도 타당성이 있으면 인정해야 한다는 것이다. 이것이 학문의 다양성이고, 정치철학의 차이이며, 인류가 번성할 수 있는 비결이기 때문이다.

눈밭에서 뛰놀던 아이들이 함께 눈사람을 만들자고 한다.

낡은 빗자루를 내려놓고 눈도 치울 겸 아이들과 함께 눈덩이를 굴려보았다. 그런데 어린 시절 눈덩이를 굴릴 때는 미처 보지 못했던 사실은 조금씩 커져가는 눈덩이는 눈과 함께 흙과 나뭇잎, 심지어 강아지

똥까지 뭉쳐진 덩어리라는 것이다. 실상이 이런데 이것을 눈사람이라 부르는 것이 옳은지 자문해보았다. 그러나 눈사람이란 단어를 대신할 마땅한 말도 없고, 애써 찾을 필요도 없어 그냥 눈사람 곁에서 아이들과 함께 웃었다.

사람의 삶과 지혜의 범주 또한 이와 같은 범주 속에서 다뤄질 수밖에 없는 것은 아닐까?

지란병분

芝蘭並芬

지구상에 생명체가 등장한 이래 모든 생명체는 주변 환경의 정보를 감지할 수 있는 나름의 수단을 발전시키며 생존경쟁을 벌여왔다. 최근 연구에 의하면 이러한 특성은 식물도 예외가 아니라 한다. 주변 환경의 정보를 수집하는 다양한 감각기관 중 시각정보를 처리하는 눈[目], 특히 인간의 눈이 진화한 과정을 살펴보면 과학적 사실을 넘어 인간이 어떤 존재인지 많은 생각을 하게 한다. 인간의 두 눈은 전면을 향하도록 진화해왔다. 두 눈이 전면을 향해 나란히 자리하게 되면 피사체의 상상(像像)이 또렷해지고, 피사체와의 거리를 정확히 측정할 수 있는 장점이 생기는 반면 시야가 좁아지는 단점이 생기게 마련이다. 이런 까닭에 대부분의 초식동물의 눈은 두개골의 양 측면에 각기 위치하고, 육식동물의 두 눈은 전면을 향해 나란히 위치하도록 진화하였다. 결국 종種의 생존전략상 공격과 방어에 적합한 방향으로 눈의 위치가 조정된 셈이라 할 수 있겠다. 그런데 흥미로운 사실은 인류는 포식자를 피해 나무위에 머물던 힘없는 원숭이 시절에도 두 눈이 앞을 향하도록 진화했다

는 점이다.

생존을 위해선 먹이가 필요했고, 먹이 경쟁에서 유리한 고지를 선점하려면 추락의 위험을 감수하고 나무에서 나무로 건너뛸 수밖에 없었기 때문으로, 추락사를 피하려면 거리를 정확히 측정할 수 있는 두 눈이 필요했던 탓이다. 먹이 경쟁에서 밀려도 죽게 되고, 포식자의 접근을 빨리 알아채지 못해도 죽을 수밖에 없는 운명이었던 셈인데……

힘없는 원숭이는 일단 먹거리를 위해 위험을 감수할 수밖에 없었나보다. 놀라운 일은 이때 인류의 생존전략 혹은 특성 하나가 결정되었다는 것이다. 내가 볼 수 없는 사각지대를 동료의 눈에 의지하게 된 것으로, 이것이 인류가 사회적 동물이 될 수밖에 없었던 첫 번째 이유다.

그러나 무리생활을 하는 다양한 동물들도 포식자의 접근을 서로 경고해주며 종의 생존을 돕는다. 다시 말해 인류의 먼 조상이 동료의 눈에 의지하는 삶을 선택했다는 점만으로 사회적 동물로 진화하게 된 것은 아니라는 의미다. 이 말인즉 인류의 조상에겐 다른 여타 동물과 다른 특성이 더 있었다는 뜻인데 그것이 무엇일까?

힘없는 원숭이는 동료에게 거짓 경보를 울려 동료들이 도망가도록 유도한 후 먹이를 독점할 만큼 영악한 족속이었다. 속이는 놈이 있으면 속지 않는 방법을 강구해야 하고, 속지 않으려니 상대의 표정을 살피게 마련이며, 상대의 마음을 헤아리려니 상대의 입장이 되어 생각하는 능력을 발전시킨 것이다.* 이런 까닭에 인간이 눈을 통해 받아들이는 시각정보를 처리하는 뇌의 영역에서 많은 부분이 오직 다른 인간의 표정을 읽는 용도로 쓰인다고 한다. 이것이 아직도 사람의 혀보다 순간 변하는 눈빛을 살피는 사람들이 많은 이유로, 인간이 사회적 동물로 진화하게 된 두 번째 이유다.

속아본 사람은 속이는 놈이 싫고, 부림을 당하는 자는 부리는 자가

> * 상대의 마음을 헤아리려는 특성은 상대의 아픔을 공감하는 마음과 상대를 배려하는 특성의 씨앗이기도 하다.

* 『논어』「미자微子」, '鳥獸
不可與同群 吾非斯人之徒與
而誰與'. 이 대목에 대해 많은
『논어』해설서들이 "우리가
어차피 새나 짐승과 무리를
지어 같이 살 수 없을 것이
니…… 내가 사람들과 어울
려 살지 않는다면 누구와 함
께 살겠는가?"라고 해석하고
있으나, 필자는 "새와 짐승이
함께 무리를 만들지 않는 것
처럼 (사람도 뜻이 맞아야 함
께 할 수 있는데 너희 중에)
나와 뜻이 다른 사람(은자隱
者)들과 함께하고자 하는 자
가 누가 있는가?"라고 해석하
였다.

싫은 것이 인지상정이다. 그러나 생각해보면 속은 것도 부림을 당한 것
도 한때나마 상대가 필요했거나 같은 것을 추구하고자 하였기에 생긴
결과이니, 이것이 사람이 사람을 싫다 하며 숨어 사는 이유가 될 수는
없겠다. 일찍이 공자께선 "네 발 달린 짐승과 날개 달린 날짐승이 한
무리가 될 수 없듯, 사람 또한 뜻을 공유하는 자들과 함께하게 마련이
다."*고 하셨다. 사람이 사람을 떠나 살 수는 없어도, 함께 할 사람을 선
택할 수는 있다는 뜻이리라.

인간은 혼자서 할 수 없는 버거운 일을 도모하고자 할 때 함께할 동
료를 찾게 된다. 혼자보다 함께할 때 이익이 더 크다는 것을 알기 때문
이다. 다시 말해 무언가를 함께 도모하려는 생각의 저변에는 이익에 대
한 기대치가 어떤 형태로든 깔려있게 마련이다. 그러나 함께하면 혼자
할 때보다 이익이 커진다는 것은 누구나 알지만, 내 몫의 과일을 보장
받을 수 있는가는 별개의 문제이다. 소위 신뢰라는 말이 생겨나게 되는
시점이다.

결국 상대에 대해 신뢰 운운하는 것은 자신과 상대가 한 몸이 아님
을 전제로 하지만 세상에는 뜻을 함께하는 사람에게 신뢰를 언급하며
제 몸과 같기를 바라는 사람들이 의외로 많다. 그러나 이는 상대에 대
한 횡포이자 지배욕은 아닌지 생각해볼 일이다. 믿을 수 없는 탓에 상
대를 '자기화'시켜야 안심할 수 있다면, 이는 상대의 협조를 구하는 것
이 아니라 지배하려는 것과 매한가지 아닌가? 이런 까닭에 동지 관계는
처음부터 위계의 관계인지 병립의 관계인지 분명히 해두어야 함에도
욕심 많은 제안자는 친구임을 들먹이며 자신의 짐을 덜어내고자 한다.

친구와 동지 사이에 지켜야 할 신의와 도리가 같은 것은 아니다. 동
지는 각자 맡은 소임에 대해 최선을 다했는가에 따라 평가되지만, 친구
는 보듬으려는 마음에 따라 깊이가 달라지기 때문이다. 이런 관점에서
작은 부채 속에 남아 있는 추사와 권돈인의 흔적에 주목해보자.

서른 무렵, 추사와 그보다 세 살 연상인 권돈인權敦仁(1783–1859)이 각자의 마음 한 조각씩을 내보인 작품이 전해 온다. 그런데 두 사람이 내보인 마음결이 어딘지 어색하고 서먹하다. 이런 까닭에 친구 간의 우정을 상징하는 '지란지교芝蘭之交'를 떠올리게 하는 '지란병분芝蘭並芬'이란 글귀를 읽고도, 이 작품을 두 사람 사이의 우정으로 연결하는 것을 주저하게 되나 보다. 상황이 이런 탓에 추사의 작품에 대해 주저리주저리 이런저런 해석을 덧붙이기 좋아하는 추사 연구자들도 별다른 언급 없이 한문으로 쓰인 화제畵題 글을 기계적으로 옮길 뿐 부연 설명을 아끼고 있다.

이는 두 사람이 남긴 이야기가 각기 다른 지점을 향하고 있어 접점이 만들어지지 않기 때문이다. 왜 이렇게 어색한 작품이 탄생하게 된 것일까? 이유를 묻기 전에 우선 그간 추사 연구자들이 옮겨준 추사의 목소리부터 확인해보자.

'지란병분芝蘭並芬 희이여묵戱以餘墨 석감石敢'

"지초芝草와 난초蘭草가 함께 향기를 뿜어내네. 장난삼아 남은 먹

으로 그리다. 석감石敢."

그렇다면 권돈인은 이에 대해 뭐라고 답했을까?

'백세재전百歲在前, 도불가절道不可絶, 만훼구최萬卉俱摧, 향불가멸
香不可滅, 우염又髥'
"백년이 지난다 하여도 도는 끊이지 않고, 만 가지 풀이 꺾인다 하
여도 그 향기는 사라지지 않으리. 우염又髥."

작품에 영지버섯과 난초 꽃이 함께 그려진 모습과 두 사람이 모두
향香을 언급하고 있는 점을 고려해보면 분명 두 사람은 같은 주제를
가지고 대화하고 있다는 것은 분명한데……. 한 사람은 장난삼아 끄적
거린 것이고 다른 한 사람은 시까지 지어가며 묵직한 목소리로 점잖
을 빼고 있으니 서로 시선은 맞추기나 하였던 것인지 모르겠다. 일반적
으로 두 사람이 하나의 작품을 함께 완성시키는 합작의 경우 먼저 시
작한 사람은 뒷사람을 배려하는 것이 예의이건만, 추사는 자신보다 세
살이나 연상인 권돈인에게 배려는커녕 장난질을 치다 붓을 건네며 "마
무리하시죠." 하고 있는 모양새다. 권돈인의 입장에선 이건 정말 장난
도 아니고 거의 모멸감이 들 정도였을 것이다. 그런 모멸감을 참아가며
붓을 받아 들고 시까지 쓰고 있는 권돈인은 또 어찌 해석해야 할까?
그가 그런 모욕까지 감내해내야 할 만큼 비루한 처지도 아니었건만, 도
대체 어찌 된 영문인지 모르겠다. 더욱 이해할 수 없는 것은 석파石坡
이하응李昰應이 남긴 글이다.

'인패지란紉珮芝蘭 석파石坡'
"지초와 난초를 꿰어 차고…… 석파(흥선대원군의 호)"

권돈인과 추사의 흔적이 담긴 이 작품을 석파는 허리춤에 왜 차고 다니고자 했던 것일까? 석파가 이 작품을 허리춤에 차는 패옥으로 여겼다 함은 그가 이 작품을 보석처럼 여겼다는 말인데, 추사의 무례와 권돈인이 느꼈을 모멸감을 읽어내지 못했을 석파가 아니니 더욱 이상하지 않은가? 추사와 권돈인이 어떤 마음으로 이 작품을 함께했는지 모르지만, 적어도 석파는 이 작품을 두 사람이 나눈 친교의 징표로 생각했던 것은 틀림없어 보인다. 이는 역으로 우리는 무언가 석파가 본 것을 보지 못했을 수도 있다는 가능성을 염두에 둬야 한다는 의미이기도 하다.

그러나 아무리 면밀히 살펴봐도 별다른 것이 없다.

그렇다면 남은 가능성은 우리가 화제畵題를 잘못 읽고 해석한 경우뿐인데, 추사와 권돈인의 화제가 한 지점에서 만나지 못하게 된 주된 원인이 무엇인가? 결국 추사가 쓴 화제 중 '희이여묵戱以餘墨(장난삼아 남은 먹으로 그리다)'이란 대목에 묶여 있다.

그런데 '희이여묵'을 "장난삼아 남은 먹으로 그리다."로 해석하려면 희戱(장난치다)를 동사로 읽어야 하는데, 문제는 이때 먹[墨]의 품사가 무엇인가이다.

먹을 '재료(명사)'로 읽을 것인가 아니면 '그리다(동사)'로 읽을 것인가, 그도 아니면 '작품(명사)'으로 이해해야 할까? 물론 억지로 꿰어 맞추면 '세 가지 전부 다'라고 답할 수 있다. 그러나 반드시 하나만 골라야 한다면 희戱(장난치다)가 동사인 만큼 문장 구조상 먹[墨]은 명사가 될 수밖에 없으며, 이때 먹은 재료가 아니라 작품이란 의미로 해석되어야 할 것이다. 결국 '희이여묵戱以餘墨'은 줄여서 '희묵戱墨'이 되는 셈이다. 그렇다면 '희묵'이 대체 무슨 의미가 될 수 있을까?

'희묵'이란 자신의 글씨나 그림을 겸손하게 낮춰 부르는 말이다.* 일견 문제가 풀린 것처럼 보였는데 앞에 쓰인 '지란병분芝蘭並芬'과 한 문

* '희묵戱墨'과 같은 의미로 '희필戱筆'이 있다. 원래 '희롱할 희戱'는 '대장군의 깃발'이란 의미로 실제 전장을 누비는 용도로 쓰인 것이 아니라 의장용 깃발을 뜻한다. 여기서 실제적 무력이 아닌 '가상의 힘' 나아가 '허풍'이란 의미가 파생되었으며, 이런 까닭에 군자나 천자는 지키지 못할 희언戱言을 하지 않는 법이다. 『사기』의 '희하제후戱下諸侯' "대장군의 깃발 아래 모인 제후들"이란 문장과 '일왈佚曰, 천자무희언天子無戱言' "천자는 백성들을 안정시키기 위해 웃음거리가 될 말을 하지 않는다." 라는 표현에서 '희戱'의 의미가 어떻게 쓰였는지 가늠할 수 있을 것이다.

맥 속에서 읽으려니 영 껄끄럽다. '芝蘭並芬'이라 쓰인 부분과 '戲以餘墨'이라 쓰인 부분의 글씨 크기와 서체가 확연히 다른 점을 근거로, 추사가 하고자 했던 말의 요지를 '지란병분'에 한정하고, '희이여묵'을 '희묵'의 뜻으로 읽고자 하여도, 두 부분은 각기 다른 곳을 바라보며 성의 없이 억지로 말을 이어주는 형국이다.

감히 언급하는 것도 민망한 일이나, 필자가 추사였다면 '戲墨'이라 쓰면 깔끔할 것을 '戲以餘墨'이라 쓰느니 차라리 저 '써 이以'자를 뽑아내 '지란병분'과 '희묵'의 연결고리를 사용하여 '지란병분芝蘭並芬 이희묵以戲墨(지란병분 네 글자를 써서 미천한 재주나마 저의 마음을 전합니다.)'라고 썼으련만 도무지 이해할 수 없는 일이다.

"그렇다면…… 이거 혹시 '희롱할 희戲'자가 아니라 '태울 희爔'자를 쓴 거 아닐까?"*

답답한 마음에 추사가 쓴 글씨를 자세히 살펴보니 그동안 '희이戲以'로 읽어왔던 것이 사실은 '태울 희爔'자를 쓴 것일 수도 있겠다는 생각이 든다.** 보면 볼수록 그동안 '써 이以'로 읽어왔던 부분이 '불화 화(灬)'와 닮았다. 그러고 보니 '남을 여餘'로 읽어온 글자도 아무리 따져봐도 '남을 여餘'자로 단정 지을 수 있는 특징을 찾을 수 없다. 그런데 왜 그동안 많은 추사 연구자들이 의심 없이 '희이여묵 戲以餘墨'이라 읽어왔던 것일까?

누군지는 알 수 없지만, 한학의 권위자로 알려진 누군가가 처음 '희이여묵戲以餘墨'이라 읽었고, 선배나 스승의 설說에 함부로 토를 달지 않는 것을 후배 혹은 제자가 지녀야 할 예의라고 생각하는 이 땅의 뿌리 깊은 관행 탓은 아니었을까? 그러나 선배나 스승에 대해 예를 지키기 위해 이해할 수 없는 글을 보고도 의문을 품지 않는 것은 학자의 도리가 아니고, 학문하는 자가 지켜야 할 예도 아니다.

이에 필자는 그동안 '희이여묵戲以餘墨'이라 읽어온 부분을 '희훼묵

* '태울 희爔'는 '태울 소燒', '태울 분焚', '사를 번燔' 등과 같은 의미로 쓰이며, '향기 향香'자와 함께 爔香, 燒香, 焚香 등으로 쓰면 "향을 사르다"라는 의미로, 『진서晉書』 '詣寺燒香禮拜以遵典 예사소향예배이준전' "사찰에 나아가 향을 사르고 예배를 올리는 것은 전典의 가르침을 따르겠다는~"에서 '爔'자의 범례를 확인할 수 있다.

* '써 이以'로 읽어왔던 부분이 '灬'이라면 이는 '불 화火'와 같은 뜻이 된다. 추사는 '태울 희爔'의 '불 화火'를 '灬'으로 바꿔 '놀 희戲'자 아래쪽으로 옮기는 방법으로 '태울 희爔'자를 변형시킨 것이다.

戲餗墨'이라 바꿔 읽고자 한다.

"더러운 냄새가 나는 묵적墨跡을 태워버린다."는 뜻이다. 이제 '지란병분芝蘭竝芬'과 연결하여 읽어보자.

> '지란병분 희훼묵 芝蘭竝芬 戲餗墨'
> "더러운 냄새가 배어 있는 묵적[餗墨]을 태우고자 지초와 난초가 나란히 향을 올립니다."

이것이 무슨 의미일까?

지초와 난초가 나란히 향을 뿜어내는 것으로[芝蘭竝芬] 제사 때 피워 올리는[戲] 향화香火를 대신하며, 더러운 냄새가 배어 있는 묵적墨跡의 악취를 지워내는 지초와 난초가 되겠다고 천지신명 혹은 누군가의 영전靈前 앞에서 맹세하고 있는 장면이 그려진다. 그렇다면 추사와 권돈인이 모신 제사의 주인은 대체 누구일까?

추사의 글을 통해서는 더 이상 알 수 없으니, 권돈인의 화답을 들어보며 이야기를 계속 이어가보자.

> '백세재전 도불가절 만훼구최 향불가멸 百歲在前 道不可絶 萬卉俱摧 香不可滅'
> "백 년이 지난다 하여도 도道는 끊이지 않고……."

'百歲在前백세재전'을 "백년이 지난다 해도"로 읽는 것이 바른 해석인가? '백세재전'이라 함은 "백 년 전에 존재하였던"이란 의미로, '도불가절道不可絶'과 연결시키면 "백 년 전에 존재하였던 도道의 맥이 끊이지 않았다."라는 의미로 가닥이 잡힌다.

언뜻 보면 큰 차이가 없어 보이지만, "백 년이 지나도 도는 끊이지 않

고"는 "긴 세월에도 여전히"라는 뜻에 방점이 찍혀 있는 반면 "백 년 전에 존재한 도가 끊기지 않고"는 "백 년 전에 성했던 도가 끊긴 줄 알았는데 끊기지 않고 그 명맥이 이어지고"라는 뜻으로 전혀 다른 의미다. 한마디로 '여전히'와 '그럼에도 불구하고 여전히'의 차이라 하겠다.

그렇다면 권돈인이 언급한 "백 년 전의 도"란 무엇을 지칭하는 것일까? 권돈인과 추사가 함께 뜻을 모아 추구하고 있는 모습을 감안해보면 결국 두 사람의 공통분모와 연결된 것일 텐데, 두 사람 사이의 공통분모가 무엇일까?

선비이자 정치가이다.

그렇다면 권돈인이 언급한 "백 년 전의 도"는 "참된 선비의 도" 혹은 "참된 정치의 도"와 관계된 것이라 생각할 수 있는데……. 아니 이게 무슨 말인가? 백 년 전에 성했던 "참된 선비의 도" 혹은 "참된 정치의 도"가 퇴색되어 지금은 찾아보기 어렵다는 뜻과 다름없지 않은가? 그렇다면 권돈인의 시에 쓰인 '백세재전'의 백 년이 막연히 '오래된 과거'를 뜻하는 시적 표현이 아니라 상당히 구체적으로 어떤 시기를 지칭한 것이라 봐야 하지 않을까? 이 작품이 제작된 시기를 정확히 알 수는 없지만, 여러 가지 정황상 두 사람 모두 성인이었을 때임은 틀림없으니, 그때로부터 백 년을 거슬러 올라가보자.

대략 영조의 재위기간(1724-1776)과 겹친다. 그렇다면 권돈인이 언급한 "백 년 전의 도"의 실체가 무엇이겠는가? 바로 영조대왕의 탕평책이다.

탕평책蕩平策.

노·소론의 치열한 당쟁 속에서 천신만고 끝에 보위에 오른 영조대왕께서 재위기간 내내 일관되게 취했던 정책이 있었으니, 그것이 탕평책이다.

일당전단—黨專斷의 폐해를 견제하고 양반 세력의 균형을 취함으로

써 왕권의 탕탕평평蕩蕩平平을 꾀한 정책으로, 노론老論과 소론少論을 고루 등용해 당파의 조화를 꾀하고자 노력하였고 국왕의 굳은 의지가 발현된 정책이자 인내심으로 지켜낸 정책이었다.

'백세재전 도불가절 百歲在前 道不可絶'이 영조대왕의 탕평책과 연결된 것이라면, 권돈인이 남긴 시는 『시경』을 통해 그 의미를 읽어낼 수 있다. 원래 탕평책이란 말 자체가 『시경』에서 유래가 된 것이지만, 무엇보다 권돈인의 시구가 『시경』의 비유법과 유사하기 때문이다.* 그동안 권돈인이 읊은 '만훼구최 향불가멸 萬卉俱摧 香不可滅'에 대해 추사 연구자들은 "만 가지 풀이 꺾인다 해도 그 향기는 사라지지 않으니……"라고 해석해왔다. 그러나 이에 대한 정확한 해석은 "만 가지 풀을 꺾어와 (지초와 난초의) 향을 덮으려 해도 (지초와 난초의) 향을 지울 수는 없으니……"라고 해석하는 것이 시의詩意에 가깝다. 무슨 말인가? 권돈인의 '만훼구최萬卉俱摧'란 앞서 읽은 추사의 '지란병분 희훼묵 芝蘭竝芬 戱餘墨'의 '훼묵餘墨(더러운 냄새가 나는 묵적)'과 같은 의미로, 지초와 난초의 향을 지우려고 만 가지 풀을 꺾어 와 쌓아 올려도 시간이 갈수록 풀 썩는 거름 냄새만 진동할 뿐이며 오히려 지초와 향초의 향을 찾는 이만 많아질 것이란 의미다.

앞서 필자는 그동안 많은 추사 연구자들이 '지란병분 희이여묵 芝蘭竝芬 戱以餘墨'이라 읽어온 '희이여묵戱以餘墨'을 '희훼묵 戱餘墨'이라 고쳐 읽어야 한다고 주장한 바 있다.

흘려 쓴 글씨체임에도 자형字形의 특색이 남아 있기 때문이기도 하지만, 무엇보다 문맥을 통해 역추적하면 '태울 희戱'와 '더러운 냄새 훼餘'일 수밖에 없기 때문이다.

정조 치세 때 조선의 대표적 실학자이자 한문 문학의 태두 연암燕巖 박지원朴趾源(1737-1805)의 작품 중에 「예덕 선생전 穢德 先生傳」이 있다.

* 『시경』의 '春日遲遲 卉木萋萋 춘일지지 훼목처처' "봄날아 더디 가거라 초목이 모두 무성해지도록"와 '萋兮, 斐兮, 成是貝錦 처혜, 비혜, 성시패금' "무성하구나, 아름답구나, 패금의 증거로다."와 「이아爾雅」의 '藹藹萋萋臣盡力也 애애처처신진력야' "애애처처藹藹萋萋란 진력盡力을 다하는 신하를 일컫는 표현이다."를 통해 초목으로 인간사를 비유하고 있음을 확인할 수 있을 것이다.

굶주린 호랑이도 잡아먹기를 포기할 만큼 더러운 냄새를 풍기는 부패한 양반 계급의 작태를 고발하는 내용을 담고 있는 이 작품의 제목에 나오는 '예덕穢德'이란 말은 '악덕惡德'과 같은 의미로, 추사가 쓴 '더러운 냄새 훼여穢餘'를 다른 말로 표현하면 '예취穢臭(분뇨 썩은 악취)'라 하는 점을 상기해보면 쉽게 이해할 수 있을 것이다.

추사가 표현한 '훼묵餘墨'이 무슨 의미인지 알 만하지 않은가?

추사의 '훼묵'과 권돈인이 표현한 '만훼구쵀'는 같은 의미로, "만 가지 풀을 꺾어 온 이유는 지초와 난초의 향을 지우고자 함이지만 결국엔 거름 냄새만 진동할 것이다."라는 의미를 담고 있다. 그렇다면 지초와 난초의 향을 지우려는 자는 누구일까? 바로 "백 년 전에 성했던 도"를 끊으려 시도하는 자이다.

무슨 말인가?

『한서』에 '무예불치無穢不治'라는 말이 나온다. 잡초가 무성하면 다스릴 수가 없다 한다. 그러면 왜 잡초가 무성해진 것일까? 『논형論衡』의 표현을 빌리면 "도적이 잡초 속에 숨어 지내듯 사악한 마음은 무도無道에서 생겨난다."* 하고 있으니, 한마디로 도가 무너졌기 때문이다. 이제 권돈인이 '백세재전 도불가절'이라 읊은 이유가 이해되시는지?

그렇다면 추사는 무엇을 지초와 난초의 향이라 한 것이며, 그 향을 지우려는 자들은 누구이고, 왜 그들은 그런 짓을 하고 있는 것일까? 영·정조대왕의 유지를 받들어 탕평책을 계승하려는 것이며, 탕평책을 잘라내고 세도정치의 씨앗을 뿌린 자이고, 세도정치를 통해 권력을 잡은 자들이 그 권력을 지키기 위해 끊임없이 만들어내는 명분들이 바로 그 악취. 이제 남은 것은 추사와 권돈인이 누구 영전에 지초와 난초의 향을 바치며 맹세하고 있는지 알아보는 일이겠다.

이쯤에서 잠시 쉬어갈 겸 추사와 권돈인의 맹세가 담긴 작은 부채를 다시 한 번 감상해보자.

* 『논형』, '盜賊宿于穢草 邪心生于無道

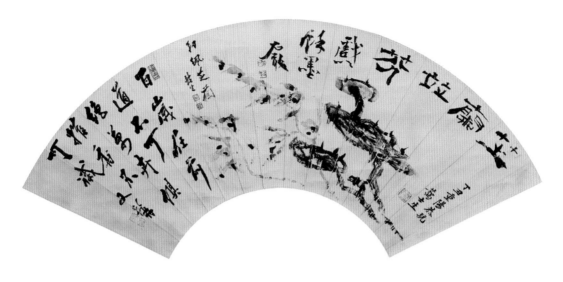

추사와 권돈인의 마음이 읽히셨는지?

이 작품에 그려진 그림을 감상하다 보면, 눈썰미 있으신 분은 난초의 잎이 생략되어 있고, 지초芝草(영지버섯)와 난초의 꽃대가 두 개씩 그려져 있는 것을 놓치지 않으셨을 것이다. 미처 거기까지 못 보신 분들은 다시 작품을 확인해보시기를 바란다. 추사와 권돈인은 무슨 말을 하고자 했던 것일까?

앞으로 두 사람이 하고자 하는 일을 위하여 목숨을 걸겠다는 뜻이다. 꽃대를 잘라내 눕혀 놓은 난의 모습과 허리를 잘라낸 영지[芝]는 뿌리와 분리된 모습이다. 이 모습을 출사표이자 유서로 보는 것이 무리일까?*

두 사람이 맹세를 지키기 위해 얼마나 노력했고, 이 맹세 이후의 삶이 얼마나 달라졌는지는 논외로 치더라도, 적어도 두 사람은 안동김씨들의 세도정치를 무너뜨리고 영·정조대왕의 유지를 받들어 탕평책을 부활시키려 시도했다는 점은 기억해주어야 할 것이다.

이 지점에서 영조의 대표적 정책이 탕평책임은 이론의 여지가 없겠으나, 홍국영洪國榮에게 세도정치를 하게 한 정조를 탕평책과 연결시키

* 원대元代에 '노근란露根蘭(뿌리를 드러내고 있는 난초 그림)'이 많이 그려졌다. "뿌리 내릴 땅이 없는 난초"라는 뜻으로 "나라 잃은 백성"을 상징적으로 표현한 작품이다. 이런 관점에서 목이 잘린 꽃대가 무슨 의미이겠는가?

는 것에 회의적인 분들도 계실 것이다. 그러나 역사적 평가는 각자의 판단에 맡기고, 적어도 추사와 권돈인은 정조대왕께서도 탕평책을 추구하셨다고 판단했었던 것 같다. 그림 속 난초와 영지가 왜 두 개씩 그려졌겠는가? 영조와 정조 두 분의 영전에 하나씩 받치려니 두 개씩이 필요했던 것이다.

그런데 흥미로운 것은 추사와 권돈인의 출사표이자 유서와 같은 이 작품을 훗날 흥선대원군이 소장하게 되었고, 대원군은 두 사람의 뜻을 기리며, '인패지란 파생 紉珮芝蘭 坡生'이라 적어 넣었다는 점이다.

'紉珮芝蘭 인패지란'
"지초와 난초를 꿰어 차다."

흥선대원군이 추사와 권돈인이 단지 우정을 나누는 징표로 이 작품을 이해하고, 두 사람의 우정을 기리고자 하였던 것일까?

필자도 읽어낼 수 있는 내용을 추사에게 난蘭 치는 법을 핑계로 오랜 시간 교류하였던 그가 이 작품의 의미를 몰랐을 리 있었겠는가? 그렇다면 작품 속에 쓰인 추사의 '지란병분芝蘭竝芬'의 지란芝蘭이 추사와 권돈인임도 알았을 텐데, 단지 이미 고인이 된 두 사람을 그리워하고 있는 모습으로 이해하면 충분할까? 누군가를 그리워하는 마음은 그 시절이 좋았기 때문이며, 역으로 그 시절의 무언가가 오늘에 아쉽기 때문이다. 무슨 말인가? 흥선대원군이 추사와 권돈인과 같은 사람이 있었으면 좋겠다고 속내를 드러내고 있는 것이다. 흥선대원군의 속내는 중국의 전국시대 초楚나라의 우국지사 굴원屈原이 읊은 「이소離騷」의 한 구절 '인추란이위패紉秋蘭以爲佩(가을 난초를 실로 꿰어서 인패로 삼고자~)'를 통해 읽을 수 있다.*

'인패紉珮'라는 말 속에는 다양한 의미가 내포되어 있다. 가장 흔히

* '패珮'와 '패佩'는 서로 통용通用하여 쓴다.

쓰이는 뜻은 "몸에 차서 패물로 삼는다."이지만, '인紉'자와 '패珮'자에 담긴 의미를 읽으면 "몸에 차는 패물"이 단순히 보석을 뜻하는 것이 아님을 알 수 있다. 원래 '인紉'이란 바늘에 실을 꿰어 무언가를 보수한다는 의미로 『예기』의 '인잠청보체紉箴請補綴(바늘에 실을 꿰어 외곽을 하나로 엮어 장막을 보수할 것을 청함)'란 표현에서 파생된 '인집紉緝(바늘로 꿰매 보수함)'을 통해 글자에 내포된 의미를 읽을 수 있다.*

'패珮'는 "~을 차다, 지니다"라는 의미 속에 '패옥珮玉'이란 뜻이 내포되어 있는 글자로, 천자의 영토 국경선에 포진되어 있는 제후들을 상징하며, 이들이 하나의 고리처럼 연결된 모습을 형상화한 것을 '환패環佩'라 한다. 이제 흥선대원군이 남긴 글을 다시 읽어보자.

> '紉珮芝蘭 坡生'
> "지초와 난초를 실에 꿰어(외곽 방어선을 정비하고) 환패 삼아(국왕을 알현하러)……"

간단히 말해 지초와 난초를 좌우에 늘어뜨리고(대동하고) 국왕을 만나러 가겠다는 것이며, 이때 지초와 난초는 흥선대원군과 뜻을 함께하는 지지 세력을 비유하고 있는 셈이다. 필자의 행보가 조금 빠를지도 모르겠다. 그러나 『예기』에 '행보즉유환패지성行步則有環珮之聲'이란 표현이 나오며, 국왕을 알현하러 나갈 때 갖추는 '금관조복金冠朝服'에 늘어뜨리는 옥玉 줄을 일컬어 '환패環珮'라 하는 것에 주목하시기를 바란다. 제후가 천자를 알현할 때 환패를 차고 걷는 것은 단지 아름다운 장신구로 격식을 갖추기 위함만이 아니다. 자신은 천자를 지키는 외성外城과 같은 존재이며, 항상 이동경로를 밝혀 오해받는 일이 없도록 하겠다는 의미가 담겨 있는 예법禮法이다.

그렇다면 흥선대원군은 왜 동조자들을 이끌고 국왕을 알현하고자

* 고대 중국의 봉건제는 천자의 도성을 중심으로 하여 사방 천리(국왕은 오백 리)의 땅을 직할지로 두고, 그 외곽에 주요 제후가 네 방향에 포진하여 천자를 보필하게 하였으며, 먼 변방 국경선은 군소 제후들이 맡았다. 이러한 방식을 축소한 것이 외성外城과 내성內城 개념이다. 『맹자』「공손축公孫丑 하下」의 '三里之城 七里之郭, 環而攻之 而不勝 삼리지성 칠리지곽, 환이공지 이불승'에 나오는 '두를 환環'과 『예기』의 '紉箴請補綴 인잠청보철'의 '연결할 철綴'은 같은 의미라 하겠다.

한 것일까? 아비가 자식을 찾아가는데 무엇 때문에 동조자들을 이끌고 가야 할까? 사적 만남이 아니라 공적 만남이란 뜻이며, 나아가 부자간에 정치적 이견이 큰 어떤 문제가 결부되어 있을 것이란 추론을 하게 되는 부분이다. 집히는 구석이 있지만, 흥선대원군의 입을 통해선 더 이상의 말을 들을 수 없으니 어쩌겠는가?

아쉬운 마음을 뒤로한 채 이제 그만 책장을 덮으려는데, 부채 한구석에서 빼꼼히 고개를 내밀고 있는 글씨가 눈에 들어온다.

'정축중양공완 애사생 丁丑重陽恭玩 藹士生'
"정축년 중양절(음력 9월 9일)에 공손한 마음으로 감상하다. 애사생"

별 특별한 내용은 아닌데 납득하기 힘든 점이 하나 있다. 정축년이면 추사 생전에는 순조 17년(1817)에 해당하고, 추사 사후에는 고종 14년(1877)에 해당한다. 그런데 이 글을 남긴 애사藹士 홍우길洪祐吉(1809-1890)이란 분의 생몰년을 감안해보면 그가 이 작품을 감상하게 된 것은 1877년이라 생각할 수밖에 없으며, 1877년이라면 이 작품을 소유하고 있었던 사람은 여러 정황상 흥선대원군이라 봐야 할 것이다. 이 말인즉 흥선대원군이 홍우길에게 이 작품을 보여주었다는 의미가 되는데, 문제는 홍우길의 필적과 낙관이 이 작품에 남아 있게 된 이유다. 생각해보라.

흥선대원군이 환패環佩 삼아 지니고 있던 귀한 부채를 홍우길에게 감상하도록 한 것까지는 그렇다손 쳐도, 그토록 귀히 여기던 부채에 필적과 낙관까지 남기도록 허락한 것이 가벼운 일이라 할 수 있을까? 필시 두 사람 사이가 각별했다는 반증이다. 그런데 더욱 흥미로운 점은 흥선대원군과 홍우길이 모두 자신의 호 뒤에 '날 생生'자를 쓰고 있다

는 점이다. 우연일까?

　상식적으로 생각해보자.

　자신의 이름을 쓰고 '날 생生'자를 이어 쓰면 그다음엔 무슨 내용이
첨부될까?

　일반적으로 생년월일 아닌가? 그렇다면 흥선대원군과 홍우길이 왜
자신의 호 뒤에 '생生'자를 쓴 것이라 생각하는가? 양陽의 기운이 중첩
된 중양절重陽節(음력 9월 9일)을 택일하여 다시 태어나겠다는 다짐이
자, 두 사람도 추사와 권돈인이 추구했던 일을 위하여 새로운 삶을 살
기로 맹세하고 그 증표를 남긴 것이다. 무슨 말인가?

　추사와 권돈인이 조선말기 세도정치를 폐하고 영·정조 시대의 탕평
책을 부활시키고자 무엇을 하였는가? 외척인 안동김씨의 전횡을 막는
일이다. 그렇다면 천신만고 끝에 살아 있는 대원군이라는 유례없는 묘
책으로 정권을 잡은 흥선대원군이 안동김씨들을 몰아내고 겨우 한숨
돌리는가 했더니, 이번에는 자신의 며느리의 일족들이 새로운 척족 세
력으로 등장하며 세도정치의 씨앗을 뿌리는 작태를 수수방관할 수 있

* 고종 19년(1882) 6월 9일, 군제 개혁으로 신식군대 별기군別技軍이 설치되면서 구식 군대에 대한 차별과 열악한 대우에 격분한 구식 군대가 일으킨 군란軍亂. 외척이던 민씨 일가에 대한 공격에 왕비가 궁을 몰래 탈출해 며칠간 잠적할 만큼 구식 군대의 반감이 극에 달했던 이 사건의 배후로 흥선대원군을 지목한 청군淸軍에 의해 흥선대원군이 청나라로 납치되는 일이 벌어졌고, 군란 중에 희생된 13명의 일본인에 대한 배상 문제로 일본과 제물포조약이 체결되었다.

** '공손할 공恭'은 "뜻을 따르며(함께 받들다)"란 의미로, '공경할 경敬' 받들 봉奉'과 통한다. 또한 '희롱할 완玩'은 "업신여길 만큼 ~에 대해 익숙한(잘 알고 있는)"이란 뜻이 내포된 글자로 '익힐 습習'과 같은 의미로 쓰인다. 예를 들어 『오지吳志』의 『聞其善左傳 乃自玩讀 欲興論 문기선좌전 내자완독 욕여론』에서 '완독玩讀'이라 함은 "자유자재로 그 뜻을 설명하고 응용할 수 있을 만큼 그 의미를 통달함"이란 뜻으로 "깊이 숙독하다."라고 해석된다.

었겠는가?

흥선대원군과 홍우길이 추사와 권돈인의 맹세가 담긴 작은 부채에 척족의 전횡을 막고 탕평책을 재확립시키겠노라 맹세하는 흔적을 남긴 지 4년 후, 구식 군대에 대한 차별에 격분한 일단의 군인들이 흥선대원군을 옹위하고 임오군란壬午軍亂*을 일으킨다. 흥선대원군이 홍우길에게 추사와 권돈인의 맹세가 담긴 작은 부채를 펼쳐놓고 뭐라 했을 것 같은가?

'인패지란紉珮芝蘭'이다.

초나라 굴원의 충정을 언급하며 민씨 일가의 전횡으로 망해가는 나라를 지켜볼 수만 없어 자신이 척족의 뿌리를 뽑는 일에 앞장서고자 하니 "도와달라." 한 것이고, 이에 홍우길은 '공완恭玩'이라 써서 동참 의사를 밝히고 낙관까지 찍었던 것이다. 이때 '공완'이라 함은 단순히 "공손한 마음으로 예를 갖춰 (작품을) 감상함"이란 의미가 아니라, "작품에 담긴 깊은 뜻을 충분히 이해하였기에 이에 공감하며 그 뜻을 받든다."라는 의미로 해석된다.**

작품에 대한 해석을 마치며 다시 한 번 작은 부채에 각자의 뜻을 밝힌 네 사람의 흔적을 바라보고 있노라니, 불현듯 그들이 이해하고 추구한 탕평책이 모두 같은 무게와 같은 모습이었을까 하는 생각을 하게 된다. 네 사람이 같은 것에 대해 언급하고 또한 노력했지만, 네 사람이 맞이한 운명이 같은 것은 아니었기 때문이다.

탕평책.

영조 치세 시 노론과 소론의 두 당파 사람들을 고루 등용시켜 당파 싸움을 없애자는 취지에서 도입한 정책으로 알려져 있다. 한마디로 권력을 나눠 치우침이 없게 하는 정책이라 뜻이 되는데, 영조께서 『시경』의 탕평蕩平을 그리 이해하셨을까? 원래 '탕蕩'이란 "큰 홍수 때 거침없이 흐르는 넓은 강물"이란 뜻으로, "거침없이 휩쓸다", "제멋대로"라는

의미를 담고 있는 글자다.* '평平' 또한 『시경』에선 "고르다", "평평하다"라는 의미라기보다는 "순환하다"에 더 가깝다.

결국 『시경』의 의미에 맞게 탕평책을 이해하면 "절대적 힘을 지닌 통치자의 의지에 따라 권력 교체를 단행하는"이란 뜻이 된다.

결국 『시경』식 탕평책이란 절대적 힘을 지닌 국왕이 정점에 위치하고, 정치는 조정을 책임진 신하들의 책임 정치를 통해 운용되고 평가되는 일종의 책임총리제에 가까운 시스템이라 하겠다. 고증학자였던 추사가 『시경』의 '탕평'의 의미를 몰랐을 리 없으니, 그가 꿈꾼 정치의 모습이 권력 안배 혹은 세력 균형은 아니었을 것이라 생각한다. 다시 말해 국정의 안정적 관리가 아니라 정책을 통해 국정을 주도하고 평가받는 시스템을 통해 조선의 경쟁력을 높이는 그런 정치를 추구했다는 뜻이 된다.

추사, 권돈인, 흥선대원군, 홍우길이 탕평책을 어떤 각도에서 이해했고, 무엇을 추구하며 맹세를 했는지에 따라 그들이 함께 걸을 수 있는 지점이 달라지겠지만, 네 사람 모두 첫 걸음은 척족들의 세도정치를 타파해야 한다는 점에선 동의했다고 하겠다.

같은 목적을 위해 함께 뭉치고 행동한 동지일지라도, 모두 같은 운명이 기다리고 있는 것은 아니다. 이런 까닭에 각기 다른 운명을 맞이할지라도 끝까지 서로를 독려할 수 있으려면, 내가 상대와 어디까지 뜻을 공유하고 있는지부터 분명히 해야 한다. 이것이 친구와 동지 간에 지켜야 할 신의와 도리가 다른 이유다.

사람은 정에 이끌리고, 정만큼 끈끈한 것도 없지만, 일과 정을 혼돈해선 곤란하고, 정에 호소하며 일에 끌어들이는 무리한 요구를 해선 안 될 짓이니, 동지를 구하려는 자는 상대의 뜻을 타진하기에 앞서 자신을 비춰볼 거울부터 챙길 일이다. 이런 관점에서 추사와 권돈인이 친구가 아니라 동지였다는 것이 다행이라 생각하며, 이제 추사의 평생지

* 『시경』 '蕩蕩上帝 탕탕상제', 『예기』 '蕩天下之陰事 탕천하지음사', 『사기』 '萬民咸蕩滌邪穢 만민함탕척사예', 『후한서』 '歲間蕩定百姓以安 세간탕정백성이안' 등에서 확인할 수 있듯이 '탕蕩'은 "절대적 힘" 혹은 "천자의 권능" 등의 의미로 쓰인다.

기 초의선사艸衣禪師를 만나러 떠나보자.

'군자君子 탄탕탕坦蕩蕩하고

소인小人 장척척長戚戚이니라'

『논어』「술이述而」

불가의 친구

—

추사와 함께 늙어간 몇 안 되는 친구 중에 초의선사草衣禪師만큼 특별한 인연도 없을 것이다. 추사가 아무리 불교에 조예가 깊었다 해도 유가 사람과 불가 사람이 함께함도 이채로운 일인데, 불가의 논쟁에 유가의 거두가 '백파망증15조白坡妄證十五條'란 비평론까지 제기하며 초의 편에 서서 불가의 싸움판에 적극 나섰던 일을 어찌 이해해야 할까?

추사가 불교계를 바로잡고 중생구제의 길에 나서고자 작정한 것도 아닐 터인데, 유가사상에 대해선 독자적 학설을 펼치거나 제대로 된 논쟁 한 번 해본 적 없던 그가 남의 집안싸움에 왜 그리 열을 내고 있었던 것일까? 싸움터도 싸움터지만 더욱 이해하기 힘든 것은 싸움의 시기다. 추사가 당시 불교계의 선백禪伯(선가의 큰 어른)으로 이름을 날리던 백파긍선白坡亘璇(1767-1852)과 격렬히 다툴 당시, 그는 절해고도 제주에 유배 중인 죄인 신분이었다. 정적들이 쳐놓은 덫에 걸려 저승 문턱까지 끌려갔던 그를 구하기 위해 권돈인과 조인영이 전력을 다했어도 겨우 목숨만 구할 수 있었을 뿐 제주 유배형을 막을 수는 없었다.

한마디로 제 목숨도 장담할 수 없는 처지에 한가로이 남의 집안싸움에 끼어들어 다투고 있는 셈인데, 오지랖이 넓은 건지, 기만전술을 펼치고 있는 것인지, 머릿속이 복잡해진다. 추사가 초의를 어찌 알게 되었는지 분명치 않지만, 여러 정황을 고려해볼 때 전라남도 강진 땅에서 귀양살이하던 다산茶山 정약용丁若鏞(1762-1836) 선생의 소개로 함께하게 된 듯하다. 다산은 왜 초의에게 관심을 두게 되었고, 추사에게까지 소개하게 되었던 것일까?

누가 누구를 소개하거나 추천하는 일은 결코 가벼운 일이 아니다. 더욱이 유배지에 배소된 죄인 신분이었던 오십 줄의 다산 선생께서 그저 "연배도 맞고 괜찮은 사람이니 마음을 나누며 지내시면 좋을 듯하네."라며 초의를 소개할 만큼 한가하거나 가벼운 사람이었겠는가? 유자 다산이 선승 초의를 눈여겨봤다면 눈여겨볼 만한 구석이 있었을 것이고, 초의의 어떤 면모가 추사와 합치되는 부분이 있었기에 소개든 추천이든 했다고 보는 것이 타당할 것이다. 이런 관점에서 먼저 다산과 추사가 합치되는 부분을 찾아보면 추사와 초의가 의기투합할 수 있었던 부분이 드러날지도 모르겠다.

추사는 어린 시절 실학자 초정楚亭 박제가朴齊家(1750-1815)로부터 청나라의 선진 학문을 접하였고, 이러한 경험과 스물네 살 때 직접 목도한 연경의 발전된 모습은 향후 그의 학문의 방향을 결정하게 된다. 젊은 추사가 연경의 발전된 모습을 두 눈으로 확인하고 무슨 생각을 했을까? 선비의 도리, 사람의 도리를 떠벌리며 백성의 등가죽 벗기는 짓을 당연한 권리 정도로 생각하는 조선 사림들의 뻔뻔함과 무능함을 절감하지 않았을까?

두 눈이 있는 사람이라면 비참한 조선의 실상과 비교했을 것이고, 생각이 있다면 원인을 자문하지 않았겠는가? 많은 추사 연구가들은 연

경에 도착한 추사가 그토록 만나고 싶어 하던 청나라 학자들을 만나 자신의 학식을 뽐내고 인정받고 우쭐대다가 돌아온 연후에도 지속적으로 교류하며 신학문을 연마하였다고 한다. 그런데 그토록 열심히 갈고 닦은 추사의 학문에서 우리는 무엇을 보았는가?

몰라도 그만, 알아도 그만인 잡학과 소위 추사체로 분류되는 괴이한 문예작품뿐이다. 조선에서 책 사 모으기로 치면 둘째가라면 서러워할 만큼 선진 학문에 관심을 보이며 유배지에서도 책 사 모으기를 그치지 않았던 그의 학문이 단지 읽기 위한 것이라면 그는 학자라기보다는 수집가라 해야 하지 않겠는가?

추사가 연구한 학문과 다산의 학문에 공통분모가 있다면, 그것은 조선 백성도 청나라 백성처럼 잘살 수 있는 방법을 찾아 정치에 반영하는 일일 것이다. 그러나 다산 정약용의 애민사상과 실용적 학문은 오늘날 다산학이라 불릴 만큼 널리 연구되고 있으나, 추사는 조선말기의 대표적 석학이라 불릴 뿐 그 실체가 모호하다.

왜일까?

백성들의 삶을 윤택하게 하려는 방법을 제도와 실용적 수단에서 찾은 이와 정치체제를 통해 추구하고자 하였던 사람의 차이 때문은 아닐까? 유배지의 다산은 추사가 무엇을 꿈꾸고 있는지 간파하였고, 그 꿈이 무엇을 향하는지 알았기에 똑같은 목표를 지니고 있던 초의를 추사에게 소개했던 것은 아닐까?

인류가 국가라는 것을 만든 이래 어느 시대나 백성을 묶어두는 세 개의 기둥이 있다.

정치와 먹거리 그리고 종교다.

이런 까닭에 유능한 정치가라면 이 세 기둥이 제 위치에서 제 역할을 하도록 항시 신경 써야 한다. 정치가 다산과 추사는 자신의 시대를

지탱하고 있던 세 기둥의 모습에서 무엇을 보았을까? 정치는 시대착오적인 양반과 세도정치의 폐해로 기울었고, 종교는 상처 입은 백성들을 보듬기는커녕 신의 권위를 세우는 데 급급하니, 허기진 백성은 들고 있는 감자 한 알도 입에 넣길 주저하며 눈치만 살핀다. 땅 귀신은 호통쳐 빼앗고, 지옥 불 그리기 즐기는 자는 겁박하여 바치게 하니, 인간은 배고픔보다 두려움에 주저앉게 마련인데 저 불쌍한 백성들을 어쩌면 좋단 말인가?

난세를 부르는 것은 무능하고 욕심 많은 정치가이지만, 난세가 되면 백성들의 두려움을 키우며 욕심을 채우려는 자가 나타나게 마련이다. 이를 일컬어 혹세무민惑世誣民이라 한다. 이것이 추사가 초의와 친구가 되었던 이유고, '백파망종15조'를 거론하며 남의 집안싸움에 뛰어든 이유 아니겠는가?

추사는 한 손으로는 '백파망종15조'를 들어 올리고, 다른 한 손으로는 초의를 향한 애틋한 마음을 담은 작품을 준비하였다.

간송미술관에 소장된 〈명선茗禪〉이다.

〈명선〉은 추사를 지칭할 수 있는 명확한 관서나 낙관이 없는 탓에 진위 논란이 끊이지 않는 작품이다. 원로 미술사학자 강우방 선생은 위작이라 주장하고, 작품의 소장처 간송미술관의 최완수 선생은 진품이 틀림없다며 구구절절 작품 설명을 덧붙이고 있으나, 서로 상대를 설복할 만큼 구체적인 증거나 논지를 제시하지 못한 채 대치하고 있다. 안타까운 일이다. 추사 작품의 진위를 판단하는 가장 큰 기준이란 것이 소위 '추사다운 글씨'를 알아볼 수 있는 나름의 감식안뿐인 까닭에 애당초 상대를 설득할 수 있는 객관성을 기대할 수 없는 다툼이었고, 끝날 수 없는 싸움일 뿐이다. 상황이 이런 식으로 진행되는바, 추사의 작품에 대한 시비는 끊이지 않고, 급기야 고서화 수집가 모암문고의 이

〈茗禪〉

115.2×57.8cm 澗松美術館 藏

영재 선생은 그동안 추사의 대표작으로 알려진 많은 작품들을 위작이라 주장하며 세간을 떠들썩하게 했지만 결국 그 근거는 나름의 안목으로 판단한 서체에 대한 개인적 견해뿐이었다.

추사의 작품을 판단하는 기준이 서체에 대한 개인의 감식안뿐이라면 이러한 시비는 끊이지 않을 것이나, 진품임을 입증해야 하는 쪽도 개인적인 감식안 이외에는 달리 방법이 없는 탓에 잠잠해질 때까지 무대응으로 일관하고 있을 뿐이다. 상황이 이러하니 각자 믿고 싶은 대로 믿고 각기 전문가를 자임하며 추사의 의자를 흔들어댄다.

추사의 작품임을 판단할 수 있는 기준이 서체뿐일까?

백번 양보하여 그렇다손 쳐도, 옛사람들이 이르기를 "글씨는 인품과 학식이 투영된다."고 하던데 우리는 추사의 학식과 인품에 대해 제대로 파악하고 객관적 기준을 세운 것인지 묻고 싶다. 추사의 학식과 인품이 반영된 글씨를 '추사다운 글씨'라고 규정하고자 하면 우선 그의 학식과 인품 그리고 그것이 어떤 특징으로 표출될 수 있는지에 대한 학문적 연구가 선행되어야 하건만, 우리는 그의 인품은커녕 그가 추구했던 가치관이나 인생관조차 체계적으로 연구한 바 없지 않은가? 이런 연유로 소위 선비정신이 만들어낸 이상적인 선비의 모습과 추사를 겹치는 손쉬운 방법을 통해 그의 예술세계에 대한 환상을 만들어낸 것은 아닌지 자문해봐야 할 것이다.

세상이 그리만 돌아간다면 천년이 넘는 세월 동안 수많은 선비들이 군자를 노래하며 군자의 모습을 꿈꾸었겠는가? 높은 학식이 개인의 가치관을 공고히 하는 논리적 기반이 될 수는 있으나, 개인이 개인인 이유는 각기 다른 생각과 삶을 살아내기 때문이다.

추사가 백파긍선의 선설禪說(선에 대한 학설)을 비난할 때 집어든 도끼가 무엇이라 생각하는가?

한마디로 석가모니조차도 중생을 구제하기 위해 설법說法을 하실 수

밖에 없었는데 하물며 일개 선승에 불과한 백파가 일방적으로 교외별전教外別傳*의 범주를 확장시켜 자파自派의 이익을 꾀하면서도 아무런 논증 절차를 거치지 않았기 때문이다.**

과학적 증거나 논증보다 믿음을 중요시하는 종교적 사안도 논증 절차 없이 믿음을 강요하는 처사의 부당함을 지적했던 추사건만, 그런 그의 문예작품의 진위를 밝히는 방법이 단지 개인의 감각(감식안)뿐이라면 부끄러운 일 아닌가?

어떤 사람의 독특한 언행을 흉내 내는 일은 상대를 이해하는 첫걸음이고, 흉내 내기의 끝은 상대가 되어 행동하는 것이다. 결국 상대를 제대로 알고자 하면 상대의 입장이 되어 상대처럼 생각할 수 있어야 한다. 추사의 문예작품의 진위를 판단하려면 그의 성향에 따라 그의 생각을 읽어야 할 것이다. 그렇다면 그의 생각을 담는 틀이 어떤 구조 속에 놓여 있다고 생각할 수 있을까?

논리다.

추사의 문예작품이 그의 논리구조를 반영하고 있다면, 우리는 무엇을 통해 그것에 접근할 수 있을까? 추사의 대다수 문예작품은 서예의 형식을 취하고 있으니, 당연히 그의 생각의 편린은 문자 속에 담겨 있을 것이다. 그러나 그간 작품에 쓰인 서체를 살피는 데 정신이 팔려 그의 작품에 숨어 있는 글의 내용을 다각도로 검토해보지 못했던 것은 아닌지 자문해볼 때가 온 것 같다.

〈명선〉을 추사의 작품이라 주장하는 측이나 아니라고 주장하는 측 모두 작품에 쓰여 있는 '명선茗禪'을 "차를 마시며 선정禪定에 들다."라고 읽는 것에 크게 이견을 표하지 않고 있으며, 작품에 쓰인 협서의 내용은 대체로

* 불교의 선종에서 말이나 문자를 쓰지 않고 따로 마음에서 마음으로 전하는 깨달음.

** 추사와 백파의 논쟁은 추사가 백파의 선설禪說에 대한 오류를 지적한 편지를 보내는 것으로 시작하여 백파가 13가지 논증을 들어 답신하고, 이에 추사가 '백파망증15조'로 재반박하였으며, 이에 백파는 "반딧불로 수미산須彌山을 태우려고 덤비는 사람일세."라고 하며 더 이상의 논쟁을 피했다 한다. 논쟁의 중심은 조사선祖師禪과 여래선如來禪을 한데 묶어 격외선格外禪으로 두고 의리선義理禪과 대립시킨 백파의 선설에 있는데, 여래선을 조사선과 함께 격외선에 두면 그만큼 불경에 근거한 선학의 영역이 좁아지게 되니, 결과적으로 선禪에 대한 논리적 검증 영역이 좁아지고, 일방적으로 깨달았음을 주장하는 개인의 입김이 커질 수밖에 없는 구조적 문제를 지니고 있었기 때문에 불교계는 각기 사세를 키우며 영향력을 높이려는 방향으로 갈 수밖에 없게 되는 폐단과 직면하게 되었다.

'卅衣寄來自製茗, 不減蒙頂露芽, 書此爲報, 用白石神君碑意, 病居士隷 초
의기래자제명, 불감몽정로아, 서차위보, 용백석신군비의, 병거사예'
"초의가 직접 만든 차를 부쳐 왔는데, (그 차의 품질이 중국의 전설
적 명차) 몽정蒙頂과 노아露芽와 비견해도 부족함이 없었다. (이에
초의의 차 선물에) 보답하고자 이 글을 '백석신군비白石神君碑'의 필
의筆意를 빌려 쓰노라. 병중의 거사가 예서로 쓰다."

라고 해석하는 데 동의하고 있다.

작품에 담긴 대략의 의미는 통하는데 문제는 한 시대를 대표하는 석
학의 풍모가 느껴지지 않는다는 것이다. 추사가 담고자 했던 내용이
이것이 전부였을까? 이 지점에서 몇 가지 질문을 해보자. 추사는 왜
'다선茶禪'이라는 보다 일반적인 표현 대신 '명선茗禪'이라 쓴 것일까?

'명茗'과 '다茶'는 의미가 약간 다르다. '명茗'은 차나무 잎 중에서
'어린 싹'을 지칭하는 말이다. 그렇다면 추사가 '차 싹 명茗'을 고집한
이유는 참새 혓바닥처럼 작은 새싹을 모아 덖어낸 작설차雀舌茶와 같
은 고급차라는 의미를 강조하기 위함이었을까? 하긴 협서에 '불감몽정
노아不減蒙頂露芽'"(중국의 명차) 몽정과 노아와 비견해도 손색이 없다."
고 쓰여 있으니, 그리 이해하는 것도 무리는 아니겠다.

그러나 당신이 추사라고 가정하고 친구가 보내온 선물을 받아 든 상
황을 상상해보라.

당신은 친구가 보내온 선물이 고가품이어서 반가운 것인가, 아니면
친구의 마음이 고마운 것인가? 물론 귀한 선물을 받으면 더 기쁜 것이
인지상정인지 모르겠다. 그러나 조금의 사려심이라도 있는 사람이라면
살림살이가 넉넉지 않은 친구에게서 과한 선물을 받으면, 받는 마음이
편치 않은 것 또한 친구의 마음이 아닌가? 그런데 협서에 쓰인 글을 읽
으면, 추사가 선물을 풀어보고 처음 보인 반응이 어떠했는가? 자신이

받은 선물이 얼마나 좋은 것인지 떠벌리고 있는 모습으로 전형적인 속물의 모습 바로 그것 아닌가? 이에 대해 추사를 옹호하는 어떤 이는 추사가 어려서부터 귀히 자란 탓에 남에게 무엇을 요구하는 것에 미안해하거나 쑥스러워하지 않았으며, 상대의 사정을 헤아리기보다는 자신의 절실함을 토로하는 데 익숙했기 때문이라 하더니, 갑자기 생의 후반기에 많은 풍파를 겪게 된 추사에게도 어떤 요구라도 들어줄 친구 한 사람쯤 필요하지 않았겠냐고 두둔한다.* 늙어가며 그럴 수 있는 친구 한 사람쯤 있었으면 하는 마음이야 누구나 가질 수 있지만, 늙어갈수록 도움이 되지 못해 미안해하는 일이 자꾸 생기는 것도 친구 마음이니, 백번을 생각해봐도 추사가 보인 행동은 속물 혹은 미성숙한 인격일 뿐이다.

이 지점에서 필자는 협서의 내용에 대한 기존의 해석이 이론異論의 여지가 없을 만큼 정확한 것인지 다각도로 검토해보고 싶은 충동을 느끼며 글자 한 자 한 자를 더듬어보기 시작했다.

* 이상국, 『추사에 미치다』, 푸른역사, 2008, 142쪽.

'艸衣奇來自製茗, 不減蒙頂露芽, 書此爲報 초의기래자제명, 불감몽정노아, 서차위보……'

서차위보書此爲報?

가만? "이 글을 써서 보답하고자"라는 뜻을 '서차위보書此爲報'라고 쓰는 것이 맞는 표현인가? '서차위보'가 아니라 '차서위보此書爲報' 혹은 '서이위보書以爲報'라 하는 것이 타당할 텐데, '서차위보書此爲報'라니……

이는 어색한 표현 정도가 아니라, 엄밀히 따지면 틀린 어법이고, 백번을 양보해도 이상한 표현이다. 이상한 부분은 계속 발견된다. 추사 정도의 학식을 지닌 분이 "백석신군비白石神君碑의 필의筆意로 쓴다."는 의미를 '용백석신군비의用白石神君碑意'가 아니라 '방백석신군비의倣白石神君碑意'라고 써야 함을 몰랐을까?** 상식적이지 않기는 '병거사예

** 선인先人의 작품을 참고하여 선인의 뜻 혹은 정취 따위를 모방하거나 자신의 작품에 반영하는 행위를 일컬어 '방작倣作' 혹은 줄여서 '방倣'이라 한다.

病居士隷'도 마찬가지다. 병거사病居士가 유마거사維摩居士를 빗대어 추사 자신을 지칭한 것이든, "병중의 거사"라는 의미든, 분명한 것은 이 작품을 쓴 인물을 나타내는 서명과 다름없는데, '병거사病居士' 뒤에 붙어 있는 '노예 예隷'자를 '예서隷書'로 읽는 것이 가당한 일일까? '병 거사'를 명사로 읽으면, 당연히 뒤에 붙은 글자는 제題나 서書처럼 동사 가 와서 "~가 제題하다."라는 의미로 쓰이는 것이 상례인데, 예隷가 예 서隷書라면 명사 아닌가?

협서의 내용도 친구 간의 예를 벗어난 속인과 같고, 그 문자 또한 배 운 자의 것이라 여겨지지 않는다. 추사의 성격이야 그렇다손 쳐도 그의 학식 높은 것에 이견을 표할 만큼 한학 실력이 출중한 오늘의 추사 연 구자는 없을 테니, 결론은 그간의 해석이 엉터리였다고 생각하는 것이 옳을 것이다. 한문으로 쓰인 서적을 마주하면 괜히 긴장하게 되고 떠 듬떠듬 글자의 의미를 짚어보는 수준에 불과한 사람이지만, 필자가 만 일 추사의 입장이라면 저런 어설픈 협서를 남기느니 차라리 '초의기래 자제명艸衣奇來自製茗'의 대구對句로 '추사교외별선정秋史敎外別禪定'*이 라 써서 간단히 마무리했을 법도 한데, 당대 최고 수준의 학식과 문예 를 자랑하던 추사의 깊은 뜻을 헤아릴 수 없으니 답답할 뿐이다.

이때 갑자기 스치는 생각 하나. '가만있자⋯⋯. 그래⋯⋯ 혹시 이거 협서를 시詩로 쓴 것 아닐까?' 급히 글자 수를 세어본다. 하나, 둘, 셋, 넷, 다섯, 여섯, 일곱⋯⋯ 스물여섯, 스물일곱, 스물여덟. 스물여덟 자면 칠사 이십팔이니 칠언율시七言律詩의 기본 요건을 갖추고 있는 셈이다. 평문으로 읽어왔던 협서의 내용을 칠언시의 모습으로 재구성해보자.

* "초의 덕분에 자신도 교외 별전敎外別傳(다선茶禪)을 통해 선정禪定에 들게 되었 다."는 의미를 담아 대구를 달아보았다.

艸衣寄來/自/製茗 초의기래/자/제명
不減蒙頂/露/芽書 불감몽정/노/아서
此爲報用/白/石神 차위보용/백/석신

君碑意病/居/士隷 군비의병/거/사예

　　그동안 관서款書 역할을 하던 '병거사病居士'와 사족처럼 붙어 있던 마지막 글자 '노예 예隷'까지 모두 한데 모아 재구성한 것이지만, 칠언율시로 손색이 없다. 시의 대구 관계와 의미구조를 통해 시의 전체적인 구조를 살펴보니, 처음 네 자를 묶고 한 자를 따로 떼어낸 후 마지막두 자를 붙여 읽는 형식으로 해석하면 무난하겠다.

　　시의 구조를 파악했으니 이제 상징어의 의미를 풀어야 하는데, 추사가 쓴 '초의艸衣'라는 글자가 간단치 않다. 우리는 그간 초의草衣를 "풀옷을 입은(검소한 옷을 입은)" 의미로 읽으며, 초의선사의 풍모와 연결시켜왔다. 그러나 엄밀히 따지면 추사가 쓴 '艸衣'를 '풀 옷'이란 의미와 연결시킬 수 없는 것이 문제다. 무슨 말인가?

　　일반적으로 '초艸'와 '초草'는 같은 뜻으로 사용하고 있지만, 두 글자의 의미를 엄격히 나누면 초艸는 초草의 새싹이란 의미로 초아草芽라는 뜻이 되고, 초草는 다 자란 풀을 뜻하기 때문이다. 길게 자란 풀의 섬유질을 뽑아 옷감을 만드는 일이야 특별할 것 없으나, 방금 돋아난 풀싹으로 옷감을 만들 재주는 없지 않은가? 필자가 너무 까다롭게 트집을 잡는다고 생각하시는 분도 계실 것이다. 그런 분을 위해 필자는 한양대학교의 정민 교수가 2007년 봄, 한국학 전문 계간지《문헌과 해석》에서 다산 정약용의 제자 황상黃裳이란 사람이 쓴 「걸명시乞茗詩」를 증거로 들며, '명선茗禪'이 추사가 초의에게 지어준 호號라는 것을 밝힌 바 있음을 상기시켜드리고자 한다.* 이제 '명선茗禪'이 추사가 초의선사에게 지어준 호라는 전제하에 〈명선茗禪〉이란 작품을 다시 읽어보자.

　　'茗禪 명선······ 艸衣奇來自製茗 초의기래자제명······'

* 이상국,『추사에 미치다』, 푸른역사, 2008, 138-139쪽 참조.

이상한 점이 느껴지지 않는가?

명선茗禪과 초의艸衣가 모두 동일인을 지칭하는 것이니 동어 반복과 다름없다. 이러한 현상을 가장 설득력 있게 설명할 수 있는 방법이 무엇일까? 본문 격인 '명선'과 이어지는 협서의 내용이 추사가 초의에게 명선이란 새로운 호를 지어주게 된 연유를 밝히는 것으로 연결될 때이다. 그러나 지금까지 읽어온 협서의 내용엔 초의가 직접 만든 차를 보내준 것에 대해 고마움을 표하는 추사의 모습뿐이다.

이 지점에서 추사는 왜 '다선茶禪'이란 일반적인 표현 대신 '명선茗禪'이라 했을까, 라는 다소 엉뚱한 질문과 추사는 왜 '草衣'라 쓰지 않고 '艸衣'라 쓴 것일까, 라는 질문을 겹쳐보라. 어떤 공통점이 발견되지 않는가? '명茗'은 '다茶'의 새싹이고 '초艸'는 '초草'의 새싹이니, 모두 "새로 돋아난" 다시 말해 "새로운 시작"이란 의미를 담아내기 위해 '다茶'와 '초草'가 아니라 '명茗'과 '초艸'가 필요했던 것 아닐까?

추사는 단순히 "차茶를 마시고 선정에 들다."라는 의미를 담아내기 위해 '명선茗禪'이라 쓴 것이 아니라, "차나무에 새로 돋아난 새싹"이란 의미와 선禪을 합성한 '명선茗禪'이라는 호를 생각해낸 것이다. 말인즉 초의선사가 "새로운 방식의 선禪 운동을 펼치는 승려"라는 점을 강조하고자 하였던 것이다.

생각해보라.

추사가 불가의 친구에게 호를 지어주고자 할 때 가장 깊이 생각한 점이 무엇이겠는가? 이름은 지칭하는 대상을 함축적으로 표현하게 마련이니, 추사가 인식하고 있는 초의라는 인물에 대한 함의적 뜻을 담고자 했을 것이다. 그런데 추사에겐 초의라는 친구의 새 이름(호)을 고르며 한 가지 더 고려해야 할 점이 있었다. 그 친구가 불가에 귀의한 승려라는 점이다. 추사와 초의가 아무리 막역한 사이라도 추사는 속세의 사람이고 친구는 부처님의 품에서 다시 태어난 사람이다. 다시 말해

친구를 불가에서 다시 태어나도록 이끌어준 스승은 속세의 아비와 한 가지이니, 친구의 아비의 뜻을 무시하는 것이 예가 아니다. 그래서 추사는 '草衣'가 아니라 '艸衣'라 쓰게 된 것이다. 무슨 말인가?

"당신을 부처님 품으로 이끌며 초의草衣라는 법호를 내려주신 스승께서 단지 속세를 떠난 사람이란 뜻을 담기 위해서 초의라 하였겠소? 내 생각엔 당신이 선가禪家의 새로운 싹을 틔울 선각자가 되라는 의미에서 초의라 하신 것이라 여겨지니, 草衣가 아니라 艸衣라 해야 할 것이오. 당신 스승의 뜻을 받들어 명선茗禪이라 부르고자 하니, 풀싹[초아草芽]이나 차의 새싹[다아茶芽]이나 새 움이란 점에선 그것이 그것 아니겠소?"

필자의 해설이 그럴듯하지만, 추사가 '초艸'자 속에 그런 깊은 뜻을 담았다손 쳐도, '초艸'가 '풀의 새싹'인 이상 옷을 지을 수 없기는 매한가지 아니냐고 반문하시는 분이 계실지도 모르겠다. 그러나 선가에서는 제자가 스승의 법통을 계승하였다는 것을 일컬어 스승의 가사袈裟(승려의 법의法衣)를 물려받았다고 한다. 말인즉 '초의艸衣'의 '의衣'는 "깨달음의 계승"이란 뜻이 된다. 이것이 시어詩語의 묘미 아니겠는가?

이제 이어지는 '기래寄來'가 무슨 의미가 되는지 살펴보자.

'기래寄來'를 붙여 읽으면 "~에게 부탁하여 부쳐 오다"라는 의미가 되지만, '기寄'와 '래來'를 끊어주면 '기寄'는 "소임을 맡기다"* 혹은 "~에 몸을 의탁하다"**라는 의미가 되며, '래來'는 '오다'가 아니라 '~이래로'라는 뜻이 된다. 결국 추사가 쓴 '초의기래艸衣寄來'는 "(내 친구 초의가) 불가에 귀의한 이래로"라고 읽을 수 있겠다. 이런 까닭에 핵심어 자리에 '자自'가 쓰인 것이며, 이때 '자自'는 '스스로'라는 뜻이 아니라 '시작'이란 의미로 읽게 된다. 이제 남은 두 글자 '제명製茗'은 앞서 읽은

*『논어』「태백」에 '何以寄百里之命 하이기백이지명'이란 대목이 나온다. 여기서 유래된 말이 '기명寄命'으로, "국정을 맡기다."라는 뜻이다. 이때 '기寄'는 "소임을 맡기다."라고 해석한다.

** 나라를 잃고 타국에 망명해 있는 군주를 일컬어 '기공寄公'이라 한다. 이때 '기寄'는 "더부살이하다.", "몸을 의탁하다."라고 해석된다. 『의례·주』, '寄公者何也 失地之君也.

'초의기래'를 부연 설명하는 것으로, 추사는 초의가 불가에 귀의한 이 래로 찻잎 덖는 일을 하였음을 밝혀주며 첫 구句를 마무리하였다. 첫 구에 담긴 의미를 읽고 나면 누구라도 문맥상 다음 구의 내용은 초의 가 차를 덖는 일을 하게 된 연유 혹은 차 덖는 일을 통해 초의가 주창 한 새로운 선의 모습과 관계된 내용으로 연결될 것임을 생각해볼 수 있 을 것이다. 이제 대구 관계를 통해 두 번째 구를 확인해보자.

'不滅蒙頂露芽書 불감몽정노아서'

그동안 평문으로 읽어온 협서를 칠언시로 재편하니 중국의 전설적 명차 이름으로 소개되어온 '노아露芽'를 더 이상 '노아'로 붙여 읽을 수 없는 문제와 마주하게 되었다.

'노아'가 차 이름이 아니라면, '몽정蒙頂' 또한 차 이름이라 고집할 수 없으니, '몽정'이 차 이름이 아니라면 무슨 뜻이 될 수 있을까?

'몽蒙'은 "교육을 받지 못한 어리석은 어린애"라는 뜻으로, 『순자』 「비상非相」의 '仲尼之面如蒙俱 중니지면여몽기'라는 문장 속에서 그 의 미를 헤아릴 수 있다. "공자(중니仲尼)의 얼굴(공자의 가르침)은 마치 무지 몽매한 도깨비를 쫓아내는 방상方相 탈과 같다."는 표현 속에서 옛사람 들이 무지몽매함을 도깨비처럼 떨쳐내야 할 것으로 여기고 있음을 알 수 있을 것이다. 그러나 세상에는 아무리 유능한 선생이 공을 들여 깨 우쳐주려 해도 배울 수 없는 사람도 있다. 배운다는 말 속에는 자신이 갖추지 못한 새로운 것을 받아들인다는 뜻이 내포되어 있는데, 배우고 자 하는 사람이 제 것을 고집하는 경우다. 이처럼 어리석고 고집까지 센 사람을 일컬어 '몽고蒙固하다' 일컬으니, 중국 육조시대 문인 안연 지顔延之는 '말신몽고 측문지훈 末臣蒙固 側聞至訓'이라 하였던 것이다. 외부로부터 새로움을 받아들이기를 거부하고 끼리끼리 지혜를 모아봤

자 뻔한 해법뿐이고 이런 어리석고 고집스런 신하들만 남아 조정을 지키는 나라는 이미 망국의 길에 들어선 것과 진배없단다.

결국 '몽蒙'을 면하려면 교육도 교육이지만 무엇보다 배우려는 자가 배움을 받아들일 수 있는 유연한 사고를 지니고 있어야 한다. 그러나 사람은 새로움보다 경험을 신뢰하는 습성이 있는지라 큰 성공의 경험은 큰 실패의 원인이 되는 경우를 종종 보게 된다. 이런 까닭에『역경易經』은 '과섭멸정過涉滅頂'이라 일깨워준다. 강을 건넜으면 강을 건너기 전의 생각을 지워버리라는 뜻이다. 무슨 말인가? 이미 경험한 것은 그것이 아무리 유용하게 쓰였더라도 그것만 고집하면 새것을 받아들일 수 없게 되고, 결국엔 몽고蒙固한 사람이 될 수밖에 없기 때문이다.

그래서 지혜를 받아들이는 문을 항상 열어두어야 하건만, 어린아이 때는 열려 있던 정수리의 숨골은 나이가 들면서 닫히고 굳어버린다. 그러니 어쩌랴, 고집 센 돌머리가 되지 않으려면 어린아이처럼 정수리 문을 항상 열어두어야 할 것이다. 그래서 추사는 '초의기래艸衣寄來'의 대구로 '불감몽정不減蒙頂'이라 한 것이다.

"어리석음을 털어낼 지혜를 받아들이는 정수리의 숨구멍이 처음 불문에 귀의했을 때와 변함없는 상태로 유지하기 위해"라는 뜻을 '불감몽정'이라 하고 있는 것이다. '불감不減'이란 "(정수리의 숨구멍의 크기가) 줄어들지 않았다"는 의미로 평생 초심을 잃지 않고 노력하는 삶을 살아왔음을 시의 비유법을 통해 쓰고 있는 것이다. 그래서 핵심어 자리에 '이슬 로露'가 놓인 것이다.

이슬.

힘써 일하는 자의 땀방울이고, 결실이며, 새로운 싹을 키우는 생명수 역할을 이슬이라 표현한 것이다. 그렇다면 초의의 이슬(땀방울)은 어디에 맺혔을까? 추사의 말을 빌리자면 '아서芽書'라 했는데 도대체 '아서'가 무슨 의미일까?

'아芽'는 '풀의 새싹'이란 뜻으로, '맹萌'과 함께 쓰여 '맹아萌芽'라 하면 "새봄에 새로 돋아나는 풀의 싹[초아草芽]'이란 뜻이 된다. 추사가 초의선사草衣禪師를 '草衣' 대신 '艸衣'라고 했을 때, 바로 그 '초艸'와 같은 뜻으로, '맹아萌芽'는 '사물의 시작'이란 의미로 쓰인다. 추사가 사용한 '명선茗禪'의 '명茗', '초의艸衣'의 '조艸' 그리고 '아서芽書'의 '아芽'가 모두 '새로운[新]' 혹은 '시작'이라는 뜻과 연결되는 것이 아무 의미 없다 할 수 있겠는가?

『맹자』에 '우로지소윤雨露之所潤 비무맹얼지생非無萌蘗之生'이란 말이 있다.

"하늘이 내리는 은혜(비와 이슬)와 함께하노니 윤택하노니 나무줄기와 뿌리 구분 없이 새움이 돋는다."는 의미다. 하늘의 복이 어떤 특정인에게만 내리겠는가? 누구라도 하늘의 뜻을 헤아리고 하늘의 뜻을 따르면 하늘의 복을 제 것으로 할 수 있단다. 추사의 '아서'란 바로 이런 것이고, 핵심어의 자리에 '이슬 로露'를 놓아둔 이유다. 승려가 왜 승려인가? 어리석은 중생을 바른길로 이끌기 위함이다. 어리석은 중생을 바른길로 인도하려는 승려라면 당연히 현명해야 하고, 현명하려면 항시 열린 마음을 지니고 있어야 하며, 열린 마음을 지니고 있어야 부처님의 뜻이 어디 있는지 헤아릴 수 있으니, '아서芽書'란 중생에게 부처님의 가르침을 바르게 전하는 설법과 같은 뜻이라 하겠다.

이 지점에서 부처님의 말씀을 바르게 전하는 일과 초의가 차를 덖는 일이 무슨 관계냐고 묻는 분은 없으리라 믿고 싶지만, 혹시 하는 마음에 몇 자 덧붙여보자.

많은 사람들이 새로움을 꿈꾸지만, 생각만 가지고 새로움을 추구할 수는 없다. 꿈이 현실이 되려면 준비가 필요하고, 그 준비라는 것은 남의 도움 없이도 스스로 설 수 있는 자생력이 만들어질 때 비로소 자신의 의지를 발현할 수 있기 때문이다. 이런 까닭에 초의는 절간에만 머

물러 있지 않고, 땡볕에서 찻잎을 따고 가마솥의 열기를 견디며 두 손이 벌게질 때까지 찻잎을 덖어냈던 것 아니겠는가?

늙은 초의선사가 차의 장인이 되기 위해서 차 밭에서 검게 그을렸을리 없을 테고, 호의호식하려고 차를 판 돈이 필요했을 리도 없으며, 거둬야 할 자식이 있었을 리도 없는데, 무엇 때문에 뼈마디가 쑤시는 고통을 참아내며 가마솥 열기에 숨이 턱밑까지 차도록 땀을 흘렸겠는가? '아서芽書' 때문이다. 중생들을 부처님의 밝은 빛으로 이끄는 것이 불제자가 부처님의 자비에 보답하는 길이라 믿었기 때문이다. 이에 대한 내용이 세 번째 구에 담겨 있는 마음이다.

'此爲報用白石神 차위보용백석신'
"(바른 승려의 길을 걷기 위해 초의가 차 덖는 일을 마다하지 않는 것은) 바로 이것[此, 부처님의 가르침을 바르게 전하는 일]을 부처님이 초의에게 내리신 자비에 보답하는 용도[報用]로 쓰기 위함으로[爲] 이것이야말로 돌부처[石神]의 뜻을 밝히는 길[白]이라 생각했기 때문이다."

그렇다면 왜 초의는 그 당시 불제자들과 다른 길을 걷고자 했던 것이며, 그의 생각이 담긴 '아서芽書'는 왜 필요했던 것일까?
추사는 그 이유를 간단히 일곱 자로 밝혀두었다.

'君碑意病居士隸 군비의병거사예'

'비碑'는 원래 선인先人의 공덕을 잊지 않고 기억하도록 돌에 그 공적을 새겨 세운 비석을 뜻하는 명사이나, 대구 관계에 있는 '의衣[의발衣鉢*]' '감減(~을 줄이다)' '위爲(~을 위하여)'가 모두 동사라는 점을 고

* 전법傳法의 증표가 되는 물건이란 뜻으로, 제자가 스승에게서 도를 물려받았음을 스승의 법의인 가사와 밥그릇을 물려받는 의식을 통해 상징적으로 표현하면 동사로 읽게 된다.

려하면, '비碑'도 동사로 읽는 것이 합당할 것이다. 결국 '군비君碑'는 "군君의 뜻을 기리다"라는 문맥 속에 놓이게 되는데, 문제는 '군'이 누구를 지칭하는가이다.

'군'과 대구 관계에 있는 글자들(시의 구조상 같은 위치에 놓여 있는 글자들)의 의미를 헤아려보면 여기에서 '군'은 모든 불제자들의 스승인 석가모니 부처님을 지칭하는 것임을 알 수 있을 것이다. 그렇다면 '군비君碑'란 "석가모니 부처님의 뜻을 기리는 비석"이란 뜻이 되는데, 문제는 이어지는 글자가 '의병意病'이라 쓰여 있으니, 결국 '군비의병君碑意病'이란 석가모니의 뜻을 기리는 원래 의미가 왜곡되고 병들었다는 말과 진배없지 않는가? 그렇다면 왜 이런 현상이 생기게 된 것일까? 추사는 그 원인을 '사예士隷'라고 간단히 설명하였다.

'사예'.*

허련, 〈초의선사 초상〉, 147×52.5cm, 태평양박물관 藏

추사는 석가모니의 뜻을 받들어야 할 승려 사회가 병들게 된 이유를 세속 벼슬아치들의 행태가 승려 사회에 만연해 있기 때문이라 지적하였다. 승려들이 승직을 벼슬로 생각하니 중생구제의 본연의 임무는 도외시한 채 중노릇을 출세의 수단으로 여기게 되고, 승직을 벼슬이라 생각하고 있으니 중생 위에 군림하려 든다. 그러나 언제 석가모니께서 중생들 위에 군림하며 헐벗고 굶주리는 백성들이 지어 올린 성찬을 받기 위해 성불하고자 했었느냐고 되묻고 있는 것이다. 이때 핵심어 자리에 놓인 '살 거居'는 당연히 '사찰'이란 의미가 되며, 사찰에 출세욕과 권위주의가 팽배해 있으니 초의艸衣가 절밥을 거부하고 차를 덖게 되었다는 의미와 연결시키는 구조이다.

추사가 바라본 불가의 친구 초의선사艸衣禪師의

진면목을 듣고 나니 갑자기 그분 모습을 한번 뵙고 싶은 마음에 아쉬운 대로 허련이 그린 〈초의선사 초상〉과 마주하였다.

평생을 땡볕 아래서 차 밭을 돌보고 찻잎 덖는 일을 하시며 참된 중노릇하겠다고 살아낸 분이지만, 참 곱게 늙으셨다.

조선말기 불교계를 휩쓸던 백파긍선의 광풍 같은 선설에 맞서 싸운 용장勇將의 모습도, 헐벗은 중생들을 보듬던 자애로운 모습도 보이지 않는다. 그저 덤덤히 양심대로 능력만큼 살아낸 사람만이 가질 수 있는 맑은 얼굴과 억지로 자신을 드러내지도 않지만 피하지도 않는 그늘 없는 어른의 모습이다. 이제야 고백하지만, 처음 허련이 그린 〈초의선사 초상〉을 마주했을 때 필자는 허련이 초의와의 그토록 오랜 인연을 맺었음에도 불구하고 그분을 얼마나 안이하고 피상적으로 인식하였에 저리 형식적인 그림을 그렸나 하며 혀를 찼었다.

'초의가 얼마나 치열한 삶을 살았는데…… 격식을 갖춰 가사를 챙겨 입고, 가부좌를 틀고 앉아 한 손에 금강저를 다른 한손으로는 염주를 돌리는 팔자 좋은 선사禪師의 모습으로 그렸단 말인가'라며 허련의 무신경과 안이함, 그리고 화품畵品을 깔보았었다.

그럼에도 불구하고 이상하게 소치小癡 허련許鍊(1807-1892)이 표현해 낸 초의선사 얼굴을 보고 있노라니, 왠지 그분이 어떤 분인지 알 것 같은 기분이 드는 것이 이상했다. 그림을 업業으로 삼은 사람으로서 이런 느낌이 전해지는 작품이 쉽지 않음을 경험으로 알고 있기에 한 작품 속에서 발견되는 형식주의와 리얼리티의 교차점에서 한동안 혼란스러웠었다. 그러나 답은 의외로 간단명료한 것이었다. 허련이 초의선사에게 평소 그리 해드리고 싶었던 마음이다. 초의를 지켜본 추사의 마음도 마찬가지였었나 보다.

젊은 시절엔 상대의 매력에 이끌려 상대의 곁을 지키지만, 나이가 들어가면 상대가 안쓰러워 곁을 떠나지 못한다 하지 않던가? 인연은 달

리 해줄 수 있는 능력도 책무도 없을지라도 괜히 해줄 수 없어 미안한 마음이 드는, 아니 이런 마음이 생겨나기에 함께 늙어갈 수 있는지도 모르겠다. 추사가 오랜 친구 초의에게 새 이름을 지어주며 〈명선茗禪〉이란 작품을 쓸 때 그가 왜 화려한 꽃지(화려한 무늬가 찍혀 있는 종이)를 선택했겠는가? 또한 초의는 누구나 알아도 '명선茗禪'이 추사가 초의에게 지어준 또 다른 호임을 아는 이도, 부르는 이도 없었던 이유가 어디에 있었겠는가? 함께 늙어가는 친구의 진면목을 지켜본 사람만이 쓸 수 있는 임명장이자 추천장이었기 때문이다.

생각해보라.

작품에 쓰인 내용을 읽어보면 추사가 지켜본 초의에 대한 인물평과 다름없고, 만일 이 작품이 초의에게 전해진 것이라면 어떻게 이 작품이 저잣거리를 떠돌다가 간송 선생에게 팔렸겠는가? 만일 초의가 소장하고 있었다면 초의를 따르던 젊은 스님에게 전해졌을 테고 지금쯤 어느 사찰에 보관되어 있을 것이다. 이 지점에서 이 작품이 어떤 용도로 쓰였고, 누구에게 전해졌을지 상상해보게 된다.

누군가 추사와 함께하던 사람이 "추사 선생, 선생의 불가 친구 초의 선사는 학식도 높고 인품도 좋던데, 어찌하여 큰 절을 이끌고도 남으실 분이 노구에도 불구하고 차 덖는 일을 하며 지내게 되신 겁니까?"라고 묻고 있는 장면을 떠올려보자. 이 작품이 왜 쓰이게 된 것인지 짐작이 되시는가?

친구가 소신을 지키며 양심에 따라 살아가는 모습을 곁에서 지켜보노라면, 그런 친구이기에 그 친구 곁을 지키고 있지만, 가슴 한구석에는 그 친구가 짊어진 삶의 무게가 안쓰러워 보이는 것 또한 함께 늙어가는 이의 마음이다. 그래서 드는 마음이 세상에 저 친구의 진가를 알아보는 눈이 있다면, 저 친구가 저리 살도록 내버려두진 않을 텐데 하는 안타까운 마음이 들게 마련이고, 그 안타까움 끝에 내가 그럴 자격이나 능

력이 있다면 저리 두지 않으련만 하는 마음이 들게 되는 것 또한 함께 늙어가는 친구의 마음 아니던가? 그런 추사의 마음이 있었기에 그는 조금은 화려하고 격조 있는 종이를 골라 마치 임명장을 쓰듯 묵직한 글씨로 '명선茗禪'이라 새겨 넣으면서도 정작 관서를 생략한 것 아닐까?*

무슨 말인가? 추사의 마음 같아서는 초의에게 차 덖는 일 대신 더 큰 소임을 맡기고 싶고 그것이 당연하다 생각하지만, 추사에게 그런 능력이 있는 것도 아니고, 또 그런 힘이 있다손 쳐도 그리해선 안 될 일이니, 한껏 격식을 갖춰 임명장을 써보되 관서나 관인을 찍을 수는 없었던 것이다. 한마디로 말해 이 작품에 담긴 추사의 마음은 "세상이 뭐라 해도 내가 자네를 인정하네."이다. 사람은 이 넓은 세상에 자신의 진가를 알아주고 마음을 나눌 친구 하나만 있다면, 그 한 사람만을 위해 거문고를 타며 한평생 세상을 살아낼 수 있다 하지 않던가?

초의선사에 대한 추사의 마음은 이만하면 충분히 이해할 만하고, 이제 남은 궁금증은 이 작품이 어떤 용도로 쓰였으며, 나아가 누구에게 전해졌을까, 이다. 초의에게 전해졌다면 승려 사회의 특성상 다시 저잣거리로 흘러나오는 일 따위는 없었을 테고, 추사가 자신의 거처에 걸어두기 위해 쓴 것으로도 보이지 않으니, 결국 누군가에게 주기 위해 썼을 텐데, 그 사람이 누구일까? 기록이 없어 단정할 수는 없지만, 상황을 그려보면 짚히는 데가 있다.

우선 추사와 가까운 사람이고, 추사와 시를 통해 소통할 수 있을 정도로 문예적 소양을 지닌 사람이며, 추사의 주변인, 특히 승려에게까지 관심을 보일 만큼 열린 사고를 지닌 유가 사람이었을 것이다. 또한 이 사람에게 초의에 대해 상세히 소개할 만큼 추사는 이 사람의 능력 혹은 가능성을 높게 판단했던 것이 분명한데, 훗날 이 사람은 어느 순간 자신의 소유물이 저잣거리에서 거래될 만큼 크게 무너졌으니, 십중팔구 정치적 부침이 심했던 사람이겠다. 추사의 주변 인물 중 이러한 조

* 많은 추사 연구자들이 〈명선茗禪〉의 다소 무겁고 경직된 듯한 필체를 근거로 위작임을 주장하고, 진품임을 주장하는 측은 과도기적 특성이 남아 있는 50대의 기준작이라 하는데, 이는 모두 글의 내용을 정확히 읽지 못한 탓이며, 작품의 성격을 이해하지 못한 탓이다.

건과 일치되는 사람은 필자가 알기로는 훗날 흥선대원군이라 불리게
된 사내 이하응뿐이다.

생각해보라.

흥선대원군이 정권을 잡았을 때 그의 손발이 되어준 사람들의 면모
가 어떠했으며, 운현궁의 위세가 등등허던 시절 운현궁을 장식하던 그
많은 추사 작품들이 언제 흩어졌겠는가? 1882년에 일어난 임오군란의
결과 대원군이 청나라로 압송되어 주인 잃은 운현궁의 보물들이 흘러
나온 것이며, 그중 하나가 〈명선〉은 아니었을까?

필자의 주장이 흥미롭기는 하나 아직도 수긍하길 주저하시는 분들
은 필자의 주장이 어디부터 기존의 연구와 다른 길로 들어섰는지 다시
상기해보시기를 바란다.

협서의 첫 머리에 쓰인 '초草'와 '초艸'의 차이를 지적하면서부터다.
다시 말해 〈명선〉에 대한 필자의 해석은 추사가 '초艸(풀의 새싹)'와 '초
草'를 분명히 구분하여 사용했는가에 따라 설득력이 달라진다 하겠다.
동의하시는지?

동의하신다면 잠시 〈명선茗禪〉을 떠나 저 멀리 전라남도 강진 땅에
서 19년이나 귀양살이하였던 다산 정약용 선생의 유배지를 찾아가보
자. 19년간의 긴 유배생활을 하던 다산 선생께서는 귀양살이가 끝날
날만 학수고대하며 19년을 허송세월하지 않았다. 농부는 남의 땅이라
도 빈 땅을 보면 호미부터 챙겨들기에 농부이고, 선생은 아이들을 보
면 이름이라도 묻게 되기에 어디서든 가르치게 마련이다. 다산 선생 또
한 천생이 선생인지라 팍팍한 귀양살이에도 그곳에서 만나는 아이들
의 또랑또랑한 눈망울에 끌렸던지 작은 글방을 세우고 아이들을 이끌
어주시게 되었고, 선생이 선생인지라 코 찔찔이들이 반듯한 청년으로
자라나니 강진 땅이 반듯해졌다.

훗날 제주 유배 길에 이곳을 지나던 추사가 다산 선생이 키워낸 제

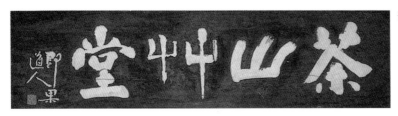

자들의 반듯한 모습을 보았던지 선생이 귀양살이하던 배소에 걸어둘 현판 글씨를 써 주었다. 〈다산초당茶山艸堂〉이다.

그런데 추사가 쓴 〈다산초당〉 현판 글씨와 마주하면 누구나 '뫼 산山'자와 '풀 초艸'자에 눈길이 머물게 된다. 이는 추사가 그려낸 '산山'과 '초艸'가 일반적인 모습이 아니기 때문인데, 이는 역으로 추사가 '산山'과 '초艸'자에 특별한 의미를 부여했다는 뜻이기도 하다. 이제 추사가 〈다산초당〉 현판 글씨를 쓰며 '풀 초草'를 '풀싹 초艸'로 쓴 것에 주목 해주시기를 바란다. '초당草堂'은 "풀을 엮어 지붕을 올린 집"이란 뜻이니, 당연히 '풀 초草'라 써야 할 텐데, 추사는 왜 '풀싹 초艸'를 썼던 것일까? 추사가 초의草衣를 초의艸衣라 쓰게 된 연유에 대해 필자가 의문을 품었던 경우와 같은 문제를 만난 셈이다. 추사는 "풀을 엮어 지붕을 올린"에 방점을 둔 것이 아니라, "새싹들을 키워내는"이란 의미를 담고자 하였던 것이다. 배움터는 건물이 중요한 것이 아니라 그곳에서 어떤 교육이 이루어지고 있는가가 중요한 것 아닌가? 이제 추사의 문예작품에 숨겨진 어법에 조금 눈이 트이시는지?

친구가 친구인 이유는 친구의 모습 속에서 나의 모습을 보기 때문이니, 자랑스럽기도 하고 안타까운 마음이 들기도 하는 것이 친구의 마음이다.

추사의 정치적 동지와 친구에 관해 간략히 살펴보았으니 이제 그의 정적이던 김유근金迿根이 어떤 사람이었는지 잠시 만나보자.

선면산수도

〈扇面山水圖〉
22.7×60cm, 선문대학교 박물관 소장

그간 20대 말 혹은 30대 초, 추사와 그의 정적 김유근의 흔적을 한 작품 속에서 확인할 수 있는 흔치 않는 작품으로 알려진 작품이다. 원대元代의 소림산수疎林山水(강변이 성긴 숲을 그린 적막한 느낌의 산수화)풍 그림과 옹방강체에 동기창체가 가미된 추사의 초기 서체의 특징을 볼 수 있는 중요한 기준 작이라 한다.

많은 추사 연구가들은 이구동성으로 백간白澗 이회연李晦淵이 지방으로 내려가는 것을 전별하기 위하여 추사가 소림산수를 그린 후 오언절구 3수와 함께 아쉬운 마음을 담고 있으며, 여기에 김유근이 작품평을 첨부하였다고 한다. 그러나 아무리 찾아봐도 필자의 눈에는 추사를 지칭할 만한 것을 찾을 수 없고, 김유근이 제제했음을 알리는 황산제黃山題(황산黃山은 김유근의 호)라는 글귀만 뚜렷이 보인다. 작고한 원로 서지학자 임창순任昌淳 선생이 작품 속 '우제척인愚弟惕人'을 기준으로 앞쪽은 추사의 글이고, '화의소쇄畵意瀟灑' 이하는 김유근의 평評이라고 나눈 이후 별 이견을 보인 연구자가 없었던 탓이다.*

* 『韓國의 美 秋史 金正喜』, 中央日報社, 1985, 233쪽.

그런데 추사가 쓴 것으로 알려진 세 편의 오언절구의 내용을 곱씹어 볼수록 이것이 추사의 작품일수 있을까 하는 의문이 든다.

우선 문제의 오언절구 세 편을 읽어보자.

大熱送君行 대열송군행
我思政勞乎 아사정노호
寫贈荒寒景 사증황한경
何如北風圖 하여북풍도

水落魚橋際 수락어교제
雨晴鶴岫處 우청학수처
畵之不畵人 화지불화인
君今此中去 군금차중거

我神與我情 아신여아정
在細苔拳石 재세태권석
出入君懷袖 출입군회추

何異數晨夕 하이수신석

이 작품에 대한 일반적인 해석은 대략

"무더위에 그대를 떠나보내니/ 내 마음 심란하오.
황량한 풍경을 그려 주노니/ 〈북풍도北風圖〉만 하겠소?

붕어 다리 언저리에 물이 줄었으니/ 학이 머무는 암굴에는 비 그
쳤으리
그림 속에 사람을 그려 넣지 않음은/ 그대 지금 그곳에 있기 때문
이네

내 넋과 내 마음/ 이끼 낀 주먹돌에 서려 있고,
그대 품과 마음을 들락이니/ 아침저녁으로 만나는 것과 무엇이 다
르리요"*

* '정로호政勞乎'의 '호乎'
는 동의를 구하는 반어적 표
현의 의문사로 "~함이 마땅
하지 않겠소?"라는 의미로
쓰이며, '수락水落'은 "수위
가 내려감"이란 뜻이 아니라
"비가 내려 폭포가 생겼음"
이란 뜻이고, 또한 '재세태
권석在細苔拳石'은 "강가의
둥근 돌도 물길에서 벗어나
있으니 이끼가 생기기 시작
하였다."라는 의미다.

라고 한다. 그런데 이런 해석이 가능해지려면 무엇보다 시구 속 '군君'
이 백간白澗 이회연李晦淵을 지칭하는 것이 되어야 하는데, 문제는 상
대를 노형老兄이라 부르고 자신을 '우제척인愚弟惕人'이라 부르고 있다
는 점이다.

'군'은 동년배나 손아래 사람을 친근하게 부르는 말인데, 상대가 손
윗사람임이 분명하니 이상하지 않은가? 또한 '우제척인'이 추사를 지칭
하는 것이 되려면 '어리석은 아우[우체愚弟]'는 추사가 자신을 지칭하
는 말이 되는데 뒤따르는 말이 '척인惕人'이라니……. '척인'이 무슨 의
미인가? 상처받은 기억 때문에 두려움에 떨고 있는 사람이란 뜻이다.
과연 '척인'을 호로 사용할 사람이 있을까?

시구 속 '군'이 백간 이회연이 아니라면, '군'은 국왕을 지칭하는 것이라 봐야 할 것이니, '군'의 의미를 '군사부일체君師父一體'의 '군[국왕]'과 같은 의미로 두고 해석해보자.

"무더위에 군행君行을 보내야 하니〔大熱送君行〕이는 내 뜻이 아니나, 정치하는 사람이 감내해야 할 노고 아니겠소〔我思政勞乎〕? (유배지의) 춥고 쓸쓸한 경치를 그려 드리오만〔寫贈荒寒景〕(이 작품을 드리는 뜻이) 어찌 〈북풍도〉와 같겠소(무더위를 식히는 시원한 바람을 위함이겠소)〔何如北風圖〕.

(빗물이 불어) 폭포가 생겨나도 물고기는 다리 언저리에 머물러 있고(출세의 기회를 잡기를 주저하고)〔水落魚橋際〕, 비가 개어도 학은 암굴 속에 머물러 있네(때를 읽지 못하고 움츠리고 있네)〔雨晴鶴岫處〕. 그림과 함께할 뿐 그림 속에 사람을 그리지 않음은〔畵之不畵人〕국왕께서 지금 그곳에 보낼 자(귀양 보낼 자)를 선별하고 있기 때문이요〔君今此中去〕.

나의 정신으로 보나 (당신에 대한) 나의 정회를 고려해봐도〔我神與我情〕그곳에 (당신에게) 가느다란 이끼가 남아 있구려(당신의 저의를 의심함)〔在細苔拳石〕. (왕궁에) 출입하며 국왕께서 (옛 공을) 상기하도록 노력하고자 하니〔出入君懷袖〕어찌 주청 드리는 횟수와 새벽과 저녁을 구별하겠소〔何異數晨夕〕.

무슨 뜻이 읽히시는가?

왕명에 따라 자신이 귀양 보낼 자를 선별하는 소임을 맡고 있는데, 당신도 유배자 명단에 포함되어 있소. 내가 옛 정을 생각하여 당신을

구제해주려 해도 당신이 협조를 하지 않으니 답답하오.

한마디로 협박과 함께 회유책을 쓰고 있는 모습이다. 누군가 이 부채를 받아 든 사람이라면 상대가 무슨 말을 하고 있는지 충분히 알고도 남음이 있었을 것이다. 그러나 김유근은 다시 한 번 붓을 들어 뜻을 명확히 전하고자 수고를 아끼지 않는다.

'방작원인황한소경倣作元人荒寒小景 잉제삼절구仍題三絶句 송백간노형送白澗老兄'
"원나라 사람들의 쓸쓸하고 추운 경치를 모방하여 그림을 그리고, 여기에 오언절구 3수를 써서 백간 이회연 노형께 보내드리니."

무슨 말인가? 원나라 시절 조정을 떠나 저항운동을 하던 인사들의 어려운 처지를 빗대어 그리고, 오언절구를 3수나 쓴 이유가 무엇인지 생각해보라는 것이다. 원나라 조정을 떠나 온갖 고초를 겪으며 저항운동을 한 인사들은 이민족異民族에 대한 저항이니 명분이라도 있지만, 엄연히 국왕이 있는 조선 땅에서 쓸데없이 고집을 부려봤자 결과는 정권에서 축출된 패배자의 모습일 뿐이다. 고집 부린 결과 겪게 될 귀양살이의 어려움을 감내할 각오는 되어 있는지 묻고 싶단다.

'학협지행 소사불원 鶴峽之行 所思不遠 약위평생 호심묵의 若爲平生 豪心墨意 암연여소 우제척인黯然如銷 愚弟惕人.'*

"심산유곡으로 귀양 가는 것〔鶴峽之行〕이 생각만큼 먼 것이 아니니 (현실로 닥칠 수 있는 일이니)〔所思不遠〕 만약 평탄한 삶을 원한다면〔若爲平生〕 붓끝에 담긴 마음과 먹자국의 뜻을 헤아려〔豪心墨意〕 상처받을 것이 뻔한 결과를 녹여버리고 (뻔한 결과를 피하고)〔黯然如銷〕

* 이 부분에 대한 일반적인 해석은 "원나라 화가의 황량하고 스산한 풍경을 모방해 그리고 오언절구 세 수를 써서 학협鶴峽으로 떠나는 백간白澗 노형을 전송하고자 한다. 자주 생각하면 멀리 떨어져 있어도 먼 곳이 아니니 평생을 떨어져 있다 해도 변하겠소. 붓을 든 마음과 먹 자국에 내 마음이 녹아 있다오 어리석은 아우가……"라고 한다.

어리석은 아우를 두려워 말라〔愚弟惕人〕.”

무슨 말인가?

귀양 가기 싫으면 괜한 고집부리지 말고 형님으로 모실 테니 협조하라는 것이다.

김유근이 쓴 '암연여소黯然如銷 우제척인愚弟惕人'이 얼마나 무서운 협박인지 쉽게 상상이 가지 않는 분들은 '암연소혼黯然銷魂 유별이기惟別而己'라는 표현을 해석해보시라. 상처의 고통에 혼이 흩어지고 생각과 몸뚱이가 분리되는 고통을 일컬어 '암연黯然'이라 한다. 이제 김유근의 협박이 어느 정도인지 짐작되시는지? 김유근의 협박은 '척인惕人'이란 말 속에서도 찾을 수 있다.

이백李白의 시구에 '척상결소몽惕想結宵夢'이라는 구절이 있다. 두려운 생각이 얼마나 깊은지 꿈속까지 찾아온단다. 또한 사마천司馬遷은 '시도예즉심척식視徒隸則心惕息'이라 하였다. 벼슬아치들은 (본보기를) 보여줘야 보고 따르게 마련이니 두려움 속에서 숨 쉬게 해야 한단다. 무슨 말인가? 정치에는 일벌백계의 희생물이 필요하다는 말이다. 김유근이 쓴 '우제척인愚弟惕人'이란 "어리석은 아우가 (형님을 포용하지 못하고) 저항하는 무리들의 본보기로 삼지 않도록 해달라."라는 뜻과 다름 없으며, 당신처럼 똑똑한 사람이 나처럼 멍청한 사람 하나 다루지 못해 두려워할 필요가 무엇이냐고 하고 있는 것이다.*

그림으로 뜻을 전하고, 오언절구를 3편이나 동원하며 재차 뜻을 분명히 하고, 여기에 다시 부연 설명하며 겁박하는 것도 부족했던지 김유근은 다시 붓을 들어 부채의 자투리 부분에 또다시 빽빽이 자신의 뜻을 써 넣었다.

'畵意瀟灑 詩法淸新 화의소쇄 시법청신

* 백간 이회연의 관직 이력은 나주목사와 여주목사를 지낸 것이 전부이나, 송순宋純의 『면앙집俛仰集』과 조병현趙秉鉉의 『성제집成齊集』 등에 발문을 남기고 있는 것으로 판단컨대 벼슬길보다는 학문적 성취도가 높은 유학자였을 것이라 여겨진다.

令人非直忘 行役之勞 영인비직망 행역지로

懷袖間當 得凉爽氣 회수간당 득량상기

不知爲夏 天行色也 부지위하 천행색야

黃山題 황산제.

"그림과 시에 담긴 뜻은 조성을 쇄신히자는 것이다. (국왕의) 령을 받은 사람이(벼슬아치가) 정직하지 않고 망령되게 행동하면 소임을 행하는 데 힘이 들게 마련이나(일을 추진함에 번거롭고 귀찮은 일이 많아지나) 돌이켜 생각하는 도중에라도 의당 찬바람 쐬고 정신을 차린다면 무더위에 귀양 가는 일은 겪지 않게 해주겠소. 황산이 제題함."

당신을 구하기 위해 벼슬아치의 양심을 접고 수고로움을 마다하지 않을 용의가 있으니, 지금이라도 찬바람을 쐬고 현실 파악하여 귀양살이 면할 길을 저버리지 말란다. 이쯤이면 김유근의 협박은 오히려 애원에 가까운데, 도대체 백간 이회연이 누구길래 안동김씨 가문의 총사령관 격인 김유근이 이토록 공을 들이며 매달리고 있었던 것일까?

* 이지연은 1823년 경상도 관찰사로 재직할 때 민폐를 해소하기 위해 전부田賦(지역 특산물을 현물로 바치는 세법)를 돈으로 내도록 바꿀 것을 주장한 이래 1834년 호조판서 재직 시 방납의 폐단을 시정할 만큼 뚝심 있는 행정가였다. 공물貢物을 대납하고 그 대가를 몇 곱절씩 착복할 수 있는 구조 속에 중계상과 관료들이 결탁한 방납의 폐해는 국가가 징수의 편의를 위해 장려하기까지 했던 악법이었다.

세종대왕의 다섯째 아들 광평대군의 후손인 이회연은 우의정을 지낸 희곡希谷 이지연李止淵(1777-1841)의 아우이자 풍양조씨 가문의 맹주 조인영趙寅永과는 사돈 관계로 여주목사와 나주목사를 지낸 인물이다. 한마디로 김유근이 그의 마음을 돌리려고 그토록 노력할 만큼 정치적 비중이 있는 고위인사는 아니다. 그런데 김유근이 왜 이회연을 회유하기 위해 이토록 애를 쓰고 있는 것일까? 추사 부자를 잡기 위함으로, 그보다는 그의 형 희곡 이지연의 협조가 필요한 일이 있었기 때문이다. 백간 이회연의 형님 희곡 이지연은 방납防納의 폐단*을 시정한 유능한 실무형 관리이자『순조실록』의 편찬을 주관할 만큼 객관적 시

각을 지닌 덕망 높은 학자였다. 그런 그도 피해갈 수 없는 것이 있으니, 세도정치의 풍향이 변하려는 순간이었다.

헌종6년(1840) 7월 10일, 안동김씨 가문의 새로운 맹장 김홍근金弘根은 10년 전의 무고 사건인 윤상도옥尹尚度獄의 재론을 주장하며 추사 부자를 처벌할 것을 요구한다. 추사의 아비 김노경이 귀양살이까지 하며 이미 종결된 사건을 재차 거론하게 된 배경도 배경이지만, 주목할 점은 재론에 붙여진 윤상도옥 사건을 조사할 책임자로 희곡 이지연이 뽑힌 점이다. 삼십여 년 관직 생활에 우의정까지 지낸 이지연이 안동 김씨 세력의 의중을 몰랐을 리 없고, 이 사건이 몰고 올 파고의 높이를 가늠하지 못했겠는가? 그러나 사건이 사건다워야 여지가 있지 종결된 사건을 재론할 새로운 증거도 명분도 없으니 어쩌겠는가? 시간을 끌며 바람이 잦아들길 기다릴 수밖에…….

그러나 역으로 안동김씨들은 이 사건이 무리수가 있다는 것을 몰라서 김홍근이 전면에 나서 재론을 주장했겠는가? 그들은 진상을 밝히고자 한 것이 아니라, 힘으로 밀어붙여 억지로라도 소기의 목적을 달성하고자 하였던 것이다. 그런데 이지연이 일처리를 미적거리고 있으니, 안동김씨 가문의 입장에서 보면 그는 추사의 앞에 놓인 방파제처럼 보였을 것이다. 방파제의 취약한 부분을 향해 파고를 높이고자 하였던 것이며, 그들이 파악한 가장 취약한 부분이 바로 이지연의 아우 백간 이회연이었던 셈이다.

이쯤에서 김유근의 오언절구 중 두 번째 시를 다시 읽어보자.

'수락어교제水落魚橋際
우청학수처雨晴鶴岫處'

빗물이 불어나 폭포가 생기면[水落] 물고기가 상류로 올라갈 통로가 생긴 셈인데, 그 기회를 마다하고 다리 언저리에 머물러 있고, 비를 피해 암굴에 머물고 있던 학은 비 그치기 무섭게 하늘로 날아올라 먹이 사냥에 나서는 것이 자연의 섭리거늘 비가 개어도 암굴에 머물기만 고집하니 언제 출세할 수 있겠냐 한다.

무슨 말인가?

헛된 소신과 고집으로 남들은 좋은 자리 꿰차고 있을 때 너만 출세하지 못한 이유를 생각해보라는 것이고, 너희 형을 설득하는 공을 세우면 큰 상이 있을 테니, 위기를 기회로 삼으라는 것이다.

백간 이회연이 어찌 판단하고 행동했는지는 알 수 없지만, 그의 형님 희곡 이지연의 태도에 별 영향을 주지는 못했나 보다. 김유근의 협박과 회유는 허언虛言이 아니었다. 그해 10월 14일, 이지연에게 간악한 자들을 비호하고 정권을 농단하였다는 죄목이 씌워지고, 함경북도 명천明川으로 귀양 보내라는 어명이 내려진다. 김유근의 경고처럼 함경도의 겨울 추위는 혼魂이 흩어지고 생각과 몸이 분리될 만큼 혹독했으니, 이지연은 다음 해(1841) 귀양지 명천에서 삶을 마감한다.

멀리서 바라보는 풍경은 평화롭고 아득해 보이지만, 역사를 과거지사로 간주하면 치열함이 사라진 옛이야기로 변해버린다. 그러나 역사는 과거의 누군가에겐 현실이었고, 그들이 겪어낸 현실의 무게를 간접적으로나마 체험하기 위해 역사를 되짚어보는 것일진대, 역사를 언급함에 사가史家가 개입하여 함부로 화해를 시도하거나 화해를 종용하는 주제넘은 짓을 해선 안 될 일이다. 많은 추사 연구자들이 추사가 제주 유배 길에 처하게 된 것은 김홍근의 억지 때문일 뿐 중풍에 실어증까지 앓고 있었던 김유근과는 무관한 일이라 하면서 두 사람이 함께했던 어린 시절 우정을 부각시키곤 한다. 그러나 모르는 존재에게 반감, 나아가 적의를 갖는 사람은 없으며, 조선말기 정치판은 혈육의 정도 서

슴없이 베어낼 만큼 냉혹한 세계였음을 직시해야 할 것이다. 가문의 명운과 목숨을 걸고 싸울 수밖에 없는 싸움판임을 누구보다 잘 알았기에 중풍에 실어증을 앓고 있던 김유근까지 싸움판에 나선 것이고, 그 증거가 바로 선면산수도扇面山水圖인데, 그 싸움을 구경꾼의 입장에서 바라보니 김유근의 칼날이 추사의 정표情表로 둔갑된 것 아닌가?

부채는 바람을 일으키는 도구이고, 바람이 지나가며 먼지를 쓸어내면 물을 뿌려 청소를 하게 되니, 이를 일컬어 소쇄瀟灑라 한다. 김유근의 협박이 왜 부채에 그려지고 쓰여지게 되었는지 음미해볼 대목이다.

그렇다면 김유근과 안동김씨 세력은 왜 추사를 반드시 제거해야 할 대상으로 여기게 된 것일까?

이제 김유근의 심장이 얼음처럼 변하게 된 사연을 잠시 들어보자.

공유사호편애죽

公有私呼扁愛竹

바람 잘 날 없는 왕실로 시집보낸 어린 누이가 왕자를 순산했다는 소
식에 얼마나 기뻐했던가?

초롱한 눈빛으로 성인 말씀 배우기를 즐기시니 참으로 든든했었는
데……. 언제부터인가 그 조카님 말수가 적어지고 눈 마주치기를 꺼려
하셔도 나이 탓이려니 했건만, 장성하여 대리청정을 맡게 되자 곶감 씨
발라주던 외삼촌부터 외직外職으로 돌리신다.

섭섭하지만 어쩌랴.

젊은 혈기에 의욕도 넘치실 테니 잠시 자리를 비껴드리는 수밖에
…….

심란한 마음으로 무겁게 나선 부임길, 흉사凶事 만나 되돌리니 이 치
욕을 어찌할꼬.

상한 몸이야 추스르면 되겠지만, 성씨姓氏가 달라도 피가 섞인 척족
인데 어찌 위로하는 말 한마디는 그리 아끼시면서 질타는 거침없으신
것인지…….

왕실의 외척으로 위세를 떨치던 안동김씨 가문의 독주를 막아선 것은 그들에게 날개를 달아줄 인물로 믿고 장성하기만 기다려온 왕세자였다. 그러나 대리청정을 맡은 왕세자는 외가인 안동김씨 세력을 견제하고 조정에서 안동김씨 세력이 조직적으로 활동하지 못하도록 외삼촌 김유근에게 외직인 평안감사 직을 제수하여 조정을 떠나도록 조치한다. 권력 구조의 재편을 단행하기 위함이었다. 엎친 데 덮친 격으로 김유근의 부임 행렬이 괴한의 습격을 받아 한양으로 되돌아오는 변고까지 겹치게 되니 안동김씨 가문의 위세는 급전직하 땅으로 떨어지게 되었다. 하루가 다르게 쪼그라드는 가문의 위상을 지켜볼 수밖에 없던 시절 김유근의 답답한 심회를 엿볼 수 있는 세칭世稱 병중시病中詩 3편이 전해 온다.

시의 표면적 내용은 오랜 병고를 읊고 있으나, 심층 의미를 살펴보면 권세를 잃은 정치가의 설움과 재기를 향한 속마음이 절절히 묻어 있다.

'支離一病己三年 지리일병이삼년

不敢尤人敢怨天 불감우인감원천

世味閱來迷似海 세미열래미사해

風濤浩淼又橫前 풍도호묘우횡전'

"일족이 모두 병에 걸린 지 이미 3년

병을 떨쳐내지 못하고 더욱 힘겨워지니 하늘이 원망스럽네

세상인심 맛보며 앞날을 가늠하니 마치 땅끝에서 헤매는 격이라

바람 불고 파도치는 끝없이 너른 물이 또다시 앞길을 막아서네"*

첫 구의 '지리支離'는 '지루하다'는 뜻이 아니라 '딸린 식구'라는 의미로 '지支'는 '가지 지枝'와 같은 뜻으로 해석되고 '리離'는 '부착할 부

* 이 시에 대한 일반적인 해석은 "병든 지 이미 3년 지루하게 흘렀으나/ 남 감히 탓 못 하고 하늘 감히 원망하랴/ 세상 맛 겪어보니 바다 같아 헤멨네/ 아득한 바람물결 또 앞에 비꼈구나." 라고 한다.

附'의 뜻이 되어 "안동김씨 가문의 사람들"을 지칭하고 있으며, '일병一病'의 '一'은 '모두'라는 뜻이 된다. 이는 왕세자의 대리청정과 김유근 피습 사건으로 안동김씨 가문에 위기가 닥친 지 벌써 3년이 지났지만 아직도 헤어나오지 못하고[不敢] 집안사람들의 어려움만 가중되니[尤人] 하늘이 원망스럽단다. 권세를 잃고 보니 세상인심 야박해지고, 언제나 이 어려움에서 벗어날 수 있을까 가늠해보아도 막다른 골목[海*]에서 헤매고 있는 형국이라 탈출구조차 보이지 않는 암담한 현실뿐……. 앞길을 막아선 난제들만 계속 쌓여가니 기약도 할 수 없다고 탄식하고 있다.

김유근이 느꼈을 위기의식과 좌절감이 전해지지 않는지?

* 한시에서 바다[海]는 '넓다'라는 뜻과 함께 '땅이 끝나는 곳' '경계'라는 의미로 쓰이니 이 시에 쓰인 '해海'는 바다가 아니라 "나아갈 곳이 없다" "막다른…"이란 의미로 해석해야 할 것이다.

'屈指計程可抵年 굴지계정가저년
有時開戶望南天 유시개호망남천
空庭斜照無人迹 공정사조무인적
唯聞功舌嘆窓前 유문공설탄창전'

"손가락 꼽으며 조정에 출사할 날 따져보니 이제 복귀할 시점인데/ 때를 골라 닫힌 문 열고 남쪽 하늘 바라보고자 하여도(조정에 복귀하려 해도)/ 빈 뜰을 비추는 석양빛에 사람 흔적 찾을 수 없고(조정에서 도와줄 사람이 없고)/ 들려오는 소문일랑 공을 다투는 간신배의 목소리뿐이니 통탄할 노릇일세"**

** 이 시에 대한 일반적인 해석은 "하루 일정 꼽아보니 한 해 같은 시간인데/ 때때로 창을 열고 남쪽 하늘 바라보네/ 빈 뜰에 비긴 노을 사람 자취 없는데/ 창 앞에서 탄식하는 간교한 말 들릴 뿐"이라 한다.

*** '저년抵年이란 『한서』의 '원봉삼년元封三年 작각저희作角抵戲'라는 표현에서 알 수 있듯이 "힘을 시험해보는 해" "성과를 점검해보는 해"라는 뜻이며, '개호開戶 남망천望南天'이란 『시경』의 '천자남면天子南面' "천자의 통치행위"라는 의미이니 조정에 출사하여 정치에 참여한다는 뜻이다.

벌써 3년이나 지났으니 조정에서 복권에 대한 논의가 벌어질 때도 되었는데[抵年][有時開戶望南天]*** 조정이 파하도록[空庭斜照] 복권 논의를 제기하는 사람 하나 없고 들려오는 소문은 교활한 정적들의 공을 다투는 소리뿐이니 통탄할 노릇이란다.

권세를 누릴 때는 찾는 이도 많더니 권세를 잃고 나니 누구 하나 나를 위해 나서는 이 없구나. 세상인심 야박한 것 일찍이 모르는 바 아니었으나 이토록 야박할 줄 내 미처 알지 못했다. 결국 믿을 것은 피붙이뿐인가? 시간이 해결해줄 문제는 아니니 무슨 방도든 찾아야 한다.

잊혀져가는 이의 초조함이 묻어나는 김유근의 시를 읽으며, 역사적 사건을 객관적 시각으로 바라보는 것이 얼마나 어렵고 중요한 일인지 다시 생각하게 된다. 그동안 우리는 안동김씨들이 세도정치를 펼치며 국정을 농단하고, 추사를 핍박했었다고 알고 있었다. 그러나 김유근은 조정에 간신배만 득실거리고 간교한 술책으로 자신의 복권을 조직적으로 막고 있으며, 정적들의 위세에 눌려 누구 하나 나서는 사람이 없다고 한탄하고 있다. 병을 빗대어 자신의 속마음을 담아낸 김유근의 시를 읽으면 그가 스스로를 속이고 있다고 여겨지지는 않는다. 김유근의 입을 빌리면 그는 정의로운 사람이고 그의 정적은 간교한 무리가 된다.

문제는 김유근의 대척점에 추사가 있었다는 것은 잘 알려진 사실이니, 그는 추사를 조정에서 몰아내야 할 사악한 존재로 여겼다는 것이다. 이는 추사에 대한 김유근의 적개심이 개인적 원한과 차원이 다른 문제와 결부된 것 아닌지 생각해봐야 할 필요성이 제기되는 부분이다. 누구나 자기 입장에서 세상을 바라보고 판단하며 행동하게 마련이지만, 동시에 사람에겐 보편적 기준과 양심이 있는 까닭에, 양식 있는 사람이라면 상대가 나와 다른 부류라는 것만으로 적개심을 드러내지는 않기 때문이다.

두 사람은 어린 시절 절친이었다. 이는 상대를 누구보다 잘 이해할 수 있는 추억을 공유하고 있다는 의미로, 아무리 조선이 작은 나라라 해도 그들이 공존할 수 있는 자리가 없었겠는가? 권력은 부자간에도 나눌 수 없는 것이라 하지만 그렇다고 그들이 왕위를 다툰 것도 아니

지 않는가?

'幽齊闃寂日如年 우제격적일여년
午睡起來已夕天 오수기래이석천
鸚鵡無言人不到 앵무무언인부도
碧桃花發小窓前 벽도화발소창전'

"성균관 유생들도 침묵으로 일관하며 일 년을 하루같이 보내니
낮잠 자고 일어나면 기다리는 소식 전해올까…… 이미 해거름 녘
이네
두려움에 아무도 말하려는 이 없으니 소식 전해주는 이 없고
무심한 복사꽃 만발하여 창을 가리네"*

세속의 찌든 때에 물들지 않은 성균관의 젊은 유생들조차 권신權臣
들의 전횡을 고발하기를 꺼려하며 해를 넘기고, 손쓸 방도가 없으니
하는 일 없이 낮잠만 늘고…… 낮잠도 지쳐 창밖을 내다보면 기다리는
소식 대신 어느덧 땅거미만 찾아들어 또 하루가 지나니……. 오늘도 그
날이 그날이구나.**

답답한 마음에 방법도 가르쳐주고 채근도 했지만, 가르쳐준 말조차
두려움에 운도 떼지 못하는 못난이들뿐이라 기다리는 소식은 하 세월
인데 성인의 가르침이 가려진 세상에는 소인들만 활개 치는구나.***

세상에 정도正道가 사라져도 모두가 일신의 안위를 걱정하며 몸을
사리니, 이 나라가 어찌 되려는지 걱정이란다. 김유근이 남긴 3편의 시
를 읽으며 그가 단지 순원왕후의 친오빠였기에 안동김씨 세력의 구심
점이 되었다거나, 그의 세도정치를 단지 힘의 논리로 속단할 일이 아니
라는 생각이 든다. 그즈음 그는 맹자께선 "임금에게 어진 정치를 권하

* 이 시에 대한 일반적인 해
석은 "고요한 서재에는 하루
가 일 년 같아/ 낮잠 자고 일
어나니 이미 해는 석양이네/
앵무새 말이 없고 사람들도
아니 오며/ 작은 창문 앞에
복사꽃이 활짝 피었네".

** '유제격적幽齊闃寂'은
'고요한 서재'로 해석할 수
있으나 '임당격적적林塘闃寂
편의야偏宜夜'라 읊은 한악
韓偓의 시구를 생각해보면
'격적闃寂'은 "인적이 끊긴
밤 시간의 정적"을 의미한다.
김유근은 '격적'을 '오수午
睡'와 연결시켜 "한창 공부
하고 활동할 시간에 낮잠 자
듯 고요함"을 비유하고 있으
며 '유제幽齊'란 "성균관의
기숙사"라는 뜻이다. 이는
성균관 유생들이 불의를 보
고도 농성하지 않는다는 의
미다.

*** 앵무새는 사람의 말을
따라 하는 새이나 앵무새가
스스로 생각하여 말을 하는
것은 아니다. 『금경禽經』에
'앵무부기배이아鸚鵡附其背
而啞 "앵무새 등을 두들기
면 벙어리가 된다."는 표현이
나온다. 김유근은 '앵무무
언鸚鵡無言 "앵무새가 말을
하지 않는다."는 말 속에 "앵
무새가 말하지 않는 것은 뒤
에서 윽박지르는 세력이 있
기 때문이다."라는 의미를
담아두었다.

는 것을 공恭이라 하고, 선善을 펼쳐 사악함을 막는 것을 경敬이라 하며 만약 우리 임금은 성군이 될 능력이 없다고 생각하여 간諫하지 않는 것을 도적[賊]이라 했거늘"[*] 조정의 녹을 먹는 자들이 자신의 소임을 방기하고 일신의 안위만 염려한단 말인가? 하며 의분에 떨었을지도 모를 일이다. 다시 말해 안동김씨들의 세도정치도 그들이 옳다고 믿는 정치이념을 추구한 것이었고 당연히 나름의 명분으로 무장하고 있었다는 의미다. 상처가 깊으면 흉터가 생기고 흉터가 지워지지 않는 한 아픈 기억은 쉽게 잊히지 않는 법이다. 천신만고 끝에 조정으로 돌아온 김유근의 목소리가 예전과 달라질 수밖에 없지 않은가?

권세를 잃으면 뜻도 펼칠 수 없음을 몸으로 겪어낸 김유근은 치밀한 계획과 단호한 태도로 추사에게 칼날을 겨눈다. 이런 그의 행동에 대해 어떤 이는 김유근이 추사에게 보낸 〈괴석도怪石圖〉에 병기된 제사題辭를 근거로 그의 모진 행동들이 배신감 때문이라 설명하고 있다.[**]

그러나 김유근이 개인적 원한 때문에 추사를 몰아붙인 것이고, 그것 때문에 조정이 분란에 빠진 것이라면 우리 역사가 너무 초라해지지 않는가? 김유근이 남긴 시문을 읽어보면 그는 학문적 성숙도가 높았던 인물로, 군자라 부를 수는 없어도 나름의 확고한 정치철학과 선비의 교양을 지녔던 사람으로 여겨진다. 그런 그가 무엇 때문에 추사의 날개를 꺾기 위해 어설픈 음모를 꾸미고 힘으로 밀어붙이는 우악스런 방법을 취했다고 생각하는가?

3년간의 칩거 끝에 김유근이 내린 결론은 추사의 정치이념과 조선 성리학의 이념이 공존할 수 없으며, 이는 안동김씨 가문에 국한된 문제가 아니라 조선 성리학의 존망이 걸린 문제라고 본 것은 아닐까? 문제에서 몇 발짝 물러서서 보면 시야가 넓어지고, 안 보이던 전체적 판세와 분위기를 느낄 수 있는 법이다. 김유근이 조정 밖에서 조정의 판

* 『맹자』「이루離婁 상上」, '貴難於君謂之恭 陳善閉邪 謂之敬 吾君不能謂之賊'

** 최완수, 〈韓國의 美 17〉, 중앙일보사, 1985, 207쪽. '소 귀신승所貴神勝 하구형사 何求形似 이증동호以贈同 好 방석궤傍碩几 황산자제 동야위추사인형작황산黃山 自題冬夜爲秋史仁兄作黃山 ……' "귀한 바는 신기神氣 가 승한 것이거늘 어찌 형사 를 구하랴. 같이 좋아할 이 에게 드리노니 벼룻상 머리 에 놓아두소서. 황산이 제하고 씀. 겨울 밤 추사秋史 인 형仁兄을 위해 황산이 작作 함." 함박눈 쏟아지는 겨울 밤에 삼청동 입구 세도재상 작은 사랑 넓은 방에서 부르면 들릴 만한 거리밖에 되지 않은 광화문 앞 큰길 건너 월성위궁月城尉宮 작은 사랑에 있을 추사를 그리워하며 이런 정성을 기울였다면 그 정황은 가히 헤아리고 남음이 있다. 그래서 그 참담한 배신감은 나는 새도 떨어 뜨린다는 막강한 세도의 권능으로 추사가秋史家에 철퇴를 내리게 되었던 것 같으니……

세와 행태를 살펴보니 추사의 행보는 타협도 절충도 없는 일방적인 것일 뿐 아니라 조선의 정치이념 자체를 바꾸려는 것임을 의심하게 된 것은 아닐까?

이는 역으로 추사가 추구한 정치이념이 그만큼 급진적이고, 강한 개혁정신을 담고 있었다는 의미는 아닌지 깊이 연구되어야 할 부분이다.

정치가와 정치꾼이 다른 점은 정치가는 신념을 인정이나 사적 이익과 바꾸지 않는다는 점이다. 또한 신념은 정치가의 영혼으로 지도자가 될 수 있는 힘의 원천이지만, 상대적으로 위험한 것이기도 하다. 신념이 다른 정치가 사이에는 휴전은 있어도 공존하긴 어려우니, 신념이 다른 정치가를 한 몸으로 이끌어낼 정치가라면 단순한 정치가가 아니라 현인賢人이라 불러야 할 것이다. 김유근도 추사도 정치가였을 뿐 현인은 아니었다. 이쯤에서 추사의 정치관과 쉽게 타협할 수 없는 성격을 엿볼 수 있는 그의 작품을 감상해보자.

'公有私乎 偏愛竹 공유사호 편애죽

客無能也 秖看書 객무능야 지간서

"공께서는 거듭하여 (저에게) 존경받는 사람과 함께하는 것이 어떻겠냐고 권유하시는데, 저에겐 사림과 함께할 능력이 없습니다. (왜냐하면 저는 이제야) 성인들이 남기신 책들의 숨은 뜻을 이해하기 시작했기 때문입니다."

이 작품의 협서에 쓰인 석천石泉을 호로 읽으면 조선말기 양명학陽明學과 실학을 절충하는 학풍으로 많은 저서를 남긴 신작申綽(1760-1828)을 지칭하는 것이 되고, 대련 형식을 취하고 있는 이 작품의 구조상 '공公'의 대구에 해당하는 '객客'은 추사를 일컫는 것이 된다. 또한 오늘날 '있을 유有'는 '실재하다' '갖추다'라는 의미로 많이 쓰이나 '유'의

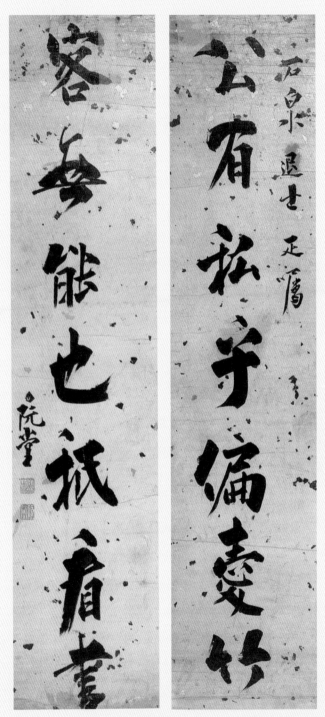

〈公有私乎偏愛竹 客無能也祗看書〉, 131.5×28.8cm, 개인 소장.

원래 의미는 '취取(취하다)'라는 뜻을 내포하고 있는 글자임을 감안하면 결국 '공유公有'란 "공께서 저를 취하고자~"라는 의미로, 문맥을 고려해볼 때 "함께하길 권유함" 정도로 읽으면 되겠다. '공유'의 대구를 '객무客無'로 쓰고 있는 것은 "저는 그럴 뜻이 없습니다."라고 한 것인데, 추사는 자신을 '객'이라고 표현하고 있다.

무슨 뜻인가?

'공'의 학풍과 다른 학풍을 지녔으니 '객'이고 '공'과 다른 생각을 하고 있으니 '객'이다.

추사가 그려낸 '사私'자를 자세히 살펴보면 '나 사厶' 부분에 획이 하나 더 그어져 있다. 신작의 권유가 몇 차례 있었으나, 추사가 답을 하지 않았나 보다. '사호私乎'를 '私乎'로 쓴 이유는 "거듭하여 사적으로 그렇지 않은가 하며 나의 동의를 구하다."라는 의미가 되는데…… . 의문사 '호乎'에 추사는 마침표 격인 '야也'로 대꾸하며 "저는 이렇게 생각합니다."라고 대답하여 재론의 여지를 남겨두지 않고 있다.*

'편애죽偏愛竹'은 동의를 구하는 신작의 질문에 해당한다. 사림을 대[竹]로 표현하는 것은 상식 수준이니, '공'의 권유란 다름 아닌 "존경받는 사람의 길을 걷는 것이 어떠한지?"라는 의미다. 흥미로운 것은 추사가 '사랑할 애愛'를 표기한 방식이다. 추사가 그려낸 '애愛'자는 '발톱조爪' 대신 '선비 사士'가 쓰여 있다. "바른 행실로 존경받는 선비" 혹은 "성리학을 따르는 정통 선비"라는 의미로, 추사의 여타 작품 속에서도 심심치 않게 발견되는 표기법이다.

* 일전에 어떤 연구서에서 이 작품의 빼어난 서체를 극찬하며 두 가지 아쉬운 점을 지적한 글을 읽은 적이 있다. '간看'자가 균형을 잃고 있는 점과 '완당阮堂'이라 쓴 관서의 위치를 지적하며 나름의 의견을 피력하고 있으나, 이는 추사의 진정한 의도를 파악하지 못한 탓이다. '벼 익을 지祗'자 옆에 '阮堂'이라 관서한 것은 "나 완당은 이제 막 벼이삭 패듯 경서의 숨은 뜻을 헤아리기 시작했다."는 뜻을 강조하기 위함이다. 추사가 서체와 작품의 균형미보다 글의 내용을 명확하고 실감나게 표현하는 것을 중시했기 때문에 그리한 것이다. 이와 같은 화면구성법은 추사의 〈万樹琪花千圃葯 만수기화천포약 一菲修竹半狀書 일장수죽반상서〉에서도 확인할 수 있다.

사회적으로 존경받고 추사 자신도 존경하는 분의 거듭된 권유에도 불구하고 함께할 수 없다고 거절하려면 최소한 이유를 밝혀야 예의일 것이다. 추사는 '지간서祗看書'를 그 이유로 들었다. '지祗'는 "벼가 읽기 시작하는 때"를 말하는 것으로 "그간의 노력이 조금씩 실질적으로 나타나는 시기"라는 뜻이 되고, '간看'은 단순히 "눈으로 무언가를 보

다."라는 뜻이 아니라 "지속적으로 추이를 살펴봄"이란 의미를 담고 있는 글자이니, 지간서가 무슨 뜻이겠는가? '지간서祇看書'란 "오랫동안 성인의 도를 기록한 책을 연구해온 결과가 조금씩 결실을 맺기 시작했다."는 뜻이 된다.

추사가 존경받는 사림들과 함께할 수 없는 이유로 그의 학문적 성과를 거론하고 있는 것은 많은 점을 시사하고 있다. 한마디로 말해 성리학의 오류를 발견하였고, 성리학을 정치이념으로 삼고 있는 조정을 개혁하는 일에 자신의 정치인생을 걸었다는 것이며, 자신의 뜻은 확고하다는 것이다.

이 작품이 정확히 언제 쓰인 것인지 알 수 없으나 필체의 완숙도로 보면 적어도 40대 후반이나 그 이후의 작품으로 여겨진다. 그렇다면 협서에 쓰인 '석천石泉'을 신작申綽의 호로 읽는 것이 타당한지 의문이 든다.* 그러나 중요한 것은 '공'이 누구를 지칭하는 것이든 추사의 의중과 단호한 면모를 확인할 수 있는 이 작품을 통해 추사와 안동김씨들 간의 다툼이 단순한 사적 감정이나 권력욕 이상의 문제와 결부되어 있었을 것이란 추론을 하게 된다는 점이다.

추사가 안정된 정치적 입지를 구축하고자 했다면 사회적으로 존경받는 선비들과 한배를 타는 것이 도움 되는 일임을 그인들 몰랐겠는가? 그러나 그는 예의를 갖춰 정중히 거절하였다. 뜻이 다르면 존경심을 표할 수는 있어도 함께할 수는 없는 것으로, 자신은 사림과 다른 부류라고 분명히 선을 긋고 있는 모습이다. 이러한 추사의 확고한 태도는 그의 정적들도 점차 분명히 알게 되었을 것이고, 특히 3년간의 칩거 기간 동안 나락까지 떨어지는 경험을 한 김유근의 입장에선 더 이상 추사의 행보를 좌시할 수 없는 수준으로 받아들였을 것이다. 그는 추사를 제거하지 않으면 자신의 가문의 미래는 물론 조선의 건국이념인

* 협서의 내용을 '石泉退士 疋囑 석천퇴사필촉'이라 쓴 것으로 읽으면 "신작이 함께 하길 청해 옴"으로 읽을 수 있으나, 추사가 공이라 칭한 것을 볼 때 석천이 신작이라면 빨라도 그가 과거에 급제한 1813년에 3년을 더한 시점이 된다(신작은 과거시험을 치르자마자 부친이 위독하단 소식을 듣고 귀향길에 올랐으나 임종을 지키지 못했고 불효를 자탄하며 평생 벼슬길을 사양하였다). 결국 작품의 내용과 두 사람의 생애를 대조해보면 추사 나이 30~43세(1828년 석천 쪽)에 해당하는데, 이 시기는 추사가 과거에 합격하여 왕성히 정치활동을 하던 시기로 조정에 출사하길 거부하며 저술 활동에 전념하고 있던 석천이 추사에게 그런 제안을 했다는 것이 상식적일까? 혹시 '石泉'이 아니라 '석백수 石白水'라 읽어야 하지 않을까? '샘 천泉'자의 모습이 어딘지 어색해 보이고 이어지는 글자가 '퇴退'란 점을 고려해보면 '石白水'로 읽어도 무리가 없을 듯하다. '백수白水'는 폭포라는 뜻이니 '石泉'이 아니라 '石白水'라면 여러 가지 해석이 가능해진다. 차후 연구가 필요한 대목이다.

주자 성리학까지 흔들릴 수 있다는 위기감에 결단을 내린다.

소위 윤상도옥尹尚度獄이라 불리는 무고誣告 사건이다. 윤상도옥이 일으킬 엄청난 충격파에 비해 그 내용은 어이없을 정도로 허술한 것으로, 애당초에 탄핵 의도 자체가 있었던 것인지 의심될 정도의 수준이었다. 여기서 잠시 윤상도옥의 전말을 살펴보자. 김유근이 기획한 것으로 여겨지는데, '윤상도의 옥'은 김유근이 이 사건의 배후라는 전제하에 필자에겐 사건 자체보다도 허술하기 짝이 없는 이 사건을 기획한 김유근의 의중이 더 궁금해진다. 급히 서두른 탓이었을까?

그러나 탄핵 상소문 한 장 쓰는 데 석 달 열흘이 짧을 만큼 그의 학문 수준이 허술하지도 않았고, 안동김씨 가문에는 김유근만 있었던 것도 아니었다. 그렇다면 김유근은 추사와 안동김씨 가문의 대립구도를 전체 사림과 추사의 대립구도로 바꿔놓기 위해 윤상도옥을 사주했던 것은 아니었을까? 안동김씨들의 세도정치에 불만을 가진 여타 사림 세력을 모두 싸움판에 끌어들이고, 국왕조차 더 이상 추사를 보호할 수 없도록 판을 키워 간간히 불만을 토로하는 여타 세력까지 잠재우는 승부수를 기획한 것이다. 사회적으로 존경받고 있던 올곧은 조정 원로에게 모욕을 가하되 누구라도 그 배후가 있을 것이라고 의심할 수밖에 없을 정도로 허술하게 꾸민 후 재빨리 추사를 배후로 몰아가는 방법을 선택한 이유가 무엇이었겠는가?

윤상도가 탄핵한 호조판서 박종훈朴宗薰(1773-1841), 전 강화유수 신위申緯(1769-1845), 어영대장 유상량柳相亮(1764-?)의 면면을 살펴보면 모두 유서 깊은 가문 출신의 존경받는 중신重臣들이었다. 애당초 부사과副司果 녹봉을 받아가며 겨우겨우 양반 행세를 이어가던 윤상도가 탄핵할 대상이 아니었다.*

오죽하면 윤상도가 올린 탄핵 상소문을 읽은 순조께서 상소의 내용이 윤상도가 알 수 있는 성질의 것이 아니라 지적하며 배후를 조사하

* 조선시대 부사과는 오위五衛에 두었던 도성 경비를 담당하는 종6품 무관직이다. 원래 부사과는 대부분 체직(현직을 떠난 문무관에게 생계를 유지할 수 있도록 계속 녹봉을 주기 위한 벼슬자리)으로 177명 정원에 20명만 순수한 군직에 종사하고 나머지는 명목상 직책을 유지하게 하는 방식으로 운용되었다.

라 엄명을 내렸겠는가? 호조판서 박종훈은 일찍이 순조께서 김주신金
柱臣 신도비 세우는 일을 맡길 만큼 신임하던 학식 높은 중신이었고,*
신위는 14세 때 정조께서 그 영특함에 대한 소문을 듣고 친히 만나볼
만큼 어려서부터 화제의 중심에 있던 신동이었으며, 어영대장 유상량
은 병조판서 유효원柳孝源의 아들로 강직하기로 소문난 무반 가문 출
신이었다. 이들은 모두 안동김씨들도 함부로 대할 수 없는 지위와 실력
과 존경을 한 몸에 받는 환갑 전후의 중신들이었다. 김유근의 입장에서
보면 이들은 안동김씨 가문의 권세로도 함부로 대할 수 없는 독자적
세력을 형성하고, 자신들에게 대놓고 적의를 드러내지도 않지만 협조적
이지도 않은 어정쩡한 존재였다. 만일 그들과 추사가 대립하는 구도를
만들거나, 적어도 서로 어색한 관계를 만들 수만 있다면, 그들의 의향과
상관없이 그들을 안동김씨 세력권에 묶어둘 수 있게 되지 않겠는가?

김유근은 박종훈과 신위 그리고 유상량의 급소를 찔렀다.

올곧은 선비는 체면을 목숨보다 중히 여기는 법이니,** 그들의 자존
심에 흙탕물을 튕기면 일은 저절로 굴러가게 마련이다. 김유근은 윤상
도옥을 기획하며 "고결한 선비님네들, 그 깨끗한 관복을 그동안 누가
세탁한줄 아시우……. 고맙다는 말 한마디 건네는 것도 체면 깎이는
일로 여기시니 이제 직접 세탁하시구려……." 했을 것이다.

그렇게 김유근은 추사를 잡는 덫으로 박종훈과 신위 그리고 유상량
을 이용하여 판을 키우며, 그들을 향해 추사를 제압하는 일이 단지 안
동김씨 일족의 이익을 위한 개인적 싸움이 아니라고 항변하고 있었을
지도 모르겠다.

목적이 수단을 정당화시킬 수 있는가 하는 문제는 시대와 상황 그리
고 각자의 성향에 따라 판단할 수 있을 뿐 함부로 도덕적 잣대를 들이
댈 일이 아니다. 정치의 근간에 도덕이 위치해야 하는 것은 당연하지만,
정치는 현실이기에 명분을 지키는 일 못지않게 정치가에게는 현명함이

* 김주신은 숙종의 계비 인
원왕후仁元王后의 부친으
로 영조를 옹립하는 데 일조
한 인물이다. 영조 재위 시
는 조선 성리학이 부흥하고
안동김씨 세력의 근원이 만
들어진 시기이니 순조께서
박종훈에게 글을 짓게 하고
김유근의 부친 김조순에게
전자篆字를 맡긴 의중이 무
엇이겠는가? 조선 성리학의
두 기둥으로 있는 둘이 협력
하라는 뜻이고 그 만큼 박
종훈을 높이 평가하고 있다
는 의미다.

** 어영대장 유상량은 탄
핵을 받자 왕의 허락도 없이
벼슬에서 물러난 죄를 물어
귀양살이를 한다. 이는 탄핵
당한 세 사람이 얼마나 자
존심이 강했을지 추측할 수
있는 것으로, 안동김씨들의
권세로도 멋대로 통제할 수
없는 꼿꼿한 선비정신을 간
직한 중신들이었음을 짐작
케 한다.

* 『논어』 「헌문憲問」, '子曰 : 桓公九合諸候 不以兵車 管 仲之力也 如其仁 女其仁, 子 貢曰 管仲非仁者與 桓公殺 公子糾 不能死 又相之, 子曰 : 管仲相桓公 覇諸候 一匡天 下 民到于今 受其賜 微管仲 吾其被 髮左衽矣 豈若匹夫 匹婦之爲諒也 自經於溝瀆而 莫之知也.' "제나라 환공이 제후들 사이에 동맹을 주재 하여 전쟁을 중지시킨 것은 모두 관중의 힘이다. 이는 인 과 함께 한 것이다. 자공이 말하길, 관중이 어진 사람 은 아니죠? 환공이 공자 규 를 죽였는데 그는 따라죽기 는커녕 환공을 도왔습니다. 공자께서 답하길, 관중이 환 공을 도와 제후의 패자가 되 어 천하를 바로잡게 하니 백 성들이 지금까지 그 혜택을 받고 있는 것이다. 관중이 없었다면 우리는 지금과 다 른 관습(야만족의 문화) 속 에 살고 있었을 것이다. 그 가 보통 백성처럼 작은 신의 와 절개를 위해 자살하였다 면 지혜롭다 하겠는가?"

필요하기 때문이다. 공자께서는 관중의 어짊[仁]에 대하여 말씀하시며 작은 신의와 절개를 지키기 위해 큰일을 그르치는 것은 어리석다 하셨 으나,* 공자의 학맥을 계승한 맹자께서는 관중의 변절을 비난하셨다.

유가의 뿌리 격인 성현들 간에도 한 인물에 대한 평가의 기준이 이 처럼 다른데, 우리 같은 범인이 흑백논리와 선호도에 따라 역사적 인 물을 속단할 일은 아니지 않은가?

추사와 김유근은 각기 옳다고 여기는 일을 위해 목숨 걸고 싸웠고, 그렇게 역사는 흘러갔다. 맹자께서는 평가는 의도가 아니라 결과로 판 단한다고 하셨으나, 평가에 앞서 그들의 생각부터 정확히 읽는 것이 우 선일 것이다.

권력의 향배를 두고 싸우는 싸움은 적과 동지를 정확히 판단하는 일에서 시작하여 유능한 장수를 얻는 것으로 판세가 만들어진다. 이런 까닭에 정치가는 웃는 얼굴 뒤의 감춰진 비수도 볼 줄 알아야 하고, 유 능한 장수를 방치하여 상대에게 빼앗겨서도 안 된다. 이제 이러한 문제 에 대처하고 있는 추사의 면모를 확인할 수 있는 한시 몇 편을 감상하 며, 그가 치러낸 정쟁의 실체를 조금 더 가까이서 살펴보자.

추사의 가면극

화법유장강만리
서집여고송일지

———

書法有長江萬里　書執如孤松一枝

어두운 밤 초췌한 모습으로 산을 내려온 아들에게 어머니는 따뜻한 죽 한 사발도 권하지 않고 당장 돌아가라 호통치셨다. 희미한 달빛에 의지해 다시 산을 오르는 아들의 귓가엔 불 꺼진 방에서 들려오던 어머니의 떡 써는 소리가 쟁쟁거린다. 어린 시절 누구나 한 번쯤 들어봤을 한석봉(한호韓濩, 1543-1605)의 일화다.

　조선의 왕희지로 불리던 그가 세상을 떠난 지 150년쯤 지났을 때 한 사내가 나타나 왕희지의 진적眞蹟(실제의 친필)이 전하지 않는데 한호가 어찌 왕희지체를 익힐 수 있었겠느냐 비판하며 야심차게 새로운 서체를 선보인다. 그는 족보도 불분명한 한호의 서체 대신 옛 품격이 잘 보존된 한대漢代 비문碑文 연구를 주창하며, 금석문의 탁본을 공부하는 것이 왕희지체에 근접할 수 있는 길이라고 역설한다. 나아가 그는 전서篆書와 예서隸書의 필법을 익힐 것을 권하며, 이를 위해 조선에 청나라 비학파碑學派의 소위 만호제력萬毫齊力의 용필법을 소개하였다. 그의 서예론은 첩학帖學(서첩을 통해 서체를 연구하는 일파) 위주의 조선 서

예계의 흐름에 비학碑學(비문의 탁본을 통해 서체를 연구하는 일파)을 접목시켰으며, 그와 그의 걸출한 제자들에 의해 조선 서예계는 새로운 미적 기준이 정립되었다.

이쯤 소개하면 많은 사람들이 추사秋史 김정희金正喜를 연상하게 될 것이다.

그러나 정답은 원교圓嶠 이광사李匡師(1705-1777)이다.

일설에 의하면 제주 유배 길에 해남 대둔사에 들른 추사는 대웅전에 걸려 있던 이광사의 현판 글씨를 보고 독설을 퍼부었다고 한다.

"저걸 글씨라고…… 내가 다시 써줄 테니 당장 저 현판을 떼어버리게."

권력의 중심부에서 절해고도로 유배 가는 초조함을 감추기 위한 허세였을까? 그도 아니면 세간의 평처럼 그의 오만한 성격 탓이었을까? 이 일화의 진위를 알 수 없지만, 이 이야기가 사실이라면 당시 추사가 처했던 절박한 처지를 생각해볼 때 그의 언행은 허세나 오만함보다는 제 앞가림도 못 하는 허당처럼 보인다.

추사가 그리 어리숙한 사람이었던가?

고수들은 감정을 감정으로 표출하지 않는 법이다. 이미 이 세상 사람도 아닌 이광사를 향해 독설을 퍼부은들 그가 들을 리 만무하고, 무엇보다 이광사를 비난할 만큼 한가한 처지도 아니었다. 이 일화가 사실이라는 전제하에 추사의 독설은 이광사 개인을 향한 것이 아니라 조선 서예계 전체를 향한 질타로 봐야 할 것이다. 추사는 조선 서예계에 무슨 말을 하고 싶었던 것일까?

이광사가 누구인가?

추사보다 한 세대 먼저 태어나 조선 서예계에 실증적 비학 연구의 중요성을 역설한 선구자였으며, 어찌 보면 조선 서예사에서 추사와 가장

유사한 서예관을 지니고 있던 지식인이었다. 그러나 추사는 이광사를 집중적으로 비판하며 기회 있을 때마다 그의 학문적 오류를 지적하였는데…… 백번 양보해도 이광사가 그렇게까지 비난받을 만큼 엉터리도 아니었고, 그의 서예론이 조선 서예계에 심각한 해악을 끼쳤다고 여겨지지도 않는다. 추사는 이광사와 그의 제자들이 서권기書卷氣 문자향文字香이 모자란다고 일방적으로 멸시하였다. 한마디로 무식하다는 것인데…… 그러나 이광사의 학문 수준이 조선 서예계에 폐해를 줄 정도라면 조선 팔도에 도대체 몇 사람이나 자신의 글씨를 내보일 수 있단 말인가?

"석파石坡(훗날 흥선대원군)의 난蘭은 깊은 맛이 있으니, 천기가 맑고 오묘한 것이 난의 품성과 흡사하다."[*]

라는 평이나, 허유許維(1809-1892)를 조선의 황공망黃公望이라 부르며 치켜세우던 모습과 비교해보면 이광사에 대한 추사의 평가는 편협한 독선에 가깝다.[**]

추사는 왜 이광사를 그토록 비난했던 것일까?

『완당전집阮堂全集』에 기록되어 있는 추사의 서예론을 훑어보자. 북비北碑가 어쩌고 남첩南帖이 저쩌고…… 누구는 누구의 영향을 받았고 정통 계보는 어떻다는 등 잡다한 서예사적 지식을 나열하고 있지만, 그 잡다한 지식들이 과연 얼마나 서예 창작에 실질적인 도움을 주는 것인지 의문이 든다.

추사 자신은 이 모든 것을 염두에 두고 붓을 들었던 것일까? 도대체 한 사람의 서예가가 얼마나 대단한 역량을 지녀야 2천 년 서예사의 정수를 한 몸에 담을 수 있단 말인가? 또한 부단한 노력 끝에 확고한 기

[*] 『阮堂全集』권6 제 石坡蘭卷, '石坡深於蘭 蓋其天機清妙 有所近在耳'

[**] 추사는 허유許維를 원말 사대가元末四大家의 대표격인 황공망(1269-1354)의 호 대치大癡를 빌려 소치小癡라 부르며 조선의 황공망이라 하였으나, 예술사적 비중으로 보나 화풍으로 보나 두 사람을 하나로 묶을 객관적인 공통분모가 없으니 이는 추사의 일방적인 주장이라 할 수 있는데, 이는 역으로 추사만의 어떤 기준이 있었을 것이라는 추론을 하게 한다.

준을 세운들 그것이 예술 창작에 순기능으로만 작용하는 것도 아니지 않는가? 그러나 추사는 틈만 나면 문자향, 서권기를 들먹이며 동시대 문예인을 멸시했으니, 이를 어찌 이해해야 할까?

> "난을 치는 법은 예서와 가까우니 반드시 문자향과 서권기를 얻은 연후에야 얻을 수 있다. ……조희룡과 같은 무리가 나의 난 치는 법을 배우고자 하여도 끝내 화법 일색을 면치 못하는 것은 그의 가슴속에 문자기文字氣가 없는 탓이다."*

* 『阮堂全集』권2 與佑兒, '蘭法亦與隸近 必有文字香 書卷氣 然後可得… 如 趙熙 龍輩 學作吾蘭而 終未免 畵 法一路 此其胸中 無文字氣 故也'

** 『완당전집』권8 「잡지」에 기록된 용필법, 점법, 획법, 결구법, 장법 등의 서예기법 은 『패문재서화보佩文齋書 畵譜』에서 발췌·정리한 것 이라 해도 무방한 정도의 내 용으로, 특별히 추사만의 독 자적 서예론이라 할 만한 것 이 없다. 다시 말해 추사가 언급한 문자향·서권기가 단 지 명·청대 서예론을 자신 의 취향에 따라 편집한 것에 불과하다면 남의 학문의 권 위를 빌려 조선 문예계를 윽 박지르는 도구로 사용한 셈 이니 모화주의자라 비난받 을 만하다.

추사가 태어나기 거의 천 년 전부터 수많은 문예인들이 시론詩論, 서론書論, 화론畵論을 통해 거론해온 사의론寫意論(표현 대상의 외면적 형식보다 내재된 뜻을 중시하는 예술론)과 별반 다를 것이 없는 관점이다. 간단히 말해 추사가 새삼 한마디 거들 필요도 없는 원론적 수준의 예술론을 언급하는 것으로 조선 문예계를 무시하며 우쭐거리는 그의 모습을 지켜보자니 씁쓸한 기분이 든다. 상식 수준의 기준을 휘두르며 상대를 비난하는 자는 자기 자신이 그 기준을 휘두를 자격을 갖추었다고 자부하기 때문인데, 추사의 언행은 오만이라기보다 횡포에 가깝다. 추사의 문예론은 소위 만권의 책의 무게로 만만한 환쟁이와 글씨쟁이들을 멸시하던 딸깍발이들의 가래 끓는 소리에 불과한 것일까?**

조선 문예사에서 추사만큼 평가가 엇갈리는 인물도 없을 것이다. 영·정조 시대를 조선 문예의 황금기로 평가하는 학자들에겐 조선 고유의 문예적 성과에 냉담 혹은 멸시하는 듯한 태도를 보였던 추사의 문예관은 조선 문예의 독자성과 추진력을 가로막는 암초로 보인다. 18세기 조선 문예의 자생적 근대성은 19세기 추사라는 암초를 만나 거대한 소용돌이가 생겨나 근대로의 접근을 어렵게 하기 때문이다. 이 지점

에서 우리는 18세기 조선 문예의 자생적 근대성을 빨아들이는 블랙홀처럼 여겨온 추사의 문예론을 제대로 읽고 있었던 것인지 면밀히 검토해볼 필요성이 제기된다.

『완당전집』을 거듭해서 읽을수록 그의 문예론은 중국의 문예론과 비슷한 듯하지만, 그의 손가락이 가리키는 지점이 다르다는 생각이 들기 때문이다. 그동안 추사의 문예론을 중국 문예론의 범주에서 해석하고 규정했던 것은 어쩌면 우리가 그의 글을 익숙한 중국 문예론의 연장선상에서 관성적으로 해석한 까닭에 그의 본의를 파악하지 못한 결과는 아닐까?

> "가슴속에 오천권의 문자가 있어야만 비로소 붓을 들 수 있다. 서품과 화품이 한 등급을 뛰어나야 하니 그렇지 않으면 다 속장俗匠 마계魔界일 따름이다."*

* 『阮堂全集』卷8 雜識, '胸中有五千字 始可以下筆 書品 畵品 皆超出一等 不然 只俗匠魔界

고전국역사업의 일환으로 1988년 국역된 『완당전집阮堂全集』Ⅱ의 해석을 옮겨보았다.

그런데 "가슴속에 오천 권의 문자가 있어야"라고 해석한 부분에 해당하는 원문의 내용을 읽어보면 분명히 '흉중유오천자胸中有五千字'라고 쓰여 있다. 오천 자를 "오천권의 책에 쓰인 글자"로 해석한 셈인데……. 의역도 좋지만 의역이 직역의 범주를 너무 벗어나면 본의가 왜곡될 수 있으니 주의해야 한다.

'오천 자'를 "오천권의 책에 쓰인 글자"로 의역한 사람은 아마 동기창董其昌(1555-1636)의 화론서 『화안畵眼』에 나오는 '독만권서讀萬卷書'를 염두에 두고 오천 자를 해석하였을 것이다. 이는 역으로 해석자가 동기창 화론을 몰랐다면 '오천 자'를 "오천권의 문자가 있어야"로 해석하는 일은 없었을 것이란 의미다.

추사를 읽으려면 동기창에게 허락이라도 받아야 한다는 말인가?

동기창을 통해야만 추사를 읽을 수 있다면 동기창을 읽으면 되지 따로 추사의 말을 옮길 필요가 없지 않은가? '오천 자'를 "오천권의 책에 쓰인 글자"로 해석하니, 이어지는 문장은 모두 동기창 화론을 통해 해석할 수밖에 없고, 결과적으로 추사의 입을 빌렸을 뿐 동기창의 생각을 옮기게 된 것이다. 어떤 문장에 인용문이 삽입되어 있다고 그 문장의 요지가 인용문의 내용과 반드시 일치하는 것은 아니며, 누군가의 문장을 이용하여 글을 쓰는 행위도 내 생각을 전하기 위한 하나의 방법에 불과한 것 아닌가? 추사가 언급한 '흉중유오천자胸中有五千字'에 해당하는 부분을 동기창 화론에서 찾아보자.

> "화가의 육법 가운데 첫째는 기운생동이다. 기운은 (후천적으로) 배울 수 없는 것으로, 세상에 태어날 때 하늘로부터 받은 생득적인 것이나, 기운생동한 모습이 구현된 작품을 흉내 내며 배우는 것으로 방법을 얻을 수도 있으니, 만권의 책을 읽고 만리를 여행하며 가슴속 먼지와 탁한 기운을 제거해……."*

* 『화안畵眼』, '畵家六法 一曰氣韻生動 氣韻不可學 此生而知之 自然天授然亦有學得處 讀萬卷書 行灣里路 胸中奪去塵濁

어줍지 않은 선비들이 신분의 차이를 통해 스스로에게 고아한 성정을 부여하며 알량한 먹 장난을 할 때면 항상 읊어대던 녹슨 칼이다. 문제는 추사가 쓴 '오천 자'를 "오천권의 책에 쓰인 글자"로 해석하면 꼼짝없이 추사도 그런 부류의 사람이 되는데, 글자 그대로 오천 자라면 한권의 책을 쓰기에도 빠듯한 분량 아닌가? 이 지점에서 추사가 언급한 오천 자의 의미가 혹시 오천 자로 쓰인 경서經書를 지칭하는 것은 아닌지 신중히 생각하게 된다. 오천 자로 쓰인 경서라면 대략『주역周易』,『도덕경道德經』,『금강경金剛經』 정도를 생각해볼 수 있다. 그중 사서삼경四書三經에 해당되는 경서가 있으니, 바로『주역』이다. 추사가『주역』의 대

가였음을 잘 알려진 사실 아닌가?*

다소 엉뚱한 이야기처럼 들릴지 모르겠지만, 만약 추사가 언급한 '오천 자'의 의미가 『주역』을 뜻하는 것이라면 서품書品과 화품畵品이 한 단계 올라서고 쟁이의 굴레를 벗어나기 위해서는 『주역』에 대한 공부가 필요하다는 주장과 다름없는데……. 이것이 무슨 뜻이 될 수 있을까?

문예활동은 '역易'의 변화에 부응하는 것이어야 한다는 의미 아닐까? 다시 말해 문예인은 세상이 변하는 이치를 꿰뚫어볼 수 있는 혜안을 지니고 있어야 변화하는 현실 속에서도 도리를 지킬 수 있고, 현실과 도리에 부합하는 형식과 내용을 지닌 문예라야 세상을 이롭게 할 수 있는 참된 예술이란 의미다.

추사가 "가슴에 품어야 할 오천 자"라고 언급한 『역경』이 어떤 책인가?

세상이 변하는 이치와 변화하는 새 세상에 적절히 대응할 수 있는 교훈과 조언을 담고 있는 경전이다. 공자 이래 선비의 문예활동은 전통적으로 교화敎化를 이루고, 인륜人倫을 돕는 수단으로 활용되어왔다.** 그렇다면 선비의 문예는 무엇을 추구하고 어떤 모습으로 발전하게 되었겠는가?

선비의 문예는 세속적인 쾌감을 위한 것도 아니고, 재주로 명성을 얻기 위함도 아니며, 그저 사람이 사람 된 도리를 지키며 살 수 있는 세상에 일조하기 위한 방편으로 여겨져왔다. 추구하는 바가 다르면 세상을 보는 관점이 달라지고, 관점의 차이는 표현의 차이로 연결되는 것이 상식 아닌가? 결국 선비의 문예는 일종의 현실 참여의 수단이며, 선비가 현실 문제에 뜻을 표출하는 모든 행위는 정치적 메시지가 담기게 마련이니, 선비의 문예가 무엇을 추구하게 되었을지 자명하지 않은가? 그런데 『주역』을 터득하는 일과 "교화를 이루고 인륜을 돕는 일" 사이에 무슨 연관성이 있을까?

생각해보라.

* 추사가 『주역』을 정성껏 옮겨 적은 작품이 전해지고 있으며, 그의 많은 문예작품들이 『주역』을 바탕으로 하고 있을 정도이다.

** 문맹률이 높았던 과거 시대에는 글자 대신 음악과 그림 등의 문예작품을 백성을 교화시키는 용도로 적극 활용하였다.

교화를 이루고 인류을 돕고자 하면 우선 무엇이 옳고 무엇이 그른 것인지 판단할 수 있는 기준부터 세워야 하지 않겠는가? 인간이 도리를 따르는 것은 당연한 일이겠으나, 문제는 무엇이 도리고 어떻게 하는 것이 도리를 따르는 것인지 판단하는 일이 간단치 않다는 데 있다. 왜냐하면 인간은 구조적으로 현실을 통해 도리를 깨우치고 올바른 판단을 할 수밖에 없는데, 오늘은 어제와 같지 않고 내일은 오늘과 다르기 때문이다. 결국 추사가 『주역』을 가슴에 간직해야 서품과 화품이 높아질 수 있다 함은 선비의 문예는 세상의 삶과 유리된 개념화된 도리가 아니라 현실에 부합되는 도리를 담아내야 한다는 의미 아닐까?

이 지점에서 추사가 믿고 추구한 도리와 선비의 문예가 갖춰야 할 덕목이 성리학의 그것과 다른 모습일 수 있다는 생각을 하게 된다. 선비의 문예는 법[형식]이 아니라 정신에 있으며, 선비의 정신이란 도리를 밝히는 일이라 할 때, 도리에 대한 믿음이 다르면 문예형식 또한 다를 수밖에 없기 때문이다. 이런 관점에서 추사의 독특한 문예형식을 단순히 개성적 표현으로 접근하는 기존의 연구방식에 대해 다시 생각하게 된다.

이 문제에 대해 그의 생각을 엿볼 수 있는 대목이 『완당전집』에 남아 있다.

> "(선인의) 법이란 사람에서 사람으로 전해지는 것으로, 정신과 흥회(옛사람의 감흥을 되살려내 함께함)를 통해 전해지는 까닭에 모본을 매개로 옛사람과 오늘의 사람이 연결되면 그곳에 시작점과 도착점이 형성된다(옛사람과 오늘의 사람 간에 접점이 만들어짐). 법을 전수받으며 정신을 계승하지 못하면 비록 서법이 대단하여도 오래 두고 견딜 만큼 욕심낼 구석을 찾을 수 없으며(감상할 가치가 없으며) 흥회가 없으면 비록 글씨가 아름답다 한들 노력하면 글씨쟁이

소리를 들을 수 있을 뿐이다. 그러므로 가슴속 기세가 글자의 속과 행간에 흘러들어 이슬처럼 맺혀 혹은 웅장하고 혹은 옷고름 속 여운이(본의를 가리고 있는 옷고름에도 불구하고 가슴속 마음이) 전해지는 것을 막지 않아야 한다. 만약 (이러한 이치를 모르고) 점획(글씨의 모양, 글씨 쓰는 법)을 익히는 것에 힘쓰는 것으로 위에서 논한 기세를 대신한다면 상식에서 벗어난 토대를 쌓는 격이다."*

* '法可以人人傳 精神興會 則人人所自致 無精神者 書法雖可觀 不能耐久索翫 無興會者 字体雖佳 僅稱字匠 勢在胸中 流露於字裏行間 或雄壯或紆徐 不可阻遏 若 僅在點畫上論氣勢 尙隔一層'

옛사람의 법을 오늘의 사람이 전수받으려면 옛사람과 오늘의 사람을 연결해줄 매개체(모본)에 의지할 수밖에 없지만, 매개체는 매개체일 뿐 매개체가 옛사람 자체는 아니다. 그러므로 옛사람의 법을 완전히 전수받고자 하면 옛사람이 남긴 필적을 통해 정신과 흥회를 모두 전수받아야 하나, 그것이 쉽지 않은 까닭에 옛사람의 법 중 일부만 전수받게 되는 경우가 발생하게 된다.

흥미로운 것은 추사의 다음 말이다.

정신을 계승하지 못하면 서법이 비록 볼 만하여도 오래두고 감상하기 어렵고, 흥회가 없으면 글씨가 아름답다 하여도 글씨쟁이에 불과하단다.

추사는 옛사람의 정신과 흥회를 구분하여 언급하고 있지 않은가?

정신의 요체는 서법에 있고, 흥회는 글씨를 통해 설명하고 있는 구조이다. 이는 역으로 서법을 통해 정신을 배우고 글씨에서 흥회가 생긴다면, 서법은 문장(글의 내용)이 되고 흥회는 서체와 연결된다 하겠다.

결국 옛사람의 법을 전수받으려면 서의書意(글에 담긴 뜻)를 간파할 수 있는 학식과 함께 서체가 서의를 얼마나 잘 표현하고 있는지 알아볼 수 있는 안목이 필요하다는 것이 되는데 이게 무슨 말인가? 한마디로 말하여 옛사람이 남긴 문예작품의 뜻을 제대로 읽고 공감할 수 있을 때 비로소 시간의 벽을 넘어 위대한 스승을 만날 수 있다는 뜻이다.

당연한 말이다. 그러나 이는 역으로 오늘의 사람이 옛사람의 문예작품에 담긴 본의를 오독하는 경우가 많다는 말이기도 하다.

동양문예사에 크고 깊은 족적을 남긴 인물들은 하나같이 자신의 법을 세우라 하면서도, 자신의 법을 세우려면 먼저 옛사람의 법을 제대로 배우라고 충고하고 있다. 자신의 법을 세우려면 애써 배운 옛사람의 법을 깨트려야 하는데, 어차피 무너뜨릴 것을 무엇 때문에 공들여 배워야 할까? 추사는 옛사람의 법이 곧 옛사람의 생각이라 하였다. 이는 옛사람들의 생각의 연장선상에서 내 생각을 피력할 수밖에 없는 구조 아래 놓여 있다는 말과 같다.

이것을 자신만의 법 혹은 생각이라 주장할 수 있을까? 물론 어떤 인간도 역사와 문화에서 완전히 독립적인 존재일 순 없는 까닭에 엄밀히 따지면 나만의 생각이란 구조적으로 존재할 수 없다. 그러나 단지 이 점을 지적하기 위해 수많은 큰 인물들이 이구동성으로 옛사람의 법을 통해 자신의 법을 세우라 하였을까? 옛사람의 생각과 내 생각이 같은 것은 무엇이고 차이는 어디서 생기는 것일까?

시대를 불문하고 인간이면 누구나 공감하는 감성과 지켜야 할 가치가 있지만, 시대와 환경에 따라 그것을 이끌어내는 방법과 해법은 달라야 한다. 결국 오늘의 문제에 대한 해법을 찾기 위해 과거의 지혜를 배워야 하겠으나, 과거의 사례를 오늘의 문제에 그대로 적용할 수 없으니 오늘의 법이 필요한 것이라 하겠다.

그런데 누구나 존경하며 배우고자 하는 옛사람의 생각을 잘못 읽으면 어찌 될까?

오늘의 문제에 도움을 주기는커녕 문제만 더 꼬이게 만들 것이다. 그렇다면 왜 우리는 옛사람의 지혜를 잘못 이해하게 될까? 옛사람의 명성을 이용해 자신의 뜻을 관철시키고자 하는 족속들이 어느 시대에나 있게 마련이고, 그들에 의해 선인들의 뜻이 오독되고 있기 때문이다. 그

래서 추사는 옛사람의 법이 글씨체가 아니라 서의에 있다고 한 것이며, 이는 일정 수준 이상의 학식을 지닌 선비들만이 알아볼 수 있는 그들만의 소통방식이 면면히 내려오고 있다는 의미이기도 하다. 글자를 읽을 줄 안다고 뜻을 저절로 알 수 있는 것도 아니고, 뜻을 읽었다고 이해의 깊이가 같은 것도 아니다.

이광사는 금석문金石文의 전篆·예서隸書를 글씨의 기준으로 삼고자 하였다. 그에 의하면 당의 구양순歐陽詢(557-641) 이후 서체는 자연스러움이 없으며, 송·원대 이후에는 강건한 맛이 사라졌고, 명 이후의 글씨는 언급할 가치도 없다고 평가절하했다. 이에 반해 추사는

> "(근래 조선인들은) 송·원대의 여러 인물들을 폄하하며 서한과 동한으로 곧장 올라가려 하나, 기실 화도·상감을 보지도 못하고서(송·원대 인물들이 모본 삼은 원전과 비교해보지도 않고 함부로 속단하며) 공연스레 허세와 공갈로 오만을 부리는 짓이다."*

> "동향광(동기창)은 서가로서 일세의 결국結局(한 시대를 매듭짓는 대가)이 되었으나 (조선 사람들은) 그의 명성을 지우고 무너뜨리고 있는데, 중국인들은 동기창이 임서한 난정시蘭亭詩를 난정의 팔주첩에 포함시켜 적파嫡派 진맥眞脈으로 삼고 있다. (동기창을 함부로 무시할 수 있는 것은) 조선인의 안목이 중국의 감상가들보다 예리하기 때문이란 말인가?"**

추사는 송·원대의 여러 인물들을 무시하고 비학碑學 연구를 하는 것은 거짓이고 오만이라 하면서도, 『완당전집』의 또 다른 부분에선 북비北碑와 왕희지 이후 구양순, 저수량으로 이어지는 강하면서도 원만한 필묵법과 다채로운 결구법이 서예사의 품격 높은 뼈대라고 누차 밝히고

* '東人褊欲抹搬之 如宋元諸人 必欲鍼砭西京東京 直爲超趣而上之 其實目未嘗見化度三龕 公然虛喝以傲耳'

** '董香光是書家一大結局 舉抹倒之 中國人以董臨蘭亭詩 入於蘭亭八柱帖内 有嫡派眞脈之相傳 東人眼光 有甚過於 中國賞鑑而然歟'

있다. 그런데 문제는 이들이 모두 송대 이전 인물들이라는 것이다.

추사는 무엇을 근거로 서예사에 왕희지는커녕 구양순이나 저수량과 비견할 만한 인물을 찾아볼 수 없는 송·원대를 주목하고 있었던 것일까? 더욱이 추사는 명대 문징명文徵明(1470-1559)과 동기창董其昌(1555-1636)의 한 획조차 만들지 못하면서 한대漢代를 배우는 것은 어불성설이라 하고 있는데, 그들이 서예사에 획을 그을 만큼 큰 족적을 남겼는지는 논외로 치더라도 그들은 전서나 예서가 아니라 행서와 초서에 능했던 인물 아니었던가? 다시 말해 동기창과 문징명의 글씨가 한대 비학 연구와 무슨 관계가 있단 말인가? 이쯤에서 추사가 언급한 서예사의 징검다리를 살펴보며 그의 생각을 추론해보자.

북비北碑-왕희지-구양순, 저수량-송·원대 인물들-동기창, 문징명.
이는 북비에서 동기창까지 이어지는 공통된 요소가 있고, 추사는 그것이 서예의 본질이라 여겼다는 의미인데, 그것이 대체 무엇일까? 그러나 아무리 따져봐도 구양순, 저수량 이후의 서예사를 서체를 통해 연결하는 것은 무리가 있어 보인다. 그렇다면 추사의 징검다리는 서체가 아니라 정신이라 생각하는 것이 옳지 않을까? 이 지점에서 추사가 고증학에 몰두했던 이유를 상기해볼 필요가 있다.

추사가 고증학에 매진했던 이유는 성리학에 의해 훼손된 유학 본연의 학풍을 되살리고자 하였기 때문이었다. 여기에 추사가 언급한 서예사의 정통 계보와 유학의 변천사를 겹쳐 보면 어떤 그림이 나타나는가? 유학은 송대에 이르러 성리학으로 귀착되었고, 성리학을 정치이념으로 삼은 송은 중국 역사상 이민족에게 정복당한 최초의 제국이다. 송의 멸망은 한족의 입장에서 볼 때 단순한 왕조의 교체가 아니었다.
우주관에서부터 정치, 사회, 문화 전반에 걸쳐 그들이 지니고 있던

모든 믿음과 기준이 무너져버리는, 말 그대로 천지개벽의 충격 그 자체였던 것이다. 망국의 설움과 혼돈 속에서 술에 취해 현실을 잊고자 했던 한족 출신 학자들이 조금씩 술에서 깨어나며 깨닫게 된 망국의 원인은 바로 공리공론에 빠진 성리학이었고, 유학의 본질을 회복하기 위한 방법론 중 하나가 고증학이었다. 추사가 서예사에 큰 족적을 남긴 왕희지, 구양순, 저수량과 같은 걸출한 인물이 보이지 않음에도 불구하고, 송·원대를 주목하라 한 이유가 무엇이겠는가?

송의 멸망 과정에서 노출된 성리학의 폐해와 문제점에 대한 한족 학자들의 우려와 자성 그리고 저항정신이 그 당시 선비들의 문예작품 속에 담겨 있기 때문이다. 참된 선비의 정신은 도리道理가 흐려진 현실에 도리를 세우는 일이고, 이는 선비가 존재하는 이유이자 사회적 책무이다. 이것이 선비의 문예가 사의성寫意性을 중시하게 된 연유이다.

이런 관점에서 추사가 거론한 서예사의 징검다리 중 적어도 당대唐代 이후의 디딤돌은 서체가 아니라 서의를 통해 고른 것이라 생각한다. 이 지점에서 추사가 그토록 집요하게 이광사를 비난했던 이유가 설명되지 않는가? 이광사는 한호가 왕희지의 진적眞蹟을 본 적도 없었으니 한호의 서체는 왕희지와 무관한 족보 없는 글씨라 하였다. 그러므로 한호의 서체 대신 한대漢代 비문碑文 연구를 통해 새로운 서체를 세워야 하며, 이광사가 그 일을 자임하고 나선 셈이다. 그러나 추사는 이광사와 비슷한 서예관을 보이면서도 이광사를 비난하며 소위 문자향, 서권기가 모자란다 하였다. 이광사의 학문 수준이 추사에 미치지 못한다 해도 막무가내로 문자향, 서권기를 들먹이며 몰아붙일 만큼 이광사의 위상이 미천하다 할 수 없으니, 추사의 독설은 설득력을 잃고 교만으로 여겨지기 십상이다.

한 시대를 대표하는 경학자였던 추사가 휘두른 칼날이 너무 무디다고 생각되지 않은가?

이는 역으로 자신의 속마음을 모두 내보일 수 없는 피치 못할 사정이 있었기에 추사는 무딘 칼을 집어든 것은 아니었을까? 선비의 학식은 세상을 바른길로 인도하기 위함이요, 선비의 양심은 세상에 대한 책무를 다하는 것이니, 선비문예의 꽃인 서예가 무엇을 추구해야 하겠는가? 추사는 이광사가 한호를 비난하며 한대 비문을 통해 새로운 서체를 정립하고, 조선 서예계가 새로운 서체 배우기에 몰두한들 그것이 세상을 바른길로 인도하는 데 무슨 도움이 되겠느냐고 비난하고자 했던 것이다. 새로운 서체를 세운들 그 또한 형식에 불과한데, 조선 서예계가 새로운 서체 배우기에 몰두할수록 서예의 본질인 선비의 뜻을 표출하는 일은 뒷전으로 밀리기 때문이다.

이쯤에서 제주 유배 길에 추사가 당장 떼어버리라고 했다던 이광사의 해남 대둔사 〈대웅보전〉 현판 글씨와 추사가 쓴 영천 은해사 〈대웅전〉 현판을 비교 감상해보자.

김정희, 영천 은해사 〈대웅전〉 현판

이광사 해남 대둔사, 〈대웅보전〉 현판

두 작품이 주는 느낌은 무엇이 다르고, 그 차이는 어디에서 생긴다고 여겨지는가? 미술사가 유홍준 선생은 은해사 대웅전 현판 글씨에 대해 처음에는 몽당 빗자루로 쓴 것 같은 둔한 것이 마음에 들지 않았으나, 훗날 그 진가를 알게 되었다고 하며 글자 구성에 파격이 있지만 전혀 이상스럽게 느껴지지 않고 오히려 강한 힘을 느끼게 해주니 가히 추사가 쓴 절집 현판 글씨 중 최고라 할 만하다고 하였다.*

* 유홍준, 『완당평전2』, 학고재, 2002, 543-545쪽.

　　여러분이 보시기에도 그러하신지?

　　그러면 이광사의 작품은 어떤 느낌을 주는지?

　　누구나 이광사의 〈대웅보전〉을 마주하면 필체가 화려하고 능숙하다 느끼게 되고, 조금 예민한 분이라면 능숙함 끝에 뽐내는 듯한 교만함이 묻어 있다 할 것이다.

　　왜 이런 차이가 생긴 것일까?

　　표현 대상에 대한 관점의 차이다. 이광사는 대웅전을 권위를 통해 접근했으나, 추사는 부처를 모신 장소, 다시 말해 존재 자체를 알리는 것으로 충분하다 생각했기 때문 아닐까? 실로 크고 위대한 존재는 애써 뽐낼 필요가 없는 법이다. 그것이 무엇이든 뽐내는 행위는 그것이 대단한 가치를 지니고 있다고 생각하기 때문이지만, 이는 역으로 무엇을 특별히 여긴다는 것은 그것이 당연한 것으로 인식될 만큼 충만하지 않다는 의미이기도 하다.

　　이것이 추사에게는 필요 없던 '보배 보寶'자가 이광사에게는 필요했던 이유다. 그렇다면 뽐내는 느낌과 커다란 존재의 힘이 느껴지는 것은 얼마나 다른 것일까? 느낌은 그것이 어떤 것이든 존재의 성격을 규정하게 마련이니, 부처님같이 큰 존재는 특정 느낌에 의존하기보다는 그저 존재 자체를 상기시키는 것으로 충분하지 않을까?

　　참된 서예에 대해 추사는 "가슴속 기세가 흘러나와 글자의 안[裏]과

행간에 이슬처럼 맺혀야……[氣勢在胸中 流露於字裏行間]"라 하였다. 글자의 안[裏]이 있다면 당연히 글자의 바깥[表]도 있을 것이고, 행간行間이 생기려면 글자를 연이어 써야 한다. 무엇을 글자의 거죽[表]이라 하고, 무엇을 안[裏]이라 할 수 있을까?

예를 들어보자.

안중근安重根(1879-1910)이 '나라 국國'자를 쓰든 이완용李完用(1858-1926)이 '나라 국國'자를 쓰든 그것이 '나라'를 뜻하는 것임을 알아보게 되는 것이 글자의 거죽[表]이고, 독립투사가 생각하는 '나라'와 매국노가 생각하는 '나라'가 다를 수밖에 없는 것이 글자의 안[裏]이다. 그렇다면 어떤 글씨를 보고 그 글씨를 쓴 사람의 마음을 읽는 것이 과연 가능한 일일까? 어떤 현상을 특정한 감정 혹은 느낌과 연결시키는 일은 대부분 경험과 학습의 결과이다. 더욱이 글자란 특정 표식과 특정 의미를 결합시키는 일종의 사회적 약속을 통해 결정된 까닭에, 개인의 필체 속에서 약속된 의미 이상의 느낌을 간취해내는 것은 한계가 있게 마련이다. 다시 말해 글자는 사회적 약속인 까닭에 특정인이 특정 글자에 개인적 감회를 담아두었다 해도 타인이 그것을 저절로 알아볼 수 있는 것은 아니다. 이 지점에서 예술가는 작품의 본의를 감상자의 감각에만 의지할 수 없는 문제와 마주하게 되며, 이 문제를 해결하기 위해 준비된 것이 약속된 어법이다. 우리는 이를 일컬어 상징과 비유, 나아가 코드라고 부른다.

화법유장강만리 서집여고송일지

이 작품에 대하여 최완수 선생은 "화법은 장강이 만리에 뻗힌 듯하고, 서세는 외로운 소나무 한 가지와 같다."고 해석하며, 고예古隸의 필의로

畫法有長江万里　書執如孤松一枝
각 폭 30.8×129.3cm, 澗松美術館 藏

후한後漢 팔분서체의 '곽유도비郭有道碑'의 고예 필법을 살려 웅건하고 질박하게 써낸 걸작이라 소개하고 있다.

한편 미술사가 유홍준 선생은 "그림 그리는 법에는 양자강 일만 리가 다 들어 있고, 글씨의 뻗침은 외로운 소나무의 한 가지 같네."라고 해석하며, 추사의 글씨 중 글자 구성에 멋이 한껏 들어 있는 명품으로, 그 내용은 예술의 정신성을 양자강 일만 리와 노송의 가지에 비유한 것이라 하였다. 두 사람의 해석에 다소 차이가 있으나, 크게 보면 '고예의 필의'를 살린 작품이란 것이다. 문제는 두 사람의 견해에 의하면 작품의 필의(작품에 담긴 내용)를 서체(형식)를 통해 감상할 수밖에 없는 구조 속에 놓이게 된다는 점이다. 추사의 작품을 감상하기 위해 이름도 생소한 '곽유도비'의 고예 필법을 알아야 하고, 날카로운 감각에 의존할 수밖에 없다면 일반인은 소위 전문가를 자칭하는 사람들의 입만 바라볼 수밖에 없을 것이다. 그런데 그들의 입은 얼마나 정확한 것이고, 무엇보다 작품 감상에 도움이 되는 것이긴 한 것인지 묻고 싶다.

장강만리長江萬里가 왜 그림 그리는 법에 필요하고 고송일지孤松一枝가 글씨 쓰는 법과 무슨 관계가 있는지 설명하려면 먼저 장강만리와 고송일지가 무슨 의미인지 알아야 할 것이다.

* '長江天塹 古來限隔 南北虜軍 豈能飛度'

장강長江이 중국의 양자강楊子江을 지칭하는 것임은 틀림없으나, 문제는 왜 하필 양자강이란 특정 대상과 화법을 연결시키고 있는가이다.

『남사南史』에 '장강천참長江天塹'이란 말이 나온다.* 양자강은 천혜의 요새라는 뜻으로, 양자강은 중국 역사상 방어선 또는 저항군의 근거지로 자주 사용되었다. 그렇다면 그림 그리는 법과 군사적 요새가 무슨 관계가 있을까? 한마디로 선비의 그림은 저항의 수단이라는 뜻으로, 선비의 그림이 표현 대상의 재현을 위한 것이 아니라는 의미이기도 하다. 선비의 그림이 왜 사의성寫意性을 중시했겠는가? 저항운동을 공

공연하게 펼칠 때 야기되는 위험을 피하기 위해서다. 그렇다면 '고송일지孤松一枝'는 무슨 뜻이 될까?

『도잠陶潛』에 '동령수고송冬嶺秀孤松'이란 말이 나온다. 얼어붙은(힘겨운 시절) 험준한 고갯마루를 홀로 지키고 있는 빼어난 지도자를 비유적으로 표현하고 있다. 그렇다면 소나무(지도자)는 왜 홀로 고갯마루에 버티고 있는 것일까?

『송사宋史』에 '王琪性孤介 不與時合 왕기성고개 불여시합'이란 표현이 나온다. 어려운 시절이 닥쳐도 시류에 영합하지 않고 충절을 지키기 위해서란다. 생각해보라. 고개마루에는 관문觀門*이 있고 관문 안쪽에는 보호해야 할 백성과 지켜내야 할 체제가 있으니, 고송孤松이 고개마루에 버티고 서 있는 이유가 무엇이겠는가? '고송일지'의 의미는 '고송제일지孤松第一枝(고송의 제일 높은 가지)'로 읽으면 그 의미가 조금 더 분명해진다. 나무의 맨 윗가지의 방향에 따라 나무가 기울어진 방향이 정해지게 마련이니, '고송제일지'란 홀로 저항하고 있는 지도자의 의향意向을 비유하고 있는 것 아니겠는가?** 그런데 이 지점에서 분명히 해둘 부분이 있다.

추사가 분명 '서집書執'이라 써놓았음에도 그간 많은 추사 연구자들에 의해 '서세書勢'로 읽고 해석되어온 부분을 원문에 따라 '서집書執'으로 되돌려놓아야 한다. 그동안 '서집書執'을 '서세書勢'로 읽게 된 이유는 '고송일지孤松一枝'를 서체書体로 이해했기 때문인데, '고송일지'는 서체가 아니라 서의書意에 해당하기 때문이다.

그렇다면 "외로운 소나무의 한 가지"와 같은 서의가 정확히 어떤 것일까? 『예기』에 이르기를 '송백지유심야松柏之有心也 관사시이불개가역엽貫四時而不改柯易葉'이라 하였다. 소나무의 미덕은 추위에 굴하지 않는 푸르름에만 있는 것이 아니라 상황에 따라 쉽게 방향을 바꾸지 않는 가지[柯]에 있단다. 결국 '고송일지'의 미덕은 지조에 있으며, 지조를

* 일정한 곳을 통과하지 않고는 드나들 수 없는 국경, 요새 등의 길목에 세운 성문.

** 강원도 영월 땅에 가면 세조에게 왕위를 찬탈당한 비운의 소년왕 단종의 능(장릉)이 있다. 그곳의 소나무는 단종을 애도하며 동서남북의 소나무가 모두 묘소를 향해 기울어져 있다 한다. 고송일지孤松一枝란 이런 의미다.

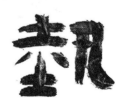

지키려면 뜻을 끝까지 잡고 있어야 하는 까닭에 '기세 勢'가 아니라 '잡을 執'이라 쓰고 있는 것이다.

> '화법유장강만리 畵法有長江萬理 서집어고송일지 徐執如孤松一枝'
> "장강 만리를 취한 화법은 (장강 만리의 모습을 그린 그림은) 고송일 지를 서의書意로 삼은 작품과 같다(절조와 저항정신이란 공통된 주 제를 다루고 있다)."

이제 추사가 선비의 문예에서 가장 중요히 여긴 것이 무엇인지 짐작이 될 것이다. 앞서 필자는 추사가 이광사를 비난하며 뽑아 든 칼날이 너무 무디고, 그의 학식을 고려할 때 칼춤 또한 막무가내라고 지적한 바 있다. 추사 생각에 선비의 문예는 어지러운 세상에 도리를 세우기 위해 불의와 타협하지 않는 저항정신이 있어야 완상할 만한 가치가 있는 것이라 주창하고 싶었지만, 그는 자신의 말을 아낄 수밖에 없었다.

이는 추사가 조선 성리학을 통해 권력을 틀어쥔 권세가와 다른 생각을 지니고 있었기 때문이다. 조선의 병폐를 치유하려면 조선 성리학을 비난할 수밖에 없는데, 그러한 언행은 정치적 탄압으로 돌아올 것이 자명하니, 그가 어찌해야 하겠는가? 힘을 기르며 때가 무르익을 때까지 쓸데없는 시빗거리를 피할 수밖에 없지 않은가? 작품에 담긴 작가의 의도를 읽고자 하면 우선 작가가 남긴 흔적에 충실해야 하거늘, 원작자의 뜻을 헤아리지 못하는 어설픈 해설자일수록 함부로 오자誤字 타령이 많아지는 법이다. 그러나 원작자가 남긴 흔적이 분명함에도 해설자가 자기 수준에 맞춰 멋대로 원작자의 작품을 난도질해대는 짓은 해설자가 어줍지 않은 솜씨로 재창작하겠다고 나선 것과 다름없으니 어이없는 일이다. 추사의 문예작품이 해설자의 첨삭과 지도가 필요한 수준이라 말하고자 함인가?

오악규릉하집개
육경흔시사파란

五岳圭楞河執槪 六經挺柢史波瀾

인류 역사에 정치가가 출현한 이래 어떤 형태로든 역사에 대해 언급하
지 않은 정치가는 없었다. 왕조 시대 신하가 국왕에게 성군이 되시라
간諫함은 역사에 오명을 남길 짓을 하지 말라는 완곡한 청請의 형식을
취하고 있으나, 다른 한편으로는 신하가 국왕을 통제할 수 있는 최후
의 수단이기도 했다. 생을 마감한 인간은 누구나 후손들의 기억을 통
해 존재할 수밖에 없으니, 어찌 역사가 두렵지 않으랴. 일찍이 맹자는
공자께서 『춘추』를 저술하신 이유를

> "(태평한) 세상이 쇠퇴하고 (인의의) 도가 희미해져 괴이한 학설과
> 폭력이 난무하니 신하가 군주를 죽이고 자식이 아비를 죽이는 참
> 담한 세상을 걱정하셨기 때문이다. 원래 역사서를 서술하여 백성
> 을 교화시키는 일은 천자의 일이었으나 부득이 공자께서 하시게
> 되었다. 공자께서 춘추를 짓자 난신적자들이 비로소 두려워하게
> 되었다."*

* 『맹자』「등문공滕文公 하
下」, '世衰道微 邪說暴行有
作 臣弑其君者有之 子殺其
父者有之 孔子懼 作春秋 春
秋天子之事也… 孔子成春秋
而亂臣賊子懼'

라고 하며 역사책이 교화를 위한 것이라 하였다.

그러나 정작 공자께서는 기회 있을 때마다 제자들에게 『시경』을 공부하라 권하셨다. 『시경』의 문학적 표현 속에 녹아 있는 인간의 솔직한 본성과 지혜를 간취할 수 있을 때 비로소 오늘을 위한 역사적 교훈을 얻을 수 있다고 믿으셨기 때문이다.

정치가의 깊은 의중은 공식석상의 발표보다 사석의 대화에서 간취되는 법이다. 정치가의 언사 속에 내포된 본의를 파악하려면 그의 말보다는 별 의미 없어 보이는 사소한 변화에 예민해져야 한다. 노련한 정치가들은 입으로 말하기보다 분위기와 태도로 의사를 표현하기를 즐기는 법이다. 꼬투리 잡힐 일, 책임질 일을 피하는 방식이 몸에 밴 그들에게 즉흥성을 기대하는 것은 순진한 생각일 뿐이다. 이런 관점에서 보면 추사의 작품들도 정적들의 매서운 눈초리를 의식하며 한 시대를 살아낸 현실 정치인이었다는 점을 염두에 두고 읽어내야 할 것이다.

* 『논어』 「위정」, '子曰 詩三百 一言以蔽之 曰 思無邪'

공자께서는 『시경』의 시 300편의 가치를 당시 사람들의 생각을 솔직히 기술한 것에 두셨다.* 이는 역으로 『시경』의 표현이 비교적 솔직하게 정치적 사안에 대해 거론할 수 있었던 것은 그 형식이 시였기 때문에 가능했었다는 뜻도 된다. 마찬가지로 탄압받던 현실 정치인이었던 추사에게 예술은 그의 정적들의 날카로운 시선을 피해 자신의 속마음과 정치이념을 비교적 자유롭게 표현할 수 있는 공간이었다. 정치가 추사의 진면목을 보고자 하면 그의 예술작품을 감상해보라. 물론 비유체계를 꿰뚫어볼 수 있는 안목과 세심함이 필요한 일이긴 하다.

추사의 작품을 연구하다 보면 동일한 내용을 상당한 시차를 두고 다시 쓴 작품과 접하게 되는 경우를 만나게 된다.

모든 글자가 완전히 일치하는 작품이 있는가 하면 한두 글자는 다르지만 전체적인 문맥은 같은 작품도 있는데 다음 작품은 후자의 경우

에 해당된다. 추사는 무엇 때문에 같은 내용의 작품을 거듭하여 썼던 것일까? 누군가에게 주기 위해 복수의 작품이 필요했을 수도 있고 좋아하는 시구를 애송하듯 즐겨 쓰던 문구였을 수도 있을 것이다. 그렇다면 한두 글자만 다른 복수의 작품들은 어찌 된 것일까? 서체도 다르니 위작이라 봐야 할까? 그러나 누군가 추사의 작품을 위조하고자 했다면 위작자는 일차적으로 서체에 주목하며 모사했을 것이고, 상대적으로는 글의 내용을 재구성할 능력은 취약할 것이니 글자를 바꿀 엄두도 낼 수 없었을 것이다. 그렇다면 남은 가능성은 추사가 작품의 내용을 수정 보완하는 상황을 고려해볼 수 있을 것이다. 같은 내용의 작품을 한두 글자 바꿔 수정 보완하고 있는 것이라면, 수정하게 된 합당한 이유가 있을 것이고, 이는 두 작품에 나타나는 미묘한 차이 속에서 추사의 생각이 바뀌게 되는 과정을 추적할 수 있는 흔치 않은 기회를 만날 수도 있다는 의미이다.

오악규릉하세개 육경흔시사파란

〈五岳圭楞河勢槪 六經挶柢史波瀾 오악규릉하세개 육경흔시사파란〉

협서(본문 옆에 따로 적어 놓은 글)의 내용에 따르면 이 작품은 추사가 24살 때 부친 김노경을 따라 연경에 갔을 때 옹방강翁方綱(1733-1818)의 서재에 걸려 있던 대련의 글귀를 옮겨 쓴 것이라 한다. 그런데 좌측의 작품과 우측의 작품을 비교해보면 분명히 달라진 글자가 하나 있다. 우측 작품의 '권세 세勢'가 좌측 작품에선 '잡을 집執'으로 바뀐 것이다. 많은 추사 연구서에서 두 글자의 차이를 무시하고 '집執'을 '세勢'로 읽고 있는데, 연구자는 연구자일 뿐 연구자가 추사는 아니니 함부로 남의 글을 바꿔 해석하는 몰상식한 짓으로 연구의 목적과 연구자의

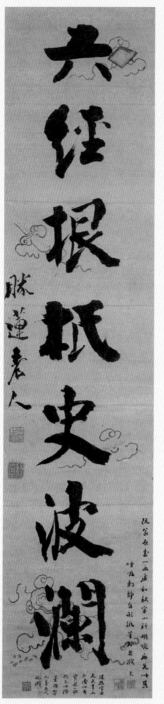
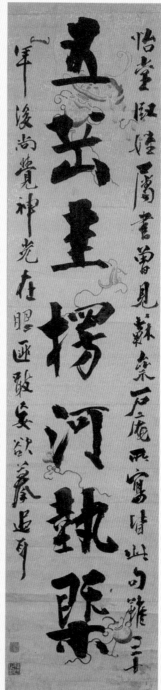

126.5X29.8cm, 호암미술관 소장

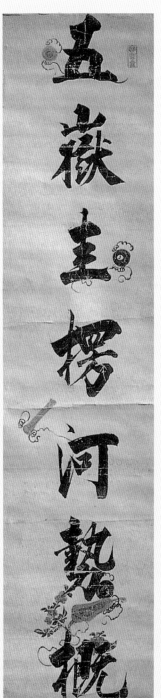

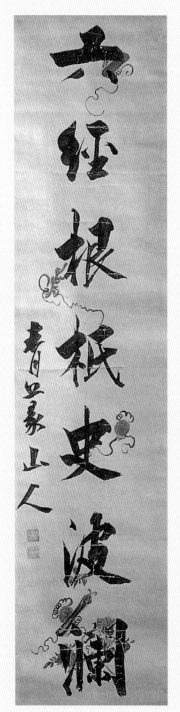

五嶽圭楞河轂船

千經根柢史波欄

125X30cm, 개인 소장

* 추사의 작품 중 〈화법유장
강만리畵法有長江萬里 서집
여고송일지書執如孤松一枝〉
도 '잡을 집執'을 '권세 세勢'
로 잘못 읽는 연구자들이 있
으나 작품에 쓰인 대로 '세
勢'가 아니라 '집執'으로 읽
어야 한다.

본분을 망각하는 일이 없었으면 한다.* 추사가 '권세 세勢'를 '잡을 집
執'으로 바꿔 쓰기까지 무려 30년의 시간이 필요하였는데 추사의 30년
세월을 그리 함부로 다루면 되겠는가?

　우선 작품의 내용을 해석해보자

　'오악五岳'이란 천자가 순행巡行(영토를 순방하는 일)하며 친히 하늘에
제사를 올리는 다섯 진산鎭山을 지칭하는 것으로, 사방의 제후국이 중
앙에 위치한 천자를 보위하는 봉건제도의 전형적 모습을 상징화한 〈일
월오악도日月五岳圖〉를 통해 오악의 상징적 의미를 읽을 수 있다.**

〈일월오악도〉

한편 '규圭'는 원래 해 그림자를 재는 도구(측일경測日景)를 뜻하는 것이었으나 점차 조정 대신들이 조현朝見 때 오른손에 쥐고 있던 위는 둥글고 아래는 네모진 홀笏과 같은 의미로 널리 쓰이게 되었다.

『주례』에 '鎭圭尺有二寸 天子守之 진규척유이촌 천자수지'라는 말이 나온다.

제후는 규圭와 척尺 두 가지 기준을 가지고 천자의 법에 따라 나라를 보살핀다는 의미다. 이 문구에서 파생된 말이 진규鎭圭로 천자의 영토가 안정되게 관리되고 있음을 일컫는 말이다.

봉건제도를 상징적으로 표현한 '오악규'는 "천자를 중심으로 하는 봉건제도를 안정되게 관리하는 법은……"이라는 문맥 속에서 의미가 잡힌다.

여기에 이어지는 글자 '릉楞'은 원래 네모난 나무상자의 모서리라는 뜻으로, 결국 '릉'은 문맥상 '오악규'를 위한 수단 혹은 방법을 일컫는 표현과 연결된다 하겠다. 네모난 상자의 모서리가 봉건제도를 안정되게 운용하는 주된 수단이라니 대체 이것이 무슨 뜻일까? 천자와 제후의 관계를 대궐의 지붕을 통해 비유해보자. 천자는 대들보이고, 제후는 4방향의 처마에 해당하며, 4개의 처마의 높이를 모두 같게 맞춘다는 의미이다. 다시 말해 네모난 상자의 모서리는 4개이니 사방四方과 같은 의미가 되고, 네모상자가 확장된 모습은 천자의 영토가 되며, 모서리의 끝은 변방의 제후국으로 비유하고 있는 것이다.

결국 '오악규릉五岳圭楞'은 "천자 중심의 봉건제도를 안정되게 관리하기 위해서는 주요 제후국을 ~하도록 하여야 한다."는 문맥 속에서 읽을 수 있게 된다. 이제 문장을 완성시키려면 '어떻게(how)'만 찾으면 되겠다. 시구의 핵심어 자리에는 '강물 하河'가 놓여 있다. '하河'가 무슨 의미로 쓰였는지 명확히 알려면 '오악규릉五岳圭楞'을 보충 설명해주는 '세개勢槪'의 의미부터 가늠하여 '하河'의 의미를 좁혀주는 것이 좋겠다. '세勢'를 위세威勢의 의미로 읽고* '개槪'와 연결하면 '세개勢槪'는 "세력이 편중되지 않도록"이란 의미가 된다.**

봉건제도의 요체는 주요 제후국 간의 세력균형에 있다는 뜻이다. 그렇다면 '하河'의 뜻은 하夏나라의 우寓 임금이 홍수를 다스렸을 때 낙수洛水에서 나온 신령스런 거북의 등에 쓰여 있었다는 낙서洛書와 접점이 만들어진다.

인위적으로 물길을 막지 않고 자연스럽게 물길을 터주는 방식으로 홍수를 다스린 공로로 순舜 임금에게 왕위를 물려받은 우 임금 이야기는

* '세勢'의 의미는 『한비자韓非子』「난세難勢」의 '以堯之 勢治天下 이요지 세치천하'나 『전국책戰國策』의 '人生世上 勢位富厚 蓋可以忽乎哉 인생세상 세위부후 개가이홀호재' 등에서 확인되듯 권력, 위세라는 의미로 쓰인다.

** 태양의 높이를 재는 기구 '규圭'는 원래 '시時'를 알기 위한 것이나 '오악규릉五岳圭楞'의 '규圭'는 4개의 처마의 높이를 정확히 재는 도구로 주요 제후국의 국력을 재는 수단을 상징한다고 하겠다.

단순한 치수治水에 관한 이야기가 아니다. 홍수를 다스리고 신령스런 거북에게 받은 낙서洛書가 이후 천하를 다스리는 대법大法인 홍범洪範의 원형으로 쓰이게 된 것이 무슨 뜻이겠는가?* 이때부터 천자는 고대 중국의 영토를 구주九洲로 나눠 제후에게 대리통치시켰다는 뜻으로, 천자의 새로운 통치방식인 봉건제도의 등장을 상징적으로 표현한 것이며, 이때 '하河'는 각 제후국의 경계를 나누는 국경선이란 뜻이 된다.**

* 『서書·홍범洪範』, '天道錫寓洪範九疇 천도 석우홍범구주 "하늘의 뜻을 받들어 우 임금은 홍범을 정해 9주를 균등히 나눴다."

** 『문천상文天祥』, '下則爲河岳 上則爲日星' "(천하의 법도는) 아래로는 하악河岳을 기준으로 삼고 위로는 일성日星을 기준으로 삼는다."

'오악규릉하세개五岳圭楞河勢槪'
"천자의 봉건제도를 운용하는 요체는 오악五岳의 높이를 일정하게 맞춰주고(특정 제후가 웃자라지 못하게 견제하고) 정해진 국경을 침범하지 못하게 하여 제후들이 서로 견제하며 세력균형을 이루도록 하는 것이다."

제국의 통치조직을 오악五岳으로 설명하였다면 육경六經은 통치이념에 대한 이야기다. 그런데 육경에 이어지는 글자가 간단치 않다. 필자가 읽은 모든 추사 연구서들이 육경 다음 글자를 '근저根抵'로 읽고 있는데, '근저根抵'가 아니라 '흔시揘柢'로 읽어야 한다. '뿌리 근根'의 부수가 '손 수扌'일 리 없고 '낮을 저抵'의 부수를 '나무 목木'으로 쓰는 경우는 없기 때문이다.

'근저根抵'로 읽고 있는 글자의 부수 부분을 자세히 살펴보면 추사는 '흔시揘柢'를 '근저根抵'로 오인하지 않도록 하기 위하여 각각의 글자의 부수 부분을 신경 써가며 '손 수扌'와 '나무 목木'을 구별하고자 각기 다른 방식으로 쓴 것을 확인할 수 있을 것이다. 다시 말해 '뿌리 근根'으로 오독하는 일이 없도록 이어지는 글자 '방아채 시柢'의 부수인 '나무 목木'을 명확히 표기하여 두 글자의 부수를 비교할 수 있도록 신경 쓴 흔적이 역력하다. 백번 양보하여 '물리칠 흔揘'을 '뿌리 근根'으

로 읽는 것은 낱글자로 보면 그럴 수 있다 하겠으나 분명히 '나무 목木'을 부수로 써 넣은 '방아채 시杮'를 무슨 근거로 '낮을 저抵'로 읽는지 그 이유를 듣고 싶다. 아마 "육경에 뿌리를 두고"라고 해석하기 위해 억지로 '육경근저六經根抵'로 꿰어 맞춘 건 아닌지 의심된다.

그러나 이 작품이 대련 형식으로 쓰인 점을 염두에 두고 대구 관계와 문맥을 검토하면서 '육경근저六經根抵'를 읽어보면 문장의 의미구조에 모순점이 있음을 발견하게 된다. 이 문장의 마지막 부분에 쓰여 있는 글자가 '파란波瀾'이니 결국 '육경근저'가 파란을 일으키는 파란의 원인이 되기 때문이다.

파란이 무슨 뜻인가? "일이 순조롭게 풀리지 않고 어수선한", 한마디로 사달이 났다는 의미 아닌가? 육경이 파란을 일으키는 뿌리라면 육경을 어찌 통치이념으로 삼을 수 있겠는가?

『역경』, 『시경』, 『춘추』, 『예기』, 『악경樂經』을 지칭하는 육경*은 사서四書의 뿌리이고, 중국에서 발생한 어느 학파도 육경의 틀을 벗어난 것은 없었다.

어찌 된 일일까?

생각해볼 수 있는 것은 "육경의 해석을 달리하여 파란이 생겼다."고 할 수 있으나, 그 경우도 육경 자체를 문제 삼는 것과는 다르다. 결국 '육경근저'의 '근저'는 육경의 해석을 달리하게 된 근거를 설명하는 것이 이치상 옳을 텐데……. 그저 "육경을 근거로~"라 쓰는 것은 논법상 문제가 있지 않은가? '근저'와 대구 관계에 있는 '규릉'은 '오악'을 안정되게 운용하는 방법 혹은 수단으로 오악의 높이를 법도에 따라 규정하고 유지시키는 것이 봉건제의 요체라 하였다. 그렇다면 '규릉'이 수단이니 대구 관계에 있는 '근저'도 수단으로 해석하는 것이 옳을 것이며, 이것이 '근저根抵'가 아니라 '흔시抳杮'로 읽어야 하는 또 다른 이유이다.

'물리칠 흔抳'은 억누르며 핍박한다는 뜻이고, '방아채 시杮'는 절구

공이를 의미하니 '육경혼시六經根柢'란 "육경이 백성을 억압하는 도구로 쓰인다."는 의미가 된다.*

* 『남사南史』, '候景酷忍 無道 於 石頭立大春碓 有坻洁者 擣殺之'

놀라운 이야기다.

인류가 국가라는 거대 조직을 지니게 된 이유는 기본적으로 개체의 힘을 극대화시킬 때 얻을 수 있는 유익함에서 비롯된 것이며, 그 유익함이 구성원 모두에게 혜택으로 돌아갈 때 국가는 존속될 수 있다. 그러나 공통의 이익과 공통의 선을 추구하며 개인의 권한을 국가에 위임했는데, 통치의 당위성을 제공하는 근간 격인 육경이 백성을 억압하는 수단이 되었다면 대체 무슨 일이 벌어진 것일까?

육경이 현실의 발목을 잡고 백성 위에 군림하는 수단으로 악용되는 경우는 육경이 어떤 목적을 위해 왜곡된 경우이다. 육경이 아무리 성인의 도리를 담고 있다 한들 특정인 혹은 특정 세력이 사적 욕심과 목적에 따라 왜곡된 해석을 설파시키면 결과적으로 성인의 말씀은 억압을 위한 도구와 명분이 되기 때문이다. 육경의 해석을 왜곡하여 백성을 억누르는 도구로 쓸 수 있다면, 이는 역으로 기존의 가치관과 체제를 부정할 수 있는 근거도 육경을 통해 얻을 수 있고, 새 왕조를 탄생시킬 명분도 그 안에서 찾을 수 있을 것이다. 결국 나라의 흥망성쇠는 육경을 어떻게 해석하고 사용하는가에 따라 결정되고, 그 흥망성쇠를 기록한 것이 바로 역사다.

'六經根柢史波瀾 육경혼시파란'
"육경을 (왜곡시켜) 백성을 탄압하는 정치적 수단으로 악용하면 크고 작은 역사적 사건이 발생하게 되고 (이것이 나라의 주인이 바뀌게 되는 원인이다)"

이제 앞서 언급했던 '오악규릉하세개五岳圭楞河勢槪'와 '오악규릉하

* '…適又思一佳聯 取其所
來紙 漫寫之付 粲可耳 坡時
書 副是石菴好書此句…' "이
에 적합한 좋은 대련이 하나
생각나 네가 보내준 종이에
가벼운 마음으로 써 보낸다.
(뜻이) 명확한 것이 가히 소
동파의 시서 답더구나. 이것
은 유석암劉石庵(유용劉墉)
이 즐겨 쓰던 문구로…"

집개五岳圭楞河執槩'의 차이에 대해 살펴보자.

협서의 내용에 의하면 7촌 조카 조면호趙冕鎬(1803-1887)의 거듭된 부탁에 제작된 이 작품은 작품과 함께 보낸 추사의 편지가 남아 있어 작품의 유래를 비교적 상세히 알 수 있다.* 추사가 보낸 편지를 참고해 보면 70대의 노쇠한 추사가 조카의 서예작품을 칭찬하고 예서隸書 쓰는 법에 대한 조언과 함께 젊은 시절 연경에 갔을 때 그곳에서 청나라 학자 유용劉墉이 즐겨 쓰던 소동파의 시를 조면호가 보내준 종이에 써서 편지와 함께 보내니 참고하라 당부하는 내용이 적혀 있다. 그런데 흥미로운 것은 작품의 협서에 쓰인 내용이다. 추사가 처음 연경에서 이 구절을 보고 무려 30년이 지나 갑자기 깨달은 바가 있어 소동파의 시를 원문과 똑같이 쓰고 따른다고 한 것이다.

무슨 말인가?

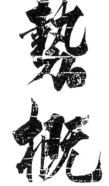

이는 소동파의 원시原詩에는 '잡을 집執'이라 쓰여 있었으나, 젊은 시절 추사는 '잡을 집執' 대신 '권세 세勢'로 30년간 바꿔 써왔으며, 무슨 연유에서인지 몰라도 뒤늦게 '세勢'가 아니라 '집執'이 옳았음을 깨우치고 소동파의 견해를 따르게 되었다는 뜻이다. 문장에 '집執'이 들어가는 경우와 '세勢'로 쓰는 경우가 얼마나 다르기에 "숨어 있는 깊은 뜻을 번뜩 깨닫고[神光左眼]"라고 했을까?

'잡을 집執'은 "~을 손에 쥐다"라는 원뜻에서 "~을 도구로 사용하다", "어떤 생각을 견지하다"라는 뜻이 파생된다.**

이에 비해 '권세 세勢'는 형세形勢, 지세地勢, 대세大勢 등의 예에서 알 수 있듯 "어떤 환경이나 기운이 조성됨"이란 의미를 내포하고 있는 글자다. 다시 말해 '잡을 집執'은 주체의 의지에 초점이 맞춰져 있다면 '권세 세勢'는 주체가 외부 환경에 편승하여 의지를 발현하는 격이라 하겠다. '집執'과 '세勢'의 차이를 이어지는 글자 '평두목 개槩'와 연결시키면 문장의 의미가 어떻게 달라지는지 살펴보자.

곡식의 분량을 재는 데 사용하는 계량용기인 말[斗]에 곡식을 넘치도록 붓고 평평하게 밀어주는 용도로 사용하는 막대를 일컬어 평두목이라 한다. 결국 평두목은 넘치는 것을 법도에 맞게 정확히 깎아내는 도구라고 하겠다.

법이 구비되어 있어도 법을 누가 어떻게 사용하는가에 따라 결과가 달라질 수 있다. 결국 문제의 핵심은 누가 평두목을 잡고 있는가인데, '집개執槪'는 우 임금이 순리에 따라 구주를 나누고 평두목을 잡고 있는 모습이라면 '세개勢槪'는 세태에 따라 평두목의 주인이 결정되었다는 뜻에 가깝기 때문이다. 이는 엄청난 차이다. 우 임금이 세태에 편승해 천자가 되어 어쩔 수 없이 봉건제를 펼치게 된 것이라면 역으로 세태의 흐름을 이용하여 천자를 넘볼 수도 있는 것을 용인하는 꼴이 되기 때문이다.

봉건국가에서 평두목의 주인이 천자인 것과 세태에 따라 평두목의 주인이 결정되는 것은 치세와 난세를 가르는 분기점과 같다. 통치의 정당성이 세태에 따라 흔들리면 천자는 허수아비가 되고 천자가 힘을 잃으면 제후들끼리 힘겨루기가 시작되니 이를 난세라 부른다.

젊은 시절 추사는 소동파의 '오악규릉하집개五岳圭楞河執槪'를 '오악규릉하세개五岳圭楞河勢槪'로 바꿔 쓰기를 즐겼다고 고백하였다. 추사는 조카에게 무슨 말을 하고자 했던 것일까? 젊은 시절 추사는 유리한 환경이 조성될 때 그 환경을 이용해 권세를 구하고 그 권세를 이용해 통치하는 것이 정치의 요체라 보았다는 뜻은 아닐까? 한마디로 권력을 쟁취해야 자신이 추구하는 정치를 할 수 있으며, 정치가의 일차 목표는 권력 쟁취라 생각했었다는 뜻이다. 그러나 그의 생각은 30년 후, "내 생각이 짧았구나……." 자탄하며 즐겨 쓰던 '세개勢槪'를 소동파의 뜻을 따라 '집개執槪'로 바꿔 쓰게 된다. 추사가 처음 '오악규릉하집개

** 『중용』의 '執柯以伐柯 집가이벌가' "도끼자루를 쥐고 가지를 쳐낸다."나 『논어』의 '吾何執 執御乎 執射乎 吾執御矣 오하집 집어호 집사호 오집의' "내가 무엇을 하겠느냐 마차 모는 일을 하랴 활 쏘는 일을 하랴 나는 마차 모는 일을 하겠노라." 그리고 『좌전』에 "동맹의 영수가 됨"이란 표현을 '집우이(執牛耳: 제후들의 회합에서 맹주가 소 귀를 찢어 피를 마시고 맹세하던 풍습에서 유래)'라 한 것 등에서 '집執'은 "주체가 ~을 도구로, ~을 행함"이란 의미로 쓰이고 있다.

五岳圭楞河執槩'를 접한 것이 24세 때이니 30년 후라면 추사 나이 54세 무렵인데, 그때 무슨 일이 있었기에 추사의 생각이 갑자기 바뀌게 된 것일까?

추사가 제주도로 귀양 가던 바로 그해(1840)이다.

추사 나이 42세 때, 왕세자의 대리청정과 함께 날개를 얻은 추사는 3년 후 왕세자가 갑자기 세상을 떠나면서 빛나던 날개가 꺾이게 되고 이어지는 끝없는 추락 끝에 겨우 목숨만 건져 유배 길에 오르게 된 무렵이다. 귀양길에 오른 추사가 지난 일을 돌이켜 생각해보니 지난 10년간 안동김씨 가문과의 다툼은 가문을 지키기 위한 싸움이었지 백성을 위해 정쟁에 휘말린 건 아니었었다. 이때 추사는 조선의 정치 현실에 대해 근본적으로 다시 생각하고 신하들 간의 권력 쟁취를 향한 소모적 정쟁의 고리를 끊으려면 무엇보다 왕권 강화가 필요하다고 생각한 듯하다.

국왕이 힘이 있어야 신하를 평두목으로 사용할 수 있고, 국왕이 신하를 평두목으로 사용하면 신하는 법에 따라 백성을 보살피는 데 전념할 뿐 평두목을 쥐기 위해 신하끼리 다투는 일로 정쟁을 벌이지 않을 것이다. 정치에 정쟁이 없을 수 없지만 권력 다툼을 위한 소모적 정쟁과 정책 대결 때문에 생기는 정쟁은 그 지향점부터 다른 것이니 정치가 어디를 지향해야 하겠는가?

그러나 이미 평두목을 쥐고 있는 안동김씨 가문에게서 무슨 수로 평두목을 빼앗아 국왕에게 돌려줄 수 있을까? 추사의 생각은 알 수 없지만 왕도정치를 구현하기 위해선 왕권 강화가 선결 과제라 생각한 것은 틀림없어 보인다.

『맹자』「공손추 상」에 왕도정치와 시대적 대세에 대해 언급한 부분이 나온다.

'齊人有言曰 제인유언왈

雖有智慧 不如乘勢 수유지혜 불여승세

雖有鎡基 不如待時 수유자기 불여대시'

"제나라 속담에 비록 지혜가 있어도 형세를 타는 것만 못하고 비록
농기구를 갖추고 있어도 때를 기다리는 것만 못하다."

왕도정치도 적절한 시時와 세勢를 만나면 순조롭게 행할 수 있다는
뜻이다. 그렇다면 시와 세를 얻지 못하면 왕도정치는 어찌 되는가?

'천시불역지리天時不如地利 지리불여인화地利不如人和'

"천시를 얻는 것이 지리를 얻는 것만 못하고 지리를 얻는 것은 인화
를 얻는 것만 못하다."라 한다.*

* 『맹자』「공손추 하」

제주도 유배 길에 오를 무렵 추사의 처지를 생각해보면 시와 세도
잃었고 인화도 기대할 수 없는 처지였다. 그런 그가 왕도정치를 복원하
는 일을 주도하는 건 현실적으로 불가능해 보인다. '권세 세勢'와 '잡을
집執'의 차이를 언급하며 알게 된 흥미로운 사실이 하나 있다. 『논어』에
는 '집執'이 쓰였을 뿐 '세勢'자는 단 한 자도 없다는 것이다. 공자께서
'세'에 대해 언급하지 않은 이유는 '세' 자체를 모르는 바 아니나 '세'
는 하늘의 소관이고 인간이 할 일은 스스로를 다듬는 일이라 여기신
탓은 아니었을까?

추사를 태운 배가 제주도로 항해하던 중 심한 폭풍을 만나 난파 위
기에 처하자 추사는 두려움 없이 뱃전에 서서 넋이 나간 뱃사공에게
방향을 지시해주었다는 유명한 일화가 전해 온다.

추사에게 '세勢'란 그런 의미 아니었을까?

『논어』「자한子罕」에

'唐棣之華 당체지화

偏其反而 편기반이

豈不爾思 기불이사

室是遠而 실이원이

子曰 未之思也 夫何遠之有 자왈 미지사야 부하원지유'

"산앵도 나무 꽃이 나폴나폴 흔들리는구나.

어찌 내가 그대를 그리워하지 않으리오만 사는 곳이 너무 멀리 떨어져 있네.'라는 시구에 대해 공자께서 말씀하시기를, 함께하지 않고 생각만 하는 것이 어찌 거리가 멀기 때문이겠는가?"

라고 질책하시는 장면이 나온다.

요堯 임금의 덕행을 본받아 세상을 아름답게 하고자 하여도 이미 세상이 한편으로 경도되어 있으니 성인의 말씀이 옳은 줄 알지만 성인 말씀을 따라 세상을 살 수 없다며 시대 탓을 하는 사람들을 향해 공자께선 지행합일知行合一을 외치셨다. 성인의 말씀이 소중한 것은 예나 지금이나 미래에도 옳기 때문이다.

추사가 '세개勢慨'를 '집개執慨'로 바꿔 읽기 시작한 것은 정치에 '세'가 중요치 않은 것은 아니지만, 인간은 자신의 의지를 발현하기 위해 사는 것이고 정치 또한 인간의 삶의 한 부분일 뿐이라 생각했던 것은 아닐까? 하늘은 하늘이 할 일이 있고 인간은 인간이 할 일이 있으니 인간이 할 일은 자신이 옳다 여기는 것을 위해 노력할 뿐이다. '진인사대천명盡人事待天命'이라 했거늘 하늘이 나를 내치신 까닭은 내가 비록 '세'를 읽고 올라탔으나, 내가 준비가 덜 된 탓에 떨어진 것이리라.

풍랑이 일으키는 것은 하늘의 뜻이니 하늘에게 맡겨두고, 풍랑을 헤쳐 나가는 것은 인간이 할 일이니, 하늘은 하늘의 일을 하고 인간은 인간의 일을 할 뿐이다. 하늘이 내게 일을 맡기고자 하시면 그리할 것이고, 하늘이 내게 뜻이 없으시면 또 그리할 것이니 내가 할 일은 하늘의 소임을 맡기시면 잘할 수 있도록 준비하는 일뿐이라네.

'오악규릉하세개 五岳圭楞河勢槪

육경흔시사파란 六經抿柢史波瀾'

"천자의 봉건제도를 운용하는 요체는 천자가 평두목을 쥐고 오악의 높이를 일정하게 맞춰주는(특정 제후가 웃자라지 못하게 균형을 맞춤) 방식을 통해 제후국 간의 국경선을 준수하게 하는 데 있다."

육경을 핍박하는 절구공이로 사용하면(육경을 왜곡하여 핍박의 명분으로 사용하면) 천하에 파란이 일어나게 마련이고 이를 기록한 것이 역사이다.

경경위사

—

經經緯史

인간은 존재의 의미를 자문하는 유일한 피조물이다. 그러나 존재의 의미와 존재 자체를 바꿀 수 없는 것 또한 인간이니, 이는 우리가 존재의 의미를 묻기 훨씬 전부터 지니고 있던 꼬리의 흔적을 아직도 지니고 있기 때문이다. 결국 인간의 삶이란 생존에 대한 본능과 존재의 의미 사이 어디쯤에 위치하고 있다 하겠다.

말 위에서 나라를 세울 수는 있지만 말 위에서 세상을 다스릴 수는 없다 한다. 백성을 다스리고자 하면 어떤 방식으로든 백성의 동의를 얻어내야 하기 때문이다. 이런 까닭에 정치는 명분이며, 모든 정치가는 명분을 세워 백성들의 지지를 얻고자 노력하게 마련이다. 그런데 타인을 설득하려면 자신의 생각을 피력하는 것 이상의 무언가가 필요한 법으로, 이때 동원되는 것이 나름의 당위성이다. 결국 정치적 명분이란 당위성을 세우고 주장하는 것이라 하겠다. 또한 정치란 다양한 인간들을 담아내는 그릇이라 할 때 정치적 명분 또한 인간의 생존에 대한 본능과 존재의 의미를 반영하여야 할 것이다. 이런 까닭에 모든 정치적

명분은 인간의 삶의 기준이 되는 두 가지 요소를 통해 당위성을 주창하게 되는바, 하나는 하늘의 뜻[天命]이요 다른 하나는 모든 이의 뜻[民心]이다. 결국 세상의 모든 정치가는 천명 혹은 민심과 어떤 방식으로든 접점을 구할 수 있어야 사람들을 결집시킬 수 있다 하겠다.

천명을 주창하는 자 인간의 도리에 대해 언급하고 민심을 파고드는 자 풍성한 식탁을 약속하지만, 백성이 원하는 것은 처한 환경에 따라 달라지는 까닭에 정치적 명분도 시대를 읽어야 한다. 결국 정치적 명분도 시대의 요구에 부응할 수 있어야 하며, 이를 위해 정치가에게는 무엇보다 세상을 읽는 안목이 필요하다.

솥단지에 넣고 끓일 것이 줄어들면 민심이 술렁이게 마련이건만, 무능하고 오만한 위정자일수록 천도天道를 들먹이며 백성을 가르치려 든다. 위정자라면 하늘이 내리는 재앙도 미리 대비해두어야 하건만, 오만한 위정자는 하늘의 재앙을 자초하고도 백성들의 아우성을 나무라기만 하니, 흙먼지가 하늘을 가리는 일이 벌어지는 것이다. 이 세상은 살아 있는 사람을 위한 것이고, 살아 있는 사람에게 가장 중요한 것은 생존 그 자체임을 무시한 탓이다.

그러나 살아 숨 쉬는 것은 아무리 미천한 존재일지라도 생존을 위협하는 어떤 것과도 맞설 권리가 있으며, 이 점에서는 하늘의 뜻조차 예외가 아니다. 이런 까닭에 민심은 천명보다 응집력이 강한 법이니, 현명한 위정자는 민심과 동떨어진 천명을 천명으로 여기지 않는 법이다. 사실 하늘의 뜻이 있다 해도 하늘은 뜻을 직접 밝히지 않으며, 따지고 보면 천명이란 것은 인간의 추측 혹은 믿음일 뿐 아닌가? 결국 성인의 가르침도 천명 자체는 아니며, 성인이 여럿인 이유가 그 반증 아니겠는가?

성인이 깨달음과 가르침을 전하는 책을 경서經書라 한다. 존재의 의

* 『논어』「공야장公冶長」,
'子貢曰 夫子之文章 可得而
聞之 夫子之言性與天道 不
可得而聞也.' "자공이 말하
길 (공자)선생께서 문헌에
대해 말씀하시는 것은 들은
적 있지만, 천성과 천서, 천
도에 대해 말씀하신 것은 들
은 적이 없다." 공자께선 인
간의 성性에 대해 많은 주
장을 남긴 맹자와 달리 단지
'성상근야性相近也 습상원
야習相遠也' "인간의 성정은
본디 서로 가까우나(모두가
큰 차이 없으나) 관습(습관)
에 따라 차이가 생긴다."는
말씀만 남기셨다.

미를 묻는 범인을 이끄는 가르침이요, 삶의 지혜를 담고 있기에 성군을 꿈꾸는 자라면 누구나 그곳에서 이상적 정치를 그려보게 마련이다. 위정자가 경서의 가르침을 실천하려 노력하는 것은 좋은 정치를 위한 초석이 될 수 있으나, 경서의 내용을 천명과 동일시하면 현실을 경서에 꿰어 맞추려 하게 되니 재앙이 싹트게 된다.

그러기에 공자께서는 옛 문헌을 통해 학문을 익힐 뿐 천성天性과 천도天道에 대해 언급하길 꺼리셨던 것이리라.*

경경위사

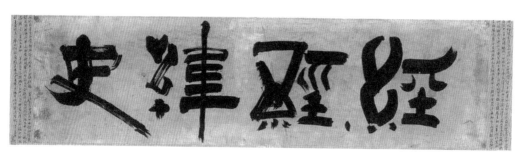

〈經經緯史〉
113.0×32.0cm 澗松美術館 藏

간송미술관 산하 한국민족미술연구소장 최완수 선생은 추사의 〈경경위사經經緯史〉에 대해 "경전을 날줄로 하고 역사를 씨줄로 한다."라고 해석하였다. 그러나 이러한 해석이 가능하려면 경경經經의 앞의 경은 '경서 경' 뒤의 경은 '날줄 경'으로 읽어야 하고 위사緯史는 사위史緯로 바꿔주어야 한다. "경전을 날줄로 하고[經經]" "역사를 씨줄로 한다[緯史]"는 표현이 널리 쓰이는 관용어도 아닌데, 어순까지 바꿔 쓴 것이 이상하지 않은가?

추사의 〈경경위사〉가 "경전을 날줄로 하고 역사를 씨줄로 한다."는 의미가 아니라면 무슨 뜻이 될 수 있을까?

'경경위사經經緯史'를 '경경經經'과 '위사緯史'로 두 글자씩 읽는 것이 아니라 네 글자를 모두 낱글자로 읽는 방법이 있다. 다시 말해 성인의 가르침을 담은 경서와 또 다른 성인의 말씀을 기록한 경서, 그리고 미래의 길흉화목을 예언한 위서緯書와 과거의 역사를 기록한 사서史書로 각기 나눠주는 방식이다. 가능한 해석법이긴 한데……. 문제는 무슨 의미를 전하기 위해 각각의 서책을 나열하고 있는 것일까?

　글자의 뜻을 통해 그 이유를 알 수 없으니 〈경경위사經經緯史〉라는 작품을 감상하며 그 뜻을 가늠해보자. 소위 추사체로 분류되는 글씨의 독특함을 모르는 바 아니었으나, 각기 다른 방식으로 그려낸 '가는 실 멱糸'자의 모습이 예사롭게 보이지 않는다.

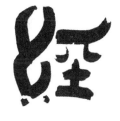

　첫 번째 '경經'자를 쓰기 위해 그려낸 '가는 실 멱糸' 부분과 두 번째 '경經'의 '가는 실 멱糸' 부분을 비교하며 그 의미를 가늠해보니 추사의 의중을 조금 알 것 같다.

　여기서 잠시 '가는 실 멱糸'자의 뜻을 살펴보자.

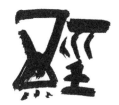

　누에고치에서 뽑은 잠사蠶絲 다섯 가닥을 하나로 꼬아 만든 실을 '멱糸'이라 부른다. 다시 말해 '가는 실 멱糸'자는 여러 가닥의 잠사를 꼬아 만든 것인데, 추사는 각기 다른 모습으로 꼬인 '멱糸'을 그려냄으로, 경서에 대한 다양한 해석이 존재하고 있음을 암시하고 있다.

　생각해보라.

　경서는 성인의 가르침을 기록한 책으로, 좋은 정치를 위한 지침서이자 정치적 명분의 근원이 되는 서책이다. 그러므로 경서의 가르침은 누구나 수긍할 수밖에 없는 합당한 내용과 이치를 기반으로 하여야 할 것이다. 그런데 추사가 쓴 두 번째 '경經'자를 살펴보면 '멱糸' 부분이 두 개의 삼각형을 이용해 그린 것을 확인할 수 있을 것이다. 무슨 의미겠는가? 부드러운 잠사를 각지게 꼬아 실을 만들고 있는 형상이니 이치에 맞지 않는 학설이란 뜻 아니겠는가?

물성物性을 무시한 채 억지를 부리는 것이 자연스러울 리 없고, 그런 경서 해석을 기반으로 정치가 행해지면 백성들만 피곤해지는 법이다. 정치는 인간의 천성을 이해하는 것에서부터 시작해야 한다. 공자께서는 성인의 도는 과거뿐 아니라 현재, 미래에도 합당한 가르침이라 하셨는데, 성인의 도를 기록한 경서가 이치에 맞지 않는다면 이를 경서라 할 수 있을까? 그렇다면 추사가 쓴 '경서 경經'자의 정확한 의미는 경서 자체가 아니라 경서를 바탕으로 각기 다른 주장을 펼치는 경설經說에 가깝다고 하겠다. 공자의 가르침을 전하는 유가도 각 학파에 따라 경서의 내용을 달리 해석하지 않는가?

　이제 〈경경위사經經緯史〉의 각기 다른 '경經'자의 모습을 비교해보며 추사의 주장을 조금 더 들어보자.

　첫 번째 '經'은 경서의 원 의미를 비교적 타당하게 이어받고 있으나 현실과 동떨어진 낡은 학설의 모습이고, 두 번째 '經'은 경서의 원 의미를 왜곡하여 권력의 수단으로 삼는 학파의 모습을 빗댄 것이 아닐까?

　첫 번째 '經'자는 경經의 속자俗字인 '経'을 변형시킨 것으로, '또 우又'에 해당하는 부분을 '책상 기几'로 바꿔 쓰고 있다. 이것이 무슨 뜻이겠는가? 현실보다는 책상 위 학문이란 뜻이다. 시대의 변화에 따라 변모하지 못한 낡은 학설로, 용처用處를 잃은 죽은 학설이다. 두 번째 '經'자의 '물줄기 경巠' 부분을 살펴보면 '공교할 공工' 부분이 '간사할 임壬'으로 바뀌었다. 『서경』에 '巧言令色孔壬 교언영색공임'이란 말이 있다. 간교한 말과 때에 따라 얼굴색을 바꾸는 소인배라는 뜻으로, 임인壬人을 간신배란 의미로 쓰게 된 어원이다. 결국 두 번째 '經'은 성인의 말씀을 왜곡되게 해석하며 이치에 맞지 않는 주장을 펼치는 학파라는 뜻으로, 성인의 말씀을 백성을 옥죄는 도구로 변용시킨 간신배들의 논리를 빗대어 표현한 것이라 하겠다.

이제 추사가 쓴 '씨 위緯'자를 살펴보자.

우선 '씨 위緯'의 부수인 '가는 실 멱糸' 부분을 살펴보면 각지게 꼰 '멱糸'의 하단부가 '열 십十'으로 마무리된 것을 볼 수 있을 것이다. 무슨 의미일까? 하늘과 땅을 숫자로 표현하면 하늘은 9라하고 땅은 10으로 표현되니, 추사가 쓴 '위緯'자의 '멱糸' 부분은 "억지로 꿰어 맞춘 세상"이란 뜻이 된다.

여기에 '위緯'자의 '다룬가죽 위韋' 부분의 모습은 우측(ㄱ)과 좌측(ㄷ)으로 각기 다른 방향에서 불어오는 바람(二, 숫자 2는 바람의 신을 상징함)에 펄럭이는 깃발의 모습이다. 무슨 뜻일까? 해석하기에 따라선 동풍도 될 수 있고 서풍도 될 수 있는 모호한 표현으로 세상을 어지럽히는 예언서[緯書]는 난세를 더욱 어지럽힐 뿐이란다.

이제 마지막 글자 '역사 사史'를 읽어보자. 추사가 '사史'자를 어떤 방식으로 썼는지 필획의 운용 순서와 방식을 따져가며 재현해보면 먼저 가로획을 두 차례 연이어 그은 후 '사史'자의 모습을 조립하는 방식으로 쓴 것임을 알 수 있을 것이다. 이는 '사史'자의 부수인 '입 구口'를 무시한 서법인데…… 추사는 왜 이런 방식으로 글씨를 썼던 것일까? 추사가 가로획 두 개를 통해 '역사 사史'자를 만들려면 반드시 '사내 부夫'와 '하늘 천天'을 합한 듯한 모습의 글자를 거쳤을 것이다. 이것이 아무런 의미가 없는 것일까?

혹시 "하늘이 된 사내"라는 뜻을 통해 '역사 사史'를 설명하기 위함은 아니었을까? "하늘이 된 사내" 혹은 "하늘이라 불리게 된 사내"란 나라를 세운 사내를 뜻하는 것이고, 그것을 역사라 부른다면 역사란 승자를 미화하는 기록일 뿐이다. 이런 까닭에 일찍이 공자께서는 역사책보다 『시경』을 통해 과거사를 이해하고자 하셨으니 무릇 역사적 기록은 나름의 이성적 검증 절차를 필요로 하는 법이다.

단언할 순 없지만 추사가 〈경경위사經經緯史〉에 그려 넣은 '역사 사

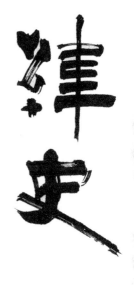

史'자는 검증 절차를 거치지 않은 일방적인 기록이란 의미로 쓴 것이라 생각된다.

결국 추사가 쓴 〈경경위사〉에서 거론된 네 권의 책은 모두 쓸모없는 책이 되는 셈이다. 도대체 추사는 무슨 말을 하고자 하였던 것일까?

생각해보자. 우리는 선인들의 지혜가 담긴 책을 통해 어두운 세상을 헤쳐 나갈 교훈을 삼고자 한다. 그런데 세상에 흔하고 흔한 것이 책이고, 세상이 어지러울수록 엉터리 책들이 기승을 부리게 마련이며, 엉터리 책이 전하는 엉터리 사상에 심취된 학자와 정치가가 결탁하여 권력을 탐하면 멀쩡한 세상도 난세로 변하기 십상이다. 결국 추사는 난세를 밝혀줄 책으로 경서와 위서 그리고 사서를 거론한 후 독특한 글자 꼴을 통해 역으로 이런 책들이 잘못 읽히고 해석되면 난세가 닥친다는 점을 경계시키고 있었던 것이다. 이 책들은 난세를 부르는 정치적 명분으로 언제든지 둔갑할 수 있기 때문이다.

〈經經緯史 경경위사〉
"고루한 경설經說, 왜곡된 경설經說
모호한 위서緯書, 검증되지 않은 사서史書는
난세를 부르니 경계할 일이다."

황룡가화

黃龍嘉禾

『대학大學』에 '치지재격물致知在格物'이란 말이 나온다. 흔히 격물치지로 널리 알려진 이 말은 일반적으로 "사물의 이치를 연구하여 지식을 밝히는 일"이란 의미로 통용된다. 그러나 이는 성리학적 해석일 뿐, 양명학에서는 "사람 본연의 양지良知로 사물을 바로잡는 일"로 달리 해석하고 있다. 동일한 문구도 학파에 따라 전혀 다른 관점에서 해석될 수 있다는 점을 보여주는 좋은 예라 하겠다. 물론 관점의 차이만으로 학문의 요건을 갖출 수 있는 것은 아니다. 그러나 논리적 모순점을 지적할 수 없다면 동일한 문제에 대해 복수의 해석이 공존할 수밖에 없는 것 또한 학문의 특성이다. 결국 학문이란 가장 설득력이 있는 주장이자, '참'으로 통용되고 있는 한시적 진리라 하겠으며, 이는 학문하는 자가 항시 의심하고 새로운 가능성을 탐색해야 하는 이유이기도 하다.

추사의 예술작품을 연구하며 가장 먼저 버려야 할 것은 그의 모습을 성리학의 거울을 통해 비춰봐왔던 관행이라 생각한다. 추사의 예술

작품은 대부분 성리학의 가면 뒤에 본의를 감추고 있기 때문이다. 그의 예술작품에서 발견되는 형식과 내용의 부조화 현상이 무엇 때문에 발생하고 있다고 생각하는가?

그의 능력이 모자란 탓일까, 아니면 연구자의 오류 탓일까? 그의 능력이 모자라서 생긴 현상이라면 연구할 가치도 없는 것이니 추사를 연구하느라 딸아이 생일케이크 하나 신경 써서 고르지 못하는 서글픈 인생을 살 필요는 없을 것이다. 검증되지 않은 개인의 예술관을 밝혀내는 일도 어려운데 본의를 감추고 있는 상대의 민낯을 들춰내는 일이 만만한 일이겠는가? 그러나 모든 예술작품은 본질적으로 인간의 표현에 대한 욕구가 만들어낸 부산물이고, 추사의 작품 또한 이 부분에서 예외일 수 없다. 다시 말해 본의를 숨기기 위해 철저히 위장된 추사의 작품도 그의 표현에 대한 욕구에서 탄생된 탓에 누군가 자신의 본의를 읽어내길 바라게 마련이고, 결국 본의에 접근할 수 있는 힌트를 감춰두었을 것이란 뜻이다. 복잡하고 정교한 퍼즐을 풀려면 무엇보다 다양한 관점과 직관 그리고 통찰력이 요구되는 법이니, 추사의 작품을 분석하기에 앞서 우선 당신의 사고의 틀을 너무 꽉 조이지 마시길 부탁드린다.

황룡가화

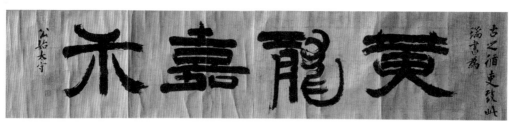

〈黃龍嘉禾〉
53×236.7cm, 아트센터나비

임창순任昌淳 선생은 이 작품에 대해 설명하길 지방 군수로 나간 공시公始라는 호를 썼던 어떤 사람에게 지방 수령의 소임을 잘 수행하여 황룡이 나타나고 가화嘉禾(벼 한 줄기에 이삭이 여러 개 달리는 일)가 패었다는 고사를 인용하며 격려 차원에서 써준 작품이라 한다.* 그러나 '황룡가화黃龍嘉禾'의 고사를 읽어보면 이 말이 유능하고 덕 있는 지방 수령을 칭송 혹은 격려하는 말이 될 수 있는 것인지 반문할 수밖에 없다. 잠시 '황룡가화'의 어원이 되는 『삼국지三國志』를 읽어보자.

* 『韓國의 美 117, 秋史 金正喜』, 중앙일보사, 1985, 222쪽.

그해 8월이 되자 나라 안에 여러 상서로운 조짐이 생겼다. 석읍현石邑縣에 봉황이 날아들고 임치성臨淄城에는 기린이 나타났으며 업군鄴郡에는 황룡이 출현하였다. 이에 이복李伏과 허지許芝가 만나 의논하기를 "이런 여러 징조는 위魏가 한漢을 대신하여 천하를 다스리게 되리라는 뜻이니 한漢의 천자로 하여금 위왕魏王에게 제위를 선양하도록 권해야 할 것이다."라고 하며 40여 명의 문무관원과 함께 헌제를 찾아가 "위왕이 왕위에 오른 이후 덕이 사방에 미치고 어짊은 만물을 감싸 당우唐虞의 시대라도 이보다 더하지는 못할 것입니다. 한의 운세는 다했으니 폐하께서는 요순堯舜의 도를 본받아 산천과 사직을 위왕에게 넘겨주심이 위로는 하늘의 뜻을 따르고 아래로는 만백성의 마음과 함께하시는 길입니다."라고 간하자 헌제가 깜짝 놀라 넋 빠진 사람처럼 말없이 앉았다가 백관을 돌아보며 흐느끼며 말하기를 "짐이 헤아려보니 고조高祖께서 석 자 칼로 큰 뱀을 베시고 의병을 일으켜 진秦을 평정하고 초楚를 멸한 후 제업帝業을 이룬 지 400년이 되었소. 짐이 비록 재주가 없으나 아직 큰 잘못을 한 것도 없건만 어찌 조종祖宗께서 물려주신 대업을 함부로 버릴 수 있단 말이오? 부디 다시 의논해보길 바라오."라고 거부하니 이에 화흠이 이복과 허지에게 그간 무슨 일이 있었는지 헌제 앞에서 고하게 한다. 이에 이복과 허지가 고하기를 "위왕이 즉위

한 뒤로 기린과 봉황 그리고 황룡이 출현하였고 가화嘉禾가 패고 감로甘露가 내렸으니 이는 하늘이 위魏로 하여금 한漢을 대신하라는 뜻이라 여겨집니다."라고 대답하는 대목이 나온다.

여러분은 '황룡가화'에 담긴 본의가 무엇이라 생각하는가?

천하의 주인이 되는 일은 천명을 받드는 것이니, 힘을 앞세워 천명을 대신하고자 하면 간웅奸雄이란 비난을 감수해야 한다. 그러므로 힘을 뒤에 감추고 제위를 선양하도록 환경을 조성하여 천명을 받아 통치하고 있던 천자 스스로 천명이 바뀌었음을 공표케 하는 절차를 밟고자 신하들이 천자를 겁박하고 있는 장면 아닌가? 이때 황룡黃龍은 천명이 변한 징조요 가화嘉禾는 백성의 민심이 호응하여 부강한 나라로 변했다는 의미다. 결국 '황룡가화'는 선위의 당위성을 뒷받침하는 근거가 되는 셈이다. 그런데 예나 지금이나 『삼국지』만큼 많이 읽히는 책도 드물 것이다. 이 말인즉 추사가 쓴 '황룡가화黃龍嘉禾'의 유래를 추사의 정적들도 잘 알고 있다는 의미이고, 이는 곧 경우에 따라서는 이 작품이 대역죄의 증거로 사용될 수도 있다는 뜻이기도 하다.

생각해보라.

『삼국지』에서 거론된 '황룡가화'를 조선에 적용시키면 신하가 국왕에게 선위를 종용하는 격이니 대역죄로 다스릴 일이고, 더군다나 성씨까지 다르니 말 그대로 역성혁명을 부추기는 꼴이 되지 않는가? 이렇게 위중한 내용이 52×236.7cm의 대작으로 쓰였고, 이런 작품이 오늘날까지 전해지게 된 것 자체가 불가사의한 일이 아닐 수 없다.

도대체 어찌된 영문일까? 이러한 작품이 용인될 수 있는 상황은 한가지뿐이다. 당시 조선 사회, 특히 안동김씨를 필두로 한 조선 성리학자들 사이에서 '황룡가화'가 다른 의미로 읽혀졌던 경우를 가정해볼 수 있는데……. 그것이 무엇이고 가능한 일이긴 한 것일까?

『삼국지』의 '황룡가화'는 천자가 제후국의 왕에게 선위하는 문제와 관계된 고사를 기반으로 하고 있다. 그렇다면 만약 천자가 존재하지 않는 상황이라면 어찌 될까?

다시 말해 조선의 조정과 성리학자들이 청의 황제를 천자로 인정하지 않는 상황을 가정해볼 수 있을 것이다. 명의 멸망 이후 조선 성리학자들이 주장하였던 소위 조선중화사상朝鮮中華思想*을 통해 '황룡가화'를 읽어내면, '황룡'은 조선으로 천명이 옮겨 온 것이 되고 '가화'는 조선의 번창이란 의미로 바뀌게 되기 때문이다.

임진왜란과 병자호란으로 망국 직전까지 내몰렸던 조선의 위정자들이 국정 파탄의 책임을 피하기 위해 악착같이 고수했던 정치이념이 성리학이고, 그 정점에 있는 것이 조선중화사상이다. 필자는 앞서 거듭하여 추사의 학문과 정치이념은 조선 성리학의 폐해를 극복하기 위한 것이라 주장해왔다. 그러나 그의 〈황룡가화黃龍嘉禾〉는 조선중화사상에 동조하는 셈이니 이것을 어찌 해석해야 할까? 결국 추사는 〈황룡가화〉에 다른 의미를 담고 있을 것이라 생각할 수밖에 없지만, '황룡가화'의 고사를 통해 생각해볼 수 있는 것은 여기까지로, 추사의 의중을 간취해낼 도리가 없으니 답답할 따름이다.

이 지점에서 우리는 추사의 작품을 감상하며 작품에 담긴 의미를 헤아리려 한 것이지 '황룡가화'의 뜻을 알고자 했던 것이 아니었음을 상기하고 다시 그의 작품에 집중해보자.

언제나 그러하듯 추사의 서예작품과 마주하면 그의 그림 같은 서체에 시선을 빼앗기게 된다. 그런데 꿈틀거리는 용龍의 생동감을 담아내려는 듯 파격적인 글자꼴로 그려낸 추사의 '용 룡龍'자를 감상하다 보면 조금 이상한 부분이 발견된다.

'용 룡龍'자에 용의 상징격인 뿔이 없는 것이다. 꿈틀거리며 날아가

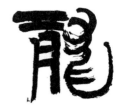

* 야만족으로 멸시하던 여진족이 중원을 제패하고 청제국을 건국하자 병자호란의 앙금이 남아 있던 조선 성리학자들은 조선이 진정한 중화의 계승자라 주장하였다. 이는 조선의 독자적 문화를 진흥시키는 계기가 되었으나, 크게 보면 대륙문화가 조선에 유입되는 것을 막는 결과를 초래하였으니 조선말기 수많은 혼란을 야기시킨 원인이라 할 수 있다.

는 용의 형상을 실감나게 표현하기 위하여 글자꼴을 무시한 채 형상을 직접 그려 넣는 파격적 방식을 선택한 그가 정작 용의 가장 중요한 특징인 뿔을 그리지 않았다는 것이 이상하지 않은가? '용 룡龍'자가 용의 형상을 본뜬 글자라는 전제하에 '龍'자를 써보면 용의 뿔에 해당하는 부분은 첫 획이 되는데 그 첫 획이 없다. 글씨를 쓰면서 첫 획을 생략하는 경우는 분명 의도된 행위라고 생각할 수밖에 없다. 만약 추사가 의도적으로 뿔이 없는 용을 그린 것이라면 이는 결국 추사가 그린 '용 룡龍'은 용은 용이로되 '뿔 없는 용 리螭'를 쓴 것과 다름없다 하겠다.

추사가 그려낸 '뿔 없는 용 리螭'란 이무기, 암컷용, 교룡交龍 따위에 해당되며, 아직 용의 위용과 권능을 지니지 못한 일종의 잠재태 상태의 용이다. 이는 천자의 권능을 상징하는 황룡의 모습이라 할 수 없건만, 추사는 뿔 없는 황룡을 그리고 있으니 이를 어찌 해석해야 할까? 분명한 것은 추사가 그린 황룡은 천자의 모습이 아니라는 것이다.

이 지점에서 필자는 지금까지 '누를 황黃'으로 읽어왔던 글자가 틀림없이 '황黃'자가 맞는지 확인해볼 필요성을 제기하고자 한다.

누를 '황' 《원본》 풀줄기 '경'

우리가 그동안 다소 모호하지만 문제의 글씨를 '누를 황黃'으로 읽어왔던 이유는 일정 부분 '용 룡龍'자와 조합하면 익숙한 단어인 황룡黃龍이 만들어지기 때문이었으나, '용 룡龍'으로 읽어왔던 글자를 '뿔 없는 용 리螭'로 바꿔 읽어야 하는 마당에 더 이상 '누를 황黃'을 고집할 근거가 없지 않은가? 황룡이라는 특정 의미를 배제하고 글자꼴과

획수를 고려해보면 추사가 그려낸 문제의 글씨는 '누를 황黃'이라기보다는 '풀줄기 경莖'으로 읽는 것이 합당할 것이다.

그렇다면 추사는 '풀줄기 경莖'과 '뿔 없는 용 리螭'를 통해 무슨 말을 하고 있는 것일까? '풀줄기 경莖'을 다른 말로 쓰면 '초경草莖' 혹은 간단히 '줄기 경莖'과 같은 뜻이 되는데, '풀줄기 경莖'은 종종 '칼자루'라는 의미로 쓰인다는 점에 주목하게 된다.* 그렇다면 '경리莖螭'는 "칼자루를 쥐고 있는 암용"이라는 의미로 읽을 수 있는데…… 아니 이것이 무슨 말인가? 이것은 결국 대비가 왕위계승권을 좌지우지한다는 말과 다름없지 않은가?

아직 이해가 되지 않는 분을 위해 상황을 정리해보자.

처음 우리는 추사가 그려낸 서예작품을 '황룡가화黃龍嘉禾'라 읽었다. 그런데 자세히 살펴보니 황룡이라 읽었던 부분이 사실은 황룡이 아니라 '경리莖螭'를 뜻하는 것이었다. 결국 추사는 황룡의 배 속에 경리를 감춰둔 셈이다. 그런데 이 지점에서 돌이켜 생각해보면 그동안 우리는 우리가 의식하지 못한 채 추사가 유도하는 방식을 따라왔음을 자인할 수밖에 없다. 다시 말해 우리는 이곳에 도달하는 과정 속에서 이미 "천자에게 선위를 강권하는 신하의 거짓 증거"를 『삼국지』에서 읽었고, 천명을 상징하는 황룡이 사실은 '경리'임을 알아보게 되었는데, 이 모든 과정이 사실은 추사가 유도한 길을 따라온 결과라는 것이다.

이제 『삼국지』의 상황과 '경리莖螭(칼자루를 쥐고 있는 암용)'를 추사가 살던 조선말기 상황과 연결해주면 무슨 장면이 떠오르는지 보자. 천자가 천명을 받아 백성들을 통치하듯 국왕도 천명에 따라 백성의 어버이로 선택되어야 하건만, 대비가 왕위계승권자를 지목하니 대비가 천명을 내리는 것과 마찬가지 아닌가?**

결국 "암컷용의 칼자루"란 천명을 좌지우지하는 대비의 권력이 합당

* 『주례·주注』, '鄭司農云, 莖 謂劍夾人所鐔以上也.' 『한비자』, '豊穀莖柯 毫芒繁澤 亂之楮葉之中而不可別也.'

** 조선사를 살펴보면 대비가 왕위계승권자를 결정하고 수렴청정하던 사례를 어렵지 않게 찾을 수 있다. 그 중에서 종친과 양식 있는 관리들을 가장 경악시킨 결정은 아마 철종의 즉위였을 것이다.

한 것인지 묻고 있는 셈이다.

국왕도 인간이기에 당연히 낳고 길러준 부모가 있고 자손 된 도리로 효를 행하며 만백성에게 모범을 보여야 한다. 그러나 국왕은 만백성의 어버이인 까닭에 국왕을 효로 묶어두는 것이 과연 옳은 것인지 생각해볼 문제다. 국왕을 효로 묶어두면 국왕은 구조적으로 일정 부분 수렴청정을 당하는 꼴이 되고, 눈치 빠른 신하는 대비전을 기웃거리게 마련이기 때문이다.

용이 비구름을 부르는 것일까? 비구름이 용의 승천을 돕는 것일까?

추사가 그린 황룡의 숨은 의미가 "조선의 실제적 권력은 왕위계승권을 쥐고 있는 대비에게 있다."는 뜻을 담고 있다면 '가화嘉禾'는 무슨 의미가 될까? '황룡가화黃龍嘉禾'의 어원 격인 『삼국지』에서 '가화'는 농업생산량이 향상되어 백성들의 삶이 윤택해졌다는 의미로 쓰였다.

그러나 추사가 그려낸 '가화'는 농업생산성은 높아졌으나 백성들은 그 혜택을 누리지 못하고 여전히 팍팍한 생활을 할 수 밖에 없는 구조적 문제를 지적하고 있다.

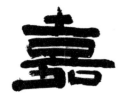

추사가 그려낸 '아름다울 가嘉'를 살펴보면 우선 '선비 사士'로 쓰여야 할 부분이 '흙 토土'로 바뀌었고, 농지를 뜻하는 '토土'자의 아랫변이 지나치게 긴 가로획으로 이루어져 있으며, 그 '토土' 자의 횡폭만큼 '입 구口'자가 입을 넓게 벌리고 있는 모습이다. 넓고 넓은 농경지를 커다란 입이 독식하고 있다는 뜻 아니겠는가? 커다란 입이 넓고 넓은 땅을 모두 차지하니 백성들은 송곳 하나 꽂을 땅이 없고, 온 들판에 탐스러운 알곡이 여물어도 내 것이 아니니 굶주린 백성들은 차라리 참새 떼가 부러웠을 것이다.

이제 추사가 그려낸 '황룡가화黃龍嘉禾'에 담긴 의미를 정리해보자.

"왕위계승권자를 지목할 수 있는 권한을 지닌 대비의 힘이 국왕의 힘보다 센 탓에 백성은 땅을 잃고 대지주가 생겨나니 풍년이 찾아와도 백성들의 허기를 달래줄 수 없네……."

그런데 대비의 권력이 왕권보다 강한 것과 백성들이 굶주리는 현상 사이에 무슨 상관이 있는 것일까?

추사는 백성들이 굶주리게 된 원인이 정치구조 때문이라 한다. 〈황룡가화〉의 협서(문예작품의 본문이나 그림 곁에 쓰인 글)를 읽어보자.

'古之循吏致此瑞書爲고지순리치차서서위 〈黃龍嘉禾황룡가화〉 公始太守공시태수'

억지로 뜻을 꿰어 맞춰보면 대략 "옛날부터 전해 오는 고사를 상기하고 부디 법을 잘 지키는 관리가 되길 바라는 마음에 이 상서로운 글(황룡가화)을 쓰노라. 삼공三公을 향한 첫 걸음은 고을 수령 직에서 시작된다."라는 의미가 되겠다. 그러나 이는 글자의 뜻만 맞춰 읽어낸 표면적 의미일 뿐으로, 추사의 학문 수준을 의심케 하는 용어 선택과 문장의 조악함 그리고 무엇보다 눈길을 멈추게 하는 '상서 서瑞'자의 독특한 글자꼴에 담긴 의미를 종합적으로 읽어내면 추사가 〈황룡가화〉에 담아놓은 본의가 백성들이 굶주릴 수밖에 없는 구조적 문제를 지적하고 있음을 알게 된다.

협서에 쓰인 '순리循吏'는 『사기』의 '봉법순리지리奉法循理之吏'라는 말에서 비롯된 것으로, 보통 "법을 잘 지키는 관리"를 지칭하는 말로 쓰인다. 그런데 '봉법순리지리奉法循理之吏'에 이어지는 말이 '불벌공긍능不伐功矜能'이라는 것을 고려해보면 '순리循理'의 의미가 간단치 않다. 단순히 "법을 잘 지키는 관리"라면 '봉법지리奉法之吏'면 충분한데 '봉법순리지리奉法循理之吏'라 하여, '순리循理'에 방점을 두고 있는 것이 이상하지 않은가?

'순리循理'는 보통 "도리를 따름"이란 의미로 순리順理와 같이 쓰이나, 둘 사이에는 약간의 차이가 있다. 순리順理는 무엇이 도리인지 합의된 상태에서(순조로운 도리) 그 도리에 순응하는 것이라면, 순리循理는 "변화하는 이치" 다시 말해 도리가 고정된 개념이 아니기 때문이다. 결국 '순리지리循理之吏'란 "어떤 상황이나 가치관 등의 변화에 순응하는 관리"라는 의미에 방점이 찍혀 있으며, 무엇을 도리라고 여기는가는 판단하는 주체에 따라 그 도리의 성격이 달라지는 구조하에 놓이게 된다. 다시 말해 순리循理란 기존의 질서가 무너져 창을 들고 저항할 일이 벌어졌음에도 세상이 변했다며 순응하는 관리를 비난하는 표현이라 하

겠다. 이런 관점에서 추사가 '고지순리치古之循吏致'라고 쓴 것은 "예로 부터 불의에 저항하지 않고 불의를 순리라고 둘러대는 관리들은 ~에 도달[致]하니"라는 문맥 속에서 읽는 것이 합당할 것이다. 불의에 저항 하기보다는 일신의 안위를 위해 불의와 타협하는 것도 관리가 할 일이 아니건만, 약삭빠른 관리는 정의롭지 못한 새로운 권력을 위해 앞장서 며 출세의 기회로 삼고자 하니 급기야 '황룡가화'와 같이 천자에게 선 위를 강권하며 증거까지 조작하는 망극한 일을 저지르게 된다는 것이 다.[此瑞書爲 黃龍嘉禾]

이 지점에서 추사가 쓴 '상서 서瑞'자의 모습을 주목해보길 바란다.

'뫼 산山' 부분이 우측으로 심하게 기울어져 있는 모습을 확인할 수 있을 것이다. '상서 서瑞'자의 원래 의미는 천자가 제후에게 내리는 신 표信標를 뜻하는 것으로 신옥信玉, 부서符瑞와 같은 의미를 담고 있다. 통신망이 열악한 고대 사회에서 천자가 멀리 떨어져 있는 제후에게 명 을 내릴 때 이것이 틀림없이 천자의 명임을 증거할 수 있는 신표가 필 요했기 때문이다. 결국 '상서 서瑞'란 천자와 제후 간에 명을 내리고 보 고를 올릴 때 상대를 확인할 수단인 셈인데, 추사는 '서瑞' 자의 '뫼 산 山' 부분이 기울어져 있는 모습으로 그렸다. 이것이 무슨 의미겠는가?

국왕과 지방관 사이에 명령과 보고체계가 무너졌다는 의미이며, 이 것이 국가를 기울게 한다는 의미 아니겠는가? 백성들이 굶주림에 지쳐 나라님을 원망하며 도적떼가 되어도 지방관이 태평성대라 보고를 올 리면 국왕이 어찌 세상 돌아가는 상황을 알겠는가?

그렇다면 지방의 수령들은 왜 허위 보고를 올리고 있는 것일까?

대비의 권력이 국왕보다 강한 것을 잘 알고 있고, 국법보다 비호 세 력에 의존하는 것이 목숨 줄 지키는 길임을 알고 있었기 때문이다. 조 선말기 세도정치와 외척이 발호하게 된 이유가 무엇인가? 대비와 그녀

의 친정 식구들은 이씨李氏가 아닌 까닭에 허수아비 국왕을 세울 수는 있어도 스스로 국왕이 될 수는 없기 때문이었다. 나라의 주인이 될 수 없는 그들이 국왕보다 강한 힘을 계속 영위하려면 많은 돈이 필요하고, 그들의 권력을 과시하기 위해서라도 또 더 많은 돈이 필요하다. 그러니 어쩌겠는가? 출세를 하려면 뇌물이 필요한데 내 재산 축내기 좋아하는 사람은 없으니 백성들의 고혈을 뽑아내는 자들이 속출할 수밖에.

출세를 위해 갈퀴질하기 바쁜 지방관이 백성의 고단함을 알리는 것은 스스로 목을 매는 격이니, 허위 보고서를 올리며 하루라도 더 갈퀴질을 하는 것이 상책이라 생각하지 않았겠는가?

이러한 지방관의 작태를 추사는 '공시태수公始太守'라 하였다. 정승 판서가 될 수 있는가의 여부는 지방 수령 시절에 결정된다는 뜻이다. 백성을 잘 보살피는 덕 있고 유능한 지방관보다 뇌물을 잘 바치는 지방관이 출세를 하는 세상에선 지방관으로 재직할 때 한 푼이라도 더 긁어 출세의 밑천을 마련하지 못하면 고관이 되려는 꿈은 일찌감치 포기해야 하고 그 지방관직조차 지키기 어려운 것이 현실이니, 지방관들이 무슨 짓을 하겠는가?

『한비자』에 이런 말이 있다.

'惜草耗者 耗禾穗 惠盜賊者 傷良民 석초모자 모화수 혜도적자 상양민.'
"새끼줄을 아끼면 벼 이삭이 모자라고(비고) 도적에게 은혜를 베풀면 백성이 골병든다."

국정을 맡은 자는 나라의 재화를 철저히 관리하여 헛되이 새는 곳이 없도록 해야 하고, 국고를 도둑질하는 자에게 값싼 온정을 베풀면 도둑질이 관행이 되어 착한 백성들을 상하게 하는 법이다.

〈황룡가화黃龍嘉禾〉.

완숙한 서체로 판단컨대 추사의 말년 작이고, 작품의 크기와 내용을 고려해보면 어떤 쓰임을 염두에 두고 작정하고 쓴 작품인데, 언제 무슨 이유에서 쓰게 된 작품인지 알 수가 없다. 추측컨대 철종께서 즉위하신 1850년 이후 작품으로, 흥선대원군 이하응李昰應에게 써준 것이 아닐까 한다.

어떤 특징적 현상이 반복적으로 나타나면 그것은 우연이라 할 수 없으며, 예술작품 속에서 규칙성이 발견되면 그것은 하나의 표현법이라 보는 것이 합당할 것이다. 추사의 〈황룡가화〉에 쓰인 '누를 황黃'자와 '상서 서瑞'의 독특한 모습은 그의 다른 작품들에서도 자주 발견되고 있는 점을 가볍게 볼 수 없는 이유다.

황화주실·황화주실수령장

黃花朱實·黃花朱實壽令長

앞서 필자는 추사의 〈황룡가화黃龍嘉禾〉를 해석하며 그간 '누를 황黃'
으로 읽어온 글자가 '누를 황黃'이 아니라 '줄기 경莖'이라 주장한 바
있다. 또한 추사가 '줄기 경莖'을 '누를 황黃'처럼 쓰게 된 이유는 먼저
'누를 황黃'으로 읽게 하여 널리 알려진 특정 의미와 접촉하게 한 연후
에 '줄기 경莖'자의 의미를 통해 심층 의미를 전하는 층위적層位的 구
조를 사용하기 위한 것이라 하였다. '누를 황黃'을 통해 '줄기 경莖'을
읽게 하는 방식은 〈황룡가화〉뿐만 아니라 〈황화주실黃花朱實〉, 〈황화주
실수령장黃花朱實壽令長〉에서도 반복적으로 나타나고 있는 것을 확인
할 수 있는데, 이는 추사의 서예작품이 층위적 의미구조를 지니고 있
다는 반증이라 하겠다.

황화주실

글자 그대로 해석하면 "노란 꽃과 붉은 열매"라는 뜻으로, 달리 별다른 의미를 찾을 수 없는 문구다. 그런데 문제는 '황화주실黃花朱實'이란 표현이 추사의 다른 작품에서도 발견된다는 점으로, 특별한 의미도 없는 내용을 반복하여 작품화했다고 할 수 없으니 난감한 일이다. 결국 '황화黃花'와 '주실朱實'은 노란 꽃과 붉은 열매 이상의 의미를 지니고 있다고 봐야 하는데, 황하가 무엇이고 주실은 또 무슨 의미가 될 수 있을까?

그러나 아무리 찾아봐도 그의 작품 속에서 '황화주실'의 의미를 가늠할 수 있는 어떤 단서도 발견할 수 없으니 답답할 따름이다. 그렇다면 이제 남은 방법은 황화 혹은 주실의 의미를 잘 알려진 고사나 널리 알려진 주요 서적에서 찾아내 전체 문맥을 검토하는 방법뿐인데, 그것을 어디서 찾을 수 있을까?

'황화주실黃花朱實'의 '황화'가 단순이 '노란 꽃' 이상의 의미를 지니고 있다는 전제하에 '황화黃花'는 중화中華와 접점이 만들어진다. 오방색五方色의 개념을 통해 '누를 황黃'을 읽으면 가운데[中央]라는 뜻이 되고, '꽃 화花'는 '빛날 화華'와 통하기 때문이다. 또한 『예기』에 '이추지월李秋之月 국유황화鞠有黃華'라는 대목이 나온다. 보통 가을이 오면 노란 국화를 키운다는 의미로 해석하지만, 결실의 계절 가을에 화려한

꽃을 피우는 국화의 모습을 빗대어 천자의 나라가 번성하는 모습을 묘사하고 있는 글귀다.

'황화黃花'를 중화中華로 바꿔 읽으면 '주실朱實'의 '붉을 주朱'는 제후국이란 의미로 조선朝鮮이란 뜻이 된다. 그런데 문제는 '열매 실實'이 '붉을 주朱'와 짝을 이루고 있다는 점이다. 왜냐하면 꽃은 천자의 나라에서 피었는데, 열매는 조선에서 맺은 격이니 꽃이 핀 곳과 열매가 맺은 곳이 다르기 때문이다. 이것을 어떻게 해석해야 할까?

'황화주실'에 쓰인 '누를 황黃'자의 획의 운용을 따라 써보면 분명 '줄기 경莖'자임을 알 수 있을 것이니, '황화黃花'를 거쳐 '경화莖花'를 읽으면 무슨 뜻이 되는가? "중화의 곁가지[莖]에서 꽃이 피니"라는 의미가 만들어진다.

다시 말해 꽃이 핀 곳과 열매를 맺은 곳이 한 장소가 되는 셈이다. 이게 무슨 의미일까? 열매는 씨앗을 품고 있으므로 중화문명을 꽃피우고 계승할 요체가 조선이란 의미다.

명나라가 여진족의 청에 의해 멸망한 후 조선 성리학자들이 주창하였던 소위 조선중화사상이 연상되지 않는가? 그런데 명의 멸망 이후 조선 성리학자들이 중화사상의 계승자를 자임함 이유는 조선의 국시國是였던 주자 성리학을 지키기 위함인데, 추사는 항시 성리학의 폐해를 비판하였던 인물이었음을 감안하면 〈황화주실〉의 의미가 조선중화사상과 연결되는 것이 어딘지 이상하다.

도대체 어찌 된 일일까?

다행히 〈황화주실〉의 의미를 조금 더 깊이 가늠할 수 있는 추사의 또 다른 작품이 전해지고 있으니 그 이유를 가늠해보자.

황화주실수령장

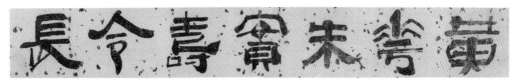

〈黃花朱實壽令長〉
18×150.2cm, 個人 所藏

'황화주실'의 의미는 앞에서 읽었고 '수령장壽令長'의 의미만 읽으면 되겠다. '황화주실'의 '생명[壽]'과 '명령[令]'을 '길게 늘린다[長]'는 것이 무슨 의미일까?

뜻을 조금 더 명확히 파악하기 위해 〈황화주실수령장黃花朱實壽令長〉을 편의상 칠언시 형식을 통해 해석해보자.

'황화주실'과 '수령장' 혹은 '수'와 '령장'이 같은 의미가 되거나 적어도 하나의 문맥으로 읽을 수 있어야 한다. 그렇게 보면 〈황화주실수령장〉의 의미는 조선중화사상을 주창하며[黃花朱實] 망국 명나라를 기리는 행위는[壽] 현 통치체제를 고착화[令長]시키기 위한 술책術策이란다.

아직 이해가 되지 않는 분은 '목숨 수壽'자와 '시킬 령令'자의 의미를 조금 더 깊이 헤아릴 필요가 있다.

'목숨 수壽'자에 담긴 원 의미는 생물학적 수명을 뜻하는 것이 아니라 "후손이 선조를 기리는 행위"를 의미하는바, 이 경우 '윗사람에게 잔 올릴 수壽로 읽는다. 아직 '수壽'자의 개념이 잡히지 않는 분은 우리가 조상님께 제사를 지내며 왜 헌작獻爵하는지 생각해보시기 바란다. 우리가 조상의 은덕을 기리는 동안에는 조상은 자손의 가슴속에 살아 계신 것과 같으니, 생물학적으로는 돌아가셨으나 살아 계신 것과 다름없지 않은가?

『회남자淮南子』에 '불능종기수명不能終其壽命'이란 표현이 나온다. 선조의 당부를 잊을 수 없기에 그 수명이 다한 것이 아니란다. 결국 우리

가 흔히 쓰는 수명이란 말은 원래 생물학적 생존 기간을 뜻하는 것이 아니라 후손에게 연결된 선조의 유훈遺訓이 지켜지는 기간이란 내재된 의미를 통해 이해해야 할 것이다.

그런데 추사는 '목숨 명命'자 대신 '시킬 령令'자를 쓰고 있다. 오늘날에는 '명命'과 '령令'이 모두 '시키다[使]'의 의미로 쓰여 '명령命令'이란 합성어가 일반화되어 있지만, 원래 '명'과 '령'은 같은 뜻이 아니었다.

'명命'이 선대로부터 내려오는 근원적 원칙이라면 '령令'은 현재의 특정 사안에 따라 내리는 일종의 방안 혹은 지침이라 하겠다. 이는 추사가 쓴 〈황화주실수령장黃花朱實壽令長〉은 〈황화주실수명장黃花朱實壽命長〉이라 쓰는 것이 보다 정확한 어법이란 의미다. 그렇다면 추사의 학식을 고려해볼 때 '명'을 '령'으로 쓴 것은 의도적이라 의심할 수밖에 없는데, 그는 무슨 말을 하려 한 것일까?

『대학』에 '시왈詩曰 주수구방기명유신周雖舊邦其命維新'이란 말이 나온다. 『시경』 속에서 묘사된 주周나라는 비록 과거 시대 작은 나라이나 선조의 '명命'을 시대와 현실에 따라 혁신시켰다는 의미다. 선조들의 유훈이 아무리 소중해도 오늘을 사는 사람은 당면한 현실을 외면할 수 없고, 현재가 과거의 연장선상에 있다 해도 현재를 과거로 대신할 수는 없는 법이다. 그런데 조선 성리학자들은 소위 조선중화사상을 주창하며 애써 현실을 외면한 채 청과 거리를 두는 쇄국주의의 고착화를 도모하고 있으니 이는 '명'이 아니라 '령令'의 정치라는 것이다. 다시 말해 200년 전에 망한 명나라에 대한 의리를 내세우며 청이라는 엄연한 현실을 외면하는 것은 성리학을 지키기 위함이나, 성리학을 지키기 위해 조선 문물의 쇠퇴를 초래하는 조선중화사상을 고집하는 것은 '명'이 아니라 '령'의 정치일 뿐이란다. 정치는 천명을 따라야 하고, 천명의 변화는 현실로 나타나며, 백성은 본능적으로 천명의 변화에 반응하게

마련이건만, 어리석은 정치가는 천명을 스스로 규정하고 선택하려 드니 문제다.

『서경』에 이르기를 '구염오속함공유신舊染汚俗咸共維新'이라 하였다. 과거의 나쁜 풍속은 함께 바꿔나가야 한다는 뜻이다. 그런데 과거의 것이 왜 더러운 풍속이 되었을까? 과거의 사람인들 더러운 것을 좋아했을 리 없고 더러운 것을 몰랐을 리도 없었을 텐데, 그들은 왜 더러운 풍속을 버리지 못한 것일까? 과거의 더러운 풍속이란 과거 시대에는 유용한 것이었으나, 현 시대에는 적합하지 않은 낡은 풍속을 일컫는 것이다. 결국 현실 정치는 현실을 통해 당위성을 얻어야 하는데 현실을 무시한 '명'은 당위성을 상실한 '령'에 불과하며 '령'의 정치는 정치를 권력을 지키는 수단으로 전락하게 만든다. '명'이 있어야 할 자리에 '령'이 넘치니 백성의 숨소리는 점점 더 거칠어진다.

〈황화주실수령장〉에 담긴 의미를 대략 읽어보았으니, 이제 남은 과제는 〈황화주실〉 속에서 〈황화주실수령장黃花朱實壽令長〉의 내용을 읽어내는 근거를 찾는 일이겠다.

다시 말해 〈황화주실〉이 단순히 조선중화사상을 가리키는 것이 아니라 조선중화사상의 폐해를 고발하는 내용을 담고 있음을 입증할 수 있어야 한다는 의미인데 무엇을 근거로 삼을 수 있을까?

추사는 〈황화주실〉을 읽을 수 있는 두 가지 힌트를 남겨두었다. 하나는 『주역』의 화천대유火天大有(䷍)고, 다른 하나는 '붉을 주朱'자다.* 추사가 쓴 '주朱'자를 자세히 살펴보면 '나무 목木' 부분의 세로획의 중심축이 뒤틀려 있는 것을 확인할 수 있을 것이다. 이제 뒤틀린 세로획의 축선軸線을 따라 필획을 연결해보며 추사가 '주朱'자를 어떤 방식으로 썼는지 가늠해보시기를 바란다.

그렇다.

*『주역』을 통해 해석하는 방법은 주역에 익숙지 않은 일반인에겐 생소한 방법인 탓에 추사가 '황화주실黃花朱實'을 '화천대유火天大有(䷍)'를 통해 설명하고 있다는 점만 밝혀두고자 한다.

추사는 '붉을 주朱'자를 '잃을 실失'과 '낱 개个'를 정교하게 이어 붙이는 방식으로 그려내었다. 추사가 왜 이런 이상한 방식으로 '주朱'자를 쓰고 있다고 생각하시는가? 200년 전에 멸망한 명을 받들고 있는 조선 성리학자들은 천자를 잃은[失] 제후국의 의리를 지켜야 한다고 주장하며 대륙과 관계를 끊고 스스로 외톨이[个]가 되었으니 이보다 더한 실정失政이 어디 있단 말인가? 청나라가 대륙의 주인이 된 지 200년이 되었건만 아직도 야만족이라 무시하며 발전된 대륙의 문물과 제도를 능동적으로 수용하려 들지 않으니 조선의 국가 경쟁력은 나날이 떨어지고 있으나, 조정은 태평하기만 하다. 정치가 현실을 떠나 이념에 빠지면 백성들의 아우성 소리는 무시되거나 억누르게 마련이나 배곯아본 적이 없는 자가 배고픔의 무서움을 어찌 알겠는가?

배고픔의 무서움을 모르는 자가 백성을 이끌면 현실의 무게를 세 치 혀보다 가볍게 여기기 십상인데, 더 큰 문제는 말(이념)은 때때로 현실보다 더 현실 같은 세상을 만들어낸다는 것이다. 추사는 '붉을 주朱'자를 말라비틀어진 못난 모습으로 그린 반면 '열매 실實'은 넉넉한 모습으로 그려냈다. 그러나 그 열매의 주인이 백성이라면 민란이 끊이지 않았던 조선말기 역사는 어느 백성의 아우성이었겠는가?

『구당서舊唐書』에 '수씨실어천하비등隋氏失馭天下沸騰'이란 표현이 나온다. 나라를 잘못 다스리니 천하가 들끓는다는 뜻이다. 잘못된 정치에는 의론議論이 분분한 것이 정상이건만, 추사는 왜 이토록 비밀스럽게 글을 써야 했을까? 허접한 이념으로 현실의 고통을 억누르는 족속들이 이 세상에서 가장 잘하는 짓이 세 치 혀를 놀려 사람 목숨 빼앗는 일이었기 때문이다.

숭정금실

崇禎琴室

사내 나이 사십이 되었건만 여전히 길이 보이지 않는다. 그간 아비가 남겨둔 재물을 팔아가며 어찌어찌 식솔들을 건사해왔으나, 이제 그마저도 남은 것이 없다 한다. 하기야 사십 년 세월에 아직 남아난 것이 있다면 더 이상한 일이겠지…….

하는 일이 없어도 배는 고프고 산목숨이 먹지 않을 방도가 있는 것도 아니건만, 아무것도 할 수 없는 처지이니 어찌해야 할꼬. 내 배 '꼬르륵'거리는 소리를 남 이야기 하듯 말해야 하는 처지도 싫고, 찌그러진 말총 갓 무게에 짓눌려 자라목이 된 모습을 내보이는 것은 더더욱 싫다. 열흘을 굶어도 조상 제사는 건너뛸 수 없는 것이 양반이기에 제삿날이 다가오면 쌀독부터 살펴가며 연일 멀건 죽만 끓여내던 아내가 이번에는 어찌 된 일인지 시아버지 기일이 다가와도 맷돌은 씻어두고 다듬이돌만 안고 지낸다.

"어찌 되었는가?"

"……너무 낡았다며 쉰 냥이면 어떠시냐고……."

"알았네……. 생각해봄세."

세상인심 그런 것인지 내 모르는 바 아니었지만, 그래도 명망 높은 양반 댁은 조금 다를 줄 알았는데……. 시정잡배보다 영악하고 모질구나. 양반은 얼어 죽어도 곁불은 쬐지 않는다고 시전市廛에 내돌리지는 못할 것을 알기에 저리 나오는 것이다. 답답하고 처연한 마음에 술이라도 한잔하고 싶지만 술이 있을 리 없고, 할 수 있는 일이라곤 책장을 넘기는 일뿐인데……. 방 문 앞을 서성이다 돌아서는 아내의 뒷모습을 보고 나니 그 짓도 염치가 없어 더는 못 하겠다.

답답한 마음에 툇마루에 걸터앉아 밤하늘을 올려보고 한숨짓던 사내 앞에 대문간을 기웃거리던 그림자가 나서더니 인사를 건네 온다.

"뉘신지?"

"소인 월성위궁에서 집사 일을 보고 있는 사람입니다요."

"월성위궁? 내 집을 찾으신 건가?"

"예. 석제碩齊 어른 댁에 전해드리라 하셔서……."

라고 하며 작은 꾸러미와 함께 봉서封書 한 통을 두고 간다.

가까운 시일에 뵐 수 있으면 좋겠단다.

며칠을 망설인 끝에 사내가 월성위궁 사랑채를 찾았다.

사내와 인사를 나누고 차를 권하더니 추사가 어렵게 말을 건네 온다.

"초면에 실례되는 말이오만……, 우연히 숭정금崇禎琴 소식을 듣게 되었소."

순간 사내의 수염 끝이 가볍게 떨리더니 찻잔을 내려놓고 자세를 고쳐 앉는다.

"석제 대감의 유품이라 쉽지 않은 부탁인 줄 아오만, 숭정금은 어린 시절 스승이신 초정楚亭 선생과도 인연이 깊은 물건이니 빌려주실 수 있으시다면 내 스승님 서안書案 대하듯 소중히 간직하다 돌려드리고 싶소만……. 부탁드려도 괜찮겠소?"

양반 체면에 차마 팔려고 내놓은 물건이라고 말할 수 없어 그렇게 하시라 하고 쫓기듯 월성위궁을 나온 사내는 한동안 발걸음 옮길 곳을 찾을 수가 없었다. 늦은 밤 자초지정을 들은 아내가 가볍게 한숨을 쉬며 "차라리 고맙네요."라고 담담히 말하더니 고개를 돌린다.

다음 날 아침.

아침상을 물리기가 바쁘게 일전에 찾아왔던 늙수그레한 영감이 찾아와 숭정금을 챙긴 후 작은 함과 함께 봉서 한 통을 내려놓고 돌아간다. 봉서를 뜯어볼 생각도 못 하고 한동안 숭정금이 놓여 있던 방구석을 물끄러미 바라보고 있던 사내 앞에 사내의 아내가 급히 다가와 작은 함을 열어 보였다. 얼핏 봐도 족히 사오백 냥은 되어 보이는 돈이었다. 놀란 사내가 급히 봉서를 뜯어보니 고맙다는 말과 함께 좋은 날이 찾아오면 술이라도 한잔하자며 물리치지 말아달라 한다. 그렇게 사내는 양반가의 체면치레를 하며 길이 열리길 기다릴 수 있었다.

가난이 죄는 아니라지만, 가난만큼 처자식을 거느린 사내를 주눅 들게 하는 것도 없다. 그래서 제대로 된 사내라면 누구나 한 번쯤 돈과 자존심 사이에서 갈등을 겪게 마련이고, 돈 때문에 자존심을 꺾지 않도록 배려해준 마음을 평생 잊을 수 없는 법이다. 몰락한 가문의 무게를 등에 지고 아비의 그늘에 가려 사십이 넘도록 세상을 원망할 수밖에 없었던 그 사내는 평생 추사 곁을 지켜내니, 침계梣溪 윤정현尹定鉉(1793-1874)이다. 침계의 아비는 정조의 총애를 받던 석재碩齋 윤행임尹行恁(1762-1801)이란 어른으로, 서른한 살에 당상관인 이조참의가 되었고 정조의 시장諡狀(국왕의 사후 시호를 정하기 위해 생전의 업적을 적은 글)을 쓸 만큼 명망 놓은 학자였다. 그러나 열한 살에 즉위한 순조(정조의 아들)를 외척 세력으로부터 지켜내려다 역적의 배후로 몰려 사사賜死되었으니 그때 그의 나이 사십이었고 침계는 네 살 때의 일이었다.

아비가 역적의 배후로 몰려 사사되었는데 역적의 자식이 무엇을 할 수 있었겠는가? 아비의 신원伸寃(억울한 죄를 풀어주는 일)이 되지 않으면 관직에 나아갈 수도 없고, 그렇다고 대대로 명망 높은 양반가 출신이 다른 길을 걸을 수도 없으니, 그의 삶이 어떠했겠는가? 세월이 흘러 침계의 나이 마흔두 살 되던 해 새 국왕께서 그의 아비 신원을 풀어주며 족쇄에서 풀려난 그는 이후 대사성, 병조판서, 예조판서를 거쳐 환갑 무렵에는 생전의 그의 아비처럼 이조판서가 된다.

추사와 침계의 인연을 살펴보면 사내와 사내의 교우가 어떤 모습이어야 할지 많은 생각을 하게 한다. 어려운 시절 자존심을 지킬 수 있도록 배려해준 추사의 따뜻한 손길을 잊지 않은 침계는 추사가 권돈인의 진종조례론眞宗祧禮論의 배후로 몰려 예순여섯 나이에 함경도 북청北靑 땅에 귀양 가자 추사를 돌봐주기 위해 함경감사 직을 자청하였다. 관직의 생리를 잘 알고 있고, 남들보다 늦게 시작한 침계의 출사出仕를 생각해보면 그의 용단이 결코 가볍지 않기에 그가 추사를 얼마나 각별히 생각했는지 짐작하고도 남음이 있다. 사내가 다른 사내의 마음을 얻는 일이란 이런 것이니, 함부로 신세를 지는 것도 아니지만 셈을 하며 신세를 갚는 것도 도리가 아니다.

'양금택목良禽擇木'이라 한다.

좋은 새는 좋은 나무를 골라 둥지를 트는 법이고, 좋은 선비는 훌륭한 군왕에게서 뜻을 펼친다는 말이다.

'온독韞匵'이란 말이 있다.

"함 속에 감추어둔 옥"이란 뜻으로 『논어』 「자한子罕」편에서 유래된 말이다.

사내는 자신의 진가를 알아주는 사람과 함께한다는 뜻인데, 불우한 시절 침계는 자신의 가치를 알아줄 사람을 기다릴 여유는커녕 일을 하

고 싶어도 세상에 나설 수 없는 상태였다. 그런 자신에게 자존심을 지키며 세상이 변할 때까지 버틸 수 있게 도와준 추사의 마음을 어찌 잊을 수 있었겠는가?

두 사람의 인연이 깊은 탓도 있겠지만 두 사람이 모두 넓은 가슴과 분별력이 있었기 때문에 가능했던 관계라 하겠다.

사실 따지고 보면 두 사람은 결코 좋은 인연이라 할 수 없었다. 침계의 아비 석재 윤행임에게 사약을 내리도록 한 실질적인 배후는 어린 순조를 대신하여 수렴청정을 하던 정순왕후貞純王后(1745-1805)였고, 정순왕후를 등에 업고 권세를 누리던 세력이 바로 추사의 재종 집안이었으니, 경주김씨 가문의 일원이었던 추사는 어찌 보면 침계의 원수라고 할 수도 있었다. 그러나 두 사람은 서로의 마음을 헤아려볼 줄 아는 사내들이었기에 서로를 알아볼 수 있었던 것 아니었겠는가? 변방의 관찰사를 자임하며 곁을 지켜준 침계의 속 깊은 마음을 고맙게 새기며 무사히 귀양살이를 마친 추사는 침계를 위해 커다란 선물을 마련하였으니, 그것이 〈숭정금실崇禎琴室〉이다.

숭정금실

〈崇禎琴室〉
138,2× 36,2cm, 澗松美術館 藏

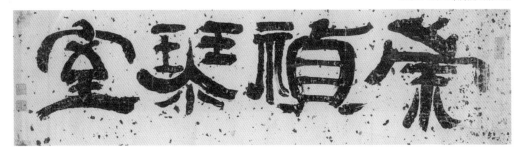

글자대로라면 "숭정금을 보관하고 있는 방" 정도로 읽으면 무난하겠다. 그런데 숭정금崇禎琴이 무엇일까? 숭정금은 명나라 마지막 황제 의종毅宗(1628-1644)의 칙명으로 제작된 거문고 이름이다. 이 거문고는 조선말기 성리학자들에게 특별한 의미를 지니고 있는 물건이었다. 병자호란을 겪으며 생긴 청에 대한 반감과 임진왜란 때 원군을 보내준 명에 대한 의리 그리고 성인의 도를 실현하는 일을 정치의 근본이라 주창해 온 조선 성리학자들이 지키고 싶은 가치관을 상징하는 특별한 유품이라 할 수 있기 때문이다. 그런데 명나라 황제의 유품인 숭정금이 어떻게 조선에 전해지게 된 것일까?

어당嶧堂 이상수李象秀(1820-1882)의 「숭정고금가崇禎古琴歌」 서문에 의하면 초정楚亭 박제가朴齊家(1750-1805) 선생이 연경의 사인舍人 손형孫衡에게서 기증받아 조선에 들여왔고 그 후 석재 윤행임이 간직하게 되었는데, 훗날 돌고 돌아 추사가 빌려 가 오랫동안 돌려받지 못하다가 침계 상서尚書가 근원을 따져 돌려놓았다(돌려받았다)고 한다.*

그러나 「숭정고금가」 서문을 읽어보면 고개가 갸우뚱해지는 부분이 있다. 추사가 석재 윤행임에게 빌려 온 숭정금을 오십 년이 넘도록 돌려주지 않았고, 석재의 아들 침계 윤정현이 근원을 밝혀 돌려받았다는 대목이다. 이것을 상식적인 일이라 할 수 있을까?

추사와 침계가 각별한 사이였음을 감안해볼 때 침계가 소유권을 주장할 때까지 추사가 돌려주지 않은 것도 납득하기 어려운데, 돌려받은 숭정금의 상태를 묘사한 대목을 읽어보면,

> "(숭정금을 돌려받고 보니) 줄은 사라지고 없고 여기저기 흠집이 생겨 보수토록 하니 칠 빛은 거울 같고 세월이 만들어낸 단문斷紋이 나타나며 고아한 원형이 되살아났다."

* '正宗壬子 檢書官 楚亭 朴齊家 赴燕 贈以崇禎琴 楚亭 歸遺碩齊 尹公後轉惜於 金秋史 久不得還 是歲 梣溪尚書 始索還

고 한다.*

* '無絃有傷毀 命工補而完
之 柒光可鑑 時作斷紋'

아니 이게 무슨 말인가? 추사가 숭정금을 빌려 가 오십 년이 넘도록 돌려주지 않은 것도 모자라 남의 소중한 물건을 함부로 다뤄 거의 폐품을 만든 셈인데, 이런 경우 없는 행동에 얼굴이 붉어지지 않을 사람은 없을 것이다. 또한 추사의 행동은 그렇다 치더라도 두 사람과 숭정금 사이에 얽힌 일련의 상황을 제삼자에게 기록하게 하여 결과적으로 추사의 부도덕함을 만천하에 떠벌린 꼴이 되게 한 침계의 저의는 또 어떻게 이해해야 할까? 쉽게 설명이 되지 않는 부분이다.

생각해볼 수 있는 상황은 추사가 숭정금을 빌린 것이 아니라 생활이 어려운 침계에게 구매하여 소장하고 있었는데, 훗날 침계가 다시 되찾아간 것은 아니었을까? 혹자는 분명히 '빌렸다[借]'라고 쓰여 있는데 무슨 말이냐고 할지도 모르겠다. 그러나 생각해보라. 추사가 침계의 아비 석재 윤행임에게 숭정금을 빌리는 상황이 가당한 일이었을까?

추사가 석재에게 숭정금을 빌렸다면 아무리 늦어도 순조께서 즉위하기 전(석재가 귀양 가기 전)일 텐데, 그때는 추사 나이 15세 무렵이고 침계의 아비 석재는 조정의 한 축을 맡고 있던 당상관이었으니, 요즘으로 치면 차관급 실세 관료에게 중학생이 책도 아니고 명품 거문고를 빌린 셈이라 하겠다. 가당한 일이겠는가?

돈을 주고 사람에게 일을 시키며 "사람을 사서"라고 말하는 사람도 있지만, 돈을 주고 물건을 사도 '빌렸다'고 표현하는 경우도 있다. 상대를 배려하는 마음이 담긴 점잖은 표현일 뿐 사실은 구매했다고 보는 것이 합당할 것이다.

돈을 지불하고 구매했지만, 내 것이 아니라 생각했기에 '빌렸다[借]'고 한 것이고 내 것이 아니라 생각했으니 그냥 맡아두고 있었을 뿐 함부로 손대지 않았던 것이다. 다시 말해 내 것이라 생각했다면 사용하기 위해 보수도 했겠지만, 빌린 물건을 내 멋대로 보수하는 것은 예의

가 아니기 때문이다. 이는 추사가 남의 물건을 함부로 다룬 것이 아니라 그가 소장하게 된 당시 숭정금이 온전한 상태가 아니었다는 의미이기도 한다.

그렇다면 이 지점에서 추사는 왜 숭정금을 침계에게 구매했던 것일까? 아마 침계의 생활고를 돕고자 했기 때문이었을 것이다. 세상의 모든 물건은 쓰임을 통해 가치가 매겨지는데 숭정금은 추사가 탐낼 만한 물건이라기보다는 없애버리고 싶은 물건이었기 때문이다.

생각해보라.

숭정금은 망해버린 명나라를 회상하게 하는 유품으로, 명에 대한 의리를 지킬 것을 주장하던 노론 사람들에게는 의미 있는 물건이겠으나, 노론과 대척점에 있었던 추사 입장에서는 정적들이 떠받드는 우상일 따름이니 숭정금을 대하는 그의 마음이 편했을 리 없지 않은가? 그럼에도 추사는 숭정금을 거두어주었고 훗날 침계에게 돌려주었다. 물건은 물건일 뿐이데, 물건을 우상으로 삼는 짓도 우습지만 물건에 의미를 두는 것도 어리석은 일이니, 남의 집 가보를 지켜주려는 마음으로 침계의 자존심을 지켜준 것이리라,

최완수 선생은 추사가 숭정금을 철종4년(1853)에 〈숭정금실崇禎琴室〉 편액과 함께 돌려주었다고 한다. 그러나 이상수의 「숭정고금가」 서문 말미에 숭정11년(1638)에서 210년 후 일이라 쓰고 있으니 추사가 침계에게 숭정금을 돌려준 시기는 철종4년이 아니라 헌종14년(1848) 근방이라 봐야 할 것이다. 그런데 이때는 제주 유배 중인 추사를 석방시키려 그의 동지들이 분주히 움직이던 시기였고, 침계는 대사성을 거쳐 호조참판을 맡고 있던 시기다. 그러나 〈숭정금실〉에 담긴 의미와 서체를 비교해볼 때 철종5년(1854) 작품이라 여겨지는바, 숭정금과 〈숭정금실〉이 같은 시기에 침계에게 함께 전해진 것은 아니라고 봐야 할 것이다.

또한 최완수 선생은 〈숭정금실〉을 "숭정금이 있는 방"이라 읽으며, 추사의 서재에 내건 편액이라 설명하고 있으나, 숭정금은 빌린 물건인데……. 〈숭정금실〉이란 편액까지 걸고 있는 추사의 모습은 돌려주지 않겠다는 선언과 다름없고, 추사가 서재에 숭정금을 두고 소중히 여겼다면 침계에게 돌려줄 때 줄도 없고 상처투성이에 칠까지 벗겨진 몰골이었겠는가? 추사에게 숭정금은 남의 집 가보 이상도 이하도 아니었으며, 더군다나 추사가 멸망한 명나라를 회상하는 매개체로 숭정금을 아꼈다는 것은 상상할 수도 없는 일이다. 추사가 윤행임의 유품을 지켜준 이유를 가늠해볼 수 있는 단서가 〈숭정금실〉에 담겨 있으니, 침계 윤정현에게 그의 아비가 사약을 받게 된 이유를 일깨워주기 위함이며, 이는 역으로 그의 아비를 복권시킬 수 있는 방안이기도 하다.

이제 〈숭정금실〉에 담긴 추사의 생각을 읽어보자.

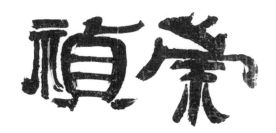

추사는 명나라 마지막 황제 의종의 연호인 숭정崇禎을 기울어진 왕조로 그려내고 있으니 '받들 숭崇'자의 모습을 세심히 살펴보면 나라를 상징하는 '뫼 산山' 부분이 우측으로 심하게 기울어져 있고, 일가[同姓] 혹은 겨레를 의미하는 '밑둥 종宗' 부분의 '볼 시示'가 '끝 말末'로 바뀌어져 있는 것을 확인할 수 있을 것이다.

"몰락을 앞둔 왕조" 혹은 "끝이 보이는(수명이 다한) 왕조"라는 의미로 몰락하는 명 황실의 모습을 그린 것이다. '받들 숭崇'과 이어지는 글

자 '상서 정禎'의 모습은 또 어떠한가?

뚱뚱한 사람이 장광설長廣舌을 떨며 장황하게 떠들고 있는 모습으로, 자세히 보면 짧은 두 다리가 자신의 몸무게도 버티지 못해 옆으로 벌어져 있다.

무슨 의미겠는가? 명 황실에 대한 의리를 내세우며 장황하게 떠들고 있지만, 실제로 어떤 행동을 옮길 능력도 의지도 없이 살만 뒤룩뒤룩 찐 조선 성리학자들의 모습이다. 겉으로야 정치적 명분을 내세우지만, 실상은 자신의 이익을 지키기 위해 떠들고 있을 뿐이란다.

정치는 명분 싸움이고 명분을 선점한 사람이 정치를 이끌게 마련이다. 그러나 올바른 정치가라면 명분 뒤에 사욕을 감춰둬선 안 된다. 사욕을 위해 명분을 세우는 짓은 도둑질보다 국가에 큰 손실을 끼치지만, 간악한 그들은 스스로의 행동을 도리라고 포장하고는 스스로에게 최면을 거니, 죄의식조차 생기지 않는 것이 문제다. 정치가라면 명분과 실리 사이에서 신중해야 한다.

개인의 신념을 지키기 위해 온 백성을 궁지로 몰아넣는 일도 불사할 수 있는 권리까지 위정자에게 준 적이 없기 때문이다.

명분과 실리에 따라 패가 갈린 조정의 모습을 추사는 '거문고 금琴' 자를 통해 그려 넣었다.

추사가 그려낸 '거문고 금琴'자를 살펴보면 '이제 금今' 부분이 '사람 인人'과 '작을 소小'로 이루어진 것을 확인할 수 있을 것이다. 무슨 뜻이

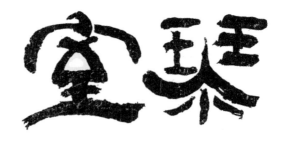

겠는가?

이미 200년 전에 멸망한 명에 대한 의리를 내세우며 아직도 두 왕조(명과 청) 사이에서 조정의 분란을 조장하는 소인배들이란 뜻 아니겠는가? 조정이 분란에 휩싸이면 국왕이 주도권을 쥐고 신하들의 역할을 조정해줘야 하건만, 국왕이 힘도 없고 판단력도 모자라니 국왕 또한 대세를 따라갈 뿐이란다.

추사가 그려낸 '집 실室'자를 보자. 용마루(지붕에서 가장 높은 부분)에 해당하는 부분이 좌측 지붕면 끝에 매달려 있고, 우측 지붕 선은 용마루와 떨어져 있는 모습을 볼 수 있을 것이다. 정상적인 지붕이라면 당연히 용마루 바로 아래 있는 대들보에 서까래를 걸쳐야 하건만, 우측 지붕면이 용마루와 떨어져 있는 모습이 무슨 의미겠는가?

조정에서 배제되었다는 의미로, 나라가 반쪽 지붕 아래 놓인 꼴이니 나라꼴이 무엇이 되겠는가? 정리하면 추사는 '숭정금실崇禎琴室' 단 네 자 속에 "명나라가 멸망한 지 200년이 넘도록 명에 대한 의리와 성리학의 명분론을 내세우고 있는 조정의 작태는 권신들이 사욕을 채우기 위해 내세운 구실에 불과하며, 국왕 또한 반쪽짜리 조정에 기탁하여 권좌를 지켜내니 나라꼴이 암담하다."라는 비통한 마음을 담아둔 것이다.

흥미롭기는 하나 아직 필자의 해석법에 동의하기를 주저하시는 분이 많을 것이다. 그러나 〈숭정금실〉에 나타나는 기울어진 '뫼 산山'의 용례는 추사의 여타 작품에서도 반복적으로 나타나고 있는 점과 '집 실室'자 또한 문맥에 따라 각기 다른 모양으로 나타나는 현상이 아무 의미도 없는 것이라고 무시하는 것이 옳은 일일까? 반복되는 현상에서 규칙성이 발견되면 그것이 특정 의미체계를 지닌 것은 아닌지 규명하려 노력하는 것이 학문하는 사람의 자세라고 배웠다.

앞서 필자는 〈숭정금실崇禎琴室〉은 추사가 침계 윤정현에게 그의 아비를 복권시킬 방도를 적어준 셈이라 하였다. 동료의 희생을 지켜보면

* 석재 윤행임에게 뒷일을
부탁하며 정조께서 승하하
자 어린 순조 뒤에서 수렴청
정을 맡은 정순왕후는 윤행
임에게는 이조판서 직을, 김
조순에게는 호위대장의 소
임을 맡긴다. 그러나 정순왕
후와 외척 세력이 병마권을
장악하려 시도하자 윤행임
은 외척 세력과 맞서 싸우다
탄핵을 받아 사사되었고 김
조순은 순조의 장인이 되어
안동김씨 세도정치의 서막
을 연다. 이상한 일은 윤행임
의 사사를 주도한 벽파 세력
이 순조 초기에 무너졌는데,
정작 그의 복권은 반대에 부
딪히니 윤행임이 벽파를 도
와 일을 꾸민 자라고 반대한
세력이 있었기 때문이었다.

서도 불이익을 당하지 않기 위해 사약을 내리는 것을 수수방관하였던 김조순金祖淳(1765-1831)의 자손들에게 그들이 즐겨 사용하는 명분론을 내밀며 아비의 복권을 요구하라 한다. 안동김씨들의 명분론이란 기실 사적 이익을 지키기 위한 도구로 전락된 지 오래이니 그들의 권익을 침해하지 않으면 의외로 쉽게 해결될 수 있는 단순한 문제이고, 더욱이 그들의 원죄*가 있으니 부딪쳐보면 의외로 쉽게 풀릴 수 있다고 조언하고 있는 것이다.

같은 물건도 사용하는 방식에 따라 요긴함이 달라지는 법이다. 숭정금을 아비의 유품으로 간직하는 것보다 억울한 죽임을 당한 아비의 명예를 되돌리는 데 사용할 수 있다면 얼마나 좋은 일이겠는가?

자식이 죽은 아비를 위해 해야 할 일이 어찌 제사 모시는 일뿐이랴?

아비의 뜻을 받들고 아비의 억울함을 풀어줄 수 있어야 아비와 다시 만나는 날 가슴을 펼 수 있을 것이다. 두 사내는 하나의 공통된 문제를 안고 있었는바, 두 사내가 동병상련의 마음이 들었을 것이란 필자의 생각이 너무 감상적인 것일까?

안동김씨 세도정치의 위세가 등등한 철종5년(1854) 2월 20일, 예순아홉의 추사는 그의 아비 김노경金魯敬(1766-1837)의 원통함을 호소하며 격쟁擊錚(꽹과리를 치며 국왕에게 억울함을 직접 호소하는 일)을 벌이다 의금부에 투옥되었으며, 그때 침계 윤정현은 형조판서 직을 맡고 있었다.

침계는 그해 8월 20일 추사의 무죄를 판결하였고, 그 무렵 침계의 아비 윤행임은 생전의 벼슬보다 높은 영의정에 추승된다. 그러나 모든 관직을 추탈당한 추사와 추사의 아비는 철종8년(1857) 특교特教로 복관되니, 추사가 죽은 다음 해 일이다. 명분론을 내세우며 완강히 불가론을 펼치던 복권 문제가 추사의 죽음과 함께 너무 쉽게 풀린 것이 우습지 않은가? 이것이 의미하는바, 당시 안동김씨들이 내세운 명분이란 것이 권력을 지키기 위한 수단에 불과했었다는 반증 아니겠는가?

춘풍대아능용물
추수문장불염진

—

春風大雅能容物 秋水文章不染塵

책 한 권의 무게가 도도한 역사의 흐름을 바꾸기도 하고 단 한 줄의 잠언이 한 사람의 인생을 결정하기도 한다. 세상을 보고 이해하는 방법이 달라지면 세상을 대하는 태도가 달라지기 때문이다. 이런 까닭에 세상을 바꾸려면 교육부터 변해야 한다 하는 것이다.

순조20년(1820) 열두 살짜리 어린 세자에게 가르칠 교과목을 정하는 문제로 조정에 분란이 생겼다. 경서經書 위주로 편성된 교과목에 한 사람이 이의를 제기하며 사서史書 교육의 병행을 주장한 것이다. 이의를 제기한 사람은 바로 추사의 아비 김노경으로, 그 일이 있고 2년 후 추사는 세자시강원 설서設書가 되어 왕세자에게 경사經史와 국왕의 도의에 대해 가르치게 되니 눈여겨볼 대목이다. 역사의 균형추가 책 한 권의 무게로 바뀔 수 있음을 잘 아는 자의 발 빠른 포석이었던 셈이다.

경사의 내용이야 바뀔 수 없겠으나, 그 내용을 어떤 관점에서 다루는가는 가르치는 자의 견해에 따라 차이가 생기니 선생의 면모를 살펴볼 필요가 있겠다. 사춘기에 접어든 왕세자의 교육을 맡았던 추사는

미래의 국왕에게 무엇을 가르치고자 하였을까?

　이 무렵 추사는 청나라 학자들과 적극적으로 교류하며 정체되어 있던 조선의 학계에 개혁의 바람을 불어넣고자 힘쓰고 있었다. 한마디로 개혁적 시각과 적극적 추진력을 지닌 젊고 패기 있는 선생이 왕세자의 교육을 맡은 셈이다.

　이 지점에서 당시 서른 중반이던 추사가 패기 있는 선생이었을 수는 있지만, 그를 개혁적 인물이라 언급한 필자의 견해에 동의하지 않는 분도 계실 것이다. 추사를 모화사대주의자慕華事大主義者로 폄하하는 분들도 많기 때문이다. 그러나 추사를 모화사대주의자로 매도하기에 앞서 그가 청나라 학자들을 통해 무엇을 배워 어떤 용도로 쓰고자 하였는지 확인해봐야 할 것이다. 이 부분에 대한 연구 없이 추사의 학예를 모화사대주의로 몰아붙이는 것은 균형감을 잃은 국수주의에 불과하기 때문이다.

　순조21년(1821) 무렵 청나라 서예가 등석여鄧石如(1743-1805)가 쓴 대련 작품 한 점이 조선 식자층의 이목을 집중시키는 일이 벌어진다. 청나라 문사들의 문예작품을 수집하여 조선 식자층과 함께 감상하기를 즐기던 추사가 유명한 등석여의 작품을 구했다는 소문에 눈 호강을 시켜달라 부탁하는 이들의 청이 이어졌기 때문이다. 계속되는 요청에 추사는 어쩔 수 없이 조촐한 자리를 마련하고 알 만한 이들을 초대하였다. 서로 덕담을 주고받으며 술잔이 두어 순배 돌아갈 때쯤 문제의 등석여의 대련이 내걸렸다.

　　'春風大雅能容物 춘풍대아능용물
　　秋水文章不染塵 추수문장불염진'
　　"봄바람 같은 대아大雅 능히 용물容物하고

가을 물처럼 맑은 문장 티끌에 물들지 않네."

여기저기서 "명품일세……." "옳은 말일세……."를 연발하며 오랫동안 끊겼던 전예篆隸의 서법에 대해 경쟁적으로 한마디씩 거드니, 누구나 아는 얄팍한 지식이나마 목소리를 높여야 직성이 풀리는 갓쟁이들의 강박증이었다. 그러나 와자지껄한 사람들 사이에서 유난히 깊은 눈빛을 지닌 한 사내가 시구를 되뇌며 깊은 생각에 빠져들고 있다.

"춘풍대아…… 대아, 대아라…… 대아大雅?" 등석여의 작품에 등장한 '대아大雅'라는 단어의 무게가 결코 가볍게 여길 수 있는 성질의 것이 아니었기 때문이다.

『시경·대아大雅』가 무엇인가?

천도天道와 연결되는 정치이념, 다시 말해 현실 정치의 당위성을 가늠하는 척도이자 근원이다. 이런 '대아'라는 단어가 쓰여 있으니, 경학을 배운 자라면 관심을 보이지 않을 수 없었을 것이다. 이는 "성경 말씀에 의하면"으로 시작되는 문장에 성서학자들이 무심할 수 없는 것과 같은 이치라 하겠다.

그런데 '대아大雅'에 이어지는 말이 '용물容物'이니, 사내는 들고 있던 술잔을 내려놓고 자세를 고쳐 앉았을 것이다.

'대아…… 용물?'

'대아로 용물한다?'

'대아의 정치가 용물하게 만든다?'

'대아大雅'의 정치란 천도를 따르는 정치이니 바른 정치라는 뜻이 될 터이고, '용물容物'은 세상 만물의 얼굴이다……. 바른 정치를 행하면 세상 만물이 제 모습을 찾을 수 있다는 뜻이 아닌가? 그런데 '춘풍대아春風大雅'라……. 대아의 무게가 봄바람처럼 가벼울 수도 없고, 대아의 내용이 봄바람처럼 부드럽거나 따뜻한 것도 아니다. 어딘지 어색하다.

한동안 고개를 갸웃거리던 초로의 사내는 이내 "이름값에 비해 청
나라 학자들 수준이 어째……" 혼잣말을 읊조리며 내려놓았던 술잔을
집어 들었다.

며칠 후 문예에 일가견이 있던 눈 깊은 사내는 전예체篆隷体도 익힐
겸 월성위궁을 떠나기 전 적어두었던 등석여의 대련에 쓰인 글씨를 한
자씩 써보았다. 춘. 풍. 대. 아. 능. 용. 물. 추. 수. 문. 장:…… 장? 사내는
붓을 내려놓고 한동안 생각에 잠기더니 하인에게 도화서圖畫署 전자
관篆字官을 불러오라 한다.

"자네 이 글씨를 읽어보게."

몇 차례 고개를 갸웃거리던 늙수그레한 전자관,

"춘풍대아 능용물…… 추? ……추수문 ……장 능용물"이라 더듬거
리며 읽는다.

"아니 자네는 소위 전자관이란 작자가 글씨 몇 자 읽는 것이 왜 그리
서툰가?"

"소인 전자관이 된 지 30년이 되었지만…… 글쎄 이건 처음 보는 서
체인지라……."

"아니 그러면 자네가 읽은 글씨가 전예篆隷의 법法에 없는 근본 없는
글씨라는 말인가?"

"문맥과 자형을 참고하여 읽었을 뿐 철자전서에서도 본 적이 없는 글
자도 있습니다요."

아니 이것이 무슨 말인가? 등석여라면 북비北碑를 연구하여 오래전
에 맥이 끊긴 전예체를 복원한 사람으로 조선에까지 명성이 자자한데,
정작 그의 글씨가 무슨 글자를 쓴 것인지 밝힐 수 있는 근거가 없다니
……. 이것이 어찌된 영문인가?

"그래……. 그렇다면 자네 생각에는 어떤 글자가 제일 이상한가?"

"몇몇 글자가 이상하지만 여기 '가을 추秋'라 읽은 이것이 '가을 추'가 되려면 '벼 화禾' 옆에 '거북 귀龜'나 '맹꽁이 맹黽'이 있어야 하는데 …… 그런데 이런 건 '눈썹 미眉'에 가까우니, 그런데 이런 글씨를 어디서 보셨는지요?"

"자네는 알 것 없네. 그럼 다른 글씨는 어떤가?"

그밖에 몇몇 이상한 글자에 대해 전자관의 설명을 듣고 있던 사내의 표정이 점점 굳어져간다. 전자관이 돌아간 후 깊은 눈의 사내는 등석여의 열네 자를 맞춰보다 작품 속에 감춰진 칼날을 보고 말았다.

"어쩐지 이상하더라니……. 그나저나 이를 어쩐다?"

며칠을 고민하던 깊은 눈의 사내는 조용히 추사를 따로 불러 청나라 문사들의 문예작품을 함부로 여기저기 보여주지 말라고 충고하며, 등석여가 감춰둔 칼날에 대해 설명해주었다. 등석여는 어떤 방법으로 위험한 칼날을 무엇 때문에 감춰두었던 것일까?

다행히 오늘날 우리는 문제의 등석여 작품을 사진으로나마 확인할 수 있으니, 그의 칼날을 찾아보자. 여기서 잠깐 등석여의 대련을 해석하기에 앞서 우선 분명히 해둘 것이 있다. 등석여의 대련 〈춘풍대아……〉에 처음 칼날을 감춰둔 사람은 등석여가 아니라 고순顧蒓(1765-1832)이라는 청나라 학자였다. 다시 말해 고순이 창안해낸 비밀스런 시구를 등석여가 차용하여 작품화한 셈이다.

고순은 현실성 없는 정부 정책에 거침없이 상소를 올리던 강직한 인품의 소유자로, 청나라의 대표적인 개혁주의자였다. 예나 지금이나 정부의 실정을 질타하는 일은 의기義氣만으론 부족하고, 치밀하고 체계적인 논리구조가 필요한 일이다. 결국 고순이란 사람의 이력을 감안해볼 때 그의 「춘풍대아……」가 결코 가벼운 내용일 리 없고, 허술한 문장구조로 이루어진 격정적 울분이나 넋두리 수준은 아닐 것이다. 이는

春風大雅能容物

惠水文章不染塵

鄧石如, 121.5×25.5cm, 소장처 미상

등석여의 대련에 쓰여 있는 열네 자의 글자들이 의미체계와 대구 관계 등에서 완벽한 형식 틀을 갖추고 있다는 전제하에 해석되어야 한다는 뜻이다.

오늘날 거의 모든 추사 연구자들은 '춘풍대아春風大雅'를 "봄바람 같은 대아大雅" 혹은 "봄바람처럼 큰 아량"이란 의미로 해석한다. 연구자들이 봄바람의 성격을 무엇이라 규정하고 해석한 것인지 알 수 없지만, 대아와 연결된 춘풍은 얇아진 치맛자락을 살랑이게 하는 부드러운 바람이 아니다.

『시경·대아』는 천도를 간취하여 정교政敎의 기준이 되는, 다시 말해 누구나 인정할 수밖에 없는 인간세상의 질서를 세우는 것과 관련된 내용을 다루고 있으니, 대아의 무게는 태산보다 무거운 것이라 하겠다. 그렇다면 '대아'와 '춘풍'의 접점은 어떻게 만들어질 수 있을까?

봄은 만물이 소생하는 계절로 '봄 춘春'자는 시작*이란 의미로 쓰이는 점에 주목할 필요가 있을 것이다. '봄 춘春'을 시작[始]으로 읽고 '바람 풍風'을 변화[變]로 읽으면, '춘풍'은 "변화의 바람이 불기 시작하면"이란 의미가 된다. 결국 '춘풍대아'란 "변화의 봄바람이 불기 시작하여 대아의 정치가 복원되면"이란 가정법을 통해 의미가 잡힌다.

등석여가 쓴 '춘春' 자의 모습을 자세히 살펴보라.

'올 래來'의 속자인 '来'와 '날 일日'이 합성된 것임을 확인할 수 있을 것이다. 이것이 무슨 의미겠는가? "미래에 다가올 봄"이란 뜻으로, 새로운 시작을 꿈꾸고 있다는 의미 아니겠는가?

봄을 기다리는 이유는 매서운 겨울 추위 속에서 웅크리고 있기 때문이다. 그렇다면 이는 역으로 봄바람[春風]이 대아와 연결되어 있으니 현재는 겨울이 되고 천도를 따르는 바른 정치가 사라진 세상이 되는 구조

* '春曰 歲之始·四時首'

이다. 천도가 사라진 정치는 힘의 논리가 지배하는 정치이며, 힘의 정치
는 패거리 정치다. '춘풍대아春風大雅'에 '능용물能容物'이 이어지고 있
는 이유는 무엇이겠는가?

'능할 능能'은 어떤 일을 감당할 수 있는 재간이나 능력이란 뜻이고,
용물容物이란 "천하 만물의 제 모습"이다. 세상의 만물은 하늘로부터 각
기 다른 특성과 능력을 부여받고 이 세상에 나왔으니, 제 모습을 지키며
제 능력만큼 사는 것은 천명을 따르는 것과 같다 하겠다. 천도를 따르는
정치를 일컬어 대아의 정치라 할 때, 대아의 정치란 결국 세상 만물이
제 모습으로 행복하게 살아갈 수 있도록 만들어주는 정치 아닌가?

그러나 대아가 실종된 패거리 정치는 천리마에게 소금 수레를 끌도
록 하고 원숭이에게 고삐를 잡게 하는 것과 같은 세상을 만든다. 공자
께서는 '君君臣臣 父父子子 군군신신 부부자자'해야 한다고 하셨다. 군
왕이 군왕답고 신하가 신하다워야 한다는 뜻인데, 이는 역으로 군왕다
운 자가 군왕이 되어야 하고 역량과 자질에 따라 소임을 맡아야 한다
는 뜻으로 해석하는 것은 무리일까?*

각자 지닌 능력과 성향에 따라 그에 합당한 역할과 소임을 부여하는
정치를 통해 모두가 행복해지는 그런 정치를 일컬어 대아의 정치라 하
겠다.

> '春風大雅能容物 춘풍대아능용물'
> "언젠가 변화의 봄바람이 불어와〔春風〕 천도를 따르는 대아의 정치
> 가 실현되면〔大雅〕 능히〔能〕 모든 사람이 제 모습으로 행복하게 살
> 아갈 수 있으련만〔容物〕"

'춘풍대아 능용물'의 뜻을 읽었으니 이제 대구 관계를 따져가며 '추
수문장 불염진 秋水文章不染塵'의 의미를 가늠해보자

* '君君臣臣 父父子子'는
『논어』와 『맹자』에 모두 나
온다.

그런데 '춘풍대아春風大雅'의 대구가 '추수문장秋水文章'이라니 난감하다. 세상의 어떤 문장이 대아의 대구가 될 수 있단 말인가? 대아의 무게와 균형을 맞출 수 있는 문장이란 것이 구조적으로 존재할 수 없기 때문이다.*

대련의 묘미는 대구의 균형이 생명인데, 청나라의 대표적 학자였던 고순의 솜씨치고는 너무 엉성하다. 그렇다면 고순이 '춘풍대아'와 '추수문장'의 균형추를 만들어두었다는 전제하에 '추수문장秋水文章'의 의미를 잡아야 하는데, 고순이 찾아낸 묘책은 무엇이고 어디에 있을까?

등석여가 쓴 '가을 추秋'자의 모습이 이상하다.

등석여가 쓴 '가을 추'(B)는 '가을 추'자의 고자古字인 (A)와 본자本字인 (C)와 다른 모습으로, '가을 추'로 읽는 것이 옳은 것인지 의심이 들 정도다. 그러나 추사가 남긴 메모를 보면 분명히 '가을 추秋'라 쓰여 있으니 일단 '가을 추'라 간주하고, 등석여가 '가을 추' 자를 이렇게 쓰게 된 연유부터 가늠해보자.

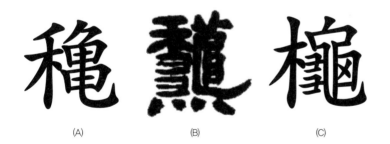

(A) (B) (C)

등석여가 쓴 '가을 추'자는 '가을 추'자의 고자와 본자의 조합을 통해 어느 정도 그 모습을 이끌어낼 수 있지만, 끝까지 막아서는 부분이 있으니 '맹꽁이 맹黽' 혹은 '거북 귀龜'를 대신하고 있는 정체 모를 글자다.

결국 '맹꽁이 맹黽' 혹은 '거북 귀龜'를 대신하고 있는 글자의 의미를 읽어내는 것이 등석여가 '가을 추'자 속에 감춰둔 비밀을 읽는 길이

* '春風大雅能容物 秋水文章不染塵'이 고순의 시구를 인용한 것은 틀림없으나, 고순이 처음부터 대련 형식으로 쓴 것일 수도 있고, 등석여가 고순의 시구를 대련 형식으로 편집한 것일 수도 있다. 만일 후자의 경우라면 대련의 묘미를 살리기 위해 두 개의 구 사이에 대칭성을 둘 수 있는 어떤 방법이 보완되었을 것이다.

다. 등석여가 쓴 '가을 추'자를 자세히 살펴보면 '풀 초+'와 '눈썹 미眉'를 합성한 글자를 '맹꽁이 맹黽' 대신 쓰고 있는 것을 알 수 있다. 그렇다면 '맹꽁이 맹黽'과 등석여가 만들어낸 '풀 초+'와 '눈썹 미眉'의 합성자 사이에 어떤 차이가 있는지 알아보는 것이 필요하겠다.

'맹꽁이 맹黽'자는 맹꽁이라는 뜻 이외에 "연못이 있는 넓은 농경지", "~에 힘쓰며 노력함"이라는 의미와 함께 많은 문학작품에서 "무논에서 일하는 농부"를 비유하는 표현으로 쓰여왔다.

"힘써 연구함"을 뜻하는 '민면黽勉'이란 말이 있다. 그런데 '민면'의 어원이 되는 이야기를 읽다 보면 '민면'과 '유예猶豫'라는 말이 밀접하게 연결되어 있다는 것을 알게 된다. "열심히 노력함" 혹은 "힘써 노력함"을 뜻하는 '민면'이란 말이 "일의 결정이나 집행을 미룸"이란 의미의 '유예'라는 말과 연결되게 된 연유가 무엇일까?* '민면'이란 '무작정 열심히 노력할 뿐 방향 혹은 목표를 스스로 설정할 능력이 없는 백성'이란 뜻을 내포하고 있는 말이기 때문이다. 근면한 백성과 그 백성들을 이끌어줄 좋은 지도자가 합해질 때 모두가 행복한 사회가 만들어지는 법이다. 인간 세상에 정치가 필요한 이유이기도 하다. 세상이 어지러워질수록 백성들은 지도자를 찾게 되고, 본능적으로 제 몸을 지켜줄 보호자 곁에 머물고자 모여들게 마련이다. 등석여가 '가을 추'자를 쓰기 위해 '맹꽁이 맹黽' 대신 '풀 초+'와 '눈썹 미眉'의 합성자를 쓰게 된 연유가 짐작되지 않는가?

'풀 초+'는 백성이란 의미이고, '눈썹 미眉'는 가장자리(주변)라는 뜻으로 읽으면 난세에 지도자 주변으로 모여드는 백성들의 속성을 표현하고 있는 것 아니겠는가?** 등석여가 그려낸 '가을 추'자는 이어지는 '물 수水'자와 합해져 지금도 계속해서 백성들이 모여들고 있는 현재진행형으로 쓰이고 있으니, 이는 역으로 난세가 계속되고 있다는 말과

* 蛙黽之行 勉强自力 故曰 黽勉 如猶之爲數 其行趑趄 故曰 猶豫

** 『춘추』에 '天有攝提 人有兩眉 천유섭제 인유양미'라는 말이 있다. 북극성에서 가장 가까운 삼성(參星: 북두칠성의 손잡이 부분에 해당하는 세 개의 별)과 사람의 눈에서 가장 가까운 눈썹을 비유하는 것으로, 통치권자에 가장 근접한 존재인 섭정攝政을 의미한다. '맹꽁이 맹黽' 대신 쓴 '풀 초+'와 '눈썹 미眉'의 합성자를 '섭정 곁에 모여든 백성들'이란 의미로 해석할 수도 있겠다.

같다 하겠다.

『중용』에 '금부수일작지다今夫水一勺之多'라는 표현이 나온다. '대수大水'도 한 국자의 물이 모인 결과라는 뜻이다. 등석여가 그려낸 '추수秋水'의 모습이 무슨 의미를 담고 있는지 상상되지 않는지? 결국 '춘풍(대아를 향한 변화의 바람이 시작됨)'과 '추수(난세를 끝내줄 지도자 곁으로 백성들이 모여듦)'는 현재진행 중인 난세를 매개로 대구의 등가성과 대칭성이 만들어진다.

'춘풍대아春風大雅'의 의미구조는 '시작과 결과' 혹은 '원인과 결과'라 할 수 있으므로, 크게 보면 '대아'가 목적격이 되는 셈이다. 그렇다면 대구 관계인 '추수문장秋水文章' 또한 같은 형식을 취하고 있을 것이다. 결국 '추수(난세를 끝내 줄 지도자 곁으로 백성들이 모여듦)'한 이유가 '문장文章' 때문이라는 문맥 속에서 읽을 수 있어야 한다는 뜻인데……. 그런데 어딘지 어색하다.

물론 말[文章]이 곧 사람[지도자]이라 할 수도 있지만, 말은 전파되는 것인 까닭에 사방에서 백성들이 계속 모여드는 이유치고는 어딘지 설득력이 모자란다고 생각되지 않는지? 지도자와 함께하기 위해 백성들이 모여드는 것은 단순히 지도자의 말에 동조하는 것과 차원이 다른 일이기 때문이다. 근거지를 옮기는 불편과 불이익을 감수하는 행동이 단순한 동조와 같을 수 있겠는가? 결국 논리구조상 '추수秋水'와 연결된 '문장文章'이란 단어 대신 지도자라는 의미를 지닌 단어가 오는 것이 합당한데……. 그런데 '추수문장秋水文章'이다. 어찌 된 일일까?

몇 차례 책상을 벗어나 두통을 다스리던 중 어느 순간 등석여가 감춰둔 힌트가 눈에 들어왔다. "이거 문장文章이 아니라 문룡文竜이라 쓴 것 아냐?"

章 單 竜

문채 장 '용 룡龍'자의 약자

그렇다.

등석여는 '문채 장章'자 속에 '용 룡竜'자를 감춰두는 방법으로 합성자를 만든 것이다.* '용竜'은 국왕을 상징하는 것이니, 등석여가 그려낸 '문장文章'이란 '문룡文竜'과 같은 의미가 되고, '문룡文竜'은 다시 '문왕文王'이 되는 구조가 만들어진다. 결국 '추수문장秋水文章'에서 '문장'이란 '문왕文王의 글', 다시 말해 어두운 세상에 문물을 정비한 문왕의 업적을 기리는 글이라 하겠다.

생각해보라.

『시경·대아』을 관통하는 주제가 무엇인가?

어두운 세상에 천도를 따르는 바른 정치를 세우는 일이고, 그 일을 이뤄낸 위대한 왕이 문왕文王이니 『시경·대아』는 '문왕의 도'를 세우기 위한 것이라 할 수 있을 것이다. 문왕이라면 대아의 대구로 손색이 없지 않은가?

결국 등석여가 쓴 '추수문장秋水文章'이란 "어두운 세상에 유능하고 덕 있는 지도자 주변으로 백성들이 계속 모여들어 큰 무리를 이루니 그곳에 문왕의 도를 펼칠 지도자가 계시기 때문이다."라는 문맥 속에서 읽힌다.

그런데 이어지는 글자가 '불염진不染盡'이라니 이건 또 무슨 일인가?

'불염진'을 "티끌에 물들지 않는다."로 해석하면 '추수문장불염진 秋水文章不染盡'은 "난세에 문왕의 정치를 펼칠 지도자 곁으로 백성들

이 모여드니 세상의 온갖 더러움과 어려움에 휩쓸리지 않네."라는 뜻이 되는데, 어두운 세상에 횃불 하나 밝힌들 몇 사람이나 거둘 수 있겠는가? 문왕의 정치란 횃불이 아니라 온 세상을 밝힐 해와 달과 같아야 하고, 그래야 대아와 격이 맞는 것 아닌가?

지도자가 지도자인 이유는 백성과 다르기 때문이다. 백성은 제 앞가림만 하면 되지만 지도자는 백성의 힘을 결집시켜 보다 큰 일을 해낼수 있어야 한다. 이런 까닭에 일찍이 맹자는 마음씨 착한 이웃집 아저씨의 얼굴만으로는 좋은 지도자가 될 수 없다 하셨다.

『맹자』「이루離婁」에 이르기를, 정치란 백성들을 독려해 강에 다리를 놓는 것이지 지도자가 자신의 수레를 내주며 백성들을 건네도록 작은 선행을 베푸는 것이 아니라고 하였다.* 문왕의 정치가 횃불 하나 밝히는 것이어서는 곤란하다. 세상이 아무리 혼탁하다 하여도 백성들의 삶의 터전은 바로 그 세상이므로, 문왕의 정치라면 세상의 먼지를 피하는 것이 아니라 세상의 먼지를 제거할 수 있어야 한다.

결국 '불염진不染盡'이 "먼지에 물들지 않는다."가 아니라 "세상을 물들이지 못한다."로 해석하는 것이 타당할 것이다. 다시 말해 '염진染盡'이란 지도자가 백성들의 의식을 바꿔준다는 의미로, 지도자 혼자 세상을 바꿀 수는 없기 때문이다. 『진서晉書』에 '染化日久 風教遂成 염화일구 풍교수성'이란 말이 나온다. 지도자가 백성들을 교화시키는 일을 일컬어 '염화染化'라 하고 있으며, 이는 올바른 풍속을 뿌리내리게 하기 위함이란다. 그런데 '추수문장 불염진'이라 했으니, 물들이는 주체[文王]가 물드는 객체[백성]를 변화시키지 못한다는 의미가 되는데, 이것이 어찌된 영문일까?

이쯤에서 등석여가 쓴 대련의 첫 구와 둘째 구의 문맥을 연결해보자.
'춘풍대아능용물春風大雅能容物'을 "대아(천도를 따르는 바른 정치)의

* 『맹자』「이루離婁 하下」, '子産聽鄭國之政以其乘輿濟人於溱洧孟子曰惠而不知爲政 歲十一月徒杠成十二月輿梁成民未病涉也君子平其政行辟人可也焉得人人而濟之故爲政者每人而悅之日亦不足矣.' "자산이 정나라의 정치를 맡았을 때 자신의 수레로 강을 건너는 사람들을 건네주었다. 맹자가 이 일에 대해 평하길 이것은 작은 은혜를 베푸는 것일 뿐 정치를 모르는 것이다. (백성을 위한다면) 자신의 수레를 내주기 보다는 십일월에 강을 건널 수 있는 작은 다리를 완성하고 십이월에 수레가 건널 만큼 큰 다리를 만들어 백성들이 강 건너는 일을 걱정하지 않도록 했어야 했다. 어떻게 강 건너는 사람들을 일일이 건네줄 수 있단 말인가? (그런 방법으로 하면) 매일 그 일만 해도 부족할 것이다."

바람이 불기 시작하면[春風] 능히[能] 세상 만물은 제 모습[容物]을 찾으리니"라고 읽으면 지금 현 시점은 대아의 정치를 꿈꾸고 있는 상태일 뿐 혼란스런 난세다. 그런데 대구 관계에 있는 '추수문장불염진秋水文章不染塵'이라 했으니 "문왕의 정치를 펼쳐줄 지도자[文章=文竜]를 따르고자 각지에서 백성들이 모여들었는데[秋水] 문왕은 백성들을 변화시키지 못하네[不染塵]."라고 했으니 결국 난세를 끝내줄 대아의 봄바람이 불어올 리 없다. 그렇다면 이 시의 주제는 단지 혼탁한 세상에 대한 한탄에 불과한 것일까?

문왕의 정치를 기대하며 자발적으로 모여든 백성들이라면 문왕이라 믿는 지도자의 '령令'을 따르기 위해 모여들었다고 할 수 있는데, 백성들이 왜 전혀 변화하지 않았을까?

지도자가 지도력을 발휘해 백성들을 이끌지 않았기 때문이다.

행동하지 않는 지도자는 허명虛名일 뿐이다.

세상을 변화시킨 지도자에게는 소명의식이 필요하며 이를 일컬어 천명을 따른다고 한다. 원한다고 억지로 지도자를 자임하는 것도 지탄받을 일이지만, 원치 않는다고 외면할 수 없는 것이 지도자의 길이다. 물이 차면 넘치게 마련이니 누군가는 물꼬를 터줘야 하며, 물길을 읽는 능력을 지닌 자가 나서지 않으면 또 다른 재앙이 시작되기 때문이다. 지도자의 소임은 물을 퍼 옮기는 것이 아니라 물이 자연스럽게 흐르도록 물길을 잡아주는 것인데, 소심한 지도자는 혼자서 물을 퍼 나를 생각에 부담을 느끼며 행동하기를 주저한다.

대아의 정치를 펼칠 문왕의 자질을 지닌 지도자가 있고 백성들도 따를 준비가 되었건만, 세상을 변화시킬 봄바람이 불어오지 않는 것은 지도자가 백성들을 이끌길 주저하고 있기 때문이다.

그러나 생각해보면 어찌 세상의 무게가 한 사람의 지도자가 짊어질

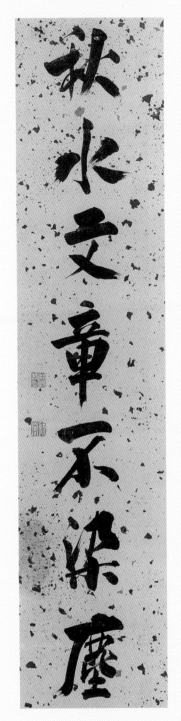
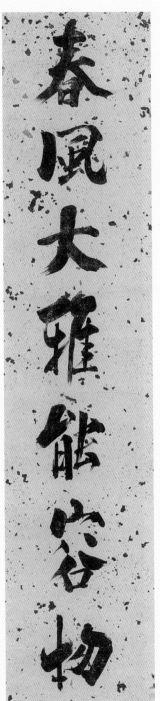

金正喜, 각폭 29.0×130.5cm, 澗松美術館 藏

수 있는 것이랴? 결국 모든 사람들이 자신의 역량만큼 세상의 무게를 짊어져야 할 일이다. 추사가 어린 왕세자에게 무엇을 가르치고자 하였고, 자신의 소임이 무엇이라 여겼으며, 조선의 식자층에게 무엇을 요구하고 있었는지 짐작되지 않는가? 철종7년(1856) 추사 나이 칠십일 세 되던 해 그는 서른 중반에 접했던 등석여의 〈춘풍대아……〉를 자신의 방식으로 다시 옮겨 쓴다. 그해 추사는 험난한 삶을 마감했으니, 어찌 보면 추사의 유언과 같은 작품이며 그가 평생을 간직한 좌우명이라 할 수 있을 작품이라 하겠다.(321쪽 참조)

추사가 남긴 〈춘풍대아……〉는 등석여의 전예체가 아니라 행서체行書體로 쓰여 있다. 이는 추사가 등석여처럼 합성자에 의존하지 않고도 같은 내용을 전할 수 있는 방법을 찾았다는 의미이다. 그는 어떤 방법을 찾은 것일까? 추사의 대련과 등석여의 작품은 각기 다른 서체로 쓰였지만, 열네 자의 글자 중 단 한 글자 '문채 장章'자는 글자꼴이 겹친다.

등석여가 쓴 章 추사가 쓴 章

두 사람의 작품을 비교해보면 각기 다른 서체로 쓰였음에도 '문채 장章'과 '용 룡竜'의 합성자라는 공통점이 나타나는 것을 확인할 수 있을 것이다 이는 등석여가 쓴 '문장文章'이 '문장文章'과 '문룡文竜'의 합성자라는 것을 추사도 알고 있었다는 반증이며, 등석여의 〈춘풍대아……〉의 본의를 파악하고 있었다는 의미이다. 등석여의 작품을 통해 하나의 글자 속에 복합적이고 층위적層位的 의미체계를 담아내는 방식

을 배운 추사는 합성자에 전적으로 의존하지 않고 진일보한 묘책을 찾아내니 그것이 바로 그의 '그림 같은 글씨'이다.

이 지점에서 잠시 등석여의 방식과 추사의 방식이 어떤 차이가 있는지 살펴보자.

'춘풍대아능용물春風大雅能容物'을 해석함에 있어서 문맥의 향방을 결정하는 것은 '춘풍'과 '용물'을 어떻게 해석하는가에 달려 있다. 결국 작가가 어떤 특정 의미를 전하고자 하였다면 '춘풍春風' 혹은 '용물容物'에 어떤 형태로든 힌트를 남겨 해석 방향을 유도할 수밖에 없었을 것이다. 이에 등석여는 '봄 춘春'자를 '올 래來'와 '날 일日'의 합성자로 그려냈고, 추사는 '얼굴 용容'자를 선택한 것이다. 추사가 '용容'자에 남겨둔 힌트가 보이시는지?

아직 추사의 힌트를 알아채지 못한 분에게 조금 더 시간을 드릴 겸, 잠시 등석여와 추사의 작품에 왜 힌트가 사용되게 되었는지 그 이유를 알아보자.

공공연하게 떠들 수 없는 예민한 정치적 문제를 담고 있는 선동적 문구였기 때문이다. 우월적 지위를 점하고 있는 정적에게 탄압의 구실을 주지 않으려면 정적의 감시를 따돌리고 동지들에게 메시지를 전할 수 있는 방법이 필요하다. 이를 위해선 감시자의 허를 찌르는 기발하고 간결한 방식이 필요한데, 효용성의 측면에서 추사의 방식이 등석여의 방식보다 탁월하다. 등석여가 사용한 방식은 합성자를 만들어 의미구조를 층위화하는 것을 기초로 하지만, 합성자의 약점은 변형된 글자꼴에 의구심을 표하는 눈들이 많다는 것이다. 의심을 받기 시작하면 요행히 들키지 않더라도 감시로부터 자유로울 수 없다. 결국 최선의 방책은 의구심을 유발할 수 있는 요소를 줄여야 한다. 이에 추사는 합성자 사용을 최소화할 수 있는 새로운 방식을 창안하는데, 이것이 그가 그려낸

'얼굴 용容'자가 '활짝 웃는 사내의 얼굴 모습'을 본뜨게 된 연유다.

민 상투에 맑은 눈 단정한 수염과 활짝 웃는 입……. 추사가 그려낸 중년 사내가 건강한 웃음을 웃고 있는 이유가 무엇이겠는가? '대아'의 바른 정치가 행해지니 세상 사람들이 제 모습대로 살고 있기 때문이다. 등석여가 '봄 춘春'자에 힌트를 남긴 것은 '대아의 정치를 향한 변화'에 초점을 맞춘 것이나, 추사는 '대아의 정치가 가져올 변화'에 초점을 맞춰 '얼굴 용容'자를 '활짝 웃는 중년사내'의 모습으로 그린 것이다.

상대의 허를 찌르는 묘책이 묘책인 이유는 상대가 나의 패턴을 읽지 못하였기 때문이다. 그러나 묘책을 자주 쓰면 언젠가 낭패를 당하게 되니, 상대가 법칙성을 찾아내는 까닭이다. 결국 상대의 눈을 피하려면 규칙성을 흐려줄 묘안이 있어야 하는데, 이때 필요한 것이 복합적 구조이다. 그러나 등석여의 방식은 전적으로 합성자에 의존하고 있는 만큼 상대에게 간파당하기 쉬운 단선적 방식이었다. 이에 추사는 주목성을 끄는 합성자 사용을 최소화할 수 있는 다양한 방식을 병용하였던 것이다.

여기서 잠시 추사의 방식을 살펴보자. 등석여는 열네 자를 쓰면서 글자꼴의 변형을 수반할 수밖에 없는 합성자를 세 차례 사용하였으나, 추사는 같은 내용을 쓰면서 단 한 글자만 사용하였다. 그만큼 추사의 방식이 정적들의 눈초리를 피할 확률이 높다는 것인데, 문제는 추사의 대련을 통해 우리가 등석여의 대련에서 읽어낸 내용과 같은 의미를 읽을 수 있는가이다.

첫 구 '춘풍대아능용물春風大雅能容物'은 비교적 쉽게 읽힌다. '봄 춘春'자에 '시작 始'이란 의미가 들어 있다는 것은 특별할 것이 없고, '웃는 얼굴[容]'의 의미만 간파하면 저절로 본의를 읽어낼 수 있기 때문이다.

그러나 둘째 구 '추수문장불염진秋水文章不染塵'에서 등석여가 고안해낸 합성자 '가을 추' 없이도 같은 내용을 읽어내려면 징검다리가 필

요하다.

첫 번째 디딤돌은 '문채 장章'자에서 '용 룡竜'의 의미를 찾아내 '추수문장秋水文章'을 '추수문룡秋水文竜'으로 바꿔 읽는 것이고, 두 번째 디딤돌은 '추수문룡'에서 연못에 머물고 있는 용을 읽어내야 하며, 세 번째 디딤돌은 '문룡文竜'이란 '문왕文王'을 뜻하는 것임을 읽어내야 한다.

추사는 '추수문룡秋水文竜'이란 말 자체가 "연못에 머물고 있는 용"을 의미하는 것이니, 등석여가 고안해낸 '가을 추'자를 사용할 필요가 없다고 보았다.*

가을이 되어 연못에 머물고 있는 용은 승천할 때를 기다리는 용이다. 물론 용도 때를 기다릴 줄 알아야 한다. 그러나 때를 기다린다는 것이 아무것도 하지 말아야 한다는 것은 아니다. 가을이 되어 수량이 줄어들고 물이 맑아지면 연못 속에 머물고 있는 용의 모습은 연못 밖에서도 보인다. 백성들도 눈이 있으니 미래의 지도자 감을 눈여겨보며 저울질하게 마련이다. 그런데 연못 속 용이 웅크리고 있기만 하면 백성들을 어찌 변화시킬 수 있겠는가? 백성은 용의 승천을 돕는 비구름과 같은 존재인데, 백성들이 사방에서 모여들어도 지도자가 머뭇거린다면 어찌 되겠는가?

문왕의 정치를 꿈꾸는 자여, 그대는 어떤 때를 기다리는가? 구름을 모이게 한 것도 바람이고, 구름을 흩어버리는 것도 바람이라네.

추사가 사춘기에 접어든 왕세자에게 경사와 도의를 가르치며 어떤 모습을 진정한 성군의 모습이라 했을까? 추사의 가르침을 받던 왕세자는 5년 후 순조를 대신하여 대리청정을 맡았고, 그때 젊은 왕세자가 추사에게 힘을 실어주며 외척 세력의 날개를 꺾기 위해 조정의 개혁을 밀어붙인 것이 그냥 일어난 일이었을까?

* 용은 춘분春分에 승천하고 추분秋分이 되면 연못에 돌아와 머문다고 한다.

의욕적으로 조정의 개혁을 주도해나가던 젊은 왕세자가 스물두 살 젊은 나이에 세상을 떠나지만 않았다면 추사의 파란만장한 정치 역경도 없었을 것이고, 조선말기 세도정치의 폐해도 떨쳐냈을지도 모를 일이다. 그러나 하늘은 추사에게 두 차례 기회를 줄 듯하다가 급히 거두어들이시니, 말년의 그는 급기야 봉은사 뒷방에서 절밥만 축내는 지경에까지 내몰린다.

추사 나이 일흔하나.

붓을 드는 것도 힘에 부칠 만큼 병약해진 그가 무슨 생각으로 또다시 〈춘풍대아……〉를 쓰게 된 것일까? 좋았던 시절에 대한 회상에 젖었던 탓일까, 아니면 새로운 '문룡文龍'을 가르치고 있었던 것일까?

농부가 농부인 이유는 굶어 죽어도 씨 나락은 남겨두기 때문이다.

'春風大雅能容物 춘풍대아능용물
秋水文龍不染塵 추수문룡불염진'
"변화의 봄바람이 불어와 대아大雅의 밝은 정치가 펼쳐지면 온 세상 사람들이 제 모습으로 모두 웃으련만,
가을 연못 속 문룡文龍이 웅크리고만 있으니 백성들을 감화시키지(이끌지) 못하네."

직성유관하 수구만천동 · 삼십만매수하실

直聲留關下 秀句滿天東 · 三十萬株樹下室

흔히들 흥선대원군의 쇄국정책 때문에 조선이 근대국가로 나아갈 마지막 기회를 잃었다고 한다. 문을 걸어 잠그고 스스로를 가두는 쇄국정책은 약자가 제 것을 지키기 위함이나, 공간적 고립으로 시간의 흐름까지 막을 수 없는 까닭에 고립이 길어지면 필연적으로 퇴보를 피할 수 없게 된다. 이는 내가 지키려는 것보다 세상이 훨씬 더 크기 때문이다. 결국 쇄국정책이란 현재의 가치를 지키기 위해 미래를 유예시키는, 한마디로 자식의 미래를 걸고 선택한 위험한 도박이라 하겠다.

이것이 국가의 생존을 위해 선택한 쇄국정책임에도 흥선대원군이 비난을 피할 수 없는 이유다. 그런데 만일 자식의 미래를 걸고 도박판을 벌이게 된 주된 이유가 부모의 가치관 혹은 자존심을 지키기 위한 것이라면 어찌 생각해야 할까?

청이 대륙의 새로운 주인이 된 지 200년이 넘도록 명에 대한 의리와 병자호란의 치욕을 들추며 공허한 조선중화사상을 외치던 자들의 고립

주의는 흥선대원군의 쇄국주의와 얼마나 다른 것일까? 쇄국의 명분이야 찾으면 많겠지만, 해가 갈수록 국가의 위상과 백성의 삶이 쪼그라드는 엄혹한 현실은 어찌할 것인가? 조선 백성이 아무리 순둥이라 해도 엎드려만 있기에는 200년 세월이 너무 길고, 조선이 아무리 성리학의 나라라 하여도 갓쟁이가 모두 앵무새였을 리도 없었을 것이다. 청의 선진문물을 적극적으로 받아들일 것을 주창하는 개혁주의자들이 줄을 이었지만, 단편적인 처방뿐 조선의 사정은 크게 달라지지 않았다. 나라의 장래보다 권력을 우선시하는 자들의 이해가 얽혀 있었기 때문이다.

'반근착절盤根錯節'이란 말이 있다.

구불구불 구부러진 나무뿌리와 얽히고설킨 나무 마디라는 뜻으로, 번잡하여 처리하기 어려운 일을 일컫는 말이다.*

*『후한서』, '不遇 盤根錯節 何以別利器乎'

조선말기 세도정치의 형국이 이와 같았다. 국왕이 고립정책에서 벗어나려 결심하여도 이미 200년 세월 동안 권력을 지키는 도구로 변질된 조선 성리학의 얽히고설킨 나뭇가지와 뿌리를 걷어낼 마땅한 방법도 추진력도 없었다. 나라를 개혁하려면 정치이념을 바꿔야 하는데, 200년 동안 굳어진 조선 성리학의 아성이 너무 높고 견고하니 이를 어찌하면 좋단 말인가? 멈춰버린 조선의 시계를 맞추려면 조선 바깥에 있는 시계를 참고할 수밖에 없지 않은가? 이것이 추사가 청의 학자들과 적극적으로 교유하고자 했던 이유다.

추사가 청의 새로운 학문을 받아들여 어떤 용도로 쓰고자 했었는지 가늠할 수 있는 작품이 전해 온다.

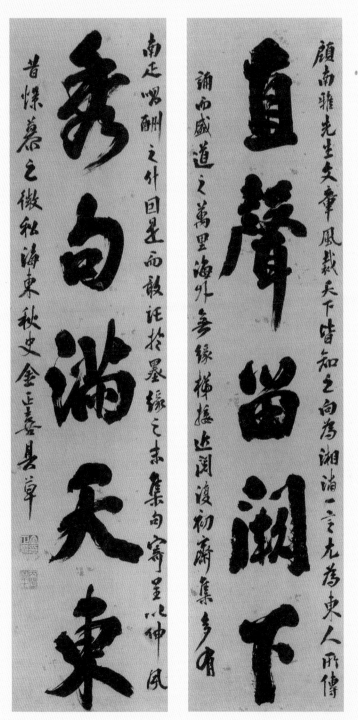

直聲當湖下
秀句滿天東

顧南雅先生文章風裁天下皆知之尚爲湘淖一言尤爲東人所傳誦而盛道之萬里海外參緣樺撮迠聞渡初齋集多有

南廷唱酬之什曰是而敢証於墨緣之末集句寄呈心冲風昔燥慕之微私海東秋史金正喜并章

28.0cm×122.1cm, 澗松美術館 藏

직성유궐하 수구만천동

'直聲留闕下 秀句滿天東 직성유궐하 수구만천동'
"곧은 소리가 대궐 아래 머물러 있으니 빼어난 구절로 조선을 가득 채워주시길."*

국왕에게 개혁정책을 간하는 상소를 올리고 싶어도 마음뿐, 상소문을 올리는 일을 보류하고 있단다.

왜일까?

정치적 개혁은 개혁의 의지만으로 이룰 수 있는 것이 아니기 때문이다. 개혁의 필요성을 공감하는 이들이 많지만, 국왕에게 상소하기를 주저하고 있다는 것은 역으로 개혁을 막고 있는 진영의 논리가 견고하기 때문이다.

세상이 잘못 돌아가고 있고 그것을 바로잡고자 하여도 무엇이 잘못되었고 그 대안이 무엇인지 논리적으로 밝히고 설득할 수 없다면 그저 불만을 표하는 것에 불과하며, 논리적 당위성 없이 표하는 불만은 탄압의 대상이 될 뿐이다. 그래서 '직성유궐하直聲留闕下'의 대구가 '수구만천동秀句滿天東'이 된 것이다. 청나라 학자들이 이룬 학문적 업적이 담긴 빼어난 구절[秀句]이 조선 땅[天東]에 가득[滿] 채워질 수 있도록 도와달라는 것이다.

이 지점에서 추사가 청의 학자들에게서 어떤 학문을 받아들이고자 했던 것인지 생각해보자. 추사가 모화사대주의자가 아니라는 전제하에 그가 청의 학문을 이토록 적극적으로 수용하려 했던 이유는 무엇이었을까?

남의 것을 적극적으로 배우고자 노력하는 이유는 남의 것이 내 것보

다 더 좋거나, 나에게 없는 것을 남이 가지고 있기 때문이다. 그렇다면 추사는 조선의 개혁을 위해 조선에 없는 무언가를 청의 학자들에게서 배우고자 했다고 추론할 수 있는데, 도대체 그것이 무엇일까? 조선의 개혁을 꿈꾼다는 것은 역으로 조선에 만연되어 있는 폐해를 제거하고 새로운 것을 도입하려는 시도와 다름없을 것이다.

그렇다면 추사가 개혁하고자 했던 것이 혹시 조선 정치이념의 근간을 이루고 있던 조선 성리학은 아니었을까?

만주의 여진족에게 명나라가 멸망한 후 한족 출신 학자들 사이에 제기된 성리학에 대한 자성의 목소리와 새로운 학풍은 200년 동안 조선에 전해지지 않았다. 병자호란 이후 조선의 위정자와 학자들은 국란의 결과에 대한 자기반성은커녕 성리학적 명분론과 쇄국주의로 일관하였기 때문이다. 이런 상황이 200년간 지속되었으니 조선 성리학의 폐해가 만연해도 조선 성리학을 견제할 학문적 기반이나 정치이념이 자생할 수 없었던 것이다. 이에 추사는 200년 동안 청의 학자들이 연구한 성리학에 대한 자성의 목소리와 개혁안을 모아 조선의 개혁을 위한 씨앗으로 쓰고자 했던 것이다.

'直聲留闕下 직성유궐하
秀句滿天東 수구만천동'
"(조선의 개혁을 요구하는) 직언 상소문이 대궐 밖에 머물러 있으니 (이는 성리학의 논리를 극복할 학문적 성취가 미흡한 탓입니다) (부디 그대들의 학문적 성과를 담은) 빼어난 문구를 조선 땅에 가득 채워 (조선의 개혁에 쓰일 수 있도록 도와주기 바랍니다.)"

추사가 청나라 학자들과 교유하며 한 사람의 조선의 지식인이라도

그들과 교유할 수 있도록 적극적으로 도왔던 이유가 무엇 때문이라 생각하는가?

『맹자』「양혜왕梁惠王」에 이웃나라와 교류하는 문제에 대해 언급한 대목이 나온다. 제선왕齊宣王이 인접국과 교류함에 무슨 도(원칙)가 필요한지 묻자 맹자가 이르길 "오직 인한 사람만이 큰 나라를 가지고 작은 나라를 섬길 수 있고, 오직 지혜로운 자만이 작은 나라를 가지고 큰 나라를 섬길 수 있으니, 큰 나라를 가지고 작은 나라를 섬기는 자는 천리天理를 즐기는 자요, 작은 나라를 가지고 큰 나라를 섬기는 자는 천리를 두려워하는 자이다. 천리를 즐기는 자는 천하를 안정시킬 수 있고, 천리를 두려워하는 자는 자신의 나라를 보호할 수 있다."*고 대답한다.

* 『맹자』「양혜왕梁惠王 하下」, '齊宣王問曰 交鄰國有道乎 孟子對曰 惟仁者爲能以大事小 惟智者爲能以小事大 以大事小者 樂天者也 以小事大者 畏天者也 樂天者保天下 畏天者保其國'

대륙의 주인이 된 청이 천리를 거스르는 야만국이라 무시하며 교류를 등한시하는 것은 현명한 정책이 될 수 없다. 백번 양보하여 천리를 모르는 대국도 문제지만, 대국을 이용할 줄 모르고 두려워하지도 않는 위정자가 이끄는 소국은 국가의 존망이 흔들릴 수밖에 없기 때문이다. 그러나 약소국 조선은 200년 동안 청에 반감을 보일 뿐 이용하려 들지 않았으니, 국가의 위상은 계속해서 떨어져 변방의 약소국으로 전락하였다. 유능한 뱃사공은 역풍逆風보다 무풍無風을 걱정하는 법인데, 역풍이 분다고 아예 돛을 내리고 노를 젓게 하니 백성들만 고달프다.

맹자는 군주의 용기가 필부의 용기와 같아서는 안 된다 하였다. 군주가 자존심을 지키려면 힘이 필요하고 그 힘은 국력에서 나오니 군주의 오기란 힘을 비축하여 크게 쓰는 것이라 하였다. 그러나 조선은 어떠했는가? 200년이 넘도록 병자호란의 치욕을 되새김질하며 웅크리고 있었을 뿐 쪼그라드는 국력을 외면하고 있으니, 무엇이 군주의 용기이고, 어디에서 군주의 자존심을 찾아야 하겠는가?

어떤 이들은 추사를 모화사대주의자라 비난한다. 그러나 신하 된 자가 갖춰야 할 덕목은 시대를 읽는 안목과 양심일 뿐, 개인의 자존심과 고집을 소신이라 착각해선 안 되는 법이다. 그 소신을 지키는 값을 백성들이 치르기 때문이다.

순조9년(1809) 자제군관子弟軍官 자격으로 아비 김노경을 따라 연행 길에 나선 스물네 살 청년 추사의 눈에 비친 청의 문물은 경이로움 그 자체였다. 그러나 청나라의 눈부신 발전을 두 눈으로 확인한 사람이 어찌 추사뿐이었던가? 가깝게는 실학자들이 있었고, 개혁의 필요성을 절감하는 성리학자들도 있었을 것이다. 그러나 조선의 근본적인 개혁은 이루어지지 않았다. 무엇 때문일까?

개혁을 원치 않는 뿌리 깊은 세력이 있었기 때문이다. 그 뿌리 깊은 세력은 자신들의 권력을 지키기 위해 국왕의 눈을 가리고 국왕의 값싼 자존심을 부추기고, 때로는 국왕을 겁박하며 조선을 사유화私有化하고자 하였으니, 그들 눈에 개혁주의자가 어떻게 보였겠는가?

어떡하든 제거해야 할 대상이다. 이들이야말로 천리를 망각한 자이고, 나라의 자존심에 상처를 입히는 자이며, 제 것의 소중함을 모르는 모화주의자다. 이것이 생전의 추사의 정치 역정이 험난했던 이유고, 아직도 그가 모화주의자로 불리고 있는 이유며, 그가 예술가로 불리게 된 까닭이다.

탄압을 충분히 예견하면서도 피하지 않는 것은 용기가 아니라 무모한 짓일 뿐이다. 추사의 문예활동이 독특한 양상을 띠게 된 이유다. 개혁적 정치가 추사의 문예는 정치적 수단으로 즐겨 사용되었다. 정적의 눈을 피해 동지들과 소통할 수 있는 유용한 수단이었기 때문이다. 이런 관점에서 〈직성유궐하直聲留闕下 수구만천동秀句滿天東〉의 협서에 쓰인 한 글자를 주목하게 된다.

* 추사연구가 최완수 선생
과 유홍준 선생은 협서의
첫 대목 '顧南雅先生文章風
裁 天下皆知之 고남아선생
문장풍재 천하개지지'에 대
하여 최 선생은 "고남아 선
생의 문장과 풍재는 천하가
다 압니다."라 해석하였고,
유 선생은 "고남아 선생의
문장과 풍모는 천하가 다 압
니다."라고 해석했는데, '풍
재風裁'란 "~을 감별함"이
란 뜻이다. 다시 말해 "고남
아 선생이 쓴 문장文章이란
글씨가 사실은 文龍(문왕의
덕)을 뜻하는 것임을[風裁]
천하가 모두 알아보게 되었
다."라고 해석해야 한다.

'문체 장章'자를 어떻게 쓰고 있는가?

앞서 해석한 〈춘풍대아능용물春風大雅能容物 추수문장불염진秋水文
章不染塵〉에서 보았던 문장文章과 문룡文竜의 합성자를 사용하고 있는
것을 확인할 수 있을 것이다. 이로써 청나라 등석여의 작품과 추사의
작품, 그리고 옹방강翁方綱에게 보낸 편지 격인 이 작품에 똑같은 방식
으로 쓰인 합성자가 사용된 것이 확인되고 있는데, 이를 우연 혹은 표
기상의 오류라고 해야 할까? 이것이 증거하는 바가 무엇이겠는가? 이
에 대한 연구는 향후 계속되어야 하겠지만, 분명한 것은 추사와 청나
라 학자들이 서로 상대가 감춰둔 본의를 파악하며 소통했던 어떤 방식
이 있었다는 사실이다.*

병자호란 이후 적지 않은 인사들이 청의 문물뿐 아니라 서구의 문
물을 조선에 지속적으로 소개해왔다. 그들이 들여온 높은 수준의 서양
문물이 조선 사회를 어떻게 변화시켰는가? 대부분 신기한 장난감 정도
로 취급하며 폄하하였을 뿐, 그것들이 지닌 가능성에 주목한 적이 없으
니, 정부 정책의 변화를 이끌어낼 수 없었던 것이다. 아무리 바깥세상
의 신기한 물건을 소개해도 군자는 완물玩物(장난감)을 탐해선 안 된다
며 수염을 쓰다듬으며 헛기침만 해대는 성리학자들이 조정을 장악하
고 있는 한, 조선의 개혁은 요원할 수밖에 없었다. 조선의 실학이 사그
라든 주된 이유다. 이러한 조선의 정치구조를 간파한 추사는 성리학의
병폐를 극복할 새로운 정치구조와 이념을 정비하여 위로부터 개혁을
추구하고자 하였다.

아직도 추사는 모화사대주의자라 생각하시는 분이라면 추사의 〈삼
십만매수하실三十萬梀樹下室〉이란 작품을 감상해보시기를 권하고 싶다.

삼십만매수화실

〈三十萬梅樹下室〉
23.4×132.0cm, 1853년, 澗松美術館 藏

'삼십만매수하실三十萬梅樹下室'

"삼십만 그루의 매화나무 아래 있는 방."

중국의 부춘산富春山에 은거한 어떤 이가 삼십만 그루의 매화나무를 심고 은거해 살았다는 이야기를 동경했던 것일까?* 그런데 삼십만 그루의 매화나무를 심으려면 도대체 얼마나 큰 땅이 필요한 것일까? 족히 백만 평은 필요할 것이다. 그런데 백만 평쯤 되는 매화꽃 밭에 은거한 삶을 은거라 할 수 있을까? 여기서 잠시 조선말기 화가 조희룡趙熙龍(1797-1859)이 그린 〈매화서옥도梅花書屋圖〉를 통해 삼십만 그루 매화나무 속에 은거한 삶의 모습을 상상해보는 것도 재밌겠다.

삼십만 그루의 매화나무 숲 속에 글방을 세우고 은거한 채 독서를 소일 삼은 은자에게 매화꽃이 만발한 화려한 봄날은 희망과 실망이 엇갈리는 순간이다. 봄이 오기를 기다리고 기다렸지만, 봄이 오고 꽃이 만

* 『한와알제화잡존漢瓦評題畫雜存』 제1항, '富春山中計畝種得 三十萬樹' "부춘산 속 밭이랑 헤아려 (매화나무) 삼십만 그루를 심었던 ……"

趙熙龍, 〈梅花書屋〉,
106.1×45.6cm, 國立中央博物館

발해도 찾는 이가 없다면, 봄은 봄이로되 나를 찾아온 봄이 아니고, 매화 꽃밭이 아무리 화사해도 아름다운 새장에 불과하기 때문이다. 삼십만 그루의 매화나무 숲 속에 글방을 짓고 은거하는 일은 아무나 할 수 있는 일이 아니다.

군이 비유하자면 한명회韓明澮(1415-1487)가 지은 압구정과 같은 것으로, 세상을 등진 것이 아니라 시류에서 잠시 비켜 앉아 세상이 변하기를 기다리고 있는 모습이다. 매화나무 숲 속에서 책을 읽으며 생각과 계획을 다듬고 있는 은사가 기다리는 것은 역설적으로 매화나무 숲을 떠나는 날이다. 매화꽃이 만발하면 기쁜 소식을 전하는 반가운 손님이 찾아오려니 그 손님을 따라 이 숲을 떠나리라. 한마디로 벗어나기 위해 스스로를 가두고 있었던 셈이다.

전기田琦(1825-1854)가 그린 〈매화초옥〉을 보면 붉은 옷을 입은 사람이 매화나무 숲을 향해 다리를 건너고 있는 모습이 그려져 있다. 기다리고 기다리던 소식을 전해줄 사람이 찾아오는 장면이다. 그런데 그 손님이 입고 있는 옷이 붉은 색으로 칠해져 있다.

무슨 의미일까?

붉은 색 옷은 관복官服을 상징하니 방문 목적이 공적인 일 때문이란 뜻이고, 전하는 말이 무엇이든 정치적 사안을 알리러 오고 있는 것이다. 매화는 봄소식을 제일 먼저 전해주는 꽃이니 붉은 옷의 사내가 전해 올 소식이 무슨 소식이었으면 좋겠는가?

추사의 정치 역정을 살펴보면 적어도 그가 제주에 유배되던 시절부터는 끝없는 기다림 속에서 살았던 사람이었다. 〈매화초옥〉 속 은사처럼 추사 또한 매화꽃이 만발할 봄날을 기다리고 또 기다리는 삶을 살아냈다. 그런데 삼십만 그루 매화나무 숲 속에 글방을 짓고 은거하며 독서로 소일하는 은사의 모습과 추사의 생애가 겹쳐지지 않는다. 〈삼십

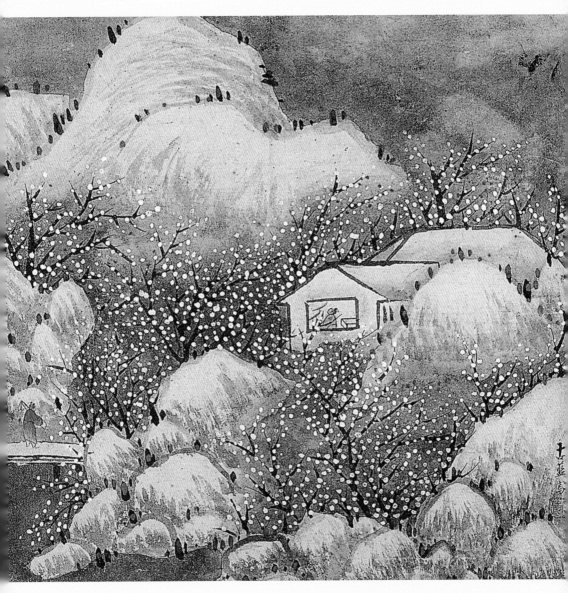

田琦, 〈梅花草屋〉, 29.4×35.2cm, 국립중앙박물관 소장

만매수하실三十萬楳樹下室)이 쓰인 시기를 서체를 통해 가늠해보면 말년 작이 틀림없는데, 말년의 추사는 한강변 압구정 주인 한명회의 권세나 넉넉함과 거리가 멀었기 때문이다. 그렇다면 추사는 〈삼십만매수하실〉을 통해 무슨 말을 전하고자 했던 것일까?

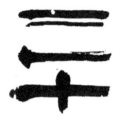

추사의 본의는 그가 그려낸 독특한 글자꼴 속에 감춰져 있으니 '석 삼三'과 '일만 만萬'자에 주목하시길 바란다. 먼저 추사가 그려낸 '석 삼三' 자를 쓴 방식을 살펴보자.

둘[二]과 하나[一]가 합해져 셋[三]이 되는 구조로 되어 있다. 이것은 셋이란 뜻이 아니라 세 번[二之加一]이란 의미를 분명히 하기 위함이다.

하나[一]에 하나[一]를 더하면 둘[二]이 되고 그 둘[二]에 다시 하나를 더해 셋[三]이 되는 진행 과정을 시각적으로 그려내고 있는 것이다.

이때 '삼三'은 단순한 명사가 아니라 동사적 효과를 통해 '삼三'을 설명하는 방식이라 하겠다. 그렇다면 추사는 왜 '석 삼三'에 동사의 기능을 부여하고자 했던 것일까?

노자 『도덕경道德經』에

　　'道生一, 一生二, 二生三, 三生萬'
　　"도는 하나를 낳고, 하나는 둘을 낳고, 둘은 셋을 낳고,
　　셋은 만을 낳았다."

라는 대목이 나온다. 도가 변해 세상 만물이 생겨나는 과정을 간결하게 설명하고 있는 이 대목에서 일, 이, 삼은 각각 양의兩儀, 사상四象, 팔괘八卦와 같은 의미로 읽을 수 있다. 추사가 둘[二]에 하나[一]를 더하는 방식으로 셋[三]을 그려낸 이유가 무엇이겠는가?

사상이 팔괘로 변하려는 순간을 이야기하기 위함이다.

세상 만물은 팔괘에서 생겨나니 사상이 팔괘로 변하는 순간이란 세상이 바뀌려는 순간과 같은 의미가 된다. 결국 추사가 그려낸 '석 삼三' 자의 모습은 "역易이 바뀌려는 순간"을 표현하고 있는 것이며, 이때 '열 십十'자는 땅의 의미로, 우리가 살고 있는 세상이 되겠다.

사상이 팔괘로 변해가고 있으니 세상의 모습도 역의 변화에 따라 변할 것이나, 아직 팔괘가 완성되지 않았으니 만물의 모습은 아직 완전히 변화하지 못한 미완이나 변화가 임박한 상태이다.

이것이 추사가 그려낸 '일만 만萬'자의 모습이 어정쩡한 형태로 표현된 이유다. 그런데 추사가 그려낸 '만萬'자는 '풀 초艹'가 있어야 할 부분에 '뫼 산山'자 두 개가 앉아 있다. '만萬'자의 부수가 '풀 초艹'임을 감안하면 이 글씨를 '일만 만萬'으로 읽는 것이 옳은 것인지 신중히 생각해볼 일이다. 생김새는 닮았어도 족보에 없으니 무턱대고 시제時祭에 부를 수는 없지 않은가?

추사가 그려낸 '萬'자가 '일만 만萬'이 아니라면 무슨 글자가 될 수 있을까?

'산굽이 우嵎'와 '일만 만萬'의 합성자 아닐까?

'산굽이 우嵎'는 '해돋이 우嵎'라고도 읽는다. 『서경』「요전堯典」에 '우이嵎夷'라는 말이 나온다.* "해가 돋는 곳"이란 뜻으로 "해 돋는 동쪽 땅에 사는 오랑캐", 다시 말해 동이족東夷族이란 뜻이다. 한유韓愈와 함께 고문부흥운동을 제창했던 당나라 시인 유종원柳宗元의 시구에 '山嵎嵎以 巖立兮 산우우이 암립혜'라는 구절이 있다. 산이 겹쳐진 모습을 빗대어 천자의 나라에 비견되는 오랑캐의 나라가 등장했음을 읊은 시구다. 이제 추사가 그려낸 '일만 만萬'자의 의미가 가늠되지 않는가? 동이족의 땅에서 탄생한 나라 조선朝鮮이란 의미도 되지만, 동이족의 땅에서 시작하여 대륙의 주인이 된 청나라와 여전히 반도에 갇혀 있는 조선을 비교하는 것이라 할 수도 있겠다.

* 『서경』「요전堯典」, '宅嵎夷口暘谷'

추사가 그려낸 '일만 만萬'자 속에서 조선을 읽으면 '삼십만三十萬'의 의미는 "조선에 변화의 물결이 일렁이고 있는 모습"을 뜻하나, 조선과 청으로 읽으면 동이족의 맏형 격이었던 조선은 만주의 여진족이 대륙의 주인이 되는 동안 무엇하고 있었는지 탄식하는 소리처럼 들린다. 추사는 어디에 방점을 두었던 것일까?

추사는 이어지는 글자 '매화나무 매㮴'를 쓰기 위해 '매화나무 매梅'의 고자古字를 선택했는데, '매梅'의 고자[㮴]는 '아무 모某'의 고자이기도 하다. 다시 말해 추사가 그려낸 '매화나무 매梅'의 고자[㮴]는 '아무 아무개'라는 지시대명사로 읽을 수 있다는 의미다. 추사가 선택한 '매㮴'는 마치 두 사람이 함께 서 있는 모습으로 그려져 있다. 무슨 뜻이겠는가?

사람이 혼자 살 수 없는 것처럼 국가와 국가 간에도 협력이 필요한 법이며, 협력은 상호간의 존중에서 시작되는 법이다. 그런데 200년 전에 멸망한 명에 대한 의리를 내세우며 청을 무시하고 외면하는 조선의 정책은 현실도피이자 열등감일 따름이다.

한족이 세운 명보다 같은 동이족이 세운 청이 조선과 피 한 방울이라도 더 섞여 있으면 있거늘, 죽은 이민족 제사 챙기느라 산 동족의 경사를 백안시하는 것이 군자의 예법이란 말인가? 피보다 진한 것이 성리학의 가르침인지 모르겠으나, 도리보다 명료한 것이 눈앞의 현실임은 왜 모르는가?

추사가 그려낸 '매화나무 매㮴'는 나란히 서 있는 두 사람의 형상을 본뜨고 있다. 추사는 조선과 청이 병립한 모습을 통해 천자의 나라로 받들던 명의 그늘에서 벗어나길 바랐던 것은 아닐까?

사촌이 땅을 사면 배가 아프다 한다. 그러나 배 아파하는 옹졸한 마

음으로 내 땅을 늘릴 수는 없는 법이다. 배가 아파도 어떻게 땅을 살 수 있었는지 배워야 나도 땅을 살 수 있지 않겠는가? 결국 조선의 문물을 발전시키고 백성을 편히 살도록 하려면 적극적으로 대륙과 교류해야 하건만, 헛된 명분을 내세우며 고립을 자초하니 조선 백성만 여위어간다. 혹독한 겨울이 끝났음을 알려주는 매화꽃이 피었다는 기쁜 소식은 언제쯤 조선 팔도로 퍼져나가려는지…….

삼십만 그루의 매화나무에 꽃이 만발해도 서옥書屋에 틀어박혀 곰팡내 나는 책만 읽는 선비는 봄이 왔음을 알지 못한다. 아니 어쩌면 고집 센 선비는 봄의 모습을 기억조차 못 하고 있는지도 모르겠다. 눈 막고 코 막고 귀까지 막은 채 숨만 쉬고 있으면 매화꽃이 핀 것을 어찌 알 수 있겠는가? '삼십만매三十萬梅' 다음 글자를 '나무 수樹'가 아니라 '막을 수樹'로 읽어야 하는 이유다.

『논어』 「팔일八佾」에 '邦君樹塞門 管氏亦樹塞門 방군수색문 관씨역수색문'이란 표현이 나온다. 국왕이 궁중문 앞에 색문塞門을 세우자 관중도 국왕을 흉내 내 색문을 세웠다는 말인데, 공자는 이 사례를 들어 관중이 예를 모른다고 지적하셨다. 재상과 국왕의 예가 같을 수 없다는 공자의 지적을 통해 "색문을 세운다[樹塞門]"는 국왕의 예법에 해당함을 알 수 있을 것이다. 이때 '수樹'는 '가리다'라는 뜻으로 동사이며, '수색문樹塞門'을 줄여 '수樹' 혹은 '색문塞門'이라 쓰기도 한다.

그럼 "색문을 세운다"는 의미가 무엇일까?

원래 '색문'이란 안과 밖의 시선을 가리는 용도로, 담장과 연결되어 있지 않은 문을 뜻한다. 일종의 가림판 역할을 하는 구조물이라 하겠다. 그런데 공자께서는 왜 재상이 색문을 설치하는 것은 예가 아니라 했을까? 재상은 국왕과 달리 백성과 직접 접촉하며 정사를 돌보는 사람이기 때문이다. 이 말인즉 이미 공자 시대에도 제도적으로 국왕이 백

성을 직접 다스리지 않았다는 의미다. 이는 관료의 보고를 통해 백성의 사정을 파악할 수 있을 뿐이니 관료가 국왕에게 거짓 보고를 올리면 국왕은 세상 물정을 파악할 수 없는 구조적 문제가 발생하게 된다. 이런 까닭에 현명한 국왕은 나라 사정을 정확히 파악하고자 대궐 밖으로 나가 백성들의 실상을 직접 눈으로 확인할 수 있는 기회를 만들고자 노력했던 것이다.

결국 '수樹'란 국왕의 권위를 높이기 위해 백성들의 눈으로부터 국왕의 모습을 가려주는 가림판을 세운 것이나, 역으로 국왕 또한 백성을 직접 볼 수 없는 구조물이라 하겠다.

이런 관점에서 볼 때 추사가 '삼십만매三十萬槑'의 다음 글자 '막을 수樹'를 쓰며 몇 번이나 가슴을 쳤을지 상상이 되고도 남음이 있지 않은가?

높고 깊은 대궐의 담장은 문이라도 있지만, 국왕을 에워싼 인人의 장벽에는 문조차 없어 고운 님께 봄소식을 전할 길이 없구나. 매화꽃이 만발하면 씨 뿌릴 준비해야 하건만, 님은 봄이 온 줄 모르니 어이하면 좋을꼬? 농부가 때를 놓치면 굶주릴 수밖에 없고, 정치가가 때를 읽을 줄 모르면 나라가 쪼그라들 수밖에 없건만, 봄소식 전할 방법이 없어 입술만 마르네…….

이런 까닭에 추사는 '하실下室'*이라 쓰며 답답해하고 있는 것이다. 청나라와 교류하며 대등한 나라로 나아갈 기회를 외면한 채 200년 전에 멸망한 명에 대한 의리에 매달리고 있는데, 그 의리라는 것이 따지고 보면 명나라를 천자의 나라로 받들고자 하는 일에 불과하다. 이는 조선 스스로 자청하여 명나라를 천자의 나라로 받들었기 때문인데, 이것이 조선 스스로 제후국[下室]을 자임하는 것과 무엇이 다르단 말인

가? 언제 조선의 국왕이 명에게 봉토와 성씨를 하사받았단 말인가? 봉토와 성씨를 하사받은 적이 없는 조선이 어찌 명의 제후국이란 말인가? 이는 스스로를 낮추었기 때문이며, 신하가 국왕을 속여 그리 만들었기 때문이다.

이제 추사가 그려낸 마지막 글자 '집 실室'을 주의 깊게 살펴보시기를 바란다.

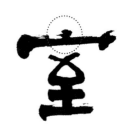

'집 실室'을 국왕이 거처하는 궁궐이라 읽으면 '움집 면宀'은 궁궐의 지붕이 되고, '이를 지至'는 국왕이 내리는 지극히 타당한 왕명이 된다 하겠다. 그런데 왕궁 지붕의 중심에 있어야 할 용마루가 좌우로 움직이는 동세 속에 그려져 있다. 이것이 무슨 의미겠는가?

용마루가 흔들리면 서까래가 떨어지고 기와가 흩어지게 마련이니 지붕이 온전할 수 있겠는가?

'양진梁塵'이란 말이 있다.* 옛 노나라의 우공虞公이 노래를 부르면 대들보 위의 먼지도 움직였다는 고사에서 유래된 것으로, 이때 우공이 부른 노래가 '아雅'라는 것에 주목해보라. 천도를 받드는 바른 정치를 노래한 '아雅'를 불러 들보 위의 먼지를 움직였다는 표현이 단지 명창의 발성을 언급하기 위함이었겠는가? 낡은 정치를 일소하는 노래라는 뜻이다. 『관자管子』에 '下情求不上通 謂之塞 하정구불상통 위지색'이란 말이 나온다. 백성들의 사정이 국왕에게 전해지지 않는 것을 일컬어 '색塞'이라 하니 구중궁궐에 계신 국왕이 바른 결정을 내릴 수가 없다. 추사가 그려낸 '집 실室'자의 '이를 지至' 부분이 '임금 왕王'과 '잘못됨'을 의미하는 표식(×)이 결합된 것처럼 보이지 않는지?

삼십만 그루의 매화나무를 심고 그곳에 글방을 세워 한평생 좋아하는 책이나 읽으며 매화꽃과 함께 유유자적한 삶을 살고자 했다면 추사는 충분히 그리 살 수 있도록 허락된 가문에서 태어났다. 그러나 말년

* '魯人虞公善雅歌 發聲盡動梁上塵

의 추사는 모든 것을 잃고 급기야 불가에 귀의하여 절밥 축내다가 세상을 떠난다. 그런 추사의 삶과 예술이 어찌 가벼울 수 있겠는가? 참된 예술작품은 작가를 닮게 마련이니, 이는 작품에 예술가의 삶이 투영되어 있기 때문이다.

'삼십만매수하실三十萬楳樹下室'

"세상의 역易이 바뀌어[三十] 동이족이 세운 두 나라 조선과 청이[萬] 나란히 설 수 있는 호기가 찾아왔건만[楳] 200년 전 멸망한 명의 제후국을 자청하는 잘못된 정책을 펼치도록[下室] 국왕의 눈을 가리고 있으니[樹] 이를 어찌해야 좋단 말인가?"

추사가 추구한 개혁정책이 무엇을 향했다고 생각하는가?

차호명월성삼우
호공매화주일산

—

且呼明月成三友　好共梅花住一山

너른 강물이 씻어가길 바랐다.

　지난 달포 간 한강을 건너며 뱃사공의 노 젓는 소리에 묻힌 줄 알았다.

　그러나 오늘도 인정머리 없는 겨울바람 늙은이 눈을 주책없게 만든다고 타박하며 강을 건넌다.

　보내는 이가 너무 애통해하면 떠나는 이 마음 편치 않다기에 강을 건너는 내내 떠나는 뒷모습만 배웅하고 돌아오리라 돌아오리라 몇 번이고 다짐했었다.

　자리를 내주며 조용히 물러서는 낯익은 얼굴들과 눈 마주치는 것도 괴로워 그냥 손 인사만 건넨 채 눈을 감고 있었다.

　향 올리고 술 올리고 제문 읽고 절을 하는 내내 잘도 참아냈건만……

　정작 상주의 곡소리도 잦아든 상청喪廳을 찾아든 새벽달에 기어이 눈앞이 흐려지고 말았다.

　"인형仁兄, 이리 앉으시구려."

好共梅花住一山
且呼明月成三友

桐又仁兄屬定

阮堂作蜀錄沁

20.8×30.5cm, 澗松美術館 藏

차호명월성삼우 호공매화주일산

추사의 많은 작품 중 이 대련만큼 그의 애통한 마음이 절절히 전해지는 작품을 본 적이 없다. 불가에서는 인생을 고苦라 하지만, 가까운 이를 잃고 애통해하는 것도 인간만이 느낄 수 있는 감정이고, 인연이 이리 깊다면 슬픔도 호사처럼 느껴질 정도다.

상실감이 괴로운 것은 좋았던 시절의 기억 때문이고, 그리움이 아름다운 것은 아직 끝나지 않았기 때문이니, 헤어질 것을 두려워하기보다는 만나지 못한 인연을 서러워해야 할지도 모를 일이다. 인간의 칠정七情 어느 하나 삶을 엮어내는 데 필요치 않은 것 있으랴……. 가슴 저미는 애통함도 이토록 인생을 인생답게 만들어주는가 보다.

'차호명월성삼우且呼明月成三友
호공매화주일산好共梅花住一山'

그동안 추사 연구자들이 "다시 밝은 달을 불러 세 벗을 이루니 아름다운 매화와 더불어 한 산에 사네."라고 해석해온 이 작품을 필자가 갑자기 조인영趙寅永의 제사에 참석한 추사의 애통함으로 읽어내는 모습에 의아해하시는 분들이 많을 것이다.

시詩이기 때문이다.

아니 시화詩畵라고 하는 표현이 정확하겠다. 추사는 이 대련을 쓰며 3개의 그림을 곁들여 자신의 심회를 표현하고 있다. 제사상에 올린 떡(혹은 전煎)의 모습, 신주神主가 안치된 상청의 모습, 그리고 제 몸보다 큰 불꽃을 머리에 이고 있는 몽당 초이다.

3개의 숨은 그림을 모두 찾아내면 소위 추사체라는 것을 어떻게 이해해야 하는지 새로운 안목이 생길 터이니, 다음 문장을 읽기 전에 수

고스럽지만 다시 한 번 찾아봐주시길 부탁드린다.

서예작품을 감상하며 글의 내용을 정확히 해석하지 못하면 엉뚱한 상상만 하게 된다. 이 작품에 대하여 어떤 이는 "음율감 있게 율동미 넘치는 획들이 매우 간결하게 어우러져 있고 너그럽고 광대해 보이는 획으로 서슴없이 횡획되어 있어 시원한 느낌을 준다."고 하며 필획의 경쾌한 느낌에 방점을 두고, 어떤 이는 한술 더 떠 '삼우三友'에 친절히 주까지 달아주며 "삼우란 청풍淸風, 명월明月, 추사 자신"이라고 억지 주장을 펼친다. 대취한 것도 아니실 텐데 조화弔花가 늘어선 상갓집을 잔칫집으로 오해하고 권주가 부를 양반이니 어찌하면 좋단 말인가.

숨은그림찾기는 끝내셨는지?

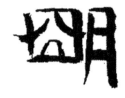

정답은 '또 차且', '밝을 명明', '살 주住'이다. 이 작품의 내용을 정확히 읽어내려면 우선 '밝을 명明'자의 '날 일日' 부분을 주목할 필요가 있다. '날 일日'을 이런 모습으로 쓰는 경우 보신 적이 있는지?

혹자는 개성이라 말할지도 모르겠다. 그러나 개성도 합당한 이유가 있어야 개성이고 무엇보다 억지를 개성이라 하기에는 추사의 연세가 너무 무거워 보인다.

추사가 쓴 '날 일日' 자의 모습에서 연상되는 것이 없으신지? 추사는 '밝을 명明'의 '날 일日' 부분에 신주를 모신 상청의 모습으로 형상화하였다. 요즘 식으로 표현하면 영정 사진에 검정 띠를 드리운 모습이라 하겠다.

이제 처음부터 읽어보자. 차호且呼는 일반적인 관용어가 아니니, 차且와 호呼로 나눠 낱글자로 읽는 것이 정석이겠다. '또 차且'는 변두籩豆(제물을 담는 그릇)에 제물을 층층이 쌓아올린 모습을 상형화한 글자로 '그 위에[加之]', '중첩시키다'라는 의미를 담고 있다.*

* '또 차且'는 『사기』의 '공자빈차천孔子貧且賤' "공자는 가난했을 뿐 아니라 천한 신분 출신이었다."처럼 '가지加之'의 뜻으로 쓰이며 『시경』의 '변두유차籩豆有且' "제기 위에 제물을 겹쳐 쌓아 올리다."라는 표현에서 알 수 있듯 '중첩하다'라는 의미를 담고 있다.

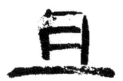

그런데 추사가 쓴 '또 차且'자를 그의 방식을 따라 모사해보면 글씨 쓰는 순서가 파격적인 것은 논외로 치더라도 글씨 쓰는 방식이 너무 불편하다는 것을 이내 느끼게 된다. 더욱이 첫 획에 해당되는 좌측변의 세로획이 두 토막으로 나뉘어져 있는 모습은 상식적으로 설명할 방법이 없다. 글씨를 쓰다 보면 간혹 실수를 보완하기 위해 가필을 하는 경우도 있지만, 이런 경우라면 대부분 균형을 맞추거나 필획의 모자라는 부분을 보충하는(예를 들어 필획의 길이가 짧은 것을 길게 해주는) 정도의 보완적 조치를 취하는 것이 상식이고, 누구나 가능한 한 가필의 흔적을 남기지 않기 위해 신경 쓰게 마련이다. 그런데 추사는 일획으로 내려 그어야 할 '차且'자의 좌측 변 세로획을 각기 진행 방향이 다른 점과 선으로 나눠놓았다.

이는 가필의 흔적이 아니라 처음부터 의도된 것이란 생각을 떨칠 수 없게 한다. 이것이 실수를 보완하기 위한 것이었다면 추사가 다른 글씨를 쓰려고 종이에 붓을 댔다가 급히 계획을 바꿔 '차且'자를 쓰게 되는 상황을 고려해볼 수도 있으나, '차且'자가 문장의 첫 글자라는 점을 감안해보면 이것도 설득력이 없다. 의도된 행동엔 반드시 이유가 있게 마련이다. 도대체 추사는 '또 차且'자로 무엇을 표현하고자 했던 것일까?

답은 '밝을 명明'자의 독특한 모습을 통해 설명된다.

눈물이다.

추사가 그려낸 '또 차且'를 변두에 쌓아올린 떡을 상형화한 것이라는 전제하에 문장의 주어主語 추사를 불러오면 '또 차且'는 추사의 눈에 비친 모습이 된다. 다시 말해 추사는 '차且'자를 변두에 쌓여 있는 제물이 그의 눈에 맺힌 눈물 때문에 상象이 끊어져 보이는 모습을 상형화하기 위해 '차且'의 모습을 그렇게 표현한 것이다. '차且'의 맨 위쪽 가로획이 가볍게 떨리는 모습 속에 눈물을 삼키며 복받치는 감정을 애

써 누르고 있는 추사의 흐느낌이 느껴지지 않는지?

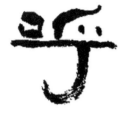

망자를 향한 눈물이 '또 차且'라면 망자를 떠나보내기 싫어하는 간절한 몸짓은 '부를 호呼'에 담겨 있다. '부를 호呼'는 '소환하다', '초빙하다'라는 뜻과 함께 '슬퍼하다'라는 의미로 쓰이는데, 추사는 '부를 호呼'를 쓰기 위해 '입 구口', '발톱 조爪', '고무래 정丁'을 조합하였다. 육신을 떠나 날아가는 영혼에게 돌아오라고 소리쳐 부르다 부르다 지쳐서 할 수만 있다면 고무래(갈고리)라도 사용해 떠나는 영혼을 잡아두고 싶은 심정이 담겨 있다. 목이 쉬도록 불러도 보았고 허공을 휘저으며 붙잡아도 보았는데 손으로 잡은 듯하면 어느새 손가락 사이로 빠져나간다. 날카로운 발톱이라도 있어 붙잡을 수 있으면 좋을 텐데, 갈고리라도 있으면 끌어당길 수 있을 텐데, 도무지 잡을 방법이 없으니 안타까울 따름이다.

그러나 가슴속에 담아둔 사람의 정은 하늘조차 억지로 빼앗아갈 수 없고 조인영의 영혼을 붙잡아둔들 그가 다시 살아날 리 없다는 걸 추사인들 몰랐겠는가? 그의 애절함과 간절함을 이해 못 하는 것은 아니나 초혼招魂*에 사용하는 도구치곤 갈고리와 발톱은 어딘지 과하고 부자연스러워 보인다. 그런데 왜 추사는 '부를 호呼'를 쓰면서 발톱과 갈고리를 언급하고 있는 것일까? 누군가를 간절히 부르는 행위 속에는 통상적으로 "함께하며 도와달라."는 마음이 담겨 있게 마련이다. 그렇다면 추사가 발톱과 갈고리까지 언급하며 조인영의 영혼을 붙잡아두고 싶어 하는 심정을 표현한 것은 역으로 조인영의 발톱과 갈고리가 필요하다는 의미는 아니었을까?

『한비자』「해로解老」에 '민지호시자유조각民知虎兕之有爪角'이란 말이 있다. 세상 만물은 모두 자신을 지켜낼 방법이 필요하지만, 모두가 호랑이나 물소처럼 제 몸을 지킬 수 있는 강력한 무기를 가지고 태어

* 사람이 죽었을 때 그 사람이 생시에 입던 저고리를 왼손에 들고 오른손은 허리에 대어 지붕에 올라서거나 마당에서 북쪽을 향해 "아무 동네 아무개 복復"이라 세 차례 부르는 행위. 육신을 떠난 영혼에게 돌아오라는 뜻. 세 번의 부름에도 살아나지 못하는 까닭에 초혼이 끝나면 상제는 머리를 풀고 곡을 하며 초상이 난 것을 알리게 된다.

나지는 않는다. 그러므로 힘없는 백성은 자신을 보호해줄 수 있는 호랑이나 물소와 함께하며 자신의 안전을 얻고자 모여든다.

무슨 뜻인가?

조인영이 추사의 방패막이였었다는 의미다. 그런 조인영이 세상을 떠났으니 추사는 이제 정적들의 집요한 공격을 혼자 막아내야 한다. 어찌하면 좋을까? 조인영의 영혼에게 수호천사가 되어달라는 것이고, 조인영이 죽었어도 풍양조씨 가문과의 인연이 끊어지지 않게 도와달라는 것이다. 이런 관점에서 해석해보면 추사가 '부를 호呼'자를 쓰기 위해 사용한 '고무래 정丁'은 '나이 스물의 사내 정丁'으로 바꿔 해석하는 것이 보다 정확한 해석이라 하겠다.*

어느새 기울기 시작한 달빛이 상청에 모셔둔 신주에 다르자 신주에 쓰인 조인영趙寅永이란 글귀가 선명히 읽혀진다. 새삼 그가 이미 이 세상 사람이 아니라고 일깨워주려는 듯 야속하게 굴던 새벽달은 이제 그의 영혼이 떠날 때임을 재촉하며 한 발 한 발 상청 깊숙한 곳까지 밀려든다. 첫닭이 울기 전에 서둘러 추사와 권돈인 마지막 술잔을 올리고 신주를 바라보니 조인영이 웃고 있다.

추사는 세 친구를 명월明月 속에 모두 모으기 위해 '밝을 명明'자 속에 조인영과 권돈인 그리고 추사 자신을 담았다. '날 일日'이 상청에 모셔둔 조인영이니 두 개의 달('밝을 명明'자 속의 '달 월月' 부분과 '달 월月'자)은 권돈인과 추사가 되는데, 두 개의 달이 뜬다 한들 하나의 태양만 하랴. 태양은 말 그대로 '지극히 큰 양陽'이고 달은 태음太陰일 뿐이니, 향후 추사와 권돈인의 정치 행위는 조정 밖에서 이루어질 수밖에 없을 것이란다.

'차호명월且呼明月'의 뜻을 알았으니 이제부터는 이 작품이 칠언시

* 『시경』에 '祈父予王之爪牙 기부여왕지조아'라는 표현이 있다. "하늘에 계신 선왕이시여, 우리 왕을 보호하소서."라는 뜻으로 이때 '조아爪牙'는 왕을 호위하는 도구를 지칭하고 있다. 또한 『史記』「항우기項羽紀」에 쓰인 '정장고군려丁壯苦軍旅'나 『진서晉書』의 '丁夫戰于外 老弱穫于內 정부전우외 노약확우내'라는 문장에서 '정丁'은 "힘든 군역軍役을 맡은 사내"라는 뜻으로 쓰이고 있다. 또한 '정정丁丁'은 "벌목하는 소리", "바둑 두는 소리"를 묘사한 의성어이니, 추사가 '부를 호呼'를 쓰기 위해 '발톱 조爪'와 '나이 스물 사내 정丁'을 쓴 이유가 무엇인지 짐작된다. 바둑판 위의 싸움은 모의 전쟁 아닌가?

형식을 빌린 대련으로 이루어져 있는 점에 주목하며 핵심어와 대구를 교차시키는 방식으로 추사의 목소리를 계속 들어보자. '차호명월성삼우且呼明月成三友'는 칠언시 형식을 기본을 하고 있다는 점을 감안하면 '삼우三友'는 '차호명월'의 의미를 보충 설명하여 조인영, 권돈인, 추사가 친구 사이로 지냈다는 의미로 자연스럽게 연결된다. 그런데 문장의 핵심어 자리에 '이룰 성成'이 놓여 있다는 것은 많은 생각을 하게 한다. 오늘날 '이룰 성成'은 보통 "목적한 바를 이룸"의 뜻으로 쓰이고 있으나, 이는 성공成功을 이르는 말일 뿐 '이룰 성成'의 원뜻과는 다소 차이가 있기 때문이다. 고한문古漢文에서 '성成'은 "어떤 일을 수행하고 그 공적을 추인받기 위해 심사를 청함"이란 뜻에 가깝다. 결국 '성成'은 평가를 받기 이전 상태로, 평가를 거쳐 공식적으로 공적이 인정되어야 비로소 성공成功이라 할 수 있다. 이는 다시 말해 '성삼우成三友'는 단순히 "세 친구가 모였다."는 뜻 이상의 의미를 내포하고 있다는 뜻이다. 또한 '성成'의 대구인 또 다른 핵심어 '살 주住'는 원래 완전히 정착하여 뿌리내리고 사는 것이 아니라 "~에 임시로 거주하다."라는 뜻으로 쓰인다. 결국 완료형이 아니라 진행형의 의미 속에서 해석하는 것이 바른 해석이 되기 때문이다.

이쯤에서 첫 구절의 의미를 정리해보자.

추사가 '이룰 성成'을 시구의 핵심어 자리에 둔 것은 '삼우三友'가 한자리에 모인 이유를 설명하기 위해서다. 추사에 의하면 세 사람이 한자리에 모인 이유는 비록 조정에서 힘을 잃었지만, 그들이 꿈꾸던 정치개혁을 계속 추진하여 성공시키기 위해서란다.

'차호명월성삼우且呼明月成三友'
"제사상을 사이에 두고 인형仁兄과 마주하다니 눈물이 앞을 가리

는구려〔且〕. 어떡하든 붙잡고 싶지만 이승과 저승이 다르니 어찌해볼 도리가 없구려. 부디 저승에서라도 함께하며 도와주시구려〔呼〕. 이승과 저승의 친구가 합심하여〔明月, 三友〕 우리가 꿈꿔왔던 것을 기필코 추인 받을 수 있도록 합시다〔成〕."

대련의 첫 구절을 읽었으니 이제 대구를 통해 마주하는 구절과 비교해보자. '차且'의 대구 '좋을 호好'의 의미는 서로 뜻을 함께하는 가족 같은 친구라는 뜻이고, '호呼'의 대구 '다 공共'의 의미는 비록 몸은 이승과 저승으로 나뉘었지만 하나의 목표를 향해 합심하자,* 라는 뜻이 된다. '명월'의 대구 '매화'는 한시漢詩에서 힘든 겨울이 끝났음을 알리는 봄의 상징이니, 세 친구가 기다리는 소식이 들려오는 순간을 의미하는 것인데……. 그런데 추사가 '명월'의 대구로 선택한 '매화'라는 단어가 어딘지 어색해 보인다. 왜냐하면 추사가 단순히 매화를 지칭하자고 했다면 '매梅'자 한 자면 족하고 꼭 두 자가 필요했다면 단매丹梅, 서매瑞梅, 천매天梅, 하다못해 월매月梅라고도 쓸 수 있었는데 그는 왜 무미건조한 사전식 표현을 써넣었을까? 한시에서 글자 한 자의 무게를 이해하는 사람이라면 추사의 높은 학식과 어딘지 격이 맞지 않는다는 느낌이 들 것이다. 학수고대하며 기다리던 소식을 빨리 접하고 싶어 하는 마음을 담고자 했다면 매화梅花보다는 매향梅香이 어울리지 않았을까?

달밤에 매화꽃을 눈으로 확인하려면 온 산을 헤매야 하지만, 눈으로 확인하지 않아도 향이 전해지면 매화꽃이 핀 것을 알 수 있으니, 향기로 꽃 소식을 암시하는 것이 시적으로나 이치상으로나 품격 있는 표현일 텐데……. 그러나 추사는 성의 없이 매화라 하였다.

왜일까?

'명월明月'과 정확히 대구를 맞추기 위함이다.

* '다 공共'은 단순히 '모두'라는 뜻이 아니라 "모두가 어떤 행위를 수행함"이란 의미를 담고 있다. 『논어』 「위정」의 '衆星共之 중성공지'나 『시경』의 '共祭祀矣 공제사의'가 대표적인 범례이며 『사기』의 '法者所與 天下共也 법자소여 천하공야' "법은 모두가 함께하는 것으로 천하에 존재하는 모든 이들이 함께 지켜야 하는 것이다."에서 알 수 있듯이 "함께 받는다."로 실천에 방점을 두고 있다.

'명월'의 '명明'은 조인영과 권돈인을, '월月'은 추사 자신을 지칭하는 구조임을 상기하면 '매화梅花'의 '매梅'는 매화나무, '화花'는 매화꽃으로 분리하여 의미체계를 잡아주기 위함이다.

추사는 '매화梅花'라는 단 두 글자를 통해 향후 추사와 그의 동료들이 어떻게 역할을 분담하고 무엇을 목표로 삼았는지 가늠해볼 난초를 숨겨두었다.

『논어』「자공子竿」에 공자께서 제자 안연顏淵에 대해 언급하시며, "(그가 죽다니) 애석하구나. 나는 그가 부단히 나아가는 것만 보았지 그가 멈추는 것을 본적이 없다." "벼가 자라도 이삭이 패지 않는 경우가 있으며 이삭이 패어도 알곡이 여물지 못하는 것이 있으니……."라고 말끝을 흐리신 대목이 나온다.*

이 대목과 『논어』「선진先進」의 "안연이 죽자 공자께서는 아! 하늘이 내 목숨을 빼앗으려 하는구나. 하늘이 내 목숨을 빼앗으려 하는구나."** 하시며 통곡하는 장면을 겹쳐보면 추사가 무슨 말을 하고 있는지 짐작할 수 있을 것이다. 공자께서 가장 아끼던 제자 안연이 죽자 "하늘이 내게 안연의 장례를 지켜보게 하시다니……." 하시며 비통해하신 것은 자신의 가르침을 후세에 전할 제자를 잃었으니 자신의 미래가 사라졌다고 낙담하고 계신 것이다. 이 상황을 조인영의 상청에 앉아 있는 추사의 처지에 대입해보자.

애통해하는 공자는 추사가 되고 세상을 떠난 조인영은 안연이 되며 "벼가 자라도 이삭이 패지 않는다[苗而不秀]."의 '묘苗'는 '매梅'이고 '수秀'는 '화花'가 되는 구조가 만들어진다.***

한마디로 매화나무는 조인영과 권돈인이고 매화꽃은 추사 자신으로 설정한 후 어떻든 자신이 주도하여 꽃의 역할을 맡을 테니 풍양 조씨 가문과 권돈인은 계속 자신을 후원하게 도와달라는 뜻을 담고

있다. 추사가 조인영의 영전에서 망자에게 도와달라 청한 이유가 무엇이겠는가? 조인영이 죽었어도 풍양조씨 가문이 몰락한 것은 아니니, 매화나무가 완전히 죽은 것은 아니기 때문이다.

다음 글자 '살 주住'의 독특한 모습에 주목해보자. 추사가 쓴 '살 주住'자의 '주인 주主' 부분을 살펴보면 마치 거의 다 탄 몽당 초의 모습이 연상될 것이다. 주어진 시간이 얼마 남지 않았다는 뜻이다. 추사 나이도 어느새 예순하고도 다섯……. 죽기 전에 반드시 해결해야 할 일이 남아 있는데 시간이 촉박하다. 세 친구가 함께 추진해오던 개혁이 실패로 끝나지 않으려면 정치적 재기를 해야 하건만, 안동김씨들의 기세는 꺾일 줄 모르니 추사의 마음이 어찌 초조하지 않았겠는가?

섣달의 긴긴밤을 밝혀주던 상청의 긴 초는 어느새 몽당 초로 변해가고, 초가 짧아질수록 불꽃을 잡고 있는 심지는 오히려 길어지니 불꽃이 초의 키보다 커지며 팔랑거리고 있다. 초는 짧아졌지만 반대로 길어진 심지 덕에 한층 밝아진 화광火光을 바라보며 추사는 무슨 생각을 하고 있었을까?

추사는 자신을 매화나무의 꽃으로 비유했었다.

일반적으로 '꽃을 피운다.'라는 말은 정점頂點에 도달한 상태를 지칭하는데……. 이 당시 추사는 삶이 얼마 남지 않은 노년의 실패한 정치가이고 정적인 안동김씨 가문의 세도는 꺾일 기미도 없으니 추사가 자신을 꽃으로 비유한 것도 이상하고 꽃을 피우겠다고 하는 것도 가능성이 없어 보인다. 추사는 무슨 방법으로 세 친구가 꿈꿔왔던 정치개혁을 성공시킬 수 있다고 생각하고 있었던 것일까?

"벼가 자라도 이삭이 패지 않는 경우도 있으며 이삭이 패어도 알곡이 여물지 못하는 것이 있으니." 추사가 생각해낸 해법은 매화나무의 꽃은 매실을 맺기 위한 과정일 뿐 일의 성패는 튼실한 매실을 얻는가

에 달려 있다고 본 것은 아닐까? 다시 말해 세 친구는 매화꽃을 보기 위해 매화나무를 심은 것이 아니라 매실을 얻기 위해 그동안 매화나무를 돌봐왔던 것이라 하겠다. 매실이 맺히려면 매화꽃이 피어야 하는데, 추사가 자신을 매화꽃으로 비유한 만큼 이미 꽃은 피어 있는 상태다.

그러나 공자의 비유처럼 꽃이 피어도 열매가 자라지 않는 경우가 있으니, 이는 꽃이 수정되지 않으면 열매를 맺을 수가 없기 때문이다. 추사가 초조해한 것은 생물학적 수명이 얼마 남지 않은 자신은 꽃의 소임을 다하여 튼실한 매실이 맺히도록 수정授精을 시켜야 하는데 아직 수정을 마치지 못하였기 때문이다.

* 추사가 '사람 인人' 변을 이용하여 "헤어져 있던 것이 서로를 반기며 빠른 속도로 다가오는 모습"을 상형화한 예는 여타 작품에서도 발견되는데, 이러한 독특한 표기 방식은 〈施爲要侶千兮弩磨浮當如百涑舍 시위요려천균노마호당여백속사〉, 〈道德神僊 도덕신선〉 등에서도 확인할 수 있다.

수정을 하려면 짝이 필요하고, 그 짝이란 추사의 연령을 고려해볼 때 그의 뜻을 계승해 열매를 맺을 후계자를 양성하는 일이라 할 것이다. 추사는 후계자와 자신이 만나는 순간을 헤어져 있던 연인이 서로를 향해 달려가는 모습으로 그려내 서로가 간절히 원하던 상대임을 표현하였다.* 이어지는 '일산一山'의 '뫼 산山'은 국가 혹은 조정을 상징하므로 '일산'은 "조정의 모두가 ~"라는 뜻으로 대구 관계에 있는 '삼우'의 목표를 지칭하고 있다 하겠다.

30여 년 전 '화풍정火風鼎(䷰, 조정의 개혁을 통해 백성을 윤택하게 하고 조정의 권위를 세움)'을 꿈꾸며 관복을 입고 조정에 출사하던 시절의 꿈이 실패하여 비록 '화산려火山旅(䷿, 조정에서 쫓겨나 떠돌이 신세로 전락한 채 재기의 기회를 엿봄)'의 시기를 보내고 있지만, 반드시 재기하여 조정을 개혁시키겠다는 다짐을 담고 있는 작품이다.

'호공매화주일산好共梅花住一山'
"서로 가족처럼 여기며 하나의 뜻을 이루기 위해 합심하던[好共]
우리 세 친구가 어렵게 매화꽃을 피웠으나[梅花]

인형이 세상을 떠나니 매화나무가 힘을 잃었구려.

나 또한 이승의 삶이 얼마 남지 않았지만〔住〕

후계자를 키워내 매실을 얻는다면 우리의 꿈은 새로운

매화나무로 자라나 온 산을 덮겠지요.〔一山〕"

한 그루의 매화나무가 자라 꽃을 피우고 열매를 맺으면 수많은 씨앗이 생길 것이고, 그 씨앗이 또 새로운 매화나무를 키워내면 최초의 매화나무는 죽어도 온 산에 매화나무가 자라게 될 것이니, 꽃을 수정시켜 매실을 얻을 수 있다면 세 친구의 꿈은 실패한 것이 아니다.

말년의 추사가 선택한 정치활동은 후계자를 양성하는 일이었을 것이란 추론을 하면 그의 후계자가 누구였을지 궁금해진다. 언뜻 보면 온 산에 매화꽃이 만발한 어느 봄날 세 친구와 함께 밝은 달을 따라 풍류를 즐기는 모습으로 오해하기 쉬운 이 작품 속에 숨겨진 추사의 본의를 엿보려면 세심한 관찰력이 필요하다. 추사의 학예學藝가 대단하다 목청 높이기에 앞서 연구자라면 그분을 대하는 당신의 태도부터 바꿔야 할 것이다. 큰 인물은 농담조차 뼈가 있는 법인데 당신의 수준에서 농담을 농담으로 듣고 가볍게 넘기면 어찌 되겠는가?

그간의 연구서들이 이 작품의 협서를 '桐人仁兄 印定 阮堂作 蜀隷法 동인인형 인정 완당작 촉예법'이라 읽어왔다. 필자가 서체 전문가가 아닌 까닭에 정확한 근거를 가지고 반박하기 어렵지만 '인印'자와 '법法'자로 읽는 것이 옳은 것인지 의문이 든다.

협서의 내용을 고려해볼 때 글을 쓰는 방식이 추사의 높은 학식과 어딘지 어울림직하지 않기 때문이다.* 협서에 쓰인 '동인인형桐人仁兄 인정印定'을 어떤 이는 "동인桐人 이진사에게 써주었다."로 해석하고 또 어떤 이는 한술 더 떠 동인桐人을 이근수李根洙(1824-1860)라 하며 그

* '인정印定'은 혹시 '수정受定'으로 읽을 수 없는지? '촉예법蜀隷法'의 '법法'은 '더할 첨添'으로 읽는 것이 불가능한지 묻고 싶다. 만일 이것이 가능하다면 이 작품이 시사하는 바가 조금 더 명확해지고 풍부해지겠지만 필자의 실력으로는 정확히 글자를 읽을 수 없으니 서체 전문가들의 고견을 듣고자 한다.

의 족보까지 들먹이며 짜 맞추고 있는데 저명한 노학자께서 이렇게 억지를 부려도 되는 건지 모르겠다. 동인이 이근수라면 추사가 1786년생이니 동인은 추사보다 38세나 어린 사람이 된다.

선생께서는 38살이나 어린 후학에게 인형仁兄이라 부르시는지? 인형은 서너 살 차이의 동년배들끼리 상대를 예우하며 부르는 호칭인데……. 늦둥이 아들뻘에게 인형이라 부르는 추사의 모습을 상상할 수 있는 것이 놀라울 뿐이다. 추사와 그의 부친 김노경이 몇 살 차이인가? 스무 살 차이이다.

이 작품에 쓰인 동인桐人은 호가 아니라 "새 세상을 꿈꾸는 사람"이란 의미로, '동인인형桐人仁兄'이란 "새 세상을 꿈꾸며 함께한 존경하는 친구"라 해석하는 것이 합

당할 것이다. 향후 연구가 더 필요하지만 '동인인형'은 조인영을 지칭하는 것으로, 전체적으로 볼 때 이 작품은 조인영의 영전에 바치는 형식으로 쓰인 것이라 생각된다. '오동나무 동桐'은 봉황이 깃들길 바라는 마음이고 현자의 출현을 알리는 상서로운 새가 봉황임을 모르지는 않을 것이다. 고시古詩에서 오동나무와 봉황이 어떤 비유 속에 쓰이고 있는지 찬찬히 읽어보시길 바란다. 백번 양보하여 동인桐人이 이근수라 치더라도 추사와 이근수가 이 작품을 매개로 무슨 의미 있는 교류를 하였으며, 어떤 학술적 가치가 있기에 남의 족보까지 뒤적이며 의미 없는 주장을 펼치는지 도무지 알 수가 없다.

글자를 읽을 줄 안다고 문장의 의미가 저절로 이해되는 것은 아니듯 글자를 늘어놓는다고 문장이 만들어지는 것도 아닌데, 추사가 그저 글자를 나열하며 문장을 쓰고 있다고 믿고 그렇게 가르치고자 함인가?

잘못된 지식은 차라리 모르는 것만도 못한 법이다.

일독이호색삼음주

—

一讀二好色三飲酒

앞서 필자는 추사의 예술작품들이 강한 흡입력에도 불구하고 정작 호소력이 모자라는 점을 지적한 바 있다. 또한 그의 작품들이 이러한 특성을 지니게 된 이유를 장황하게 설명하며 이는 추사가 정적들의 눈을 피하기 위해 숨바꼭질하고 있기 때문이니 추사 작품을 제대로 이해하려면 추사의 입이 아니라 눈동자를 따라 읽으시라고 조언한 바 있다. 이제 필자는 추사의 〈일독이호색삼음주一讀二好色三飲酒〉를 통해 그의 작품을 읽는 새로운 방식을 여러분께 검증받고자 한다.

일독이호색삼음주

'一讀二好色三飮酒 일독이호색삼음주.'

"하나 책을 읽고 둘 여자를 탐하며 셋 술을 즐긴다." 정도로 가볍게 해석되고 있는 이 작품은 유홍준 선생이 『완당평전』에 추사의 작품으로 처음 소개하자 즉각 위작 시비가 제기되었다. 이 작품이 필자의 관심을 끌게 된 계기는 그간 서체를 중심으로 위작 시비가 제기되어온 추사의 여타 작품들과 달리 "작품의 내용이 추사답지 않다."는 점이 위작 판단의 유력한 증거로 거론되고 있기 때문이다. 위작임을 주장하는 연구자들은 호주好酒, 호색한好色漢의 모습을 추사의 고매한 풍모와 연결시키는 것에 거부감을 느끼고 진품으로 자리매김하고 싶어 하는 측은 인간의 보편적 본성과 주흥酒興 끝에 나온 치기를 들먹이며 애써 변론하고 있다. 애당초 각자의 견해를 피력하는 수준의 논쟁으로 진위가 가려질 사안이 아니었으나, 양측의 다툼은 예상치 못한 엉뚱한 합의점을 도출해낸 꼴이 된 것이 더 큰 문제다. 작품의 진위 여부와 별개로 논쟁이 남긴 유일한 합의점은 이 작품을 졸작拙作으로 판정하는 데 양측이 암묵적으로 동의한 셈이기 때문이다.

그러나 이 작품은 추사가 무엇을 꿈꾸며 정치에 입문했고, 어떤 과정을 통해 꿈을 이루고자 했었는지 그의 생각을 엿볼 수 있는 단초를 제공해줄 뿐 아니라, 그가 어떤 방법을 사용하여 정적들의 눈을 간단

히 따돌리고 자신의 생각을 온전히 작품화하고 있는지 확인할 수 있는 흔치 않은 본보기이다. 변론자는 변론 대상을 보호하려는 목적에 앞서 변론 대상부터 정확히 파악할 수 있어야 타인을 설득할 힘이 생기는 법이며, 실체를 파악하고자 하면 선입견을 내려놓고 객관적인 현상에 주목할 필요가 있다.

'일독一讀 이호색二好色 삼음주三飮酒'를 하나의 문장 혹은 유기적인 의미체계 속에서 읽어내려면 우선 '독讀', '호색好色', '음주飮酒'를 하나로 연결시킬 수 있는 고리부터 찾아야 할 것이다. '독', '호색', '음주'에서 공통분모를 찾을 수 없으니 남은 방법은 일一, 이二, 삼三의 연속성에 의지할 수밖에 없겠다. 이는 '一', '二', '三'을 서수序數로 읽어야 한다는 의미다. '一', '二', '三'을 서수로 읽으면 '一'은 '처음[初]' 혹은 '시작[始]'이란 뜻이 되고, '二'는 과정이 되며, '三'은 결과가 되는 문장구조 속에서 '讀', '好色', '飮酒'가 놓이게 된다.

'一讀 二好色 三飮酒'
"책을 읽고 호색한 결과가 음주로다."

추사가 읽은 책의 내용이 호색과 음주의 즐거움을 예찬하는 잡서雜書라는 것인가? 읽을거리가 책만 있는 것은 아니니, 무엇이든 글로 쓰인 것은 모두 독讀의 대상이 되는데, 도대체 추사는 무엇을 읽은 것일까? 대략 난감할 뿐이다.

단서는 항시 현장에 있게 마련이라 했다. 혹시 하는 마음에 추사가 남겨두었을지도 모를 흔적을 찾아 작품을 면밀히 살펴보니, '읽을 독讀'과 '마실 음飮'자 속에 괘卦가 그려져 있다.

추사는 '읽을 독讀'의 '조개 패貝' 부분을 변형시켜 불(火)을 상징하

는 이괘離卦(☲)를 그려 넣었고, '마실 음飮'의 '먹을 식食' 부분에는 산山을 상징하는 간괘艮卦(☶)를 숨겨두었다. 두 개의 괘를 확인했으니 이괘離卦(☲)를 상괘로 하고 간괘艮卦(☶)를 하괘 삼아 『주역』을 통해 읽어내면 추사가 무슨 이야기를 남겼는지 확인할 수 있을 것이다.

화산려火山旅(䷷)

풍성함의 극단에서 본거지를 잃고 떠돌이 신세로 전락한 사람에게 필요한 조언을 담고 있는 괘다. 그렇다면 〈일독이호색삼음주一讀二好色三飲酒〉는 추사가 유배지에서 마음을 다스리기 위해 쓴 경구警句 혹은 자기반성문일 가능성이 높다. 처음엔 책을 읽으며 마음을 다스렸으나 괴로움과 무료함을 달래기 위해 결국 호색과 음주에 빠졌었다는 고백일 수도 있고, 반대로 아무리 울분이 쌓이고 적적하여도 그리되지 않겠다는 다짐일 수도 있겠다. 그러나 추사가 조정에서 쫓겨난 이후의 행적을 모두 조사해봐도 말년의 추사가 주색잡기에 빠졌었다는 흔적은 발견되지 않고 있으며, 무엇보다 호색과 음주 사이에 순차성順次性이 약하다. 어디서부터 잘못 읽은 것일까?

'읽을 독讀'자 속에 이괘(☲)가 들어 있는 것은 분명하고 『주역』의 괘를 통해 읽어야 하는 것도 틀림없어 보인다. 그렇다면 일독一讀은 "『주역』의 64괘 중 이괘(☲)가 들어 있는 어떤 괘를 읽고 ~을 시작하였다."라는 뜻이 아닐까? 이것은 주역 64괘 중 어떤 괘인지 확인하려면 이괘(☲)와 짝을 이루는 또 다른 괘를 '읽을 독讀'자 속에서 찾아내야 한다는 의미인데…….

'말씀 언言' 부분을 건괘乾卦(☰)로 보고 '천풍구天風姤(䷫)'로 읽는 것이 합당할까? 그러나 추사가 '말씀 언言' 부분을 마치 양효(_)가 중첩된 것처럼 가로획 일색으로 표기하였지만 어딘지 억지춘향 같다.

또 막혔다.

이제 미로를 벗어나는 길은 『주역』64괘 중 이괘(☲)를 상괘로 쓰는 모든 괘를 대조하며 실마리를 찾을 수밖에 없다.

'화천대유火天大有(䷍)', '화뢰서합火雷噬嗑(䷔)', '중화이重火離(䷝)', 화지진火地晉(䷢)', '화풍정火風鼎(䷱)', '화수미제火水未濟(䷿)' 괘명卦名과 괘상卦象의 의미를 하나씩 검토해가던 중 "솥에 불을 지펴 요리하는 상"이란 대목이 눈에 확 들어온다.

'화풍정火風鼎(䷱)', 화풍정이다.

'읽을 독讀'자의 '조개 패貝' 부분을 자세히 보면 마치 이괘(☲)가 긴 다리를 가진 그릇에 담겨 있는 모습으로 그려져 있다. 긴 다리를 가진 그릇이란 다름 아닌 '정鼎'이고, '정鼎'은 국가의 권력을 상징하는 청동 솥의 이름이다.* 추사는 '읽을 독讀'자를 '화풍정火風鼎(䷱)'으로 쓰기 위해 불을 상징하는 이괘(☲)가 정鼎에 담겨 있는 모습을 그려주는 방법으로 바람을 상징하는 손괘(☴)를 생략한 것이다. 주역을 통달한 자만이 입구를 더듬어볼 수 있는 기발한 방법이다. 추사는 '독讀'자의 글자꼴을 '화풍정(䷱)'을 담는 은밀한 도구로 쓰기 위해 두 개의 괘상을 함께 그려 넣는 손쉬운 방법 대신 하나는 괘를 그려주고 다른 하나는 그림으로 암시하는 방법을 통해 64괘의 괘의卦意에 통달한 사람만이 유추해낼 수 있도록 복잡한 미로를 설계한 것이다.

이 대목에서 추사가 왜 이토록 복잡한 미로를 설계했는지 궁금해진다. 왜냐하면 추사가 '읽을 독讀'자의 '말씀 언言' 부분에 손괘(☴)를 그려 넣고자 했다면 그의 즉흥적인 순발력만으로도 자연스러운 멋을 살려냈을 것이라 믿기 때문이다. 그러나 추사는 '말씀 언言' 부분을 마치 양효(⚊)처럼 보이는 무표정한 가로획을 무려 6획이나 중첩시켰고, 그 결과 작품의 느낌이 어딘지 경직되어 보이기 때문이다.

추사의 예술적 감각을 고려해보면 이해하기 어려운 부분이다.**

* 주대周代 청동기의 하나인 정鼎은 다리가 세 개 달린 큰 솥으로 왕이 새 나라를 세우면 가장 먼저 주정鑄鼎부터 하였다. 정鼎에는 사기邪氣를 막아주는 문양과 함께 법조문 등을 새겨놓기도 하는 등 국가의 권력을 상징하는 대표적 기물이었다. 하夏나라가 구정九鼎을 주조하였다는 뜻은 고대 중국이 천자를 중심에 두고 아홉 제후국[九]으로 이루어진 체제라는 의미이며 각각의 제후는 정鼎을 독립 제후국의 상징으로 삼았다.

** 작품의 내용을 감안해볼 때 이 작품은 65세쯤의 말년 작으로 여겨진다. 그러나 이 작품은 말년 작 특유의 자연스러움이나 여유가 없어 보이는데, 이는 이 작품이 다루고 있는 내용을 알게 되면 오히려 당연하다고 생각하게 될 것이다. 서체를 기준으로 작품의 진위와 연대를 추론해오던 기존 관행을 재고해보게 하는 기회가 될 것이다.

지적 유희를 즐기고 있었던 것일까?

물론 그럴 수도 있다.

그러나 유희는 즐거움을 위한 것이니 경직된 모습과 어울리지 않으며, 무엇보다 추사의 삶이 그렇게 한가했었던가? 오히려 추사가 '말씀 언言' 부분에 무표정한 가로획을 거듭해 그었던 것은 보는 이의 시선을 '언言' 부분에 묶어두려는 일종의 교란책으로 여겨진다.

생각해보자.

만일 원치 않는 상대가 이 작품을 보다가 이괘(☲)를 발견하고 무언가 이상하다 생각하여 또 다른 괘를 찾고자 한다면 어디를 주목하겠는가? 그 원치 않는 상대가 다름 아닌 정적이라면 어떻겠는가?

추사는 정적의 시선을 따돌려야 할지도 모르는 순간을 대비하여 엉뚱한 길로 안내하는 이정표를 세워 '화풍정(☲)'에 접근하지 못하게 막고 있는 것이다. 이는 그만큼 이 작품이 정치적으로 예민한 사안을 담고 있다는 반증이다.

『주역』'화풍정火風鼎(☲)'에 쓰여 있는 주된 내용은 "천명이 새로운 것을 수립하도록 허락하시니 인재를 구해 새 질서를 세우기에 좋은 기회가 도래하였다."는 것으로 결국 정치적 개혁의 시기라는 의미다. 그렇다면 추사가 쓴 '일독一讀'이란 "나는 조정의 개혁을 꿈꾸며 정치에 입문하였다."라는 뜻이다. 정치적 개혁을 주창하는 사람은 개혁의 대상과 목표가 있게 마련이고, 개혁의 대상으로 지목된 사람은 저절로 정적이 될 수밖에 없으며, 개혁의 대상이란 기득권을 지닌 세력이니 그들이 반격할 빌미를 주지 말아야 할 것이다. 추사의 작품이 쉽게 해석되지 않는 이유다.

어렵게 일독의 의미를 '화풍정(☲)'을 통해 읽었으니 이제 '一', '二', '三'을 『주역』식으로 읽는 방법을 찾아보자. '一', '二', '三'을 서수로 읽

는 방식은 『주역』의 어느 부분에서 합치될까?

팔괘가 형성되는 과정이다.

'道生一, 一生二, 二生三, 三生萬'

"도가 하나를 낳고 하나가 둘을 낳고 둘은 셋을 낳으니 셋은 만물을 낳았다."

노자 『도덕경』 42장의 '一, 二, 三'을 통해 설명하는 것은 무리일까? 유가 사람인 추사의 문장을 『도덕경』을 통해 해석하는 것이 마뜩치 않다면 성리학의 태두 격인 주자가 남긴 『역본의易本義』를 통해 '一, 二, 三'을 가늠해보자.

'일매생이一每生二 자연지리야自然之理也 역자음양지변易者陰陽之變 태극자기리야太極者其理也. 양의자시위일획이분음양兩儀者始爲一畫以分陰陽 사상자차위이획이태소四象者次爲二畫以太少 팔괘자八卦者 차위삼획이삼재지상시비次爲三畫而三才之象始備'

"하나가 항상 둘을 낳는 것은 저절로 그리되는 이치에 따라 그리된 것이다. 역이란 것은 음과 양이 변하는 것으로 태극에 그 이치가 있다. 양의兩儀는 처음 음과 양이 나뉜 것이고 사상四象은 (양의에 1획이 더해져) 이 획으로 태소(음양의 힘의 크기 차가 생긴 것)라 하며, 팔괘八卦는 (사상에 1획이 더해져) 삼 획이 된 것으로 삼재三才(天, 地, 人)의 상이 시작될(출현할) 준비가 갖춰진 것이다."

『도덕경』과 『역본의』 모두 '一, 二, 三'은 팔괘가 만들어지는 과정(순서)을 설명하고 있으며, 현상계에 무언가가 출현하거나 변화하게 되는 것은 효爻(⚊⚋)의 중첩 때문에 생기게 된다. 결국 추사의 〈일독이호색삼음주一讀二好色三飮酒〉의 '일독'은 양의兩儀 상태이고 '이호색'은 사

상四象 상태이며 '삼음주'는 팔괘八卦 상태로 이해할 때 비로소 하나의
이야기가 꿰어진다.

'일독'을 "화풍정(䷱)을 읽고 ~을 시작하였다."라고 읽으면 '호색'과
'음주'는 무슨 뜻이 될까? 일단 괘가 그려져 있는 '삼음주三飮酒'부터
읽어보자. '마실 음飮'에 그려져 있는 괘를 손괘巽卦(☴)로 착각할 수 있
으나 획수를 확인해보면 간괘艮卦(☶)이다. 문장 구조상 '일독一讀'이
시작이고 '삼음주三飮酒'는 결과이니 '일독'의 이괘(☲)를 상괘로 하고
'삼음주'의 간괘(☶)를 하괘로 합해주면 '삼음주'는 '화산려(䷷)'가 된다.
결국 추사의 '일독一讀 이호색二好色 삼음주三飮酒'는 "시작[一讀]은 화
풍정(䷱)을 꿈꿨는데 결과[三飮酒]는 화산려(䷷)가 되었구나."라는 문맥
속에서 이야기가 만들어질 것이다.

이제 '일독'과 '삼음주'를 『주역』의 문구를 통해 변환시켜 보다 구체
적인 추사의 이야기를 들어보자.

『주역』 「화풍정」(䷱)의 상象은

 '상왈象曰 목상유화정木上有火鼎 군자이정위君子以正位 응명응명凝命'
 "나무 위에 불을 붙여 솥을 끓이니 군자는 그 위位를 바르게 하여
 명을 응축(결집)시켜라."

라고 쓰여 있다.

무슨 뜻인가?

국가권력을 상징하는 솥[鼎]에 온갖 재료(다양한 개별적 특성)를 넣고
끓이는 행위는 하나의 법령하에 국가 구성원이 조화를 이루는 모습을
상징하는 것으로, 각각의 재료가 어울려 새로운 맛을 만들어내기 위
해 세워진 것이 국가라는 것이다. 이러한 국가의 국정을 책임진 자들이

모두 모여 천제天帝와 상제上帝께 새로운 법령을 제정 반포하게 되었음을 고하는 의식을 행하고, 그 법령을 솥[鼎]을 통해 명문화名文化시키는 것을 일컬어 응명凝命이라 한다.

『주역』'화풍정'(䷱)은 솥을 기울여 불순물을 쏟아내고 솥의 내부를 깨끗이 청소하는 것으로 시작하여 요리한 음식을 백성에게 전해주자 백성들이 그 솥을 귀히 여기는 것으로 마무리된다. 추사의 개혁의 목표가 백성들의 삶을 윤택하게 하고 백성들에게 정권의 정당성을 추인 받겠다는 것에 있었다는 의미다.

이에 반해 『주역』「화산려」(䷷)의 상象은

'상왈象曰 산상유화山上有火 려군자의旅君子以 명신용형明慎用刑 이불유옥而不留獄'

"산 위에 불이 났으니 작은 군대를 이끄는 군자는 밝고 신중하게 형벌을 사용하여 옥사를 길게 끌지 말라(감옥을 비워라)."

산 위에 불이 붙었다는 의미는 천자의 조정에 분란이 생겼다는 의미로, 지방의 제후는 밝고 신중하게 내부 단속부터 하고 이리저리 옮겨 다니는 화마火魔에 대비해야 한다는 뜻이다.

'상왈象曰 려소형旅小亨 유득중호외柔得中乎外 이순호강지而順乎剛止 이려호명而麗乎明 시이형려정길야是以亨旅貞吉也'

"단전에 말하기를 여旅가 작은 형통을 이루는 방법은 (天子·조정)의 부름 밖에 (스스로를) 존치시켜 복종적이고 유순한 태도를 취하여 (조정의) 강한 힘이 도달하지 못하게 막고(불똥이 튀지 않도록 함) 뛰어남을 밝히면 여旅(떠돌이)의 신세이나 길함을 얻을 것이다."

일찍이 맹자도 "선비가 벼슬자리를 잃는 것은 마치 제후가 나라를 잃는 것과 같다."*고 했을 만큼 벼슬자리는 선비가 뜻을 펼칠 기반이지만, 일단 세가 불리해지면 유순한 태도로 쓸데없이 화를 자초하지 말고 힘을 비축하며 재기의 기회를 모색하라는 조언이다.

이제 '일독'(시작)과 '음주'(결과)를 하나의 문맥으로 연결해 읽어보자.

> "조정을 개혁하여 백성을 윤택하게 하고 조정의 권위를 회복시키고자 시작한 나의 정치 역정이 결국 조정에서 쫓겨나 떠돌이 신세가 되었구나. 그러나 다시 재기할 날을 꿈꾸며 일신을 정비해야겠다."

라는 문맥이 엮어진다. 그렇다면 '이호색二好色'은 추사가 꿈꿨던 개혁 정치가 실패하게 된 이유 혹은 개혁정치를 펼치는 과정이 거론되는 것이 문맥상 자연스러운데 난데없이 '호색'이라니 어찌 된 영문일까? '호색'의 사전적 의미는 "여색女色을 특별히 좋아함"이다. 그러나 '일독'과 '삼음주'가 엄정한 정치적 문제를 거론하고 있는 점을 감안할 때 '이호색'이 여색을 지칭하는 것이라면 여색에 빠져 정치적 타격을 입고 정계에서 축출되었다는 문맥 속에서 뜻이 정해질 수밖에 없을 것이다. 그런 일이 실제로 있었던가? 적어도 기록상 그런 일은 없었다. 그렇다면 추사는 '호색'을 다른 의미로 사용하고 있는 것은 아닌지 생각해볼 일이다.

고증학의 대가였던 추사가 '호색'을 "여색을 특별히 좋아함"과 다른 의미로 사용했다면 반드시 고증학적 근거가 있을 것이다.

'좋을 호好'는 『대학』의 '여호호색如好好色'에서 간취되듯 "동족同族 의식에서 생기는 좋은 감정"이란 뜻을 내포하고 있는 글자로, 일종의 가족애, 동지애와 같은 '우리'라는 개념을 기저에 깔고 있는 글자다. 한편 '낯 색色'은 '얼굴 빛'이란 원뜻에서 "얼굴에 감정이 표출되는"이란

의미가 파생되었다.* 그러므로 '이호색'은 "여색을 즐김"이란 일반적 의미와 별개로 "서로 동족임을 알아보고 좋아하는 감정을 드러냄"이란 의미로 해석할 수 있다.

이는 '이호색'을 반드시 여색과 연결시켜 해석할 필요가 없다는 의미이며, 오히려 "서로 의기투합할 동족(동지)이 생겼다."라는 뜻으로 읽으면 '일독一讀 이호색二好色 삼음주三飲酒'는 하나의 문맥 위에 놓이게 된다.

그러나 '호색'의 사전적 의미가 여전히 마음에 걸린다. 어렵겠지만 '호색'이 "여색을 특별히 좋아함"이란 의미로 쓰이게 된 어원을 살펴 매듭을 짓는 것이 확실한 방법이겠다. '호색'이란 말을 누가 언제 "여색을 좋아함"이란 의미로 해석하여 오늘에 이르게 되었는지 알 수 없으나 '호색'이란 말은 『맹자』를 통해 널리 알려진 것으로 여겨진다.

『맹자』「양혜왕梁蕙王 하下」와 『맹자』「만장萬章 상上」의 특정한 이야기 속에 각기 세 차례씩 연이어 '호색'이란 표현이 나온다. 『맹자』「양혜왕 하」에서 맹자께서 제선왕齊宣王에게 왕정王政을 펼치길 권하자 왕이 답하기를 왕정이 좋긴 한데 자신이 왕정을 펼칠 수 없는 이유를 변명하는 대목이 나온다.

> '왕왈王曰: 과인유질寡人有疾 과인호색寡人好色
>
> 대왈對曰: 석자태왕昔者太王 호색好色 애궐비愛厥妃'
>
> "왕이 말하기를 과인은 결점이 있으니 과인은 여자를 좋아(하여 왕정을 행하기 어려울 듯)합니다. 맹자가 대꾸하시기를 옛날 태왕께서도 여자를 좋아하여 후비를 사랑했습니다."

백성의 삶을 윤택하게 하는 왕정을 펼칠 수 없는 이유가 여자를 좋아하기 때문이라 변명하는 제선왕도 우습지만, 그 변명에 맹자께서는

* '색色'이 얼굴 빛(감정의 표출)으로 쓰인 대표적 예는 『논어』「위정」의 '子夏問孝 子曰 色難 자하문효 자왈 색난' "자하가 효에 대해 묻자 공자께선 색난이라 답한다."이다. 이때 '색난色難'이란 "자식이 항시 좋은 얼굴 빛으로 부모를 봉양하는 일은 어렵다."로 해석된다. 또한 『한비자』「설난設難」에 '者色聰 愛弛得罪於君 자색총 애이득죄어군' "얼굴빛이 나빠져서(싫어하는 감정이 얼굴에 표출되어) 총애가 점점 사라지니"라는 표현이 나오는 등 그 예는 다양한 고전에서 찾을 수 있다.

엉뚱하게 그것은 흠이 아니며 태왕도 왕비를 사랑했다고 답한다.

이상하지 않은가?

국왕이 수도승도 아니고 왕비를 사랑한 것이 무슨 문제가 되는가? 우리가 '호색'이라 함은 "미색에 빠져 정상적인 남녀관계 이외의 외도를 즐기는" 난봉꾼의 의미로 그간 사용하였던 것 아니었던가? 계속하여 맹자는 『시경·대아大雅』 「면綿」의 구절을 인용한 후 말하기를,

'왕여호색王如好色 흥백성동지興百姓同之 어왕하유於王何有'
"왕께서 호색과 함께하여도 백성과 함께하신다면 왕계서 어찌 왕
정을 펼치지 못하겠는가?"

라고 결론을 내린다. 맹자의 논리에 설득력이 있다고 생각되는가? 그렇다면 여색에 빠져 패망의 길을 걸은 수많은 역사 속 군주들은 어떻게 설명할 것인가? 백번 양보하여 맹자께서 제선왕에게 군주의 사적 영역과 공적 영역은 별개라는 점을 지적하고 있다고 해석해야 할까? 맹자께서는 호색이 왕정을 펼치는 데 아무런 문제가 되지 않는다고 하며 왕정의 모본으로 태왕을 거론하였고 그 증거로 『시경』 구절을 인용하였다.

그렇다면 맹자가 언급한 호색의 의미는 『시경·대아』 「면」의 내용을 세심히 해석해보면 조금 더 명확해질 것이다.

『시경·대아』 「면」의 내용을 간략히 소개하면 천자의 영토 바깥 저습지에 제방을 쌓고 자력으로 성대한 국가를 건설한 위대한 왕의 이야기다. 위대한 왕이 주인 없는 불모지를 선택한 이유는 영토를 얻기 위해 천자와 다툴 수도 없고, 천자에게 봉지를 하사받은 적도 없었기 때문이다. 결과적으로 위대한 왕은 천자에게서 영토를 받은 바 없으니 천자의 제후가 아니지만, 천자를 존중하는 태도를 보이는지라 천자는 그에

게 딸을 시집보냈다는 내용이다. 맹자는 이 시의 내용을 인용하며 호색을 거론했다. 호색이 무슨 의미겠는가?

"천자와 외척 관계를 맺어 천자의 가족이 되었다."는 의미다. 또한 『맹자』「만장 상」에서 거론된 호색의 의미도 요 임금이 순 임금에게 두 딸을 시집보내 사위 삼는 상황을 언급하는 과정을 설명하며 순 임금이 천자이던 요 임금의 외척이 되었다는 의미로 쓰이고 있다.

결국 고증학의 대가였던 추사는 '호색'을 "여색을 특별히 좋아함"으로 배우고 사용해온 일반적인 상식을 역이용해 정적들의 눈을 따돌리면서 자신의 의중을 기록한 것이다.

천자와 외척 관계를 맺은 자를 조선말기 상황에 대입해보자.

천자는 국왕이 되고 외척은 크게 안동김씨 가문과 풍양조씨 가문으로 압축되는데, 한쪽은 정적이고 다른 한쪽은 동지다. '이호색二好色'이 누구를 지칭하는 것이겠는가? 정적을 가족처럼 반기는 사람은 없을 테니 당연히 풍양조씨 가문의 조인영을 의미하는 것일 것이다.

'이호색'이 조인영을 지칭하는 것이라 생각하니 추사가 쓴 '낯 색色' 자의 독특한 형태가 예사로 보이지 않는다. 추사는 '이호색'의 '색色'자를 이상한 방식으로 그려 넣었다. 확연히 차이가 나는 굵은 획으로 '몸 기己'를 쓰고, 마치 가느다란 클립(clip)을 끼워 넣는 방식으로 '색色'자를 조립해 넣은 느낌이다. 치밀한 성격의 추사가 상식을 벗어난 행동을 했다면 반드시 그럴 만한 이유가 있었을 것이다. 분명 이유가 있을 텐데……? 온갖 상상을 하며 추사의 의중을 가늠해보다가 조금 엉뚱한 생각이 들었다. 추사 시대에도 클립을 사용했는지 모르겠으나, '낯 색色'이 '몸 기己'를 클립으로 고정시킨 모습을 빌려 쓴 것이라면 '몸 기己'는 겹쳐진 것이 되는데……. 그렇다면 적어도 둘 이상의 몸[己]에 클립을 끼워 고정시켰다는 뜻은 아닐까?

'일독'이 '이호색'으로 변화하는 과정을 『주역』을 통해 설명하면 양의 兩儀가 사상四象으로 진행된 것이라 할 수 있다. 또한 '호색'을 추사와 조인영이 정치적 동지가 되었다는 전제하에 생각해보면 '이호색'은 양효陽爻(━)가 중첩된 모습(⚌)으로 그려진다. 왜냐하면 '일독'(추사의 생각)이 양효(━)이고 '이호색'은 '일독'과 뜻을 같이하는 동지라면 당연히 둘은 같은 특성을 가져야 하기 때문이다. 정리해보자. '일독'에는 이미 불을 상징하는 이괘(☲)가 그려져 있고 '일독'은 '화풍정火風鼎(䷱)'을 꿈꾸며 추사가 정치에 입문한 단계이니 이미 그려져 있는 이괘(☲)에 추사의 꿈을 더하면 ䷢의 모습이 된다. 여기에 동지가 생긴 것을 '이호색'이라 했으니 그 모습은 ䷰로 '화풍정(䷱)'에 한 단계 더 가까워진 것이 되었다. 그렇다면 문제는 '삼음주'는 '화산려火山旅(䷷)'의 모습이 그려질 수 없는데, 분명 '마실 음飮'자 속에 손괘(☴)가 그려져 있지 않은가? 어찌 된 일일까?

'이호색'에서는 괘가 발견되지 않으니 '삼음주'가 '화산려(䷷)'라면 '이호색'은 양효가 아니라 음효(┛)일 수밖에 없다. 답을 찾기 위해 '음飮'자를 자세히 살펴보니 중첩된 양효(⚌)가 하나로 묶여 있고(⚌)그 아래 음효(┛) 두 개가 묶여 있는 모습(䷶)으로 그려져 있다. 글자 속에 직접 괘를 그려 넣는 것은 하나의 글자로 이십여 개의 문장을 쓰는 것과 같은 효과를 야기하는지라, 추사가 오해의 소지가 생길 수 있는 모호한 코드를 걸어뒀을 리는 만무하다. 뜻을 분명히 전하면서도 정적들의 이목을 끌지 않으려면 명료하고 단순한 방식이 필요했을 테니, 만약 추사가 '음飮'에 단지 손괘(☴) 혹은 간괘(☶) 하나만 담을 요량이었다면 '먹을 식食' 부분의 글자꼴을 가능한 한 덜 훼손시켜 정적들의 시선이 집중될 요소를 줄이고자 했을 것이다. 그러나 '삼음주三飮酒'는 단순히 "화산려(䷷)가 되었다."가 아니라 화풍정(䷱)이 화산려(䷷)가 된 연유를

설명해야 하는 까닭에 또다시 글자꼴을 변형시킬 수밖에 없었나 보다.*

추사가 화산려(䷳)의 신세가 되어 돌이켜 생각해보니 조인영과 정치적 동맹을 맺은 시점이 사상四象 단계인줄 알았는데 사실은 양의兩儀 단계였었다는 의미다. 다시 말해 양효 두 개를 하나로 묶은 것은 중첩된 양효(⚏)가 아니라 홑 양효(⚊)였으며, 두 사람이 합해져 한 몸이 된 상황을 '화풍정(䷼)'의 시작점(☴)으로 계산하도록 표시해둔 것이다. 몸과 마음이 하나로 합해져야 비로소 목표를 향해 발걸음을 옮길 준비가 갖춰진 것이니, '이호색'을 양의로 계산하는 것이 당연하겠다.

* '마실 飮'의 '먹을 食' 부분을 會의 모습으로 표기하고 있으나 글자꼴을 고려하면 會으로 쓰는 것이 주목성을 덜어내는 방법이다.

잠시 머리도 식힐 겸 '일독一讀'과 '이호색二好色'을 연이어 읽어보자.

> "조정의 개혁을 통해 백성들의 삶을 윤택하게 하려는 꿈(화풍정䷼)을 위해 조정에 출사하고자 하나 이는 혼자의 생각일 뿐 실행에 옮길 방도를 찾지 못하고 망설이던 차에 뜻을 함께할 동료가 생겼으니 나의 생각은 비로소 몸[己]을 얻게 되었다[二好色]."

추사는 조인영을 자신의 꿈을 현실로 바꿔줄 수 있는 몸[己]과 같은 동료로 여겼다는 의미다. 추사 입장에서 생각해보면 현실적으로 안동김씨들의 전횡을 견제할 수 있는 유일한 세력이 풍양조씨였을 것이다. 그에게 조인영이 어떤 존재였을지 이해되고도 남음이 있지 않은가?

이제 마지막 퍼즐 조각인 '삼음주三飮酒'를 해석해보자.

술을 마시는 행위는 크게 세 가지 경우로 나눌 수 있다. 첫째는 술자체를 즐기기 때문이고, 둘째는 기쁨과 시름 같은 감정과 관련된 경우이며, 셋째는 의식儀式과 관계된 경우다. 추사가 '삼음주'하고 있는 이유는 '이호색' 때문인데 '이호색'이 '화풍정(䷼, 조정의 개혁)'을 위해 뜻을 함께한 조인영이고 '삼음주'가 '화산려(䷳, 조정에서 실각하여 떠돌이

신세가 되었다)'라는 것을 연결시켜보면 분명 축하주는 아니다. 그렇다면 실패한 정치가가 세상을 한탄하며 들어 올린 시름의 술잔인가? '술 주酒'자를 가만히 들여다보니 어디선가 본 적이 있는 모습이다.

'삼음주'는 제사상에 올린 술잔이다.* 30여 년 정치적 동지였던 조인영(1782-1850)이 69세의 나이로 세상을 떠나니 1850년 철종 원년 12월 6일이었다. 하늘은 그날 추사의 몸[己]을 빼앗아가버리셨다. 9년간의 제주 유배 생활을 풀어준 23세의 젊은 국왕께서 고명顧命조차 남기지 않고 돌아가신 것도 믿기 어려운데, 순원왕후가 거센 치맛바람을 일으키더니 강화도령에게 곤룡포를 입혀주고는 일 년 전부터 수렴청정을 시작하였다. 이런 위중한 시기에 조인영까지 세상을 떠났다. 하늘이 돕는구나 생각한 안동김씨들이 광풍을 일으킬 것이 뻔한데 추사는 변변한 바람막이 하나 없이 이 난국과 마주하게 된 것이다. 몸을 잃고 정신만 남은 상태를 무엇이라 하는가?

귀신이다.

추사가 조인영을 잃었다는 것은 사실상 그에게 다시는 조정에 출사할 수 없다는 선고가 내려진 것과 진배없는 일이었다.

사내로 태어나서 한세상 살면서 아무리 참으려 애써도 어깨가 눈물을 밀어 올리는 경험을 해본 사람이라면 65세 노인이 덜덜 떨리는 야윈 손으로 친구의 제단에 술잔을 올리는 모습을 연상하며 눈앞이 뿌예지고 있으리라.

"무정한 사람…… 나는 어쩌란 말인가. 어쩌란 말인가……."

망연히 앉아 있는 추사에게 조인영의 혼백은 당부의 말과 함께 술잔을 되돌려준다.

"이제 그만하시게……. 나를 부르고 인형을 남겨두신 것도 필경 하늘이 뜻한 바가 있기 때문일 걸세. 인형의 늙고 야윈 어깨에 내 짐까지 맡기게 되어 미안하이……. 그러나 하늘의 뜻을 잊지 마시게. 그만 일어

* 추사의 〈차호명월성삼우且呼明月成三友 호공매화주일산好共梅花住一山〉의 '밝을 명明' 자와 비교해보기를 바란다.

나시게. 몸 축나시겠네. 그만 일어나시게……."

〈일독一讀 이호색二好色 삼음주三飮酒〉의 마지막 글자인 '술 주酒'자
의 삼수 변(氵)은 추사의 탄식 소리가 아니라 조인영이 추사에게 당부
하는 소리를 표현한 것이다.*

추사가 조인영의 영전에 올린 술잔에는 좌절된 꿈에 대한 회한이 담
겨 있었으나, 술잔을 받아 든 조인영은 추사에게 당부의 말을 전하며
그의 등을 떠민다. 술잔을 받은 이가 조인영이니 술잔이 말을 건넨다
면 당연히 조인영이 말하는 것 아니겠는가? 조인영의 당부를 다 듣고
난 추사는 상청喪廳을 바라보며 망연히 앉아 있던 늙은 육신을 겨우
겨우 벽을 짚고 일으키더니 섣달의 차가운 새벽 공기 속으로 휘적휘적
걸음을 옮기기 시작했다.

"그렇구려……. 환갑을 넘기도록 부지런히 공부했건만, 또 형에게 배
우는구려……. 세상에 변하지 않는 것은 없으니 이 또한 지나가리. 어
느 구름에 비 들어 있는지 알 수 없지만, 산 사람은 하늘을 믿고 밭 갈
고 씨 뿌릴 수밖에……."**

* 추사는 삼수 변(氵)을 통해
탄식 소리, 귓속말, 신음 소리
등 "~한 소리가 들려온다."는
의미를 시각적으로 표현하는
방식을 즐겨 사용하였다.〈산
숭해심山崇海深〉,〈침계梣溪〉
등이 대표적인 예다.

** 화산려火山旅(䷷)에 처한
사람에게 『주역』은 제일 먼
저 '旅散散 志窮災也 여산산
지궁재야' '여旅는 뿔뿔이
흩어지니 뜻이 궁해지게 되
어 재앙이 닥치게 된다."라고
조언해준다. 근거지를 잃고
떠돌이가 된 작은 군대(조
직)는 필연적으로 결집력이
떨어지게 되니 그나마 남은
힘조차 하나로 모아 쓸 수 없
게 되고 그리되면 재앙을 피
할 수 없게 된다는 뜻이다.
추사 또한 그를 따르는 사람
들이 있었을 테니 그가 조인
영의 영전에서 눈물만 흘리
고 있을 수는 없었을 것이다.

대팽두부과강채
고회부처아여손

—

大烹豆腐瓜薑菜 高會夫妻兒女孫

비린 반찬 끊는다고 혈육의 정이 쉽게 끊어지랴.

중노릇도 팔자에 있어야 하나 보다. 사람이 사람인 것은 사람으로 태어났기 때문인데, 천축국天竺國 고선생古先生께서는 어찌 사람의 본성을 버리라는 것인지? 칠십 늙은이가 되어도 돌아가신 아비 손길 그리운데……. 내 근기根氣가 모자란 탓인지 천축국 노선생이 독한 건지……. 꿈자리가 사납고 아침부터 가슴이 답답한 이유를 몰라 가만히 손가락을 꼽아보니, 오늘이 한식寒食이라.

이런 날에는 염불 소리 피해 강바람을 찾는 품이 영락없이 절밥만 축내는 늙은이다. 살다 살다 칠십 노인이 되어서 양지바른 산등성이에 흰 누에처럼 굼실거리는 저 모습을 부러워할 줄 내 어찌 알았으랴……. 인연, 인연 하지만 부모자식보다 더한 인연이 없으련만, 아비 유택幽宅 잡초도 뽑아주지 못하는 자식이 무슨 염치로 아비를 뵐 수 있을지? 삿갓에 염주까지 두른 자식을 알아는 보실런지? 서러운 응어리가 가슴에 가득 차도 이젠 쉽게 뱉어버리는 것도 여의치 않은 늙은이라 저 강바

람이 씻어주시길 바랄 수밖에…….

"스님! 손님이 찾아오셨습니다요."

"손님? 오늘 같은 날 뉘라서 날 찾아왔을꼬?"

동자승을 앞세우고 절 마당에 들어서자 웬 사내가 공손히 인사를 건네 오는데, 처음 보는 얼굴이다. 삿갓을 벗어 들고 방으로 들어서며 다시 생각해봐도 누군지 모르겠다.

"뉘시라 하는지?…… 요즘은 기억력이 흐려져서……."

"아, 예. 김 아무개라 합니다. △자 □자 쓰시는 분이 제 아버님 되십니다."

"△자 □자 쓰시는 분이라면…… 그럼 안동김씨 가문의 △□ 대감 자제분 되시는지?"

한동안 통성명을 하고 근황을 묻고 차도 권하며 생각해봐도 이 녀석이 너른 한강 건너 이곳까지 먼 길을 찾아온 이유를 모르겠다.

"그런데 소승은 어찌 찾으시는지?"

"집안 어른께서 낙향하셔서 서원書院을 세우고자 하시는지라 추사 선생께 글씨 한 점 부탁드리고자……."

하며 들고 온 종이 꾸러미를 내민다.

"추사라……. 이곳에서 이 늙은이를 이제 그리 부르는 사람은 없다오. 눈도 침침하고 기력이 딸려 글씨 써본 지도 오래됐고……."

그런데 이 녀석 제법 눈매가 날카롭고 느물느물 낯짝도 두꺼운 것이 쉬 물러설 위인이 아니다. 생활은 어디 불편한 곳이 없는지, 기력은 어떤지 마치 피붙이인 양 살갑게 이것저것 물어보면서도 연신 방 안을 힐끔힐끔 훔쳐본다.

"비린 반찬 끊은 지 오래라 요즘은 방귀를 꾸어도 냄새가 나질 않아요. 늙은이 기력 차리라고 가끔 공양간에서 깨죽을 끓여주는데……. 요즘은 그 깨죽 얻어먹는 맛에 이승을 못 떠나는 것 같구려. 허긴 깨죽

맛을 잃으면 죽는다죠? 아직 몇 그릇 맛있게 더 먹고 오라는 부처님의
자비신지……."

"아이고 그러시면 안 되죠. 강건하셔서 튼실한 아드님도 두시고 재미
있게 사셔야죠."

"허! 이 사람. 늙은 중놈을 그리 희롱하면 되시는가?"

"아이고! 아닙니다. 노익장이란 말도 있지 않습니까? 제가 예쁘고 얌
전한 규수를 알아봐드릴 테니……."

하며 종이 꾸러미와 함께 건넨 보약을 꼭 달여 먹으라며 보약 자랑에
해가 저문다.

사내의 너스레 듣는 것도 슬슬 지겨워진 추사.

서안書案 아래서 댓가지와 부싯돌을 챙겨들곤

"이곳에서 자화참회刺火懺悔라고 하죠. 중이 됐으니 중 흉내라도 내
며 살아야……. 무엇보다 죄 많은 인생이라……."

살이 타는 비릿한 노린내가 방안으로 퍼지자 그제야 너스레 떨던 사
내는 찻잔을 집어 들고 추사의 야윈 팔뚝을 말없이 바라보며 입을 다
물었다.

사내를 배웅하고 방으로 돌아온 추사. 사내가 남겨두고 간 꾸러미를
발로 밀치고는 "사람같이 모진 짐승이 없다더니 늙은이 방구들도 파볼
위인들일세."라고 탄식한 후 마음을 가라앉힐 요량으로 벼루에 물을 붓
고 먹을 집어 들었지만, 생각할수록 기막히기도 하고 우습기도 하다.

"튼실한 아들을 낳아줄 얼굴 반반한 규수를 소개하겠다고? 내 아비
묘소에 반듯한 비석 하나 세우게 해달라고 그토록 간청했건만, 그것이
무슨 죽을죄라고 일흔 먹은 늙은이를 의금부에 가두던 독한 놈들이,
이제 절간까지 찾아와 남의 집 제사 걱정을 늘어놓는 네놈들 속셈을
내 어찌 모르겠느냐? 어림없다, 이놈들아……."

삭삭 갈리던 먹이 뻑뻑거리면 물을 붓고, 또 다시 뻑뻑해진 벼루가

손목을 잡아채면 또 물을 붓고 애꿎은 귀한 먹만 반 토막이 되었다. 손톱 밑에 먹물이 파고들며 가쁜 숨이 잦아들자 흐릿했던 눈이 조금씩 떨린다. 가관이다. 끈적끈적한 먹물이 서안書案과 방바닥까지 흘러넘쳐 시커먼 가래처럼 엉겨 붙는 것이 영락없이 늙은이 마음자리라……

"악연일세, 악연이야. 모질고도 질긴 악연일세……."

한바탕 난리를 치르고 나니 축 늘어진 몸뚱이에 잠 귀신이 스며든다. ……얼마나 잤을까? 어김없이 찾아오는 허기가 거죽만 남은 늙은 육신을 몰아붙이며 눈을 뜨라 한다. 애써 볼 것도 없고 보고 싶은 것도 없는 세상이건만, 쓰린 속을 달래려니 어쩔 수 없이 눈은 떠지고, 또 그렇게 하루를 더 살라 한다. 벽에 기댄 채 어지러운 방 안을 무심히 바라보던 추사의 눈에 방바닥을 가로지르며 그어진 먹선 끝에서 버둥거리는 노래기 한 마리가 들어온다.

"전생에 무슨 업을 지었길래 끈적끈적한 먹물에 발목이 잡혔누……."

혼잣말을 되뇌던 추사가 방바닥에 종이를 펼쳤다.

대팽두부과강채 고회부처아여손

'大烹豆腐瓜薑菜 대팽두부과강채
高會夫妻兒女孫 고회부처아여손'

많은 추사 연구자들이 이 작품을 일컬어 험난한 인생 역정을 겪은 노년의 추사가 소박한 밥상과 단란한 가정만큼 소중한 것이 없다고 읊은 것이라 한다. 일견 그럴듯한 해석이긴 한데…… 그렇다면 말년의 추사는 범부만도 못한 인생을 살았다고 자탄하였단 말인가? 허긴 그럴 만도 하다. 손이 귀한 명문가 출신에 높은 학식까지 갖춘 추사의 말년

〈大烹豆腐瓜薑菜 高會夫妻兒女孫〉, 각 31.9×129.5cm, 澗松美術館 藏

이 이렇게 비참할 줄 그인들 상상이나 했겠는가? 그 많던 재물과 권세를 모두 잃고, 조상 제사 모실 변변한 자식 하나 두지 못했으니 한 시대를 풍미한 학예가 다 무슨 소용이란 말인가? 그러나 아무리 그래도 추사가 "세상 사람들아, 사내로 태어나 처자식 건사하는 일보다 중요한 것은 없으니 쓸데없는 헛짓거릴랑 하지 말고 얌전히들 사시게."라고 충고하고 있는 것이라면, 고난을 감내해가며 세상의 빛이 되고자 노력했던 역사 속 위인들의 삶은 어찌 평가해야 할까?

소박한 삶의 가치를 폄하하려는 것은 아니다. 그러나 안락함을 버리고 무언가 가치 있다고 생각하는 일에 평생을 바친 사람들의 희생이 있었기에 세상이 이만큼이라도 밝아진 것 아니던가?

그런데 추사가 "좋은 요리는 두부, 오이, 생강, 나물이요, 훌륭한 모임은 부부와 아들, 딸, 손자가 오순도순 사는 것이다."라며 회한에 젖은 늙은이 독백을 읊고 있는 것이라면, 다시 말해 추사의 강단이 그 정도였다면 애당초 그의 인생이 그렇게까지 험난하지 않았을 것이다.

최완수 선생은 추사의 이 작품을 명말청초 동리東里 오영잠吳營潛(1604-1686)의 시 「중추가연中秋家宴」에 나오는

　'大烹豆腐瓜茄菜 대팽두부과가채
　　高會荊妻兒女孫 고회형처아여손'

을 한 짝에 한 자씩 고쳐 쓴 것이라 한다.

다시 말해 추사는 '가지 가茄'를 '생강 강薑'으로, '가시 형荊'을 '사내 부夫'로 바꿔 쓴 것이 되는 셈인데, 그렇다면 두 작품은 표현이 조금 다를 뿐 기본적으로 같은 시의詩意 속에 있을까? 그런데 문제는 추사가 '부처夫妻'라고 바꿔 쓴 부분을 동리는 '형처荊妻'라고 쓰고 있다는 점이다.

* 『열녀전烈女傳』, '常荊釵
布裙 每進食 擧案齊眉 상형
채포군 매진식 거안제미.'
"항상 가시나무 비녀와 무
명치마를 두른 초라한 행색
을 하였지만 (맹광은 지아비
에게) 식사를 올릴 때마다
밥상을 눈썹 높이까지 들어
올리며 (존경을 표했다)."

** 김종직金宗直, '曲肱而寢
有至味 梁鴻孟光眞好述'. 유
순柳洵, '堂上開樽對孟光 門
前曳杖看方塘'.

'형채포군荊釵布裙'이란 말이 있다.

"가시나무 비녀와 무명치마"라는 뜻으로, 어려운 살림살이에도 지아비를 정성으로 모시는 지어미의 남루한 형색을 일컫는 말이다. 후한 시대 양홍梁鴻의 처 맹광孟光의 고사에서 유래된 것으로, 식사 때마다 눈썹 높이까지 밥상을 들어 올리며 지아비에게 존경심을 표시한 '거안제미擧案齊眉'라는 사자성어가 생겨난 바로 그 고사다.*

양처良妻의 상징인 맹광을 칭송하는 이 시는 많은 문인들에 의해 읊어졌으니** 동리 오영잠이 읊은 '형처荊妻'란 결국 "좋은 아내"의 상징이라 하겠다. 이쯤에서 동리 오영잠의 시의詩意를 가늠해보자.

'大烹豆腐瓜茄菜 대팽두부과가채
高會荊妻兒女孫 고회형처아여손'
"크게 몰락하여〔大烹〕제기祭器〔豆〕조차 제대로 관리할 수 없는 신세가 되어〔腐〕오이, 가지, 푸성귀로 제사상을 차리는 궁핍한 처지가 되었지만, 고귀한 인연이 있어 맹광孟光과 같은 좋은 아내를 만났으니……."

맹광을 아내로 둔 양홍이 누구인가?

관리들의 사치와 방탕을 풍자한 '오희가五噫歌'를 지은 사람이다. 이는 양홍이 가난할 수밖에 없었던 이유가 부조리한 현실과 타협하지 않는 강직한 성격 탓임을 짐작케 한다. 부부가 가난을 함께 견디는 힘에는 사랑도 있고, 의리도 있고, 자식도 있겠지만, 가난 속에서도 상대에게 존경심을 표하는 것은 차원이 다른 문제다. 존경심은 상대의 뜻에 공감하고 그런 상대의 모습에 경의를 표하는 행위이기 때문이다. 맹광이 가난한 살림에도 불구하고, 왜 거안제미하며 지아비를 공경했겠는가? 불의에 타협하기보다는 가난을 택한 지아비의 절조를 자랑스럽게

생각했기 때문일 것이다. 결국 이상적인 부부란 뜻을 공유하는 가장 가까운 동지이기도 하다.

이제 동리 오영잠이 쓴 '고회형처아여손高會荊妻兒女孫'에 담긴 시의를 읽어보자. "고귀한 인연이 있어 좋은 아내를 만났으니 후손을 남겨 뜻을 계승케 하리라."로 요약된다. 동리 오영잠은 명말청초라는 왕조의 교체기에 살았던 사람이다. 이민족에게 정복당한 명의 지식인이었던 까닭에 그의 학문과 능력이 출중하여도 청의 조정에 출사하는 것은 절조를 꺾는 일이었다. 절조를 지키고자 관직에 나아가지 않으니 살림이 팍팍해지게 마련이고, 생활이 어려워지면 아내의 한숨과 잔소리가 나오게 마련이건만, 맹광 같은 아내가 묵묵히 내 뜻을 따라주니 내가 절조를 지킬 수 있는 것은 모두 아내 덕이란다. 동지가 있으면 뜻을 도모할 수 있고 사내와 계집이 후손을 두는 것은 희망을 이어가기 위함 아닌가? 시간이 흐르면 세상은 바뀌게 마련이니, 새 세상에서 발아할 씨앗을 남겨야 하지 않겠는가?

그러나 하늘은 말년의 추사에게 동리 오영잠이 누린 복조차 허락하지 않으셨다. 그렇다면 맹광 같은 좋은 아내는커녕 잔소리하며 곁을 지켜주는 아내도 없었던 늙은 추사가 무슨 말을 남기고 있는 것일까? 추사의 목소리를 듣고 싶으면 우선 그가 그려낸 '삶을 팽烹'자를 주목해야 한다.

추사가 그려낸 '삶을 팽烹'자는 '형통할 형亨'과 '불 화灬'가 아니라 '드릴 향享'과 '불 화灬'가 결합된 모습으로 쓰여 있다. 추사가 '삶을 팽烹'을 쓰기 위해 '형통할 형亨'과 '드릴 향享'을 혼돈하였을까? 그럴 리 없다. 추사는 일부러 '삶을 팽烹'을 틀리게 쓰는 방법으로 읽는 사람의 시선을 묶어두고, 그것이 어떤 의미를 전하기 위해 만든 합성자임을 알아보도록 유도한 것이다.

* 『사기』 「노중련전魯仲連傳」, '吾將使秦王烹醢 오장사진왕팽해' "나의 장수와 사신을 진왕이 삶아 죽이고 젓을 담가 죽였으니."

『사기』에 팽해烹醢라는 형벌 이름이 나온다.* 죄인을 솥에 넣어 삶아 죽이고 젓을 담가 죽이는 참혹한 형벌이다. 죄인을 솥에 넣어 삶아 죽이는 팽형烹荊은 조선시대에도 있었다. 물론 솥에 삶아 죽이는 흉내만 내고 죽이지는 않았지만, 팽형에 처해진 사람은 이미 죽은 사람으로 취급되니 살아 있어도 산 사람 구실을 할 수 없었다. 말년의 추사의 삶이 어떠했던가? 관직에 몸담았던 기록까지 추탈당한 죄인이었다. 선비의 모든 권리를 박탈당한 것도 모자라 아예 존재했던 사실조차 지워진 셈이다. 예순아홉 추사가 노구를 이끌고 격쟁擊錚을 감행했던 이유가 무엇 때문이라 생각하는가? 그의 아비 김노경도 추탈죄인이었기 때문이다. 살날이 얼마 남지 않은 추사에게 이보다 더한 팽형이 어디 있으며, 부자가 나란히 팽형에 처해졌으니 말 그대로 대팽大烹 아닌가?

말년의 추사가 자신의 처지를 돌이켜보니, 그 많던 재물과 부러울 것 없던 명문가의 위세는 간곳없고, 아들조차 두지 못했으니 제사를 모실 후손도 없는 처지다. 추사가 '삶을 팽烹'자를 쓰면서 '형통할 형亨' 대신 '드릴 향享'을 사용한 것은 "제사를 지내다."라는 의미를 분명히 하기 위함이다. 제사를 모실 후손이 없으니 제기를 쓸 일이 없고, 제기를 관리하는 사람이 없으니 제기가 썩을 수밖에……. 그래서 '두부豆腐'다.

** 『사기』, '簠簋俎豆 禮之器也 보궤조두 예지기야' "보, 궤, 조, 두는 제사용 그릇이다." 『당서唐書』 「예락지禮樂志」, '進撰者 實諸 邊豆簠簋 진선자 실제 변두궤궤' "제사상에 반찬을 올릴 때는 각기 변두와 궤보를 사용하여" 등에서 확인되는바, '두豆'는 제기의 한 종류다. 『본초집해本草集解』에 의하면 '두부豆腐'라는 먹거리가 처음 만들어진 것은 한대漢代의 일이나 '두豆'가 제기 이름으로 쓰인 것은 그보다 천 년을 앞선다.

추사가 쓴 '두부豆腐'란 먹거리 두부가 아니라 "제기[豆]가 썩었다[腐]."는 의미다. '두豆'는 콩이란 의미로 쓰이기 훨씬 전부터 "나무로 만든 제기의 이름"이었으며,** '부腐'는 '썩다'라는 뜻 이외에 "불알을 썩히는 형벌" 다시 말해 궁형宮刑을 일컫는 말로 통용된다. 궁형을 당하면 사내구실을 할 수 없고 당연히 후손을 생산할 수 없으니, 추사가 쓴 '대팽두부大烹豆腐'가 무슨 의미겠는가?

"겨우 목숨은 보전하고 있지만 선비의 모든 권리를 빼앗긴 채 후손조차 두지 못한 처지"라는 것이다.

그런데 대팽과 두부를 연결해 읽어보면 추사가 말한 후손이란 것이 단순히 생물학적 의미의 자손을 의미하는 것 같지는 않다. 왜냐하면 팽형烹荊이란 사회적 사망선고, 다시 말해 죽은 사람 취급을 당하는 것이지 실제로 죽임을 당한 것이 아니니, 생물학적 후손을 두지 못하게 된 이유라 할 수 없기 때문이다. 그렇다면 추사의 '대팽두부'란 "나의 유지遺志를 계승해줄 후계자를 얻지 못한 상태"를 지칭하고 있는 것은 아닐까?

추사의 〈대팽두부……〉는 명말청초의 동리 오영잠의 시구를 변용한 것으로, '가지 가茄'를 '생강 강薑'으로, '가시 형荊'은 '사내 부夫'로 바뀌었다. 추사는 무엇 때문에 두 글자를 바꿔 쓴 것일까?

우선 '가지 가茄' 대신 '생강 강薑'을 쓰게 된 연유를 가늠해보자. 동리 오영잠이 쓴 '대팽두부과가채大烹豆腐瓜茄菜'는 "망국의 지식인이 절조를 지키기 위해 관직에 나아가기를 거부하며 오이, 가지, 채소로 제사상을 차리는 어려운 삶을 꾸리는 모습"을 그리고 있으나, 추사의 '대팽두부과강채大烹豆腐瓜薑菜'는 단순히 어려운 생활을 표현한 것이 아니라는 점을 두 가지 힌트 속에 남겨두었다.

『논어』「향당鄕黨」에 '不撤薑食 불철강식'이란 표현과 '雖疏食菜羹 瓜祭 必齋如也 수소식채갱 과제 필재여야'라는 말이 나온다. 『논어』「향당」에 '생강 강薑', '오이 과瓜', '나물 채菜' 그리고 '국 갱羹'이 하나의 문맥 속에서 쓰인 것과 추사의 '대팽두부과강채大烹豆腐瓜薑菜'가 아무런 관계가 없는 것일까? 『논어』「향당」편에 써진 야채 국[菜羹]과 오이[瓜] 그리고 생강[薑]이 무엇 때문에 거론되고 있는지 깊이 생각해볼 일이다.*

'강계지성薑桂之性'이란 말이 있다. 늙을수록 기력이 정정하고 강직한 사람이란 뜻으로, 오래될수록 매운 맛이 강해지는 생강과 계피의 성질

* 『논어』「향당」에는 공자께서 제齊(학자들이 함께 기거하며 학문을 연구하는 장소)에서 생활할 때 어떤 음식은 먹고, 어떤 음식은 피하고 하는 장면이 길게 언급되어 있다. 이는 단체생활을 하며 익숙하지 않은 음식에 탈이 나지 않도록 주의하기 위함이며, 공자께선 비위를 다스리기 위해 생강을 즐겨 드신 듯하다.

* 『송사宋史』, '薑桂之性 到
老愈辣 강계지성 도노유랄'
"생강과 계피는 늙을수록 더
욱 매워지는 성질을 지녔으니
……"

을 빗댄 표현이다.* 그렇다면 추사가 '가지 가茄' 대신 '생강 강薑'을 쓰
게 된 이유는 '생강 강薑'을 노익장이란 의미로 쓰기 위함은 아닐까?

'생강 강薑' 속에서 노익장이란 의미를 읽어내면 이어지는 '나물 채
菜'는 무슨 의미가 될까? 혼인할 때 신랑 댁에서 신부 댁으로 보내는
청색 홍색 두 가지 비단을 뜻하는 채단菜緞이다.

노익장과 "채단菜緞을 보냄"이란 의미가 합해지면 무슨 의미가 되는
가? 한마디로 일흔한 살 추사가 자식 욕심을 부리고 있다는 것이 아닌
가? 공자의 아비도 쓸 만한 아들을 얻기 위해 일흔 살이 넘도록 자식
욕심을 버리지 않았다지만, 선뜻 수긍하기 어려운 이야기다. 그러나 '오
이 과瓜'가 원초元初의 문예인들 사이에서 "망국의 설움과 울분을 달
래고자 술독에 빠져 살던 지식인에게 이제 술에서 깨어나 부흥운동에
나서자."라는 의미로 쓰인 점을 감안하면 아무래도 '생강 강薑'과 '나
물 채菜'는 노익장과 채단이란 의미로 쓰인 듯하다. 이쯤에서 추사가
쓴 '대팽두부과강채大烹豆腐瓜薑菜'의 의미를 정리해보자.

"아비와 자식이 팽형에 처해지고 제사를 받들 후손도 두지 못했으
니[大烹] 제기[豆]가 썩는구나[腐]. 이제라도 술을 끊고[瓜] 노익장
[薑]을 과시하며 새 장가를 들어야지[菜]."

명문가의 비참한 말로에 술독에 빠져 살던 삶을 청산하고 노익장을
과시하며 새 장가를 들어 자손이라도 남겨야 조상 뵐 낯이 있겠다는
의미로 읽히는데, 추사의 처지를 모르는 바 아니나 어딘지 씁쓸하다.

문맥은 분명히 잡히는데, 찜찜한 것이 영 개운치 않다. 그러나 다행
인 것은 이 작품이 대련 형식으로 쓰였으니, 대구 관계를 통해 다시 한
번 의미를 가늠할 수 있다는 점이다.

대팽두부과강채大烹豆腐瓜薑菜

고회부처아여손高會夫妻兒女孫

'대팽大烹'의 대구 '고회高會'는 "고귀한 만남" 혹은 "뜻을 함께하는 부부의 인연"으로 해석하면 무난하겠으나, 문제는 "부처夫妻"다. 필자는 그동안 '아내 처妻'로 읽어왔던 추사의 글씨를 '처妻'자로 읽는 데 동의할 수 없기 때문이다. 추사가 쓴 글씨는 일견 '처妻'자와 비슷하나, '아내 처妻'가 아니라 '어여쁜 계집 왜娃'로 읽어야 할 것이다. 추사가 쓴 글씨를 따라 써보면 추사는 분명 '흙 토土' 두 개를 겹쳐 '홀 규圭'를 만들고 여기에 '계집 녀女'를 합성하는 방식으로 문제의 글씨를 쓰고 있다. '규圭'와 '녀女'를 합성하면 무슨 글자가 되는가? '얼굴이 예쁜 계집 왜娃'가 된다. 아직도 자형字形의 유사성을 들어 '처妻'로 읽기를 고집하시는 분이 있다면 당신은 다음 글자를 무엇이라 읽는지 묻고 싶다.

아내 처 예쁜 계집 왜

'羣'.

'무리 군群'이다.

그럼 이건 어떤가?

'裠'.

'치마 군裙'이다.

추사는 '계집 녀女'와 '홀 규圭'를 횡으로 배치하여 쓰는 '얼굴 예쁜 계집 왜娃'를 종으로 배치하여 마치 '아내 처妻'처럼 쓴 것이다. 그렇다

면 추사는 무엇 때문에 '왜娃'를 마치 '처妻'처럼 쓴 것일까? "아내가 될 계집"이기 때문이다. 앞서 '나물 채菜'를 "채단菜緞을 보내다."로 해석하면 "혼인을 청함"이 된다. 다시 말해 혼인을 청한 것일 뿐, 신부 댁에서 승낙을 한 것도 혼례를 마친 것도 아니다. 한마디로 아직 '아내감'일 뿐 '아내'는 아니라는 의미가 된다.

그런데 이 지점에서 추사가 동리 오영잠의 시구를 변용하여 이 작품을 쓴 것임을 상기하면 그가 쓴 '얼굴 예쁜 계집 왜娃'의 의미가 간단치 않다. 왜냐하면 추사는 동리의 '형처荊妻'를 '부왜夫娃'라 바꿔 쓴 셈이 되는데, '형처'라는 표현이 누구를 모델로 만들어진 말인가? 검은 얼굴의 추녀 맹광이다. 추사가 쓴 '얼굴 예쁜 계집 왜娃'란 맹광의 덕을 지닌 열녀가 아니라 얼굴 반반한 것이 자랑거리인 계집이란 의미다. 그렇다면 그런 계집에 혹해 추사가 혼인을 청했을 리는 없었을 텐데 이게 어찌된 영문일까?

이쯤에서 문맥을 다시 정리해보자. 대팽大烹을 당한 추사가 술을 끊고 노익장을 과시하며 얼굴 반반한 계집에게 혼인을 청한 이유는 사내아이[兒]를 얻어 후사를 잇기 위함이다. 결국 이 작품의 내용은 '사내아이 아兒'에 집중되는 구조다. 그런데 그 '아兒'의 모습이 이상하다.

사내아이 아 꾀일 용

추사는 '사내아이 아兒'가 아니라 분명히 '꾀일 용臾'이라 쓰고 있지 않은가? '꾀일 용臾'은 '권유하다[慂]', '조르다[慫]'라는 뜻이니, 이게

무슨 말인가? 누군가가 추사에게 예쁜 계집과 혼인하여 아들을 얻으라 권하고 있다는 의미이며, 추사는 그 권유를 꼬드기는 말이라 하고 있는 것이다. 추사 나이 일흔한 살, 그해(1856) 봄 추사는 이 작품을 썼고 가을걷이가 끝날 무렵(10월 10일) 세상을 떠났다. 반년 후 세상을 떠날 만큼 노쇠해진 추사에게 새장가 타령하며 꼬드긴 사람이 대체 누구였을까?

세상 풍파 겪을 만큼 겪은 추사가 입에 발린 소리도 구분하지 못했을 리 없고, 추사를 아는 사람이라면 노쇠한 그에게 자식 운운하며 헛된 희망을 언급하는 것이 얼마나 잔인한 짓인지 몰랐을 리 없었을 것이다.

결국 추사의 곁을 지키던 사람이 아니라는 의미인데……. 아무리 추사가 권세를 잃고 절 밥으로 연명하는 처지가 되었다 해도 그가 어떤 인물인지는 알 만한 이는 다 알건만, 그에게 이런 농지거리를 떠벌릴 수 있는 자는 어떤 부류일까?

세상을 내려다보는 데 익숙한 사람이다. 그럼 그런 사람이 왜 늙은 추사를 찾아와 너스레를 떨고 있는 것일까? 추사의 동태와 마음을 떠보려던 것은 아니었을까? 이것이 추사가 그려낸 마지막 글씨를 '손자 손孫'으로 읽기를 주저하게 되는 이유다.

추사는 손자는커녕 아들도 두지 못했으니 얼굴 반반한 계집을 얻어 자식을 둔다 해도 그의 나이를 생각해보면 손자를 보는 것은 불가능하다고 봐야 할 것이다.

그렇다.

그동안 우리가 여손女孫으로 읽으며 딸과 손자로 해석해왔던 것이 사실은 여결女紒이었던 것이다. '너 여汝'의 고자古字가 '계집 녀女'임을 상기하면 '계집 녀女'를 '너 여汝'로 읽는 데 문제가 없고, 추사가 그려낸 마지막 글자를 자세히 살펴보면 '아들 자子'와 '실 사糸'로 이루어져

있음을 확인할 수 있을 것이다.

'손자 손孫'은 '아들자 子'와 '맬 계系'의 합성이지 '아들 자子'와 '실 사糸'가 결합된 글자가 아니지 않은가? 추사는 '손자 손孫'이 아니라 '실 묶을 결紆'을 쓰면서 '실 사糸'와 '아들 자子'의 위치를 바꿔주는 방법으로 마치 '손자 손孫'인 양 쓴 것이다.

그렇다면 추사는 왜 '얼굴 예쁜 계집 왜娃', '꾀일 용臾', '너 여汝', '실 묶을 결紆'을 '아내 처妻', '사내아이 아兒', '계집 녀女', '손자 손孫'처럼 쓴 것일까? 동리 오영잠의 시구를 차용하여 자신의 이야기를 은밀히 담기 위함이다. 추사의 이야기는 대구 관계를 통해 시의가 명확해진다. '계집 녀女'와 대구를 이루는 '생강 강薑'을 묶어 읽으면 "너의 노익장을 과시하며"라는 뜻이 되고, '나물 채菜'의 대구로 '실 묶을 결紆'을 쓴 것은 '나물 채菜'를 채단菜緞의 의미로 읽으라는 힌트다. 신부 댁에 혼사를 청하며 청색과 홍색 비단실을 묶어 보내는 것을 채단이라 하지 않던가? 말이 쉽다고 내용도 쉬운 것은 아니고, 쉬운 말로 깊은 이야기를 할 수 있으려면 치밀한 논리구조와 닿아야 하니, 학문의 수준차란 이런 것이다.

'大烹豆腐瓜薑菜 대팽두부과강채
高會夫娃臾女紆 고회부왜유여결'
"부자가 모두 팽형烹荊(삭탈죄인이 됨)을 당하고 후손조차 두지 못해 조상님 제사도 모실 수 없는 처지가 되어〔大烹豆腐〕술로 시름을 달래고 있는데 (어떤 사람이) 이제 술을 그만 드시고〔瓜〕생강은 늙을수록 매워진다 하였으니 노익장을 과시하며〔薑〕혼인을 청하라〔菜〕하네. (추사 선생의) 고귀한 뜻을 함께할〔高會夫〕얼굴 예쁜 계집〔娃〕을 찾아 너의 후손을 생산할 수 있도록〔女紆〕돕겠다며

꼬드기네〔叟〕."

일흔한 살 추사의 쓴웃음이 전해지는 듯하다. 그런데 이 지점에서 추사가 단지 실없는 일화를 전하기 위해 글자꼴까지 바꿔가며 이 작품을 다듬었을까, 하는 의문이 든다. 쓴웃음 한 번에 날려 보낼 일을 위해 과연 열네 자 중 다섯 자를 다듬는 수고를 마다하지 않았던 것일까? 왠지 추사의 이야기가 아직 끝나지 않았다는 느낌이 든다. 추사의 이야기는 협서로 이어진다. 추사 연구가 최완수 선생은 이 작품의 협서를

> '此爲村夫子第一樂上樂, 雖腰間斗大黃金印, 食前方丈侍妾數百, 能享有此味者幾人. 爲杏農書. 七十一果 차위촌부자제일락상락, 수요간두대황금인, 식전방장시첩수백, 능향유차미자기인. 위행송서, 칠십일과'
> "이는 촌 늙은이에게 제일가는 즐거움이요, 으뜸가는 즐거움이 된다. 비록 허리춤에 말〔斗〕만큼 큰 황금인黃金印을 차고, 먹는 것이 사방 한길이나 차려지고 시첩侍妾이 수백 명이나 하더라도 능히 이런 맛을 누릴 수 있는 사람이 몇이나 될까? 행농杏農을 위해 쓴다. 칠십일과."

라고 해석하며 행농 유치욱兪致旭이란 사람에게 높은 벼슬자리 좇아 단란한 가정의 행복을 저버리는 어리석은 짓을 경계시킨 글이라 한다.

그러나 '촌부자村夫子'를 '촌 늙은이'로 해석하는 것이 바른 해석일지 깊이 생각해보기를 바란다. 만일 추사가 '촌 늙은이' 혹은 '평범한 촌사람'이라 쓰고자 했다면 '촌부村夫' 혹은 '범부凡夫'라 쓰지 '촌부자'라 썼겠는가?

'부자夫子'가 누구인가?

공자를 일컫는 말 아닌가?

그렇다면 추사가 언급한 '촌부자'란 현실 정치에서 기회를 얻지 못한 채 고향 땅으로 돌아와 제자들과 함께하고 있던 늙은 공자를 빗댄 말은 아닐까? 현실 정치에서 기회를 얻지 못한 공자는 제자들 교육에 집중했고, 그 제자들이 있었기에 가장 성공한 정치철학자가 되지 않았던가?

또한 『맹자』「진심盡心」편에 나오는 사방 한길의 음식상과 수백 명의 시첩이 시중하는 장면이 제후의 호사스런 식탁을 묘사하고 있는 것인가? 맹자는 화려한 궁전 치장과 성대한 제사를 치르는 행위를 통해 제후의 권위를 세우는 정치 행위를 개선해야 한다고 주장한 것이며, 이때 화려한 음식상과 수백 명의 시첩은 국가에서 주관하는 장엄한 제사를 일컫는 표현이다. 이는 추사가 '大烹豆腐瓜薑菜 대팽두부과강개'를 『논어』「향당」을 통해 "가난한 학자들의 소박한 제사"라는 의미를 읽어내도록 하기 위해 힌트를 남긴 것이다. 그래서 이어지는 말이 "누구나 화려한 제사를 주관하는 제후의 지위(백성을 이끄는 행위)를 맛볼 수 있는 것은 아니니 이를 위해 고농서古農書가 있는 것이다."라고 마무리한 것이다.

공자의 가르침에 의하면 학문의 최종 목표는 현실 정치를 통해 천하를 평안하게 하는 데 있다. 그러나 누구나 제후가 될 수는 없고, 또 누구나 제후가 되고자 하면 세상은 전란이 끊이지 않을 것이다. 결국 학자가 정치에 참여하는 방법은 직접 통치 방식이 아니라 정치이념을 세우는 일 아니겠는가? 추사가 쓴 '고농서古農書'란 "옛날 농사 책"이 아니라 "옛 성현들이 쓴 (사람 농사짓는) 책"이란 의미다.* 흔히들 교육을 '백년지대계百年之大計'라 하고 농사, 농사 해도 사람 농사만 한 것이 없다 하지 않던가?

이제 추사의 시의詩意가 가늠되시는지? 추사는 "나는 대팽을 당해 현실 정치에서 실패하고, 조상의 제사를 모실 혈육도 남기지 못한 죄인

* 최완수 선생은 '고농서古農書'를 '행농서杏農書'라 읽으며, 유치욱兪致郁이란 인물에게 써 준 것이라고 하는데, 분명히 협서에는 '옛 고古'라 쓰여 있으니 다시 확인해보기를 바란다.

이지만, 나의 뜻을 계승할 후계자(제자)를 길렀으니 언젠가 내 뜻이 꽃 필 날이 있으리라."라는 말을 전하고 있는 것이다.

공자의 제사를 모시는 자가 어찌 공자의 혈육뿐이고, 만석꾼의 농사가 한 사람의 식량을 조달하기 위함이겠는가? 큰 농사꾼의 마음도 배고픈 사람들을 헤아려야 하건만, 치국평천하治國平天下를 꿈꾸는 큰 학자라면 무슨 씨앗을 준비해야 하겠는가? 추사가 준비한 씨앗이 무엇인지 궁금해지는 대목이다.

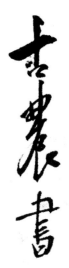

강성계하다서대 동자편중유옥배
•만수기화천포약 일장수죽반상서

康成階下多書帶 董子篇中有玉杯
•万樹琪花千圃葯 一莊修竹半狀書酒

살집은 세월이 나이 샀으로 훑어가고 거죽만 늘어진 몸뚱이엔 곪 것이 제집인 양 벌겋게 성을 내며 터를 잡더니 이젠 함께 살자고 한다. 아무리 사람값은 몰골에 있는 것이 아니라지만, 사람이 사람인 이상 험한 행색 감추고 싶은 것도 사람의 마음이라……. 마다했건만, 유난히 붉은 저녁노을과 함께 태제台濟(추사의 재종손)가 찾아왔다.

정 많고 심성 여린 녀석이라 험한 꼴 보이기를 꺼렸건만, 막상 얼굴을 대하고 보니 속없이 반가운 것이 나도 어쩔 수 없는 늙은이인가 보다. 내 눈이 네 눈이고 내 마음이 네 마음이니 눈이 반가운 만큼 가슴엔 무거운 맷돌이 올려지고 어두침침한 방구석은 천 길 우물 속인 양 갑갑하다. 눈 둘 곳을 찾지 못해 방바닥만 바라보던 녀석 헛기침을 핑계 대며 쪽문을 밀치고 나선다.

한동안 소리가 없다.

한참 만에 작은 종지를 들고 돌아온 녀석이 곪 것을 들춰대며 무언가를 연신 발라대자 이내 방 안 가득 박하향이 번지며 가려움을 걷어

간다.

시원하다.

편안하고 살짝 졸리기까지 하다.

마른버짐 피어오른 앙상한 종아리가 녀석의 손길에 반질해지는 모습을 지켜보고 있자니 늙은이 마음도 헛기침뿐이라……. 이런 것이 피붙이의 마음인가 보다.

"올해 네 나이가 몇이냐?"

"설 쇠면 서른이 됩니다."

"서른이라……. 참 좋은 때다. 그런데 왜 네 얼굴이 많이 상했구나. 공부가 힘드냐?"

고개 들어 내 얼굴을 물끄러미 바라보던 녀석의 입술이 달싹이는가 싶더니 이내 거죽만 남은 장딴지로 눈길을 옮기고 말이 없다.

"요즘은 무슨 공부를 하고 있느냐?"

"주자의『사서집주四書集注』를 읽고 있습니다."

"사서집주라……. 그런데 사서를 공부하는 데 왜 주희의 사서집주가 필요한 것이냐?"

"성인의 가르침을 온전히 깨치기에는 제 천품天品이 모자라고, 성인께서는 너무 멀리 계시니……."

"그리 생각하느냐? 그런데 태제야! 불가에는 길에서 부처를 만나면 부처를 죽이라고 말한 유명한 선승의 이야기가 전해진다. 그 말이 무슨 의미인지 알겠느냐?"

"불가의 일은 잘 모릅니다만, 선승이라면 부처를 모시는 불제자였을 텐데 정말 그리 말했답니까?"

"그렇다. 달마達磨라는 선승의 이야기인데, 비유하자면 주희가 길에서 공자를 만나면 공자를 죽이라고 말한 셈이지……."

말없이 장딴지를 주무르며 생각에 잠긴 녀석이 한참 만에 눈치를 보

며 조심스레 입을 연다.

"혹, 자신의 법을 세우기 위함은 아닐는지요?"

"그래, 그리 생각할 수도 있겠다. 그런데 달마가 자신의 법을 세운다 함이 대체 무슨 뜻이겠느냐?"

"……"

"네 말대로 달마 또한 부처를 모시는 자였을 텐데, 부처의 가르침을 기록한 불경 이외의 새로운 경전을 남기고자 하였기 때문이냐? 만일 그렇다면 달마의 법은 부처의 법과 다른 것이겠느냐, 아니면 같은 것이 겠느냐?"

"다른 듯하겠지만 근본은 같은 것이어야 하지 않겠습니까?"

"그렇겠지. 그런데 말이다. 달마는 이미 부처의 말씀을 기록한 불경이 있었는데 왜 자신의 법을 세우고자 했겠느냐?"

"……"

"불경과 부처가 같은 것은 아니기 때문이다. 부처의 말씀을 아무리 정성껏 옮겨도 그것이 부처는 아닐진대, 불경만 고집하면 온전한 부처를 만날 수 없기 때문이다. 결국 말과 글자에 매여 있으면 제대로 배울 수 없으니, 말과 글자에 담긴 깊은 뜻을 스스로 헤아리려 노력해야만 제대로 배울 수 있는 법이다. 불가 사람들도 이리 치열할진대 유가 사람이 어찌해야 하겠느냐?"

"그 말씀은…… 그러니까 주자께서 해석하신 사서가 옛 성인의 가르침과 다를 수도 있다는 말씀이신지요?"

"분명한 것은 주희 또한 성인의 말씀을 배우고자 노력한 사람일 뿐이다. 어찌 보면 너나 주희나 같은 처지 아니겠느냐? 생각해보거라. 네가 배우려는 것이 성인의 가르침이냐, 아니면 주희나 너의 스승의 생각이냐?"

"아무리 그렇다 하여도 제가 어찌……"

"태제야, 그럼 이건 어떠냐? 달마가 길에서 부처를 만나면 부처를 죽이라고 한 근본적인 이유가 무엇이겠느냐? 불경의 가르침만으로 성불할 수 없었고, 그러니까 달마 자신도 성불하지 못했기 때문 아니겠느냐?"

"무슨 말씀이신지?"

"둘 다 방법이 아님을 알았으니 부처님의 모습을 새롭게 찾기 위함이다. 달마의 말인즉, 내가 부처가 아닐진대 어찌 부처를 알아볼 수 있으랴. 내가 부처라 믿는 저것은 진짜 부처가 아니라 내가 만들어낸 허상일 뿐이니 허상을 죽여라고 한 것이다. 배움이란 무엇이 옳은 것인지 알고자 함이나 역으로 무엇이 틀린 것인지 아는 것도 큰 깨달음이란다."

"그렇다면 성인의 가르침을 제대로 배우려면 어찌해야 합니까?"

"너는 왜 성인의 가르침을 배우고자 하느냐?"

"바른 삶을 살기 위한 지표로 삼기 위함이지요."

"생각해봐라. 바른 삶의 지표 이전에 네가 현실에서 맞닥뜨린 문제에 대한 바른 해법을 찾고자 함이 아니겠느냐? 성인의 가르침을 배우고자 하는 것은 성인께서 그리 말씀하셨기 때문이 아니라 그 말씀이 이치에 맞기 때문이다. 그러니 이것이 성인의 말씀인지 아닌지는 성인의 말씀이 이치에 맞고, 현실의 문제에 합당한 해법이 될 수 있는 것인지 깊이 생각해보면 저절로 알 수 있는 법이다. 그러니 네 스스로 성인과 직접 대화해보거라."

"……."

"태제야, 네가 보기에 눈만 뜨면 성인의 도에 대해 떠들어대는 선비가 넘쳐나는 조선의 모습이 성인께서 꿈꾸던 세상의 모습과 얼마나 닮았다고 생각하느냐?"

"……."

"공자께서는 '천하유도즉견天下有道則見 무도즉은無道則隱'*이라 하셨다. 내 보기에는 이 말이야말로 오늘의 조선 유자들이 새겨들어야

* 『논어』「태백泰伯」

할 말이 아닐까 생각한다."

"그 말씀은 제가 과거시험을 포기했으면 좋겠다는 말씀입니까?"

"그리 들었느냐?"

"무릇 선비란 천하가 태평하면 벼슬에 나서고, 천하가 어지러우면 은거하라는 의미 아닙니까?"

"이 녀석아, 그것이 그런 뜻이라면 공자께서는 천하에 도가 넘쳐서 직職을 얻고자 주유천하周遊天下하시며 평생토록 세상을 떠돌았겠느냐? 공자의 시대가 도가 넘치는 태평성대였느냐?"

"그렇지만……. 그러면 '천하유도즉견 무도즉은'과 이어지는 '방유도빈차천언치야邦有道貧且賤焉恥也 방무도부차귀언치야邦無道富且貴焉恥也'는 어찌된 것입니까? 나라에 도가 성할 때 빈천함은 치욕이고, 나라에 도가 사라졌는데 부귀를 누리는 것은 치욕이라 하지 않았습니까?"

"그리 배웠느냐? 그런데 네 생각에는 공자께서는 무엇이 빈천해지고 무엇이 부귀해진 것이라 말씀하셨다고 생각하느냐?"

"당연히 성인의 도를 배운 자 아니겠습니까?"

"그렇다면 '천하유도즉견 무도즉은'을 언급하시기 직전에 공자께서 말씀하신 '삼년학부지어곡불이득야三年學不至於穀不易得也'를 너는 어찌 읽느냐?"

"삼 년을 공부하고도 벼슬할 생각이 없다는 것은 벼슬자리를 얻기 어렵다고 배웠습니다."

"삼 년을 공부하고도 벼슬자리를 얻지 못했다는 뜻이냐, 아니면 공부만 할 뿐 벼슬할 생각이 없다는 뜻이냐?"

"선비가 공부하는 목적은 벼슬자리를 얻기 위한 것이 아니라 공부하는 것 자체를 즐기며 인격 수양을 하기 위함이라 말씀하신 것 아닙니까?"

"그리 생각하느냐? 그렇다면 나는 그것이 은거隱居와 어떤 차이가 있

는지 모르겠다."

"……."

"내 생각에는 공자의 말씀은 세상의 변화에 부합하지 못하는 학문, 다시 말해 현실 문제에 하등의 도움을 주지 못하는 공부인 까닭에 벼슬자리를 얻을 수 없다 한 것이라 생각한다. 생각해보거라. 나라에 도가 성할 때 쓰임을 얻지 못해 빈천한 것은 내가 실력이 없기 때문이나, 무도한 권력과 야합하여 호의호식하는 것은 죄악에 동조하는 일인데…… 학식이 모자란 것과 학정虐政의 앞잡이가 되는 것이 어찌 같은 잘못이라 할 수 있겠느냐? 그런데 공자는 이 두 경우를 모두 학문하는 자의 치욕이라 하셨다. 죄도 죄 나름이고 치욕도 치욕 나름인데 어찌 공자께서는 두 경우를 모두 치욕이라 하셨겠느냐? 이상하지 않느냐?"

"무능하고 게으른 것과 불의不義에 동조하여 호의호식하는 짓이 같을 수는 없죠."

"너도 그리 생각하느냐? 그렇다면 혹시 공자께서는 잘못된 학문으로 백성들을 빈천하게 만드는 것은 학문하는 자의 치욕이라 말씀하신 것이 아닐까?"

"그렇다면 '방무도부차귀천치야'는 어찌 된 것입니까?"

"네 생각에는 학문과 정치에 성인의 도가 왜 필요하다고 생각하느냐?"

"천도를 깨닫고 천명에 따르기 위해서죠."

"천명이라……. 그렇다면 너는 정치에 천명이 어떻게 쓰인다고 생각하느냐?"

"성군이 되는 길…… 그러니까 누구나 옳다고 수긍할 수 있는 어떤 원칙과 기준으로 백성들을 바른길로 이끌기 위한 것 아닙니까?"

"그리 생각하느냐? 그렇다면 천도와 천명은 어찌 알 수 있느냐?"

"그야 성인의 가르침이……."

"이놈아, 그럼 성인은 하늘에게 천도와 천명에 대해 직접 보고 들었

다고 하더냐? 천도라……. 어려운 이야기다. 그건 그렇고 아무튼 천도와 천명이 무엇이든 그런 도가 없는 나라는 어떤 나라고 어찌 되겠느냐?"

"무도한 나라고 천벌을 받아 망하겠죠."

"그런데 공자께서는 그런 무도한 나라가 부귀해진다 했으니 어찌 된 것이냐?"

"아니죠. 그런 나라가 부귀해진다는 것이 아니라 무도한 정권과 결탁한, 그러니까 악에 동조하여 부귀를 꾀하며 사악한 짓을 하는……."

"너도 아까 그것이 아니라고 말하지 않았더냐? 나는 공자께서 말씀하신 '방무도부차지언'이란 천명에 어긋난 무도한 정치를 행하는 나라가 부귀한 나라가 되었다는 뜻이라 생각한다."

"무도한 정치를 행하는 나라가 어찌 망하지 않고 부귀한 나라가 될 수 있습니까?"

"생각해보거라. 무도한 정치가 행해지는 나라라고 누가 규정했느냐? 그렇게 생각한 사람들이다. 무슨 말인고 하면 그리 생각한 사람이 그리 생각한 것뿐이라는 말이다. 그런데 무도한 정치라 생각했던 것이 사실은 무도한 정치가 아니라 천명을 따르는 정치였기에 부귀한 나라가 된 것이다. 결국 잘못된 잣대로 무도한 정치라 했던 사람이 틀린 것이다. 이는 천명을 잘못 이해했기 때문이다. 천도와 천명을 잘못된 잣대로 오판하여 나라를 망치는 것만큼 큰 죄는 없을 것이다. 학문하는 자가 실력이 모자라 나라에 보탬을 주지 못하는 것도 수치이나, 잘못된 신념으로 나라의 발전을 저해하는 것은 더 큰 수치다."

"그렇다면 사서삼경이 천도를 깨치는 데 아무런 도움이 되지 않는다는 말씀입니까?"

"왜 도움이 되지 않겠느냐? 다만 내가 알기로는 성인들께서는 천도를 따르라 했지, 이것이 천도라 한 적은 없으셨다. 성인의 도가 천도와 같은 것이라면 요 임금의 도가 있는데 순 임금의 도가 왜 필요하며 공

자의 가르침은 무엇 때문에 배워야 하겠느냐? 성인의 도도 이럴진대, 어느 누가 함부로 천명을 단정적으로 말할 수 있겠느냐?"

"그럼 인간은 성인조차도 천명을 알 수 없다는 것입니까?"

"천명을 엿볼 수는 있겠지. 그러나 하늘이 사람의 품에 안길 만큼 작은 것이더냐? 천명은 안다고 생각해서도 안 되고 함부로 믿어서도 안 된다. 할애비가 너무 말이 많았구나. 피곤할 텐데 이제 그만 자거라."

이튿날 새벽.

약 달이는 냄새가 잠을 깨운다.

변변히 할애비 노릇 한 번 제대로 한 적 없는 위인이건만, 그래도 집안 어른이라고……. 약탕기 지키고 서 있는 녀석의 마음이 고맙다. 피붙이와 함께하는 밥상이 얼마만이던가? 숟가락 위에 생선 토막을 올려주던 녀석과 눈이 마주쳤다.

"태제야. 너 석파石坡와 함께할 생각 없느냐?"

"석파와 함께하라 하심은……."

"왜 내키지 않느냐?"

"제가 아둔하긴 하오나 공부를 게을리하지 않고 있으니, 언젠가는 당당히 과거에 급제하여 조정에 출사할 날도 있으리라 생각하는데, 어찌 사사로이 석파의 사람이 되라 하시는 것인지……."

"왜 사십이 내일 모레인 끈 떨어진 종친이라 내키지 않는 것이냐?"

"사람이 어찌 이익만 좇겠습니까만, 세인의 평판까지……."

"상갓집 개 말이더냐? 태제야, '중악지필찰언衆惡之必察焉하고, 중호지필찰언衆好之必察焉'*이라 하지 않더냐? 무엇이든 제대로 알려면 그것이 성인의 말씀이든 천명이든 스스로 깊이 생각하고 곱씹어야 하건만, 네가 얼마든지 겪어보고 판단할 수 있는 사람을 세인의 평판 때문에 꺼려해서야 되겠느냐?"

* 『논어』「위령공衛靈公」

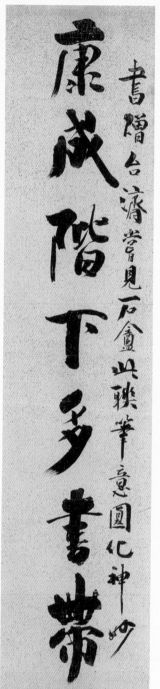
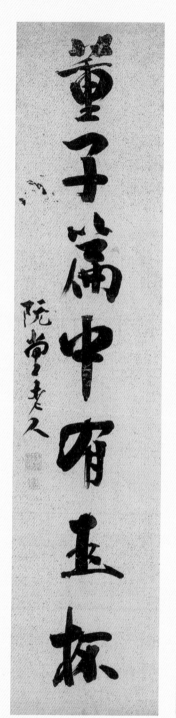

〈康成階下多書帶 董子篇中有玉杯〉 각 32.0×144.0cm, 澗松美術館 藏

"……."

"이놈아, 공자께서도 상갓집 개라 불린 적이 있다. 내 몇 자 적어줄 터이니 석파를 찾아 전하고 내가 안부를 묻더라고 하거라. 알겠느냐?"

강성계하다서대 동자편중유옥배

康成階下多書帶 강성계하다서대
董子篇中有玉杯 동자편중유·옥배

위 작품에 대하여 간송미술관의 최완수 선생은 '강성康成'은 후한시대 정현鄭玄(127-200)의 호이고, '동자董子'는 전한시대 동중서董仲舒를 일컫는 것이라 하며 "강성康成의 섬돌 아래에는 서대초書帶草가 많고 동자董子의 책편 속에는 옥배玉杯가 있다."라고 해석하고 있다.

이는 위 작품의 내용이 정현과 동중서라는 거유巨儒의 행적 혹은 업적과 관계된 것이란 추론을 하게 하는데……. 문제는 대구 관계에 있는 '계하階下'와 '편중篇中', '서대書帶'와 '옥배玉杯'가 하나의 의미체계 속에서 잡히지 않는다는 것이다. 도대체 "정현의 집 섬돌 아래서[康成階下] 무성히 자라고 있는 서대초書帶草와[多書帶] 동중서의 서책 가운데[董子篇中] 옥배가 있다[有玉杯]."는 것이 무슨 의미이고, 또 둘 사이에 무슨 관계가 있다는 말인가?

이를 알아보려면 우선 정현과 동중서가 어떤 인물인지 살펴볼 필요가 있다. 전한시대 사람 동중서는 무제武帝 때 학제學制 개혁을 단행하여 유학을 관학官學으로 융성케 하고 국교國敎로 삼게 한 인물이다. 유학이 한漢제국의 국교가 되었다 함은 기독교가 로마제국의 국교가 된 것에 비견되는 사건으로, 이후 유학은 동중서에 의해 중국의 대표적

정치이념으로 발전하게 된다. 한편 정현은 관직과 큰 인연이 없었던 후한시대 재야 학자로 경서 해석에 능통했던 인물이었다.

그렇다면 두 사람의 유학사적儒學史的 업적을 고려해볼 때 추사는 유학을 중국의 대표적 정치이념으로 정립시킨 인물과 유학경전의 해석학을 발전시킨 인물을 대구 관계로 삼은 셈이 되는데, 문제는 두 인물을 등가等價로 다룰 수 있는가이다. 추사는 무슨 말을 하려 했던 것일까?

우선 시대적으로 앞선 동중서에 관해 읊은 부분부터 살펴보자.

'동자편중유옥배董子篇中有玉杯'

억지로 의미를 헤아려보면 "동중서의 서책 가운데 옥배가 있다."고 해석할 수 있겠으나, 문제는 '편중篇中'이란 표현이 어딘지 껄끄럽다. '책 편篇'을 '서책'으로 읽을 수도 있지만, 보통 '편篇'은 어떤 주제나 내용에 따라 하나로 묶은 서책書冊의 소 단락이란 의미에 가깝기 때문이다. 또한 '동자편중董子篇中'을 억지로 '동중서의 책편冊篇'이라 읽는다손 쳐도 이번엔 '유옥배有玉杯'의 의미가 만만치 않다. '유옥배'의 '있을 유有'를 "~을 취하다[取]"로 바꿔 읽어도 문맥상 "동중서의 서책이 옥배를 취하는 수단" 혹은 "동중서의 서책의 내용을 옥배로 삼음"으로 해석할 수밖에 없는데, 옥배를 사용하는 사람이 왕실의 인물 혹은 고귀한 신분의 사람이라 보는 것이 상식이기 때문이다. 이는 동중서의 서책은 "출세의 수단" 혹은 "정책적 채택"을 위한 용도로 쓰였다는 의미가 되지 않는가?

그런데 난감한 것은 동중서의 대표적 저서는 『춘추번로春秋繁露』 정도로, 경서가 아니라 역사서라는 점이다. 한마디로 동중서의 저서는 출세의 수단이나 정책 결정의 방편으로 쓰일 성질의 것이 아니었다.

이 지점에서 동중서가 왜 역사적 인물이 되었는지 다시 생각할 필요가 있다. 동중서의 역사적 업적은 그의 학문적 성과에 있는 것이 아니라 유교일존주의儒教一尊主義를 정립시킨 정치적 성과에 있다. 그렇다면 '동자편중董子篇中'은 "동중서의 책편"이 아니라 『논어』의 편중'이란 의미 아닐까?

생각해보라.

동중서에 의해 유학이 한제국의 관학이 되고 국교가 되면 관리와 관리가 되려는 자는 무엇을 공부하게 되겠는가? 공자의 가르침을 기록한 『논어』가 가장 중요한 교재로 쓰이지 않았겠는가? 이것이 무슨 뜻인가?

동중서가 유학사에 남긴 가장 큰 업적은 관리가 되고자 하는 자는 모두 공자의 가르침을 배우도록 만든 것이니, '동중서의 서책'이란 결국 『논어』와 다름없지 않은가?

그러나 추사가 '『논어』의 편중' 이란 의미를 '동자편중' 속에 감추어 두었다는 가설을 입증하려면 이어지는 '유옥배有玉杯'를 통해 논어의 특정 편篇을 찾아낼 수 있어야 하는데, 추사는 어떤 힌트를 남겨두었을까?

이 지점에서 추사가 그려낸 '있을 유有'자의 독특한 글자꼴을 주목해보자.

추사의 붓 자국을 따라 움직여보면 '있을 유有'를 쓰는 방식이 '너그러울 유宥'에 가깝다는 것을 알게 된다. 추사가 그려낸 '있을 유有'자는 '움집 면宀'과 '달 월月'이 합해진 모습으로 '있을 유有'와 '너그러울 유宥'의 중간적 형태를 취하고 있는 것을 확인할 수 있을 것이다. 추사가 왜 이런 글자꼴을 설계했다고 생각하시는가? '있을 유有'와 '너그러울 유宥'를 동시에 쓰기 위함이다. 추사가 그려낸 '있을 유有'자는 '유유有宥', 다시 말해 "너그러움을 취하다."라는 의미를 담기 위해서 아닐까? 추사가 그려낸 '유有'자 속에서 '유宥'를 읽어낼 수 있다면 이어지는 옥

배와 함께 『논어』「공야장公冶長」편을 지목할 수 있다.

『논어』「공야장」편이 어떻게 시작되는가? 공자께서 공야장에 대해

* 『논어』「공야장」, '子謂公
冶長 可妻也, 雖在縲絏之中
非其罪也'

언급하며 "그가 비록 감옥에 갇힌 적이 있으나, 그의 죄가 아니다."*라
는 대목으로 시작된 『논어』「공야장」편에는 공야장 이외에도 다양한
인물에 대한 공자의 인물평이 기록되어 있다. 『논어』「공야장」편을 관
통하는 주제가 무엇인지 논외로 치더라도 공자께서 공야장이 감옥에
갇힌 적이 있었으나 그의 죄가 아니라 하신 장면은 많은 것을 시사하
고 있다. 죄 없이 감옥에 갇혔다면 법이 잘못 적용된 것인데, 공자께서
무슨 근거로 그리 말씀하셨는지 알 수 없지만, 적어도 세인들의 평판
에 의지하여 특정인을 판단하지 않았으며, 자신의 판단 기준에 따라
공야장의 죄가 아니라 하신 것이다. 감옥살이를 한 전력이 있는 사람
에게 '죄 없음'이란 의미를 한 글자를 이용해 쓰려면 무슨 글자가 적합
할까?

'너그러울 유宥'자는 '죄 사할 유宥'라고도 읽는다.

** 『논어』「공야장」, '子貢問
曰賜也 何如 子曰 女器也 曰
何器也 曰瑚璉也'

이제 추사가 쓴 '옥배玉杯'를 공자께서 자공에게 "호련瑚璉이 되어야
한다."고 하신 대목과 연결해보자.**

호련이 무엇인가? 종묘에서 제사지낼 때 곡식을 담아 올리는 옥그릇
이름이 호련이니 결국 옥배와 다를 바 없지 않은가? 아직 필자의 논거
가 부족하다 탓하거나 행마가 너무 빠르다고 지적하시는 분이 계실지
도 모르겠다. 그러나 우리는 불과 7자로 쓰인 시구를 읽고 있다는 사
실을 잊지 말아야 하고, 무엇보다 옛 선비들은 『논어』를 통째로 암송
하고 있었음을 고려하며 접근할 수밖에 없다. 한두 가지 힌트만으로도
상대가 무슨 말을 하려는 것인지 알 수 있었던 당시 선비들의 행보를
따라잡아야 하니 불편하더라도 징검다리를 사용할 수밖에 없음을 양

해해주시기를 바란다.

'동자편중유옥배董子篇中有玉杯'를 『논어』 「공야장」을 통해 읽어야 하는 이유는 차차 더 밝히기로 하고, 일단 '동자편중유옥배'의 의미를 정리해보자.

'董子篇中有玉杯 동자편중유옥배'
"동중서의 유학일존주의의 근본이 되는 『논어』의 가르침 중 '죄 사함'과 '옥배'에 대해 언급한 「공야장」편의 내용을 주목하라."

그렇다면 추사는 『논어』 「공야장」편을 통해 무슨 말을 하고자 하는 것일까? 공자께서 공야장이 죄가 없다 하심은 세인의 평판에 의지해 함부로 사람을 판단해선 안 된다는 것이라면,* 그것이 호련과 무슨 관계가 있는 것일까? 공자께서는 단순히 자공에게 호련처럼 나라에 귀히 쓰이는 사람이 되라고 하신 것이라면, 공자는 제자에게 덕담 한마디 한 것에 불과하지 않은가?

『예기』에 '하련은호夏璉殷瑚'라고 쓰여 있다. 종묘에서 제사지낼 때 곡식을 담아 올리는 옥그릇을 하夏나라에서는 '련璉'이라 하였고, 은殷나라에선 '호瑚'라고 불렀다는 뜻이다. 그렇다면 공자께서 '호련瑚璉'이라 하신 것이 이상하지 않은가?

생각해보라.

중국 역사에서 하나라가 은나라보다 앞서니 시대 순에 따라 하나라의 제기인 '련'이 은나라의 '호'보다 앞에 두어야 하지 않겠는가? 다시 말해 '호련'이 아니라 '련호璉瑚'라 표기하는 것이 이치에 맞는데, 공자께서는 왜 '호련'이라 하신 것일까?

용도는 같으나 이름이 다르다 함은 모양이 다르기 때문이니, 결국 '호'는 '련'의 형태가 달라진 것이라 하겠다. 그렇다면 왜 같은 용도의

* 공자께서 세인들의 평판에 의지해 함부로 특정인을 판단하지 말도록 가르치신 부분은 『논어』 「자로」에서도 찾을 수 있다. '子貢問曰 鄕人 皆好之 何如 子曰 未可也 鄕人 皆惡之 何如 子曰 未可之 不如鄕人之 善者 好之 其不者 惡之'

물건이 형태가 달라졌을까? 시대에 따라 문화와 기술 수준이 다르기 때문이다. 그렇다면 공자께서는 왜 시대를 역순으로 기술하신 것일까? 시대와 환경에 따라 변화는 당연한 것이고, 문화란 현재에서 과거와 접점을 찾는 것이지 과거의 것을 그대로 전승하는 것이 아니라는 뜻 아닐까?

필자는 추사가 『논어』 「공야장」편을 주목하라 함은 "기존의 판단 기준과 제도로 현재의 문제를 대처할 수 없다."는 점을 상기시키기 위함이라 생각한다. 그것이 학문이든 예술이든 정치든 사람이 하는 짓은 무엇이든 간에 시대의 요구에 부응할 수 있어야 쓰임을 얻을 수 있다. 이를 달리 표현하면 발전이고 새로움이고 개혁이라 한다.

이런 관점에서 보면 추사가 후한시대 인물 정현을 먼저 거론하고 전한의 동중서를 나중에 기술한 방식과, 공자께서 은나라의 제기 '호'를 하나라의 '련'보다 먼저 언급하신 방식이 같은 형식을 취하고 있음을 알 수 있을 것이다. 이것이 '동자편중유옥배'를 『논어』 「공야장」편을 통해 읽어야 하는 증거 아니겠는가? 이제 추사가 정현을 왜 거론하고 있는지 살펴보자.

'강성계하다서대康成階下多書帶'
"정현의 학풍을 이어받은 문하들이〔康成階下〕 다양한〔多〕 해석〔書〕을 지니고〔帶〕 있으니……"*

무슨 말인가?

생각해보라.

평생 재야학자로 지냈으나 훈고학訓詁學의 시조로 불리는 정현의 학풍을 계승한 학자들과 같은 부류의 사람을 추사의 시대에서 찾으면 어떤 사람들이라 할 수 있을까? 공자의 말씀을 주희의 입을 통해서만 들

* 작품에 쓰여 있는 '강성康成'은 정현의 호를 지칭하는 것 이외에 "변화가의 발전된 모습"을 의미한다. '편안할 강康'자는 원래 다섯 갈래 길이 합해지는 지점(오거리)이라는 뜻으로 '변화가, 저잣거리'라는 의미를 내포하고 있다.

고 가르치는 성리학적 해석법에 반론을 제기하는 사람들이고, 유학의 근본정신은 공리공론과 명분론에 있는 것이 아니라 현실 문제에 대한 적극적인 해법을 찾는 데 있다고 믿는 사람들이다. 사실 『논어』를 읽다 보면 천편일률적인 성리학식 해설 때문에 공자 말씀이 인자한 뒷방 노인네의 그렇고 그런 이야기처럼 들리게 된 건 아닌지 의심이 들 때가 많다. 인자한 뒷방 노인의 그렇고 그런 이야기가 2천 년 동안 동양의 대표적 사상과 정치이념의 원천이었다니, 어찌 생각하면 어이없기도 하고 초라하기까지 하다. 정현의 학풍을 계승한 학자들이란 성리학 이전의 경서 해석법을 통해 공자의 가르침의 핵심은 온고지신溫故知新의 개혁 정신에 있다고 믿는 사람들이다. 이제 정리해보자.

'강성계하다서대康成階下多書帶

동자편중유옥배董子篇中有玉杯'

"(시중에는) 정현의 학풍을 계승하여〔康成階下〕 유학의 근본정신은 개혁사상에 있다고 믿는 학자들이 (문물을 번창시킬) 다양한 방안 들을 지니고 있다. (유학의 근본정신은) 『논어』 「공야장」〔董子篇中〕 에 기록된 공자의 인물평〔有〕과 은나라의 제기가 하나라의 제기를 어떻게 수용했는지 일깨워준 호련瑚璉〔玉杯〕이란 표현을 통해 엿볼 수 있을 것이다."

추사가 전하고자 했던 의미는 알겠는데, 어딘지 찜찜하다. 추사가 단지 "유학의 근본정신은 현실 문제에 대한 해법을 찾는 개혁 정신에 있다는 말을 하고자 했다면 굳이 그렇게 복잡한 과정을 통해 『논어』 「공야장」편을 읽으라고 암시했을까? 공자의 개혁적 사상을 엿볼 수 있는 곳이 『논어』 「공야장」편에만 있는 것도 아닌데 추사는 왜 『논어』 「공야장」편으로 유도하는 길을 그토록 공들여 설계했던 것일까? 물론 성

리학식 해석법과 다른 해석법을 옹호하는 글이 사문난적斯文亂賊으로 몰릴 수 있기 때문이겠으나, 과연 그것뿐이었을까? 추사가 『논어』「공야장」을 읽도록 유도한 이유를 가늠할 수 있는 힌트가 작품의 협서 속에 감춰져 있다.

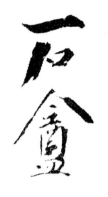

　작품에 쓰인 협서에 대해 최완수 선생은 '書贈台濟 서증태제 賞見石盦此聯 상견석암차현 筆意圓化神妙 필의원화신묘'라 읽은 후 "태제에게 써 준다. 일찍이 석암의 이 연구聯句를 보았는데 필의가 원만하고 신묘하였다.'고 해석하고 있다.

　한마디로 청나라 학자 유용劉墉(1719-1804)의 대련을 옮겨 적었다는 것인데, 문제는 최 선생이 유용의 호라고 해석한 글씨가 '석암石盦'이라 쓰여 있다는 것이다. 유용의 호는 '석암'은 '석암'이로되 '덮을 암盦'이 아니라 '초막 암庵'자를 쓰는데 무슨 근거로 유용의 호라 하는지 모르겠다. 유용의 호 석암石庵은 "바위굴 속 암자"라는 뜻이지만 추사가 쓴 석암石盦은 "돌로 만든 덮개(뚜껑)"란 뜻이다. 더욱이 추사가 사용한 '뚜껑 암盦'자는 뚜껑은 뚜껑이로되 정확히 말하면 고대 중국에서 국가를 상징하는 다리 셋 달린 '청동 솥 정鼎'을 덮는 뚜껑을 지칭하는 글자로,* 뿔이 없는 규룡虯龍, 다시 말해 새끼 용들이 한데 엉켜 꿈틀거리는 모습을 새겨 넣은 까닭에 '꿈틀거릴 규盦'라고도 읽는다. 정鼎의 뚜껑을 의미하는 암盦에 새겨진 규룡이 무엇을 상징하는가?

　종친이다.

　그렇다면 석암石盦이 무슨 의미가 되겠는가? 추사 시대에 '돌 석石'자를 호의 앞글자로 쓰는 종친이 누구인가? 훗날 흥선대원군으로 불리게 된 인물 바로 석파石坡 이하응李昰應이다.

　최완수 선생께서 협서의 내용을 다시 검토해보셔야 할 이유가 생긴 셈이다.

*『博古국』, '周有交虯盦蓋 鼎之盦也'

'書贈台濟 賞見石盦此聯 筆意圓化神妙 서증태제 상견석암차련 필의 원화신묘'

"태제에게 이 글을 보내니 (세인들의 평판에 의지하지 말고) 석파 이하응의 진면목을 보고 겪으며 판단하거라. 이 작품에 담긴 필의는 원화신묘함에 있다."

추사가 손자뻘 되는 혈육 태제에게 석파를 직접 겪어보고 그의 진면목을 판단하라는 의미이다. 그런데 이 작품의 필의가 원화신묘圓化神妙에 있다는 것은 또 무슨 의미일까?

'원화신묘圓化神妙'?

억지로 뜻을 꿰어 맞추면 "모난 곳 없이 둥글둥글하게 변하게 된 신묘함" 정도로 가닥이 잡히는데, 이것이 동중서와 정현을 통해 주창한 "유학의 개혁정신"과 무슨 관계가 있는 것일까?

답은 그동안 '둥글 원圓'으로 읽은 글씨가 사실은 '둥글 원圓' 자가 아니라는 데 있다. 추사가 그려낸 '둥글 원圓'자를 자세히 살펴보면 '큰 입 구口' 안에 쓰인 글씨가 '관원 원員'이 아니라 '여름 하夏'에 가까운 것을 확인할 수 있을 것이다. 이것을 '둥글 원圓'이라 볼 수 있을까? 추사가 그려낸 글자의 의미를 알고자 하시는 분들은 잠시 다음 글자들의 의미를 읽어보시길 바란다.

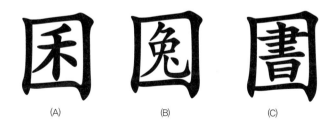

(A) (B) (C)

(A) (B) (C)는 모두 '큰 입 구口', 다시 말해 "벽체 따위로 둘러싸인 어

떤 범주" 안에 위치한 특정 글자의 의미와 합해져 새로운 의미를 파생시키는 형식을 통해 뜻이 정해진 글자들이다. 사각형 벽체로 둘러싸인 공간에 벼[禾]가 담겨 있으니, '곳집 균囷'(쌀 창고)이고, 달 속에 갇혀 있는 토끼(兔)의 모습이니 '달 월圞'이란 뜻이 되며, 담장 속에 책이 있으니 도서관[圖]이란 뜻이 되는 식이다. 그렇다면 울타리 안의 '여름 하夏'는 무슨 의미가 될까?

'큰 입 구口'가 '나라 국國'의 고자임을 감안하면 말 그대로 중국의 고대국가 하나라 혹은 중국이란 의미 아닌가? 그렇다면 '원화신묘圓化神妙'가 아니라 '하화신묘夏化神妙'라 읽어야 하는데, 이는 중국의 고대국가 "하夏나라가 변하게 된 신묘한 이치"라는 뜻이 되며 추사가 『논어』「공야장」의 호련을 주목하게 한 이유와 겹쳐지지 않는가?

하나라의 제기 '련'이 은나라에서 '호'로 변모하게 된 이치에는 유학의 근본정신과 지혜가 담겨 있으니, 뜻은 계승하되 형식에는 유연한 것이 공자의 근본사상이라고 주장하고 있는 것이다. 흔적조차 찾을 수 없는 고대국가 하나라의 문화가 오늘의 중국에 살아 숨 쉬고 있는 것이야말로 신묘神妙한 일 아닌가?

이제 협서의 내용을 정리해보자.

> "태제에게 써 주노니〔書贈台濟〕,
>
> 승천하지 못한 채 한데 엉켜 꿈틀거리는 규룡을 새긴 정鼎(국가를 상징하는 청동 솥)의 뚜껑 암盦(종친의 상징) 중에서도 '돌 석石'자를 호의 첫 글자로 쓰는 이(석파石坡 이하응)의 행실을 직접 보고 판단하거라.〔賞見石盦〕 이 작품에 담긴 필의筆意〔此 筆意〕는 하나라의 '련'이 은나라의 '호'로 바뀌게 된 신묘한 이치를 일깨워주신 『논어』「공야장」편을 통해 이해해보거라〔夏化神妙〕."

한마디로 요약하면 석파 이하응의 행동을 눈여겨보면 그가 개혁을 추구하는 종친임을 알 수 있을 것이란 말이다. 그러나 이 당시 석파의 나이 이미 서른 중반의 종친으로 왕위에 오를 수 있는 나이는 한참 지났고, 무엇보다 상갓집 개로 불릴 만큼 비굴한 모습으로 하루하루 목숨 줄을 늘려가고 있던 그에게 무엇을 기대할 수 있단 말인가?

그럼에도 불구하고 추사는 혈육인 태제에게 석파를 주목하라 한다. 추사는 석파에게서 무엇을 보았고 무엇을 계획하였던 것일까? 이 지점에서 추사가 이미 살아 있는 대원군을 통한 새로운 권력구조를 설계했던 것은 아닌가 하는 생각을 하게 된다. 외척이 수렴청정을 한다면 종친이 섭정을 맡지 못할 이유가 어디 있는가? 단지 유례없는 권력구조라는 것이 문제지만, 정법이 막히면 편법이라도 써야 하는 것이 정치 아닌가? 필자의 논리가 지나친 비약이라 생각하시는 분들이 많을 것이다. 필자 또한 처음에는 생각지 못한 결론에 적지 않게 당황했으니 당연한 반응이라 이해한다. 그런데 추사가 『논어』 「공야장」편을 읽도록 유도한 또 다른 이유를 접하고 보니 추사가 괜히 천재라 불린 것이 아님을 절감하며 그저 고개만 끄덕일 수밖에 없었다. 『논어』 「공야장」에 이런 내용이 나온다.

'子曰 자왈
甯武子 邦有道 則知 영무자 방유도 즉지
邦無道 則愚 방무도 즉우
其知 可及也 기지 가급야
其愚 不可及也 기우 불가급야'
"공자께서 말씀하시기를 영무자는 나라에서 자신의 주장을 받아들이면 즉시 (자신의) 지혜를 발휘하였고, 나라에서 자신의 뜻을 받아들이지 않으면 즉시 어리석은 체했다. 그의 지혜는 (다른 사람

들도) 도달할 수 있는 것이나, 그가 어리석은 체하는 것은 (다른 사람들이) 도달할 수 없었다."*

공자께선 왜 영무자 이야기를 하신 것일까?

무릇 정치가는 자신의 뜻을 펼칠 수 있는 때를 기다릴 줄 알아야 하는 법으로, 때가 아닐 때 굽힐 줄 모르면 위태로워지기 때문이다. 똑똑한 사람은 똑똑한 척하지 않아도 누구나 그가 똑똑한 줄 알고, 무엇이 바른 행동인지 몰라서 세상이 어지러워지는 것도 아니다. 나설 때와 안 나설 때를 구별 못 하면 피기도 전에 꺾이기밖에 더하겠는가? 안동김씨들이 석파 이하응에게 가한 수많은 치욕에도 불구하고 그가 어떻게 살아남았는가? 종친의 자존심을 내세우기는커녕 정적들이 "간도 쓸개도 없는 작자"라고 여기며 "죽일 가치도 없다."고 믿게끔 하였기 때문에 후일을 도모할 수 있었고 결국 집권에 성공할 수 있었던 것 아닌가? 석파의 처세술과 영무자의 그것이 겹쳐지지 않는지?

석파가 추사에게 난蘭 치는 것을 배우며 자주 접촉했던 것은 잘 알려진 사실이다. 두 사람이 단지 난 치는 법을 가르치고 배우기 위해 만났다고 생각해야 할까? 두 사람은 문예인이기 전에 현실 정치가였음을 간과해서는 안 된다. 필부도 감나무 밑에서 감 떨어지길 기다리며 입 벌리고 누워 있으면 바보 소리를 듣는데, 하물며 한 나라의 정권을 소 뒷걸음질 치다 쥐 밟는 격으로 잡을 수 있었겠는가? 석파에게 정권을 안겨준 사람이 누구인가? 풍양조씨 가문의 조대비趙大妃다.

순조의 대리청정을 맡았던 왕세자(훗날 익종으로 추대됨)가 22살 젊은 나이에 갑자기 돌아가신 후 안동김씨 가문 출신 시어머니 순원왕후 그늘 아래서 별의별 일을 다 겪었던 사람이다.** 그런 조대비가 석파의 아들을 양자로 삼아 보위를 물려주면 석파가 살아 있는 대원군이 되어 권력을 틀어쥘 것을 몰랐을 리도 없고, 감언이설이나 헛된 약조를 믿

* 이 부분에 대한 일반적인 해석은 "공자께서 말씀하시길 영무자는 나라가 태평할 때에는 총명하고, 나라가 어지러울 때는 어리석은 체했다. 그의 총명함은 다른 사람이 따를 수 있으나, 그의 어리석은 체하는 것은 따를 수 없을 것이다."라고 풀이한다.

* 열두 살에 세자빈이 되어 스물셋에 지아비를 잃은 조대비는 일곱 살짜리 아드님(헌종)께서 할아버지(순조)의 뒤를 이어 보위에 올랐으나, 시어머니 순원왕후가 수렴청정을 맡더니 그 아드님이 스물셋에 승하하자 순원왕후는 평민과 다름없던 강화도령 이원범李元範을 양자로 삼은 후 왕위를 넘겨준다. 강화도령이 순원왕후의 양자가 되어 철종이 되었다 함은 조대비의 입장에서는 갑자기 없던 시동생이 생긴 것으로, 이로 인해 요절한 지아비(익종)와 아들(헌종)은 후사조차 둘 수 없게 된 셈인데, 이는 자식과 손자 그리고 며느리에게 도저히 할 수 없는 행위로 자식과 손자 그리고 며느리를 모두 부정한 것과 다름없는 비정한 짓이었다.

을 만큼 순진하지도 않았을 텐데 조대비가 어찌 석파를 믿고 권력을 넘겼겠는가? 설득력 있는 가설은 석파가 풍양조씨 가문의 맹주였던 조인영의 오랜 정치적 동지였던 추사의 후계자임을 알고 있었기 때문이며, 추사 또한 언젠가 조대비가 왕위계승권자를 지목할 날을 대비해 석파를 준비시켰기 때문이라 보는 것이 옳지 않을까?

권력은 힘으로 잡을 수 있으나, 권력이 있다고 개혁을 실현할 수 있는 것은 아니다. 추사는 석파를 위해 사람을 모아주고, 정책을 마련해두었다. 추사와 함께하던 신관호申觀浩를 비롯한 신진 세력들이 훗날 석파의 수족이 되었던 것이 우연이었을까? 추사가 혈육인 태제에게 석파의 손발이 되라고 권유하는 이 작품이 증거하는바, 추사는 석파를 후계자로 생각하여 자신이 가진 모든 것을 쏟아부었다고 하겠다.*

아직도 석파 이하응을 추사가 키워낸 정치적 후계자라 믿기를 주저하시는 분은 다음 작품을 주목해주시길 바란다.

만수기화천포약 일장수죽반상서

万樹琪花千圃葯 만수기화천포약
一莊修竹半牀書 일장수죽반상서

이 작품에 대하여 추사 연구가 최완수 선생은 추사가 이재彝齋 권돈인權敦仁의 부탁에 응하여 써준 작품이라 소개하며, "만 그루 기이한 꽃 천 이랑 작약 밭 한 둘레/ 시누대 반 쌓인 책상 위 책"이라 해석하였고, 많은 추사 작품의 진위 논쟁을 주도한 고서화 연구가 이영재李英宰 선생은 "만 그루 기이한 꽃과 천 이랑의 국화, 대나무로 꾸며진 별장과

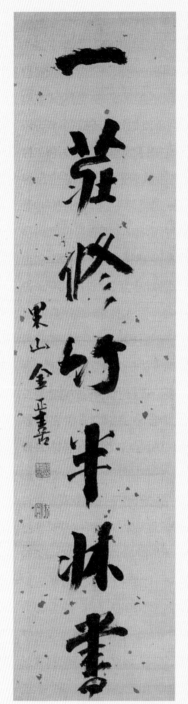
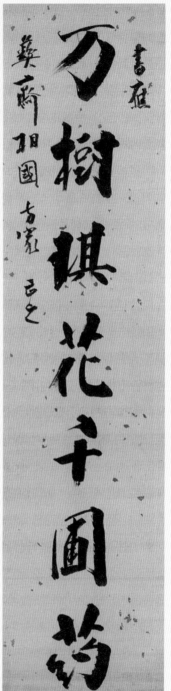

〈万樹琪花千圃葯 一莊修竹半林書〉, 각 31.2×127.4cm, 澗松美術館 藏

반상의 책"이라 풀이한 후 권돈인의 별장 정경을 묘사한 작품이라 한다. 그런데 조금만 생각해봐도 상식적으로 이 작품을 그렇게 접근하는 것이 옳은 것인지 묻게 된다.

생각해보라.

온갖 진귀한 꽃나무가 만 그루나 심어져 있고, 그것도 모자라 천 이랑의 꽃밭에 향기로운 꽃이 피어 있는 별장의 모습은 시골의 한적함보다 호사스러운 별천지에 가깝다고 생각되지 않는가?? 과산果山이라 쓴 관서와 서체의 특성을 감안하면 분명 추사의 말년 작에 해당하는데, 제주 유배에서 돌아와서도 정적들의 눈초리를 피해 도성 언저리를 맴돌며 숨죽이고 있던 추사가 자신과 달리 일국의 재상이 되어 권세를 누리고 있는 친구 권돈인의 별장을 보고 "참 멋진 별장일세." 하며 부러워했다는 것인가, 아니면 자신의 처지를 생각하며 쓴 술잔이라도 기울였다는 말인가?

더군다나 권돈인의 부탁으로 추사가 이 작품을 쓰게 된 것이라면 그것이 소위 친구라는 자가 할 짓인가? 노년에 친구를 잃는 가장 간단한 방법은 자식 자랑, 돈 자랑 그리고 출세한 모습을 과시하는 것이다. 잘된 놈보다 잘못된 놈이 많으니 잘된 놈이 부러운 것인데, 서로의 깜냥을 누구보다 잘 아는 친구 사이에 잘난 척해봤자 "나는 운이 좋은 놈"이라 떠벌리는 것에 불과하지 않은가?

'운 좋은 놈'이 '불운한 놈' 앞에서 자랑하는 것도 모자라 소위 친구에게 시까지 부탁하는 짓을 철없다 해야 할까, 아니면 잔인하다 해야 할까?

추사와 권돈인은 서로의 목숨 줄을 맡긴 정치적 동지였다. 그런 권돈인이 호사스러운 별장을 장만했다면 추사는 아마 크게 질책했을 것이다.

예나 지금이나 고위 공직자의 사치는 백성들의 구설수에 오르게 마련이고, 그 구설수에 휘말린 정치가가 무사한 경우를 보았는가? 노련

한 정치가였던 말년의 추사가 이런 속성을 모를 리 없었을 테니, 권돈인의 별장 정경을 읊은 것은 아닐 것이다. 그렇다면 추사는 무슨 말을 한 것일까?

만수기화천포약万樹琪花千圃葯
일장수죽반상서一莊修竹半狀書

추사의 목소리를 들으려면 작품에 쓰인 열네 자를 한 눈에 담고 뼈대가 되는 어떤 공통된 요소를 찾아야 한다. 다시 말해 낱글자를 읽기 전에 각각의 글자들이 어떤 요소 혹은 규칙을 통해 특정한 구조하에 배열되어 있는지 주목할 필요가 있다는 말이다. 아직 열네 자를 묶어낸 얼개를 발견하지 못하신 분은 작품에 쓰인 글자 중 숫자 혹은 숫자로 환원할 수 있는 글자를 찾아보시기를 바란다.

'일만 만(万)', '일천 천千', '한 일一' 그리고 '한 일一의 절 반半'이다. 숫자가 쓰인 위치를 확인해보면 네 개의 숫자가 정확히 대칭점에 놓여 있는 것을 확인할 수 있을 것이다. 추사의 목소리는 만万이 천千이 되고 하나가 1/2이 되는 구조를 통해 들을 수 있다.

이제 '만수기화천포약万樹琪花千圃葯'의 의미를 읽어보자. 만万은 '일만 만萬'과 같은 의미이고, '세울 수樹'는 국왕의 사적 공간을 외부 시선으로부터 가려주는 수색문樹塞門*의 뜻으로 읽으면 '만수万樹'는 "만 그루의 나무"가 아니라 "만 개의 가림판"이란 의미가 된다. 여기에 '기화琪花'는 '기화요초琪花瑤草'의 줄임말이니 옥玉과 같이 아름다운 꽃이 피어 있는 선경仙景을 어디에서 찾아야 할까? 왕조시대에 궁궐만큼 화려한 곳은 없을 테니 선경이란 궁궐이란 의미가 되고, 그곳에 피어 있는 '기화'란 궁인宮人을 일컫는 말이 된다. 그런데 궁인이 바로 국왕의 눈을 가리고 있단다. 무슨 말인가? 가림판[塞門]은 외부의 시선

*『논어』「팔일八佾」에 '邦君樹塞門 管氏亦樹塞門 방군수색문 관씨역수색문'이란 대목이 나온다. 이때 '수색문'이란 국왕의 거처를 외부의 시선으로부터 가려주는 가림 문을 세운다는 의미로, 공자께선 색문을 세우는 것은 국왕의 예법이지 신하의 예법이 아니라며 신하로서 색문을 세운 관중의 무례를 지적하셨다.

으로부터 국왕의 사적 영역을 보호해주지만, 가림판이 너무 많으면 역으로 국왕이 외부의 실상을 직접 볼 수 없는 문제가 발생하게 된다는 의미다. 그래서 추사는 궁인을 '만'에서 '천'으로 그 숫자를 1/10로 줄이라 한 것이다.

그렇다면 '포약圃葯'은 무슨 의미일까?

원래 '채전 포圃'는 "대궐 안에 있던 채소밭"을 의미하는 글자였으나 점차 "대궐의 꽃밭" 나아가 "대궐의 꽃밭을 관리하는 직책"이란 의미로 쓰이게 되었으며,[*] '구릿대 잎 약葯'은 미나리과의 향초香草를 의미하나 동사로 쓰이면 '~을 묶다', '~을 두르다'라는 의미가 된다. 추사가 쓴 '포약'의 의미가 무슨 뜻이겠는가? "국왕의 주변을 겹겹이 둘러싸고 있는 대궐의 궁인"이란 뜻이 된다.

궁인의 숫자를 1/10로 줄이면 그만큼 왕실의 씀씀이가 줄어드니 백성들의 부담을 줄여줄 수 있고, 환관들에 의해 국왕의 판단력이 흐려지는 현상을 방지할 수 있다. 직접 보지 않고 어찌 바른 판단을 할 수 있으며, 국왕이 구중궁궐 속 신선이 되면 정치는 누가 하겠는가? 어명은 국왕의 입에서 나오지만, 국왕의 눈과 귀가 환관의 것을 빌린 것이라면 국왕의 목소리는 누구의 것이라 해야 하겠는가?? 성군의 길은 백성의 실상을 정확히 파악하는 일에서부터 시작된다. 그러나 현실을 눈으로 보았다고 저절로 바른 정치가 행해지는 것은 아니다. 같은 현상을 보고도 각기 다른 판단을 하는 것이 인간이고, 정치철학으로 여과되지 않은 정책은 배탈을 일으키기 때문이다. 이런 까닭에 추사의 다음 이야기가 '일장수죽반상서一莊修竹半狀書'인 것이다.

'일장一莊'의 대구가 '만수万樹'(만 개의 색문을 세움)이고 '수죽修竹'의 대구는 '기화琪花'(대궐의 궁인)이니, '일장수죽'도 '만수기화'처럼 어떤 부류의 사람을 지칭하는 것일 텐데……. '일장수죽'이 무슨 의미가 될

* 『주례』의 '九職二曰 園圃 毓草木 구직이왈 원포육초목'이란 표현이나 『후한서』의 '始置圃囿署 以宦者爲令 시치포유서 이환자위령'이란 표현에서 대궐의 꽃밭과 동물원을 관리하는 부서를 따로 두고 환관들로 하여금 관리하게 하였음을 알 수 있다.

수 있을까? '닦을 수修'는 "~을 마름질(제단)함"이란 뜻을 내포하고 있는 글자다. 이를 사람을 상징하는 '대 죽竹'과 결합하면 '수죽'이란 "선비가 되기 위해 수학修學하는 자"라는 의미가 되고, '장莊'은 원래 제후의 봉토를 관리하는 현장 관리소라는 의미이니* '장수죽'이란 결국 "유생을 양성하는 현장 사무소", 다시 말해 서원書院이란 의미 아니겠는가? 여기에 '한 일一'을 '전부'라는 의미로 읽으면 '일장수죽'은 "모든 서원의 유생들"이란 뜻이 된다.

그런데 이어지는 글자가 '반상서半狀書'다. '상서'란 "책상 위의 책"이란 뜻이 아니라 "책상 위에 놓여 있는 유생의 명부", 다시 말해 "서원에 등록된 유생"이란 뜻이 된다.

생각해보라.

'상서'가 "책상 위의 책"이라면 '반상서半狀書'는 "책상 위의 책을 반으로 줄이라."라는 뜻이 되는데, 유생들에게 열심히 공부하지 못하게 하라는 것과 같은 뜻 아닌가? 그렇다면 추사는 왜 유생의 숫자를 반으로 줄이라 한 것일까?

이 지점에서 추사가 그려낸 '농막 장莊'자를 주목하게 된다. 추사가 그려낸 '농막 장莊'은 정자인 '莊'과 속자인 '荘'을 합성해낸 것이다. 이는 엄밀히 말하면 없는 글자인 셈인데, 추사는 왜 이런 모습의 글자를 쓰게 된 것일까? 정자에서 부수(풀 초艹)를 취하고 이것을 속자와 결합하는 방식을 통해 무슨 말을 하고자 한 것일까? 정자의 부수는 '풀 초艹'지만 속자의 부수는 '병들어 기댈 녘疒'이니, 군역과 조세를 피하는 수단으로 악용되고 있는 조선말기 서원의 폐해를 지적하기 위함 아닐까? 서원에 일정 토지를 헌납하고 유생으로 등록되면 군역이 면제되니 서원과 유생은 누이 좋고 매부 좋은 일이 되겠으나, 문제는 줄어든 세수稅收를 국가가 어디서 충당하려 하겠는가? 유생의 수가 늘어날수록 힘없는 백성들은 그들 몫의 세금까지 부담할 수밖에 없고, 늘어나는

세금을 피하려고 조금이라도 여력이 있는 백성은 유생이 되기 위해 서원을 기웃거리는 악순환이 반복되니 도망갈 힘도 없는 제일 가난한 백성들만 등가죽 아물 날이 없게 되지 않겠는가? 서원다운 서원이라면 어찌 이런 짓을 하겠는가?

중종38년(1543) 백운동서원白雲洞書院이 처음 생긴 후 숙종 때에 이르면 각 도에 80~90개나 있을 정도로 서원이 난립하게 된다. 이에 조정에서는 몇 차례 서원의 수를 제한하려 시도했으나, 온갖 편법으로 빠져나가니 서원의 폐해는 줄어들지 않았다. 이런 서원의 폐해를 일거에 해소한 사람이 누구인가?

흥선대원군이다.

흥선대원군이 아무리 막강한 권력을 쥐고 있었다 해도 전국의 서원을 47개소만 남기고 모두 솎아내는 일을 함부로 밀어붙일 수 있었겠는가? 이는 힘의 논리 이전에 정책 의지의 결과이고, 그만큼 오랜 기간 치밀히 준비된 것이란 의미이다. 서원 정비를 주창하고 있는 추사의 외침과 흥선대원군의 정책이 아무 관계가 없었을까? 그러나 혹자는 협서에 분명히 '서응이제상국書應彛齊相國'이라 쓰여 있는데, 글의 내용은 그렇다 치더라도 권돈인에게 써준 글이 흥선대원군과 무슨 관계가 있느냐고 반문하실 것이다.

그러나 추사가 남긴 작품을 전체적으로 다시 읽어보면 이 작품이 권돈인이 추사에게 정책 자문을 구하였고 이에 추사가 답하는 형식을 취하고 있다. 그런데 권돈인이 재상 신분이고 추사가 과천에 머물던 시기는 권돈인에게 힘을 실어주던 헌종께서 23세의 젊은 나이에 갑자기 승하하시고 안동김씨들에 의해 철종이 옹립되던 무렵이었다. 한마디로 이 무렵 권돈인은 재상은 재상이로되 유생들의 반발을 잠재우고 서원 정비를 감행할 힘은커녕 제 몸 하나도 온전히 지켜낼 힘도 없던 시절

이었던 것이다. 그런 상황을 누구보다 잘 알고 있던 추사가 권돈인에게 개혁정책을 부추겼을까? 결론은 이 작품이 권돈인의 부탁으로 쓴 것처럼 했을 뿐 사실은 추사가 석파에게 훗날 집권에 성공하면 취해야 할 정책을 자문한 것이라 보는 것이 합당할 것이다.

생각해보라.

그동안 여러분은 이 작품을 어찌 해석해왔는가?

권돈인의 별장 풍경을 묘사한 것으로 이해하지 않았던가? 이는 여러분이 해석해온 방법과 같이 추사의 정적들도 해석했을 수 있다는 의미이며, 한 걸음 더 나아가 추사는 정적들이 그리 해석하도록 유도한 것이라는 뜻이기도 하다.

아직도 동의하기 어려우신 분은 협서의 내용과 협서가 쓰인 위치를 주목하며 작품의 전체적 형식을 살펴보길 바란다. 세 부분으로 나뉘어 배치된 협서의 위치와 내용을 고려해볼 때 협서를 세 군데에 나눠 쓴 것이 작품의 균제미를 고려하여 안배한 것으로 보기는 어렵고 공간도 충분한데, 짤막한 문장을 세 토막으로 나눠 배치하는 것이 이상하지 않은가? 혹시 그렇다면 이는 협서와 본문을 번갈아 읽으라는 암시는 아닐까?

다시 말해 서응書應(글로서 응함)이라 써서 '질문에 답함'이라고 명시한 후* '만수기화천포약万樹琪花千圃藥(국왕의 눈과 귀를 가리는 궁인의 수를 1/10로 줄이라)'고 답하는 형식으로 정책 조언을 하는 형식이다. 여기에 '이제상국고가정지彝齊相國古家正之(권돈인이 재상 시절 옛 가문들을 바른길로 이끌려던 정책)'을 상기시킨 후 '일장수죽반상서一莊修竹半牀書'를 읽도록 하는 형식이라 하겠다.

그렇다면 추사는 왜 이런 방식으로 작품을 구성하였던 것일까?

생각해보라.

호사스러운 별장 풍경을 묘사한 후 '이제상국고가정지彝齊相國古家

* 협서에 쓰인 '서응'이란 『논어』에서 질문하는 제자와 답을 주는 공자의 대화를 연상하면 쉽게 이해할 수 있다. 공자와 제자들은 한 공간에서 말로 질문하고 말로 대답할 수 있으니 '문왈問曰(~에 대해 질문하기를)'과 '자왈子曰(공자께서 답하시기를)'이라 하는 형식이지만, 추사와 대원군은 같은 공간에서 대화하는 것이 아니니 '서응書應(글로써 질문에 응대함)'이라 한 것이다. 결국 '서응'이란 『논어』의 '자왈'과 같다 하겠다.

正之'라 써서 그 별장의 주인이 누구인지 호와 직위까지 구체적으로 적시하여 친절히 가르쳐준 후 '고가정지古家正之'라 했으니, '고가정지'를 무슨 의미로 읽어야 하겠는가? '고가古家'는 "오래된 가문" 다시 말해 "유서 깊은 가문"이란 뜻이니 권돈인의 가문, 안동김씨 가문, 또는 공자의 가문(공자의 가르침을 따르는 가문)으로 해석할 수 있는데, 이어지는 것이 '정지正之(바른길을 함께함)'이니 '고가'가 무엇이든 "사치스러운 생활을 청산하고 바른길을 따르라."는 뜻이 된다. 여기에 '일장수죽반상서一莊修竹半狀書'를 읽으면 호사스런 별장은 갑자기 대숲 속의 글방이 되는 셈이니, 이것이야말로 정계 은퇴를 권유하는 내용과 다름없지 않은가?

호화로운 별장이 권력자의 모습을 비유한 것이라면 대숲 속의 글방은 은퇴자의 은거지의 모습이니, 추사가 친구 권돈인에게 권력에 대한 미련을 버리고 선비 본연의 자세로 돌아가 책을 읽으며 말년을 보내자고 권유하는 모습이 된다. 이것이야말로 추사의 정적들이 가장 바라는 바 아닌가? 여기에 과산果山이란 관서까지 친절히 써줌으로써 다시 한번 구체적으로 은퇴지까지 명시해주는 철저함이 왜 필요했다고 생각하는가? 이 작품이 정적들에 의해 문제의 소지가 되었을 경우를 대비하여 변명할 수 있는 도피로를 만들어둔 것이다.

추사가 석파 이하응을 자신의 정치적 후계자로 길러내며 이 정도 조심성도 없었다면 안동김씨들의 세상에서 어떻게 살아남을 수 있었겠는가? 두 사람이 문예작품을 통해 은밀히 소통하였기 때문에 정적들은 두 사람의 관계를 의심하면서도 결정적 증거를 잡을 수 없었던 것이다. 이는 말년의 추사가 남긴 대부분의 서예작품들이 석파에게 정치적 조언을 하기 위해 제작된 것은 아닌지 연구해볼 필요성이 제기되는 부분이다. 추사의 서예작품이 왜 유명해졌다고 생각하는가? 물론 추사의 글씨가 뛰어난 탓도 있겠지만, 훗날 집권에 성공한 흥선대원군이 추사

의 작품을 소장하고 있었기 때문은 아니었을까?

적어도 사십 중반 이후의 추사의 삶은 안동김씨들의 감시망에서 벗어날 수 없었다. 이 말인즉 조선 팔도에서 추사의 작품을 소장하고 감상하기 위해 안동김씨들의 눈 밖에 날 짓을 할 사람이 흔치 않았을 것이란 의미인데, 어떻게 추사의 작품들이 오늘에 진해지는 것도 모자라 위작까지 판치게 되었다고 생각하는가? 추사의 작품이 세인의 찬사를 받게 된 것은 홍선대원군이 운현궁雲峴宮에 추사의 글씨를 내걸었기 때문이며, 권력의 주변으로 모여들게 마련인 세인들이 권력자의 취향에 동조하기 위해 너도 나도 앞 다투어 추사의 작품을 구하고자 하였으나, 추사는 이미 이 세상 사람이 아니었으니 위작이 넘쳐나게 된 것 아니겠는가?

예나 지금이나 예술작품만큼 세인의 관심에 따라 부침이 심한 것도 없다. 눈이 있으되 꿰뚫어 볼 능력이 없고 꿰뚫어 볼 능력과 열의가 없으니 스스로 판단할 수 없고, 스스로 판단하길 포기하니 남의 입을 따라 몰려다니며 추임새나 넣으며 교양인 흉내라도 내야 행세할 수 있기 때문이다.

일광출동여왕월
옥기상천위백운

日光出洞如旺月　玉氣上天爲白雲

헌종14년(1848) 12월 6일.

　북쪽 하늘 바라보며 하루하루를 버텨낸 지 9년 만에 거친 겨울 바다를 헤치고 귀한 손님이 찾아오셨다. 방송放送(귀양살이를 풀어줌)을 알리는 어명이 도착한 것이다. 가을걷이 한참이던 들녘을 뒤로하고 절해고도 제주를 향해 흔들리는 배에 오르던 날……, 음울한 겨울이 이리길 줄 하늘은 아셨을까? 지난 9년간의 일들이 주마등처럼 스쳐간다. 9년 세월은 빳빳했던 수염 끝을 갈라놓고, 이제나 저제나 흉배胸背에 쌍학을 수놓으며 호롱불을 지키던 늙은 내자內子도 데려가버렸다. 이제이 바다를 건너 뭍으로 나가면 예순하고도 넷이 되는데, 하늘은 이 늙은이를 기억은 하시려나?

　이런저런 생각과 함께 돌아온 한양 도성.

　숭례문이 저리 높았던가? 처마를 올려다보는 것도 어지럽다. 늙었구나, 늙었어. 한 손에 도끼를 들고 한 손에 가시나무를 들고 오는 백발 막으려던 그 늙은이가 바로 이 몸이구나. 하늘은 이 늙은이에게 다시

한 번 누런 들판을 보여주시고 한바탕 크게 웃도록 허락하시려나?

9년간 모아온 씨 나락 한 줌을 만지작거리며 상념에 빠져 있던 추사에게 하늘은 다랑논 한 뙈기도 허락할 수 없다 하신다.

헌종15년(1849) 6월 6일.

젊은 국왕께서 스물셋 젊은 나이에 갑자기 돌아가시고, 순원왕후의 수렴청정이 다시 시작된 것이다. 하늘의 뜻을 뉘라서 다 알랴만, 도무지 가늠할 수 없으니 어찌하라시는 것인지…….

씨 나락 주머니만 만지작거리며 하늘의 눈치를 살피고 있던 추사에게 하늘은 재차 뜻을 밝히신다.

이듬해 겨울(1850년 12월 6일), 쟁기잽이 조인영이 아홉수를 넘지 못하고 돌아간 것이다. 이때 추사는 하늘이 더 이상 자신에게 너른 들판을 맡기지 않으려 하심을 깨달았다. 하기야 그도 그렇지, 예순아홉 조인영이 무슨 기력이 있어 쟁기질을 할 것이며, 예순다섯 이 늙은이는 못줄인들 똑바로 잡을 수 있겠는가?

하늘이 절해고도 제주에서 이 늙은이를 건져낸 것은 조상님 곁에서 죽을 수 있도록 배려해주신 것뿐인데, 노욕에 눈이 흐렸었구나.

"봉황도 날아들지 않고 황하도 그림을 내지 않으니 세상은 어지러운데 힘없는 늙은이가 무엇을 어찌하랴. 하늘은 정녕 조선 백성을 버리시려 함이신지?"*

추사는 한양을 뒤로하고 너른 한강 물을 건너며 9년간 품고 있던 씨 나락 주머니를 흐르는 강물에 털어버렸다.

"여기까지인가 보다."

그렇게 섣달이 지나고, 하릴없이 정월이 찾아오고, 하늘은 변함없이 정해진 시간을 돌리실 뿐, 추사의 시름은 안중에도 없으시다. 그러던 어느 날 서걱거리는 밭두렁을 잔뜩 웅크린 채 잰걸음으로 걷고 있던 추사의 귀에 왁자지껄한 소리가 들려왔다. 무슨 일인가 고개를 돌려보

* 『논어』 「자한子罕」, '鳳鳥不至 河不出図 吾已矣夫 봉조부지 하불출도 오이의부'. 이 구절에 대한 일반적인 해석은 "봉황은 날아들지 않고 황하도 그림을 내지 않으니 내 인생도 끝난 것 같구나."라고 한다. 그러나 필자는 '오이의부吾已矣夫'를 "나는[吾] 이미[已] 부(夫)일 뿐인데."로 해석하였다. 필자는 공자께서 자신은 일개 대부에 불과한데, (성인이 오시지 않아) 혼란이 끊이지 않는 세상에 질서를 어떻게 잡을 수 있단 말인가, 라며 자신의 능력이 미미함을 자탄하고 있는 모습이라 생각한다.

니, 밭 가운데 집채만 한 달집이 세워지고 있다.

"정월도 벌써 보름인가? 얼음 섞인 동치미 몇 번 들이킨 것이 다인데, 벌써 한 달이 훌쩍 지났구나. 이렇게 한세상 보낼 것이면 제주 겨울이 과천 추위보다 편안한데, 무얼 하러 바다를 건너려고 할 짓 못할 짓다했단 말인가? 끝내 하늘은 추사를 잊었단 말인가?"

잊고 싶다고 잊히는 것도 아니고, 생각하지 말아야지 할수록 고구마 줄기처럼 잡생각만 딸려 나오니, 벌써 동치미 항아리에 바가지가 긁힌다.

"커~."

그래도 이놈이 있어 막힌 속이라도 뚫어주니 살 것 같다. 수염을 쓸어내리며 고개를 들어보니 살찐 달이 고개를 내밀며 걱정 없이 웃고 있다.

타닥, 타닥, 뻥~, 타닥······.

달집을 태우는 매캐한 연기와 함께 대나무 터지는 소리 요란하고, 훤한 달빛까지 번져오니 오늘밤은 잠도 찾아오기 힘들겠다. 불현듯 꿈 많던 젊은 시절 청국淸國에서 보았던 이조락李兆洛 선생이 쓴 대련對聯이 생각난다.

"가만? 그때 시구가 일광출동日光出洞이었던가 월광출동月光出洞이었던가?"

기억이 날 듯 말 듯 한 것이 답답하다.

그리고 우습다.

일광日光이면 어떻고 월광月光이면 뭐가 달라진다고 그게 궁금하고 답답하단 말인가? 더욱 우스운 건 쓴웃음과 함께 퉁바리를 놓으면서도 궁금한 건 못 참는 것이 어쩔 수 없는 먹물이로구나. 어느새 먹을 갈며 일광과 월광을 번갈아 꿰어보고 있으니 허허 참! 이런 것이 사람인가?

〈日光出洞如旺月 玉氣上天爲白雲〉, 132.4×31.7cm, 개인 소장

일광출동여왕월 옥기상천위백운

'日光出洞如旺月 일광출동여왕월
玉氣上天爲白雲' 옥기상천위백운'
"일광이 떠올라 골짜기를 비추니 마치 만월과 같고
옥기가 하늘에 오르고자 함은 백운을 위함이다."

대략 의미를 맞춰보았으나, 작품에 담긴 시의를 곱씹어볼수록 어설
픈 듯 묘하다. 어린 시절 배운 동요 가사에도 나오는 것처럼 "보름달이
떠올라 어둡던 마을이 대낮처럼 환해졌다."는 말은 들어봤어도 "떠오
르는 태양이 보름달과 같다."고 표현하는 경우는 처음 보기 때문이다.
처음 듣는 표현이라도 감탄사가 절로 새어나오면 무슨 문제랴만, 감탄
은커녕 어색하기만 한 것이······.
　추사는 무얼 보았기에 장문의 협서까지 곁들인 것일까?
　협서의 내용을 잠시 읽어보자.

'李申耆先生有此聯 이신기선생유차련　筆意雅正 필의아정　不似書家
之 부사서가지
區區於鉤距格式 구구어구거격식　有朗出天外之想 유랑출천외지상　以
余拙陋無以倣摹一二 이여졸루무이방모일이
癸丑春下撰 계축춘하손　田舍芳艸怒生雜樹皆花 전사방초노생잡수개
화　偶然欲書 우연욕서　惺立以此箋來要漫副之 성입이차전래요만부
지 勝雪老人 승설노인'*
"이신기李申耆 선생이 지니고 있던 이 대련은 필의筆意가 아정雅正
하여 이를 베끼지 않는 서가書家가 없었다. 많은 서가들이 (이 작
품이 지닌) 기상천외함을 밝혀(깨달아) 얻고자 하였으나 (깨닫지 못

* 협서의 내용이 띄어쓰기
가 되어 있지 않은 탓에 가
장 일반적인 방식인 임창순
선생이 나눠놓은 방식을 빌
려 해석하였다. 『추사 김정
희-한국의 미 17』, 中央日報
社, 1985, 226쪽.

하고) 헤어나오질 못하였는데, 나 또한 역부족이라 그저 졸렬한 재주로 한두 가지를 모방할 수 있었을 뿐이었다. (그러던 중) 계축년 봄날 갑자기 선생의 필의를 깨우치게 되었는데, 농장에 온갖 향초가 다투어 향을 뿜어내고 온갖 나무가 모두 꽃을 피우는 봄날의 춘흥에 젖어 우연히 (이신기 선생의 대련을) 써보고 싶은 욕구가 동하는지라 깨달은 바를 세워 써보니 마침내 그 요체가 넘치는 것이 (이신기 선생의) 필의에 버금가는 구나. 승설노인."

* '구거鉤距'는 『한서』의 '善爲鉤距 以得車情 선위구거 이득차정' "빠져나올 수 없는 술책에 빠뜨려 사건의 깊은 내막을 탐색함"이란 대목을 통해 그 의미를 알 수 있으며, '규구規矩'는 『맹자』 「잡요雜要 상上」의 '不以規矩 不能成方圓 불이규구 불능성방원' "각자가 없으면 사각형과 원을 그려낼 수 없다."는 대목을 통해 그 뜻을 알 수 있다. '곱자 구矩'는 '구묵矩墨(곱자와 먹줄)' '구척矩尺(곱자와 눈금자)'에서 알 수 있듯이 "법칙 혹은 법도가 되는 기준"이란 의미로 쓰인다.

대략 무슨 뜻인지는 알겠는데, 협서의 내용을 곱씹어볼수록 그 내용이 간단치 않다. 청나라의 이신기 선생의 작품을 많은 서가 사람들이 배우고자 하였다면, 결국 그의 서법 혹은 서의를 배워 모본으로 삼고자 하였기 때문일 텐데, 추사는 '구규矩規'*라 하지 않고 '구거鉤距'라고 하였기 때문이다.

'구거'가 무엇인가?

낚싯바늘의 미늘 아닌가?

물고기가 일단 삼킨 낚싯바늘을 뱉어낼 수 없도록 하는 것이 미늘이고, 이를 빗대어 '구거'라 하면 빠져나올 수 없는 술책이란 의미로 쓰이니, 이는 이신기 선생의 낚시에 낚였다는 말과 다름없지 않은가? 세상에 어떤 물고기가 스스로 낚이기 위해 낚싯바늘이 있는 줄 알면서 미끼를 삼키겠는가? 결국 많은 서가 사람들이 선생의 미끼에 현혹당해 낚싯바늘을 삼킨 셈이고, 뱉어내지 못해 전전긍긍하고 있다 하겠다. 그런데 더욱 이해할 수 없는 것은 낚싯바늘임을 잘 알고 있는 추사가 왜 한두 번 확인했으면 됐지 기어이 낚싯바늘을 삼키고 있는가이다. 물고기가 낚싯바늘의 비밀을 알아내고 싶은 호기심이 발동된 것도 아닐 텐데…….

결국 협서의 내용은 많은 서가와 추사가 이신기 선생의 "낚싯바늘

만드는 법[鉤距格式]"을 배우고자 했다는 뜻이 되고, 이를 이용해 물고기(낚고 싶은 사람)를 낚는 데 쓰고자 하였으며, 그만큼 이신기 선생이 만든 낚싯바늘의 성능이 좋았다는 의미로 해석하는 것이 옳을 것이다.

그렇다면 이신기 선생은 낚싯바늘을 어떻게 만들었기에 많은 물고기를 낚을 수 있었을까?

추사는 이를 '필의아정筆意雅正'이라 했다.

그런데 '아정雅正'이라 함은 "아름답고 바름" 혹은 "조촐하고 정직함"이란 뜻이니, 이신기 선생의 필의筆意는 현란한 짓거리로 현혹시키지 않는 정직함에 있다 해놓고 구거鉤距(빠져나갈 수 없는 술책)라니, 어불성설 아닌가?

어찌 된 일일까?

결국 추사의 이야기가 일관된 문맥 속에 놓이려면 그가 언급한 '아정'의 '아雅'는 『시경』의 편명編名 「아雅」를 일컫는 것이고, '아정'이란 "아를 바르게 함"이라 해석해야 할 것이다. 그렇다면 "아를 바르게 함"이란 무슨 뜻이 될까? '아'에 대한 바른 해석이다. 이는 역으로 '아'에 대한 그릇된 해석이 만연하고 있다는 의미이며, 올바른 정치이념 혹은 정치적 도리의 기준이 무너졌다는 의미 아닌가?

무슨 말인가?

『시경』「아」의 주제가 올바른 정치이념의 산실이자 근거이니, '아'의 왜곡된 해석을 꾀하는 자든, '아'의 왜곡된 해석을 바로잡으려는 자든 결국은 '아'를 통해 정치이념을 세우려 한다는 것이다.*

이제 추사가 쓴 협서의 내용을 다시 읽어보자.

"이신기 선생의 대련 작품에 담긴 필의는 『시경』「아」를 바르게 하고자 함이나[筆意雅正], (이것을 이해하지 못한) 많은 서가 사람들이 선생의 작품을 본받고자 하니 장님 코끼리 만지는 격으로 헤어나

* 『시경』은 공자의 『논어』의 모태가 되는 경서로, 크게 「아雅」, 「송頌」, 「풍風」으로 나뉘며 그중 「아」는 정치의 도리와 이념을 설설할 때 자주 인용되었다.

오질 못하는구나. (이는 이신기 선생의) 비책을 격식(형식)에서 취하고자 할 뿐[鉤距格式有] 그 필의가 천외지상天外之想에 (기발한 생각 속에) 있는 것을 모르는 탓이다. 나 또한 무디고 좁은 소견을 버리고 한두 차례 모방하였을 뿐(선생의 필의를 가늠해보았을 뿐)이었다. (그러던 중) 계축춘하손癸丑春下澁……."

'계축춘하손癸丑春下澁'? '하손下澁'?

'손澁'이라 함은 "입 머금고 있던 물을 뿜어냄"이란 뜻인데, 이 대목에서 '손澁'자가 왜 필요한 것일까? 입에 물을 머금고 말을 할 수 있는 사람은 없으니, 할 말이 있어도 말을 하지 못한다는 뜻일 테고, 결국 입에 머금고 있던 물을 뿜어낸다 함은[下澁] 말문이 트였다는 의미다.

그렇다면 계축년 봄[癸丑春]이 매년 찾아오는 평범한 봄이 아니라는 의미인데, 계축년이면 철종4년(1853)이고, 그때 추사 나이 68세였다. 대체 계축년 봄에 무슨 일이 있었기에 꿀 먹은 벙어리가 말을 하기 시작한 것일까? 그런데 이어지는 글귀 또한 묘한 구석이 있다.

'田舍芳艸怒生雜樹皆花 전사방초노생잡수개화.'

글자의 뜻을 꿰어 맞춰보면 대략 "농장[田舍]에 온갖 향기로운 새싹이 앞다투어 돋아나고 온갖 나무들이 모두 꽃을 피우는……."

봄 풍경을 읊고 있다 하겠다. 그러나 봄이 농장에만 오는 것도 아니건만, 추사는 특정 장소[田舍]를 명기하였고, "앞다투어 피어남"을 '힘쓸 노努' 대신 '성낼 노怒'라고 쓰고 있다.

물론 '성낼 노怒'를 '힘쓰다'라는 의미로도 쓰지만, 그때도 "~을 떨치고 일어남"이란 의미에 가깝고, 전사田舍도 엄밀히 말하면 농장이라기보다는 농지와 농가란 뜻이니, 어딘지 표현이 매끄럽지 않다. 결론부터 말하면 '전사田舍'란 지방의 역참驛站을 지칭하는 것으로,* "그곳에서

* '전사'는 '시골', '농촌'이란 뜻으로 쓰이나, 『사기』의 '田舍廬廡之數 전사여무지수'에서 알 수 있듯 정확한 의미는 "시골의 역참"을 일컫는 말이다.

온갖 잡목이 국왕의 눈을 가리고 모두 꽃을 피우는[雜樹皆花] 일에 대해 불만을 표하는 의협심 강한 젊은 유생을 만나거든[田舍芳艸怒生]"이라는 의미다.

무슨 뜻인가?

한마디로 말해 지방의 향교와 서원에서 공부하는 젊은 유생들이 "안동김씨 가문에서 모두 다해 먹는다."고 불만을 표할 때라는 뜻이다.

'구미속초狗尾續貂'라는 말이 있다.

옛날 진晉나라의 조왕윤趙王倫 일당이 고관이 되자, 그의 종에게까지 관직을 나눠 준 탓에 관冠을 장식할 초貂(담비꼬리)가 부족해 개꼬리로 대신했다는 고사에서 유래된 것으로, 줄여서 속초續貂라고도 한다. 조선말기 세도정치 아래서는 사실 권문세가의 종이 웬만한 양반보다 위세가 대단했으니, 종이 종이 아니고 양반이 양반이 아니었다. 결국 세도정치가 극에 달하면 관직을 독점한 안동김씨들의 전횡에 불만을 표하는 자가 나올 것이고, 아직 밥그릇을 마련하지 못한 젊은 유생들의 상소가 터져 나올 것이란다. 그래서 '孫獽'이라 했던 것이고, 이어지는 문구가, '偶然欲書惺立 以此箋來要漫副之 우연욕서 성립이차전래요만부지'이다. 무슨 뜻인가?

> "우연히 (세도정치의 폐해에 불만을 표하며) 상소문을 올리고자 하는 자가 있으면[欲書] (국왕이 실상을 깨닫게 하는) 증거를 세움[惺立]에 이 글을 마침내 요긴하게[來要] 쓰일 테니 (이 작품에 담긴 필의)가 (그 상소문에) 흥건하게 첨부되어 함께 올리도록 하라[漫副之]."

말인즉, 누군가 안동김씨들의 전횡을 고발하는 상소문을 올리고자 하는 사람이 나타나면 대련의 본문에 담긴 필의를 첨부토록 하라는 것이고, 그것이 국왕을 설득하는 데 요긴하게 쓰일 것이란다. 청나라 이

신기 선생의 대련에 담긴 필의筆意를 추사는 어떻게 해석했을지 궁금해지는 대목이다.

'日光出洞如旺月 일광출동여왕월

玉氣上天爲白雲 왕기상천위백운'

"일광日光이 골짜기에 떠오르니 마치 만월滿月과 같고,

옥기玉氣가 하늘로 오르니 백운白雲을 위함이라."

그런데 이런 내용이 어찌 국왕을 깨우치게 할 수 있으며, 안동김씨의 전횡을 막는 데 쓰일 수 있다는 것일까?

반어법反語法이다.

태양은 비록 그것이 보름달이라도 달과 같을 수는 없는 법이다. 만월도 하늘 높이 솟아올라 온 천지를 비추건만, 태양이 작은 동리洞里만 비추면 만월만도 못한 태양이니, 이런 태양을 누가 태양이라 하겠는가, 라고 말하고 있는 것이다.

추사가 그려낸 '날 일日'자를 자세히 살펴보면, '일日'은 '일日'이로되 '달 월月'과 '날 일日'의 중간쯤 되는 어정쩡한 모습으로 쓰여 있다. 이것이 무슨 의미겠는가? "달과 같은 태양"이란 뜻이다.

『시경』「아」에서 태양[日]은 위대한 국왕의 상징으로 쓰인다. 그런데 "달과 같은 태양"은 안동김씨들을 위한 국왕일 뿐 만백성을 위한 국왕이 아니며, 그 "달과 같은 태양"이 하늘 높이 떠오르지 않으니 만백성은 그 달빛조차 누릴 수 없단다. 한마디로 조선 백성은 만백성의 어버이인 나라님의 보호를 받지 못한 고아가 된 셈이다. 그러니 산천초목이 모두 말라 죽는 큰 가뭄이 찾아와 국왕이 친히 기우제를 올려도 하늘은 흰 구름만 보여줄 뿐 비를 내려주지 않는다. 추사가 그려낸 '위 상上'

이 왜 저런 모습으로 그려졌다고 생각하는가? 기우제를 지낼 때 피워
올린 향연香煙이 하늘로 향하고 있는 모습처럼 보이지 않은가? 결국
'옥기玉氣'는 대구 관계에 있는 '일광日光'과 같은 의미로, 그런 국왕이
기우제를 지내니 하늘은 정성이 부족하다 내치신다. 그럼 어찌해야 하
늘의 마음을 움직여 비를 내리게 할 수 있을까? 만백성이 국왕과 함께
하늘에게 이 나라를 구해달라 빌어야 하는데, 백성은 국왕에게서 마
음이 떠난 지 오래이니 국왕이 어찌해야 이 나라를 구할 수 있겠는가?

　필자의 해석이 너무 자의적이라고 지적하시는 분들도 계실 것이다.
　그러나 협서의 내용 중에 쓰여 있는 '필의아정筆意雅正'의 '아雅'를
『시경』의 편명 '아雅'로 읽으면, 『시경』 「대아」의 「운한雲漢」이란 시를 통
해 이 작품에 함축된 의미를 읽을 수 있을 것이다.
　「운한」의 내용은, 천자에게 제후들이 은하수(제후)가 북극성(천자)을
중심으로 하늘을 도는 것이 당연한 이치거늘, 어찌 그 법이 바뀌겠냐
고 하며 충성을 맹세하는 장면으로 시작된다. 그러나 정작 국가에 큰
가뭄이 찾아와 굶어 죽는 백성들이 속출하자 제후들은 천자를 중심
으로 국가의 위기를 극복하려 노력하기보다는 제각기 자신의 이익을
지키기 위해 행동한다. 결국 제국의 결집력이 약해지며 일차적으로 먼
저 국경을 지키던 제후들이 무너져 내린다. 이에 사태의 심각성을 깨달
은 천자가 수습하려 하지만, 제후들은 천자의 뜻을 따르지 않는다. 이
에 천자가 후회하며 "일찍이 이런 조짐이 있었거늘……"하며 자책하
는 장면과 함께 국가의 위기 상황이 진행되는 과정을 단계별로 기술하
고 있다.
　잠시 「운한」의 몇 대목을 읽어보자.

　'旱旣大甚蘊隆蟲蟲 조기대심온융충충

不殄禋祀 自郊徂宮 부진인사자고조궁'

"일찍이 사태가 커질 조짐이 있었건만, 마름풀이 번성하고 벌레 떼가 창궐할 때 (기아에 시달리는 백성이 늘어나고 유랑민이 늘어날 때 그때 적극적으로 조치를 취해야 했건만) (빈민구제를) 다하지 않고 제사만 올리더니 (결국) 변방에서 시작된 환란이 궁궐까지 번졌구나."

'上下奠瘞 靡神不宗 상하전예 미신부종
后稷不克 上帝不臨 후직불극 상제불임
耗斁下土寧丁我躬 모두하토녕정아궁'

"상하가 제각기 제사 터를 두고 각기 제 조상의 보살핌을 구하며 천자의 제사에 참여하지 않는데, 제후의 직직稷(농사를 주관하는 신을 모신 사당)이 이를 극복하지 못하니(가뭄을 해갈시키지 못함) 이는 상제께서 제사에 오시지 않는 탓이라. 짐의 영토에서 수확물이 감소하는 사태를 해결하려면 내가 직접 (제멋대로 행동하는 제후들을) 정벌하여 국정을 안정시켜야 할까?"

그러나 천자는 머뭇거리다가 국정을 장악하고 국난을 해결할 수 있는 기회를 놓치게 되고, 국난은 더 극심해지는 단계로 빠져든다.

첫 단계는 천자가 국가적 수준의 대책을 시행하지 않으니 비는 잠시 뿌리다 그치거나 우레 소리만 요란하고(실효성 없는 개별 정책만 요란함) 정책이 효과를 발휘하지 못하니 혼란에 빠진 일반 백성은 정부의 능력을 의심하기 시작하며, 눌려 있던 하층민은 공권력을 두려워하지 않는다.

두 번째 단계가 되면 어떤 법도 백성에게 먹히지 않고, 천자의 명은 어디서도 들을 수 없게 된다. 이쯤 되면 국가에 대한 좋았던 기억도, 예전의 좋은 제도들도 백성을 진정시키는 데 보탬이 되지 않고, 오랑캐들이 국경을 넘봐도 응징할 힘이 없는 탓에 참을 수밖에 없게 된다.

가뭄이 더욱 심해져 세 번째 단계가 되면, 천자의 걱정은 찜통에 들어 앉아 있는 심정이건만, 대소 신료들은 옛 법을 바르게 세워야 한다고 주장할 뿐 새로운 방안을 내놓지 못하고, 급기야 천자는 하늘의 상제에게 참고 견디면 나라가 망하기 전에 가뭄이 물러갈까요, 묻는 지경에까지 이르게 된다.

사태는 더욱 악화되어 네 번째 단계에 도달하자 변방에서 반란이 일어나지만, 진압할 힘이 없는 천자는 하늘에게 때맞춰 극진히 제를 올리고 하늘의 뜻을 살펴 통치한 저에게 하늘이 이럴 수 없으니 밝은 신이라면 이제 노여움을 풀어달라며 하늘에 읍소하는 지경에 처한다. 통곡을 끝낸 천자는 이 모든 사태가 가뭄에서 촉발된 것이지만, 가뭄에서 비롯된 환란을 수습하지 못한 것은 자신 때문임을 깨닫게 되고, 국정이 무너지게 된 원인을 분석하고 그 해법을 찾는 것으로 구성되어 있다.

그러면 이제 계속해서 환란을 해결할 기회를 놓치고 속수무책이 되어 급기야 하늘까지 원망하던 천자가 무엇을 깨달았고, 어떤 해법을 강구하게 되었는지 「운한」의 마지막 부분을 읽어보자.

'旱旣大甚 散無友紀 조기대심 산무우기
鞫哉庶正 疚哉冢宰 국재서정 구재총재'
"일찍이 더 심해질 조짐이 있었네. 친구간의 벼리(그물의 손잡이)가 없어지니, 모두가 흩어졌네. (귀족이던 옛 친구의) 죄를 문초하여 평민으로 만들고, 무덤 속 재상의 과거 죄상까지 들춰내는구나."

'趣馬師氏 膳夫左右 취마사씨 선부좌우
靡人不周 無不能止 미인불주 무불능지
瞻卬旻天 云如何里 첨앙민천 운여하리'
"이천 군사를 이끄는 지휘관이 요리사를 좌우에 거느리고(병권을 쥔

자들의 사치가 극심하고) 동패들끼리도 보직을 순환시키지 않는 까닭에(붙박이 관리) 불가능한 것도 없고, 제재할 수단도 없는 권한을 쥐더니 (나라가 큰 환란에 처하자 고작 한다는 짓이) 하늘을 우러러 바라보며 '하늘이시여 어찌 이러십니까?' 하며 근심하는 것뿐이로구나."

'瞻卬旻天 有嘒其星 첨앙민천 유혜기성
大夫君子 昭假無贏 대부군자 소가무영'
"높은 하늘 우러러 보니 그곳에는 별이 반짝거리네(인재가 도처에 있네). 대부 군자의 지혜를 빌려 환란을 진정시키는 일에 남김없이 써야 하리."

'大命近止 無棄爾成 대명근지 무기이성
何求爲我 以庶庶正 하구위아 이려서정
瞻卬旻天 曷惠其寧 첨앙민천 갈혜기녕'
"대명은(천자가 관직을 제수하는 일) 가까이 있으니, (대부 군자들이여) 너의 공적을 폐기하는 일은 없을 것이다(공적을 이루고 관직을 얻어라). (능력 있는 자가) 어찌 자신을 위해 구함에 문지기 탓을 하며(진입 장벽을 탓하며) 자신은 서민이 마땅하다 하는가? 높은 하늘을 우러러 보니 어찌 은혜를 베풀어야 세상이 평안할지 비로소 알겠노라."

　추사의 작품에 담긴 필의를 읽어내려면 『시경』, 『논어』를 세심히 읽어야 한다. 그것도 성리학식 해석으로 누더기가 된 『시경』과 『논어』가 아니라, 『시경』과 『논어』에 담긴 참 의미를 더듬어가야 하니, 어려운 일이긴 하다. 그러나 역으로 추사를 통해 성리학식 해석을 극복할 수 있는 길이 생기며, 이는 추사를 만나면 공자도 만날 수 있다는 것이니, 도전해볼 만하지 않은가?

「운한」의 마지막 부분에 '대명근지大命近止 무기이성無棄爾成 하구위 아何求爲我 이려서정以庶庶正'이란 대목이 왜 쓰여 있겠는가? 3천 년 전 세상에도 진입 장벽은 있었고, 천자가 대오각성하고 공을 세운 인재를 등용하겠다며 계급 파괴 정책을 공언하여도 제 목소리 내기를 주저하는 사람들이 많았기 때문이다. 그들이 왜 주저하며 제 목소리 내는 것을 주저했겠는가? 길들여져 있었기 때문이다.

이제 다시 추사에 집중해보자.

> '日光出洞如旺月 일광출동여왕월
> 玉氣上天爲白雲 옥기상천위백운'
> "태양빛이 달빛처럼 작은 동리만 비추면(국왕이 측근들만 챙기면) 이는 태양이 아니라 만월일 뿐이다(국왕은 그들만의 어버이일 뿐 만 백성의 어버이가 아니다). 그런 국왕이 하늘의 복을 구하니 하늘엔 흰 구름만 한가로이 떠돌 뿐 비를 내려주지 않는다(국력이 결집되지 않으니 시늉만 할 뿐 결실이 맺어지지 않는다)."

이 작품은 『시경·대아』「운한」의 본의에 접근할 수 있는 안내서와 같은 것으로, 추사가 협서에서 청의 이신기 선생의 작품을 많은 서가에서 배우고자 했으나 선생의 필의를 배우지 못했던 까닭이 바로 여기에 있다 하겠다. 협서의 내용 중 "(세도정치의 폐해에 대해 불만을 표하며) 상소문을 올리려는 자가 있으면 국왕을 일깨워주는 데 요긴하게 쓰일 테니, 상소문에 이 내용을 첨부하라."는 것은 결국 『시경·대아』「운한」의 내용을 인용하라는 말과 같다 하겠다.

이제 작품에 대한 설명은 그만 줄이고, 필자가 이 작품을 왜 주목하게 되었는지 잠시 들어봐주시기 바란다.

많은 추사 연구가들은 그동안 추사의 문예작품을 지나치게 서체 중심으로 연구하며, 그의 작품에 담긴 필의를 간과하고 있는데, 이는 추사 선생도 누차 강조했듯이 서체를 통해서 옛사람을 배우거나 이해하려는 짓은 허망한 이야기일 뿐이다. 그간 추사체 성립론 혹은 추사체의 변천 과정을 많은 연구자들이 나름의 논리로 주장하며 시대별 기준 작을 세워왔다. 그러나 그 기준 작이라는 것조차 분명 그 시기의 작품인지 확인할 수 없는 경우가 많음에도 불구하고, 일종의 양식사적 변천 과정에 억지로 꿰어 맞춘 것은 아닌지 생각해볼 일이다. 추사 선생이 돌아가시던 해(1856)에 쓰인 작품인 〈춘풍대아春風大雅……〉와 〈대팽두부大烹豆腐……〉 대련을 비교해봐도 그렇지만, 앞서 살펴본 〈일광출동日光出洞……〉이 계축년癸丑年(1853) 이후의 작품임을 고려해볼 때 세 작품이 쓰인 시간 차는 길어야 2년 정도이다. 세 작품을 하나의 양식으로 묶으려는 시도가 어처구니없지 않은가?

말년 작도 이러할진대, 이보다 앞선 시기의 작품은 더 말해 무엇 하겠는가? 이제 서체 중심의 연구보다 작품에 담긴 필의를 적극적으로 읽어내려는 노력을 통해 작품의 진정한 가치를 재정립시켜야 할 것이다.

또한 추사를 문예인으로 묶어두는 오랜 관행도 이제 '정치인의 문예'라는 관점에서 연구되어야 할 것이다. 앞서 읽은 추사의 〈일광출동日光出洞……〉 대련에 담긴 내용을 살펴보면 그가 험난한 말년을 보내면서도 끝까지 안동김씨 세도정치를 몰아내기 위한 정치가의 삶을 살았음을 확인할 수 있을 것이다. 그의 이러한 집념을 외면하고 선생의 삶을 거론한다는 것이 부끄럽지 않은가?

이제 추사에 대한 환상을 버리고 그의 진면목을 가감 없이 직시하며 소개하는 것이야말로 선생의 삶에 대한 예의라 믿는다.

마지막으로 〈일광출동日光出洞……〉 대련의 관서에 집중하시기 바란다.

이 글씨를 '승설노인勝雪老人'이라 읽는 것이 옳을까? 필자가 서체

전문가는 아니지만, 적어도 '승설노인勝雪老人'이 아님은 알겠다. 왜냐하면 '이길 승勝'으로 읽을 만한 특징은 전혀 보이지 않고, 자세히 살펴보면 '돼지 시豕'의 흔적이 나타나는 것을 확인할 수 있기 때문으로, 관서에 쓰인 글씨는 '이길 승勝'자가 아니라 '지는 달빛 어른거릴 몽朦'이다. 우리가 보통 정신이 혼미한 상태를 일컬어 '몽롱朦朧하다'고 할 때의 바로 그 '몽朦'이며, 이런 연유로 '정신이 혼미할 몽朦'이라고도 읽는다.

추사가 관서로 쓴 '몽설노인朦雪老人'*이 무슨 뜻이겠는가? 희미한 달빛만으로는 밝기가 충분치 않아 흰 눈에 반사된 빛을 더해 세상에 밝음을 읽어내는 노인이란 뜻이다. 이런 까닭에 추사는 청나라에서 봤던 작품에 자신의 지식을 더해가며 그 뜻을 전해주었건만, 그간 우리는 몽롱한 달빛에 취해 있었으니 부끄러운 일 아닌가? 아직도 필자의 해석에 믿음이 가지 않으시는 분은 추사가 남긴 마지막 힌트에 주목하시기 바란다.

'此箋來要漫副之 차전래요만부지'

"이 글[箋]이 마침내 요긴하게 쓰일 테니 (상소문에) 첨부하여 흥건히 적시도록 하라."라고 해석하면서 우리는 그간 편의상 '전箋'을 글[書]로 해석해왔는데……. 엄밀히 말하면 '전箋'은 그냥 글이 아니라 국가에 길흉이 있을 때 국왕에게 올리던 4·6체 형식의 글을 의미한다.

무슨 말인가?

협서의 내용을 평문이 아니라, 4·6체 형식으로 읽어야 의미가 더 명확해진다는 뜻이다.**

'李申耆先生/有此聯筆意
雅正不似/書家之區區於
鉤距格式/有朗出天外之
想以余拙/陋無以倣摹一

二發丑春/下澱田舍芳艸
怒生雜樹/皆花偶然欲書
惺立以此/箋來要漫副之'

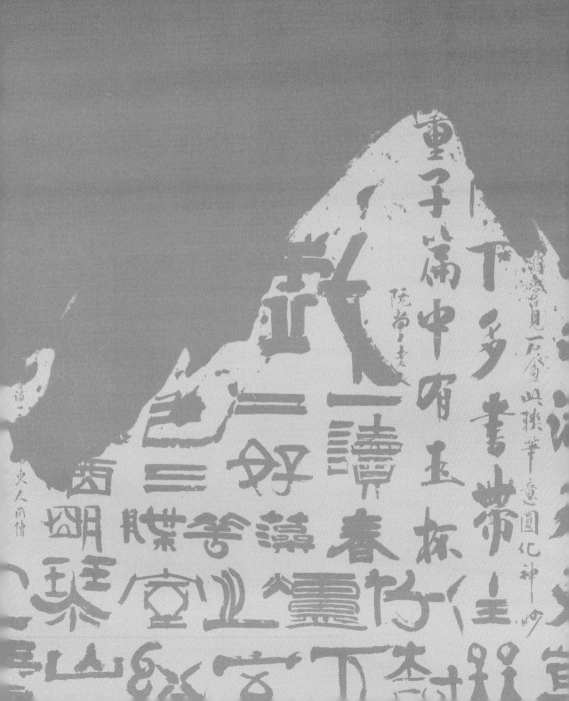

글을 마치며

역사에 뚜렷한 족적을 남긴 인물치고 흥미로운 일화나 전설 한두 가지 따라붙지 않은 사람은 거의 없을 것이다.

그러나 그 일화나 전설이란 것이 모두 같은 목적에서 생겨난 것은 아니니, 듣는 사람은 가볍게 흘려들을 일도 아니지만 쉽게 믿어서도 안 된다. 일반적으로 일화와 전설은 주인공의 진면목을 실감나게 설명하는 과정에서 이야기꾼의 재치가 첨부된 결과지만, 간혹 특정인의 유명세를 이용해 또 다른 무언가에 금테를 두르려는 자들이 의도적으로 일화를 만들어내는 일이 종종 일어나기 때문이다. 이 점에선 추사에 얽힌 많은 일화도 예외가 아니다.

추사와 관련된 일화 중 한 번쯤 곱씹어봐야 할 일화가 있으니, 채제공蔡濟恭(1720-1799)과 관련된 이야기다.

강효석姜斅錫이 펴낸 『대동기문大東奇聞』에 의하면 '일곱 살 때 입춘첩을 써서 대문에 붙였다. 번암 채제공이 지나다 보고, "누구 집이냐?" 물으니 참판 김노경의 집이라 한다. 참판은 추사의 아버지다. 본래 채제공과 김노경 집안은 세혐世嫌(남인과 노론의 질시)이 있어서 만나지 않는 사이였다. 그런데도 특별히 방문하니 김노경이 크게 놀라 "각하, 어

인 일로 소인의 집을 찾아주셨습니까?" 하니, 채제공이 "대문에 붙인 글씨가 누구 글씨인가?" 묻는다. 이에 김노경이 우리 집 아이 글씨라고 대답하자, 채제공이 말하기를 "이 아이는 필시 명필로 한 세상을 떨칠 것이요. 그러나 만일 글씨를 잘 쓰게 되면 반드시 운명이 기구할 것이니 절대 붓을 잡게 하지 마시오. 그러나 문장으로 세상을 울리게 하면 크게 귀하게 되리라."[*]라고 하였다 한다.

[*] 유홍준, 『완당평전 I』, 학고재, 2002, 42쪽 재인용

이 일화는 실제 있었던 일을 기술한 것이 아니다.

추사가 일곱 살 때(1792) 그의 생부 김노경은 참판은커녕 대과에도 급제하지 못했는데, 참판이라 한 것을 보면 필경 김노경金魯敬과 김노영金魯永(추사의 백부)을 혼돈하였기 때문이다. 물론 훗날 추사가 김노영의 양자로 출계出系되었지만, 이는 김노영이 사망한 지 3년 뒤 일이며, 이때 추사는 열두 살이었다. 한마디로 추사 집안의 가계를 모르는 사람이 지어낸 이야기일 뿐이다.

그런데 주목할 점은 누가 왜 이런 의미심장한 이야기를 하게 되었냐는 것이다. 이 이야기의 요체는 글씨를 잘 쓰면 반드시 운명이 기구할 것이고, 문장으로 세상을 호령하면 크게 귀히 되리라는 것인데, 이것이 무슨 의미일까?

여기서 잠시 생각해보자.

어떤 사람에 대한 전설은 주인공의 삶에 관한 후일담이니, 당연히 주인공의 삶보다 꾸며진 이야기가 앞설 수는 없을 것이다. 말인즉, 주인공의 삶에 대한 나름의 평가가 이루어진 이후에 전설이 만들어지고 세간에 회자되게 마련이란 것이다.

그렇다면 이 일화는 "추사는 한 시대의 대표적 명필로 추숭되었다. 그러나 추사가 명필이 되게 된 이유는 정치적 탄압 속에서 그의 생각을 문장으로 펼칠 수 없었기 때문이다. 추사의 글씨가 문장으로 읽히면 세상이 그가 귀인임을 알아보게 될 것이다."라는 내용을 예언 형식

의 과거시제로 표현한 것 아닐까?

이때 채제공은 누구나 그분이 정조대왕 시절 현명한 재상이었음을 알고 있으니, 이야기꾼은 채제공의 입을 빌려 추사에 대한 인물평에 공신력을 높이고자 했을 것이다. 이야기꾼이 누구인지 알 수 없지만, 그는 분명 추사체의 비밀을 일정 부분 이해하고 있었다고 생각한다. 또한 이 일화에서 주목해야 할 부분은 추사의 생부 김노경이 불과 일곱 살짜리 아들이 쓴 '입춘대길立春大吉'이라는 글씨를 대문에 붙여두었다고 한 부분이다.

생각해보라.

집안도 아니고 대문에 붙여두었다 함은 세상 사람들을 향해 공개적으로 아들의 재주를 자랑하고 있는 모습이다.

이것이 무슨 의미겠는가?

김노경이 "우리 가문에도 이처럼 대단한 자식 놈이 자라고 있다."고 떠벌리고 있는 셈이다. 이에 대해 두 사람이 반응을 보인 것으로 전해진다. 한 사람은 앞서 언급한 채제공이고, 다른 한 사람은 초정楚亭 박제가朴齊家(1750-1805)인데, 채제공은 충고를 남겼고 박제가는 제자로 삼았다 한다.

무슨 이야기인가?

추사의 아비 김노경의 광고에 당시 조선 사회의 주류 세력은 경고와 함께 충고를 남겼고, 비주류 개혁 세력은 손을 내밀고 있는 모습이다. 김노경이 어떤 세력과 함께하며 자신의 가문을 일으키고자 하였는지 짐작케 하는 이야기이자, 그 당시 조선 사회의 권력구도와 그의 가문의 활로가 어떻게 결정되었는지에 대해 많은 것을 시사하고 있는 일화다.

이야기가 나온 김에 추사에 얽힌 일화를 하나 더 살펴보자. 추사가 원교 이광사李匡師의 글씨에 대해 집요할 정도로 비난하였음은 『완당

전집』을 통해 확인할 수 있다.

그런데 이처럼 분명한 증거에도 불구하고 이광사의 글씨에 대한 추사의 평가가 일순간에 뒤집히는 일화가 전해진다. 해남 대둔사 대웅전에 걸려 있는 이광사의 〈대웅보전大雄寶殿〉 현판에 관한 일화이다.

이야기의 요지는 제주에 귀양 가던 추사는 당장 떼어버리라고 했으나 귀양에서 돌아오던 추사는 다시 걸으라고 했다는 것인데, 같은 인물이 같은 작품에 대해 상반된 평가를 내리게 된 경위를 설명하려니 귀양 가기 전 추사는 '오만함'이고 귀양에서 돌아온 추사는 '너그러움'이 되었다.[*]

* 유홍준, 『완당평전Ⅱ』, 학고재, 2002, 516~518쪽 참고.

이 일화에 대해 유홍준 선생은 소설가 뺨치는 솜씨로 이야기를 덧붙이고 있으니, 소위 저명한 사학자라는 분이 이래도 되는지 묻고 싶다. 물론 유홍준 선생은 이 전설의 사실 여부는 여기서 논증하지 않기로 한다고 하고 있지만, 이는 증명은 할 수 없으나 대체로 그럴 것이라고 생각했거나 그도 아니면 흥미거리를 만들기 위해 이 일화를 소개한 것 아닌가? 그런데 저명한 사학자께서 그리 소개하면 무슨 결과가 벌어지게 될지 생각은 해보셨는지 묻고 싶다.

추사는 9년간의 유배생활로 '오만한' 성격에서 인격적으로 성숙된 사람이 되었고, 이광사의 작품은 추사의 재평가로 가치를 인정받은 셈이 되었으며, 그 작품이 걸려 있는 대둔사의 품격은 한층 높아진 것 아닌가? 추사가 9년간의 귀양살이 끝에 인격적으로 성숙한 사람이 되었다는 점에 초점이 맞춰지면(물론 그런 면도 있을 것이다), 역으로 추사의 오만한 성격이 귀양살이를 자초한 셈이고, 타인들과 항상 부딪치며 문제를 일으키는 그의 오만한 성격을 스스로 고칠 능력이 없는 탓에 공권력이 동원되어 고쳐주었다는 말인가?

세상만사 모든 일은 이득을 보는 쪽이 있으면 손해를 보는 쪽이 있게 마련이니, 근거가 명확하지 않은 이야기는 그 이야기를 통해 가장 큰 이

득을 보게 되는 쪽을 살펴봐야 하는 법이다.

해남 대둔사에는 추사의 〈무량수각無量壽閣〉, 〈일로향실一爐香室〉 현판과 함께 문제의 이광사의 〈대웅보전大雄寶殿〉 현판이 지금도 남아 있다. 그런데 해남 대둔사에서 가장 중요한 건물이 무엇인가? 그곳에 추사가 아니라 이광사의 작품이 걸려 있다는 것 자체가 그 당시 대둔사 주지스님께서는 추사보다 이광사의 글씨를 높이 평가했었다는 의미 아니겠는가? 이 일화가 왜 생겨났을지 알 만하지 않은가?

한마디로 추사가 쓴 글씨가 본전本殿에 걸리지 못하게 된 이유를 감추기 위한 변명일 뿐이다. 유홍준 선생은 추사가 대둔사 〈대웅보전大雄寶殿〉 현판 글씨를 남겼다고 했는데, 그 현판이 대둔사 창고 한 귀퉁이에 먼지를 뒤집어쓴 채 지금도 보관되어 있던가? 추사의 호통에 떼어진 이광사의 글씨는 9년 동안 창고에 보관되어 있다가 다시 걸렸는데, 추사의 〈대웅보전〉은 14년을 버티지 못해 아궁이 속에 들어갔단 말인가?*

불가 사람들은 무엇이든 함부로 버리지 않는 좋은 전통을 가지고 있는 분들인데, 그럴 리가 있겠는가? 사학자는 사료가 있어도 해석에 신중해야 하거늘, 유홍준 선생의 중재로 추사는 백파선사白坡禪師와도 화해했고, 창암蒼岩 이삼만李三晩의 서품書品도 올려주고, 모두가 좋은 해피엔딩이 되었다. 그런데 이 모든 것이 추사가 오만한 성격을 버리면 되는 일이었다니 쓸데없이 분란을 일으킨 사람은 추사이고, 추사의 반성으로 모든 것이 합당한 위치로 다시 돌아간 셈이니 이거야말로 정의가 구현된 것 아닌가?

필자가 만난 추사는 분명한 신념과 목표를 가지고 그 많은 시련 속에서도 단 한 번의 흔들림 없이 살았던 사람이었다. 그 신념과 목표가 어떤 가치를 지녔고 얼마나 옳은 판단의 결과인지는 논외로 치더라도, 적어도 그는 그가 옳다고 믿는 것을 위해 평생을 싸웠고, 그렇게 기억

* 추사가 제주 유배를 끝내고 귀경길에 해남 대둔사에 들른 것은 헌종14년(1848) 12월 중순쯤이고 고종이 즉위한 것은 1863년 8월이니, 15년도 안 되는 시간이다. 고종의 즉위와 흥선대원군이 운현궁의 주인이 되면서부터 추사 바람이 거세졌으니, 고종의 즉위 시까지 추사의 〈대웅보전〉 현판이 남아 있었다면 분명 유실되는 일은 없었을 것이다. 결국 추사는 대둔사 〈대웅보전〉 현판을 쓴 적이 없다고 보는 것이 타당하다고 봐야 할 것이다.

* 필자가 읽어낸 몇몇 추사의 작품들은 감추고 싶은 치부도 담담히 기록해두었다. 이것이 의미하는바, 추사는 자신의 진면목을 가감 없이 역사 앞에서 평가받고자 한 듯하다. 이러한 작품의 대표적인 예가 〈세한도歲寒圖〉이다.

되길 바라고 있을 것이라 생각한다.* 선인들의 삶을 전하는 것으로 밥 먹고 사는 사가史家가 밥값을 하는 길은 앞선 이의 목소리를 그대로 전하는 일 그 이상도 이하도 아니다.

9년 전 칠십삼 년 만에 필자의 아버님께선 생애 처음 수술이라는 것을 받게 되셨다. 손을 쓸 수 없는 종류의 암이었다. 기력이 쇠해진 아버님께서 창밖 풍경을 물끄러미 바라보시는 시간이 많아지셨다.

"아버지 무서우세요?"

"……무섭진 않은데, 조금 억울하다는 생각은 든다."

그때 나는 죽음을 '두려움'으로 이해하고 있었는데, 나의 아버님께선 죽음을 '억울함'으로 받아들이셨다. 죽음을 곁에서 지켜보는 사람과 죽음을 맞이해야 하는 사람의 차이였다.

수술이 끝나고 겨우 말을 할 수 있을 정도가 되었을 때 아버님께서 갑자기 침대를 세우라 하시더니 환자복 앞섬을 열어보라 하신다. 영문을 몰라 머뭇거리고 있는데, 버럭 화까지 내시며 재촉하시니 어쩔 수 없이 시키는 대로 해드렸다. 그러자 이번에는 똑똑히 보라며 수술부위를 가리키신다. T자형으로 절개된 수술자국 위에 촘촘히 박혀 있는 스탬프 심들이 쪼글쪼글한 뱃가죽을 거칠게 움켜쥐고 있었다. 10여 분이 지났을까? 이제 환자복을 여미라고 하시며, 똑똑히 보았냐고 재차 물으셨다. "예."라고 대답하자 이제 됐다며 돌아누우신다.

그때는 영문을 몰랐다.

그 후 두 달여 동안 보라색으로 변해가는 손발을 정신없이 주무르는 일이 반복되면서 간간이 정신이 드실 때면 흐려진 눈동자에 자식의 모습을 새기려는 듯 뚫어지게 바라보시던 아비의 마음이 전해 오기 시작했다.

자식이 당신의 모든 것을 기억해주길 바라셨던 것이다.

이것이 필자가 일면식도 없는 많은 추사 연구자들을 호되게 몰아붙이며 이 책을 쓰게 된 이유 중 하나다.

이미 고인이 되신 분의 삶은 오늘을 살고 있는 사람들의 기억을 통해 존재하건만, 잘못된 기억을 심어주는 것은 고인의 삶을 송두리째 지워버리는 짓과 다름없기 때문이다.

이 문제만큼은 실수도 죄로 갈 짓이다. 추사의 작품들과 씨름하며 예상치 못한 그분의 면모와 마주칠 때마다 내 눈에도 보이는 이것을 저명한 추사 연구자들이 왜 보지 못한 것일까 하는 의문이 들었다.

내가 잘못 본 것 아닐까? 잘못 읽은 것은 아닐까? 몇 번을 자문해보고 책상을 벗어나 숨을 고르고 다시 확인했지만, 섣불리 입을 열지 못했다. 필자가 읽은 30여 종의 추사 연구서들이 모두 같은 지점을 가리키고 있으니, 내가 잘못 생각하는 것이라 생각하는 것이 상식일 터이고, 무엇보다 그렇게 생각하는 것이 차라리 편했다. 그러나 추사와 만나는 시간이 길어지면서 어느 순간 정교한 풀이 과정 끝에 정답이 놓여 있는 수학 문제를 칠판 가득 써놓고 재주껏 풀어보라며 팔짱끼고 서 있는 장난기 많은 선생과 만난 기분이 들기 시작했다. 추사 선생의 실력을 믿었기에 부정할 수 없는 명료한 정답이 있을 것이라 믿었고, 선생이 흐릿한 성격이 아님을 알았기에 어정쩡한 답은 틀린 답으로 간주하였으며, 내가 놓치고 있는 것을 계속 찾게 되었다. 결국 추사 선생의 실력을 믿었기 때문에 필자같이 아둔한 사람도 선생의 화려한 굿판을 구경할 수 있었다 하겠다.

간송澗松 선생의 혜안과 용단이 있었기에 많은 추사 선생의 작품들이 간송미술관에 깃들게 되었고, 최완수崔完洙 선생의 부지런함이 있었기에 많은 자료들이 후학들에게 전해졌으며, 그 덕분에 필자 같은 사람도 추사 선생을 뵐 수 있었다. 그러나 공덕은 공덕이고, 사실은 사실

이니, 사실을 밝히고자 다소 무례하게 행동한 점은 너그럽게 받아주시리라 믿는다.

벌써 아버님이 돌아가신 지 9년이 지났다.

책을 준비하는 내내 만일 아버님이 살아 계셨다면 추사 선생이 출제한 문제를 함께 풀며 참 재미있어 하셨을 텐데 하는 마음에 영정 사진과 시선을 마주치는 시간이 길어진다. 9년이 지난 오늘도 영정 사진 속 아버님과 우연이라도 시선이 마주치게 되면 가볍게 시선을 거둘 수 없다. 어쩌면 삶이란 기억을 달리 부르는 말일지도 모르겠다.

저는 '이李' '용鏞'자 '선善'자 쓰시는 분의 넷째 아들로 태어난 인연에 감사하며 그 힘으로 세상과 마주선 동양화가 '성현成鉉'입니다.

2016. 1. 운제리雲梯里 호숫가에서